教育部人文社会科学重点研究基地
中山大学中国非物质文化遗产研究中心成果

非物质文化遗产丛书（粤剧申遗十周年系列）

宋俊华 ◎ 主编

粤剧传统排场研究

杨 迪 ◎ 著

·广州·

版权所有　翻印必究

图书在版编目（CIP）数据

粤剧传统排场研究/杨迪著. —广州：中山大学出版社，2020.12
（非物质文化遗产丛书/宋俊华主编）
ISBN 978-7-306-06713-5

Ⅰ.①粤…　Ⅱ.①杨…　Ⅲ.①粤剧—表演艺术—研究　Ⅳ.①J825.652

中国版本图书馆 CIP 数据核字（2019）第 216001 号

Yueju Chuantong Paichang Yanjiu

出 版 人：	王天琪
策划编辑：	王延红
责任编辑：	罗雪梅
封面设计：	曾　斌
责任校对：	吴政希
责任技编：	何雅涛
出版发行：	中山大学出版社
电　　话：	编辑部 020-020-84110283，84113349，84111997，84110779，84110776
	发行部 020-84111998，84111981，84111160
地　　址：	广州市新港西路 135 号
邮　　编：	510275　　　　传　真：020-84036565
网　　址：	http://www.zsup.com.cn　E-mail:zdcbs@mail.sysu.edu.cn
印 刷 者：	广东虎彩云印刷有限公司
规　　格：	787mm×1092mm　1/16　20 印张　395 千字
版次印次：	2020 年 12 月第 1 版　2020 年 12 月第 1 次印刷
定　　价：	68.00 元

如发现本书因印装质量影响阅读，请与出版社发行部联系调换

本书为：

广州市文化广电旅游局"2019年'文化和自然遗产日'非遗宣传展示主场活动"项目资助成果

同时为：

国家社科基金重大项目"非遗代表性项目名录和代表性传承人制度改进设计研究"（17ZDA168）

国家社科基金艺术类青年项目"粤剧表演排场研究"（19CB163）

广东省教育科学"十三五"规划2020年度研究项目"'人文湾区'建设视域下的粤剧表演排场传承体系研究"（2020GXJK087）

阶段成果

非物质文化遗产保护研究的学科独立（代序）

21世纪初联合国教科文组织全面开展的全球性非物质文化遗产保护，对传统文化和学术生态都产生了重大影响。一方面，国家的、族群的、地区的、社区的传统文化正在以新的符号形态被人们所认知、重塑，许多人们习以为常的传统生产和生活技能、经验、知识、习俗和仪式等正在被一种新的概念符号——"非物质文化遗产"所统称，与1972年联合国教科文组织所启动的物质遗产保护相呼应，"文化遗产"正成为新世纪的一个主流词语，"遗产时代"已经正式开启。另一方面，与传统文化一样，学术生态也在经历一个重塑的过程，从"文化遗产""非物质文化遗产"保护视角开展的学术研究和学科建设正在兴起，关于人类生产和生活技能、经验、知识、习俗和仪式的某一侧面、某一领域特殊性的传统研究和传统学科，正在以一种新的面貌进入人们的视野。

从认识论来看，人类对事物的认识要经历从整体到部分再到整体不断循环递进的过程。"非物质文化遗产学"在21世纪的兴起，正是人类学术研究和学科建设从关注"特殊性"部分到关注"普遍性"整体转变的一个体现。非物质文化遗产所涵盖的对象如民间文学、传统戏剧、传统音乐、传统美术、传统技艺、传统曲艺、传统体育、游艺和杂技、传统医药、民俗等，曾经被作为文学、戏剧学、音乐学、美术学、工艺学、曲艺学、体育学、医学、民俗学以及人类学、民族学、历史学等学科的特殊对象，也是这些学科之所以独立的基础。"非物质文化遗产学"的提出，正在改变这些传统学科的现有格局，推动人们关注这些学科对象背后的一些普遍性问题，即这些学科对象所指的传统文化是如何被当下特定国家、族群、地区、社区、群体乃至个人视为其文化遗产的，如何传承和传播的，以及如何保护和发展的。对这些问题的解决，不是依靠一个短期的社会运动所能完成的，而是需要一个长期、持续的理论研究和科学实践才能实现。这就是非物质文化遗产学之所以兴起、发展的一个主要原因。

联合国教科文组织的《保护非物质文化遗产公约》把非物质文化遗产的保护界

定为"采取各种措施,确保非物质文化遗产生命力",保护措施包括"确认、立档、研究、保存、保护、宣传、弘扬、传承(特别是通过正规和非正规教育)和振兴"。可见,让非物质文化遗产"活着",是非物质文化遗产保护的核心所在,所有保护措施都要围绕这个核心来实施。在过去十多年间,联合国教科文组织和我国政府在非物质文化遗产保护中所采取的措施,主要可分为两类:一类是宣传性措施,如确认、研究、宣传、弘扬等,主要以评审、公布各种非物质文化遗产名录为代表,如"人类非物质文化遗产代表作名录""急需保护的非物质文化遗产名录""非物质文化遗产优秀实践名册""国家级非物质文化遗产代表性项目名录""国家级非物质文化遗产项目代表性传承人名录"等。另一类是行动性措施,如立档、保存、传承、振兴等,主要以开展普查,建立档案馆、数据库、传习所,开展传承教育、生产实践等为代表;在中国集中表现为"抢救性保护""生产性保护""整体性保护"等实践探索。无论是对非物质文化遗产生命力的理解,还是对非物质文化遗产保护宣传性措施、行动性措施的执行,都要以学科建设为基础。传统学科如文学、戏剧学、音乐学等主要研究非物质文化遗产的对象是什么、有什么发展规律等问题,而对非物质文化遗产生命力是什么、如何保护等问题却关注较少。后两个问题正是非物质文化遗产学要解决的问题,也是非物质文化遗产保护从宣传性措施向行动性措施转换的重要基础。一言概之,传统学科重在"解释世界",非物质文化遗产学不仅要"解释世界",而且要试图"保护世界"。

无论是解释这个非物质文化遗产所构成的"世界",还是要保护它,我们都要面对许多新的问题。如非物质文化遗产保护工作要求的统一性与非物质文化遗产客观存在的多样性的关系问题:一方面,非物质文化遗产是在具体的社区、群体和个体的生产、生活实践中形成并传承的活态文化传统,社区、群体和个体及其生产、生活实践的差异性,自然造成了非物质文化遗产的多样性存在。非物质文化遗产保护就是要承认每种具体非物质文化遗产存在的合法性,并为其多样性存在提供保护。另一方面,非物质文化遗产保护的概念和规则,要求在多样性存在的非物质文化遗产中建立一种统一性或普遍性,而这对非物质文化遗产的多样性存在造成新的干预和规范。这类问题是非物质文化遗产保护中的一个本体性问题,也是只有非物质文化遗产学才能直接面对的问题。又如,非物质文化遗产的"本真性"问题,也是在非物质文化遗产保护中不断被凸显出来的问题。外来访问者往往比本地所有者更加关心这个问题。对外来访问者而言,认识、研究和保护一个特定社区、群体或个人的非物质文化遗产,不能离开"本真性"标准,他们中有些人甚至固执地认为这个"本真性"标准是绝对的、静止的,是不能改变的。事实上,特定社区、群体或个人对其日常生产、生活中从事的非物质文化遗产实践,往往是以能否满足其即

时的生产和生活需要为衡量准则的，所以，在他们眼中，非物质文化遗产若能够满足他们即时的生产和生活需要，就有本真性，否则，就没有本真性，绝对的、静止的非物质文化遗产本真性是不存在的。那么，非物质文化遗产保护如何协调外来访问者与本地所有者关于"本真性"认识的不同，建立一个涵盖外来访问者与本地所有者共同认可的"本真性"，也是只有非物质文化遗产学才能真正回答的问题。再如，非物质文化遗产保护中的"抢救性保护""生产性保护""整体性保护"等实践探索，要真正转变为一种普遍性的范式和理论，也只有通过非物质文化遗产学才能实现。此外，非物质文化遗产保护对国家和地区来说，往往与国家和地区的政治、经济和文化发展战略等相联系，这方面的深入和系统研究，也有赖于非物质文化遗产学的发展。

正是基于对非物质文化遗产保护形势与问题的科学认识，基于对传统学科转型和非物质文化遗产学科独立的准确判断，中山大学中国非物质文化遗产研究中心近十五年来，一直致力于非物质文化遗产保护研究和学科理论建设工作。我们除了每年编撰出版《中国非物质文化遗产保护发展报告》（蓝皮书）外，还陆续编撰出版了"岭南濒危剧种研究丛书""中国非物质文化遗产研究丛书"等，这次出版的"非物质文化遗产保护丛书"是上述丛书的延续。我们将按照非物质文化遗产保护理论、非物质文化遗产保护案例、非物质文化遗产保护学术交流等专题进行编撰出版，在推动我国非物质文化遗产学科建设的同时，为弘扬中华民族传统优秀文化、促进我国非物质文化遗产的传承发展提供学术支持。

宋俊华
中山大学中国非物质文化遗产研究中心
2018 年 2 月 10 日

目　录

绪　论 ··· 1

第一章　粤剧排场概论

第一节　何为戏曲"排场" ··· 21
第二节　何为粤剧"排场" ··· 32
本章小结 ··· 49

第二章　粤剧排场的形态及表演特征

第一节　粤剧排场的数量 ··· 51
第二节　粤剧排场的分类 ··· 58
第三节　粤剧排场的表演特征 ·· 67
本章小结 ··· 81

第三章　粤剧传统排场的成因

第一节　剧目情节主题的独立性与排场表演 ······················ 83
第二节　剧目情节的程式性与排场表演 ······························ 101
第三节　经典剧目中经典表演片段的沉淀 ·························· 123
本章小结 ··· 132

第四章　粤剧排场与粤剧传承

第一节　科班中的粤剧排场教育 ··· 135
第二节　1949年后粤剧教育中的排场 ································· 144
第三节　排场教学的三种模式 ·· 161
本章小结 ··· 176

第五章 粤剧排场的兴盛、影响力的下降与排场创新

第一节 粤剧排场与提纲戏 …………………………………… 178
第二节 粤剧排场影响力的下降 …………………………… 191
第三节 粤剧传统排场的创新 ……………………………… 211
本章小结 …………………………………………………… 235

结语 粤剧排场发展现状及展望

第一节 粤剧排场在新剧目中的使用 ……………………… 237
第二节 粤剧排场戏的整理和复排 ………………………… 241
第三节 关于粤剧排场传承的一些思考与展望 …………… 243

附 录

附录一 粤剧传统排场整理表 ……………………………… 246
附录二 叶兆柏访谈记录 …………………………………… 271
附录三 罗家英访谈记录 …………………………………… 286
附录四 阮兆辉谈粤剧排场戏 ……………………………… 293
附录五 "洗马""配马"分解动作 ………………………… 295

参考文献 ……………………………………………………… 299

致 谢 ………………………………………………………… 310

绪 论

一、粤剧传统排场的研究价值

(一) 粤剧:世界级非物质文化遗产

2009年,粤剧作为粤、港、澳三地联合申报的人类非物质文化遗产申遗成功,成为联合国教科文组织认定的世界级非物质文化遗产。这显示了粤剧作为戏剧类非物质文化遗产的代表性意义。在中国的地方性戏曲剧种中,粤剧虽不是历史最悠久的剧种,但是却因为其独特的艺术魅力深得粤、港、澳三地戏迷的喜爱。由于广东地区在外侨民较多,他们把粤剧粤曲文化带到了世界各地,因此,粤剧界有这样一句话:"有华人的地方,就有粤剧。"

粤剧作为地方文化的代表性非物质文化遗产,其传承和发展对繁荣地方文化、维护文化多样性有着重要的意义。近年来,国家在保护、支持戏曲传承与发展方面出台了许多政策。2013年,文化部(今文化和旅游部)印发《地方戏曲剧种保护与扶持计划实施方案》,阐述了地方戏曲的文化价值和对地方戏曲进行保护的必要性,同时制定了相关的保护性政策。2015年,国务院办公厅印发《关于支持戏曲传承发展的若干政策》,对加强戏曲保护与传承、支持戏曲剧本创作、支持戏曲演出、完善戏曲人才培养和保障机制等方面都做出了要求。2017年,中共中央宣传部、教育部、财政部、文化部联合发布《关于戏曲进校园的实施意见》,指出应加强戏曲通识、普识教育,到2020年,戏曲进校园基本实现全覆盖。在这些政策的关怀下,我国戏曲保护、传承和发展得到了地方政府在资金、人才培养等方面的支持,也引起了社会各界的广泛关注。2017年9月,广州市"粤剧表演艺术大全"项目正式启动,意在梳理粤剧艺术源流,保护粤剧艺术传统,为粤剧表演者提供规范的教材。这也是继《粤剧大辞典》编纂之后,广州市在粤剧保护、传承方面做的又一项大工程。在这项工程中,除了对粤剧传统行当、音乐、锣鼓进行整理,其中最重要的一部分就是对粤剧表演排场进行拍摄和记录。排场,作为粤剧表演艺术的

重要组成部分，已经成为粤剧保护的重点对象。

粤剧作为一种集合唱、念、做、打各种技巧的综合性艺术，无论是剧目题材、表演技艺，还是在音乐、唱腔、服饰、化妆等方面，都形成了程式化的体系。在提纲戏盛行的时代，前辈艺人为了提高演出水平，从一些剧目中提炼出精彩的段落，并把其中的剧情和表演程式固定下来，形成规范的排场，使用到其他剧目相同或者相似的场景中。排场，作为粤剧的传统艺术，是粤剧从叙事到表演高度程式化的表现形式。在旧时代，艺人通过学习排场练基本功，从而熟练地掌握表演技巧。音乐师傅通过掌握排场，可以迅速创作剧目音乐。而在提纲戏时代，排场的存在更是粤剧剧目不断推陈出新最为便捷的"素材"。但是，在粤剧不断创新的今天，排场艺术却在一点点消失。笔者曾于 2015 年至 2016 年在广州市粤剧院做了一年的跟踪调查，发现很多演员已经不再通过学习排场来掌握传统的表演技巧，只有在较为偏远的地区才能观看到传统的排场表演。随着排场艺术的衰落，虽有上百种传统排场，但可运用于粤剧表演中的却屈指可数。粤剧排场已经从艺人们必须掌握的传统基本功，变成了粤剧的一种"遗产"。在这样的情况下，保护和研究粤剧传统排场是非常必要的。

（二）粤剧排场的研究意义

在粤剧传统表演艺术中，排场是一笔十分宝贵的财富。粤剧排场中的情节、人物、音乐、锣鼓、舞台调度等都是经过历代艺人打磨的结果，具有示范作用，研究粤剧排场主要有以下三点意义。

1. 研究粤剧排场有助于认识粤剧的"传统"

针对当代粤剧舞台上不断出现的"话剧加唱"现象，我们要思考的是：何为粤剧的传统？何为粤剧的根基？如果失去了根基而盲目地进行借鉴和创新，其结果只能是丧失了粤剧本身的艺术特色。排场是粤剧传统表演艺术中最精髓的部分，研究粤剧排场，对于真正认识何为粤剧"传统"有着重要意义。这里的"传统"应当指两个方面：①戏曲表演的本质特征；②粤剧的传统剧目和表演程式。

论及中国戏曲的本质特征，学界广泛认同的有程式性、虚拟性和综合性。张庚先生曾在为《中国大百科全书》撰写的《中国戏曲》一文中指出，"综合性、虚拟性、程式性，是中国戏曲的主要艺术特征"[①]。稍后，在由他和郭汉城先生主编的《中国戏曲通论》中，则论述更为详尽，以为"戏曲实际上是一种有规范的歌舞型戏剧体诗。这是戏曲的最本质的艺术品格。也因此，戏曲才具有了自己一系列的艺

① 张庚：《中国戏曲》，见中国大百科全书总编辑委员会《戏曲·曲艺》编辑委员会《中国大百科全书·戏曲·曲艺》，中国大百科全书出版社 1983 年版，第 1－10 页。

术表现的特点。这一系列艺术表现特点，一般认为是戏曲形态所拥有的节奏性、虚拟性、程式性"①。阿甲先生曾经从不同的角度、层次，对中国戏曲的艺术特点做过不少论述，如称戏曲是"有严格程式的写意戏剧"，将其表现手法概括为"以虚拟实、以简代繁、以神传真、以少胜多"四句话。1980年，他在中国艺术研究院研究生班的一次讲课中做了四点归纳："一、戏曲是以唱、念、做、打等表演手段为基础，载歌载舞，高度复杂的综合性舞台艺术。二、戏曲是程式化的舞台艺术。三、戏曲是运用虚拟手段、虚实结合的舞台艺术。四、戏曲是表演直接同观众打交道的舞台艺术。"② 著名剧作家范钧宏先生在《戏曲结构纵横谈》一文中指出："戏曲，明显地区别于其他各种舞台艺术的特点是：舞台时间、空间的自由处理，唱念做打的高度综合，虚拟夸张的程式表演以及来源于民间说唱的表现方法。"③ 在这些特征中，程式性主要体现在其表演通常运用身段程式来表现角色情绪，塑造人物，其次则表现在无论从编剧到角色行当、音乐、服装、化妆和舞台布景，都有一定的固定套路。

在粤剧表演中，最能代表戏曲本质特征的就是排场。首先，粤剧排场有较为固定的情节、人物（行当）、音乐、锣鼓和舞台调度，可以表达单一的情境，也可以是一个折子戏。排场是粤剧艺人在长期的演出实践中逐渐积累的、行之有效的"表演的范本"，这种范本从规定人物对白、唱腔以及身段动作入手，为粤剧的教学和编演提供了很大的便利。从源头上来说，粤剧排场的产生就来自戏曲编演的程式化。排场的故事情节多有相似，其原因是古代话本小说、戏曲情节有一定的模式。如"打洞结拜"排场，赵匡胤听见寺内有人哭泣，打破雷神洞救出赵京娘，二人最终结拜为兄妹。这种寺中救人的情节也出现在"救弟"排场中：杨五郎在寺中听见杨六郎的叹息，上前询问，最终兄弟相认。这种"寺中救人"的情节在戏曲史上十分常见，如在明代徐复祚的《投梭记》中，谢鲲在庙中无意间救了元缥风，才有了最后夫妻二人重逢的大团圆结局，这无疑在情节上解释了如"打洞结拜""救弟"一类排场产生的原因。在粤剧"戏凤"排场中，酒家女李凤外出祭奠扫墓遇见了打马而过的正德皇帝，由此生出一段情缘。王政在《中国古典戏曲母题史》中总结明代戏曲母题时说："从艺术的视角看，明戏曲中的墓祭母题，对故事发生、情节推动以及戏剧冲突的引发，极有意义。因为戏剧家每每借之触惹'情缘'，营构男女之遇合，形成一种'爱'的发生模式，这大概由于墓祭给青年男女提供了某种相见

① 张庚、郭汉城：《中国戏曲通论》，上海文艺出版社1989年版，第127页。
② 阿甲：《关于戏曲舞台艺术的一些探索》，见《戏曲表演论集》，上海文艺出版社1962年版，第2页。
③ 范钧宏：《戏曲结构纵横谈》，见《戏曲编剧论集》，上海文艺出版社1982年版，第14页。

际遇之场合的缘故。"① 由此可见，粤剧的许多排场，其剧情都符合戏曲情节编写的一般模式。

有些排场没有明确的剧目出处，只有行当、曲词以及标注好的舞台调度。戏曲演员塑造人物也遵循一定的程式。从细节上来说，程式表现在一个个具体的身段动作中，但是所有的身段动作都要在行当的基础上完成。只一个"拉山"，小生、武生、小武的功架就完全不同。排场中可以没有具体的人物形象，但一定会有固定应工的行当以及适合此行当的唱腔、念白。从舞台调度方面来看，每一个人物的上、下场，群体性表演的走位，主、配角之间的站位，排场中都有明确的规定，体现了戏曲表演的高度程式化。

其次，粤剧排场表演是虚实相生的，体现了戏曲表演的虚拟性特征。如"双映美""游花园""过山""过桥""配马""搜宫""上织机"等一系列排场，都是以做功、武功为主的表演片段。演员需要用身段模拟摘花、嗅花、翻山越岭等一系列场景，这也是戏曲演员需要具备的基本素质。在现代化的舞台上，舞台布景不断丰富，戏曲虚拟表演的空间被挤压，造成很多粤剧演员对于基本的做功都不能完全掌握。研究、整理粤剧排场，对其中有普适性的做功进行分析，对今后的粤剧保护、传承具有指导意义。

最后，粤剧排场表演体现了戏曲的综合性特征。戏曲是一个集音乐、舞蹈、武术、雕塑等多种艺术为一体的表演艺术，它最显著的特征就是综合性。粤剧排场中有丰富的"排场专腔"、排场功架和武功绝技，如"恋檀""罪子腔""打洞腔""教子腔"等，都是经典的唱腔；"吕布架""十八罗汉架"等都是搭配人物使用的功架；"铲椅""双照镜""踩沙煲""吐真血"等都是艺人们为了展示某些情节而创造的武功绝技。排场，作为各种艺术的综合体，展示了粤剧传统表演的精湛之处。

另外，粤剧排场大都截取自一些经典剧目，如"江湖十八本""新江湖十八本""大排场十八本"等，这些剧目从题材和剧情上被大部分观众所熟知，但在现代舞台上却很少上演。现在粤剧舞台上所演的"传统"剧目，大都是20世纪30至50年代创作（改编）并流行的剧目，如《胡不归》《范蠡与西施》《紫钗记》《帝女花》《凤阁恩仇未了情》《南唐李后主》《再世红梅记》等。而在20世纪初流行的一些知名演员的首本戏，如《高平关取级》《高望进表》《西河会妻》《四郎回营》《五郎救弟》等却甚少上演。现代所流行的"传统"剧目，从题材上来说，大部分都是家庭伦理剧或爱情剧，没有"江湖十八本""大排场十八本"一类的剧目

① 王政：《中国古典戏曲母题史》（上卷），中国社会科学出版社2015年版，第503页。

题材那么丰富。这种发展趋势会造成文武生、花旦行当变为粤剧表演的"极度中心",而如老生、老旦、丑生一类的行当则无甚用武之地,从而导致粤剧表演审美上的单一化。在这种情况下,研究粤剧排场,恢复一些小武、丑生、公脚等行当的排场戏,对于发掘、保护粤剧传统有着重要意义。

2. 研究粤剧排场对粤剧教学有重要意义

在现代戏曲学校的教学体系形成之前,粤剧科班是怎样培养演员的?毫无疑问,戏曲演员的培养离不开对"开山戏"的学习。对于粤剧来说,培养演员离不开对排场戏的学习。陈非侬在《粤剧六十年》中回忆自己早年学戏的经历,忆述所学的基本功有"走圆场""走俏步""踏七星""起小跳"等。"学习基本功之外,又学排场。学排场,可以学到很多关目和做手。粤剧的排场有百多种,也是粤剧的基本功。粤剧排场有'书房会''抢子''激女'①'回窑''别窑''写分书''杀妻'等。"② 晚年,陈非侬也曾收过学生,他回忆道:"学排场可由'问情由'学起,因为它较浅和易学。很多排场差不多便是折子戏,例如学会'击掌'③ 排场,差不多便会演折子戏《西蓬击掌》;学会'别窑'排场,便会演《平贵别窑》了。"④ 从陈非侬的口述可知,粤剧排场在教学中的作用和意义是显著的。一方面,通过学习排场可以训练基本的关目、做手,熟练运用基本身段,学习基本舞台调度;另一方面,学习排场等于学习了"开山戏",对演员塑造人物形象有着重要意义。另外,排场中很多传统技艺,如踩跷、吐真血、变脸等,都是粤剧演员需要学习和传承的精华。研究粤剧传统排场,可以将这些排场中技艺的排列组合、搭配锣鼓进行整理,作为粤剧教学素材使用。

3. 研究粤剧排场对粤剧剧目编写有借鉴作用

粤剧有一万一千多个剧目,大部分都是提纲戏,这也是粤剧与京剧、昆剧十分不同的地方。香港著名粤剧演员阮兆辉论及粤剧演员所要掌握的粤剧剧目时说道:"我们会多少戏我也没有数过,但是这些戏是有公式的,这跟话剧是不同的,比如怎样出场,有很多类型都是有程式可以套的。什么出场用什么锣鼓,哪个点是自己的,这些基本模式都是固定的。所以你说会多少套戏,实际上主要是模板,不是具

① 又作"击女"。
② 陈非侬口述,沈吉诚、余慕云编辑,伍荣仲、陈泽蕾重编:《粤剧六十年》,香港中文大学音乐系粤剧研究计划2007年版,第21-22页。
③ 又作"三击掌"。
④ 陈非侬口述,沈吉诚、余慕云编辑,伍荣仲、陈泽蕾重编:《粤剧六十年》,香港中文大学音乐系粤剧研究计划2007年版,第50页。

体的曲词。只要有了这个模式，你就可以去套了。"① 阮兆辉所说的"模式"就是使用排场编剧而成的提纲。在提纲戏盛行的年代，演员只需要清楚提纲上备注的排场，就可以配合即兴表演完成一个长达数小时的剧目。对于粤剧编剧来说，不熟悉粤剧排场，是无法创作粤剧的。著名粤剧编剧家南海十三郎曾在《〈心声泪影〉改变粤剧作风》文中有言：

> 时余在上海教育界服务，恰遇一·二八事件，抗日情绪甚高，薛觉先勉余再编一剧寄返，而余以不暇，且在沪又不接近粤剧界中人，当时余对粤剧排场，尚未娴熟，因而未果，惟答允薛觉先，倘余返粤，当另编一剧，与《心声泪影》异曲同工，以谢观者爱好，并报薛之盛意相邀也。②

南海十三郎因为自己当时对粤剧排场不熟悉而推却了编剧工作，可见，在很长一段时间里，排场在粤剧剧目编写中有着相当重要的位置。

今天，粤剧新编剧目中少见传统排场的运用，甚至连传统戏曲的上、下场都被话剧式的表演所取代，这使得粤剧新编戏少了一点"戏味"。事实上，排场的情节看似老套，却暗含符合中国人审美的人物关系和故事发展模式，本身就是一种戏剧冲突强烈的情节单元。特别是很多粤剧排场蕴含着中国传统的伦理道德观念，有着积极正面的价值。李雁在其著作《时装粤剧如何运用"排场"》中说道："排场给我们解决从心理动作到形体动作提供了丰富的表演程式，作我们的借鉴。"③ 所以，研究粤剧排场对于当代的粤剧新剧目编写有着启发意义。

4. 研究粤剧排场对戏曲类非物质文化遗产的保护和传承有启示意义

从地方戏发展来说，分析排场由盛及衰的原因，对于当代戏曲类非物质文化遗产的保护和传承有一定的启示意义。广州作为我国历史上著名的通商口岸，是较早出现现代化演出市场的地区之一。社会的变革、戏院（剧场）经济的发展、市民消费阶层的分化，对于近代粤剧有着很大的影响。粤剧排场在这种历史背景下，一度成为迅速创作新编剧目的重要"素材"，但是其在现代戏曲编演制度的建立和戏曲改良运动中也受到了许多负面冲击。与许多近现代地方剧种的发展模式相似，粤剧逐渐从"演员中心制"朝着"编导中心制"过渡。20世纪30年代，如薛觉先、马师曾、廖侠怀一类的知名演员在上海、香港甚至国外学习了西方戏剧的很多演创方式，认为粤剧编演的模式并不"科学"。他们希望摆脱旧排场，创作新戏剧，无论是从题材、表现形式上还是舞美设计上，都向电影、话剧进行学习，从而创作了如

① 详见附录四：阮兆辉谈粤剧排场戏。
② 南海十三郎：《〈心声泪影〉改变粤剧作风》，见《小兰斋杂记：梨园好戏》，商务印书馆（香港）有限公司2016年版，第49-50页。
③ 李雁：《时装粤剧如何运用"排场"》，内部出版交流，1957年，第21页。

《白金龙》《三伯爵》《佳偶兵戎》等一系列的新剧目。更重要的是，这一时期粤剧剧目体例也开始转变，剧中人物的"科介"开始从传统的戏曲科介提示变成更加具体的话剧动作提示。"打倒"传统排场，改良粤剧，实际上就是要"打倒"传统粤剧的表演方式。

综观中国地方戏在近现代的发展历程，我们不难发现，对于如粤剧一般受到外来文化较大影响的地方戏来说，在继承传统的基础上创新是最困难的。如果为了适应新的潮流，一味迎合观众的审美情趣，用话剧、电影或者音乐剧的制作方式去创作戏曲作品，明显是不符合戏曲艺术发展规律的。研究粤剧排场，对"排场"这种特殊表演片段的兴盛与衰落原因进行分析，可以更好地分析地方戏创新中哪些是"能变的"，哪些是"不能变的"，从而更好地对戏曲类非物质文化遗产进行保护、传承、发展。

二、本书的研究思路及相关概念释义

（一）研究思路

本书拟用文献研究为主、实际调查为辅的方法对传统排场进行研究，在尽量掌握粤剧排场研究资料的基础上，对排场艺术进行实地观察，了解它的运用情况，从而深入探究排场在粤剧剧目创作、表演、导演等方面的作用，并且结合历史背景，分析其衰落的原因，为当代戏曲类非物质文化遗产的保护和传承提供一些思路。本书试图从排场的概念、形态、表演特征、形成原因、教学和传承发展等几个方面，对粤剧排场的整体情况做一个全面梳理，并且从根本上阐述排场作为粤剧的"传统"从何而来，应该去向何方。本书试图解决以下几个主要问题。

（1）整理"排场"一词在戏曲史上的发展过程并明确粤剧排场的概念。

（2）解释粤剧排场的成因。

（3）阐释粤剧排场与粤剧教育的关系，将"排场"在粤剧教学中的使用情况与作用进行整理分析。

（4）解释排场在提纲戏编、演中的运作机制。

（5）探究粤剧排场衰落的原因，并做出反思。

总之，本书旨在对粤剧排场的形成、发展、兴盛、衰落的过程做一个梳理，以期为粤剧传统艺术的保护与传承提供借鉴。

本书主要使用传统文献梳理的方法，结合一些实际调查资料进行研究，从文献中收集排场及相关资料，对本书的研究对象进行范围的划分。前期准备阶段，主要是收集一些与粤剧传统排场相关的粤剧资料。一手资料包括剧本、录音、录像等。文献资料包括志书、文人笔记、小说中关于粤剧传统技艺的记录；前人总结的粤剧

排场集；对粤剧排场历史沿革方面的研究资料；对粤剧排场表演方面的研究资料；对粤剧排场音乐、唱腔、口白以及锣鼓方面的研究资料；对粤剧排场编剧、导演方面的研究资料等。并且，根据以上资料划定一个研究范围。之所以要划定研究范围，是因为一方面，排场数量非常庞大，必须进行细分才便于研究；另一方面，结合已有的研究资料，大量观看粤剧传统戏，对粤剧艺人进行采访，尽量还原粤剧排场的使用情况，摸清粤剧排场在粤剧表演中的使用规律。本书主要通过对广东省各地区的专业剧团表演传统排场的情况做调查，弄清楚传统排场在当代的使用情况。传统排场是一种实用的表演套路，必须对表演做观察才可以得到一手资料。虽然文献记载中的排场很多，运用也很广，但是随着排场艺术的衰落，并没有人专门就当代粤剧排场的搬演情况做过统计调查，所以做调查摸清传统排场的表演情况，显得非常必要。

（二）相关概念释义

1. 排场

《粤剧史》对"粤剧排场"的定义是："'排场'是由有一定规范的锣鼓、唱腔、音乐曲牌、功架、舞台调度、人物、心理描写、情节、特定情境等组成。"[①]《粤剧传统排场集》对"排场"的定义是：排场是包含着许多表演程式、舞台调度、锣鼓点、曲牌唱腔等的表演单元。[②]《粤剧大辞典》将"排场"定义为："相对固定的、规范的表演程式组合；它具有各不相同的表演特点和技艺特色；它有具体的内容指向，有能够被相同或相似的戏剧情节、戏剧场面套用或借用的普遍意义。根据不同戏剧具体的内容，选用不同的锣鼓点、音乐、曲牌，并以相对固定的舞台身段动作和调度，相互密切配合，组成一整套规范的程式表演。"[③]《粤剧的沿革和现状》一文认为："'排场'是一种有表演和唱白的程式化了的情节单元。"[④]

综合前人的研究，笔者认为，"排场"是粤剧的表演单元，由固定的角色行当、锣鼓点、音乐、唱腔、曲牌、身段、舞台调度组合而成，用来表现特定的情节或情境。它所表现的情节或情境是程式化的，通常可以用于多个相同或相似的戏剧场面，也有些是专戏专用。

2. 情节主题的独立性

情节主题的独立性主要是指在传统戏曲编写中，其情节段落一般有着相对的独

① 赖伯疆、黄镜明：《粤剧史》，中国戏剧出版社1988年版，第227页。
② 中国戏剧家协会广东分会、广东省文化局戏曲研究室：《粤剧传统排场集》（广州市文艺创作研究所重印本），2008年，第1—2页。
③ 《粤剧大辞典》编纂委员会：《粤剧大辞典》，广州出版社2008年版，第373页。
④ 广东省戏剧研究室：《粤剧研究资料选》，内部交流，1983年，第396页。

立性，有自己独立的主题。这与古代戏曲中"关目"的概念相关。安葵在《论戏曲"关目"》一文中说："一些传世的作品之所以能传世，首先是因为它们有精彩的关目。传奇剧本的每一出基本上是一个关目，舞台上的折子戏也都是整部戏中的精彩的关目。如《牡丹亭》的'游园''惊梦''拾画''叫画''还魂'……"①他在文中所举的数例，都表明了戏曲编写中情节的独立性。关于这一点，范钧宏也说："严谨的戏曲结构，每场戏都有一个中心，譬如《玉簪记》中有《琴挑》《偷诗》《问病》等关目。"②很明显，范钧宏在这里强调的"中心"，其实就是情节的主题。祝肇年在《古典戏曲编剧六论》一书中，就戏曲情节的主题说："戏曲的一出戏，还可以再'切'成若干出戏。而且各自还有独立主题，能单独演出。……其主要原因就是：戏曲是采用上下场形式的，它的时、空间的变换不像话剧那样限制严格。"③他不仅强调了戏曲情节各有主题，还分析了造成这种情况的原因。在本书第三章中，为了突出戏曲编写中情节独立且可成为"小戏"的情况，我们称这种特征为"情节主题的独立性"。

三、粤剧排场的研究综述

从晚清时期开始，如《梦华琐簿》《荷廊笔记》一类的广东地方文献，已经开始出现记录粤剧活动的相关文字。到了民国，现代化的剧场开始兴建，各类戏班林立，红伶明星崛起，授艺习技的戏曲科班和研究戏曲的团体机构逐渐开设，关心和研究粤剧的个人和群体日益增多。广东戏剧研究所创办的《戏剧》期刊和《戏剧》旬报就曾发表过一批对粤剧艺术研究较为深入的论文；麦啸霞的著作《广东戏剧史略》就是在此时出版的，书中对"大排场十八本"有过列举和简单的研究。另外，在20世纪30年代，香港学者曹仲良撰写的《粤剧讲义》虽然不是鸿篇巨制，却着重研究了粤剧传统排场。

新中国成立至今，人们又编著了一大批粤剧研究书籍，虽然没有研究粤剧排场的专著，但关于粤剧排场的资料散见于各种研究文章、艺人口述史或资料集中。最有代表性的应该是1961年举办的"粤剧传统艺术调查研究班"，其阶段性成果《粤剧传统排场集》是第一部专门记录粤剧传统排场的著作。该书大量使用老艺人的口述资料，将传统排场还原成为一个个独立的、类似于"出头戏"（折子戏）的剧本进行保存，很多资料来自广州粤剧学校1959年的教学资料。除了《粤剧传统排场

① 安葵：《戏曲理论与美学》，北京时代华文书局2016年版，第232页。
② 范钧宏：《戏曲结构纵横谈》，见《戏曲编剧论集》，上海文艺出版社1982年版，第14页。
③ 祝肇年：《古典戏曲编剧六论》，中国戏剧出版社1986年版，第124－125页。

集》以外，涉及粤剧传统排场的还有《粤剧传统表演排场集》《粤剧传统剧目丛刊》《粤剧传统剧目汇编》《中国地方戏曲集成·广东省卷》《粤剧传统音乐唱腔选辑》《粤剧春秋》《粤剧声腔的源流和变革》《粤剧艺术论》《粤剧史》《中国戏曲志·广东卷》《粤剧大辞典》《粤剧研究资料选》《粤剧研究文选》《粤剧演员谈表演艺术》《粤剧漫谈》《下四府粤剧》等著作，《广州大典》中也收录了许多关于粤剧排场研究的资料。港澳方面，涉及粤剧传统排场研究的主要著作有《粤剧剧目初编》《粤剧研究通论》《粤剧六十年》《粤剧剧目通检》《香港粤剧研究》《三栋屋博物馆粤剧藏品》《香港粤剧口述史》等。以上著作在排场剧目、排场艺术的表演、排场的唱腔音乐、排场与编导演艺术等方面都有所研究，现对粤剧传统排场有较深入研究的资料进行如下综述。

（一）各类排场的概述性研究

粤剧排场的通识性研究著作主要分为两类：其一是排场资料整理，主要是整理、列举了粤剧排场，并且对粤剧排场进行了分类；其二是"大排场十八本"研究，主要是对"大排场十八本"剧目、源流、名演员首本戏进行分析。下面我们从这两方面对这部分研究进行综述。

1931年，由曹仲良编著，香港优界编译公司出版了《粤剧讲义》。曹仲良在该书"自序"里详细叙述了他编写此书的目的在于帮助学习粤剧演出的青年朋友，使他们通过该书提供的参考资料明白演戏之道。作者在书中推崇传统师徒制，认为这种训练方式能够为演员打好根底。该书附有黄少侬撰写的《小白驹先生小史》。正文内容分别论述了胆志、面目、关目、台步与身形、出手、锣鼓、唱功、口白、装扎、武戏、行头、排场及提纲13个问题。书中专门谈及排场问题。作者认为，排场可分为"大排场"和"小排场"。"大排场"介绍"祭奠""怨婚""哭灵""忆美"，并选用《蝴蝶美人》《兴汉皇后》《红楼梦》《梅知府》《芙蓉恨》等戏做重点介绍分析，例子均列出详细的排场介口及曲文。"小排场"介绍了"过场""别家""祝寿"等排场。1961年，中国戏剧家协会广东分会、广东省文化局戏曲研究室编写了《粤剧传统剧目汇编》，该书七、八两册专门收录了"大排场十八本"剧本。1962年，中国戏剧家协会广东分会、广东省文化局戏曲研究室编写的《粤剧传统排场集》①，是一部专门记录传统排场情节和技巧的编纂集，也就是赖伯疆、黄镜明的《粤剧史》中提到的1961年举办的"粤剧传统艺术调查研究班"的阶段性成果。《粤剧传统排场集》共选编了排场142个，一些已经发展为完整折子戏的

① 中国戏剧家协会广东分会、广东省文化局戏曲研究室：《粤剧传统排场集》（广州市文艺创作研究所重印本），内部交流，2008年。

排场并没有编入，只是注明了出处。另外，一些没有多少情节的排场也没有选编进去。2017年，广州粤艺发展中心整理了《粤剧传统表演排场集》（第一、二、三辑），此排场集主要对1962年版的《粤剧传统排场集》的部分内容做了格式上的修订，共收录表演排场83个，对与粤剧排场相关的术语也进行了解释。《粤剧讲义》《粤剧传统排场集》和《粤剧传统表演排场集》是较为全面的、有具体排场剧本的资料集。2008年出版的《粤剧大辞典》也收录了粤剧排场199个，并且对每个排场的剧情、人物行当以及使用范围做了介绍。另外，庞秀明的《下四府粤剧》①主要从一个粤剧从业者的角度，对湛江等地区流行的粤剧艺术风格和特色进行了深入的探讨。其中在"建国前下四府粤剧的艺术特色"一章，作者对排场艺术进行了专题研究。文中对排场的定义与前人无异；并且列举了常用的武行排场如"杀四门""点将""水战""大战"等90个，常用文行排场如"击掌""读家书""教子""斩子"等69个，常用丑行排场"盲公问米""活捉""访鼠（睇相）""跳椅（拦马）""收妖（也属例戏）""偷宫鞋""和尚登坛"7个，记录了"收状""过山""卖箭""狮子楼""火烧竹林"5个排场的概要。书中收录了粤剧"十八罗汉架"的照片，介绍了下四府粤剧表演中的许多绝技、身段套路、例戏等，对研究粤剧排场有参考意义。

除了以上粤剧排场资料集以外，也有论及粤剧排场的概念、作用和意义的粤剧研究著作。赖伯疆、黄镜明在《粤剧史》中的"古朴精彩的表演艺术"一节对传统排场的定义和意义都做了论述，举例说明了排场在传统粤剧教学中的使用类似现代建筑中的"预制件"，可以根据剧情的需要，灵活地把若干个"排场"镶嵌组合成为整出戏。《粤剧史》对于排场在传统剧目中的状况也有论述：早期粤剧每出戏都有一到几个排场，如《四郎回营》一出戏，就有"猜心事""盗令箭""别宫""回营"4个排场。同一个排场可以在好几个戏中灵活地运用，有的排场是各个行当的演员都要熟悉和掌握的，有的则是某一行当必须掌握的，有的排场是一个人独演的，有的是两人或多人合演的。在排场的发展和创新方面，赖伯疆、黄镜明认为，粤剧排场是在不断创造发展的，清末民初时，著名艺人朱次伯就创造了"哭坟""夜吊"等排场。

《近代中国戏曲的民主革命色彩和广东粤剧的改良活动》②一文主要论述了辛亥革命以来革命活动对粤剧发展的影响，作者谢彬筹以《志士救国新剧本》为例，分析了当时"旧瓶装新酒"的粤剧改良活动，其中讨论了粤剧"旧排场"在新剧

① 庞秀明：《下四府粤剧》，岭南美术出版社2009年版，第9—23页。
② 参见谢彬筹、陈超平主编《粤剧研究文选》（二），香港公元出版有限公司2008年版，第251—318页。

目中被借用的情况,认为《志士救国新剧本》的价值主要不在于它的思想内容,而在于艺术上对粤剧传统艺术的继承和改良。他认为,当时新编剧中全部使用梆黄板腔,不掺杂粤剧唱腔后来大量使用的小曲小调;人物角色行当齐全,包括小武、小生、武生、总生、末角、花旦、正旦、大花面、网巾边、拉扯、杂、六分、五军虎等各种行当;并且穿插使用了大量粤剧表演的单元——排场,套用了"申包胥秦廷哭师""伍子胥吹箫吴市""浪子燕青唱曲弹词"等典型的表演形式。

还有一部分研究以"大排场十八本"为主要对象。

据麦啸霞《广东戏剧史略》记载,"江湖十八本名,今人已不能详悉,戏文曲谱则更无遗篇可考,殊可惜也。八和会馆成立,粤剧中兴,昆曲渐违时尚,出头盛行'首本戏',于是又有所谓大排场十八本者,代江湖十八本而为广东梨园主要科目,考其名称如下:(一)寒宫取笑(公脚正旦首本);(二)三娘教子(公脚正旦首本);(三)三下南唐(即刘金定斩四门)(花旦花面首本);(四)沙陀借兵(石鬼仔出世)(总生首本);(五)六郎罪子(辕门斩子)(武生首本);(六)五郎救弟(二花面首本);(七)四郎探母(武生首本);(八)酒楼戏凤(小生花旦首本);(九)打洞结拜(夜送京娘)(花面花旦首本);(十)打雁寻父(百里奚会妻)(公脚正旦首本);(十一)平贵别窑(小武花旦首本);(十二)仁贵回窑(小武花旦首本);(十三)李忠卖武(鲁智深出家)(二花面首本);(十四)高平关取级(小武首本);(十五)高望进表(二花面首本);(十六)醉斩郑恩(陈桥兵变)(二花面首本);(十七)辩才释妖(东坡访友)(公脚花旦首本);(十八)金莲戏叔(武松杀嫂)(小武花旦首本)"①。麦啸霞认为,排场表演技艺的掌握熟练与否,是一个演员成名与否的关键。"大排场十八本"是当时粤伶必习之技,擅长一两出,即可握正印而成名角。并举例,如武生蛇公荣擅演"罪子""探母"而成名;新华及其徒公爷创、东坡安、公爷忠等,亦均以演"罪子""探母"驰誉。除了评价当时的粤伶演"大排场十八本"的情况以外,麦啸霞还对"大排场十八本"的艺术风格有所评述。

之后,欧阳予倩《试谈粤剧》②一文对粤剧的诞生、形成、外江班的表演历史、李文茂起义等粤剧历史进行了研究,其中,在论述粤剧复兴和全盛时期的剧目演变时,以"大排场十八本"作为例子进行了探讨。"太平天国之后,粤剧中兴,八和会馆成立,又有所谓'大排场十八本'。"他详细列举了剧目与表演行当,与麦啸霞在《广东戏剧史略》一文中提到的十八个剧目完全相同。他在列举十八个剧

① 参见广东省戏剧研究室《粤剧研究资料选》,内部交流,1983年,第1-81页。
② 参见广东省戏剧研究室《粤剧研究资料选》,内部交流,1983年,第81-122页。

目之后,提出"大排场十八本"的剧目多由"八大曲本"演变而成,并列出了八大曲本:①百里奚会妻;②李忠卖武;③辩才释妖;④六郎罪子;⑤弃楚归汉;⑥雪中贤;⑦黛玉葬花;⑧大牧羊。欧阳予倩指出,"大排场十八本"出自"八大曲本"的说法有待商榷,仅提供参考。最后,他指出虽然如《三娘教子》《辕门斩子》《金莲戏叔》之类的"出头戏"(即折子戏)在光绪末年十分受欢迎,但是"广东观众历来就不欢迎零折的出头戏,总爱看整本,并且习惯是一天演完",所以有些折子戏不再受欢迎,新编整本戏开始受到追捧。

范敏、陈仕元和谢彬筹在《试谈粤剧的传统及其继承、发展问题》一文中,对欧阳予倩文中提出的排场出头戏逐渐不受欢迎的情况做了更为深入的研究。文章认为,欧阳予倩所列举的"大排场十八本","考其剧目,实是粤剧解禁后与例戏、大腔戏、开套(武剧)同台演出的出头戏(名演员首本,多属唱工戏);而光绪十五年(1889)八和会馆成立后的剧目,已多流行整本,亦即大排场戏。自然,出头戏可与整本戏并行,而几个出头戏合起来或把出头戏引申也可敷衍成为正本。所谓'大排场十八本'者,剧名可与出头戏一样,但它们应是正本戏,是由许多排场结构而成"①。作者在文中介绍了从老艺人那里收集到的《薛平贵》《沙陀国借兵》《斩郑恩》等戏,并以之为例,说明"大排场十八本"中也有发展成正本戏的情况,并简单论述了排场戏的表演、审美风格。

郭秉箴《粤剧的沿革和现状》②一书第三节"粤剧的急剧变化"介绍了粤剧复兴之后从"江湖十八本""新江湖十八本"到"大排场十八本"的变化过程。他认为,从"江湖十八本"到"新江湖十八本",粤剧艺人自己创作了一批"正本戏",将老戏中一些常见的情节套子重新组合,赋予新的内容,凑成所谓"新江湖十八本"。这些戏的特点是有排场,即是一种有表演和唱白的程式化了的情节单元,如"花园会""休妻""杀奸"等。作者列举了"大排场十八本",与麦啸霞列出的剧目一致。郭秉箴指出,排场大部分是"出头",有固定的曲文科白,表演有严格的规范,关目紧凑生动,着重唱工,又称"粤调文静戏"。许多名演员还创造出了优美的专腔,如"罪子腔""木瓜腔""教子腔""戏叔腔"等。

王建勋在《对三十年代粤剧评价的浅见》③一文中也总结了"大排场十八本"的内容,剧目列举与其他人的论述一致,后也提到了排场戏来自"八大曲本"一说。后来他在《二三十年代广州粤剧得失谈》④一文中,对"大排场十八本"和

① 广东省戏剧研究室:《粤剧研究资料选》,内部交流,1983年,第407—430页。
② 广东省戏剧研究室:《粤剧研究资料选》,内部交流,1983年,第396页。
③ 广东省戏剧研究室:《粤剧研究资料选》,内部交流,1983年,第442页。
④ 谢彬筹、陈超平:《粤剧研究文选》(二),香港公元出版有限公司2008年版,第339—349页。

"八大曲本"做了列举,但"寒宫取笑"在该文中叫作"寒关取级",不知道是否真有此别名。作者在文中对旧时代"开戏师爷"利用传统排场进行提纲戏编剧的方法做了分析,认为在提纲戏时代,排场被大量运用在编剧中,只要熟悉排场艺术,无论是编剧还是演员,都能迅速创作出一部新戏。作者在文章最后指出,30年代粤剧最大的损失就是丢失了如传统排场一般的传统,剧目过于"重文轻武""重生旦轻行当","表演重北轻南",对现在的粤剧从业人员是很好的提醒。南江在《粤剧与过山班》① 一文中认为,过山班最大的表演艺术特色就是排场艺术。过山班擅长演出各类排场戏。所谓"排场",是粤剧表演某个特定情节的模式演技,往往包含着专有的唱腔,尤其是特定的做功,常用的排场有"放子""点将""搜宫""困谷""大审""卖箭""击掌""别窑""拦马""追夫""过山"等。文章指出,这种情况不仅仅存在于旧时代的过山班,现在粤西一些过山班类型的县级剧团,也还是以演出这些传统排场和例戏作为自己的特色,可以说,这是过山班从古到今的艺术特色与演出传统。

除了这些常规的资料集和研究专著、论文以外,还有一些可以佐证排场发展历程的资料。1961年,中国戏剧家协会广东分会编印、内部出版交流的《粤剧剧目纲要》(一、二),收入从粤剧形成至辛亥革命前后的剧目纲要460个,每个剧目纲要包括剧名、编者、主演者、人物、故事内容,全部剧目以剧名第一个字的笔画由少到多、剧名的字数由少到多排列。该书收入的剧目有"江湖十八本"的剧目,粤剧"开台例戏"剧目,也有"大排场十八本"的剧目。香港电台十大中文金曲委员会编、三联书店(香港)有限公司1998年出版的《香港粤语唱片收藏指南:粤剧粤曲歌坛二十至八十年代》②,收入322位演唱者的1万多张唱片。每一条目包括香港电台存档年份、唱片公司名称和编号、唱片名称、唱片曲目、演唱者名字等。其中,该书记载了现存最早的一张唱片是美国胜利唱片公司在1903年录制的《围困谷口》,该唱片正是由排场"困谷口"而来。这张唱片的发行纪录证明了当时粤剧传统排场艺术之精湛、演出之兴盛,可以作为研究排场艺术的佐证资料。

粤剧排场的通识性研究方面没有专著,只散见于相关研究资料,除了1962年版的《粤剧传统排场集》和2008年版的《粤剧大辞典》有较重要的资料收集价值以外,其他著述内容多有重复,且不成体系。值得注意的是,虽然很多研究者都对"大排场十八本"有过讨论,但是关于"大排场十八本"其名由何而来却没有确切

① 谢彬筹、陈超平:《粤剧研究文选》(二),香港公元出版有限公司2008年版,第528-534页。
② 香港电台十大中文金曲委员会:《香港粤语唱片收藏指南:粤剧粤曲歌坛二十至八十年代》,三联书店(香港)有限公司1998年版。

的证据证明。虽然这十八个剧目已经被粤剧界承认为有代表性的,作为传统排场戏存在的经典之作,但是我们仍然有必要对这个概念进行新的讨论。

（二）粤剧排场唱腔与音乐研究

关于粤剧排场的唱腔与音乐的研究并无专著,相关研究资料也很少,一般集中在"专戏专腔"的研究上,也有少部分研究集中在排场中锣鼓的使用上。1957年,黄滔在《梆黄专用腔》一书中总结了"罪子腔""木瓜腔"①"教子腔"等专戏专腔,这本书是手写油印本,属于较早对排场戏中专戏专腔进行整理的音乐著作。黄镜明在《试谈粤剧唱腔音乐的形成和演变》②一文中对"新江湖十八本"中的排场戏唱腔和音乐做了研究,认为正是因为对排场的巧妙运用,文场、武场灵活搭配,方言土语生动穿插,有了唱腔音乐的"地方化",才使得这些剧目各方面都显现出粤剧独特的地方特色。在唱腔创作方面,粤剧艺人们创造和积累了某些特定剧目中为适应某一特定角色而创造的专腔（后来成为"戏曲专腔"）。如"罪子腔""教子腔""困曹腔""祭塔腔""穆瓜腔""师班腔""武二归家腔"等,一直流传到今天。"排场"戏影响的唱腔发展,一方面体现了旧时代艺人的创造力,另一方面显示出排场艺术的重要性。李雁在《粤剧梆黄唱腔问题探索》③一文中对传统粤剧排场的梆黄音乐做了总结:过去,梆黄两大类板腔在一个戏（或一场戏）中是严格区分使用的,如"祭塔",只能一"黄"到底。再如"罪子",同样只能一"梆"到底。可以说,该文对传统排场的音乐唱腔规律有了一个简单的评述,但并未深入。他在自己的另一本名为《时装粤剧如何运用"排场"》的书中,总结了排场中常用的上场式程式套路锣鼓点,对以后的研究有一定的借鉴价值。

陈絮、陈焯荣主编的《粤京锣鼓谱汇编》④是广东粤剧院的内部资料,书中主要介绍了粤剧基本的锣鼓谱如"报鼓""三五七""粤剧高边锣、文锣常用锣鼓点""小锣锣鼓点""马务锣鼓点""大十翻""六国封相单打锣鼓点""贺寿、加官、仙姬送子""牌子锣鼓""改革锣鼓点""京剧锣鼓点"。这些内容主要供剧团演出训练伴奏人员使用,其中也记录了一些排场的专用锣鼓点。"七星"（或者有另一种打法名为"滚七星"）锣鼓,在过去"打和尚"排场中某句口白有用过。"战场威"锣鼓,在过去的"起兵"排场中番王念"人来带马"之后使用,当番王"上马"之后,即转起长锣鼓。"七槌头"锣鼓,多在上场时使用,唱快中板用。在

① 也作"穆瓜腔"。
② 广东省戏剧研究室:《粤剧研究资料选》,内部交流,1983年,第505页。
③ 谢彬筹、陈超平:《粤剧研究文选》（二）,香港公元出版有限公司2008年版,第151—169页。
④ 参见陈絮、陈焯荣《粤京锣鼓谱汇编》,广东粤剧院,内部交流,1991年。

"王彦章撑渡"排场中,王彦章上场时就用这个锣鼓,只不过打得较慢。"大相思"锣鼓,又名"排朝"锣鼓,是"排朝"排场的专用锣鼓,多在众朝臣上场时使用。"翻宫装"锣鼓,一般在"仙姬送子"排场中使用。"打仔相思"锣鼓,是"打仔"排场的专用锣鼓,配合剧中"父亲"的动作而演奏。在传统排场中,锣鼓伴奏是非常重要的,它引导着演员的动作节奏,起到烘托戏剧气氛、帮助表现情境的作用。如"搜宫"排场,基本上没有口白,主要依靠演员的动作与锣鼓完成情节。所以该书对于排场锣鼓的记述,对于研究传统排场有着重要的意义。陈非侬口述的《粤剧六十年》一书中的《粤剧的源流和历史》① 一篇,多处谈及传统排场向其他地方剧种借鉴的例子。如粤剧中的"正线""叫板"(在内场唱的首板)和"二龙出水"(一名"禾花出水",武打排场之一)等唱功、做功都是从秦腔传入的。综上,关于粤剧排场音乐与唱腔方面的著作很少,其研究主要围绕着专戏专腔。

(三) 排场表演、导演研究

人们对于排场表演、导演方面的研究依然散见于各种论文和专著。梁俨然在《粤剧漫谈》② 一书中设有专章"粤剧排场",其中列举了"大排场十八本",还评述了"近四十年来演排场戏及古本戏较好"的演员。"《三娘教子》中,千里驹饰演王春娥(三娘)、靓新华饰演薛保,断机责子一场演唱俱妙;靓新华艺术老到,惜声线较低,虽未造极已登峰矣。""《三下南唐》中,肖丽章饰演刘金定扎脚打武,大演武功,可称独步;靓少凤饰演高君保,假痴假呆,招亲场面若即若离,叹观止矣。"除了点评《三娘教子》和《三下南唐》以外,作者还评点了《沙陀借兵》《六郎罪子》《五郎救弟》《四郎探母》《酒楼戏凤》《打洞结拜》《辩才释妖》《金莲戏叔》《仁贵别窑》九出戏中靓荣、李海泉、薛觉先、新马师曾、陈锦棠等演员的表演。通过这些演员饰演的角色,分析了他们表演的利弊,为后来的排场戏表演研究提供了借鉴。另外,在论及粤剧表演艺术时,作者认为"排场"是最能代表粤剧程式性特征的:在戏剧情节上,又有所谓排场,如升堂、登殿、点将、斩四门、会妻、杀妻、拦马、配马、打店、释妖、告状、写书、祭奠、罪子腔等;在唱腔上,也有教子腔、祭塔腔、罪子腔等。这些程式,是经过提炼与夸张等艺术程式而固定下来的。也正因为这样,粤剧才有了固定而严谨的表演程式,结构也比较完整,这些成为今日粤剧的财富。

白驹荣在《四十年来粤剧表演艺术的变化》③ 一文中,从粤剧的行当说起,到

① 广东省戏剧研究室:《粤剧研究资料选》,内部交流,1983年,第122页。
② 梁俨然:《粤剧漫谈》,越秀区文联编印,内部交流,1990年,第59页。
③ 参见中国戏剧家协会广东分会《粤剧演员谈表演艺术》,广东人民出版社1962年版,第1-12页。

传统的唱、念、做、打技巧的发展变化，都有论述。其中论及粤剧传统排场的表演时，他曾举了小武表演"变脸"的例子：过去小武的化妆，脸上只抹上淡薄的胭脂，在表演愤怒时，即运用内功，使脸上呈现出一种愤怒的血色。谈到粤剧的传统做功时，他认为排场中的身段表演是最传统和精妙的：过去注重表演身段和舞蹈，同时也注重唱腔，像过去某一个戏的专腔一样，表演方面也有某一个戏的专门排场（过去的排场，除一般排场外，也有专戏排场）。传统戏每出都有好几个排场，例如《斩四门》的城楼一场，以及《芦花荡》一场的单脚、拗腰、转身三个舞蹈动作，《斩二王》的关城门动作等。各行当有各行当自己的排场。又如蛇仔旺《山东响马》的跑马、蛇公成《再生缘》的偷宫鞋（从青风阁滚下来的动作）、关影怜《金莲戏叔》的搓烧饼等。此外，还有一些有唱有做的，结构完整的排场。最后，他对排场艺术的衰落做了分析，认为传统排场之所以不再流行，一方面是因为演员只注重唱腔和沉醉于迎合当时的买办资产阶级、官僚、军阀、地主阶层的审美情趣；另一方面是因为当时盛行穿着胶片服装①，演员在穿着过重的服装的情况下，行动会受限制，这样便"什么表演艺术在这种情况之下都无用武之地了"。白驹荣从演员自身的感悟对排场艺术的程式性和衰落原因做了分析，给排场研究提供了一个新的视角。

　　曾三多曾写《粤剧的一些表演艺术》②一文，探究粤剧演员学习传统表演技艺的方法，比如"胡子的运用""小跳和单跳""怎样学习小跳""眼睛的运用"，等等。谈及武生的表演对眼睛的运用，作者举武生鬼王标（捞标）的排场表演为例，十分生动。还有白玉堂表演排场"逼反"时，用眼睛去表现这个"反"字。如妻子被迫害致死，尸体被抬回来后，他目睹惨状，悲痛异常，但由于封建法统，只好忍受痛苦，在说"今日杀你妻，明日就杀你"一句时，合着一个"重锤"，将眼一突，表示他心中的反抗。这些细致的观察和描写，使得后来的研究者对于排场表演有了更生动的认识。

　　① 胶片服装，又称为"密片戏服"。20世纪30年代，因受到外来电影等新艺术形式的冲击，粤剧戏班为博眼球而创造密片戏服，以至于当时一度流行单纯追求华丽的"珠筒""胶片"戏服。当时，人们将从外国输入的胶珠片、珠筒钉在戏服上，令戏服闪烁生辉，以吸引观众。这类戏服很快便为观众所接受。起初钉珠片时是分散疏落地钉花的，后来亦有将全件戏服都钉满珠片、珠筒，十分耀眼。钉珠片的原因不单是演员要突出自己，而且在某些灯光并不强烈的场合表演时，能够利用胶珠片反光，将戏服显现于观众眼前，特别是下乡演出的时候，有的甚至在戏服上装小灯泡，把几十斤重的金属片钉在袍甲之上以求新求变、招徕观众。

　　② 参见曾三多《粤剧的一些表演艺术》，见中国戏剧家协会广东分会编《粤剧演员谈表演艺术》，广东人民出版社1962年版，第12—27页。

著名粤剧表演艺术家红线女在《我对运用传统艺术技巧的看法》① 一文中，也对排场程式的继承和发展提出了自己的意见。她认为，传统技巧的继承和运用不能照搬。她在文中举"拜月"排场为例，认为在《幽闺记》里的"拜月"、《连环计》里的"拜月"和《西厢记》里的"拜月"，从人物、情节到思想感情全不一样，一个"拜月"排场，是不能在三个戏中同样适用的。红线女提出，在继承传统排场和程式表演的同时，粤剧演员应该注重对人物的刻画和情感的表达，而不是一味地展现技艺。可以看出，新中国成立初期，经过"改戏、改人"的运动，以及对斯坦尼斯拉夫斯基表演体系的引进，当时很多知名艺人开始思考怎样在传统程式的基础上体验、塑造人物，也提出了很多新的理念。

文觉先也写过《谈戏曲表演现代生活的一些问题》② 一文，探讨了传统戏曲程式如何表现现代生活。他对粤剧的传统排场艺术做了肯定，认为戏曲传统的一套表演程式概括和表现生活的能力是很强的。旧排场"叹五更""披星""大架"③，封相（六国大封相）的"坐车""罗伞架""推车""大战""打三山"等，武功、舞蹈和表演的结合都非常完美，达到了从生活真实提炼为艺术真实的艺术成果。

还有其他粤剧演员曾撰文回忆自己演出传统排场的经历，如卢启光在《粗中有细的武松》④ 一文中，回忆了自己表演传统排场"戏叔"的经过，详细分析了武松在这折戏中的心理变化以及与饰演潘金莲的演员配合的注意事项，是表演的经验之谈。近年来，一些有代表性的粤剧演员的口述史、回忆录中也有关于粤剧排场的资料。比如2009年香港学者卢玮銮、张敏慧编的《武生王靓次伯——千斤力万缕情》一书，集结了靓次伯个人口述，罗家英和阮兆辉等演员对靓次伯武生艺术的访谈评述，其中还有一些关于民国时期排场戏表演的资料。2016年，香港粤剧演员阮兆辉所著的《阮兆辉弃学学戏：弟子不为为子弟》一书，记录了其学习排场戏《斩二王》和走埠时表演提纲戏的经验，对研究粤剧排场有一定的资料价值。同年，罗家英、龙贯天、陈咏仪编著的《白玉堂大审戏》，是集合影像与文字的一部研究书籍，书中介绍了白玉堂表演"大审"排场的艺术特色，对这个排场的身段动作进行了分析与讲解。

① 参见红线女《我对运用传统艺术技巧的看法》，见中国戏剧家协会广东分会编《粤剧演员谈表演艺术》，广东人民出版社1962年版，第40—46页。
② 参见文觉先《谈戏曲表演现代生活的一些问题》，见中国戏剧家协会广东分会编《粤剧演员谈表演艺术》，广东人民出版社1962年版，第46—51页。
③ 粤剧功架，类似京剧的"起霸"。
④ 参见卢启光《粗中有细的武松》，见中国戏剧家协会广东分会编《粤剧演员谈表演艺术》，广东人民出版社1962年，第96页。

除了讲述对排场戏演出的心得体会以外，有些艺人在口述史中还述及粤剧排场在粤剧教育中的运用。陈非侬在《粤剧六十年》中总结了艺人必学的表演排场，认为学习排场是粤剧演员的基本功。他在"粤剧教学"一节列举了一些可以作为教学素材的粤剧排场，反映了当时粤剧教学中借鉴排场的情况。雪莹鸾、谭勋共同撰写的《粤剧一代小武靓元亨》①一文叙述了老一代艺人将学习传统排场戏作为戏曲基本功训练：采南歌班以一年时间，教学员练基本功和粤剧基本知识，学员同时也按行当学演几出必演的戏，行内称"嫁妆戏"。从文章中的叙述可见，所谓"嫁妆戏"，大部分是排场戏，说明熟识排场表演，对于老一代艺人来说是必修课。林榆在《新珠谈粤剧传统艺术》②一文中论述了排场艺术对于各个行当基本功训练的必要性。在"前辈艺人演活了的戏"一节中，作者列举了粤剧小武东生演出《五郎救弟》和花旦贵妃文演绎"洗马"排场的场景，认为排场做功重在细腻有致，才可在平凡之中见演员功力。除了论述排场的表演艺术以外，作者还提到了排场锣鼓的重要性，其中以"收状"排场为例，认为锣鼓点应该作为一笔丰富的遗产，为后人研究使用。

对粤剧排场戏、提纲戏有比较深刻理论分析的是王馗撰的《排场、提纲戏与粤剧表演艺术》③一文。作者在文中梳理了粤剧排场的概念及作用，认为排场不仅仅是行当角色的表现要素和程式的组合，还是剧目文学创作的前提和基础。在粤剧演出中，特别是提纲戏中，排场的使用增加了编演的灵活性，极大地展示了粤剧艺人的创造力。该文章是近年研究粤剧排场表演的文章中理论性较强，从表演艺术规律探讨粤剧排场与粤剧表演的论文。

除了论述表演以外，有些文章还着重研究了排场在粤剧导演艺术中的运用。招鸿在《粤剧导演艺术家陈酉名》④一文中，对陈酉名作为资深粤剧导演在工作中对传统排场的灵活运用做了分析。他认为，陈酉名在导演粤剧的过程中，不仅可以很好地运用旧排场，也创造了许多新排场。他对"排场"的概念首先做了定义："什么叫做排场，我认为前人得某一个剧目中的某一个表演片段，它的技巧精巧，结构完美，有一定的审美价值，这个片段，为后来艺人所继承，把它保留下来，并加以发展、提炼，运用到别的内容（近似或不那么近似的）剧目中去，如是代代相传，

① 参见王文全、梁威《粤剧春秋》（《广州文史资料》第四十二辑），广东人民出版社1990年版，第161–174页。
② 参见谢彬筹、陈超平《粤剧研究文选》（二），香港公元出版有限公司2008年版，第227–242页。
③ 参见王馗《排场、提纲戏与粤剧表演艺术》，载《学术研究》2013年第1期。
④ 参见王文全、梁威《粤剧春秋》（《广州文史资料》第四十二辑），广东人民出版社1990年版，第324–334页。

便成了'排场'。"作者在文中详细分析了陈酉名对"反五关""寻妹"等旧排场的运用,并且叙述了"抢笛"排场的由来。该文章对排场在粤剧导演工作中的作用做了较为详细的分析,为以后的粤剧导演工作提供了借鉴。郭秉箴在《粤剧风格论》[①]一文中,分析了在传统程式表演方法逐渐衰落的同时排场得以继承的原因。作者对"排场"的定义做了说明,在说到排场艺术得以继续保存的原因时,作者指出,排场是从大量传统剧目中抽取精华片段汇集起来的。在提纲戏盛行的时候,靠它作为活用的"部件"去凑成一个个新戏,演员不熟悉排场,就演不成戏。即便后来有了固定的剧本和排练制度,也常常以它作为艺术处理的参考,用以加强表演的戏剧性。所以,熟悉排场不是仅仅熟悉程式,而是熟悉一些程式的"套子",这对于演员的表演是非常有帮助的,同时它也是粤剧风格的重要组成部分。

综上所述,有关粤剧排场表演、导演方面的资料主要集中在艺人口述历史和访谈录中,并没有系统的整理论述,只有零散的个人经验之谈。由于表演排场本身就是以人作为传承载体,因此,艺人们的口述表演经验就变得格外重要。但是,现在对粤剧排场的研究只停留在介绍性的文字上,并没有对粤剧排场本质、表演规律、发展趋势进行深入的探讨。研究的缺失反映了长期以来粤剧界和粤剧研究界对于传统表演排场不够重视,在粤剧传统不断流失的今天,对粤剧传统排场进行系统的研究是十分必要的。

① 转引自郭秉箴《粤剧艺术论》,中国戏剧出版社1988年版,第68–149页。

第一章 粤剧排场概论

在戏曲表演中，一个个程式动作是最小表演单位，但除了程式动作之外，戏曲程式的表现形式并不仅限于此。从广义上来说，"程式"在戏曲中的运用无处不在。从剧本情节到表演形式、唱念方法、音乐结构、锣鼓伴奏、装扮格局、舞美背景，无一不在程式的规范之中。而经过无数的演出实践，不同的剧情套路，结合动作套路、音乐套路、锣鼓套路等又形成了更大的"组合套路"，在很多地方剧种中，这种可以根据实际情况搭配、借用的"组合套路"被称为"排场"。戏曲排场从本质上来说是戏曲程式的一种，但是"排场"这一概念在不同时代、不同戏曲研究领域代表的意义却不尽相同。今天我们研究粤剧排场，主要是从老艺人口述的传统排场入手，或者是从现存的排场戏入手进行研究。不仅粤剧有排场，很多地方剧种都有排场，如正字戏、邕剧一类地域较近的地方戏，甚至有些排场与粤剧相似。这种实用性很强的程式套路，为粤剧的编演提供了极大的便利，在提纲戏时代更是广受欢迎。排场并不是粤剧的专利，也不是粤剧人的首创，"排场"一词在戏曲中的出现和在戏曲研究领域的广泛使用，更是由来已久。

第一节 何为戏曲"排场"

何为"排场"？"排场"一词一般意为"奢华的形式"或者"铺张的场面"。宋代名臣范成大有诗云："去岁排场德寿宫，熏风披拂酒鳞红。"此诗是他回忆自己作为侍

臣摄事宫中宴会所作，这里的"排场"用以形容宫中设宴的盛况。① 又，清代吴敬梓《儒林外史》第二十四回："牛浦郎牵连多讼事，鲍文卿整理旧生涯"，鲍文卿讥讽黄老爹道："钱兄弟，你看老爹这个体统，岂止像知府告老回家，就是尚书、侍郎回来，也不过像老爹这个排场罢了！"②也是形容一个人出门的行头和场面。在现代生活用语中，"排场"一词多与以上"场面"的意思一致，说一个人"讲排场"，多是形容这个人爱好奢侈、华丽的事物。"排场"一词在日常生活中并不少见，在戏曲行当中却是一个专有名词，其意蕴丰富，在不同的情境下可以表示不同的意思。"排场"在戏曲行当中究竟何义？查阅各类辞典，可见如下解释（见表1-1）。

表1-1 各辞典中戏曲"排场"的概念

辞典名称	"排场"的定义
《中国戏曲曲艺辞典》（1981）	戏曲名词，指戏曲演出的场次安排和舞台调度。如主帅升帐，先由众将"起霸"，然后在吹打声中"四记头"出场，念大"引子"归座，"自报家门"等都是。又如次要情节用一个"过场"甚至一个"圆场"交代。再如大开打前安排敌对双方主将会阵，开打中由势均力敌的双方主将互相"夸将"等都是③
《中华艺术文化辞典》（1995）	戏曲名词，指戏曲演出的场次安排和舞台调度。如主帅升帐，先由众将"起霸"，然后在吹打声中"四记头"出场，念大"引子"归座，"自报家门"等都是。对制造气氛、声势以及增强效果等均有很好的作用④

① 原诗为"去岁排场德寿宫，熏风披拂酒鳞红。小臣供奉金龙醴，亲到虚皇玉座东。天中伞动玉舆来，万岁三声彻九街。想见牙床当殿过，舜裳云委拜尧阶。"前写"壬辰天中节，赴平江锡燕，因怀去年以侍臣摄事，捧御杯殿上，赋二小诗"。收录在〔宋〕范成大著、中华书局上海编辑所编辑的《范石湖集》（上、下册）（中华书局1962年版，第140页）一书中。

② 〔清〕吴敬梓：《儒林外史》，中国画报出版社2013年版，第148页。

③ 参见上海艺术研究所、中国戏剧家协会上海分会《中国戏曲曲艺词典》，上海辞书出版社1981年版，第754页。

④ 参见严云受《中华艺术文化辞典》，安徽文艺出版社1995年版，第781页。

(续表1-1)

辞典名称	"排场"的定义
《中国曲学大辞典》(1997)	戏曲术语。本义指场面，引申为身份与戏场。如《谢天香》第二折："量妾身只是个妓女排场，相公是当代名儒。"《桃花扇》"先声"："把老夫衰态也拉上了排场，做了一个副末脚色。"在古代曲论中，其中心义指结构布局，泛指有关编剧诸因素的布置安排。如清梁廷枏《曲话》卷二评《风花雪月》"布局排场，更能浓淡疏密相间而出"；亦有指体制与关目，如吴梅《顾曲麈谈》第二章评《桃花扇》："开场副末，不用旧日排场"，评《牡丹亭》"杜丽娘还魂后，顿使排场一新，且于冥间'魂游''冥誓'一节，又添出许多妙文"。王季烈《螾庐曲谈》论排场颇详，从选择宫调、分配角色、布置剧情分析，独唯《长生殿》为传奇排场之胜。戏曲排场，即场上搬演之规律，王季烈曰："曲之朴茂本色，明人不如元人，国朝不逮明人。而排场之周匝，关目之细密，则后人实胜前人，至国朝康乾之际为最善。"①
《中国昆剧大辞典》(2002)	戏曲名词。指戏曲演出的场次安排和舞台调度。如主帅升帐，先由众将"起霸"，然后在吹打声中"四记头"出场，"自报家门"等。古代亦指戏曲场面或戏曲舞台。如《桃花扇》"先声"："更可喜，把老夫衰态也拉上了排场，做了一个副末脚色。"②
《美学大辞典》(修订本)(2014)	中国古典戏曲美学术语。指戏曲演出的场次安排与舞台调度。讲究排场是古代戏曲达到其独特艺术效果的主要途径之一。如清代梁廷枏《曲话》评吴昌龄《风花雪月》："雅驯中饶有风致，吐属亦清而婉约，带白能使上下连串，一无渗漏。布局排场，更能浓淡疏密相间而出。"又评顾天石《南桃花扇》曰："虽其排场可快一时之耳目，然较之原作，孰劣孰优，识者自能辨之。"又如清杨恩寿评《琵琶记》："无论其词之工拙也，即排场关目，亦多疏漏荒唐。"③

从表1-1可知，排场的概念主要包含戏剧场面、身份、演出场次安排和舞台调度，"排场"在戏曲行当中的概念最早为何义？它经过了怎样的演变过程，以至于以现在的面目呈现？

① 齐森华：《中国曲学大辞典》，浙江教育出版社1997年版，第707页。
② 吴新雷：《中国昆剧大辞典》，南京大学出版社2002年版，第647页。
③ 朱立元：《美学大辞典》（修订本），上海辞书出版社2014年版，第239页。

一、元杂剧中的"排场"

"排场"作为与戏剧演出相关的概念出现，最早可见于元杂剧。元代关汉卿《谢天香》第二折【牧羊关】一曲有云："相公名誉传天下，妾身则是个妓女排场，相公是当代名儒，妾身则好去待宾客供些优唱。"① 这里的"排场"一词主要指人的身份，虽然与戏剧没有直接相关，但是从"供些优唱"来看，应该是与表演相关的人的身份。元代佚名所作的《钟汉离度脱蓝采和》（以下简称《蓝采和》）因为有大量描写元代杂剧伶人的生活场景，常被用来研究当时的戏曲生态。《蓝采和》第一折："我方才开了勾栏门，有一个先生坐在乐床上，我便道：'先生！你去神楼上，或是腰棚那里坐，这里是妇女每做排场的坐处。'他倒骂俺。"② 周贻白先生认为，这里的"神楼"应该是在舞台对面的地方，而这段话里的"妇女每做排场的坐处"是舞台。又第二折唱【梁州令】："俺俺俺'做场处'见景生情，怎生来妆点的'排场'盛。倚仗着粉鼻凹五七并，依着这'书会社'恩官求些好本令。君子务本，本立而道生那的愁甚么前程。"③ 这里的"排场"应该是戏剧演出的意思。又元代高安道《疏淡行院·哨遍》套曲，其《耍孩儿七煞》云："坐排场，众女流，乐床上，似兽头，栾睃来报是十分丑，一个个青布裙紧紧地兜着'奄老'，皂纱片深深的裹着'额楼'。棚上下把郎君溜。"其中，"坐排场"的"排场"之义应该与上面相同，而"坐"应该通"做"。后来的戏剧作品中重复出现"坐排场""排场上坐""做场处""做场"等用词，都是用于勾栏瓦舍之中，或者有人表演戏剧的场面，可见，"排场"一词的词义已经和戏剧表演发生了关系，已经包含了戏剧演出的意思。

从一些资料中，我们可以看出"排场"一词在元杂剧中代指戏剧演出本身，或者代指戏剧演出的段落。这可从元代无名氏的杂剧《风雨像生货郎旦》中看到大概情形。剧中第四折就有"说唱货郎儿"的艺人张三姑妈做场说唱。

【副旦做排场敲醒睡科诗云】烈火西烧魏帝时，周郎战斗苦相持，交兵不用挥长剑，一扫英雄百万师。这话单题着诸葛亮长江举火，烧曹军八十三万，片甲不回。我如今的说唱，是单题着河南府一桩奇事。④

剧中提示的"副旦做排场敲醒睡科"，应该是提示副旦做戏敲醒睡着的角色，或者直接指后面的说唱演出部分。总之，从元代杂剧或散曲中可见，"排场"一词

① 〔元〕臧晋叔编：《元曲选》，中华书局1958年版，第148页。
② 徐征、张月中、张圣洁、奚海：《全元曲》（第9卷），河北教育出版社1998年版，第6608页。
③ 徐征、张月中、张圣洁、奚海：《全元曲》（第9卷），河北教育出版社1998年版，第6613—6614页。
④ 〔元〕臧晋叔编：《元曲选》，中华书局1958年版，第1639页。

已经和当时的戏剧演出发生关系，主要有两方面的意思：从事戏剧工作的人的身份，以及戏剧演出的段落。这些含义已经与现在我们在戏曲研究中使用的"排场"概念贴近。

二、明清传奇中的"排场"

到了明代，依然有很多戏剧作品中出现"排场"一词，如《雍熙乐府》【粉蝶儿】《悟真如》："便休去排场上土抹灰搽撒末中，再莫心留恋花蘘里。"①结合上下文来看，这里的"排场"应该是戏场的意思，与元代戏剧作品中出现的很多情境相似。朱有燉的杂剧作品《宣平巷刘金儿复落娼》中，刘金儿即自称："我在宣平巷勾栏中第一个副净色，我那发科打诨，强如众人。"②宣平巷上厅行首刘腊儿则说自己的卖艺生涯是"每日价做排场做勾栏秦筝象板"，其中，"做排场"可以理解为"做戏"。③

在明代南戏的"副末开场"中，"交过排场"甚至是必需的一个程序，意思为引出下面的演出，从字面上来看，就是把戏场做一个交接，由下面出场的角色表演下一个戏剧段落。对于"副末开场"的程序，黄天骥和康保成在《中国古代戏剧形态研究》中认为，副末开场的程式，一般由末念两阕词、末与后场问答，以及落场诗组成。但在实际的舞台演出中，它的舞台变化却是多种多样的，或省去后场问答、落场诗、某阕开场词，或根据需要添加其他内容，不一而足。例如，末开场的勾吊表演。《张协状元》开场末下前，白："末泥色饶个踏场"，随即勾出生脚上场。这种方式，在明南戏中逐渐演变成一种表演的套路。④

这种"交过排场"的程序通常是副末交代剧情梗概之后，请出下面的演员时必不可少的，翻阅古代戏曲演出资料，可知其结尾通常是"交过排场"或"交割排场""慢做慢道"一类话语。明代沈自晋所作的《望湖亭》剧中有一幕"戏中戏"，就恰好反映了当时堂会演出时"副末开场"的场景，十分生动。

金舅：新官人不须做客，令岳这里，虽则山居，颇知礼敬。因甥长到来，特寻郡中第一班梨园，管待新客。

木：绝妙的！若是脚色少，学生也在里头。

小生：休说本相。

① 〔明〕郭勋：《雍熙乐府》卷七【粉蝶儿】套数之【耍孩儿】，收录于王云五《四部丛刊续编集部·雍熙乐府》第一册，台湾商务印书馆1976年版，第20130页。
② 郑振铎：《世界文库》（11），上海生活书店1935年版，第4903页。
③ 郑振铎：《世界文库》（11），上海生活书店1935年版，第4903页。
④ 参见黄天骥、康保成《中国古代戏剧形态研究》，河南人民出版社2009年版，第200页。

净：禀员外，梨园已到，酒席已完，请安席罢。
（内作乐）（众照常定席介）（副末执戏目上，照常规让点介）
外：请。
生：不敢。
金舅：自然新官人点戏。
（生又让介）末：待我看，可有什么新戏在上边？
（看介）副末：有新戏，这柳下惠的故事，是新开的。
生：就是这本，如何？
外、金舅：妙。
（副对内）柳下惠。
（副末上，开场介）堪笑戏中作戏，谁知场上登场。虽则微伤大雅，动人亲听何妨？那来的，好个前村女子，一样的交过排场，紧做慢唱。（下）
【驻云飞】（小旦提酒篮上）罕出闺门，偶尔山庄来探亲。脚小难前进，风雨来如阵，嗏，灯火已黄昏。①

从这段描写可见当时家庭戏曲堂会演出的真实场景，点戏之后由副末开场，然后开始正戏。值得注意的是，这里的"排场"有着综合含义，从"交过排场"之后的内容看，至少有四个方面的含义：角色（小旦）、音乐场面（【驻云飞】曲牌）、正式的剧情（《柳下惠》剧）以及戏剧场所。通过分析不难发现，"交过排场"中的"排场"实际上就是完整的戏剧场面，即发生在戏场、戏台上的有剧情的表演。这种"副末开场"的演戏程序，在南戏、明清传奇的演出中一直保留着，而"交过排场"也是"副末开场"环节必须提及的一句话，甚至到了民国时期，昆剧演出中还有保留。俞振飞在回忆自己童年观演的经历时，就对当时的昆剧演出程序记忆犹新：

辛亥革命前后，苏州城内的全福班并非经常演出。我在童年，对看戏不知有多喜欢，逢到看戏的日子，午饭后早就心痒得待不住了。父亲说时间还早，急什么？我可不行，定要早些去，从"天官赐福""跳加官""报台"看起（"报台"又称"副末登场"，念一首词，最后加一句："交过排场"，接演正戏），直看到"老旦做亲"。②

这种"报台"的表演程序甚至对一些著书的体例也产生了影响。比如清代刊印

① 〔明〕沈自晋著、张树英编：《沈自晋集》，中华书局2004年版，第144-145页。
② 俞振飞：《俞振飞：艺林学步》，见傅杰主编《梨园忆旧：中国著名表演艺术家自述》，浙江大学出版社2008年版，第253-354页。

的戏曲剧本集《缀白裘》,就是别出心裁地使用了当时"副末开场"的体例来编纂。《缀白裘》中的选本与入清后的其他散出选本相当不同,差异之处有二:其一是别出心裁的编排体例,其二是贴近当时舞台现场的甄别选择视野。钱德苍编的《缀白裘》之编排体例乃是"仿拟再现演出流程",选本的编排体例与舞台演出结合。其编排体例与演出程序相融合,呈现出来是:

 书首吉祥神仙戏(图)—副末开场—正戏—书末团圆、合婚、荣归、封赠喜庆戏。

吉祥神仙戏之后是"副末开场":"副末向观众简单介绍今日戏目、场面安排、关目设计、脚色妆扮、艺人绝活,供戏班演出参酌使用。副末开场之后才是正戏,也就是正文选出。"① 所以,《缀白裘》中每一卷的序文都以"副末开场"的一阕词结束,最后是"交过排场",然后是戏文选录。如《缀白裘》初集序中:

 副末:一剪梅开映小桃,凤凰台上忆多娇。洞仙歌曲声声慢,虞美人行步步娇。红纳袄,皂罗袍。醉扶归去月儿高。谒金门下朝天子,深感皇恩贺圣朝。——交过排场。②

这些开场词以夸说为主,与剧情无关,故被四处转用,逐渐演变为开场词的熟套。民国时期昆剧舞台上的"报台词",就有些与《缀白裘》序中的"副末开场"词相同。这些报台词的使用通常是根据演唱性质决定的,不同演出场合有不同的报台词,如:

 弥月堂念:轻薄人情似纸,迁移兴废如棋。蕉鹿塞马魂梦飞,休羡蜗名蝇利。瓜豆任君栽种,收成自有高低。攘鸡夺食落便宜,一旦时衰自毙。白雪红牙,凭着他锦上添锦。眯唏醉眼,且看演戏中之戏。——交过排场。③

刘念慈曾经对南戏的"排场"有过研究,认为南戏的"排场"包括两部分,即戏曲演出的场地和戏曲演出的形式(或者是程序):"北宋戏曲伎艺演出的'棚',后世有了不同的发展。金院本、元杂剧在北方建立了许多固定的舞台,已经改变了早期临时搭棚的情况。南戏在南方仍保留了这种情况,它的固定剧场很少,大多临时搭棚演唱。不管固定的舞台或临时搭棚演出,其舞台形式与演出排场大都相似,有前台,有后房,有上下场,有鬼门道,这就形成了中国戏曲舞台艺术上下场的制度,不管北杂剧或南戏都一样。南戏的舞台排场,也是按照上下场的形式,随着人物的上场下场,转换了舞台特定的时间、空间,决定了南戏有几十场连续演

 ① 黄婉仪:《钱德苍编〈缀白裘〉与翻刻、改辑本系谱析论》,见中国艺术研究院戏曲研究所编《戏曲研究》第89辑,文化艺术出版社2013年版,第8-9页。
 ② 汪协如:《缀白裘》,中华书局1955年版,第2-3页。
 ③ 边建:《茶余饭后话北京》,中国档案出版社2009年版,第61-62页。

出而不分幕。南戏的演出排场多种多样，有开场、坐场、吊场、过场，最后收场。"① 至此，"排场"应该是指融合了戏曲舞台、演出角色、演出程序、情节关目、音乐、砌末的综合体，这些元素都是缺一不可的。而"排场"的划定则以人物的上下场为界限，从人物上场，到表演相应的剧情结束下场，即可称之为一个"排场"。

除了戏剧作品中对"排场"一词的使用以外，明代的戏剧理论中也很明确地出现了"排场"一词，虽然没有戏曲评论对"排场"做单独的分析，但是"排场"已经出现，而且还成为评判作品好坏的标准之一。如臧晋叔在《元曲选·序》里提及关汉卿时，说其"躬践排场，面傅粉墨"。② 这里的"排场"，应该是演戏、戏场的意思，是称赞关汉卿对戏曲表演十分熟悉，亲自参与戏剧编演。吕天成曾在其论著《曲品》中评价叶宪祖《四艳记》："选胜地，按气节，赏名花，取珍物，而分扮丽人，可谓排场之致矣。词调俊逸，姿态横生，密约幽情，宛然如观。"③ 其中，"排场之致"应该指的是这出戏的整体结构、关目设计精巧得当。在这里，"排场"的概念与上文所讨论的一致。除了明确地提及排场以外，吕天成在《曲品》中所提到的许多例证，实际上也都是在戏曲排场的范围之内。例如，说到他舅祖孙司马公评曲的标准有"十要"，其中"事佳关目好""按宫调协音律""各角色派得匀妥以及脱套"，都是构成"排场"的要素。再如明代凌濛初提出的"戏曲搭架"理论，祁彪佳在《曲品》和《剧品》中所提出的"构局""传奇连贯之法""头绪纷如""转折顿挫抑扬"等说法，如果细究，也都与戏曲"排场"有关。

到了清代，更多的戏剧家直接使用"排场"一词，并且把"排场"作为衡量戏剧作品优劣的重要条件。如洪昇在《长生殿·例言》中说道："忆与严十定隅（曾燮）坐皋园，谈及开元、天宝间事，偶感李白之遇，作《沉香亭》传奇。寻客燕台，亡友毛玉斯谓排场近熟，因去李白，入李泌辅肃宗中兴，更名《舞霓裳》，优伶皆久习之。"④ 这里的"排场"应该指剧情，或者与剧情之意相似。孔尚任在《桃花扇·凡例》中也说："排场有起伏转折，俱独辟境界；突如而来，倏然而去，令观者不能预拟其局面。凡局面可拟者，即厌套也。"⑤ 清代学者戴震说："自成化以后，昆山人魏良辅创为昆腔，以丝竹管弦应人之音，每字必曳其声使长，从容曲折，悉叶宫商，其排场亦雅。"⑥ 董讷《秋虎丘·序》曰："至填词小技，又升庵、

① 刘念兹：《南戏新证》，文化艺术出版社2014年版，第337—339页。
② 〔元〕臧晋叔：《元曲选》，中华书局1958年版，第3—4页。
③ 〔明〕吕天成：《曲品》，见《中国古典戏曲论著集成》（六），中国戏剧出版社1982年版，第234页。
④ 〔清〕洪昇著、徐朔方校注：《长生殿》，人民文学出版社1958年版，第1—2页。
⑤ 〔清〕孔尚任著、迟崇起校：《桃花扇》，花山文艺出版社1996年版，第1页。
⑥ 戴名世著、王树民等编：《戴名世遗文集》，中华书局2002年版，第107页。

稼轩所不敢望其津涯者，亦末事耳。若夫排场之文，宫商之调，虽工丽奇巧，不过翰墨游戏，何足为夫子传？噫嘻，人生亦大戏局。为忠臣义士，则观者肃然敬之；为奸人邪子，则观者怃然恶之，又安得以排场之文，宫商之调，为翰墨游戏，而不可与身心之奥旨，性命之微言，乾坤之精义，贤圣之秘蕴等，传夫子哉？"①杨恩寿、梁廷枏也曾分别提出"排场关目"和"布局排场"的概念。可见，这时的"排场"有"情节"或者"关目"的含义。除了直接以"排场"来作为研究戏剧的关键因素以外，也有戏剧理论家提出与"排场"相近的研究理论。如李渔在《闲情偶寄》中提出了"结构第一""脱窠臼""密针线""减头绪"等戏剧理论，在《笠翁剧论》一篇中论述了角色声口和剧情、乐曲的关系，也简述了排场冷热形成与兼济的道理，他的理论涉及了关目设置、角色运用、套数搭配等多个方面，虽然没有直接以"排场"二字立论，但很多理论已经涉及排场。

可见，清代的戏曲论著在提及一出戏的关目或者音乐结构时，已经开始使用"排场"来替代。

从上述的很多资料中可见，"排场"一词运用的范围是很广的，广义上来说，"排场"或者"排场之文"可以代指戏曲或戏曲行当；狭义来说，"排场"既可以代指戏曲作品中的情节关目，也可以代指音乐套数，这直接影响了后世戏曲学界对于戏曲排场的研究。

三、近代学者研究中的"排场"

民国时期，学者对"排场"的研究逐渐形成体系。首先对排场加以论述的是许之衡的《曲律易知》。许之衡认为，排场的要素是"剧情"和"套数"，传奇中最难以摸清创作规律的就是排场的变动，"剧情既万有不齐，则运用之变化千端，自不能概括悉尽"②。他将剧情分为欢乐、悲哀、游览、行动、诉请、过场短剧、急遽短剧、武装短剧八类，每类各举若干传奇套数为例。在《曲律易知》中，许氏对"排场"有了简单的论述，并分析了剧情与套数的搭配关系，是最早对"排场"有系统研究的戏剧理论家。

王季烈在许之衡之后，在其著作《螾庐曲谈》中专门设有一章"论剧情与排场"，认为"悲欢离合谓之剧情，演剧者之上下动作谓之排场；欲作传奇，此二事最须留意"，他把"排场"定义为"演剧者之上下动作"。在论述中，王氏认为剧

① 〔清〕董讷：《秋虎丘·序》，见王鑨《秋虎丘》卷首，据北京图书馆藏清初刊本影印，《古本戏曲丛刊三集》。

② 许之衡：《戏曲源流·曲律易知》，中国戏剧出版社 2015 年版，第 287 页。

情和套数是构成排场的主要因素。比如，在论述中，他把剧情分为"欢乐""游览""悲哀""幽怨""行动""诉情""普通""武剧""过场短剧""文静剧"十类。前面以感情基调分类，后面则以文武场来区分。相应地，他把套数分为"宜于欢乐用之套数""宜于游览用之套数""宜于悲哀用之套数"等。另外，在许之衡排场理论的基础上，王氏的论述加入了"角色"这个要素，他不仅讨论了生、旦、净等行当在套数使用上的规律，还结合著名戏曲作品中的著名人物进行了分析。至此，王季烈认为排场的构成应建立在剧情、曲情、角色三个基础之上，一部优秀的戏剧作品应该"务使离合悲欢错综参伍"，在选择宫调、分配角色、布置剧情上都要做到不重复，三者之间也要紧密结合。

在同一时期，精通曲律的吴梅也曾提出相关的理论，比如在《词馀讲义》和《顾曲麈谈》两部著作中，他对"排场"的重要性再三强调。譬如在《顾曲麈谈》"结构宜严谨"一节中，他提出"排场冷热"应当调剂的看法。在《词馀讲义》中，他也以"排场"为要素对戏剧作品进行评论。在《霜厓曲跋》中，他评道："韵珊《倚晴楼七种》，可以颉颃藏园。而排场则不甚研讨，故热闹剧不多，所谓案头之曲，非氍毹伎俩也。"① 这里的"排场"，很明显是指剧目编剧结构和情节。

自此，"排场"这一概念从最初的代指与戏剧演出相关人的身份、代指戏剧演出，至民国时期细化为戏剧中综合情节、套数和角色三个要素的戏剧组成部分。但民国时期对排场定义最贴近现代地方戏排场概念的，是王梦生在《梨园佳话》中的观点，他在论及"排场"时认为排场包括戏曲的报名、唱引、暗上、虚下、大小起霸、长短吹牌等，并认为这些人人皆知，习成"定式"。② 这个说法把"排场"的概念理解为"起霸"一类的"定式"，实际上就是我们所说的戏曲程式，这与现在地方戏排场研究中的排场概念有许多交会点。

自许之衡、王季烈、吴梅之后，戏曲"排场"概念基本清晰，而对戏曲排场进行深入研究的是台湾张清徽的"传奇分场说"。张清徽在《明清传奇导论》第四编中特立"传奇分场的研究"一章，又在《南曲连套述例》中专立"传奇组场与连套的关系"一节。他认为"排场"的组成部分为五点，分别是"关目情节的轻重""脚色人物的主从""套数声情的配搭""科介表演的繁简""穿关砌末的运用"。如将"排场"分类，若以关目分量为依据，则有大场、正场、短场、过场之分；若以表现形式为基准，则有文场、武场、文武全场、闹场、同场、群戏之分，后者其实又依存于前者之中。与王季烈《螾庐曲谈》所述的"排场"观念相比，张清徽的

① 吴梅：《帝女花跋》，见吴梅《霜厓曲跋》卷二，任讷辑《新曲苑》，中华书局1940年版，第22页。
② 王梦生：《梨园佳话》，见《民国京昆史料丛书》第一辑，学苑出版社2008年版，第235页。

传奇分场说多出了两个组成部分："科介表演的繁简"和"穿关砌末的运用"。虽然张清徽并未对这两点进行详细的阐述，但是这两点都是排场的要素。张清徽在探讨套式与排场的关系和从关目分量与表现形式区分排场的类型方面有着深入和新颖的研究，特别是排场分类理论，为其首创。

关于元杂剧排场的研究，周贻白在《中国戏剧发展史》第四章"元代杂剧"专立"排场及其演出"一节，论及主唱角色、宾白运用、搬演形式、剧场形制，以及穿关、化妆等问题，虽然或多或少与排场有所关联，但是论说零碎，而且偏重于体制规律的说明，未能针对元杂剧排场做系统性的完整论述，虽以专章讨论元杂剧排场，却没有对"排场"的概念做明确的解释。

张清徽之后，曾永义在其《评骘中国古典戏剧的态度和方法》一文中对元杂剧排场进行了论述，提出元杂剧的"分场"观点，即一折中可以包含若干唱词，并概要说明曲白运用和元杂剧排场之间的关系。他认为，所谓"排场"，指的是中国戏剧角色在"场"上所表演的一个段落，它以演员的上场开始，以演员的下场结束；它以情节关目的轻重为基础，再调配适当的角色、安排相称的套式、穿戴合适的穿关，通过演员唱、做、念、打而展现出来。其后，他又在《中国古典戏剧选注》一书中选录了十本元杂剧（其中《西厢记》只选两折），于每本各折皆说明排场承接转折的情形。他的元杂剧"分场"理论主要以情节的转移为依据，同一折中依情节关目的轻重有引场、主场、收场之分。除此之外，他还在《说"排场"》一文中详细梳理了从元代开始"排场"概念的变化以及"排场"研究的发展历程。

对元杂剧排场进行详细、系统研究的是游宗蓉的《元杂剧排场研究》一书。游宗蓉在书中对前人的研究做了综述，认为元杂剧"排场"是全剧的基本单位，表示舞台上演出的一个段落，此段落由情节、角色、套式、念白、科讯、穿关砌末六项重要元素构成，整本元杂剧即由各排场结构而成。《元杂剧排场研究》从"排场划分""排场（时空与套式）转移""排场类型""单一排场结构""全本排场结构"五个方面系统分析了元杂剧排场的情节、套式、角色行当使用规律。

徐子汉的《明传奇排场三要素发展历程之研究》是继王季烈与张清徽的传奇分场研究之后，又一部围绕明传奇排场三要素（即"关目""角色""套式"）展开详细、系统的传奇排场研究著作。该书深入地探讨了关目、角色、套式三个方面在明传奇中的应用规律，并引用了大量实例说明引证。附录共总结了袭用关目60个，角色人物个案分析剧目92个，袭用的套式有"南曲一般联套""南曲叠腔联套""循环联套""北套""南北合套"和"集曲联套"。

从以上研究可见，"排场"与戏剧发生关系最早可见于元代文献记载，但其真正进入研究领域被探讨，是从明代开始的，并在清代被进一步发扬。现代研究者认

为，"排场"是元杂剧和传奇的基本组成部分，也可以是演员在场上的表演段落，它的核心组成要素是"关目""角色"和"套式"，穿关和砌末也是关键要素。已有的"排场"理论主要以元杂剧、明清传奇作为研究对象，研究内容也以剧情与音乐套数的搭配研究为重点，重在探究曲律套式与情节发展、演员行当搭配之间的规律。这部分研究中的"排场"一词，从概念上来说，与后来地方戏研究中的"排场"有共通之处，即都表示在整个戏剧作品中的一个戏剧段落，其中以情节、角色、音乐，搭配舞台布景和穿戴为主要要素。可以说，这是后来地方戏研究中"排场"概念的来源。

第二节　何为粤剧"排场"

粤剧排场的内核，与传统戏曲理论中的"排场"的含义在本质上是相通的，指的是演出各要素综合而成的戏剧段落，这个段落是程式套路的综合体，可以在很多地方被重复借鉴。古代的戏剧作品虽然没有将一些戏剧片段定名为某某排场，但是并不妨碍在演出或者剧本编写中使用固化的程式表演片段。明朝毛晋所编纂的《六十种曲》，辑录同时代李日华所作的《西厢记》（《南西厢记》），此剧第三十一出"曲江得意"就有目而无文，但出目下注明"扮考试随意照常做"。[①] 从此剧剧本可见，这一出乃一个过场戏，没有唱词，通过文中"扮考试"和"照常做"来提示演员演绎张生参加科举考试的剧情。可见，"扮考试"应该是一个固化的表演程式套路，内容大抵是演员扮演考生参加科举考试。而"随意照常做"则是提示演员按照这个程式套路去表演。应该说，这种科介提示，很明确地表明了当时已经有类似粤剧排场的表演套路存在。粤剧提纲戏盛行的年代，其编演依靠的就是这种"照常做"的表演片段。那么，何为粤剧排场？其与前文所讨论的戏曲史上的"排场"又有何异同？粤剧排场又有哪些表现形式？下面我们将对这些问题做深入的探讨。

一、粤剧排场的定义

1962年出版的《粤剧传统排场集》，是一部专门编纂粤剧传统排场的著作，在前言中，编者对排场的定义做了论述："'排场'在粤剧界是有着不同理解的：一种认为，演员在舞台上所有的基本动作如'拉山''扎架''小跳''俏步''洗马

① 〔明〕毛晋编纂：《六十种曲》（第三册），中华书局1958年版，第90页。

配马'，甚至上场、下场都叫排场；另一种认为排场是在许多戏中经常出现的一些片段，它由一定的人物、情节、表演程式、舞台调度、锣鼓点、曲牌唱腔等构成一个完整的表演单元。它与上述的基本动作不同，因为它有一定的情节；它又与一出戏不同，因为它只有许多戏中共有的一些片段。"最后，编者对排场进行了总结，认为它是包含许多表演程式、舞台调度、锣鼓点、曲牌唱腔等的表演单元，因而其能很精彩地表现某个人物在某种场合下的心理活动，并出色地安排情节发展。① 在《粤剧史》一书中，黄镜明、赖伯疆两位作者对粤剧排场做出了这样的理解："早期粤剧有一种艺人称之为'排场'的表演艺术。有的排场比较丰富，有的比较简单，这是粤剧老艺人在早期的舞台实践中创造和积累起来的宝贵艺术财富。'排场'是由有一定规范的锣鼓、唱腔、音乐曲牌、功架、舞台调度、人物、心理描写、情节、特定情境等组成，它是粤剧的基本演技和表演方法，是粤剧表演艺术的重要组成部分。排场本是由优秀的传统剧目中的精彩段落撷取提炼出来的，既是一个表演片段，又可以独立成为一出折子戏，也可以作为演员、导演、编剧应该掌握的基本功。"② 《粤剧大辞典》对粤剧排场有着比较明确的定义：排场是"戏曲程式动作的有机组合，传统粤剧演出的主要艺术元素"。"它是相对固定的、规范的表演程式组合；它具有各不相同的表演特色和技艺特色；它有具体的内容指向，有能够被相同或相似的戏剧情节、戏剧场面套用或借用的普遍意义。根据不同戏剧具体的内容，选用不同的锣鼓点、音乐、曲牌，并以相对固定的舞台身段动作和调度，相互密切配合，组成一整套规范的程式表演。"③ 郭秉箴在所著的《粤剧的沿革和现状》一书第三节"粤剧的急剧变化"中，对粤剧排场的概念也做了说明："这些戏（'新江湖十八本'）的特点是有'排场'（是一种有表演和唱白的程式化了的情节单元，如花园会、休妻、杀奸等等）……这些戏（'大排场十八本'）大部分是'出头'（折子戏），有固定的曲文科白，表演有严格的规范，关目紧凑生动，着重唱工，又称粤调文静戏。"④ 另外，他在《粤剧风格论》一文中指出："粤剧中'排场'规定了一个角色在某种情境下如何动作，如何安排唱念等等，但表演的好坏仍决定于演员的程式基本功。"⑤ 招鸿在《粤剧导演艺术家陈酉名》一文中也对粤剧排场概念有着类似的描述："什么叫做排场，我认为前人的某一个剧目中的某一个表演片段，

① 中国戏剧家协会广东分会、广东省文化局戏曲研究室：《粤剧传统排场集》（广州市文艺创作研究所重印本），内部交流，2008年，第1－2页。
② 赖伯疆、黄镜明：《粤剧史》，中国戏剧出版社1988年版，第227－228页。
③ 《粤剧大辞典》编纂委员会：《粤剧大辞典》，广州出版社2008年版，第373页。
④ 广东省戏剧研究室：《粤剧研究资料选》，1983年，第396页。
⑤ 转引自郭秉箴《粤剧艺术论》，中国戏剧出版社1988年版，第68－149页。

它的技艺精巧,结构完美,有一定审美价值,这个片段,为后来艺人所继承,把它保留下来,并加以发展、提炼,运用到别的内容(近似或不那么近似的)剧目中去,如是代代相承,便成了'排场'。"①

综上可以得出,粤剧排场是相对固化的表演片段,或者说是可以作为表演范本的表演程式组合。这个表演片段通常有固定情节和角色行当,包含相对固定的锣鼓、唱腔、音乐曲牌、身段、舞台调度等。粤剧排场是在长期的演出实践中逐渐形成的,其来源通常是一些经常上演的著名剧目。另外,粤剧排场在大部分情况下都可以根据情节主题进行借用,但也有一些是专戏专用。

通过整理我们可以发现,粤剧排场的定义与前文所述戏曲史中的"排场"概念既有相同之处,也有不同之处。从本质上来说,两者都是指戏曲演出的片段,其中包含了故事情节、音乐唱腔和曲牌、舞台调度等舞台演出要素。但是,粤剧中的"排场"概念又与戏曲史中的"排场"概念有着不同之处。在元杂剧和明清传奇排场研究中,"排场"是戏剧段落,只要根据剧本分析剧情、音乐套数以及戏剧角色的上下场,就能划定"排场"。然而,在粤剧中,并不是所有的作品,或者说,并不是所有的著名表演片段都可以称为"排场"。

很明显,这里涉及一个演出实践的问题。现在我们看到的元杂剧与明清传奇都是案头剧本,就算有被搬上舞台、现在还在演出的剧本,也是经过了数代人修改的剧本。分析文本,其"排场"概念没有鲜活的演出实践参照,也没有将具体的动作程式纳入研究范围。但是在粤剧研究中,"排场"与"排场戏"泛指在长期的演出实践中,从情节、角色行当、身段、音乐、锣鼓、舞台调度到舞台美术,都有相对固定程式的表演段落,其核心就是其中相对固化的情节、角色行当和程式动作。这些段落可以在相似剧情中被借用,也可以专戏专用,不是所有的表演段落都可以称为"排场",也不是所有戏都可以称为"排场戏"。所以,粤剧研究中的"排场"概念,更注重演出实践,更多地是指固化的表演段落。其中,情节、角色行当、表演程式动作和与之搭配的音乐、锣鼓是核心要素,穿关、舞台布景、服饰化妆以至道具是辅助要素。

二、粤剧排场的表现形式

由于不同的排场在表现内容上不同,因此会有不同的表现形式。针对这个问题,《粤剧大辞典》总结为:"表演排场按其表现内容可以分成两种不同的类型:

① 王文全、梁威:《粤剧春秋》(《广州文史资料》第四十二辑),广东人民出版社1990年版,第324 - 334页。

（一）舞台调度与程式动作相结合，主要用于表现戏剧场面的群体性表演排场。
（二）用以敷衍具体戏剧情节的特定表演排场。这类表演排场是由某一剧目中某一表演片段提炼出来而形成基本固定的规范化的程式表演。"①《粤剧大辞典》对于这两种排场表现形式的解析主要是从排场的普适性与特殊性来谈的，相似的，香港粤剧演员阮兆辉在其著作中也谈到了传统排场：

> 相信大家都听过"排场"这个名词，其实"排场"是一个程式。除了是一出戏的如《金莲戏叔》《打洞结拜》，你可以将整出戏当做"排场"，因为表演程式是固定的。但是除了这些之外，其实"排场"这两个字通常是指一个程式，有人说短的程式不叫做"排场"，因为觉得太短不算是"排场"，其实不是，它一样是"排场"。为什么？"开堂"是不是"排场"呀？当然是。所以不一定是《大战》才是"排场"，或全套的《金莲戏叔》才是排场，那些是"排场戏"。②

可见，阮兆辉主要是从排场在粤剧演出实践中的使用以及容量来区分"排场"与"排场戏"两种排场表现形式。结合文献与调查访谈，我们认为排场的表现形式主要有"一般性排场"与"排场戏"两种，而"排场戏"又可以根据内容区分为普适类排场戏和特指类排场戏。我们可以将两种表现形式进行概念上的梳理。

1. 一般性排场

这部分排场情节相对简单，容量较小，大部分不能独立地成为一个"出头戏"，只是表演中一个很小的情节段落。这些小的情节段落表现在粤剧表演中，可以看成舞台调度与程式动作的组合。如"洗马""配马""上织机""排朝""投河""自缢"等。这部分排场被借鉴和使用的概率较大，运用的场合较多。在这里，我们称它们为一般性排场，以做区分。

2. 排场戏

（1）普适类排场戏：这部分排场戏虽然可以作为独立的"出头戏"，但是情节不具有特指性，主要表现一般社会生活场景，如"大战""水战""夜战"等。另外，这部分排场有些是复杂的武场表演，可以没有念白，靠演员的武技去完成，如"搜宫""过山""过桥"等。

（2）特指类排场戏：这部分排场戏情节复杂，一般是一个完整的故事或故事段落，内容容量较大，表现了一个完整剧目的部分剧情，因此具有特指性，如"教

① 《粤剧大辞典》编纂委员会：《粤剧大辞典》，广州出版社2008年版，第373页。
② 阮兆辉、梁宝华：《生生不息薪火传：粤剧生行基础知识》，香港天地图书有限公司2017年版，第208页。

子""猜心事""杀忠妻""杀奸妻""杀四门""碎銮舆""不认妻"等。这部分排场"大多数可以在不同的戏中,遇到相同、相似的戏剧内容或场面时套用或仿用。当中也有一些只能专戏专用"①。

根据上述粤剧排场两种表现形式,我们可以把所有的粤剧排场做一个初步分类,见表1-2。

表1-2 粤剧排场表现形式统计情况

表现形式		排场名称
一般性排场		排朝、点翰、考文试、考武试、起兵祭旗、点将、洗马、配马、打仔、大凌迟、自刎、投河、自缢、斩带、击鼓升堂、一滚三焱、打擂台、拜寿、唱拜堂歌、坐大石、上织机、荡舟、摆酒定席、望月楼
排场戏	普适类	哭灵、投军、比武、拦路告状、双映美、闹公堂、困谷口、三战、斩三帅、打和尚、打三山、过山、过桥、打虎、卖武、打闭门、乱府、大战(卖白榄大战)、夜战、水战、借兵、会宴、困城写降表、回朝颁兵、逼宫(逼印)、游花园、月楼赏雪、拜月、问情由、书房会、论才招亲、抛绣球、偷营劫寨、投河收干女、绑子、写状
	特指类	献美、窥妆、凤仪亭、表忠、献剑、搜诏、送嫂、挂印封金、推墙填井、追曹、骂曹、单刀会、鬼担担、表功、三击掌、别窑、伏马、回窑、大登殿、沙滩会、碰碑、救弟、罪子、卖酒、取金刀、猜心事、偷令箭、戏叔、苟合、杀嫂、狮子楼、打店、醉打金刚、摸水闸、拗箭结拜、擘网巾、斩二王、斩李龙、闩城、困城、摆龙门阵、救驾、卖瘦马、三鞭换两锏、倒铜旗、三擒三放、摆阵、困阵、破阵、哭尸、战场写血书、不认妻、闯宫、贺寿、铡美、铡侄、西河会妻、请酒擒奸、碎銮舆、三娘问米、读家书、探监、释妖、祭塔、逼反、斩狐、杀四门、火烧竹林、打寇珠、搜盒、教子、重台别、忆钗、分妻、击女(又作"激女")、父子干戈、绑弟、隔帐纱、文擘网巾、收状、生祭、十奏、骂罗、问米、睇相、扇坟、搜宫、别宫、卖箭、挡谅、困寺、撑渡、浣纱、戏凤、追夫、逼嫁、楼台会、隔纱帐、长亭别、唱通传(访贤)、偷宫鞋、打金枝、抢斗俏、抢大仔、上柳锁、打洞房、雪奸仇、乱法场、射大肚、挨(捱)雪登仙、割肱疗亲、和尚登坛、风流战、杀忠妻、杀奸妻、杀岳丈、凉亭会妻、打洞结拜、大写婚书、双擘网巾、写卖身牌、执生死筹、逼仔上马、洞房泄漏、洞房比武、拷打新郎、卖酒开弓、拦路截婚、截杀家眷、宫门挂带、勒死王妃、寄柬留刀、举狮观图、挑盔卸甲、盘肠大战、跳花鼓入城、访美追三山、太子下渔舟、产子写血书、夜打山神庙、困彦、标鱼打雁

① 《粤剧大辞典》编纂委员会:《粤剧大辞典》,广州出版社2008年版,第373页。

以上就是粤剧表演排场及所属的表现形式划分情况。从表1-2可见，大部分排场都属于"排场戏"一类，小部分排场属于舞台调度与动作程式的组合。但是这个表现形式的划分并不是一成不变的，由于排场本身是演出实践的产物，其结构只是相对固定，因此，我们必须考虑到演员创造力这一因素。我们可以对这两种表现形式的排场进行实例分析。

（一）一般性排场实例分析

关于一般性排场的界定，研究者颇有争议。因为这部分排场虽然说是"排场"，但其表演更偏向于"情景程式套路"。比如"排朝"，表现的是文武官员朝见皇帝的场景，整个过程较为简单，时长也十分有限，其上下场、走位、演员行当、官员的出场顺序、锣鼓、音乐都是固化的。再如"洗马""配马"，其表演内容就如字面意思一般，主要表现大将出征之前，司马的小厮为其洗马和配马的片段。扮演小厮的演员需要用虚拟的动作表演整个过程。有些研究者认为，这部分表演段落只能称为程式，而不能构成"排场"。不过在调查中，粤剧行内的演员及其从业人员对这类型的"排场"都持肯定态度，著名粤剧丑生叶兆柏[①]曾论及排场："在我看来，排场是一种模式，是大概的一个表演套路，是可以改变的……""我认为有些固定的套路还是要会的。比如'排朝'排场，就是官员上朝堂见君王，一个出场轮到下一个，这种走位，演员是一定要会的。这些排场是拉扯，也要会的，是最基本的。不要说拉扯，比拉扯更低一级的'喔嗬'也是要会一些的固定排场。……拿'排朝'排场来说吧，虽然谁先出场、谁后出场可以商量，但是最起码演员每个人的走位都要知道，不然的话就会闹笑话。"[②] 叶老的话道出了粤剧排场的基本概念与作用。我们可以举"排朝""洗马"和"配马"的舞台运用实例来看一下这类排场的运用情况。

1. "排朝"排场

这里可以举香港朱永膺所编的《粤剧三百本》中《四郎探母》[③] 一剧为例。第六场一开场，文武官上朝就提示做"排朝"，后接"两文官、两武官，天左天右上排朝界"。"排朝"排场"表现的是朝臣们排班上朝的场面。一般由四个拉扯演员

① 叶兆柏（1937—），男，早年以粤剧龙虎武师入行，后转行做丑生，有"粤剧丑生王"之称。其父亲叶大富是著名的粤剧龙虎武师，其岳父是粤剧名家张活游，其妻子是粤剧名旦张玉珍。他早年学习文武生，后转行丑生。叶兆柏对于旧时粤剧戏班的运行模式、人才培养模式、老戏、老艺人有较多的了解，其先后师承薛觉先、白驹荣、靓少英与文觉非，对粤剧各行当的表演程式、规范也有较为深入的理解。近年来，他热衷于粤剧的传播与教学，先后帮助排演了《玉皇登殿》《芦花荡》《香花山大贺寿》等老戏和例戏。他还免费教授青少年，对后辈的培养有一定的心得体会。叶兆柏的代表作品有《山乡风云》《血溅乌纱》《芦花荡》等。

② 详情见附录二：叶兆柏访谈记录。

③ 朱永膺：《粤剧三百本》（第五册），内部交流，1990—1992年，第54页。

分饰四个朝臣，他们分别穿着文武官服，代表文武百官，按大相思锣鼓的节奏，从杂边依次上场。每个角色都有一套固定的程式动作，出场先扎架，然后整冠、理带、扬袖、抖袖（挂须者还要捋须或弹须）；再迈向台正中扎架，然后转身背场等候，左一个右一个依次横向排列；直到第四个演员上场，背场站定后，再一齐转身向台前迈出三步，同时扎架，再齐唱一句【七字清中板】：'五更三点皇登殿，大家排班奏当今。'然后就一齐背场向着龙案（象征金銮大殿）恭候'皇帝'上场。"① 此排场主要表现群臣拜见皇帝的场景，演出角色可以视实际情况而定，比如粤剧《四郎探母》中的"排朝"排场，除了用两文官、两武官来代表"文武百官"之外，依照剧情需要，"天左""天右"两个角色也在其中。

2. "洗马"排场与"配马"排场

《粤剧大辞典》对"洗马"的释义为："是出征前，对战马进行清洁梳洗的表演，故谓之'洗马'。""洗马排场分男洗马（一般由手下饰演）和女洗马（一般由梅香饰演）两种，两种的动作和程序基本相同，只是其中拉山、洗面等基础动作，按性别不同而形态有异。这个程式套路主要是运用虚拟和象征手法来表演整个洗马的过程，如演员拿着马鞭上场，表示牵着马；用手势表现绑马的过程；然后拿出一个木盆，暗示盆中有水，继而将水泼向虚拟的马，表示用水冲洗马身；最后从头到尾梳理马毛，并用布擦干。"② "配马"排场是"洗马排场的后续和配套，它和'洗马'一样，一般都是由手下或梅香去完成的个人单独表演排场"③。这种单人表演也有舞台调度的意义，一般来说，都是为了给主要演员换装留出时间，所以由手下或者梅香在台上表演，这样不至于让舞台太过于冷清。不过，除了梅香或手下表演之外，一些戏也有"配马"表演，比如排场戏《打洞结拜》里面赵匡胤送赵京娘一段，按照传统的演法，在京娘上马之前，赵匡胤就要表演"配马"，不过现在为了省时间，舞台演出时基本上不再演出这一段。从内容丰富度来说，时间较短、内容较简单的"洗马"和"配马"只能称为情景程式套路，但是为何又将它们列为排场呢？这与演员的创造力是分不开的。陈非侬④在《粤剧六十年》中，曾专门论及"洗马"排场与"配马"排场：

> "洗马"的传统功架是：演员托一盘水，作泼水状，把水泼匀全只马（舞台上实在没有马，洗马的全部动作，都是抽象的），跟着用牙笏刮马毛（配

① 《粤剧大辞典》编纂委员会：《粤剧大辞典》，广州出版社2008年版，第374页。
② 《粤剧大辞典》编纂委员会：《粤剧大辞典》，广州出版社2008年版，第376页。
③ 《粤剧大辞典》编纂委员会：《粤剧大辞典》，广州出版社2008年版，第376—377页。
④ 陈非侬（1898—1984），男，原名陈景廉，广东省新会人，著名粤剧男花旦。代表作品有《玉梨魂》《卖怪鱼龟山起祸》《佳偶兵戎》等。

【步步娇】锣鼓），再用布抹马，当抹至雄马的阳具时，女主角作怕羞状，诸多表情。"洗马"以粤剧名旦贵妃文最有名，贵妃文洗马成为独立的折子戏，亦是很著名的折子戏。又如"配马"，"配马"的功架是：1. 先开柜门取马拍，开马扣，把马扣扣在马上；2. 在柜中取马铃，把马铃扣在马上；3. 取毡，把毡铺在马上；4. 取马鞍，把马鞍放在马上；5. 取马镫放在马上，马镫是两只的，先取一只，放好一只，再取放第二只。配马的动作都是抽象的，但配上音乐锣鼓，异常优美。粤剧名伶周瑜利，演配马演得最好，在《山东响马》一剧中，便有配马下山的戏场。①

由陈非侬的回忆可见，"洗马"与"配马"虽然看起来像是简单的身段，实际上却不简单，经过演员的创造，它们可以扩展成为一个有故事情节的折子戏。如他在文中所说的贵妃文②，就是粤剧史上以表演"洗马"排场闻名剧坛的花旦演员。连民安在《粤剧名伶绝技》中就曾有专篇论述贵妃文的"洗马"绝技：

> 在粤剧男花旦盛行的时期，著名演员如肖丽康、余秋耀、贵妃文等都很擅于排场戏中的"洗马"表演，特别贵妃文的"洗马"十分生动形象。"洗马"这段戏基本上全无曲词，全部利用动作描写整个洗马的过程，其中又要表现出洗马者在工作中的喜、怒、羞、乐。先是女角盛了一盆水出来，左手抱盆，右手泼水洗马，可是水溅到女角眼中，她并不用手去拭（因为手湿），而是用手肘去拭抹，这都是结合生活中的体验所表演的细节。当洗到马的后臀，马尾一拂，又洒得女角一脸是水，她这时很恼火，她整盆水泼在马身上，却被马一脚踢倒在地上。她气急，爬起来想拿物什打这个牲畜时，马却腾身掀蹄作露势之状，女角马上露出少女的羞怯。③

由上述材料可见，贵妃文的整个表演不单单是技艺的呈现，更有人物情感的表现。周瑜利④表演"配马"也颇有美感，甚至在名剧《山东响马》中专门设计一折戏去展示"配马"的身段。在1959年曾三多⑤、新珠⑥、金山炳⑦等人编写的《粤

① 陈非侬口述、余慕云笔录：《粤剧六十年》，香港吴兴记书报社1982年版，第67-68页。
② 贵妃文，男，生卒年不详，著名粤剧男花旦，代表作品有《洗马》《配马》等。
③ 连民安：《粤剧名伶绝技》，香港懿津出版企划有限公司2006年版，第67-68页。
④ 周瑜利，男，生卒年不详，原名邹敬和，广东南海人，著名粤剧小武，有"生周瑜"之称。代表作品有《平贵别窑》《三气周瑜》《周瑜归天》《山东响马》等。
⑤ 曾三多（1899—1964），男，原名李寿生，广东惠阳人，著名粤剧武生。代表作品有《陈世美不认妻》《表忠》《九件衣》等。
⑥ 新珠（1894—1968），男，原名朱植平，广东南海人，著名粤剧武生。代表作品有《水淹七军》《月下释貂蝉》《搜书院》等。
⑦ 金山炳，男，原名不详，生卒年不详，著名粤剧小生。代表作品有《醉斩郑恩》《豫让复仇》等。

剧基本功教材》中,"洗马"共有分解动作组合25个,"配马"共有分解动作组合62个,可见其复杂程度。正因为如此,复杂的动作程式加上演员的自我发挥,就产生了生动的"洗马"排场和"配马"排场。这类排场虽然看似情节单一,却成为很多知名演员的知名表演片段。此外,还有以表演"摆酒定席"排场闻名的名旦西施丙①:"《游龙戏凤》一剧中摆碗筷、摆果碟、摆瓜子、摆酱料等。每摆一样东西,都有它的优美的抽象的表演艺术。这种传统功架,粤剧名旦西施丙演得最好。"② 总而言之,这种排场是较为常见的,在很多粤剧作品中都会有展现,其使用也有着许多因素的影响。

(二) 排场戏实例分析

在粤剧排场中,大部分排场应该属于排场戏,其界定也较为清晰。无论是具有普适性的排场戏,还是情节上特指的排场戏,基本上都是可以作为单独的折子戏进行表演。我们可以就这两种情况做实例分析。

1. 普适类排场戏

这部分排场戏相对于排场来说内容较为丰富,但是相对于特指性排场戏,它只有固定的情节和基本的舞台调度,并没有剧本可依。"古老粤剧中,提纲戏比排场戏多。《孟丽君传》《钟无艳传》《隋唐传》等,都是有名的提纲戏。提纲戏都是长剧,可以连续演出几十天。提纲戏虽然没有剧本,但是主要场次仍有流传下来的一定排场和曲词。其余无关重要的过场戏和闲场戏,如'别家''游园'等,甚至一些排场如'问情由''书房会'都靠'撞戏'。'撞戏',行内谓之'爆肚'。"③ 所以,普适性排场戏很多都是一个剧目中的闲场戏或者过场戏。

我们依然可以举朱永鏷所编《粤剧三百本》中的《四郎探母》一剧为例。这部戏一开始就是两军交战,杨四郎上阵杀敌,与辽国国舅对战。剧本提示为:"四郎与国舅大战介、国舅败下四郎追下。"④ 其中,"大战介"就是提示演员表演大战排场。"'大战'又名'卖白榄大战',是传统粤剧武戏中常见的排场,主要是表现两军对阵,双方主将交锋的情景。此排场中的表演者无须限定表演行当,只是根据剧情需要而安排,由小武、武生、打武旦、二花面、六分等武行当演员担任。双方拿的都是单头枪、大刀等长兵器,服饰装扮则是根据具体角色而定。交战前,双方一般都齐唱【首板】:'虎斗龙争。龙争虎斗。'然后就以南派把子套路对打,每打

① 西施丙,男,原名不详,生卒年不详,著名粤剧花旦。代表作品有《游龙戏凤》《金莲戏叔》等。
② 陈非侬口述、余慕云笔录:《粤剧六十年》,香港吴兴记书报社1982年版,第68页。
③ 陈非侬口述、余慕云笔录:《粤剧六十年》,香港吴兴记书报社1982年版,第122页。
④ 朱永鏷:《粤剧三百本》(第五册),内部交流,1990—1992年,第54页。

一段都会稍停，双方各自踏七星扎架，各唱一句【快中板】，作为隔间，一般是在三小段后，两人就分出胜败，大战排场就完成了。"① 阮兆辉②在其粤剧生行教学著作中录有视频片段，展示了大战排场中的固定曲文，如两军将领对战间隔中的对白："甲：你又来！乙：你又来！如此三个回合之后方可开打。"③ 其著作还演示了大战排场中长枪对打的套数。这种排场可以根据演员自身掌握的武功技巧套数而定，一般来说都有固定的对打程式，如"打二星""打四星"等。

这种普适性的排场戏也是相对固定的，其灵活性也较大，一般都只有固定的几句曲词，其他则由演员自由发挥。如以上的"大战"排场就适用于各种剧目两军交战的场景。如"水战""夜战"就借用了"大战"排场。我们可以举"水战"排场为例。"水战"排场表现的是赤壁大战前夕，周瑜与曹操水军将领蔡瑁在长江水战的场景。

　　周瑜：大胆蔡瑁，无故兴兵，侵犯江东，听本都督之言，收兵回去，如若不然，丧在目前。
　　蔡瑁：呸！如此夸口，敢与本督决一死战？
　　周瑜：难道惧你不成？
　　蔡瑁：你要来！
　　周瑜：你要来！
　　蔡瑁，周瑜：来来来！
　　（【烟腾腾】牌子第一段，度打大战排场，第三段牌子奏完，共扎三次架后，【长锣鼓】，蔡瑁扣锁匙头。蔡瑁、周瑜的大将若干人，分别从衣什边包出，用【雁儿落】牌子穿三角，任度打，埋大鼓蔡败下。）
　　周瑜：（水波浪）全军得胜，转回水寨，摆酒设宴，犒赏三军。
　　（下）④

从舞台提示来看，演员要"度打大战排场"。所谓的"度打"，就是根据情节和演员自身技艺设计动作。与"大战"排场类似的还有"打三山"排场，《粤剧传统排场集》中曾根据广东粤剧学校提供的资料将这个排场的内容整理如下。

① 《粤剧大辞典》编纂委员会：《粤剧大辞典》，广州出版社2008年版，第381页。
② 阮兆辉（1945—），男，广东佛山人，香港著名粤剧文武生。代表作品有《金莲戏叔》《醉斩郑恩》《赵氏孤儿》等。
③ 阮兆辉、梁宝华：《生生不息薪火传：粤剧生行基础知识》，香港天地图书有限公司2017年版，第208页。
④ 中国戏剧家协会广东分会、广东省文化局戏曲研究室：《粤剧传统排场集》，内部交流，1962年，第208－209页。

人物：净（三人）、小武、六兵

（【地锦】，大净败上圆台，二、三净插上）

大净：二弟、三弟，胜败如何？

两净：他们厉害，场场被杀败。

大净：敌人厉害，场场被杀败吗？这个不好，引进三山，带路。

（长锣鼓，扣锁匙头，小武插行，度打介，大净败下）

小武：人来追！（追下）

（长锣鼓，手下与净上，用【困谷口】牌子头段分别入三山，大净入正面山谷，两净分入什边山谷）

（长锣鼓，小武追上，跟踪马迹，下马入正面山谷，穿山、打三山，引出大净，度打介，败下）①

从以上资料可见，"打三山"排场主要是规定了基本的对白与演员走位，其他对打部分则都注明"度打介"，需要演员自己根据情境去设计武打动作。

综上所述，普适类排场灵活度很高，这也是这类排场借用范围广泛的原因之一。

2. 特指类排场戏

这部分排场戏一般本身就是著名剧目中的出头戏甚至是整本戏，与普适类排场戏相比，其曲词一般比较详细，表演相对较为固定。这部分排场戏以"大排场十八本"为典型代表，多数都有剧本可依。由于它们的内容一般有针对性，因此有一部分的运用范围没有那么广泛，但是其中有很多精彩的表演片段都是知名演员的首本戏。我们可以以"大排场十八本"作为分析对象来讨论这类排场戏的形态及价值。

（1）粤剧"大排场十八本"剧目及价值。

从现有的研究资料可见，学者对粤剧"大排场十八本"的存在是有争议的。麦啸霞在其论著《广东戏剧史略》中列举了这十八个剧目，分别是：

《寒宫取笑》、《三娘教子》、《三下南唐》（又名《刘金定斩四门》）、《沙陀借兵》（又名《石鬼仔出世》）、《六郎罪子》（又名《辕门罪子》）、《五郎救弟》、《四郎探母》（又名《四郎回营》）、《酒楼戏凤》（又名《游龙戏凤》）、《打洞结拜》（又名《夜送京娘》）、《打雁寻父》（又名《百里奚会妻》）、《平贵别窑》、《仁贵回窑》、《李忠卖武》（又名《鲁智深出家》）、《高平关取级》（又名《高平取级》）、《高望进表》、《醉斩郑恩》、《辩才释妖》（又名《东坡

① 中国戏剧家协会广东分会、广东省文化局戏曲研究室：《粤剧传统排场集》（广州市文艺创作研究所重印本），内部交流，2008 年，第 280 - 281 页。

访友》)、《金莲戏叔》(又名《武松杀嫂》)。①

此后，欧阳予倩的《试谈粤剧》以及黄镜明、赖伯疆的《粤剧史》都曾提到这十八个剧目，他们认为这些剧目是当时伶人必须学习的剧目，表演这些剧目的水平也代表了伶人在本行当的演艺水平。但是，"大排场十八本"是否存在却存在争议。在调查中，有些老艺人并不认同"大排场十八本"的说法，认为其并不存在。如粤剧老艺人叶兆柏、粤剧名小武靓少佳②的公子小少佳③和香港粤剧演员阮兆辉都表示并未听说过"大排场十八本"这种说法，只承认"江湖十八本"是在粤剧行内所公认的。关于这一点，陈非侬认为：

> 大排场十八本的名称的来源，我也未曾听过，不知是谁编造出来的。所谓大排场十八本的剧目，据我所知，都是著名的粤剧的折子戏，是粤剧的著名传统剧目中的一段。例如：《四郎探母》《五郎救弟》《六郎罪子》都是《杨家将》一剧中的片段。《三下南唐》和《高平关取级》都是《南唐传》中的片段。《金莲戏叔》及《李忠卖武》都是《水浒传》中的片段。《平贵别窑》是《王宝钏》一剧中的其中一段。《酒楼戏凤》是《梅龙镇》一剧中的一段。《打洞结拜》则是《夜送京娘》一剧中的一段等。上面提及的十八个粤剧著名折子戏，虽然不是什么大排场十八本，但都是优秀传统粤剧的一部分，亦是粤剧的首本戏。每一出都有它自己独有的排场、唱功、做功和绝技。④

结合陈非侬的回忆以及一些艺人的口述，我们推测粤剧"大排场十八本"的说法最早很可能不是来源于粤剧行内。根据现有的文献分析，最早提出这个概念的应该是麦啸霞，是其根据当时粤剧演员的首本戏或者是这些戏中排场丰富的程度而整理的。现在，"大排场十八本"的概念已经被广泛接受，正如陈非侬所说，无论这些戏是否有"大排场十八本"的头衔，它们都是优秀传统粤剧的一部分，其重要程度可见一斑。所以，我们可以称这十八个排场戏为"大排场十八本"。

由剧目的题材来看，从"江湖十八本"到"大排场十八本"，这些剧目大都是梆黄体系的剧种通演的剧目，"江湖十八本"现在公认的剧目有《一捧雪》《二度梅》《三官堂》《四进士》《五登科》《六月雪》《七贤眷》《八美图》《九更天》《十奏严嵩》等，除了前十本，后八本的具体剧目一直存在争议。"大排场十八本"

① 参见麦啸霞《广东戏剧史略》，见广东省戏剧研究室《粤剧研究资料选》，内部交流，1983年，第37—38页。
② 靓少佳（1907—1982），男，原名谭少佳，广东南海人，著名粤剧小武。代表作品有《夜战马超》《西河会》《三帅困崤山》等。
③ 小少佳，男，著名粤剧文武生。代表作品有《夜战马超》《追曹》等。
④ 陈非侬口述、余慕云笔录：《粤剧六十年》，香港吴兴记书报社1982年版，第105页。

剧目搬演历史也较长，大多取材于古代的演义小说，而且也是梆（皮）黄剧种共有的剧目。如取材于《杨家将演义》的《四郎回营》《五郎救弟》《六郎罪子》《高望进表》；取材于《水浒传》的《金莲戏叔》《李忠卖武》；取材于《薛仁贵征东传》的《仁贵回窑》；取材于《隋唐五代史演义》的《沙陀国》；取材于《正德游龙宝卷》的《酒楼戏凤》；取材于《东周列国志》的《打雁寻父》；取材于李渔小说《无声戏》的《三娘教子》；取材于赵匡胤故事的《刘金定斩四门》《打洞结拜》《醉斩郑恩》《高平关取级》；取材于鼓词的《寒宫取笑》《平贵别窑》。另外，《辩才释妖》应是来源于名人轶事传说，讲述苏东坡请高僧辩才驱妖救人的故事。

这部分剧目虽然无甚新意，却是粤剧的传统，而且在这些剧目的表演中，多见传统的排场、功架和舞台调度，在很长一段时期内，评判一位演员的好坏，要看是否能够驾驭这些剧目。在粤剧行内，学习"大排场十八本"剧目是基本功，演员只有学习这部分剧目后才能习得扎实的做功。陈非侬回忆自己学习《仁贵回窑》时说道：

> 有一天，我在"永寿年"的日场提纲戏《仁贵回窑》的演员名单中，发现有我的名字。我大吃一惊，便对开戏师爷高佬忠说："忠叔，你想害我不成？我哪里识演《仁贵回窑》。"同班的小武大昌夫妇说："不用怕，我们教你。"我又兴奋又害怕，立即向小武大昌和昌婶（她是退休花旦）学演柳金花，学《仁贵回窑》排场。他们真热心，一直教我教到天亮。我演《仁贵回窑》惊动不少人，不独靓元亨亲自观看演出，连当时在星洲演出的另一粤班"庆维新"的正印花旦靓文仔也来参观……演过《回窑》一剧后，靓元亨对我愈加赞赏，要正式收我为徒，大力捧我。①

由陈非侬的口述可见，他之所以得到靓元亨②的赏识，是因为很好地饰演了《仁贵回窑》中的柳金花一角。这说明演员学习排场戏，尤其是"大排场十八本"的重要性。另外，"大排场十八本"剧目在很长时期内是许多名演员的首本戏。如"粤剧武生新珠就擅演《六郎罪子》《高平关取级》"③，花旦关影怜④擅演《金莲戏

① 陈非侬口述、余慕云笔录：《粤剧六十年》，香港吴兴记书报社1982年版，第20页。
② 靓元亨（1892—1964），男，原名李雁秋，广东高要人，著名粤剧小武。代表作品有《罗成写书》《凤仪亭》《海盗名流》等。
③ 胡振（古冈）：《广东戏剧史》（红伶篇第八），香港利源书报社有限公司2004年版，第215－216页。
④ 关影怜，生卒年不详，女，广东南海人，早期艺名白蛇莲，著名粤剧花旦。代表作品有《武松杀嫂》《大闹狮子楼》《红蝴蝶谷》等。

叔》,花旦扎脚胜①擅演《刘金定斩四门》,小生沾②擅演《打洞结拜》,武生冯镜华③擅演《六郎罪子》,武生公爷创④擅演《沙陀国借兵》,武生新白菜⑤擅演《百里奚会妻》,公脚孝⑥擅演《三娘教子》,等等。所以作为特指性排场戏,这十八个排场戏有着典型性。关于"大排场十八本"表演方面的分析,我们会在第三章做详细论述。

(2) 作为"情节单元"的特指性排场戏。

特指性排场戏最突出的特征和作用是它是作为"情节单位"而存在,它有着特定的情节,包含了中国古代戏曲编剧的某种套路,在今天看来,此类排场戏非常符合中国人的审美。正是由于这些特指性排场的存在,才让不断创作新剧目成为可能。特别在提纲戏时代,其作用更加明显。因为排场戏一般都有剧本,所以演员只要将每一个排场戏的曲词熟记,在场上"照做"或稍加"爆肚"⑦就可以,这使得提纲戏的演出成为可能。"提纲的形式是在一张白纸上面写有戏名,下分若干格,每一场戏一格,那出戏有多少场,便有多少格。每一格,上写音乐锣鼓名称,下写剧中人的姓名,再下写扮演这个剧中人的艺员姓名。由于受到纸张大小所限,故此提纲上很多名词、人名都是简略的字眼代替。"⑧ 很多提纲戏的编写都是由一个个情节单元连缀而成,而这些情节单元就是一个个排场戏。因为特指性排场戏一般在剧情上有着明确的指向,所以只要是类似的故事情节,都可以改编一下曲词进行借用。

阮兆辉曾在其著作中提及排场戏的作用:

> 出名的戏如《荷池影美》《双娥弄蝶》《三司会审状元妻》等,起初都是提纲戏,有几场大戏,重头戏是有曲白的,其他则由演员自度,而那时候马来西亚的日戏便是古老戏夹提纲戏。古老戏固然要学,提纲戏也不能小觑,因为提纲戏当中常有古老排场在内,如《荷池影美》的"打闭门""斩子存忠"之

① 扎脚胜,男,原名姓林,广东新会人,著名粤剧花旦。代表作品有《十三妹大闹能仁寺》《樊梨花罪子》《穆桂英大破天门阵》等。
② 小生沾,男,生卒年不详,原名不详,著名粤剧小生。代表作品是《打洞结拜》。
③ 冯镜华(1894—1977),男,原名冯鉴,广东顺德人,著名粤剧武生。代表作品有《红玫瑰》《傻大侠》《平贵回窑》等。
④ 公爷创,男,生卒年不详,原名不详,著名粤剧武生。代表作品是《沙陀国借兵》。
⑤ 新白菜,男,生卒年不详,原名不详,著名粤剧武生。代表作品是《百里奚会妻》。
⑥ 公脚孝,男,生卒年不详,原名不详,著名粤剧公脚。代表作品是《三娘教子》。
⑦ 粤剧行话,即"即兴表演"。
⑧ 陈非侬口述、余慕云笔录:《粤剧六十年》,香港吴兴记书报社1982年版,第121-122页。

类,也必须熟排场才可演出。①

由上可见,特指性排场戏在粤剧表演中是演员必备的表演"素材",只要掌握了这类排场戏,就可以掌握剧目的情节、人物情感、舞台调度以及音乐、锣鼓。当然,这部分排场戏有些是专戏专用,例如"献剑""送嫂""挂印封金""单刀会""摸水闸""割肱疗亲"等,都是专戏专用排场戏,因为这类排场戏的内容针对性太强,或是舞台调度的要求太高,所以不能被其他剧作借用。

三、粤剧排场与其他剧种的表演排场

以上我们分析了粤剧排场的概念及其两种表现形式,对粤剧排场的内涵已经有了一个总体的认识。粤剧并不是唯一一个有"排场"的剧种,很多地方剧种,如京剧、邕剧、正字戏、西秦戏都有表演排场。通过了解这些剧种的表演排场,可以帮助我们进一步明确对粤剧排场的认识。

(一)粤剧排场与京剧排场

京剧表演中并没有明确的"排场"概念,但是京剧中的折子戏实际上很多都已经具有排场戏的性质。《清稗类钞》中就已经提到京剧的数种"排场":

> 戏中排场,亦曰过场,穿插停匀,指示显露。如报名唱引,暗上虚下,绕场上下(《寄子》中之"乱兵"),走场缓唱(《黄金台》之头一场),又如马童备马(《伐子都》),摆对相迎(《黄鹤楼》),以及雷雨绕场(《天雷报》),兵卒绕场(《收关胜》),云水绕场(《大赐福》)与一切大小起霸(《长坂坡》)之四将递出为大起霸;《四杰村》之英雄改扮为小起霸,长短吹牌(饮酒时唱举杯庆东风之类)登,皆人人所知,成定式者也。②

可见,《清稗类钞》中所列举的种种京剧排场,都是一些过场或者舞台调度。不过,其中的"备马"倒是很可能与粤剧的"洗马""配马"排场相类似。这说明在京剧和粤剧中,这种"定式"是一定存在而且是演剧必备的。而从粤剧学习京剧的例证中,我们可以看到京剧"排场"对于粤剧排场的影响。

比如"猜心事"是粤剧《四郎回营》中的一个出头戏,主要讲述杨四郎思念母亲欲探亲,被铁镜公主洞察心事。公主心中起疑,几次猜驸马的心事而不得真相。最后在公主的真情打动下,杨四郎终于坦白自己隐瞒身份的事实。这段表演实际上就是仿用了京剧《四郎探母》的《坐宫》一折,其情节与人物都是标志性的,

① 阮兆辉、梁宝华:《生生不息薪火传:粤剧生行基础知识》,香港天地图书有限公司2017年版,第233-234页。

② 徐珂:《清稗类钞》(第37册),商务出版社1918年版,第28页。

后来"猜心事"的表演通常被运用于夫妻之间猜对方心事的情境，在粤剧《闹严府》中，《盘夫》一折就借用了这个排场。

粤剧在20世纪20至30年代曾经盛行学习京班的演出，如在马师曾名剧《佳偶兵戎》中就有一场戏是打北派，仿用了《虹霓关》中的排场。朱永膺所编《粤剧三百本》的《四郎探母》一剧第二场中，两方交战，提示中有"四郎、公主分边上答住仿京班虹霓关排场烦二位一度"①，摆明让饰演杨四郎与铁镜公主的演员模仿京剧《虹霓关》的表演，这里的"烦二位一度"，就是说这里无明确的剧本，两位演员只要仿照京剧的演法四下度戏即可。第三场，杨四郎已经困在番邦十五年，并与铁镜公主成亲。他想要去探望娘亲，被铁镜公主看出，二人对话被国舅听见，国舅极力阻拦杨四郎离开，于是公主说道："驸马不若再向国舅求情，助我骗取金批令箭。"后面的科介提示为："四郎跪向国舅乱拜介仿马连良京剧借东风排场。"② 这里"仿马连良京剧借东风排场"的提示十分有趣，说明当时粤剧演出很多仿照京剧，从此本为当时新马仔（新马师曾）、谭玉真③、梁醒波④、梁素琴⑤等人的演出本来看，其年代也是十分符合的。而从当时的粤剧从业人员的理解来看，无疑如《借东风》《虹霓关》一类有固定情节、程式、情境的折子戏，可以在相似的剧情中借鉴，如此就可称为"排场"。粤剧编剧南海十三郎（1909—1984）⑥ 曾评价曾三多，"演《岳飞》及《四郎探母》，照京班排场，惜唱工略差耳"⑦。特别值得注意的是，提示中不仅提示了"京剧借东风"，还规定了是"马连良借东风排场"，说明马连良的演出版本是当时影响力较大，或者说较为规范的，这无疑更进一步明确了"排场"的概念。

这部《四郎探母》与粤剧传统的《四郎回营》不同，多处借鉴了京剧的著名片段，这表明一段表演只要经过固化，其情节、锣鼓、音乐、演员走位都是固定的，那么就可以当作一个"排场"进行借鉴和运用，这不仅在粤剧出头戏中是成立

① 朱永膺：《粤剧三百本》（第五册），内部交流，1990—1992年，第54页。
② 朱永膺：《粤剧三百本》（第五册），内部交流，1990—1992年，第55-56页。
③ 谭玉真（1919—1969），女，原名谭瑞芬，广东顺德人，著名粤剧花旦。主要作品有《刁蛮公主戆驸马》《野花香》《天国情鸳》《情场母子兵》等。
④ 梁醒波（1908—1981），男，原名梁广才，又名梁如海，广东南海人，著名粤剧丑生。主要作品有《刁蛮公主戆驸马》《宝鼎明珠》《斗气姑爷》等。
⑤ 梁素琴（1928—），女，广东广州人，著名粤剧花旦、电影演员、粤曲唱家。主要作品有《孟丽君》《四凤求凰》《刘金定斩四门》等。
⑥ 南海十三郎，男，原名江誉镠，别名江枫，又名江誉球，广东南海人，著名粤剧编剧、编曲家。代表作品有《寒江钓雪》《心声泪影》《梨香院》《女儿香》等。
⑦ 南海十三郎：《小兰斋杂记》，商务印书馆（香港）有限公司2016年版，第199页。

的，在粤剧借鉴京剧的情况下也是成立的。由此可见，对粤剧"排场"的界定，是以演出实践为衡量标准的。

（二）粤剧排场与邕剧、正字戏、西秦戏排场

与京剧不同，邕剧、正字戏、西秦戏和粤剧一样都有明确的"排场"概念，而且从排场名称来看，粤剧排场与正字戏、西秦戏排场多有共通之处。《南宁戏曲志》中曾经对邕剧的排场定义如下："排场是邕剧、粤剧传统表演综合性程式，即通过比较固定的表演、唱念、音乐等程式，表现某一特定的场面。在任何剧目中，只要有某个规定情境需要用排场来表现，即可选择借用相应的排场，邕剧、粤剧的排场与基本程式一样，因从未有人系统整理划分过，故哪些该算排场，哪些该算程式尚难统一。"① 经过整理，邕剧已确定的排场有："攻关破寨，回朝班兵、拗箭结拜、斩三帅、打三山、大过桥、杀四门、大过山、杀忠妻、杀奸妻、杀白面、擘网巾、碎銮舆、搜宫、追夫、拜月、窥妆、救弟、斩带、忆钗、摸更、乱府、摸营、困谷、困城、卖箭、点翰、谏君、祭旗、三奏、表忠等等。有的排场本身就是传统剧目中的一折，如《六国封相》《玉皇登殿》《仙姬送子》《八仙贺寿》《举狮观图》《武松杀嫂》《沙滩会》《凤仪亭》《西河会》《鸿门宴》《芦花荡》《刘金定斩四门》《王彦章撑渡》等。排场的运用，一般都是整个排场借用；也有根据剧情需要，运用排场中的一节或两节至数个排场混合使用的。"② 另外，邕剧中所常用的一些程式套路，如开关门、开关城、上下马、带马、洗马、配马、走马、上下山、推车、乘车、坐轿、过桥、踏七星、整冠、整巾、整头、照镜、斟酒、饮酒、三搭箭、水波浪、作揖、跪拜、朝拜、跳架（包括大架、韦陀架、伏虎架、降龙架、雷公架、魁星架、玄坛架、刘海架、日月架、桃花女架等）、三扑、三挡、三批、大战、祭奠、场胜败、斩马队、问情由、一捆三标、搭人梯、追杀、卖字、抛书等。其中，洗马、配马、朝拜、大战、问情由、一捆三标③、追杀等与粤剧排场重复。

正字戏中也有排场，"所谓排场，就是用一定的程序和一定的舞台调度来表现一定的生活内容及斗争形式"，"包括政治、军事斗争和其他生活领域的戏剧冲突"。④《正字戏志》解释为"排场由特定的场面、特定的吹打牌子和特定的锣鼓点构成"⑤。两者的定义角度不同，前者侧重主旨，后者侧重伴奏，将两者融汇在一起就是正字戏武戏排场的很好的解释，即在长期演出过程中形成的，由特定吹打牌

① 南宁市文化局戏曲编辑委员会：《南宁戏曲志》，内部交流，1987年，第94—95页。
② 南宁市文化局戏曲编辑委员会：《南宁戏曲志》，内部交流，1987年，第94—95页。
③ 粤剧作"一滚三标"，从粤语读音上来看，"捆""滚"相近，故所指应该是同一个排场。
④ 陈春淮：《正字戏大观·谈艺录》，花城出版社2001年版，第58页。
⑤ 陆丰县正字戏编写组：《正字戏志》（修改稿），内部交流，第106页。

子和特定锣鼓点伴奏的,有特定舞台调度的,以反映重大政治、军事、社会等内容的武戏表演场面。正字戏的排场计有 30 余种,大部分都用于表现古代军事斗争和军事生活。① 正字戏排场运用的提示有"依真本场""依真本做""依真场""真本做""真本""真本场"。② 这都是以前传统戏剧本中会出现的排场科介提示。《正字戏志》共统计出 43 个剧目中表演排场 82 个,这 82 个排场都是武戏剧本中有名称的,如"点江"内涵就是表示军事斗争场面。"传令点江起兵行兵",表示要带领军队去执行任务,在舞台上表现为统帅传令出兵,然后带兵(4 个或 8 个旗军)绕场行走。多数情况下,正字戏武戏剧本都会有排场提示,如"高台场""章邯场"等,读者一看,至少明白这是一个舞台演出场面。

在西秦戏中,"排场主要集中在武戏场面中,如登高台、升帐、点将、布阵、操练、出战、厮杀、误杀、劫营、围困、班师、水战、挡马、行兵、摆四门、饮宴、棋盘登等等"③。另外,在演出中,要首先由旗军头确定是"三场做"还是"五场做"等,鼓头师傅根据剧情需要,分别采用固有的各种场口,并且用鼓介暗示乐队和演员做好准备。在西秦戏排场中,"升帐""摆四门""出战""水战"等与粤剧中的排场相似。不同剧种中出现相似的排场,一是相互借鉴,二是传统剧目中的情节与场景大都相似,剧目也共用,所以排场难免有相似之处。

本章小结

与元杂剧、明清传奇中的"排场"概念相比较,粤剧和其他地方戏研究中的"排场"概念更像是一种表演的范本。粤剧排场是相对固化的表演片段,或者说是可以作为表演范本的表演程式组合。这个表演片段通常有规定的情节和角色行当,含有相对固定的锣鼓、唱腔、曲牌、身段、舞台调度等。粤剧排场是在长期的演出实践中逐渐形成的,来源通常是一些经常上演的著名剧目。另外,排场在大部分情况下都可以根据情节主题进行借用,但是也有一些是专戏专用。首先,它规定了情境。如"拜月"一般是富家小姐在自家后花园焚香许愿的场景,这场景看来就必与一段情事有关;"杀奸妻"和"杀忠妻"都表现了英雄人物大义杀妻的场景,其背

① 参见陈春淮《正字戏大观·谈艺录》,花城出版社 2001 年版,第 110 页。
② 刘怀堂:《正字戏研究》,中山大学出版社 2009 年版,第 166 页。
③ 刘红娟:《西秦戏研究》,中山大学出版社 2009 年版,第 171-172 页。

后必有正邪的较量；而"隔帐纱"与"文擘网巾"都表现因为误会而绝交休妻的场景，预示着后面的剧情将会有大的转折。"排场"作为表演的范本，不仅在当下的场景中有固定的"故事"、程式身段、锣鼓、人物心理活动，于全剧来说，其是有机组成部分。排场除了承载了剧情以外，由于表现的都是传统故事的一部分，因此更重要的是反映了古代社会生活经过艺术加工的片段。其次，它规定了人物。每个排场的使用，必须与人物行当相结合。在粤剧中，即便是最简单的上下场排场，也是有行当区分的，不同的角色行当的出场，要用不一样的锣鼓、程式动作去表现。

　　粤剧排场的形式主要分为一般性排场与排场戏两个方面，无论是情节较为简单的排场，还是情节复杂、程式丰富的排场戏，都为粤剧的剧目创作和演员的表演打下了坚实的基础。

第二章 粤剧排场的形态及表演特征

在第一章,我们探讨了戏曲排场概念的源流和演变、粤剧排场的概念及其表现形式,对"排场"的定义,以及粤剧排场在粤剧编演中的作用已经有了初步的了解。同时通过总结粤剧排场的两种表现方式,对现存的、粤剧界有共识的排场进行了整理。排场,作为粤剧表演中的"构件",蕴含着丰富的故事情节与人物类型。在粤剧提纲戏盛行的历史时期,正是因为粤剧有大量的排场,才有了不断快速创作新剧目的可能性。那么,在粤剧排场形成、发展的过程中,影响排场数量增减的因素有哪些?粤剧排场该如何根据行当进行分类?文场排场与武场排场的运用情况如何?粤剧排场的表演有哪些特征?在这一章中,我们将集中探讨这几个问题。

第一节 粤剧排场的数量

粤剧到底有多少个表演排场,这一点并没有定论。陈非侬在《粤剧六十年》中忆及粤剧排场时说道:"粤剧的排场约有两百多种,也是粤剧的基本功。粤剧的排场有:'书房会''柴房会''抢子''激女''回窑''写分书''杀妻''别妻'等等。"[1] 在现有的研究资料中,通过分析老艺人的口述资料并结合学者的研究,可以确定粤剧排场的数量在200个左右。当然,总结粤剧排场数量并不是最终的目的,关键是对影响排场增减的因素做一个探讨,并且对其背后的历史文化背景做一个梳理。

[1] 陈非侬口述,沈吉诚、余慕云编辑,伍荣仲、陈泽蕾重编:《粤剧六十年》,香港中文大学音乐系粤剧研究计划2007年版,第21-22页。

一、粤剧文献中粤剧排场的数量

对粤剧排场有过较为详细整理的著作主要有《粤剧传统排场集》《粤剧史》《下四府粤剧》和《粤剧大辞典》。另外,有些著作中有零星材料,对粤剧排场有过总结,如陈非侬在所著的《粤剧六十年》一书中以回忆录的形式对粤剧的常用排场进行了梳理。香港连民安编著的《粤剧名伶绝技》一书中也有"排场戏"一节,对排场戏进行过介绍。但是这两本书所述内容都比较简单,不成体系。据老艺人豆皮元①的回忆,粤剧排场有247个。这部分排场的名称在黄镜明、赖伯疆的《粤剧史》中有记录,但是只有名称,并没有描述或者附剧本。作者应该只是将这些口述的排场名称做了记录,并没有对其中的内容做甄别。例如,其中列举的"绞纱""穿三角""二星枪""三星枪""四星枪""拆单头棍""钓鱼枪""左右枪""铲椅标台""禾花出穗"等只能算作身段程式动作,或者是一些武功功架而已,不能算作表演排场。

中国戏剧家协会广东分会、广东省文化局戏曲研究室1962年版的《粤剧传统排场集》共收录传统排场142个,分为文行、武行、丑行。其资料来源主要是孙颂文②、西洋女③、靓大方④、靓新标⑤、豆皮元、新珠、老天寿⑥等老艺人的口述和手抄剧本、广东粤剧学校藏本,以及中国戏剧家协会广东分会的藏本。这些排场,有些明确表明了来源于何剧目,有些只有人物姓名,但剧目不清,有些没有人物姓名,只有行当,这应该与当时老艺人忆述的完整度有关。或者,这部分排场戏是之前讨论过的过场或者闲场,本身就没有人物名称,只有角色行当,作为一般性生活场景,可以随意借用。如豆皮元口述的"抢大仔"排场,就没有具体人物和剧目,只标明人物为丑生、妻(花旦)、子(小生)。但是排场中人物的上、下场所用的锣鼓、所唱的板腔、念白都是有一定模式的。

《粤剧大辞典》中共收录粤剧排场199个,其中指出粤剧小武行当有"四大排场戏",分别为《西河会妻》《凤仪亭》《打洞结拜》《平贵别窑》,为当时小武行当必须熟练掌握的排场。由于过去对排场的重视程度不够,排场的收集、整理工作

① 豆皮元,男,生卒年不详,原名刘国兴,粤剧著名丑生。代表作品是《金莲戏叔》。
② 孙颂文,男,生卒年不详,粤剧著名武生。
③ 西洋女,女,生卒年不详,粤剧著名花旦。
④ 靓大方,男,生卒年不详,粤剧著名小武。
⑤ 靓新标,男,生卒年不详,粤剧著名小武。
⑥ 老天寿(1882—1966),男,原名刘家荣,广东高州人,粤剧著名小武、花脸。代表作品有《琵琶词》《举狮观图》《包公铡侄》等。

并不太系统，通常是在需要整理传统剧目的时候才找到老艺人进行口述，因此很多优秀的排场都后继无人。在排场数量确定问题上，人们一直存在着争议。粤剧到底有多少个传统排场？从排场的数量上来说，笔者认为排场的数量是相对稳定的，也是在动态变化的。在第一章，笔者对被认定为粤剧排场的表演片段做了一个整理，但其中有些排场现在仅存在于粤剧老艺人的忆述之中，实际上已经失传。

二、影响排场数量变化的因素

从戏曲表演发展的规律来看，排场的数量一定是在动态的变化的。如果有经典的剧目表演片段，那么就很有可能被当作"排场"运用；同时，如果一些年代久远的表演排场无人继承，或者因为其表演内容与今日观众的审美情趣有较大差异，也会逐渐消失。粤剧排场并不是孤立存在的，由于粤剧的形成本身就受到外江戏的影响，因此，粤剧排场的形成和发展与这种历史背景是息息相关的。梳理粤剧的发展历史，可以总结出影响粤剧排场数量的因素有两个：①外来剧种传入的经典的表演片段，这些表演片段被粤剧吸收并结合粤剧自身的表演特色，变成粤剧固定的表演片段；②近现代创作的一些粤剧剧目，其中一些段落因具有地方特色、演员表演精彩，加之某些特殊的时代原因，从而变为表演排场。

（一）外来剧种传入影响粤剧排场的数量

现在老艺人所口述的很多排场，其产生年代的跨度很大，而且有相当一部分排场是由外江戏传入的。有些表演排场，年代较为久远，如托生于宋元杂剧、明清传奇故事或者是历代话本、小说的很多排场，如"水战"（《三气周瑜》）、"拜月""献美"（《吕布与貂蝉》）、"单刀会"（《关大王单刀赴会》）、"抛绣球""三击掌"（《薛平贵》）、"不认妻""闹宫"（《三官堂》）、"释妖""祭塔"（《白蛇传》）、"火烧竹林"（《下南唐》）等。这部分排场出自搬演率较高的一些经典小说、剧作，其成形过程不一定是粤剧独创，大多数应该是在外江班在本地演出时传入的。实际上，这种借鉴在粤剧中并不少见，如前文所提及的粤剧排场"风流战"就借鉴自京剧《虹霓关》，"主要内容表现男女主角阵前交战，多为女的武艺较高强，在交战的过程中，通过各种手段观察、试探和了解，对男主角心生爱慕，手下留情，两个人经过一番波折，最后结成夫妻。男将军一般由小武扮演，女将军一般由花旦（或者打武旦）扮演。这个排场主要以袍甲身段和把子身段表演为主。一般分为三节，边打边唱，两个人交锋的结果都是男主角处于下风，其中女主角在交战过程中贴身用口咬掉男主角胸前用绸带结成的彩球。很多戏剧作品中都使用这个排场，如佘赛

花与杨继业、樊梨花与薛丁山、穆桂英与杨宗保等都是运用了这个表演排场"①。再如粤剧"大排场十八本"中,"刘金定立招夫牌"(《刘金定斩四门》),以及"凤仪亭"(《吕布与貂蝉》)、"打金枝"(《郭子仪祝寿》)、"长亭别"(《西厢记》)等,都是本地班从外江班中借鉴排场从而影响了粤剧表演的例子。

不过,有些排场虽然年代久远,但是经过本地戏班的改造,呈现出新的艺术风貌。薛觉先②早年在上海的时候,醉心于京剧艺术,在自己的剧作中吸收了许多京剧的音乐与身段。他在观看粤剧小武靓元亨的演出之后,才意识到粤剧的不同风格:

> 靓元亨能把"八插""十字""平槌""牛角槌"丰富起来,所以手脚伶俐,看着到位贴实。这些都是薛觉先见所未见的花样。他又看到靓元亨演的"杀妻""上枷锁""擘网巾"等古老排场,才晓得广东戏有好的传统,这些排场与其他剧种是不同风格,不同味道的。③

正是因为有了不同的艺术风貌,才使得这些排场戏有了存在的意义,成为有粤剧风格的表演片段。比如粤剧的"回窑"排场,实际上借鉴了京剧《武家坡》,但是其表演过程、对人物的解析却与京剧不同。"回窑"排场讲述的是薛平贵流落西凉,被招为驸马,一日收到妻子王宝钏的鸿雁传书,了解到妻子甘守寒窑,忠贞不贰,薛平贵遂潜回故乡,赶到寒窑探望妻子。薛平贵由武生扮演,王宝钏由正旦扮演。在京剧《武家坡》中,这段戏的重点在于夫妻相逢于武家坡。薛平贵在武家坡与王宝钏相遇,为了试探王宝钏的忠贞,他谎称为薛平贵之友,对王宝钏几次三番进行调戏,最终招来了王宝钏的痛骂。在粤剧排场"回窑"中,其主要的表演重点则是放在夫妻窑中相认的情景上。在罗品超④与关青⑤的演出版本中,这一点展现得淋漓尽致。"薛平贵离家出征时是个英俊少年,十八年后已经是个中年男子,所以他挂黑三绺须,穿黑座龙,带宝剑上场。他在路上遇到王宝钏,十八年风霜岁月,夫妻相逢对面不相识,两人相互试探,囿于'男女授受不亲'的礼教,王宝钏急忙避返寒窑。薛平贵急忙拿出王宝钏写的家书,证明自己的身份,王宝钏才允许

① 《粤剧大辞典》编纂委员会:《粤剧大辞典》,广州出版社2008年版,第411页。
② 薛觉先(1904—1956),男,原名薛作梅,广东顺德人,著名粤剧文武生、丑生,有"万能老倌"之称。代表作品有《白金龙》《三伯爵》《王昭君》《西施》《胡不归》《姑缘嫂劫》等。
③ 薛觉明:《薛觉先的舞台生涯》,见王文全、梁威《粤剧春秋》(《广州文史资料》第四十二辑),广东人民出版社1990年版,第211页。
④ 罗品超(1911—2010),男,原名罗肇鉴,广东南海人,著名粤剧文武生。代表作品有《林冲》《五郎救弟》《山东响马》《平贵别窑》《山乡风云》等。
⑤ 关青(1948—),女,广东广州人,著名粤剧花旦。代表作品有《三拜堂》《梅开二度》《宝莲灯》等。

他进入窑中。"① 在窑中，王宝钏对着家中的水缸水面顾影，才看到自己白发已生，不由得感慨岁月匆匆，年少时夫妻分别，再相见却已是中年。"女主角王宝钏因为贫穷，破窑没有镜子，只好用水做镜。这种以水做镜的方法别有一套优美的表演艺术。"② 粤剧的"回窑"排场演起来充满了市井夫妻的情趣，特别是最后在窑中的一段表演，十分富于生活气息。

除了在艺术风貌上的改变以外，一些粤剧排场相较之前的版本，增加了技艺性的表演。如"凤仪亭"排场，取自传统剧《吕布与貂蝉》。著名小武靓元亨在"凤仪亭"排场中饰演吕布，曾创造出"吕布架"。"在《凤仪亭诉苦》一剧中，他唱一段，扎一个架。唱一门，扎两个架，唱四门就扎八个架。"③ 另外，靓元亨对人物有着独特的理解，他为吕布这个人物设计了"拨烂扇"的绝技：

> 吕布来到凤仪亭，便拿出一把全新的大折扇，听着貂蝉向他诉苦。开始听她说只爱他一个，吕布不觉欣喜若狂，摇起纸扇来；接着貂蝉说，董卓要逼她为妾，使她欲爱不能，吕布勃然大怒，用力拨扇；貂蝉又特别强调说董卓有意夺吕布所爱，吕布顿时怒火中烧，手中纸扇越拨越急。这时靓元亨暗运内功，当即把一把新扇拨烂，从而表现了吕布内心矛盾和变化。④

由此可见，粤剧名家的个人创造，也是影响粤剧折子戏形成排场的一个因素。无论是哪个剧种，在经过粤剧自身的舞台实践，并且加入粤剧自身的特色表演之后，便会逐渐成为粤剧排场。所以，外来剧种、剧目的传入是影响粤剧排场数量的一个关键因素。

（二）近现代粤剧作品中产生的新排场

还有一些排场是在20世纪初的一些著名剧目中产生的。虽然具体的产生时间无法考究，但从剧目创作的年份大概可以得知相关排场产生的时代。如志士班的编演活动就催生了一些新的排场。辛亥革命前后，粤剧志士班开始兴起，这种班社的性质比较特殊，主要是为了宣传当时的革命新思想，演出一些抨击封建思想的新编剧目。

志士班演出的剧目，多是一些揭露社会黑暗，宣扬革命意识的新戏。编者

① 《粤剧大辞典》编纂委员会：《粤剧大辞典》，广州出版社2008年版，第390页。
② 陈非侬口述，沈吉诚、余慕云编辑，伍荣仲、陈泽蕾重编：《粤剧六十年》，香港中文大学音乐系粤剧研究计划2007年版，第69页。
③ 陈非侬口述，沈吉诚、余慕云编辑，伍荣仲、陈泽蕾重编：《粤剧六十年》，香港中文大学音乐系粤剧研究计划2007年版，第111页。
④ 雪影鸾、谭勋：《粤剧一代小武靓元亨》，见王文全、梁威《粤剧春秋》（《广州文史资料》第四十二辑），广东人民出版社1990年版，第170－171页。

不少是享有盛誉的先进文士。当时报业界的主笔，后来成为著名的编剧家的黄鲁逸（同盟会会员），即曾牺牲主笔不干，自行组织"优天影"班……他与姜魂侠合编了《盲公问米》《火烧大沙头》等反对迷信、针砭时弊的剧目。①

在志士班的剧目中，比较有代表性的是《盲公问米》一剧，这一剧目是1907年由姜魂侠②等人所作，是一部讽刺当时封建迷信的剧目。其中，《问米》一折后来发展成为表演排场。其中盲人的扮演者一开始为姜魂侠，后来名丑廖侠怀③对这个排场进行了丰富，从而使这个排场成为他的首本戏。

问米排场细腻地表现了盲人步步为营，善于揣摩和掌握被骗对象心理的行骗过程。例如，他进门坐下，就先用手轻敲桌面，看看桌面是云石造还是红木或是普通木材所造；再用脚擦擦地面，感觉一下是泥地还是砖铺的，从而判断这家人的基本经济状况……这个排场侧重对生活的模仿和体验，而无特殊的表演技巧。④

"问米"排场又称为"男问米"排场，与之相对的还有"三娘问米"排场，所叙述的也是算命的片段，但是"问米"排场的思想内涵却与"三娘问米"有着本质的区别。"三娘问米"主要表现了张三娘这个人物因为死去的丈夫"托梦"而去算命的过程，而"问米"排场主要是通过丑生模仿当时一些盲人行骗的伎俩，以幽默的表演方法惟妙惟肖地表现生活中的场景，以起到讽刺封建迷信思想的作用，其主题与"三娘问米"完全是相反的。《盲公问米》的编者黄鲁逸⑤，还特别为《问米》一折撰写了"请神曲"：

八月十五月光光，黎元洪起义在汉阳。炮火打得乒乓响，当堂赶走个宣统皇。隆裕太后泪汪汪，几乎吓死呢个摄政王。杀得清朝无了大将，即时聘了袁世凯出战场。炸弹一声，吓走瑞澄张勋诸官长。众生灵同胞拼死唔要命，登时克复南京城。……⑥

由此可见，这个排场的内容反映了当时的社会现实和革命思潮，是辛亥革命新

① 刘国兴：《戏班和戏院》，见广东省戏剧研究室编《粤剧研究资料选》，内部交流，1983年，第357页。
② 姜魂侠（1871—1931），男，广东佛山人，著名粤剧丑生、花旦。代表作品有《盲公问米》《战死丹阳河》等。
③ 廖侠怀（1903—1952），男，广东新会人，著名粤剧丑生。代表作品有《本地状元》《花王之女》《大闹广昌隆》等。
④ 《粤剧大辞典》编纂委员会：《粤剧大辞典》，广州出版社2008年版，第406页。
⑤ 黄鲁逸（1869—1929），男，广东南海人，粤剧编剧。代表作品有《火烧大沙头》《博浪沙击秦》《盲公问米》等。
⑥ 谢彬筹：《近代中国戏曲的民主革命色彩和广东粤剧的改良活动》，见谢彬筹、陈超平编《粤剧研究文选》（二），香港公元出版有限公司2008年版，第290页。

编剧目的遗留物。志士班时期，人们创作了许多剧目，留下的也只有这部戏的"问米"排场，可见其艺术成就。当然，这种现象与名丑廖侠怀对于这部戏的精彩演绎是分不开的。"廖侠怀在表演每个角色时，必定揣摩剧中人的性格，特别是演旧社会的下层人物，惟妙惟肖、入木三分。"① 赖伯疆在《粤剧海外萍踪与沧桑》一书中说道："为了表演《盲公问米》，廖侠怀长时间深入盲人出没的地方仔细观察，认真揣摩，并且学习卜卦算命之术。"② 正是因为廖侠怀对于人物的准确把握，创造了丰富的身段动作，才使得"问米"排场最终流传至今。

除了"问米"排场以外，20世纪30年代的粤剧名剧《胡不归》是名伶薛觉先的首本戏，这部戏中的"慰妻"和"哭坟"两个片段由于曲词优美而深入人心，可以称为粤剧的"新排场"。又如有些研究者认为，20世纪80年代的粤剧新编戏《红楼二尤》创造了"王熙凤排场"。李门在《粤剧七弊》中说道："排场这一种程式也是不断发展的。在解放后的粤剧舞台上，王熙凤《盘侄》一折，为了描写王熙凤当时的感情、气焰，人们就创造了'王熙凤排场'。"③ 同样，郭秉箴在《粤剧艺术论》中认为："几年前上演的《红楼二尤》听说就曾有过精彩的'王熙凤排场'：四梅香'企栋'，王熙凤在【慢板】序的乐声中上场，一言不发，只用眼瞟了左边两个梅香，她们马上去取梳妆用具为她梳洗，再一瞟右边的两个梅香，她们马上为她端茶、打扇，未唱也未报家门，而观众早已清楚这是一个什么人了。"④ 这个戏剧片段因为具有典型人物和与人物性格相符的表演，被研究者称为"排场"，这从侧面反映了：只要粤剧有优秀的新剧目，有优秀的、富有人物塑造力的演员，一些表演片段在经过打磨和沉淀之后，会形成新的排场。例如，粤剧花旦梁淑卿⑤就曾经因为表演这个段落而闻名剧坛，她对王熙凤这个角色很有自己的心得：

 在演王熙凤的时候，我查阅了很多资料，也看了《红楼梦》的原著，主要是抓住了她"外是一盆火，内是一把刀"的性格特色。我认为光是展现她性格中"火"的一面，或者说外放的一面是不够的，真正有深度的女人不会是一味地泼辣或者强势，而是表现在她办事很妥当，很会掩藏自己的情绪等等。所以我演王熙凤的时候，重点地去找她的"内力"，哪怕是一个侧脸，一个背身，

① 潘兆贤：《粤艺钩沉录》，香港利源书报社有限公司2001年版，第166页。
② 赖伯疆：《粤剧海外萍踪与沧桑》，羊城晚报出版社2008年版，第81—82页。
③ 潘邦榛、彭寿辉：《广东粤剧创作评论选》，羊城晚报出版社2008年版，第23页。
④ 郭秉箴：《粤剧艺术论》，中国戏剧出版社1988年版，第267页。
⑤ 梁淑卿（1963—），女，广东顺德人，著名粤剧花旦。代表作品有《野金菊》《金莲戏叔》《红楼二尤》等。

都要有那种由内而外的气势。①

综上,我们讨论了影响粤剧排场数量变化的两个主要因素:外来剧种传入、近现代粤剧作品产生的新排场。可见,粤剧排场的数量是无法完全确定的,因为只要演出实践不停止,就可能会产生新的"排场",这与古老戏的排场并不矛盾。古老戏的排场作为粤剧的"基础",是粤剧的根基,但是,粤剧要发展,就要创作符合时代审美的新排场。新排场的产生通常代表了一个时代演员的演艺水平,由于符合现实剧目创作的规律,在一段时期内会被更多观众接受和喜爱。

第二节　粤剧排场的分类

关于粤剧排场的分类,1962年的《粤剧传统排场集》将排场分为文行、武行、丑行三种。但是,笔者认为,书中所列排场类型名称不够准确,如果按照主演行当进行分类,小武主演的"十奏"排场、武生与小武主演的"献美"排场、丑行主演的"抢大仔"排场等不符合行当的排场就不应该纳入"文行排场"之中。而且,因为粤剧排场中未必只有一个主要角色,如"杀妻"(包括"杀奸妻"和"杀忠妻")排场,扮演夫妻二人的两位演员需要紧密配合才可以完成演出,所以运用"行当"的概念对排场进行区分是不够科学的。《粤剧史》一书将排场分为通用排场、文行排场、武行排场三类。这种分类的优点是注意到了有些排场属于通用排场,但是因为其中收入太多武功程式,准确来说并不能算作排场,所以也并不科学。总之,之前的研究对于粤剧排场的分类都比较零散,存在着划分标准不清的问题。

笔者认为,粤剧排场的类型划分标准为:根据排场所表现的情景性质和核心传承内容可分为文场排场、武场排场和通用型排场三种类型(见表2-1)。文场排场,通常表现一些日常生活和宫闱生活的情节和场景,多使用于文戏,其核心传承内容是唱腔、念白和身段。武场排场,通常表现战争或武打的情节和场景,有时也因为主演有较为复杂的武功技巧动作而划分为武场,多使用于武戏,其核心传承内容是唱念和武打程式套路。除了以上两种排场,还有极少数排场适用的场景,并不以文场、武场为限,所以称为通用型排场。文场排场和武场排场都有自己不同的表现形式,通过对它们的整理,我们可以将排场更好地运用在粤剧剧目编演和粤剧教学之中。

① 杨迪:《真情"演者"梁淑卿》,载《南国红豆》2016年第5期,第29-32页。

表 2-1 粤剧排场的分类

类型	排场名称
文场	点翰、考文试、逼宫、游花园、摆酒定席、望月楼、月楼赏雪、打仔、哭灵、拦路告状、击鼓升堂、一滚三焱、闹公堂、拜寿、唱拜堂歌、睇相、拜月、献美、窥妆、凤仪亭、表忠、搜诏、骂曹、抛绣球、伏马、三击掌、别窑、回窑、大登殿、猜心事、偷令箭、戏叔、苟合、杀嫂、卖瘦马、哭尸、不认妻、闯宫、贺寿、铡美、铡侄、西河会妻、碎銮舆、三娘问米、问米、读家书、探监、释妖、祭塔、打寇珠、坐大石、上织机、教子、重台别、忆钗、分妻、击女（激女）、隔帐纱、文擘网巾、写状、收状、生祭、十奏、骂罗、扇坟、绑子、搜宫、别宫、浣纱、戏凤、荡舟、追夫、逼嫁、书房会、楼台会、隔纱帐、长亭别、双映美、唱通传、偷宫鞋、打金枝、抢斗俋、抢大仔、上枷锁、杀忠妻、杀奸妻、杀岳丈、打洞房、乱法场、挨（揮）雪登仙、割肱疗亲、和尚登坛、论才招亲、凉亭会妻、大写婚书、写卖身牌、执生死筹、逼仔上马、洞房泄漏、拷打新郎、官门挂带、勒死王妃、跳花鼓入城、访美追三山、太子下渔舟、投河收干女、产子写血书
武场	考武试、投军、比武、起兵祭旗、点将、偷营劫寨、借兵、会宴、回朝颁兵、大战、夜战、水战、三战、斩三帅、打三山、困谷口、过山、过桥、打虎、打擂台、打和尚、打闭门、乱府、献剑（献刀）、送嫂、挂印封金、推墙填井、单刀会、鬼担担、表功、沙滩会、碰碑、救弟、罪子、卖酒、取金刀、狮子楼、打店、醉打金刚、摸水闸、拗箭结拜、擘网巾、斩二王、斩李龙、闩门、困城、摆龙门阵、救驾、三鞭搏两锏、倒铜旗、三擒三放、摆阵、困阵、破阵、战场写血书、请酒擒奸、逼反、斩狐、杀四门、火烧竹林、父子干戈、绑弟、卖武、卖箭、挡谅、困寺、撑渡、风流战、血奸仇、射大肚、双擘网巾、洞房比武、卖酒开弓、拦路截婚、寄柬留刀、举狮观图、挑盔卸甲、盘肠大战、夜打山神庙、困彦、标鱼打雁
通用	排朝、洗马、配马、大凌迟、自刎、投河、自缢、斩带、问情由

根据分类标准，我们将全部排场做以上整理。整理的依据是排场的出处，或者一般性使用的戏剧类型。比如"推墙填井"这个排场出自三国戏，主要叙述"曹操与刘备在长坂坡交战，刘备大败。其妻糜夫人负伤不能随军逃走，为了避免被俘受辱，就放下儿子阿斗，投井而死。大将赵子龙赶到，恐曹兵来凌辱糜夫人尸体，就用枪挑倒土墙填井，掩埋糜夫人尸体"①。故此，这个排场被称为"推墙填井"，实际上并没有特别的难度技巧，但是因为它是专戏专用排场，是用来表现战争场面

① 《粤剧大辞典》编纂委员会：《粤剧大辞典》，广州出版社2008年版，第388页。

相关的情景，于是将它归为"武场排场"一类。下面，我们分别对这三种类型的排场进行分析。

一、文场排场

文场排场一般使用在文戏之中，但是并不排除在新编剧目里可以借用在武戏中，因为戏曲剧目一般文、武相结合，很难将一个作品以文、武戏做严格的划分，只能根据文场、武场占有的比例进行大概区分。在文场排场中，最典型的特征是以唱、念、身段的表演为主，我们可以将这些内容称作排场的核心传承内容，它们是演员们学习的重点。一般来说，唱的内容有两种，一种是叙事，另一种是抒情。叙事唱腔主要是辅助人物叙述剧情而用，如"拜月"排场，该排场出自传统粤剧《吕布与貂蝉》，讲述的是东汉末年，由于太师董卓专权，司徒王允整日在家闷闷不乐，被府上歌姬貂蝉看见。貂蝉受王允大恩，为了帮助王允排忧解难，便在后花园烧香拜月。后被王允看见，便收貂蝉为义女，而且制定了连环计离间董卓父子。这个排场没有什么特殊的技艺展示，貂蝉拜月时的唱腔主要叙述了自己的身世与烦恼，这成为粤剧中许多深闺女子拜月时的程式。

（梅香摆香案，点香烛。）

貂蝉：月里嫦娥在上，待貂蝉跪拜呵！

（慢板唱）忙躬身礼上苍双膝跪下，请嫦娥与月老细听端详。奴本是貂蝉女出身贫贱，在王府当做了一个丫环。我老爷他本是忠良之汉，他为着社稷事心中忧烦。都只为那奸贼横行霸道，毒小帝占君妻扰乱朝纲。因此上到花台把香来降，望神灵显法力保佑尘凡。一来是保江山雪佞诛奸，二来是救生灵免受灾殃，拜罢了众神圣抽身站起，抽身站起，又听得谯楼上二更鼓扬。①

"拜月"是一个非常有代表性的文场排场，特别对于花旦演员来说是必学的。在粤剧中经常有小姐在后花园拜月求姻缘的场景，都是借用了这个排场。花旦需要陈述背景故事和人物的烦恼，然后许下愿望，一般来说，这个排场需要由梅香和花旦配合演出。在《吕布与貂蝉》的"拜月"排场中，貂蝉仅陈二愿，但是在很多借用了此排场的剧目中，花旦先说出两个愿望，由于害羞，不敢说出自己真正的心愿是"成就佳偶"，这时候，梅香就会帮花旦说出这个心愿，然后花旦许下第三个愿望。"拜月"排场中的唱腔内容通常都按照这个模式进行编写。

除了叙事性的唱腔以外，还有抒情性的唱腔，这部分唱腔通常是人物情绪的宣

① 中国戏剧家协会广东分会、广东省文化局戏曲研究室：《粤剧传统排场集》，内部交流，1962年，第107页。

泄。如"长亭别""抢大仔""闹公堂""三娘问米""十奏""教子""割肱疗亲""忆钗""别宫"等排场中都有大段的抒情唱腔。以出自粤剧传统戏《大红袍》的"十奏"排场为例，其"十奏"唱段就是武生演员学习的素材，抒发了海瑞对奸臣严嵩的痛恨之情。该排场表现的是忠臣海瑞在金殿为民请命的情节。剧中，海瑞抬着棺材上殿，冒死十奏严嵩，产生了非常有节奏感的唱段，特别是奏第五本到第十本之时，要求演员的演唱一气呵成：

 海瑞：听呀！（接唱）第四本奏严嵩有心邀宠，以甥女献为妃欲乱后宫。
 皇帝：（介）还有没有，有就一概奏上来呀！
 海瑞：听了！（接唱）第五本奏严嵩奸人重用，容党羽施爪牙罪恶重重。第六本奏严嵩欲谋一统，调回了张志伯还把爵封。（介）第七本奏严嵩全无惊恐，他府茅那款式俱仿皇宫。（介）第八本奏严嵩不知轻重，视民众如草芥自私不公。（介）第九本奏严嵩党徒日众，拥戴着他自身欺侮九重。（介）第十本奏严嵩横行举动，他有心谋皇位罪实难容。（快中板）为臣爱国心常痛，疾恶如仇怒冲冲，惟望吾主休迷懵，快些降罪杀严嵩。①

 这段唱腔表现了一位忠臣的"嫉恶如仇"，在表演时，需要在每一奏搭配锣鼓做手，增强"十奏"时的气势。粤剧文武生任剑辉②就以表演这个排场闻名剧坛，她的表演继承了名小武靓少佳"文戏武做，武戏文做"的特点，把海瑞"十奏"时的悲愤交加传神地表现出来。

 除了以上所论述的唱腔以外，在文场排场中，念白也是核心传承内容的一种。戏曲行内向来都有"千斤话白四两唱"的传统，在粤剧排场中也不例外。如"隔帐纱""读家书""逼仔上马""绑子""上枷锁"都是有着精彩念白的文场排场，我们不妨以"读家书"排场为例。"读家书"排场出自传统粤剧《金叶菊》，讲述"周贵显带书童周贵方回家，准备命他抚琴唱曲，给母亲周淑英解闷。周淑英细询之下，才知道书童周贵方是她结义姐姐林月娇与她丈夫张应麟所生的儿子，周贵方与周贵显就成为同父异母的兄弟。林月娥将一封家书缝在周贵方所穿衣裳背后，嘱咐他到京城交与周淑英，告知家中变故"③。"读家书"排场就表现了周淑英取出周贵方身上的家书直到读完这封信的过程，中间最感人的部分就是读"家书"的26句念白：

 （书童奉剪刀上，淑英在贵方衣背剪下书函介）

① 中国戏剧家协会广东分会、广东省文化局戏曲研究室：《粤剧传统排场集》，内部交流，1962年，第52页。
② 任剑辉（1913—1989），原名任丽初，又名任婉仪，广东南海西樵人，著名粤剧文武生。代表作品有《帝女花》《紫钗记》《李后主》等。
③ 《粤剧大辞典》编纂委员会：《粤剧大辞典》，广州出版社2008年版，第400–401页。

周淑英：待奴一观。（两槌）打开书信来观看，月娇拜上妹红妆。当日花园把菊赏，谁知祸起在萧墙。姐随翁姑回家往，中途遇着那贼强。将我公公来踢死，受伤吐血丧黄粱。婆媳流落寒窑上，产下娇儿名贵方。夫君求名京都往，多感贤妹结鸾凰。奸贼云光真凶悍，梅花涧上杀夫亡。夫魂不息回家往，婆婆吓死在当堂。家道贫穷无钱葬，迫于无奈卖儿郎。深感陈爷仁义广，相赠银两葬婆婆。陈爷赴任京都往，携带我儿到京邦。倘若贵方到府上，望妹照顾在身旁，我儿犹如你子样，贤妹养育我儿郎、我儿郎！（气倒介）（首板）这一阵吓得我三魂飘荡！（醒介，跪拜哭相思）罢了夫郎呀！（滚花）可恨奸贼害我夫郎。回头便对娇儿讲，我是淑英是你母娘。①

这段26句念白全部需要用官话表演，演员需要配合念白表现出得知噩耗之后的悲痛，粤剧男班时期的花旦千里驹②就以擅演《金叶菊》一剧而为人称道。"读家书"经常会在文戏中出现，读信的时候演员需要根据信的内容变换语气、语调、语速，以衬托信中的内容。如红线女在《打神》一剧中饰演敫桂英，她苦等王魁的家书，终于家书到来，她满怀欣喜地读信，却发现王魁写的是一封休书。红线女在表演这个折子戏时，其情绪跟随着书信内容经历了喜、惊、悲、怒四个阶段，虽然没有一句唱腔，但是她用念白就已经将敫桂英的情绪完全勾勒了出来。

另外，还有一部分文场排场以身段为核心传承内容，这部分排场的唱、念都非常少，有时候甚至没有唱念，但是却以虚拟的身段表演来塑造人物形象。如"双映美"排场，其表演就以身段为主，主要表现的是"两姐妹到荷花池采莲，水中倒映着两个美丽的少女。恰遇两位少年公子出游，姐姐与其中一位公子相互产生爱慕之情，被妹妹发现后含羞下场"③。这个排场以花旦表演为主，中间有很多身段如拗腰、碎步、企单边等，表现了划船、赏花、采莲等虚拟程式，我们可以从孙颂文口述的"双映美"排场中得见一二。

（【闹舟】牌子）

大小姐月娇、二小姐婉儿、二梅香自杂边摇船上。大、小两小姐分别作采莲表演。二小姐发现近船头处一枝独秀，俏步上前欲摘。大小姐拖住妹衣袖，哑关目，意指这花离我近，由我来摘。接着拉山、一洗面、二洗面、三洗面后即转手执勾反腰，逆单边至花旁，坐脚美人架以左手勾莲。一勾、二勾、三

① 中国戏剧家协会广东分会、广东省文化局戏曲研究室：《粤剧传统排场集》，内部交流，1962年，第55-58页。
② 千里驹（1886—1936），男，原名区家驹，字仲吾，广东顺德人，著名粤剧花旦，有"花旦王"之称。代表作品有《金叶菊》《三娘教子》《燕子楼》《再生缘》等。
③ 《粤剧大辞典》编纂委员会：《粤剧大辞典》，广州出版社2008年版，第410页。

勾，拗腰作站不稳状。二小姐忙扶住。二人表演淌浪，互相扎架作嗅花状。

大小姐忽发现船尾一枝独秀，俏步上前欲摘。二小姐上前拖住姐衣袖，动作与大小姐拖妹衣袖同，然后姐妹各扎侧身美人架，姐右手执花勾，妹左手执花勾，同时搭住，各表演嗅花香状。哑关目各赞自己的花美丽。接着发现桥的另一边莲花更秀丽，哑关目，表示要往桥那边采摘，二人同时转身拉山，互搭花勾，逆单边下场。①

从这段表演的描述可见，两位花旦演员主要是以虚拟的程式来表演两位少女采莲的过程，利用身段动作模拟了摘花、嗅花、摇船等场景。这也是文场排场表现游园场景时常见的一种方法，在做这些身段动作的时候，两位演员需要根据表演的节奏共同"扎架"②，以突显美感。这种表演方式不是粤剧独有，如昆剧《牡丹亭》中"游园"一段就有类似的表演，扮演杜丽娘与丫鬟春香的两位演员就需要以身段模拟出"雨丝风片""烟波画船"的情景。

总的来说，文场排场的核心传承内容为唱腔、念白和身段，虽然在前面所举例的排场中，每个例子只突出了其中的一个方面，但这是为了更好地说明这三种核心传承内容的表现形式。戏曲表演是一门综合艺术，"四功五法"③中的各个部分都是相辅相成、密不可分的。

二、武场排场

武场排场一般运用在武戏中，其中包含了大量的武功程式以及相关的舞台调度，这是武场排场的核心传承内容。在武场排场中，有些排场含有丰富的功架和对打套路，根据人数可以分为单人武功表演、双人武功表演、一人对多人武功表演和群体性武功表演。

单人武功排场有"偷营劫寨""推墙填井""打虎""战场写血书"等。以"偷营劫寨"排场为例，其内容如下：

（落更、【北上小楼】牌子头。）

（小武上，跳大架，摸更。）

小武白：呔！（掩口介，掷槌）本帅工国栋，与敌人交战，屡攻不下，今晚夜静更阑，亲临虎穴，摸进敌营，准备人马，里攻外应，将他一网打尽，就此起程也。

① 中国戏剧家协会广东分会、广东省文化局戏曲研究室：《粤剧传统排场集》，内部交流，1962年，第1—2页。

② 即粤剧的亮相。

③ 四功，指唱、念、做、打四项基本功；五法，指手、眼、身、法、步。

【北上小楼】第一段,【相思锣鼓】,做手上高台,收掘。
(二更夫分衣什边插上,打更过场。)
二更夫白:奉了大王之命,提防奸细,我们要小心,大王口令:瞧着,看着!(下)
小武:(偷听介)明白了。
【北上小楼】牌子第二段,下高台,一更夫从衣边上。小武杀死更夫下,改扮更夫复上。另一更夫同时从什边上。
收掘。①

这个排场是粤剧武行各行当都必学的单人表演武场排场,内容讲述的是交战一方的主帅潜入敌营,杀死巡夜更夫,刺探军情,准备内接外应大破敌营。扮演主角的演员身段要轻,翻跟斗的功夫要好,才能完成排场所规定的"乘夜偷营"的情景。这种单人武功表演在武场排场中较少,相比之下,双人武功表演较多,运用也较为普遍。

双人武功表演又可以分为双人配合型和双人对打型。如双人配合表演的"过山"排场,这个排场表现的是夫妻二人被仇家追杀,途中遇到高山,二人涉险攀过高山逃跑的场景。两位演员需要在表演中模拟出各种攀爬高山的险状,所以排场中包含多种特技表演,比如"冇手半边月""高台大翻""单脚""探海""射雁""起虎尾"等。相对于"过山""过桥"一类双人配合的武功排场,较为多见的是双人对打武功排场,如"比武""撑渡""请酒擒奸""打店""三擒三放""救驾""洞房比武""打擂台"等。以"比武"排场为例,"比武"排场源自传统粤剧《狄青三取珍珠旗》中《怒斩黄天化》一折,叙述"宋仁宗命令狄青与黄天化在较场比武,以决高下"②,中间"比武"的情节如下:

皇帝:上马比武。
(【冲头】上马,【单槌】度打大战,【长锣鼓】孖公仔入场。)
皇帝:龙争虎斗咃!
(【帅牌】开边,孖公仔出。【长锣鼓单槌】度打靶子,黄天化败入场。【长锣鼓三槌】,狄青车身关目拉山。)③

从这个排场的动作提示来看,中间的一些武功对打是演员之间"度"的,比如

① 中国戏剧家协会广东分会、广东省文化局戏曲研究室:《粤剧传统排场集》,内部交流,1962年,第284页。
② 《粤剧大辞典》编纂委员会:《粤剧大辞典》,广州出版社2008年版,第375页。
③ 中国戏剧家协会广东分会、广东省文化局戏曲研究室:《粤剧传统排场集》,内部交流,1962年,第227—228页。

"度打大战""度打靶子",其他排场中还会出现"二人比武打手桥""度打手桥"等,都要求演员根据粤剧的武功程式和自身条件去设计动作。这体现了这部分武场排场的灵活性。

另外,还有一些武场排场属于一人对多人的武功排场,如"困谷口""杀四门""困寺""狮子楼""打闭门""乱府"等,这些排场都表现了英雄被围困的场景,在一些情况下可以互相借用。

除了以上三种武功排场,群体性武功排场的代表有"起兵祭旗""大战""水战""考武试"等。这部分排场除了对打程式之外,其核心传承内容还有舞台调度,因为这些排场中演员人数较多,所以如果使用传统的表演程式表现两军交战、誓师较场的场景,需要高超的舞台调度技巧。以"起兵祭旗"排场为例,这个排场主要表现大将出征前的场景。

 元帅内场首板:"叫三军与爷较场往。"
 (四堂旦手持白方旗先出。元帅上。)
 元帅:【滚花下句】要把敌人一扫亡,来到较场下雕鞍,(落马,坐正面椅)但愿旗开得胜早回还。(白)众三军,人马可曾齐备?
 众:倒也齐备。
 (【小开门】牌子,一拜。)
 元帅:上告皇天后土,山川社稷,六路尊神,本帅陈国忠奉主之命,攻打敌国,但愿旗开得胜,马到功成。
 (手持两杯酒,莫酒落地介,再用双手拿起中间一杯酒,莫酒下地。车身望衣边,再车身望什边,车身转回正面。)
 手下:喔呵!
 元帅:三军威勇,将帅如龙。人来带马!
 (堂旦带马,元帅上马。"走南蛇"排场①,【雁儿落】牌子。)
 元帅(笑白):喊也好,咿也好。呵呵!哈哈!
 (车身,齐入场)②

从资料中可见,这个排场除了主帅,还有堂旦、手下若干人,当元帅说完"人来带马"后,舞台提示为"走南蛇排场",实际上这不是一个排场,而是一个粤剧舞台调度的专用名词,表示演员们排队呈蛇形在舞台上快速移动。这种走动方式一

① 后经核实,"走南蛇"应为舞台调度专用名词,严格意义上来说并非排场。
② 中国戏剧家协会广东分会、广东省文化局戏曲研究室:《粤剧传统排场集》,内部交流,1962 年,第 195 – 196 页。

方面可以展现大军开拔或者行军布阵的场景，另一方面因为手下和堂旦分开列队在舞台上走动，可以显得人数众多，表现"三军威武"的气势。

另外，还有一些武场排场运用在战争场景中，却以唱念为主、武功为辅。如"碰碑""骂曹""骂罗"等，都是以唱念为主的武场排场。如"碰碑"排场，其出自传统粤剧《七虎渡金滩》，表现杨继业率领杨家七子战败，被辽兵追杀，后杨继业经过李陵碑，怒斥李陵变节并碰碑自尽。这类武场排场一般表现英雄人物的豪情壮志，可以在表现武戏伸张正义的情节时借用。由于前面对唱功排场已有详细分析，在此不再赘述。

三、通用型排场

通用型排场的使用并不分文场、武场，主要有"排朝""洗马""配马""大凌迟""自刎""投河""自缢""斩带""问情由"。其中，"排朝"是群体性表演，表现文武官员上朝觐见皇帝的情景，只要是有宫廷场景的剧目中都可以使用。"洗马""配马""自刎""投河""自缢"都是个人表演，情节较为简单，但是可以根据演员的创造力进行扩展。"洗马""配马"通常使用在将军出征之前，但是在一些文戏中也可以使用，如粤剧《打洞结拜》。"自刎""投河""自缢"一类自杀性排场通常表现剧中人物或"因为忠孝节义观念的驱使，或者因为备受欺凌，走投无路而选择自尽"[1]。在表演自杀排场之前，演员通常要用唱腔和念白表达自己临死之前的心情，或者回忆往事。下面我们以孙颂文、陈荣佳口述的"自缢"排场为例。

（林月娥内场【首板】："可恨着奸太保良心尽丧。"）
（【冲头】，林月娥上。）
林月娥：（哭相思唱下句）害得于我家散人离呀！
（白）奴家林月娥。只因奸太保不仁勾了庶母，害死我父亲，太保还将我凌逼，赶走出来，上下无亲，难以与父报仇，如何打算？何不赶往前途，找寻仁人君子，写成状词，与我林家报仇，岂不是好？
…………
（白）哎呀，不好呀不好！估话[2]赶往前途，找寻仁人君子，代我写状报仇，谁料来到此处，上无村庄，下无客店，只有树林挡路，如何是好？（想介）也罢！想奴乃是飘零弱女，况且前道茫茫，寻无可寻，找无可找，哪能遇得仁

[1]《粤剧大辞典》编纂委员会：《粤剧大辞典》，广州出版社2008年版，第378页。
[2] 粤语方言，意思为"原本想""本来想"或者"打算"。

人君子咧？（关目）也罢！飘零弱弱质恐妨再遇歹徒，将奴欺侮，不如舍了残生，归于泉下，侍奉爹娘，岂不是好！唉，无奈何也！

（滚花）为着奸贼良心丧，害我爹爹一命亡，奴今悬梁把命丧，（解腰带欲挂上树，因树高挂不上跌下，一看二看，见大石搬石至树下，站上石将腰带搭上树。接唱【滚花下句】）唉！舍了残生报爹娘。①

以上就是艺人口述的"自缢"排场的过程。实际上，除了"自缢"的过程之外，前面的唱念、关目都是可以根据剧情需要和演员自身条件设计的。

"问情由"排场主要表现询问、查问的场面。传统剧目中的"问情由"排场通常接在"坐大石"排场之后，表现员外救助落魄秀才之后询问其家世的情景。在实际运用中，只要是搭救了落难之人，施救者都要询问落难人的身世，这种表演程式就是"问情由"。"大凌迟"排场，顾名思义，表现了古代犯人受凌迟之刑的场景。这个排场在表演时需要配合【雁儿落】牌子，表现犯人受刑的惨状。因为内容过于残酷，所以逐渐被淘汰。现在舞台上如果有这种情节，都会做暗场处理。

综上所述，粤剧排场可以分为文场排场、武场排场和通用型排场三种类型，每一类排场又可以根据唱腔、念白、身段、武功等核心传承内容进行区分。需要注意的是，以上分类并不是绝对的，根据不同作品所要表现的情节，应该具体问题具体分析。在实际运用中，所谓的文场排场和武场排场并不是泾渭分明、不可互相借用的，之所以对排场进行分类，是为了更好地掌握粤剧排场的整体情况，使其在今后的粤剧剧目创作和粤剧教育中更好地发挥作用。

第三节　粤剧排场的表演特征

经过前文的整理分析，我们可知粤剧排场作为粤剧传统剧目的"构件"，是剧目编写必备的情节片段，也是演员必须学习掌握的表演素材。虽然排场很多时候并不是整体使用，而是部分化用，但是化用排场的依据主要是剧情、人物与排场审美风格。麦啸霞曾在《广东戏剧史略》中指出"大排场十八本"的语言特色："十八本出头之科白曲文，均有编定，词语质朴，不尚浮华，颇有元曲本色之妙，用韵甚宽，平直显浅，不避俚俗；盖平必有曲韵，直必有至味，显必有深义，俚必有实

① 中国戏剧家协会广东分会、广东省文化局戏曲研究室：《粤剧传统排场集》，内部交流，1962年，第89-90页。

情，随听者之智愚高下而各与其所能领会。"这段话很好地说明了粤剧排场在语言上非常平实自然，贴近生活，并且不乏人物的灵动意趣。而且，这个特色有些是中国戏曲表演中原本就具备的，有些则是剧目受粤地文化影响的产物。下面我们从角色行当分明、人物形象生动、戏剧节奏鲜明三个方面来论述粤剧排场的表演特征。

一、角色行当分明

在排场表演中，人物形象必须结合行当特点去设计，不同行当角色在不同的情境下，要有不同的唱念词和身段动作，以表现他们不同的性格特点。早期粤剧共有十大行当，麦啸霞指出这十个行当分别为末、净、生、旦、丑、外、小、贴、夫、杂，现在的研究一般认为这是粤剧学习了汉剧的角色行当制度而形成的。排场中的经典戏剧人物，都会由固定的行当应工，所以排场中的一个人物形象，实际上是行当与人物的结合。演员不仅要演角色，也要演行当，准确地说，是在行当表演的基础上去演绎角色。

（一）各角色行当的典型人物

首先，我们要对粤剧行当有一个整体的梳理。在粤剧行当里，末脚又称为公脚，可以分为公脚和总生两种，其中公脚一般饰演年纪较大的男性，而总生则是饰演中年男性。在粤剧排场中，公脚的代表性排场角色有《三娘教子》中的薛保、《百里奚会妻》中的百里奚、《辩才释妖》中的辩才和尚、《寒宫取笑》中的杨波等；总生的代表性排场角色有《沙陀借兵》中的陈敬思、《仁贵回窑》中的薛仁贵等。

净角又称为大净或者花面，可分为大花面和二花面两种。其中，大花面以白色开面，一般饰演反派角色，二花面画脸谱，一般饰演刚正不阿的正派人物。大花面的代表性排场人物有"追曹"排场中的曹操；二花面的代表性排场人物有"送嫂"和"鬼担担"中的张飞、"斩二王"中的邝瑞龙、"撑渡"中的王彦章、"高望进表"中的高望等。

生角又称为正生，可分为正生和武生两种，是粤剧行当中比较重要的一个行当。武生允文允武，综合了生、末两行，所以在历代的粤剧演出中，多有武生行当吃重的排场。如杨家将戏中《六郎罪子》和《四郎探母》两个排场戏都是武生行当的代表剧目。再如出自传统粤剧《苏武牧羊》的"追夫"排场，其中坚守汉节的苏武也是武生行当的代表人物，这个排场也被著名剧目如《陈姑追舟》仿用。

旦角又称青衣、正旦，主要是饰演一些传统中年妇女形象。代表性排场角色有《三娘教子》中的王春娥、《平贵别窑》中的王宝钏、《仁贵回窑》中的柳迎春等。

丑角，在粤剧行当中又有"网巾边"之称，是最早在粤剧表演中使用粤语的行

当，可分为男丑和女丑。其代表性的排场角色有《盲公问米》中的盲公、《偷宫鞋》中的老太监、《文擘网巾》中的骆存忠等。

外角，实际上就是大花面，主演反派，后被并入净角。

小，可分为小武和小生，一文一武，主演年轻男性。小生和小武在粤剧排场中的应工范围十分广泛。小生如"不认妻"中的陈世美、"祭塔"中的许仕林，还有，"哭灵"中一般为小生哭花旦。小武行当的代表性排场角色，如"杀嫂"和"戏叔"中的武松、"战场写血书"的罗成、"打洞结拜"中的赵匡胤、"会妻"中的赵英强、"凤仪亭"中的吕布、"别窑"中的薛平贵等。

贴，这个行当又被称作二帮花旦，一般为女配角。在排场中，如果有仅次于正旦的角色，一般会由贴来扮演，但是有些排场，如红娘这个角色，虽然只是配角，但是因为戏份较多，对剧情起到关键的推动作用，所以也由花旦来扮演。老旦主要饰演老年妇女，如"罪子"排场中的佘太君，就是经典的老旦角色。

杂行则是集合了手下、六分、马旦、拉扯、五军虎、堂旦为一体的行当，在排场中主要担任一些配角，如"会妻"中的朱其英就由六分扮演。

排场中的大部分角色，都是这样按照角色行当去安排的。在排场表演中，不同的行当就像是不同的颜色，给整个表演段落增加了许多色彩，也形成了每个排场不同的表演风格。由此，许多粤剧传统排场虽然没有固定的人物，却有着固定的行当。如"月楼赏雪"排场，由饰演小姐的花旦、饰演丫鬟的梅香和饰演书生的小生共同演绎。剧情讲述小姐在月楼赏雪，却看见书生冻晕在地上，于是赠银相助。这明显是一个爱情故事的开始，充满了浪漫的气息。"打仔"排场讲述儿子在外闯祸，累及家门，父亲气愤不过，于是将儿子痛打一顿。父亲一般由武生饰演，而儿子则由小武或二花面应工。这个排场主要靠演员自由发挥。在这段表演中，武生的刚直个性和小武或者二花面的火暴脾气撞击在一起，会形成非常强烈的戏剧冲突。而其中的"打"的过程，也因此充满了可观性。对于排场来说，有时比角色更重要的是行当，因为在行当范围内的表演具有更广的普适性，使得排场有了被借鉴的可能性。

（二）跨角色行当的特色人物

在排场中，根据不同的剧情，同样的人物在不同的排场中可以使用不同的行当应工，体现了粤剧排场的灵活性。比如，赵匡胤这个角色在"打洞结拜"排场中和在"杀四门"排场中的人物形象是完全不同的。在"打洞结拜"中，赵匡胤以小武应工，赵匡胤的定场诗为："三尺龙泉万卷书，苍天困俺意何如？山东宰相山西将，彼丈夫来俺丈夫。"仅用二十八个字就刻画出一条杆棒打天下的赵匡胤的襟抱。不过，这首"定场诗"是从关汉卿所作的《关大王独赴单刀会》鲁肃的"定场诗"

那里挪过来的。尽管这首"定场诗"有人用过，但这出戏里的一段【快中板】结尾："玄郎走在江湖上，杀得人来救得人！"却写出了粤曲中少见的佳句。"杀得人来救得人"把赵匡胤年轻时的英雄气概概括得非常精准，对这位开国皇帝的描写可以说最贴切不过，而且这样的唱词设计也十分符合小武的行当性格。这出戏中的"打洞腔"和"金线吊芙蓉"的美妙唱腔，也流传于世。但是在《醉斩郑恩》中，赵匡胤却是另一番模样。这时候赵匡胤已经登基为王，不免有帝王的威严。在这个排场戏中，赵匡胤是以净行应工。而在"困城"排场中，赵匡胤又是以武生应工。

曹操这个角色在其他剧种中都是以大花面应工，但是在粤剧中却有"献剑"排场，其中曹操一角以丑行应工，可以说是粤剧的独创。此排场主要演绎"东汉末年，董卓专权，曹操欲诛杀董卓，等到董卓午间酣睡，持七星宝剑前往行刺。岂料被董卓发现，曹操急中生智，跪下，双手举起宝剑，说是向董卓献宝剑。其中董卓以大花面扮演，曹操则由丑生扮演。因为在这个故事中，曹操是正面人物，所以以丑行应工"①。有些角色从二花面转为丑行，有些角色却从丑行变成了旦行。对比三个版本的《辕门斩子》，我们可以发现行当的变化（见表2-2）。

表2-2　三个版本粤剧《辕门斩子》角色行当对比情况

剧名版本	角色（行当）
五桂堂版《正班辕门罪子》	杨延昭（武生）；佘太君（老旦）；八贤王（正生）；穆桂英（旦）；杨宗保（小生）；穆瓜（旦或丑）；孟良（净）；焦赞（二花面）
以文堂版《辕门斩子》	杨延昭（正生、武生）；佘太君（老旦）；八贤王（末、外）；穆桂英（旦）；杨宗保（小生）；穆瓜（旦）；孟良（净）；焦赞（二花面）；钟离大仙（丑）
高容升藏版《六郎罪子》	杨延昭（武生）；佘太君（老旦）；八贤王（正生）；穆桂英（旦）；杨宗保（小生）；穆瓜（旦或丑）；孟良（净）；焦赞（二花面）

这个排场戏中的角色行当基本上没有什么变化，但是其中的穆瓜却是有旦行也有丑行。在传统"罪子"排场中，【木瓜腔】是最重要的艺术成就，这段唱词表现了小木瓜作为穆桂英侍从的活泼：

小木瓜，领过了奴的姑娘之命，叫奴婢，往辕门打听消息。整一整衣袖儿

① 中国戏剧家协会广东分会、广东省文化局戏曲研究室：《粤剧传统排场集》，内部交流，1962年，第235页。

挽修云鬓，放下了，降龙木，一步步，步一步，一步一步疾走如飞。不觉是，来到了辕门之地，又只见，小将军捆绑在这里。走又走，走上前施一礼，将军何用泪悲啼。你今所犯何条王法令，悲悲切，切切悲，悲悲切切，切切悲悲，不言不语，不出声，哎口也罢了我地小将军，细说奴知。待奴婢，请姑娘前来救你，那时节，夫妻们一双双，一对对，一双一对且放愁眉。①

"光绪三十三年（1907）金山兵、红雪儿所灌唱片，已经有以上这段唱腔，虽然在这之前有无人唱过已经难以考证，但是这三个本子都没有这段木瓜腔，可见历史较为久远。木瓜腔是旦角的唱腔，但这三个本子中的木瓜却是丑行应工，更无标志性唱腔。"②木瓜腔原本来自《六郎罪子》中《穆桂英下山》一折，主要表现穆桂英下山投靠宋营，由穆瓜引路先行，这段唱腔就是穆瓜下山时所唱，以【梆子中板】为板式基础，在严格的板式格律中加插活动句，突出穆瓜活泼、俏皮的人物形象。这个唱腔由谁所创已经难以深究，但是以清末男花旦扎脚胜演唱最为当时人称道。当时穆瓜一角由正印花旦担当，因此也有人称此戏为"穆瓜下山"。后男女合演，女主角转为穆桂英，穆瓜变为打武旦或者小旦扮演，甚至也用过彩旦来扮演此角。

在"单刀会"排场中，"关羽以武生应工，但是却要开红面。这个排场由劈浪、赴宴、上艇三个片段组成，演唱则以【刮地风】【山坡羊】【风入松】等传统牌子贯串。另外，为了突出关羽的气势，所有的口白全部采用英雄白、锣鼓口白等节奏感强烈的念白形式，另外，在唱六句【十字清中板】的过程中，每唱一句都要扎一个架，突出了关羽慷慨激昂的英雄气概"③。

除了以上人物外，武松一角在粤剧排场中也很特别。在"摸水闸"（又名"擒方腊"）排场中，武松以二花面应工，这也许是粤剧独有的人物行当设计。这个排场取材自《水浒传》中"武松独臂擒方腊"，是粤剧《武十回》中的一折。排场的整个内容主要是表现双方在水闸下战斗的场面，故称"摸水闸"。④这些粤剧中由多个表演行当去饰演同一个角色，体现了粤剧排场中角色行当分配的合理性。在不同的剧情中，即便是同一个人物，根据人物形象的年龄、所处环境以及在排场中所处的主配角位置，行当也要有所变化。只有这样，演员在表演时才可以真正做到

① 广东省粤剧传统艺术调查研究班：《粤剧传统剧目汇编》（第八册），内部交流，1961—1962年，第35页。
② 广东省粤剧传统艺术调查研究班：《粤剧传统剧目汇编》（第八册），内部交流，1961—1962年，第52页。
③ 《粤剧大辞典》编纂委员会：《粤剧大辞典》，广州出版社2008年版，第388页。
④ 《粤剧大辞典》编纂委员会：《粤剧大辞典》，广州出版社2008年版，第342页。

"本色"和"当行",这就是排场表演可以如此生动自然的原因。

二、人物形象生动

排场的第二个特征是人物形象非常生动。分析一些经典的人物形象,我们可以看到这些人物身上都有着对应行当的强烈色彩,或肃穆,或悲壮,或诙谐。薛保是粤剧公脚的代表性人物,光绪中期,著名的公脚演员公脚保就以演出此剧独步剧坛。他在其中的表演自然恳切,当三娘管教薛倚哥之时,他双膝跪下,哀求主母不要责怪小东家。这些表演在《俗文学丛刊》所录《正班春娥教子》剧本中可见端倪。薛保见三娘动怒,先是劝解薛倚哥,然后又去劝解三娘。剧本原文为:

薛保唱:小东人你莫走一旁站着,待老奴上前去与你求和。我走。

(行半台入门)走上前忙忙跪着。(跪)尊一声三主母细听奴说。老东人在镇江不幸亡过,(双句)噎唷唷罢了我的三娘呀。(跪行三步拱手)望三娘息了怒,一宗宗一件件,宗宗件件教导一哥。赏赏老奴。

接着见三娘要剪断机头,他又再次跪下。

薛保【快板】唱:我见三娘把机头来(匕匕)剪断,唬得薛保脚软心酸。跪上前来忙相劝。(拱手)尊声主母听奴言。

薛保跪白:三娘主母,罢了我的三娘呀。

【叹板】唱:我叫叫一声我的三主母,我哭哭一声我的好三娘。老东人不幸在镇江他就把命丧,是老奴千山万水万水千山,奔奔波波劳劳碌碌我就搬尸回还。可恨张刘两个主母,一见丈夫尸骸,他就把心肠来改变。反穿罗裙另嫁才郎,好一个贤德的三主母,你在夫君灵前发下红尘大愿。说道立志坚守永不嫁男。今早小东人放学回来,不过一言冒犯,发起雷霆之怒你就剪,剪断机头。①

这两次下跪和两段跪唱,把一个年迈的老家院形象描写得非常传神。一方面,他深感王春娥守节教子的不易,另一方面,他又希望家庭和谐,不生事端,是一个非常忠于主人的善良家仆形象。而且,粤剧"教子"排场中的薛保不仅忠诚善良,还有诙谐幽默的唱腔。其在"教子"排场中的一段【二黄慢板】,把这个老汉的憨态描写得淋漓尽致:"老薛保,老懵懂,在厨房,把饭弄,弄的个,上又生来下又衣(糊了)。要加水时打烂个水瓮。打穿个大窟窿,有柴不烧,烧错火筒。"虽然《三娘教子》是很多剧种都上演的剧目,但是这段唱腔却是粤剧独有的。在传统剧

① 粤剧《三娘教子》,见"中央研究院"历史语言研究所俗文学丛刊编辑小组《俗文学丛刊》(第4辑,第136册),台湾"中央研究院"历史语言研究所、新文丰出版股份有限公司2004年版,第391-430页。

《三娘教子》的结尾,一般是三个角色许下薛倚哥日后高中的愿望,然后结束,但是在粤剧"教子"排场中,结尾剧本描写得非常生动可爱:

> 合唱:不枉了春娥(主母、三娘)教子一番。
> 小生白:是咯,薛保。(介)去装饭咯。
> 末白:哦来了。
> 同答:呀哈哈哈。①

从薛保煮饭到最后以一起开饭结尾,使得这个表演段落除了传统的正剧风格以外多了一丝幽默和生活气息。这充分体现了粤剧在地方化的过程中在不断地对经典戏剧形象进行加工,使他们更贴近生活。除了公脚以外,还有二花面表演行当,如在"救弟"排场中,杨五郎一出场就是一个落魄英雄的形象:"【首板】杨五郎五台山出了家,(重句),【滚花】天波府哭坏了我的年迈妈妈。(白)今日杀来明日杀,杀来杀去杀杨家。枪枪要刺杨家肉,千箭射众白莲花。"② 还有"卖武"排场中的李忠一角,其唱词表现出了非常潇洒豪迈的性格特征和浓浓的市井风情。清同治以文堂刻本、普丰年班本《鲁智深出家》里,李忠上场时,他以【首板】转【中板】先唱一句:"浮生欠下江湖债,奔波劳碌走天涯。"③ 只一句话就把一个英雄的豪迈性格勾勒了出来。而"卖武"之时,他的一段【中板】,则把街头卖艺的市井气息描绘了出来:

> 站至在,围墙中躬身一拜,尊一声,列众位细诉衷怀。我本是远方人路经贵届,为探友将丸药顺道带来。原非是,逞舌辩居心无赖,又不是,负虚名欺骗钱财。不过是,济世心半送半卖,求列位,江湖上把我传开。施一礼,背转身宽衣解带,脱下了,那衣服拴紧芒鞋。猛抬头,四下里人山人海,一个个看某家耍武得来。拱拱手,尊列位休要见怪,(耍拳)休取笑,俺小弟武艺不才。(白)见笑了。④

这段唱词把李忠卖武时的动作、神态都非常形象地描写了出来。同时,其中很多动作的描写,如"施一礼,背转身宽衣解带,脱下了,那衣服拴紧芒鞋"一句,还有"猛抬头""拱拱手""耍拳"等,都给了表演这个排场的演员很大的施展空

① 粤剧《三娘教子》,见"中央研究院"历史语言研究所俗文学丛刊编辑小组《俗文学丛刊》(第4辑,第136册),台湾"中央研究院"历史语言研究所、新文丰出版股份有限公司2004年版,第391–430页。
② 中国戏剧家协会广东分会、广东省文化局戏曲研究室:《粤剧传统剧目汇编》(第七册),内部交流,1961—1962年,第24页。
③ 粤剧《鲁智深出家》,见"中央研究院"历史语言研究所俗文学丛刊编辑小组《俗文学丛刊》(第4辑,第133册),台湾"中央研究院"历史语言研究所、新文丰出版股份有限公司2004年版,第183–241页。
④ 中国戏剧家协会广东分会、广东省文化局戏曲研究室:《粤剧传统排场集》,内部交流,1962年,第181页。

间。在粤剧中，与二花面的"色彩"有些相似的，是小武行当，这个行当的表演向来以"火爆"著称。如小武行当的四个经典形象：武松、吕布、薛平贵、赵匡胤，都是历史上很有个性的英雄角色。在粤剧《金莲戏叔》的"杀嫂"排场中，武松看到潘金莲身穿红衣，说道："吓你个毒妇呀毒妇，方才开门，身穿红衣，后来见某，又转挂白。倘我大哥病终，由自可，若有半点陷害，我定然将你一刀，人分为两段。"① 在"表忠"排场中，吕布与王允论及董卓强占貂蝉，愤怒之下也道："老贼！老贼！若还不念父子之情，定然把你个老贼，一刀分为两段。"② 这些"一刀分为两段"之语，多次出现在粤剧小武的表演之中，可见，小武疾恶如仇的行当性格特征十分明显，这样的唱念设计也成了一个惯例。在"别窑"排场中，薛平贵驯服红鬃烈马却被王亲陷害，不禁不平道："可恨你个狗父不仁可。"言语直白，直抒胸怀。

与小武的火暴脾气相对的，是武生的正直深沉。在"猜心事"排场的开始，杨四郎坐在深宫想念亲人：

【打引锣鼓】杨四郎（引白）胡地困英雄，长叹一声，好比风吹一阵风，（埋位）血战被擒十五年，雁过衡阳各一天，高堂老母难得见，好不叫人珠泪涟。

【慢板】杨延辉，坐皇宫，自嗟自叹；想起了，当年事，好不惨然。我好比，笼中鸟，有翅难展；我好比，井底蛙，难把身翻。我好比，失群雁哀哀长叹，我好比，浅水龙，困在沙滩。③

这段唱念虽然不是粤剧特有，但是足见武生表演中沉稳大气的风格特征。再如，在广州五桂堂机器版《正班辕门斩子》的"罪子"排场中，杨六郎要斩杨宗保以正军纪，八贤王与佘太君等人求情，但杨六郎皆不准。面对八贤王以皇亲之尊来劝解，杨六郎却说："八千岁休得要怪臣量小，为什么在帐前絮絮叨叨。斩不斩是我的杨家令好，并未有犯千岁哪件律条。"④其不卑不亢的态度，将一位性格刚直的将军形象塑造了出来。与武生相似，粤剧正旦的表演风格也是较为鲜明的，如

① 粤剧《金莲戏叔》，见"中央研究院"历史语言研究所俗文学丛刊编辑小组《俗文学丛刊》（第4辑，第133册），台湾"中央研究院"历史语言研究所、新文丰出版股份有限公司2004年版，第241-333页。

② 中国戏剧家协会广东分会、广东省文化局戏曲研究室：《粤剧传统排场集》，内部交流，1962年，第133页。

③ 粤剧《四郎回营》，见中国戏剧家协会广东分会、广东省文化局戏曲研究室《粤剧传统剧目汇编》（第七册），内部交流，1961—1962年，第1-2页。

④ 粤剧《辕门斩子二卷》，见"中央研究院"历史语言研究所俗文学丛刊编辑小组《俗文学丛刊》（第4辑，第132册），台湾"中央研究院"历史语言研究所、新文丰出版股份有限公司2004年版，第409-441页。另参考《正班辕门斩子》，五桂堂机器版，广东省立中山图书馆藏本。

《三娘教子》中的王春娥、《平贵别窑》中的王宝钏、《打洞结拜》中的赵京娘、《祭塔》中的白素贞等，这些角色都是以唱功为主，主要都是古代传统的妇女形象。当然，也有如潘金莲、李凤等一类角色，是比较特别的旦行角色。

除了以上行当之外，丑角也是粤剧排场中比较重要的一个行当，它主要充当活跃戏剧气氛的作用。丑角的语言比较灵动，其中有很多方言俚语。何建青曾在《粤剧唱词、剧本略说》一文中指出："丑角在其他剧种中是少有唱段的，可是粤剧'古'时候——本地班兴起的时候，上述惯例已给冲破了！"① 他举出了清光绪中叶粤剧丑角水蛇容所唱《瓦鬼还魂》（即京剧《乌盆记》）【中板】被改成诙谐曲的例子：

> 时不通来运不通，
> 执到黄金变废铜。
> 我自少结拜有十个弟兄，
> 算来我吴直中系最穷。
> 大哥上街卖冰泵，
> 二哥卖瓜菜与及芫茜葱。
> 三哥走台脚去卖油炸粽，
> 四哥至斯文学写灯笼。
> 五哥在省城做巡警勇，
> 六哥至辛苦系打铜。
> 七哥修整留声机器与及时辰钟，
> 八哥自小学做纸通，
> 九哥脱龅牙揸住个泵泵，
> 招牌上写着拿手捉牙虫。
> 我系第十个嚟唔中用，
> 盲字唔识个，情理又唔通。
> 将身打坐茅房中。
> 我商家难做做田工。②

从这段唱词中，可以窥见当时粤剧丑行谐趣表演的特色。在粤剧的所有行当中，丑行的语言算是最平直，也是最贴近生活的。如果分析粤剧丑行的"睇相"

① 何建青：《粤剧唱词、剧本略说》，见冼玉仪、刘靖之《民族音乐研究第四辑·粤剧研讨会论文集》，三联书店（香港）有限公司1995年版，第216–217页。

② 何建青：《粤剧唱词、剧本略说》，见冼玉仪、刘靖之《民族音乐研究第四辑·粤剧研讨会论文集》，三联书店（香港）有限公司1995年版，第216–217页。

"唱拜堂歌""收妖"等排场,就可见其语言极为生动。如"睇相"中的"喂,朋友,相不睇不发,姜不磨不辣,田基唔铲草怕野蠄蜞虾。人有凌云之志,无运不能上达,马有千里之遥,无人不能自往。"① 在"唱拜堂歌"中则是:"一双龙烛两边垂,二人恩爱咏关雎,三星拱照厅堂举,四句显来我最登对。五月龙船浮在水,六续显来豆沙鲗。七姐下凡成双对,八仙贺寿搭天渠。九九夫妻同一对,十全夫唱又妇随。"② 在排场戏《辩才释妖》的"收妖"排场中,憎懂滑稽的道长去收妖,闹出了不少笑话,这从道长与其徒弟的对话中可见端倪:

丑白:徒弟(介)你去化宝,待我镈头舞鸡。
徒白:哦,溪钱元宝神衣幽衫,弊家伙,师傅又唔记得幽裤。
丑白:吥吥。(复白)幽开唔幽埋,岂有除裤去发财,取来。
徒白:哦。③

两人用广州方言互相调笑,让人忍俊不禁。而且在粤剧排场中,不仅丑角有这种调笑的功能,在一些排场中,净角也有着诙谐的色彩。如"罪子"排场中,孟良与焦赞就是一对"活宝"。在五桂堂机器版的《正班辕门斩子》中,这两个角色甚至没有名称,直接以"红、黑"二字代称。黑即为焦赞,红就是孟良。两人的对话也十分幽默:

黑白:孟二哥,尔看小本官斩首,皆由我两人而起,大家上前讲个人情。
红白:这个人情不讲也好,尔看元帅坐在白虎前堂,好像狼虎一样。倘若动恼起来,这还了得。
黑白:尔又来咯。想我两兄弟,在元帅马前马后有功,慢说道讲情,就是风吹都准叫。
红白:倘若元帅怪将起来,怎么样。
黑白:元帅怪,怪在我,有赏,赏在尔就是。
红白:如此,大家进帐。④

通过以上对排场中人物唱念的分析,可见粤剧排场行当分明,是演员们塑造角

① 中国戏剧家协会广东分会、广东省文化局戏曲研究室:《粤剧传统排场集》,内部交流,1962年,第315页。
② 中国戏剧家协会广东分会、广东省文化局戏曲研究室:《粤剧传统排场集》,内部交流,1962年,第320页。
③ 粤剧《东坡访友二卷》,见"中央研究院"历史语言研究所俗文学丛刊编辑小组《俗文学丛刊》(第4辑,第133册),台湾"中央研究院"历史语言研究所、新文丰出版股份有限公司2004年版,第1-61页。
④ 粤剧《辕门斩子二卷》,见"中央研究院"历史语言研究所俗文学丛刊编辑小组《俗文学丛刊》(第4辑,第132册),台湾"中央研究院"历史语言研究所、新文丰出版股份有限公司2004年版,第409-441页。另参考《正班辕门斩子》,五桂堂机器版,广东省立中山图书馆藏本。

色的基础。每个行当都有鲜明的性格特色,而且很多表达方式都是粤剧排场特有的处理方式。这些性格鲜明的人物形象,构成了粤剧富有特色的表演素材。

三、戏剧节奏鲜明

作为小型戏剧表演片段,每个排场都有自己的风格,在整体的风格基础上,细部的表演还有强烈的节奏感。演员在表演中会运用许多程式,如水波浪、锣鼓做手、绞纱、扎架、甩发、车身、哭相思、跪步等身段程式去展现人物复杂的内心世界,使得整个表演片段节奏感十足。如粤剧"试奸妻"排场,就是一个戏剧节奏从缓到急的排场。此排场主要讲述大将许忠娶丞相之女张氏为妻。一方面,丞相欲谋朝篡位,命女儿试探许忠。另一方面,许忠要忠君护国,也想试探张氏,夫妻二人互相揣测对方的真正想法。这个排场出处不详,却是十分常用的排场,过去的戏班将这段表演程序和方法固定下来,称作"试奸妻"或者"杀奸妻"排场。此排场整个过程一般为:丈夫先试探妻子,妻子也假意奉承,直到双方都明了对方的态度立场,妻子就试图灌醉丈夫,然后杀之;丈夫一开始佯醉,两次躲过妻子的刀锋,最后忍无可忍,夺刀杀死妻子。

我们可以结合孙颂文口述的"试奸妻"排场,来分析这个排场的节奏变化。在排场的开场,夫妻二人的唱腔多以【中板】为主,表示这时戏剧节奏较为平缓。如丈夫为试探妻子说道:"堂前摆下酒和菜,夫妻对饮慢谈心。"一个"慢"字,交代了这时的戏剧氛围是和缓的,但是人物内心却暗潮汹涌。丈夫先是问妻子何为"三从四德",看似闲聊,实则为了引出后面忠君爱国的争论。在问完"三从四德"之后,丈夫突然【三搭箭】①,由此挑明岳父要做不忠不义之事,问妻子是否支持,妻子做"掷槌关目"说明暗自心惊,表面上却不动声色,继续装模作样。这时丈夫看出了妻子的心虚,提出要以钢刀试验忠良。

 夫:【滚花】一心保着我岳父,得了江山做帝王。(【三槌】收掘,白)贱人走来,你在此多言多语,你若真实忠良,钢刀在此,我来看看你的忠良。

 妻:不好了!(水波浪,关目想计)【滚花】听罢夫言惊五脏,钢刀一把要我命亡。低下头来自思想,(锣鼓做手,续唱【滚花】)舍却残生又何妨。

 (开边,车身作假死状)②

此处是这个排场的第一个戏剧高潮,丈夫要明确地试验妻子的忠良,妻子掩饰

① 此锣鼓又称为"三笑锣鼓",用在三笑表演程式如接在演员念白"喂吔好"之后。
② 中国戏剧家协会广东分会、广东省文化局戏曲研究室:《粤剧传统排场集》,内部交流,1962年,第178-182页。

过关，然后戏剧节奏又趋向平稳。这时妻子已经知道丈夫性子刚直，自己的心思瞒不过丈夫，于是生了杀心。她三番四次地让丈夫饮酒，试图灌醉丈夫。而丈夫也早有提防，他用手指头沾酒弹到妻子眼中，趁妻子转身拭眼，即把杯中酒倒入衣袖，然后装醉。妻子见丈夫喝醉，便露了自己的行藏。

 妻：（扶丈夫埋位，白）老爷要茶不要，要酒不要。当真饮醉了。（大水波浪）不好，真真不好。我父欲谋朝夺位，谁料匹夫与父作对，如今他喝醉了，何不待我把他一刀。（掷槌，回头又问丈夫要茶不要，要酒不要。）把他一刀两段，岂不是好？就是这个主意，走走走！（下场）
 （夫起身，水波浪，锣鼓做手。）
 （妻【冲头】上，夫急坐下，作醉眠状）①

 在这段表演中，妻子和丈夫使用"水波浪"，表示自己在紧急思考形势，丈夫的"锣鼓做手"，是在猜测妻子的意图，以及告诉观众自己的打算。而妻子使用【冲头】锣鼓上场，是一种比较急迫的上场锣鼓，表现紧急的戏剧情节。可以看出，这段表演中，两位演员的身段节奏明显加快了，"水波浪""锣鼓做手"一般都是在一些戏剧节奏较为强烈的时候使用，演员的每一个动作都伴随着一声锣鼓。接着，妻子终于狠下心来斩杀丈夫。

 妻：匹夫呀，匹夫，非是你妻心太毒，都是你命该终。
 （短【雁儿落】，用刀一斩，夫一手执住妻手）②

 这里使用了【雁儿落】牌子，这个传统音乐牌子一般在杀人或者自杀的情节段落使用，虽然节奏并不急促，但是有肃杀的气氛，表示戏剧已经到达关乎生死的最高潮，而这里用"短【雁儿落】"是因为丈夫及时抓住了妻子的手。最后，丈夫杀妻十分爽快，他以【雁儿落】牌子衬托，杀罢车身，一手拿首级，一手以刀抹靴底，然后下场。从以上表演来看，这个排场的戏剧节奏十分鲜明，综合音乐和演员身段动作来分析，总的来说呈现了"慢—快—慢—快"的节奏曲线。这样的节奏设计，需要两位演员身段与锣鼓之间的高度配合。撇开剧情总体的节奏不说，"试奸妻"中的很多细部表演体现了粤剧排场表演中很重要的两个特点。

 （一）排场表演的节奏是生活节奏的变形
 排场的节奏，通常是将生活中节奏、速度予以扩大，或者是予以缩小的结果。

 ① 中国戏剧家协会广东分会、广东省文化局戏曲研究室：《粤剧传统排场集》，内部交流，1962 年，第 178－182 页。
 ② 中国戏剧家协会广东分会、广东省文化局戏曲研究室：《粤剧传统排场集》，内部交流，1962 年，第 178－182 页。

比如"水波浪""锣鼓做手""掷槌关目"都是人物心理的外化,这种外化应该是心理节奏的放慢,但是放在舞台表演中,因为音乐与锣鼓,会显得整个表演呈现紧张的气氛。如排场中,亲人别离或是重逢会使用"哭相思"的表演程式。这是一种表达相思之情比较夸张的程式,《粤京锣鼓谱汇编》中记录的表达"哭相思"的方式主要有三种:"全哭相思""哭相思""叫相思"。① 一般是两个或两个以上的演员,面对面跪下,互相扶袖哭泣。这是粤剧排场中最常用的程式之一,在剧本中只要注明"哭相思"三个字,演员就可以自行表演,而且哭诉的时间可以结合剧情自行控制。在靓大方口述的《四郎回营》中,就有杨四郎与杨六郎、四娘重逢"哭相思"的场景描述:

(六郎跪介,四郎亦跪)

四郎:忆起当年手足份,愚兄失落在番营,今晚相逢咽喉紧,(哭相思)六弟,延昭,哪呀哪呀,罢了六弟呀!(扶起身介)

…………

四郎:一见娇妻泪满腮,(绞纱起,哭相思)娇妻!哪呀呀呀,罢了妻呀!

四娘:夫呀!哪呀呀呀罢了夫呀!②

可见,"哭相思"一般都有固定的念白或唱词,如"罢了我的……"或者"天哪……"都是固定的曲词。在这里演员要用哭腔去唱念,并配合固定的身段和【哭相思】牌子,这无疑是生活动作节奏的慢处理。原版的"全哭相思"时间略长,因此现在都只使用时间较短的"哭相思"。

再如粤剧传统的"三击掌"排场,选自传统粤剧《薛平贵》中《西蓬击掌》一折,"主要表现王丞相嫌贫爱富,王宝钏却坚持要信守承诺,下嫁薛平贵,于是父女二人击掌为誓,斩断父女之情。'三击掌'本身是一个两位演员相互配合的身段程式,用于表现古代二人决裂的场景。在粤剧'三击掌'排场中,父女相对,先伸出右手掌,高举过头,在【三搭箭】锣鼓衬托下,相互用掌心拍击一下;然后再换左手掌,同样拍击一下;最后大家高举双手,用力拍击三下,这样击掌便完成了"③。粤剧比较特别的地方有两点:其一,击掌之前要先绑袖子,这是南派表演的爽利之处;其二,表演中两位演员要同时高举双手,稍做停顿,再击掌,目的是向锣鼓师傅示意。从表演角度分析,"三击掌"实际上是二人关系决裂的一种外化,反映了两个角色之间强烈的矛盾冲突,而【三搭箭】锣鼓则更渲染了这段表演的紧

① 陈粲、陈焯荣:《粤京锣鼓谱汇编》,广东粤剧院,内部交流,1991年,第35—36页。

② 粤剧《四郎回营》,见中国戏剧家协会广东分会、广东省文化局戏曲研究室《粤剧传统剧目汇编》(第七册),内部交流,1961—1962年,第13—14页。

③ 《粤剧大辞典》编纂委员会:《粤剧大辞典》,广州出版社2008年版,第389页。

张气氛。从粤剧排场"三击掌"的"绑袖子"和表演前稍做停顿来看,击掌的动作在剧情之内,却也在剧情之外。绑袖子是南派表演中特有的,北派表演中并无这个动作,这突出了南派表演注重力量感而忽略了美观,这个动作使得"击掌"表演本身更像是两位武功高手对战前的准备,显然不完全算是戏剧人物自己该有的动作。

(二)用表演中的停顿提炼人物形象

以上"三击掌"排场的例子可以引出粤剧表演节奏把握方面的另一个特点,那就是表演中超出剧情之外的刻意的停顿,停顿在表演中可以形成特殊美感。这一点比较有代表性的是排场中的"扎架"。以"困谷"排场为例,这个排场又名"叹五更",主要表现将军战败,误入山谷,被敌军围困的场景,又因为是以粤剧传统音乐牌子【困谷口】做陪衬,所以被称为"困谷口"。这段排场的表演基本上是一个独角戏,由将军一人感叹自己际遇坎坷,从初更到五更,反复思量如何逃出去。虽然没有强烈的戏剧冲突,但是演员要利用马鞭和枪作为道具,边唱边舞,表演各种身段,特别是南派功架。此排场中的"扎架"表演非常经典,直到今天还是检验文武生演员功夫过硬与否的标志性表演片段。我们可以结合广东粤剧学校藏的"困谷口"排场的剧本来看一下这段表演是怎样利用"扎架"的停顿来使得一段独角戏充满节奏感的:

武生:好诡计!(重句)(起牌子头)害得俺人人亡家破。(【二槌】,正面拉山扎架)俺怒来时把宝剑重磨,(转身扎架,牌子头)西风把叶飘。(【二槌】,正面拉山扎架)俺怒来时把宝剑重磨,(转身扎架,牌子头)西风把叶飘。【二槌】(扎架)听西风,(开边小跳扎架)把叶飘(二槌),愁愁煞人也么哥。(扎架,牌子头)果真是(开边扎架)也么哥,【二槌】(扎架)仇敌(一槌)愁愁煞人也么哥。(扎架、落一更擂鼓)听谯楼(的的)一鼓催,听谯楼一鼓催。

武生:只听得悲声切切,想必是重凄梦呵,(【二槌】扎架)想明日必定是在昭头过。(【二槌】扎架)恨不能插双翅飞出了昭关过。(【二槌】扎架)枉读诗书藏满腹,(【二槌】扎架)怎能够笔尖儿扫尽了干戈啊……(的的,二更)听谯楼二鼓催。①

以上是排场中前两更武生演员的表演,每两更之间,还要穿插敌方的围兵从什边冲出,然后与将军对打,后被将军打败下场。如此这般重复,直到五更鼓响为

① 中国戏剧家协会广东分会、广东省文化局戏曲研究室:《粤剧传统排场集》,内部交流,1962年,第302页。

止。这一排场,光是"扎架"就共有四十四个(包括跳大架),而且还有四个武打程式和拉马上、下山的表演。"扎架"的停顿看似脱离了原有的人物和剧情,却是戏曲中特有的表演方式。一个"扎架",包含了角色当时的内心感受和情绪。这种表演方式,让刹那间的人物形象长久地停留在舞台上;而短时间的停顿,是演员对表演节奏的有益调配,使得这个独角戏不再枯燥乏味,具有极强的可观性。这种利用瞬间停顿调配戏剧节奏的方式,在排场表演中无处不在,比如楚岫云①在《我演王宝钏》中就强调了"扎架"的作用,她回忆"别窑"中王宝钏给薛平贵端一碗清泉送行说:

> 我转一个侧身用手抹去泪痕,随即以沉重的步伐前去取水,这时平贵看见也非常难过,他的眼睛一直注视着宝钏,也小步小步走过去。不料窑顶的高低不平,把穿甲戴盔的平贵撞了一下,我回头一看,心里更难受,叹一口气,将一碗水敬与夫郎,这样两人很自然地扎了一个架。这些表演无声似有声,着重表现人物的内在情感。扎架后唱南音。这段唱,除了注意人物情感交流之外,我特别注意舞台调度和画面的美感。因此,敬水的时候,我来一个似跪非跪双手捧碗献给平贵,平贵伸手相扶,两人很自然又扎成一个架。②

通过楚岫云的讲述,可见"扎架"对于表演有提炼人物形象的作用,王宝钏敬清泉送夫郎,夫妻二人恩爱的形象,通过短暂的停顿被完全展现在舞台上。这种细节表演节奏的改变,使得戏剧人物的形象更加鲜明。

综合以上分析,粤剧排场从整体上来说,戏剧节奏是急缓有度的,一般呈现从缓到急,再由急到缓的规律。而且在表达人物情感时,多使用特定的身段程式,一方面扩大或缩小生活中的节奏,以满足舞台上表演技巧的展示和美感的需要;另一方面使用瞬间的停顿提炼人物形象,以"扎架"一类的功架来划分表演片段,表达不同的人物情感或戏剧情境。

本章小结

在本章中,我们重点讨论了排场的形态与表演特征。粤剧排场的数量是无法确

① 楚岫云(1922—1985),女,原名谭耀銮,广东东莞人,著名粤剧花旦。代表作品有《胡不归》《可怜女》《刘金定斩四门》《平贵别窑》等。

② 楚岫云:《我演王宝钏》,见中国戏剧家协会广东分会编《粤剧演员谈表演艺术》,广东人民出版社1962年版,第85页。

定的，我们只能选取确定为"排场"的表演片段进行研究。由于外来剧种表演的传入和新剧目中"新排场"的影响，因此，只要粤剧演出实践不停止，就势必有新的排场产生。相反，有些不符合现代审美、不再有借用价值的排场会逐渐消失。对于新排场，我们应该以演出实践作为评判的标准，鼓励艺术家们发挥创造力。从类型上来说，排场可以分为文场排场、武场排场和通用型排场三种。在此分类基础上，又可以根据排场的核心传承内容对表演内容进行进一步的分析。文场排场，通常表现一些日常生活和宫闱生活的情节和场景，核心传承内容是唱腔、念白和身段。武场排场，通常表现战争或武打的情节和场景，其核心传承内容是唱念和武打程式套路。除了以上两种排场以外，还有并不以文场排场、武场排场为限的排场，称为通用型排场。对粤剧排场进行分类，便于编剧在新剧目的创作中选取、借用排场，也便于粤剧教学中对演员们因行当施教。

　　从表演特征上来说，排场中的角色是以粤剧角色行当为基础，其表演特征代表了粤剧各行当的表演风格，有些排场中的经典人物和行当更是粤剧特有。从曲词、念白中分析，粤剧排场中的人物形象语言质朴，十分生动，特定情景、人物使用的曲词互相借鉴，形成了一定的模式。另外，粤剧排场的表演节奏鲜明，一方面，通过表演节奏的收、放，放大或是缩小排场中的情节，使得演员有了发挥演技的空间；另一方面，排场表演利用充满雕塑美感的"扎架"，在停顿的瞬间提炼人物形象，达到"传神"的效果。

第三章　粤剧传统排场的成因

在中国的地方戏曲剧种中，粤剧剧目之众多，可谓少见。这些剧目，有的取材自历史真实事件，有的取材自话本小说，也有的取材自神话传说，待到搬演于粤剧舞台，很多情节都经过了戏曲化的改编。分析这些剧目的剧情，可以知道，这些剧目多有重复使用的情节单元，很多剧目的矛盾冲突设置与剧情走向也极为相似，有些剧目甚至只是变换了朝代与主人公而已。这种情况在中国古代的话本小说、戏曲中都是常见的。正是因为有了这种重复出现的情节单元，在不断演出的舞台实践中，粤剧开始形成一系列的排场表演。这些排场大多有着"共性"，表现的场景可以在多个剧目的相似情节中套用。而反过来，演员们学习了这些排场之后也会影响后来新编剧目的创作，在新编剧目中加入更多程式化的情节，这一切都归功于戏曲编剧情节主题的独立性与情节程式性。情节主题的独立性主要是指从戏曲情节连缀的规律来看，它们是彼此相对独立的表演段落，并且每一段都主题鲜明。就算不看整部戏，这个表演段落也是成立的，观众在欣赏的时候并不会产生理解困难。鲜明的情节主题，使得排场也拥有了鲜明的动作性指向。情节程式性是指戏曲剧作中的很多情节是相似的，情节之间的组合有一定的规律。粤剧排场之所以在很长一段时期里被艺人们奉为表演的套路和模板，就是因为一个排场在多个作品中都适用。今天我们分析粤剧剧目情节主题的独立性、情节程式性与排场表演的关系，可以为现在的粤剧剧目创作提供更多的借鉴。

第一节　剧目情节主题的独立性与排场表演

粤剧排场是从剧目中摘取的表演片段，这些片段有些是专戏专用，有些则适用性十分广泛。排场所反映的内容，通常是中国传统小说、戏剧作品中经常出现的古

代生活场景、特定情节。可以说，排场的内容从叙事本身来说就是戏剧作品的一个情节单元，这也是为什么在提纲戏的编写中，排场有着极其重要的作用。"在戏曲创作中，情节的组织和安排与其他戏剧是不同的。高度提炼、强烈夸张、鲜明节奏，是戏曲的形式特征。基于此，它的时、空间的规定性不像话剧那么严格地写实。传统的戏曲舞台布景非常简单，只有一桌二椅，戏曲的演出可以随时变换环境，并且采用人物上下场的方式来表示时、空间的变化。"① 时空的随意转换，使得戏曲剧情发展的过程由情节段落来划分。每一"幕"不以时空为限，而是以事件为限，而这个"事件"就是这一情节的主题。以上海越剧《梁山伯与祝英台》的《十八相送》一折为例，在短短的一折戏里，两个角色翻山过桥，经过了水井、观音庙，见到了樵夫与黄犬、白鹅，整个过程生动谐趣，也充满了离情别意。这折戏充分演绎了一个"送"字，通过梁山伯送祝英台途中二人的对话、动作来展现祝英台对梁山伯暗生情愫，梁山伯却不解风情的戏剧场面。从表演上来说，这折戏在"送"字上大做文章，层层推进，使得简单的"送别"充满了意趣，这折戏也成了戏曲舞台上的经典之作。所以，现在这折戏经常作为独立的折子戏在舞台上演，《十八相送》这个戏剧情节经过提炼、演绎，已经成为一段独立的小戏。这充分体现了中国戏曲剧目情节主题的独立性。

一、粤剧传统剧目中的排场

粤剧剧目中，基本每一折戏都是一个独立的小故事，有独立的小高潮。每折戏之间保持着相对的独立性。如旧时小武行当必学的四大排场戏——《西河会妻》《凤仪亭》《打洞结拜》《平贵别窑》，从内容主题上就可以提炼为"重逢""别离""诉情""初遇"，这些主题基本上可以概括演员的表演重心。情节的串联构造了剧目，通过分析剧目中的排场，可以清楚看到每个排场独立的主题。为了更便于分析，现将有明确剧目出处的排场做一个整理，见表3-1。

表3-1 传统剧目中的排场

剧目	排场名称
《狄青三取珍珠旗》	比武
《三英战吕布》	三战

① 祝肇年：《古典戏曲编剧六论》，中国戏剧出版社1986年版，第122-123页。

(续表3-1)

剧目	排场名称
《吕布与貂蝉》	拜月、献美、窥妆、凤仪亭、表忠、献剑
《单刀会》	单刀会
《三气周瑜》	鬼担担
《薛平贵》	抛绣球、三击掌、伏马、别窑、回窑、大登殿
《七虎渡金滩》	沙滩会、碰碑
《五郎救弟》	救弟
《辕门斩子》	罪子
《焦光普卖酒》	卖酒
《杨八姐取金刀》	取金刀
《四郎回营》	猜心事、偷令箭、别宫
《金莲戏叔》	戏叔
《武松大闹狮子楼》	狮子楼
《武松打店》	打店
《武十回》	醉打金刚、摸水闸、苟合、杀嫂
《斩二王》	拗箭结拜、擘网巾、斩二王、斩李龙、闩门
《醉斩郑恩》	困城
《秦琼卖马》	卖瘦马
《樊梨花三戏薛丁山》	三擒三放
《梨花罪子》	哭尸
《罗成写书》	战场写血书
《三官堂》	不认妻、闯宫、贺寿、铡美
《西河会》	西河会妻、请酒擒奸、碎銮舆
《金叶菊》	三娘问米、读家书、探监
《白蛇传》	释妖、祭塔、荡舟
《黄飞虎反五关》	逼反、父子干戈、绑弟
《封神演义》	斩狐
《刘金定斩四门》	杀四门

(续表 3-1)

剧目	排场名称
《下南唐》	火烧竹林
《狸猫换太子》	搜盒、打寇珠
《三娘教子》	上织机、教子
《二度梅》	重台别、忆钗
《七状纸》	写状
《大红袍》	十奏
《盲公问米》	问米
《李槐卖箭》	卖箭
《山东响马》	困寺
《王彦章撑渡》	撑渡
《伍员外出昭关》	浣纱
《酒楼戏凤》	戏凤
《苏武牧羊》	追夫
《石狮流泪》	逼嫁
《梁山伯与祝英台》	楼台会
《水冰心三气过其祖》	隔纱帐
《西厢记》	长亭别
《再生缘》	偷宫鞋
《郭子仪祝寿》	打金枝
《风流战》	风流战
《西蕃莲》	乱法场
《闰留学广》	摆酒定席
《凉亭会妻》	凉亭会妻
《千里送京娘》	打洞结拜
《双结缘》	双擘网巾
《七贤眷》	执生死筹
《薛刚反唐》	洞房比武

(续表 3-1)

剧目	排场名称
《唐龙光拦路抢婚》	拦路抢婚
《玉带挂宫门》	宫门挂带
《举狮观图》	举狮观图
《小霸王勇战太史慈》	挑盔卸甲
《白兔记》	产子写血书

表 3-1 中的排场有明确的剧目出处。除了这部分排场之外，还有的排场是经常使用的，由老艺人忆述，或取自话本小说，或是当时一些常演的剧目，但大都只有主要人物，没有明确的剧目名称。从以上排场名称可见，绝大部分排场都作为构成剧目剧情的情节单元，并且有着明确的主题，可以一目了然。如"比武"排场，内容出自《怒斩黄天化》一折，叙述宋仁宗命狄青与黄天化在较场比武的过程；"抛绣球"出自《薛平贵》，演绎王宝钏在绣楼抛绣球选婿的场景；"不认妻"出自《三官堂》，又名"陈世美不认妻"，主要内容是秦香莲上京寻找陈世美，二人重逢后，陈世美却拒绝与她相认。我们可以根据不同的情节主题，将一些排场进行划分，见表 3-2。

表 3-2 情节主题与对应的排场

情节	对应的排场
杀妻/嫂	杀忠妻、杀奸妻、杀嫂
自杀	投河、吊颈、自刎
自杀被救	投河收干女、斩带
公案	拦路告状、击鼓升堂、一滚三焱、闹公堂、碎銮舆
英雄被困	狮子楼、困谷口、乱府、打闭门、困寺
爱情初遇	游花园、月楼赏梅、双映美、风流战
卖物、卖武、卖身	卖箭、卖武、卖酒、卖马、卖酒开弓、写卖身牌
骂奸	十奏、骂罗
锄奸	铡美、铡侄
告别	重台别、长亭别、别窑

（续表3-2）

情节	对应的排场
忠臣孝子	挨（捱）雪登仙、割肱疗亲、逼仔上马
报恩	抢斗官、抢大仔
选婿	论才招亲、抛绣球
洞房	打洞房、洞房泄密、洞房比武、拷打新郎
休妻	大写婚书、分妻
夫妻重逢	回窑、凉亭会妻、西河会妻、不认妻
算命	睇相、三娘问米、问米
结拜/绝交	打洞结拜、拗箭结拜、攀网巾、撑渡
祭奠	哭灵、哭尸
战争	起兵祭旗、点将、偷营劫寨、借兵、回朝颁兵、困城写降表、大战、夜战、水战、三战
比武	打擂台、比武、撑渡

由表3-2可见，同一个主题的情节可以对应多个不同的排场，而多个不同的排场，只要都反映一个主题，就可以随意套用。阮兆辉先生就曾指出排场戏《武松》（又称《武十回》）中存在"狮子楼"排场套用"乱府"排场的情况：

> 说到这个戏，其中有一个传统排场"狮子楼"，我很反对现代很多人将另一个"乱府"排场套在里面。我觉得可以使用"乱府"的一些片段在里面，但是全部套用是不好的。因为本身"狮子楼"这个戏的内容不是很多，所以如果想加一些武打，我是赞成的，但是绝对不能整个排场套用。如果你把整个"乱府"排场套用在"狮子楼"里面，那以后你再做"乱府"的时候，你要怎么表现呢？这里有一个重复的问题。所以现在《武松》的"狮子楼"里面我们借鉴的"乱府"排场的"铲椅"等技巧，但是只是部分地借用。①

由此可见，同样是"英雄被困"的主题，"狮子楼"内容较简单，"乱府"内容却较为复杂，这两者也可以存在相互借鉴使用的情况，甚至有时候会用"乱府"排场的内容代替"狮子楼"排场的内容。

由于粤剧剧目众多，我们必须找最具有代表性的剧目进行分析，"大排场十八

① 出自阮兆辉口述。

本"无疑是最好的分析范本。从剧目来看,这十八个剧目大多是经常上演的传统剧目,主要取材自赵匡胤故事、杨家将故事、薛仁贵与薛平贵故事、《水浒传》以及其他话本小说。现在粤剧保存的许多传统表演排场都来源于这批剧目,所以"大排场十八本"也成了旧时代艺人必须学习的剧目。如"杀四门"排场取自《刘金定斩四门》(又名《三下南唐》);"三击掌"排场最早见于粤剧《薛平贵》中"西蓬击掌"一场;"罪子"排场出自粤剧《辕门斩子》,在粤剧中又发展出《樊梨花》中的"女罪子",与《辕门斩子》的"男罪子"相对应;"上机"排场出自粤剧《三娘教子》,是花旦必学的身段套路。这些表演排场有些是专场专用,仅仅在特定剧目中使用,有些则可以经过调整,在不同剧目中套用。根据《粤剧大辞典》和《粤剧传统排场集》,可以整理出出自"大排场十八本"的传统表演排场,见表3-3。

表3-3 "大排场十八本"中的排场①

剧目	排场名称	排场内容概要
《三娘教子》	教子	商人薛子罗外出经商,恰遇战乱,被误传死亡,噩耗传来,家中张氏大娘与刘氏二娘立即离家出走,另嫁他人。只剩下三娘王春娥与大娘所生的儿子薛倚哥以及老仆薛保,他们靠三娘织绢度日。倚哥顽皮,不认真读书,且受人挑唆,不服三娘管教。老仆薛保从中调解,劝谕三娘,教育倚哥。此排场主要表现三娘教导倚哥这一节戏
	上织机	三娘每天织布卖钱维持生计,此排场表现三娘边上织机边吟唱的过程
《酒楼戏凤》	戏凤	明朝正德皇帝微服出京寻花问柳,在龙凤酒店遇到店家李凤。正德皇帝见其天真纯朴、活泼可爱,遂上前调戏,遭到李凤的斥责。最后正德皇帝表露身份,答应将李凤封为妃子

① 表格内容参考《粤剧大辞典》编纂委员会《粤剧大辞典》,广州出版社2008年版;中国戏剧家协会广东分会、广东省繁荣粤剧基金会《粤剧剧目纲要》(一),羊城晚报出版社2007年版。

(续表3-3)

剧目	排场名称	排场内容概要
《夜送京娘》	打洞结拜	赵匡胤发迹前避祸山西，住在他叔父主持的道观里，偶闻雷神洞内有女子啼哭，便打开雷神洞，救出了被劫持的少女赵京娘，并答应将她护送回京。但考虑到路途遥远，且孤男寡女容易招来物议，有损京娘清名，赵匡胤遂提议两人结拜为义兄妹，因为是打开雷神洞，再结拜为兄妹，于是就叫"打洞结拜"排场
《金莲戏叔》	戏叔	武松回家探访兄长武大郎，武大郎上街卖烧饼未回。潘金莲倾慕武松勇猛强壮，产生非分之想，先是关上大门借着为武松量体裁衣、敬酒解闷等各种手段，对武松进行百般调戏，武松不为所动，怒斥潘金莲的无耻行为
《金莲戏叔》	杀嫂	武松奉命出差，回来见兄长武大郎惨遭杀害，一番询问后得知是嫂嫂潘金莲与恶霸西门庆私通，毒死武大郎。武松前往县衙告状，但县官不理。武松便回家在兄长灵前审问潘金莲与王婆，最后手刃潘金莲，为兄长报仇
《醉斩郑恩》	困城	赵匡胤借酒醉杀了掌握兵权的结拜兄弟郑恩，郑恩之妻陶三春领兵围困皇城，要替丈夫报仇。赵匡胤遣同为结义兄弟的高怀德守城，并在城楼向陶三春认错，答应斩杀奸妃韩素梅，交还郑恩遗物，陶三春才收兵
《刘金定斩四门》	杀四门	又名"斩四门"。刘金定在双锁山招亲后，下山投奔宋朝，前往寿州救驾。但因为城中守将并不认识她，不肯贸然开门，刘金定从东门、南门、西门一直杀到北门，最后以御赐黄金铜为证，才获准入城

(续表3-3)

剧目	排场名称	排场内容概要
《四郎回营》	猜心事	杨家将中的杨四郎战败流落辽邦，被招为驸马，因思念母亲佘太君，终日闷闷不乐。公主爱夫心切，多番猜测丈夫的心事，并巧妙地试探丈夫。杨四郎则希望得到公主的帮助，达成回去探亲的愿望，但又怕公主不能谅解，所以他也在窥测对方的心理。"猜心事"排场表现的是双方互相试探的过程
	别宫	杨四郎在金沙滩大战后，改名换姓流落辽邦，被招为驸马。后因思念母亲，便暗地里拜辞公主，潜回天波府探母
	偷令箭	紧接"猜心事"。公主与杨四郎互诉心事，公主知道丈夫欲潜回中原探望母亲，以尽孝道，深受感动，决心成全丈夫的孝行，乘太后酣睡，偷取令箭
《五郎救弟》	救弟	杨六郎潜入番邦，取回父亲遗骸，被番兵追杀，逃至五台山。恰遇已剃度出家的兄长杨五郎，兄弟相逢不相识。通过对杨家一门忠烈事迹的追诉，兄弟相认，五郎助六郎逃出重围。"救弟"排场专指相逢至相认这个过程
《辕门斩子》	罪子	杨宗保奉命到穆柯寨借降龙木，与穆桂英相遇，阵上招亲，违反军纪。杨延昭按军法要将他斩首，部将焦赞、孟良为之求情亦不允。最后，穆桂英带着山寨的兵马和宋军破天门阵急需的降龙木，下山归顺宋朝，答应领兵破天门阵。杨延昭释放杨宗保，并答应杨宗保、穆桂英婚事。"罪子"排场主要表现辕门斩子到穆桂英下山这节戏
《平贵别窑》	别窑	相府千金王宝钏，与父亲击掌决裂之后，离开相府，随薛平贵到寒窑清贫度日。后薛平贵投军，降服红鬃烈马，被封为马步先行，并要随军出征。出征之前，薛平贵仓促赶回寒窑，与妻子告别
《仁贵回窑》	回窑	薛仁贵投军十八载，征东立功，被封为平西王，告假还乡，探望柳迎春。路过汾河湾，看见一少年镖鱼打雁。忽来猛虎，薛仁贵拔箭射之，误毙少年。薛仁贵回到窑中，见柳迎春，先假装试探柳氏贞节，相认入窑后，又见窑内有男鞋一双，又疑柳氏不忠，经说明始知儿子薛丁山已长成，继而得悉刚被自己射中之少年即己子，夫妻大恸，同往寻尸

(续表 3-3)

剧目	排场名称	排场内容概要
《王彦章撑渡》	撑渡	唐僖宗年间,李存孝奉命巡视河北,在黄河边遇到扮作船家的王彦章。王自以为骁勇无敌,听闻李勇猛过人,心中不服,特意设渡黄河,欲与其一较高下。王故意向李勒索钱财,把李激怒,两人在船上、岸上几番较量打斗,均以王战败告终

以上是"大排场十八本"中相关的排场,这些排场都是叙事性排场,有着具体的戏剧剧情与表演程式,虽然在实际演出中会有变动,但都大同小异。这些排场的表演大都有着明确的动作指向,我们以"戏叔"和"戏凤"两个排场作为例子结合剧本分析。"戏叔"和"戏凤"都是旧时粤剧的"风情戏",一个"戏"字,顾名思义,就是"调戏""戏弄"的意思。在这两个排场中,可见层层递进地表现"调戏"的主题。我们可以以《俗文学丛刊》中广州以文堂版"戏叔"为例:

潘金莲:二叔呀,彼于你件衣服,哪里来的呀。

武松:买来穿的。

潘金莲:哦,你何不回来待为嫂与你穿一穿呢。[①]

问过武松的衣服之后,潘金莲又拿出酒来调戏武松。

潘金莲:二叔呀,你常常到花街柳巷,食酒快活,何不今晚在此食酒,与为嫂作乐开心呢?

武松:你个妇人,不羞廉耻,真乃下贱之流,讲多不用,待某去了。[②]

以文堂版的"戏叔"与《清车王府藏曲本》所录《戏叔全串贯》过程基本相同,潘金莲通过量体裁衣、敬酒层层逼近、调戏武松,武松最终怒走。此排场中的人物一正一邪,形成鲜明对比,通过一系列"戏"的动作,表现出潘金莲违背伦常的丑恶与武松坚守底线的正直。同样,"戏凤"排场,也重点表现了正德皇帝对李凤的调戏。如广州以文堂版《酒楼戏凤》中,正德皇帝见李凤颇有姿色,便趁李凤进房时尾随而入:

凤白:咁唔做得嘅,等我走罢咯。

(做手开门)

[①] 粤剧《金莲戏叔》,见"中央研究院"历史语言研究所俗文学丛刊编辑小组《俗文学丛刊》(第4辑,第133册),台湾"中央研究院"历史语言研究所、新文丰出版股份有限公司2004年版,第241-333页。

[②] 粤剧《金莲戏叔》,见"中央研究院"历史语言研究所俗文学丛刊编辑小组《俗文学丛刊》(第4辑,第133册),台湾"中央研究院"历史语言研究所、新文丰出版股份有限公司2004年版,第241-333页。

(武拦阻)

武白：唔在开门咯，三更半夜，走去边处呀。

凤白：我去揾亚哥啫。

武白：你亚哥话落嘅咯，佢慌你怕黑喔，叫定喔嚟陪你嘅哑。①

 这段对白使用的是广州方言，将正德皇帝"油嘴滑舌"的一面用几句话就刻画了出来。《酒楼戏凤》在京剧中也叫《游龙戏凤》，虽然这个故事为全本戏，但是最常上演的就是"戏凤"一段。这段表演需要两位主角配合默契，正德皇帝要"戏"，而李凤则是欲拒还迎；正德皇帝是情场老手的熟练，而李凤则是青春少女的羞涩，这个排场前后的表演都突出了一个"戏"字，又是一个主题情节鲜明的例子。下面，我们可以结合粤剧"大排场十八本"的表演，分析情节主题的独立性与排场表演的关系。

二、粤剧"大排场十八本"中的排场分析

 上述"大排场十八本"中的排场，有些是以唱做见长，有些则是以武功为重。以唱见长的有"教子""猜心事""别宫""罪子""困城"；以做见长的有"上织机""戏凤""偷令箭"；唱、做俱重的有"打洞结拜""救弟""戏叔""别窑""回窑"；以武功见长的有"杀四门"和"撑渡"。我们可以通过分析粤剧排场表演中的"技"来分析情节主题的独立性与排场的关系。

（一）以"唱"为主的排场分析

 "教子"排场中，三娘王春娥对薛倚哥的教诲都用唱腔来展现。王春娥"打引上场"，以一段【二黄慢板】（"王春娥进机房自嗟自怨，怨着了奴的夫薛子罗"）开场，叙述自己凄凉的身世。这段表演，王春娥、薛保、薛倚哥都有精彩的唱段，其中，【教子腔】更是作为排场专腔被保留了下来，并被许多剧目借用。【教子腔】表达的是王春娥内心对命运的控诉与对薛倚哥的慈母之心："休提起薛一家冤仇太大，唉吔罢了我的好，罢了我的好，我的好乖乖，你就起来坐……"② 这段【教子腔】的旋律不仅在"教子"排场中使用，在"别窑"中也有使用。另外，后世创作或改编的一些剧目也多有借鉴，例如在粤剧《林冲》中"郊别休妻"一场，林冲的唱腔设计中就使用了【教子腔】的旋律。

 在"猜心事"排场中，铁镜公主与杨四郎的对话与京剧基本相似，排场中二人

① 粤剧《酒楼戏凤四卷》，见"中央研究院"历史语言研究所俗文学丛刊编辑小组《俗文学丛刊》（第4辑，第136册），台湾"中央研究院"历史语言研究所、新文丰出版股份有限公司2004年版，第431－497页。

② 黄滔：《梆黄专用腔》，内部资料，1958年，第21页。

以对唱的方式，展现一个猜疑、一个躲藏的场景。虽然这段表演主要模仿了京剧《四郎探母》的"坐宫"一场，但是通过加入粤方言的衬字，使得这段对唱富于生趣。"别宫"接在"猜心事"之后，也是以唱为主，著名粤剧武生靓次伯①曾回忆旧时演出《四郎探母》："初出来劈正本（演日戏）时，连日不停的做，真有点吃不消。日戏时间特别长，由下午两点到晚上九点。在七个小时里，要是做《四郎探母》就唱个不停；要是做《伍员夜出昭关》，则做个半死。"②和《四郎探母》相似，"罪子"排场也是以唱为主，"最大特点是创造了两个专腔，一是由武生（杨延昭）演唱的【慢板】【罪子腔】，一是由小旦（穆瓜）演唱的【中板】【木瓜腔】（也作【穆瓜腔】）"③。其中，【罪子腔】契合了这一情节的主题，主要表现杨六郎罪责杨宗保的场景，曲词为："宋营中来了个女将娇娃，问一声女将军家居住在那一省、那一府、那一县，那省、那府、那县，谁是你令尊，那个是你娘亲，谁家女来那家娃，谁家娃来那家眷。叫焦赞和孟良上前去问过她，再问她，问她，问她，问她可有爹妈？焦孟问她。"④

而【木瓜腔】则是穆瓜与穆桂英下山后，见到杨宗保被绑辕门，询问杨宗保的一段唱腔。⑤"困城"排场出自传统粤剧《醉斩郑恩》，表演中双方以【梆子中板】对答，陶三春声声责问，赵匡胤惶恐解释，"特别是赵匡胤唱到要将陶三春送到养老院，今后君皇犯法也要斩时，在唱腔上有特殊处理，使这段传统古老中板显得紧凑生动"⑥。

以上是"大排场十八本"中以唱为主的排场。可见，旧时艺人为表现戏剧主题，创造了许多专腔。除了以上提到的专腔以外，还有"祭塔腔""困曹腔""昭关腔""回龙腔""卖仔腔"等，⑦都是主题明确的专腔，日后可在相似情境中借用。如"祭塔"（出自《仕林祭塔》）中的"祭塔腔"，"是一段【反线二黄】，由20世纪20年代全女班花旦李雪芳⑧所创造"⑨，为了表达白素贞哀怨的复杂心情，

① 靓次伯（1905—1992），原名黎国祥，男，广东省新会人，著名粤剧武生。代表作品有《六国大封相》《伍员外夜出昭关》《四郎探母》《六郎罪子》等。
② 黎玉枢、卢玮銮、张敏慧：《武生王靓次伯——千斤力万缕情》，三联书店（香港）有限公司2006年版，第29－30页。
③【木瓜腔】的全文详见本书第二章第三节"粤剧排场的表演特征"。
④ 黄滔：《梆黄专用腔》，手写内部资料，1958年，第26页。
⑤《粤剧大辞典》编纂委员会：《粤剧大辞典》，广州出版社2008年版，第391页。
⑥《粤剧大辞典》编纂委员会：《粤剧大辞典》，广州出版社2008年版，第396页。
⑦ 黄滔：《梆黄专用腔》，手写内部资料，1958年，第1－2页。
⑧ 李雪芳（1898—?），女，广东南海人，著名粤剧花旦。代表作品有《黛玉葬花》《仕林祭塔》《曹大家》等。
⑨《粤剧大辞典》编纂委员会：《粤剧大辞典》，广州出版社2008年版，第401页。

这段唱腔长达一个多小时,需要极高的演唱技巧,现在已经鲜有演员可以完整演唱。

(二) 以"做"为主的排场分析

除了以唱为主的排场以外,还有以"做"为主的排场。"上织机"排场表现的是王春娥边唱边织绢的场景,这段表演后来被广泛运用在表现旧时劳动妇女的日常生活场景中。"上织机"更是有固定的表演身段:

(什边上)(1)上前三步;(2)右手搭水袖,动右脚,眼看着织机;(3)上前三步动左脚,左手举起,右手向左边一兜;(4)左脚跨前一步,头微低,左手拈裙,上机;(5)右手将机棍搭下,双手举起在左右上方,兜三下;(6)上身向前倾,双手在左右下方作捧状;(7)双手在额前左右方向,手掌反入三下;(8)坐下,双手在前面,上身向后一动,左手执棍,右手向下拾木塞,向左手旁边一穿,双手绕两圈,右手一揪;(9)右手合手纱放在左手,右手用两指作拈线头状,跟着双手作接线,左手合手梭,右手合手纱向前一穿,右手作拈线头状;(10)双手再作接线,右手将梭交左手,右手跟着拉两下,左手将梭抛给右手,左手拉两下(交替练习)。①

这段身段是曾三多等演员整理的,收录在1959年的《粤剧基本功教材》里,以供教学使用。在"戏凤"排场中,演员主要通过做功来表现"戏"字。李凤奉酒的身段,正德皇帝追求李凤的身段,都是具有代表性的表演片段。"偷令箭"出自《四郎回营》,主要表现公主在太后酣睡之后偷取令箭,虽然没有什么繁杂的身段,但是这段表演后来被运用在很多剧目中,比如粤剧《如姬与信陵君》中"盗符"一场,就借鉴了"偷令箭"的身段。不过后来粤剧《四郎回营》学习了京剧的《四郎探母》,剧情改为公主利用小斗官骗取令箭,排场表演也发生了改变。

(三) "唱、做并重"的排场分析

除了以上以做功表达情节主题的排场以外,还有些排场表演,是唱、做并重。在《打洞结拜》中,赵匡胤与赵京娘的相遇、相识、结拜主要用唱腔来表现。其中,赵匡胤的曲词全用"左撇"唱出,赵京娘的曲词则很多都用了"芙蓉腔"。另外,【打洞腔】主要表现了赵京娘向赵匡胤诉说自己身世的一段,"乡民爷细听端详"这段唱腔现在也用于很多剧目中,这段唱腔实际上使用了"浪里白"②的表现形式,两位演员搭配表演起来节奏感十足。除了唱腔以外,《打洞结拜》的表演也十分出色。"细腻处,如'弹花烛'身段表演,主要是表现赵匡胤进雷神洞寻找,

① 曾三多、金山炳、新珠等:《粤剧基本功教材》,广州粤剧学校,内部交流,1959年,第15-16页。
② 浪里白:即两个角色在演对手戏时,一个唱,一个说白,唱一句,便加插一句说白。

手持蜡烛。此时赵京娘害怕是奸人来迫害，于是遮脸躲避，赵匡胤用手弹出烛花，才看清了京娘的面容。这段表演因为用小曲【弹烛花】伴奏，于是后来就得名'弹烛花'。"① 而且，旧时艺人表演这个排场时，扮演赵匡胤的演员在打破雷神洞之后，还要配合【云云锣鼓】做四处搜查的身段，也是较有特色的做功。

"救弟"排场出自传统戏《五郎救弟》，其表演内容与大部分梆黄剧种相似。其中，五郎和六郎之间追诉杨家将旧事的对唱，是这段表演非常精彩的唱腔。"这个排场最大的特点是杨五郎采用了唱做兼重的'走四门'表演程式，参照了佛寺中十八罗汉的造型，选取了其中八个不同的姿态，各以舞台表演身段给予美化，形成了著名的八个罗汉架。旧时著名粤剧小武东生跨行当开面饰演杨五郎，表演过'念珠架''看书架''睡佛架''布袋佛架''单脚罗汉架'，还有'降龙''伏虎''引龙''引凤'等架。"② "罗汉架"在很多表现英雄人物出家为僧的情节中都会使用，"救弟"排场的表演为其他剧目的表演提供了借鉴。

"戏叔"排场中，潘金莲多次勾引武松。先是量体裁衣，借机接近武松；敬酒时用手持酒杯挑逗武松，并将酒尝过之后故意吐回杯中拿给武松，遭到武松拒绝；然后关门，从背后抱住武松的腰，又被武松呵斥；最后潘金莲恼羞成怒，说道："我这个妇人与别个大不相同，拳头上站得人起，背肩上跑得马过，叮叮当当的妇人。"这段演出念、做量很大，且动作要合着锣鼓，以表现二人内在的较量。阮兆辉与陈好逑2017年5月在香港演出的官话排场戏《武松》中"戏叔"一段，完整地还原了"戏叔"排场，整个过程需要两位演员极为默契的配合，潘金莲每每上前，武松便握紧拳头威胁她，正邪之间的较量十分精彩。

另外，"戏叔"排场最大的特色是以【西皮】板腔贯穿始终，这在粤剧中是较为罕见的，其【西皮】主要使用的是类似京剧的"四平调"。其中，专腔【武二归家腔】，常为其他戏借用。"别窑"出自传统粤剧《薛平贵》，"别窑"中三通令下催促薛平贵出征，薛平贵与王宝钏二人的对唱分为三段，分别表现了夫妻间的深情、王宝钏的气节与薛平贵的不舍，把离别的主题展现得淋漓尽致。特别是薛平贵一上场以"跳大架"出场，要演唱【霸腔慢板】【十字清中板】【七字清中板】【三字清】【滚花】等一整套梆子唱段，很考验演员的唱功。虽然身段满是英雄气概，角色却用唱腔表现了自己的无奈与对妻子的担忧，表现了铁汉柔情。最后，薛平贵上马，王宝钏跪地拉着袍带不让他离开，以甩发、跪步等身段技巧表达了对丈夫的不舍之情，此时薛平贵要起单脚跳平转（围绕王宝钏圆台车身表演），以表现

① 《粤剧大辞典》编纂委员会：《粤剧大辞典》，广州出版社2008年版，第414页。
② 《粤剧大辞典》编纂委员会：《粤剧大辞典》，广州出版社2008年版，第391页。

内心极其复杂的感情。

（四）以武功为主的排场分析

除了唱、做的技巧以外，有些排场则侧重表演的武功技巧。比如"杀四门"排场，重点就放在一个"杀"字上。这个排场并不复杂，主要是舞台调度与演员走位、开打程式的套路。在《俗文学丛刊》广州以文堂版《刘金定斩四门》中，剧本对于"杀四门"的描述是很简单的，主要就是刘金定去往东、南、西、北四门，但守城官都说"万岁往×门去了"，花旦白："有此，杀往×门"，然后番兵上，与刘金定以及四个侍女开打。旧时粤剧戏班通常需要踩跷演出，以增加难度。后来，粤剧《罗通扫北》中借鉴了"杀四门"排场的调度，虽然剧情不同，表达的人物性格也不同，但是，"杀四门"排场用四个门转换的舞台调度方式，加上四次开打的程式套路，生动地表现了"杀"的主题，从而塑造了罗通英雄勇猛、武艺过人的形象。

与此相似的还有"撑渡"排场，这个排场取自传统粤剧《王彦章撑渡》，其中王彦章由二花面扮演，英勇中有一丝诙谐。"表演撑渡排场时，舞台上并没有船，饰演王彦章的演员需要以虚拟手法来表演解缆、绑船、放跳板、撑船等动作。另外，李存孝与王彦章交手时，二人先以八插、剪捶等南派手桥贴身对打，后王不敌李，于是抡起铁篙向李打去，李夺下铁篙，凭两臂之力将它拗成圆圈，后又再将铁篙扯直。"① 整段表演以南派武功为基础，加上王彦章谐趣的小动作，可观性极强。

三、粤剧剧目情节主题的独立性与排场表演的关系

通过以上"大排场十八本"中排场表演的分析，可见，各种不同的排场，其表演侧重点是不同的。在这个基础上，就产生了一系列的专腔、身段程式、绝技和舞台调度。如上述所提及的属于专腔类的【教子腔】【穆瓜腔】【罪子腔】【武二归家腔】等；属于身段程式和绝技的"上机""罗汉架"；还有属于舞台调度的"杀四门"，这些都是结合情节主题逐渐形成的表演，并在以后被运用在相似的情况中。这里就涉及排场表演在情节主题的影响下诠释剧本文学的问题。由于戏曲表演本身重视技巧的性质特征，剧本文学中所赋予的"意"，即情节的"主题"，通常通过剧本中无法表现的"技"，以演员的身体为载体传达出来。这种"技"可以是一段精彩的唱腔，也可以是一套精彩的开打程式、甩发、水袖，等等。而排场所承载的"技"，是排场的精华所在。

① 《粤剧大辞典》编纂委员会：《粤剧大辞典》，广州出版社2008年版，第408页。

（一）情节的主题决定了排场表演的动作指向

分析剧目情节的主题与排场表演的关系，可以得出：独立的情节主题决定了排场表演的动作指向。从表演角度出发，排场强调情节段落中的主题动作，也就是排场名称中的动词，这是整个排场表演的关键。还是以"杀四门"为例，排场中强调的主题动作就是"杀"，为了突出这个动作，表演中打武旦要身穿女大扣（即大靠）上场，在古老牌子的衬托下与五虎军扮演的兵交锋，东、南、西、北四门的开打要以不同的武打组合表演。在这段表演中，演员要让观众看到"杀"，却不能生硬地去表现"杀"，要通过"杀四门"的这个过程，将刘金定这个草莽女英雄痴情、爱国、英勇善战的形象完全展示出来。在"杀四门"的过程中，刘金定先是一往无前，后是犹豫，被侍女点醒之后，又杀往下一门。戏曲舞台上的"杀四门"，用灵活的空间转换与丰富的开打程式，将原本一段过程性的描述变成了一段经典的表演排场。"杀四门"排场不仅仅对《刘金定斩四门》这个剧目有着很大的作用，对后来很多表演的舞台走位、调度上都有着借鉴意义。

正是因为情节主题的独立，使得排场的重复借鉴使用成为可能。除了以上所说"大排场十八本"剧目中的排场以外，很多表演排场都反映了这一点。如"斩三帅"排场，是一个表现武打场面的群体性表演排场，主演一般是一个小武和三个净角，在排场中，主角为小武，他要以一敌三，并且战胜三个净角。为了契合这个情节主题，表演的重点在"斩"字上，但是"斩"不是杀死的意思，而是指战斗的过程。一般来说，这个排场要分三个小段进行，每小段中间以牌子音乐和锣鼓作间隔，每段间隔都由四个演员配合扎一个架。这点由广东粤剧学校所藏的《斩三帅》剧本可见，剧中"斩三帅"的过程如下：

> 长锣鼓，三净插上，度打介。用【烟腾腾】或【刮地风】牌子第一段扎架，小武在正面，衣边二人，什边一人。第三段再打扎架，小武在正面，一人在台中扛毡，衣边什边各一人，最后小武得胜，取下三个人头，下场。①

从广东粤剧学校所藏的剧本可见，这个排场着重表现的是小武与三个净角打斗的过程，并且要以三个造型不同的扎架间隔开三个打斗片段。至于是取三帅人头还是生擒，可以视剧情而定。打斗的过程也可以根据需要设计，只要以扎架（小武一定要正面，三帅在两旁）强调三个打斗片段即可。"打三山""搜宫""过山"等排场都有这样的表演特点。

另外，虽然情节主题决定了排场表演的动作指向，但是排场的名称，有些与戏

① 中国戏剧家协会广东分会、广东省文化局戏曲研究室：《粤剧传统排场集》，内部交流，1962年，第280页。

剧情节名称相同,大部分却不尽相同。排场的内容,可以与情节重复,也可以是主要情节中的一段。这主要是因为排场内容不等同于折子戏内容,排场注重的是舞台表演的套路和技巧,而不仅仅取决于剧情因素。例如《刘金定斩四门》中的"杀四门"排场,就是一个强调舞台调度的武场排场。其原来的剧情较为复杂,有刘金定与随身侍女对话、城门看守对话,也有许多其他表演。但真正属于"杀四门"排场的,是刘金定从东门一直杀至北门的开打套路、音乐锣鼓(【披星】【哭亡魂】【雁儿落】等牌子),以及东、南、西、北四门的舞台调度。所以在粤剧中说到"杀四门"排场,最重要的是这个排场中固定的演员走位与舞台调度,在借鉴这个排场的时候,首先考虑的不是剧情,而是舞台呈现的需要。可见,排场中精彩的唱腔或是充满设计感的武打片段,都是根据情节的主题动作发挥的。正是有了明确、独立的主题动作,才逐步产生了精彩的排场表演。这充分表明剧目情节主题的独立性对于排场形成和使用的影响。并且,这些表演并不是一成不变的,可以在主题动作不变的情况下,根据剧情做合理的调整。

(二)根据情节主题在编剧中使用排场的分析

情节的独立主题赋予了不同排场不同的艺术特点,在创作新剧目的时候,演员们通常可以根据这些有主题情节、主题动作的排场去组合搭配,来创作一些剧情符合逻辑、表演上具有可观性的剧目。这种根据不同情节主题,使用粤剧排场进行剧目创作的方法,在粤剧行内有着很长的历史,我们可以以经典剧目《山东响马》作为例子进行分析。

《山东响马》是粤剧传统剧目,具体的编写时间不详,是20世纪初粤剧戏班常演的剧目之一,也是粤剧小武必学的剧目。剧述"单雨云自幼丧父,母亲又穷困而死,无钱埋葬,得黄府小姐桂兰赠银相助。后单随山东响马甘英才入山学艺。桂兰因父亲外出求仕杳无音讯,与婢女秋莲改扮男装寻父,途经杭州,偕名妓青莲游湖,三人被长明寺凶僧掳回寺中。有广东先生经商于鲁,贩金回乡图利,把黄金打成马鞍以掩人耳目。其时,单下山行劫,见广东先生马蹄起尘,知有重金,跟踪追赶,两人误投长明寺,均被困地牢。两人既同患难,遂合力杀了凶僧,救出黄桂兰等人,一同投奔桂兰之父襄阳知府。黄父命单带官兵剿杀众和尚,火烧长明寺。最后,黄父把桂兰配单为妻,广东先生亦与婢女秋莲成婚。该剧在建国后1953年由珠江粤剧团首演,剧本由莫志勤整理,罗品超饰演单雨云,文觉非饰演广东先生,少昆仑饰演凶僧"①。《山东响马》上演以后,成为戏班必备的剧目,深受观众欢迎。这部戏最大的特点,莫过于利用传统的主题情节连缀成剧,所以,这部戏是蕴

① 中国戏曲志编辑委员会:《中国戏曲志》(广东卷),中国ISBN中心1993年版,第112页。

含了多个传统表演排场，极具传统审美风格的剧目。但是此剧并不是一下子就作为长剧呈现在舞台上，"根据当年曾和周瑜利同班演戏的老艺人邝叠先生忆述，周瑜利在光绪十六、十七年就担纲正印（小武），当时即演过《山东响马》，当时的《山东响马》是短剧，由'配马'排场演起，一直演到在地牢救出花旦为止"①。后来这部戏才发展成长剧，有以文堂等印本是文人根据演出记录下来修改刊行的。"这部戏的旧本分为'闺阁怜贫''男装寻父''游湖遇掳''生擒和尚''兴兵灭寺'五卷"②，从这五卷的卷名就可知其中包含多个主题情节，如"闺阁怜贫"是传统的小姐赠银落魄书生情节的变体；"游湖遇掳"中包含传统的小姐、婢女游湖情节；"生擒和尚"中则包含了"困寺"和"打和尚"等情节。总的来说，《山东响马》剧是由传统的情节、传统的排场连缀而成。其中既有较为简单的过场性排场，如"配马""跑马""游湖"等，也有比较复杂的武场排场，如"困寺"和"打和尚"（也称为"闹寺"）排场。其中，"困寺"实际上是"英雄被困"的主题情节，讲述单雨云与广东先生误投长明寺，被困地牢，这与粤剧的"乱府"和"打闭门"排场从本质上来说是一样的，只不过"困寺"主要运用在英雄被困在寺庙中的场景。"困寺"后面一般接"打和尚"排场，这个排场一般反映花和尚强抢民女，头陀下山归来，反复劝诫师兄修行以善为本，速放民女离开。花和尚不从，两人反目，最终邪不胜正，头陀杀死淫僧，救出民女。在《山东响马》中，没有头陀，换成了单雨云与淫僧对打，这段表演最重要的是突出"打"字，用繁复的南派武功技巧去表现"打和尚"的整个过程。两人开打是以粤剧特有的南派徒手搏击武技为主，同时借助舞台上摆放的桌椅等道具，施展单照镜、双照镜、铲椅等高难度技巧动作。③《山东响马》之所以在很长一段时期里都是各大戏班的必演剧目，得益于它善于结合各主题的情节以及对应的表演排场。此剧的五卷，也就是五个冷热调剂的情节主题，对应的表演排场不仅有文场的"赠银""游湖"，也有武场的"困寺""打和尚"，另外还融入了女扮男装等观众喜闻乐见的题材。

综上可见，戏剧情节主题的独立性对排场表演的技巧性有明显的影响，而排场表演的技巧性，也反过来突出了戏剧情节的独立性，二者是相辅相成的关系。粤剧排场，本质上是剧情在演技和舞台调度、音乐舞美方面的生动体现。正是因为有了明确的主题，才有了清楚的戏剧动作指向，如上文所述及的"杀"（"杀四门"）、"戏"（"戏叔""戏凤"）、"别"（"别窑""别宫"）、"回"（"回窑"）、"猜"

① 丁波、李门、黄婴宁：《我们对〈山东响马〉讨论中几个问题的看法》，李门《粉墨集》，广东人民出版社1981年版，第49页。

② 中国戏曲志编辑委员会：《中国戏曲志》（广东卷），中国ISBN中心1993年版，第112页。

③ 参见《粤剧大辞典》编纂委员会《粤剧大辞典》，广州出版社2008年版，第384-385页。

("猜心事")等，使得这一段段的表演成为可以被不断继承、借鉴和发展的"活态情节"。这种"活态情节"在粤剧剧目的编写与创作上，有着非常重要的借鉴作用。

第二节　剧目情节的程式性与排场表演

表演排场的产生，是在大量的演出实践中酝酿而成的，其根由在于传统戏剧作品中不断出现的情节和生活场景，或者是情节的程式化。如"荡舟"实则表现的是剧中角色划船的场景，"问情由"表现恩公救落难秀才的场景，"抛绣球"则是表现富家小姐选择夫婿的场景，这些场景都是古代戏曲作品中经常出现、不断在舞台上搬演的场景，所以才会逐渐被演员固化成排场，表演的规律实际上只是戏剧情节编排规律的一个表现方式而已。民国时期，笔名为驱甕的戏评人曾发表过一篇名为《粤剧论》的文章，文中略述了粤剧剧情的模式：

粤伶所用剧本是一些什么呢？现略写一些给阅者看看……照上面的名称，命名虽有不同，但归纳起来只有三件事：（一）不是男人找女人，便是女人寻男人；（二）不是乱干便是瞎闹；（三）不是罪恶的诱惑便是盲目的蠢动。

我们看了这些十二万分肉麻的剧目之后，它们的剧情已见一斑了；但其内容也有一述之必要。凡看过粤戏的人，无论看过若干次，无论其吹得如何"合潮流新剧"，如何"时派最新猛剧"，但看来看去，百次千次，究其内容，也总不外以下几件事：（一）私订终身后花园，公子落难中状元；（二）某甲为女人事被害，中途为神仙或海龙王打救，其后或中状元或做了大官，把昔日的仇敌一起杀尽，然后结婚；（三）某乙初恋一女，因争风而逃，由另一女人救之，若干时日以后，某乙忽然大贵，立将仇人结果性命，于是乎前后的两个女人一起做了他的财产；（四）某丙是个风流才子，必勾搭上一个少女，未几此少女必上山扫墓，扫墓时必为强者抢去，而此强者必有一妹，其妹必优待此被抢之少女，后来这位风流才子或得勇士之助，或自己中了状元，必然报仇雪恨，用十分残酷的方法，处置这位强者，于是乎当年所勾搭上之少女与强者之妹，遂也天经地义地一起做了他的老婆。①

① 驱甕：《粤剧论》，见中国戏剧家协会广东分会、广东省文化局戏曲研究室编《广东戏曲史汇编》（第二辑），1963年，第40页。

这段对粤剧剧情模式单一的批判虽难免偏颇，但是也从中可见当时粤剧演出剧目在剧情上有固定的模式可循。正是这种模式，促使了表演排场的产生，表演排场的熟练运用，又影响着粤剧新剧目的创作。

由上，研究排场表演的来源，除了研究单个剧目的剧情以外，有必要对相似情节的排场进行汇总分析，进而总结粤剧剧情的程式性与排场表演的关系。如果根据排场反映的情节内容，将它们进行分类，选取其中有规律可循的典型情节类型和对应的排场，会发现，这些主题情节本身代表了一些程式化的剧情模式。如自杀排场。"投河"排场一般不单独使用，而是接演"收干女"，所以又有"投河收干女"排场；"吊颈"排场也不是单独使用的，一般后面接演"斩带"。这两种排场搭演模式，表示剧情中如果主要人物自杀，一般都会有恩人搭救，造成剧情的反转。

一、粤剧《酒楼戏凤》剧情分析

《酒楼戏凤》是粤剧"大排场十八本"中较多上演的一个剧目，现在保留有多个版本，主要有《俗文学丛刊》收录的广州以文堂版《酒楼戏凤》、1962 年出版的《粤剧传统剧目汇编》收录的孙颂文忆述版《游龙戏凤》（又名《正德皇下江南》或《李凤刺目》）。另外，香港朱永膺编的《粤剧三百本》收录的新马师曾①、红线女②、文觉非③演出本《正德皇凤阁哭魂归》讲述的也是"游龙戏凤"的故事，并附有主题曲。这三个版本前半部分都是讲述正德皇帝下江南，在"龙凤店"酒家遇见美丽的酒家女李凤，对她一番调戏后表明真龙天子的身份，与李凤终成眷属的故事。但是后半部分在情节与剧情走向上却是不同的。《酒楼戏凤》整个故事更偏向于传统戏曲，以李凤与正德皇帝定情后的经历进行双线叙事，最后以一夫二妻的大团圆结局结束，而《游龙戏凤》和《正德皇凤阁哭魂归》则以李凤进宫后的悲剧收场。在以文堂版的《酒楼戏凤》剧本中可以看到排场表演的提示和情节程式化的痕迹，所以本书选取广州以文堂版《酒楼戏凤》为例来探讨剧目情节程式性与排场表演之间的关系。分析其剧本，其剧情可分为以下情节单元。

（1）正德皇帝下江南微服巡视，与李凤相遇并且定情。

（2）李凤遭反派迫害并投水，被恩公救起，并被恩公收为义女。

① 新马师曾（1916—1997），男，原名邓永祥，广东顺德人，著名粤剧文武生。代表作品有《胡不归》《光绪夜祭珍妃》等。

② 红线女（1925—2013），女，原名邝健廉，广东开平人，著名粤剧花旦。代表作品有《蝴蝶夫人》《搜书院》《关汉卿》《昭君出塞》《李香君》《焚香记》《白燕迎春》等。

③ 文觉非（1913—1997），男，原名文七根，广东番禺人，著名粤剧丑生。代表作品有《借靴》《选女婿》《凉亭会妻》《卖油郎独占花魁》等。

（3）正德皇帝偶遇并救起恩公的亲生女儿。

（4）正德皇帝送恩公女儿回家，与李凤在恩公家重逢，一夫二妻大团圆。

《酒楼戏凤》的剧情充满了巧合。正德皇帝与李凤的"巧遇"，李凤投水巧被恩公拯救，正德皇帝又恰巧救了恩公的亲生女儿，这都印证了中国人所说的"无巧不成书"。而"巧遇"和"绝处逢生"所引发的戏剧冲突也是中国戏曲编剧中经常用到的。在粤剧表演排场中有"投河"和"投河收干女"排场，其内容与《酒楼戏凤》中李凤被救的内容基本一致：

少女（或少妇）因受冤枉，或被奸人迫害，无奈投河自尽。恰遇高官或有权势之人而被救起，细问情由，心生怜悯，便把她收为干女儿。少女由花旦扮演，官员由武生扮演。此排场在少女投河时，先表演投河排场，在整段戏结束之后，下面多接"拷打新郎"或"打洞房"等排场。①

在以文堂版《酒楼戏凤》②中，李凤先与正德皇帝定情，正德皇帝走后，奸人朱其英在龙凤店中见色起意，希望收李凤做自己的二房，李龙、李凤不肯，朱其英先是杀了李龙，又对李凤逼嫁，李凤宁死不从，于是投水。剧本里对李凤投水和被救的场景是这样描写的：

凤跪唱：一见兄长把命逝，不由与奴泪悲啼。（白）诛了青天白日，强杀奴兄，五雷诛你。

（什做手）

什上白：吓，店姑娘，你今亚哥死了，这也难讲。莫若随公子回去，做个二奶，自不然得个安乐日子唎。

凤白：诛了强杀兄长，莫大之冤。奴家死不相从。

分白：不用多讲，待某来杀。

（追杀）

（凤走下）

（分什同追杀，凤走上）

凤（完台）唱：奸党做事全无理，追杀于奴苦迫佳期。来至路旁抬头观视，前头追赶不稍延迟。

（分追上，凤走跳下水，小鬼救下）

① 《粤剧大辞典》编纂委员会：《粤剧大辞典》，广州出版社2008年版，第419页。

② 粤剧《酒楼戏凤四卷》，见"中央研究院"历史语言研究所俗文学丛刊编辑小组《俗文学丛刊》（第4辑，第136册），台湾"中央研究院"历史语言研究所、新文丰出版股份有限公司2004年版，第431－497页。

分白：哎，娘子投水身亡，枉费一场心血。回府也罢。①

　这里提示的"凤走跳下水"，实际上就是提示演员做"投水"排场，之后柴敬全由末角扮演做"荡舟"排场上场，并且解救了李凤：

　　【撞点】（末上）
　　【中板】（荡舟）
　　末唱：青山绿水情何限，程途万里转家还。停着舟儿左右盼。（荡舟，完台）海天一色心着忙。
　　末白：老汉柴敬全，收租已完，中流泛棹，就此回家。
　　末唱：舟人与爷忙解缆，归心如箭着了忙。来至河中抬头看（掉舟，完台，凤尸首蒲起），尸骸宛在水中央。
　　末白：吓，为何前边有一个尸骸蒲起，左右捞他起来。
　　（船家捞起凤，扶正舟中）
　　末白：快些救他的来。
　　（抱灌姜汤）
　　末白：苏醒。
　　凤【首板】：这一阵杀得我三魂飘荡。（呕吐，作观望）
　　【中板】接唱：为何死去又还阳。
　　凤白：且住，方才被奸追杀，投水身亡。于今身在船舱，这是何故。（作想）你看那旁，有一位老伯在此，一定是他搭救，待奴上前，自有道理。（开位）
　　白：多蒙老伯搭救，感恩不浅。②

　李凤醒后，柴敬全见李凤一介弱女子却投水自尽，便问她身世，这里又接一个"问情由"排场：

　　末白：你个女子，青春年少，为何丧在河中。何方人氏，姓甚名谁，还要说明才是。
　　凤白：老伯不嫌烦絮，端在船中，待奴家从头苦诉呀。
　　【梆子慢板】未开言不由人泪如泉放，奴本是李氏女家住下梁。
　　末唱：李姑娘因何事投江命丧，你家中还有着年迈爹娘。
　　凤唱：二双亲也亡过剩下兄长，兄妹们在城市开设店房。

① 粤剧《酒楼戏凤四卷》，见"中央研究院"历史语言研究所俗文学丛刊编辑小组《俗文学丛刊》（第4辑，第136册），台湾"中央研究院"历史语言研究所、新文丰出版股份有限公司2004年版，第431－497页。
② 粤剧《酒楼戏凤四卷》，见"中央研究院"历史语言研究所俗文学丛刊编辑小组《俗文学丛刊》（第4辑，第136册），台湾"中央研究院"历史语言研究所、新文丰出版股份有限公司2004年版，第431－497页。

末唱：既然是开酒楼兄妹为商，因何故少年女不顾短长。
　　凤唱：都只为朱其英全然不想，见奴家如花貌就起无良。
　　末唱：骂一声朱其英心肠不当，为什么见闺女立乱行藏。
　　凤唱：奸贼子强逼奴同欢叙畅，奴不从把兄长过刀而亡。
　　【中板】将奴奴苦强迫婚姻事干，事到头无奈何走出门墙。
　　　　又谁知那奸党将奴追赶，手拿着那钢刀闪闪毫光。
　　　　那时节进退无门躲避无方，因此上舍微躯付落河洋呀。①

这时李凤说清了身世，引起柴敬全的同情，为了庇护李凤，他提议将李凤接入自己府上暂住，以望有日为李凤报杀兄之仇，这里是"收干女"排场：

　　末白：娘子呀，据你讲来，都是朱其英不仁，陷害于你。如今老夫意欲，收你为螟蛉看待，随我回家，食口安乐茶饭，心下如何呢？
　　凤白：老伯父如此恩德，但不知高姓贵名。望求指示。
　　末白：老夫柴敬全。
　　凤白：原来柴伯父，奴家有眼不识，又恐高扳（攀）不来。
　　末白：老夫心中已出，何用推辞。
　　凤白：既然如此，干爹请上，受干女儿一拜可。
　　唱：干爹恩义如天样，垂怜拯难实难偿。将身跪在尘埃上，千拜万拜理本当呀。
　　末唱：干女儿说话真会讲，聪明伶俐一娇娘。从今且把愁眉放，抽身起来慢叙谈。
　　凤唱：听说干爹把命降，拜罢抽身喜笑扬。
　　末唱：叫干女随父回家而往，（同行完台）父女们回庄去慢慢行藏呀。②

至此，李凤从投水到被救，再到被柴敬全收为义女，一共分为"投水""荡舟""问情由""收干女"这四个表演单元，也可以说，要完成"投水收干女"这一个排场，需要多个程式动作排场和叙事排场的相互连接和配合。每个表演排场都不是单一或孤立的，它们之间具有承上启下的逻辑关系，不仅仅是剧情的需要，更是表演规律的一种体现。下面我们根据老艺人口述的"投河收干女"排场进行对比分析，找出这个表演排场的表演规律。

　　① 粤剧《酒楼戏凤四卷》，见"中央研究院"历史语言研究所俗文学丛刊编辑小组《俗文学丛刊》（第4辑，第136册），台湾"中央研究院"历史语言研究所、新文丰出版股份有限公司2004年版，第431—497页。
　　② 粤剧《酒楼戏凤四卷》，见"中央研究院"历史语言研究所俗文学丛刊编辑小组《俗文学丛刊》（第4辑，第136册），台湾"中央研究院"历史语言研究所、新文丰出版股份有限公司2004年版，第431—497页。

二、西洋女所述"投河收干女"排场

这里可以将根据粤剧演员西洋女口述的"投河收干女"排场过程与以上《酒楼戏凤》做一个比较。西洋女所述的"投河收干女"排场没有具体的人物,只有行当和对应的曲词、身段。首先是"投水"表演,花旦【冲头】上场,哭相思,唱【滚花下句】,白:"奴家(报名字),只因被奸人所害,逃将出来,又与家人冲散,如今前路茫茫,如何是好?唉,难以讲得,只有赶往前途,找寻家人就是。"之后,做四处观望状,望见衣边(即河边),然后接唱下句:"哎呀不好了,不好了!只望赶上前去,寻找家人,重聚家园。不想来到此处,前无去路,如何是好?"这时,花旦两边望,表示无路可走,接着道白:"也罢,倒不如等我迭埋心肠拜辞天地,投河自尽,免被奸人玷污于奴,岂不是好?唉,无奈何啊!"紧接着跪正面、拜天,唱【滚花】:"将身跪在尘埃地,拜天拜地拜爹娘,低下头来忙思想……"最后顿脚,接【五槌】【滚花】唱:"不如一命见阎王。"做投水的身段。

"投水"表演单元过后,是武生"荡舟"表演。在这段表演中,武生上场,发现水中挣扎的花旦,于是将其救上船。武生【撞点】上场,船家摇船随上。武生唱【中板】:"一路风光真可赏,风平浪静喜心肠,举目抬头来观看,波涛汹涌为何详?"接白:"且住,船行到此,只见半江之中,波涛涌起,又见河水这中似有人在内,是何原故?船家过来,你且下水去看过,如若是真有人落水,你就救他上船。"这段表演由武生和船家共同完成,以游船上场为开端,以发现花旦并将其救上船为结束。

在将花旦救上船之后,武生需要"问情由"。"问情由"在粤剧表演中也是一个表演排场,主要表现落难被救的人在恩公的询问下吐露身世的过程。原版的"问情由"排场,接在"坐大石"排场[①]之后,表现的是"员外出外收租返家途中,遇见落魄的书生冻饿晕倒在道旁的大石之上,员外命书童把书生救醒,仔细询问书生的来历和遭此窘境的原因。听书生哭诉后,员外心生怜悯,将书生带回家中,安置他担任账房先生"[②]。一般来说,书生由小生扮演,员外由武生扮演,书童由拉扯扮演。这个排场就是表现员外询问书生情况的过程,所以得名"问情由"。在后来

① "坐大石",粤剧传统表演排场。剧述穷书生沦落街头,又冷又饿,坐在路旁的大石上晕了过去。员外出外收租,返家途中看见书生情状,就命书童上前救醒书生,并为书生披上御寒的衣袍。书生由小生扮演,员外由武生扮演,书童由拉扯扮演。因为书生坐在大石上晕倒,故称"坐大石"排场。此排场只是过程性的表述,并没有技术技巧或者程式表演。在传统粤剧中,遇到剧中人物穷困潦倒,流落街头、荒野都会用此排场。(《粤剧大辞典》,广州出版社2008年版,第403页。)

② 《粤剧大辞典》编纂委员会:《粤剧大辞典》,广州出版社2008年版,第403页。

的粤剧演出中，只要有查问、询问的场景，都会使用"问情由"排场，其过程一般使用【中板】或者【二黄】来表达问答的内容。在西洋女口述的"投河收干女"排场中，也使用了【慢板】转【中板】的方式来表现问答的整个过程：

　　武生：（拦住花旦）且慢，蝼蚁尚且贪生，何况你是一个人，你既有满腹冤情，何不对我讲个明白，老夫与你分忧解愁，与你做主就是。

　　花旦：哎，官长既然下问，待我苦情禀上呵！【慢板】未开言不由人泪流满面。

　　武生：姑娘，坐下来慢慢讲。

　　（武生坐正面椅，花旦坐衣边椅。武生【慢板】问情由，花旦【慢板】诉情由，二人对答唱二段，第三段转【中板】）

　　武生：啊明白了！（唱下句）原来姑娘有此苦情，你不必悲伤，老夫与你做主就是。请问姑娘，高姓贵名？

　　花旦：（报名）请问官长尊姓大名？

　　武生：（报名）。

　　花旦：原来×大人，奴家有礼。①

　　从这段"问情由"表演中可见问答部分的内容随意性较强，可以根据剧情进行调整，但是一般来说遵循"武生【慢板】问情由，花旦【慢板】诉情由，二人对答唱二段，第三段转【中板】"的模式。

　　接着是"投河收干女"排场的最后一个表演段落——"收干女"。先由武生提出要收花旦为干女儿："姑娘请少待。（至台口，浪里白）这一女子，被奸人所害，如今无家可归，想老夫年过半百，并无儿女，见她生得眉目清秀，出身亦是官宦之家，何不收她为干女，带她回家，夫人定必欢喜。我就是这个主意。（埋位）姑娘，你今欲往何处？"花旦白："唉，奴家与家人冲散，现在前路茫茫，故此投河寻短见。"武生白："老夫年过半百，并无儿女，看你生得精乖伶俐，欲想收你为干女看待，未知你可有嫌弃。"接着花旦推辞，但是武生坚持要收花旦为干女，于是花旦跪拜武生，完成"收干女"的过程，二人同归。至此，"投河收干女"排场结束。

　　我们可以将西洋女口述的"投河收干女"排场的四个段落与粤剧《酒楼戏凤》的内容进行对比，分析出这个表演排场的规律，内容见表3-4。

① 中国戏剧家协会广东分会、广东省文化局戏曲研究室：《粤剧传统排场集》，内部交流，1962年，第86-87页。

表3-4　"投河收干女"排场表演过程比较分析

段落名称	表演过程	
	《酒楼戏凤》	西洋女口述
投河	花旦遭奸人追杀—逃至河边—观望—投水	花旦遭奸人所害—寻找家人—观望—跪拜天地爹娘—投水
荡舟	末与船家【撞点】上—"荡舟"圆台—唱【中板】抒情—发现花旦踪迹—命船家打捞	武生与船家【撞点】上—摇船程式—唱【中板】抒情—发现花旦踪迹—命船家救人
问情由	末给花旦灌姜汤—花旦苏醒—感谢末救命之恩—【慢板】转【中板】二人问、诉情由	船家给花旦灌姜汤—花旦苏醒—感谢武生救命之恩—【慢板】转【中板】二人问、诉情由
收干女	末提议收花旦为干女—花旦推辞—末坚持—花旦跪拜—二人同归	武生提议收花旦为干女—花旦推辞—武生坚持—花旦跪拜—二人同归

从表3-4可见，"投河收干女"排场表演规律非常明显，比如"荡舟"表演，上场式使用的锣鼓都为【撞点】，抒情部分使用【中板】。在"问情由"表演中，这个规律更为清晰，恩公与花旦的问答，都使用了【慢板】转【中板】的模式。虽然西洋女口述的过程，【慢板】问答为两段，紧接着就转【中板】，但是这部分内容应该本身就不是固定的，而是根据剧情实际情况，由编剧或演员进行设计。实际上，【慢板】转【中板】的问答模式并不只存在于"投河收干女"排场中。以"斩带"排场为例，其中也有【慢板】转【中板】的唱腔设计，而且这种唱腔设计并不是偶然的，它都出现在自杀未遂被救、恩公与自杀者的"问情由""诉情由"过程中。再如"斩带"排场，根据孙颂文的口述，主要内容是："被奸人迫害的花旦，走投无路之下决心自缢，当她上吊之时，被路过的小武撞见，小武上前斩断腰带，将花旦救下。"① 小武救下花旦之后，也有"问情由"的表演，这段表演与上述"投河收干女"排场中的"问情由"相似，而且其唱腔设计也是由【慢板】转【中板】，原文如下：

花旦：侯爷听道呵！（开边跪下）【慢板】侯爷你且听奴禀上：奸太保杀

① 中国戏剧家协会广东分会、广东省文化局戏曲研究室：《粤剧传统排场集》，内部交流，1962年，第89页。

我父赶我出来……【中板】侯爷你既是英雄汉，报仇雪恨感恩不忘。①

可见，自杀未遂"问情由"的表演是有着普遍规律的。当然，这个规律并不是偶然的，从《酒楼戏凤》的问答设计可见，【慢板】部分主要是花旦叙述自己的悲惨遭遇，末角在旁回应。【慢板】节奏较慢，有利于在叙述过程中抒情，渲染人物悲惨身世的情感氛围。最后说道："将奴奴苦强迫婚姻事干，事到头无奈何走出门墙。又谁知那奸党将奴追赶，手拿着那钢刀闪闪毫光。那时节进退无门躲避无方，因此上舍微躯付落河洋呀。"这段唱词节奏突然加快，最后以"落河洋呀"一个拖腔结束唱段，突出人物受害的悲惨。《酒楼戏凤》中这段表演明显使用了西洋女口述的表演套路，加上"斩带"排场中也有相似的"问情由"表演，从而证明了排场表演在实际粤剧剧目编演中常被借鉴使用。

三、"投河收干女"排场形成原因分析

在《酒楼戏凤》剧情的下半部分，正德皇帝借宿庙中，无意中发现一名女子被困在寺内，原来是被歹人抢来，暂时放在寺内看管。正德皇帝救下了这名女子，并在财帛星君的暗示下封这名女子为西宫娘娘，后送这名女子回家。谁知道这名女子正是柴敬全的女儿，而柴敬全的义女正是李凤，于是正德皇帝与李凤重逢，一皇二妃大团圆结局，奸人也受到了应有的惩罚。分析其剧情，可知"投水收干女"是剧情的重要转折点，为日后男女主角相认埋下了伏笔。而正德皇帝拯救柴敬全之女，又是命运的巧合，指引着他与李凤重逢。这种"投水被救"与"命中注定的姻缘"的剧情并不是偶然出现在《酒楼戏凤》之中，如果对相似的古代戏曲剧目以及粤剧剧目进行分析，可以看到这种情节模式很早就已经出现，而且有不同类型的变体。正是因为这种情节模式，才产生了相应的表演排场。根据笔者整理，历史上小说、戏曲作品中"溺水被救"的故事情节可以分为"投水被救""落水被救""遇害被救"三种，其结果都是施救人收溺水者为干女儿（或干儿子），它们都有作为剧情的拐点、为后面团圆剧情做铺垫的作用。

论及"投水被救"剧情模式，南戏《荆钗记》是典型例子。此剧主要叙述王十朋与钱玉莲的爱情故事，从副末开场中可得知其剧情："【沁园春】才子王生，佳人钱氏，资孝温良，以荆钗为聘配为夫妇。春闱赴试拆散鸳鸯，独步蟾宫高攀仙桂。一举成名姓字香，因丞相不从招赘，改调在潮阳。修书飞报萱堂，到中道奸谋变祸殃，岳母生嗔逼令改嫁，贞妇守节潜地去投江。幸神道匡扶，使舟人捞救，同

① 中国戏剧家协会广东分会、广东省文化局戏曲研究室：《粤剧传统排场集》，内部交流，1962年，第89页。

赴瓜期。往异乡在神舡相会，义夫节妇千古永传扬。"① 从这段开场词可见，钱玉莲是被逼嫁而投江，投江之后被救。剧中王十朋传信给钱玉莲，却被孙汝权把家书套为休书，又说王十朋已经入赘相府。后继母和姑母逼迫钱玉莲改嫁孙氏，钱玉莲抵死不从，最终投江自尽。赴任福建安抚的钱载和途中得判官托梦，说到有节烈女子钱玉莲与他有义女之分，于是钱载和将钱玉莲救起，并收其为干女，同往任所。

《荆钗记》是南戏四个著名剧目（其他三个是《刘知远白兔记》《拜月亭》《杀狗记》，简称"荆、刘、拜、杀"）之一，后世戏剧评论家对其情节多有赞誉之声，可以说，这部戏在剧情编写上的成就超过了词曲上的成就。如明王世贞说："《拜月亭》之下，《荆钗》近俗而时动人。"② 徐复祚亦说："《琵琶》《拜月》而下，《荆钗》以情节关目胜，然纯是委巷俚语，粗鄙之极；然用律却严，本色当行，时离时合。"③ 由以上点评可见，《荆钗记》所叙之事，"投河收干女"情节可以说是整部戏的转折点，为最后的团圆结局做了铺垫。而这种叙事方式实际上是南戏、传奇作品中双线叙事模式的一种典型表现。如《琵琶记》《拜月亭》等实际上都使用了双线叙事，两条线或者相似，或者形成强烈对比，以增强其戏剧张力。

在原剧中，"投河收干女"的剧情与粤剧《酒楼戏凤》中"投河收干女"的剧情一致，而且从剧本来看，整个表演过程也基本一致。首先，旦角诉说自己悲惨的身世，这部分主要表现绝望的感情。如剧本中：

【梧叶儿】（旦上）遭折挫，受禁持，不由人不泪垂。无由洗恨，无由远耻。事临危，拼死在黄泉作怨鬼。自古道"河狭水紧，人急计生。"④

在这段戏文中，观众可以从旦角的哭诉中得知前面剧情的主要矛盾冲突，以及旦角落得如今境遇的原因。投水前，钱玉莲诉说道："伤风化，乱纲常，萱亲逼嫁富家郎。若把身名辱污了，不如一命丧长江。"⑤ 接着做"跳介"，后被丑救起。钱玉莲被救起后，钱载和因之前收到判官托梦，说命中注定有一女与他有父女之份，

① 〔元〕柯丹丘撰、中山大学中文系五五级明清传奇校勘小组整理：《荆钗记》，中华书局1959年版，第1页。
② 〔明〕王世贞：《曲藻》，见中国戏曲研究院编《中国古典戏曲论著集成》（第4集），中国戏剧出版社1959年版，第15页。
③ 〔明〕徐复祚：《曲论》，见中国戏曲研究院编《中国古典戏曲论著集成》（第4集），中国戏剧出版社1959年版，第239页。
④ 〔元〕柯丹丘撰、中山大学中文系五五级明清传奇校勘小组整理：《荆钗记》，中华书局1959年版，第1页。
⑤ 〔元〕柯丹丘撰、中山大学中文系五五级明清传奇校勘小组整理：《荆钗记》，中华书局1959年版，第72页。

知道此人就是钱玉莲。在《荆钗记》中,也有"问情由"的描写:

旦唱【玉交枝】容奴申诉。

(官外白)你家居哪里?

旦唱:念妾在双门里居。

(外官白)姓甚名谁,何等人家之女?

旦唱:玉莲姓钱,儒家女。

(官外白)有丈夫么。

旦唱:年时获配鸳侣。

(官外白)你丈夫在家出外。

旦唱:王十朋是夫出应举。①

从以上对话可见,《荆钗记》中"问情由"片段的表演是由钱载和念白"问",钱玉莲唱【玉交枝】"答",这种"浪里白"的唱念搭配常见于"问情由"表演。最后,钱载和因怜钱玉莲身世,又因二人同姓,于是将她收为义女,至此,"投河收干女"的全过程就完成了。

从以上分析可见,粤剧"投河收干女"排场的剧情和表演与《荆钗记》中对应片段有很多重复之处,可以说,这个表演排场有着很深的戏曲表演渊源。在历史上,不仅《荆钗记》有这样的情节设计,很多著名戏曲作品编剧都遵循这样的情节发展模式。如在昆剧《钗钏记》中,也可以找到相似情节。《钗钏记》本是明代传奇,作者自署"月榭主人",姓名不详。一说作者是王玉峰,他的生卒年也不详。"《钗钏记》讲述书生皇甫吟与史直的女儿碧桃订有婚约,但皇甫家中日渐贫寒,无力迎娶。史直悔婚,将碧桃改嫁,碧桃不肯,暗中遣侍女芸香去皇甫家,约定中秋夜在花园相会,准备相赠金银首饰,让皇甫吟早日前来迎娶。此事被皇甫友人韩时忠知悉,他一面阻止皇甫吟赴约,一面假冒他的名义去花园骗取钗钏。碧桃因久不见皇甫吟前来迎娶,便遣芸香去他家催促,皇甫恰巧外出,芸香因讨钗而与皇甫母亲起了争执。碧桃以为受骗,愤而投水。史直告官,皇甫吟下狱。后学士李若水巡视地方,皇甫吟母亲为子申冤,真相才得大白。碧桃投水获救,皇甫吟也中了进士,两人终于结为夫妇,圆满收场。"② 在这些"投水被救"故事中,"投水"是整个故事的转折点,也是后续故事得以形成各种"巧遇""巧合"的伏笔。"投水"这个行为通常是女性角色在走投无路之时,为了保全自身贞洁的贞烈之举,而"投

① 〔元〕柯丹丘撰、中山大学中文系五五级明清传奇校勘小组整理:《荆钗记》,中华书局1959年版,第72页。

② 李修生:《古本戏曲剧目提要》,文化艺术出版社1997年版,第365页。

水被救"情节在一定程度上反映了剧作家们对于这些女性的同情,对于她们行为的赞许,这是中国戏曲作品中"善有善报,恶有恶报"价值观的一种体现。

以上我们分析了"投水被救"的故事,除了受迫害而投水以外,还有一些情节叙述的是主人公失足落水被救。元代杨显之所作的《潇湘雨》杂剧,又称为《临江驿》《秋夜潇湘雨》,全名为《临江驿潇湘秋夜雨》,共四折。"演张翠鸾被夫崔通遗弃,后复仇团圆的故事。北宋谏议大夫张天觉因忤高俅、童贯、蔡京被贬官江州,携女翠鸾赴任,在淮河遇风浪翻船,父女失散。翠鸾得救后,被渔翁崔文远认做义女领回家中。后崔文远侄子崔通进京应考,路经淮河渡口,前来探望。文远见崔通聪慧风流,便做主将翠鸾与崔通配为夫妇。然而,崔通状元及第,却隐瞒了自己已婚的事实,又娶了试官的女儿为妻,一同去秦川赴任。三年后翠鸾到秦川寻夫,崔通不仅不认,反而诬蔑翠鸾是崔家盗银逃跑的奴婢,将翠鸾拷打之后刺配沙门岛。当年翠鸾之父张天觉水中也得救,此时任提刑廉访使,携御赐上方剑。翠鸾发配途中受尽千辛万苦,风雨之中艰难带枷赶路,与父亲重逢于临江驿。张天觉听女儿诉说冤情,怒不可遏,将崔通和赵女绑缚治罪。崔文远及时赶到,向他求情,张翠鸾也认为自己没有再嫁之理,张天觉于是放了他们,将官还给崔通,让他与张翠鸾同赴任所,赵女则沦为婢妾。"① 在这个故事中,作者依然使用了"落水被救"的情节作为后续故事发展的铺垫。翠鸾与父亲落水失散,也为后来二人在临江驿重逢埋下了伏笔。这不能不说与上面所说的"投水被救"有着相似之处:原本,翠鸾看似已经走入绝境,没想到落水失踪的父亲居然还活着,还成了可以为她主持公道之人,这不得不说是"落水被救"的另一种妙用。

除了上述的"投水被救"与"落水被救"情节之外,古代的戏曲作品中还有以"水上遇害被救"为重要转折点的经典故事。最出名的当属《金玉奴》故事,此故事可见冯梦龙《古今小说》卷二十七《金玉奴棒打薄情郎》,明代范文若《鸳鸯棒》传奇,所作亦《金玉奴》事。剧述"临安秀才薛季衡,穷困潦倒,寄居东岳庙中。时常偷庙里的东西换酒食。上元节,庙祝裴妙玄很可怜他,便陪他到酒肆,并同往观灯。薛季衡遇到钱盖的女儿钱惜惜,趁醉酒跟踪到钱家,酒性发作,便躺在他家门前。钱盖原来也是个乞丐,现在积攒下了产业。钱盖得知薛季衡怀才不遇,就聘他为馆师,教儿子小好读书。后经裴妙玄撮合,钱盖将女儿许配给薛季衡,并招薛季衡入赘。不久,薛季衡乡试中解元,开始厌恶钱家出身卑贱,他本想掩盖已经成婚的事实,与瀛洲将军杨延昭之妹成亲,谁知正赶上钱盖带女儿远道来找,薛季衡只得把钱惜惜留下。后来,薛季衡转任成都,带着钱惜惜顺流而上,到

① 李修生:《古本戏曲剧目提要》,文化艺术出版社1997年版,第43页。

了瞿塘,他谎称赏月,把惜惜推入江中。正好成都太守张咏也上任路过,救起钱惜惜,问明缘由,收她为义女。薛季衡到成都之后,张咏招赘薛季衡,薛季衡很高兴,结婚时节,太守使仆婢数十人持乱棒打新郎,又拿出鸳鸯棒,让薛季衡发誓不生二心。第二天,张太守让钱惜惜穿旧时衣衫出来,痛责薛季衡;后又换成礼服,命侍女捧出鸳鸯棒。薛季衡这才知道真相,惭愧不已,夫妻、翁婿重归于好"[1]。后世很多地方戏都受这个剧目的影响,如京剧《红鸾傅》《金玉奴》,秦腔、豫剧、评剧、河北梆子《棒打薄情郎》等。《金玉奴》故事在戏曲舞台上有着广泛的影响力,这与它巧妙的剧情设计分不开。相比"投水被救"与"落水被救"情节,"水上遇害被救"的情节冲突更为强烈,最后被害人与施害人居然还要以新婚夫妻的身份见面,可以说充满了讽刺意味。粤剧中有"拷打新郎"排场,就是表现这种仇人在洞房中相见的场景,可见,这类情节十分受观众的欢迎。

至此,我们已经结合经典剧目分析了从"投水""落水""水上被害"到"被救"三种情节设计模式,虽然每一种模式中主人公遇险的情由不同,但是"被救"都是最终的结局。从南戏到宋元杂剧,再到明清传奇,我们可以看到,以这种"被救"而衍生出后续巧合故事的经典剧作有很多,虽然具体的故事情节不尽相同,但是这些遇难被救的情节设计实际上暗合了中国人传统的"善恶因果"观念,这也就不难解释为何善良的主人公遇难时总是有神灵出现,或是施救,或是指引剧中其他人物对其进行救助。而暂时的遇难之后必定有重逢的情节。一般都是以女主人公阴差阳错与男主人公再次结为夫妇为大团圆结局。如此看来,粤剧《酒楼戏凤》中的"投河收干女"排场,其运用并不是偶然的,在一个剧目中,前面如果出现了"投河收干女"排场,后面必定会出现"拷打新郎"一类的排场,如此,排场与排场之间也有着某种逻辑关系。而之所以表演中形成"投河收干女""拷打新郎"等排场,其根本原因是长期以来话本小说与戏曲故事叙事的程式化。正是因为在众多剧目中反复出现这一情节,而且这类情节的故事发展总是按照一定的模式,所以才在搬演过程中逐渐形成这部分表演排场。

四、粤剧剧目中的"投河收干女"情节

前面我们分析了"投河收干女"排场产生的历史原因,可见这一排场在很长一段时期内都被戏曲演出所使用,无论是从剧情上还是表演上,都具有一定的代表意义。在粤剧的剧目创作中,程式化的思维无处不在,如"投河收干女"情节,就曾经在许多粤剧剧目中出现。现将一些有代表性的剧目情节做一个整理,

[1] 李修生:《古本戏曲剧目提要》,文化艺术出版社1997年版,第342页。

如表3-5所示。

表3-5 含有"投河收干女"情节的粤剧剧目

剧目名称	年份	编剧	剧情
《梅开二度》	1939	望江南、陈冠卿、刘汉鼎	胡寇陈兵边境,唐德宗误信太师卢杞谗言,屈膝求和,斩了主战的御史梅魁,并欲株连九族,其子梅良玉改名换姓,逃亡扬州,在年伯原尚书陈东初家当花匠。梅魁周年忌辰之日,陈东初偕女杏元、子春生到梅园祭奠,梅良玉义感上天,使得被风雪所毁的梅花二度开放。陈东初得知花匠就是梅良玉,喜极,并以女杏元许之。正在完婚之日,卢杞奉旨前来,命杏元即日和戎,以息干戈。陈杏元被迫离别家邦,来到重台之上,忧怀家园,肝胆摧裂,并与梅良玉、陈春生依依惜别。陈杏元过了重台以身殉节,投河自尽,幸被督察邹伯符之女邹云英救起,把她带到家中养病。刚巧梅良玉亦在归途被邹伯符收留,在家攻读。几经周折,夫妻二人终于在异地重逢①
《三春审父》	不详	不详	御史陶国裔之女陶三春与子陶晏行常受后母郎氏虐待,为打猎寻雁的义士燕贤贵所觉,贤贵仗义怒斥郎氏。三春忆母题诗寄以怀念之意,贤贵也是幼年丧母,同情三春,因而和诗一首。不料诗被郎氏所获,便涂改诗意,诬三春不贞,迫国裔杀之。三春不堪受辱,投江自尽。晏行也愤然离家,投奔绿林落草。科举年,宰相蒋天官之子蒋辞能笔墨胸无,却欲独占鳌头,重金贿赂主考陶国裔。国裔秉公拒私,论才点中燕贤贵。天官怀恨于心,在皇帝面前诬告国裔受贿,皇帝将国裔打下死牢。时外寇入侵,晏行率领绿林军协同挂帅出征的燕贤贵荡平外患,回朝受封。三春投江时,为尚书蒙世芬所救,收为义女。三春悉父蒙冤下狱,便乔装应试,高中状元。奉旨与燕贤贵、陶晏行复审国裔受私案。堂试辞能,天官夹带文章被获,真相大白。国裔沉冤昭雪,一家共庆团圆②

① 中国戏剧家协会广东分会:《粤剧剧目纲要》(一),羊城晚报出版社2007年版,第266页。
② 中国戏剧家协会广东分会:《粤剧剧目纲要》(一),羊城晚报出版社2007年版,第274页。

(续表3-5)

剧目名称	年份	编剧	剧情
《人面桃花》	不详	周庆业	唐代书生崔护上京赴试，遇郑元寿调戏民女卢爱爱、王小杏，崔护打抱不平，自己因此受伤，误了考试的时间。某日卢爱爱思念不知姓名的救命恩人，恰好崔护叩门求水。卢爱爱之父卢荣本是当朝尚书，不满官场黑暗，辞官归里。他十分赏识崔护，将他留在家养伤。一个月后，崔护伤愈归家，和卢爱爱相约，来年三月定来下聘。郑元寿找到卢家，要强娶卢爱爱为妾，卢爱爱忠于崔护，愤而投水。郑元寿又要抢丫鬟王小杏，王小杏假装答应，洞房之夜刺杀郑元寿，跳窗逃走。来年三月，崔护依约来到卢家，不料桃花依旧，人已不知所踪。不久，崔护高中状元，潘王请旨将崔护招为女婿。谁知潘王的女儿竟是当年仓促出逃被王妃救起的王小杏，而卢爱爱投水遇救后，却做了王小杏的侍婢。成婚之夜，王小杏发现新郎是崔护，便毅然让卢爱爱和崔护结成良缘①
《小青吊影》	不详	不详	传统剧，原编者不详。英武为恋小青，终日流连青楼。叔父常严责之。小青不欲沦落青楼，求英武为其脱籍。英武征得妻子王氏同意，纳小青为妾。王氏为人狠毒，乘英武进京考试时虐待小青。小青不堪迫害，投江自尽，幸遇尼姑搭救，收为弟子。小青忆及王氏残暴，感怀身世，临湖顾影自怜，欲再投河自杀。适遇陈爷访案到此，将她救起，并助她与英武相见。英武高中后返家，轻信王氏捏造的逸言，幸得陈爷剖白情由，英武严惩王氏，与小青团聚②

① 中国戏剧家协会广东分会：《粤剧剧目纲要》（一），羊城晚报出版社2007年版，第277页。
② 《粤剧大辞典》编纂委员会：《粤剧大辞典》，广州出版社2008年版，第74页。

（续表3-5）

剧目名称	年份	编剧	剧情
《凤娇投水》	不详	庞一凤、南海十三郎	又名《李旦走难》，原为庞一凤编剧，后有南海十三郎新编本。武则天改唐为周，大赦天下，唯不赦皇太子李旦，以及徐美、李成孝、马周、骆宾王、薛刚等人。李旦逃到通州乞食，被富户胡发收为仆人，改名"进兴"。妇人文氏因丧夫，携女凤娇投宿胡发家。凤娇与进兴一见钟情，订下婚约。一天，胡发宴请女婿马迪，席间马迪夸耀人前，为进兴所斥。胡发怒打进兴。马周寻得进兴，与其逃走。进兴与凤娇母女泣别。马迪受辱，欲寻进兴复仇。遇凤娇并调戏她，被陈进嘲讽，羞愧而去。马迪遭斥，又闻凤娇是进兴之妻，心中更为嫉恨，欲加害进兴，向凤娇逼婚。凤娇被胡发救出，与母另投崔院君府，因而进兴寻凤娇未果。凤娇母女在崔府处处被马迪暗算。崔院君欲替儿子文德娶凤娇为妻，凤娇不愿，投江后，被陶夫人救起，收为近身侍婢。后李旦回朝登基，凤娇被接封为后①
《凤阁恩仇未了情》	1960	徐子郎	南宋初期，国势尚弱，小郡主红鸾被送入金邦。红鸾与金邦名将耶律君雄青梅竹马，暗订终身。后国势转强，红鸾之兄狄亲王以珠宝赎回红鸾。金邦命君雄送红鸾至黄河渡口，不料遇劫船沉，导致二人失散。倪思安逼女秀钿嫁给指腹为婚的尚精忠之子尚存孝，秀钿反对盲婚而投河，恰被君雄救起，不料又遇盗沉船，宋兵误以为秀钿是红鸾，将她带回宫闱。红鸾虽被思安所救，但已经失忆，思安认其作亲生女儿，带去尚府投亲。尚夫人嫌贫爱富，推却婚约，其子存孝仁慈，收留了红鸾。君雄流落中原，考中武状元。后君雄在尚精忠家与红鸾花园相见，但红鸾已不认识他。精忠误以为君雄调戏红鸾，逐之。金邦送来番书，狄亲王命存孝翻译，存孝不懂番文，请思安代劳。思安贪财胡乱译解，笑话百出。后思安叫红鸾读信，红鸾见番文，失忆症缓解，读通内容。几经周折，红鸾终于被送回宋土，众人在欢笑中团圆②

① 中国戏剧家协会广东分会：《粤剧剧目纲要》（一），羊城晚报出版社2007年版，第99页。
② 《粤剧大辞典》编纂委员会：《粤剧大辞典》，广州出版社2008年版，第77页。

(续表 3-5)

剧目名称	年份	编剧	剧情
《双仙拜月亭》	1958	唐涤生	根据昆剧《幽闺记》及南戏《拜月亭》改编。兵部尚书王镇奉命平寇乱,与家人失散,其女瑞兰寻找母亲,途遇也在寻找胞妹瑞莲的芜湖人氏蒋世隆。二人在风雨中成为患难知己,由世隆结义之兄秦兴福为媒撮合成婚。战乱平息后,王镇功成回乡巧遇女儿瑞兰,得知其下嫁贫寒的世隆,借故逼其与世隆断绝夫妻情,更谎报其死讯,以断世隆痴心。世隆难忍痛楚,抱石投江自尽,后获救改名赴考,高中状元。在玄庙观月致祭瑞兰时,却意外和瑞兰在拜月亭内相见,得知真相及亲妹妹为王府收养后,夫妻兄妹一家团圆
《玉河浸女》	不详	不详	杜维凡与子起孝到表亲金辉家祝寿。起孝爱慕表妹牡丹之才貌,在其手帕上题诗表意,别后便上京赴试。牡丹将手帕遗于地上,被庶母朱氏捡到,交给金辉,说牡丹不守闺阁之礼。金辉不问情由,将女儿牡丹推下玉河,幸得维凡救回家中。起孝高中状元,往访金辉,才知牡丹被害,即往河边祭奠。返家惊见牡丹仍在人世,问知详情,命人往请金母。适金辉见妾朱氏私逃,追踪而至,撞见牡丹。牡丹将父亲戏弄一番。金辉无话可说,将牡丹许配给起孝①
《朱弁回朝》	1960	秦中英	南宋新科状元朱弁,出使金邦,欲迎还二帝,收复国土。金兀术威逼利诱,却难使朱弁投降。金又用公主逼婚,亦为朱弁所拒。金兀术将朱弁困于冷山。公主本是宋国忠良之后,舍生忘死,偷绘金邦兵马地图,计助朱弁回朝。高义是朱弁忠仆,随朱弁出使,与公主巧妙配合,助朱弁摆脱金兀术的迫害。回朝途中,朱弁与公主依依惜别。碍于名分,有情人不能成婚,只能结为兄妹。朱弁回到临安,百姓欢欣,以为可以收复国土。谁料奸臣当道,朱弁反被罢官驱逐,又听到公主投河身亡,只有临江吊祭。公主幸得渔翁救助,保住性命。公主后与朱弁相遇,两人见面,恍如隔世。最终朱弁与公主联袂闯荡江湖,联络义民抗敌②

① 中国戏剧家协会广东分会:《粤剧剧目纲要》(一),羊城晚报出版社2007年版,第157页。
② 《粤剧大辞典》编纂委员会:《粤剧大辞典》,广州出版社2008年版,第92页。

(续表3-5)

剧目名称	年份	编剧	剧情
《夜吊秋喜》	1920	不详	本剧出自招子庸的粤讴《吊秋喜》。冯秋喜卖身葬父，沦为青楼歌妓。招子庸上京赴试，途遇秋喜，秋喜欲从良。鸨母要招子庸赴京考试中举后才答允完婚。某日文成公子到青楼寻欢，遇秋喜。秋喜忠于情誓，不从命。文成大怒，放火烧青楼。秋喜投江，幸得渔翁搭救，送入尼姑庵。不久，招子庸中状元返乡，闻秋喜已投江，随驾舟夜吊秋喜，却在江中与秋喜相遇团圆①
《佛地鸳鸯》	1956	陈秀娥	黄酉太妻子早逝，独子其昌上京赴试。一日傍晚，其昌借宿尼姑庵。金陵少女陈玉兰因战乱也流落此庵，带发修行。其昌与玉兰一见钟情，山盟海誓，结为夫妇。因其昌科期逼近，只好就道。员外梁仁初独女秀娥喜习武艺，某日出猎，适其昌被盗劫杀，秀娥打败盗贼救了其昌。秀娥邀请其昌至家，仁初问及姓氏，知是拜兄之子，甚加爱重。因考期已过，留其昌在家攻读，并将秀娥配之。玉兰与其昌春风一度，珠胎暗结，为老尼道清识破，被逐出庵门。玉兰欲投河自尽，为周氏所救，携同返家。其昌、秀娥成亲之日，女佣三嫂约玉兰、周氏至梁宅治馔，玉兰以唱歌解忧入见，责其昌负义。秀娥得知内情，亦责其昌欺蒙。其昌亦十分内疚。酉太寻子到来，苦乏两全之策，后经仁初多方周旋，玉兰、秀娥愿意和睦相处。仁初又将三嫂介绍给酉太当其继室，收周氏为义女，使四女各得其所②

以上剧目都是剧情中以"投水"情节作为转折点的剧目，从上述剧目可见，不同时期，粤剧都有这种情节的作品。同时我们不难看出，这其中如《梅开二度》《人面桃花》《凤娇投水》《小青吊影》《凤阁恩仇未了情》《朱弁回朝》《夜吊秋喜》《玉河浸女》都是脍炙人口的经典粤剧剧目，而且都是一些大老倌的首本戏。如《玉河浸女》一剧，此剧20世纪30年代由国丰年班演出，由肖丽湘③主演。

① 中国戏剧家协会广东分会：《粤剧剧目纲要》（一），羊城晚报出版社2007年版，第126页。
② 《粤剧大辞典》编纂委员会编：《粤剧大辞典》，广州出版社2008年版，第100页。
③ 肖丽湘（1878—1941），男，原名黄焕堂，广东新会牛湾人，著名粤剧男花旦。代表作品有《桂枝告状》《三春审父》《金叶菊》等。

1954年由太阳升粤剧团演出，由谭青霜①编剧，罗家宝②、林小群③主演。其中由陈冠卿④撰写的主题曲《祭玉河》成为广为流传的"虾腔"名段。《夜吊秋喜》原本是小生风情杞⑤的首本戏，1920年前后由颂太平班演出。之后，任剑辉、陈艳侬⑥、白雪仙⑦、欧阳俭⑧等著名粤剧演员都曾演过此剧。《凤阁恩仇未了情》和《朱弁回朝》则都是20世纪60年代创作的作品，在首演50多年后的今天仍然长演不衰。

 这种程式化的思维模式，体现在粤剧剧目的创作之中，是戏曲史上编剧思维模式的一种体现。反之，这种模式下产生的表演套路，也影响了后世许多粤剧作品的编剧模式。因为在很长一段时期内，粤剧"开戏师爷"（即粤剧行内编剧）是在对舞台实践非常熟悉的情况下进行剧目创作的。在成为编剧之前，只有学会识排场，才能真正地创作粤剧。排场表演取材于程式化的情节，也影响了开戏师爷们的创作方向。而结合排场改编或创作粤剧剧目，也是粤剧作为地方性剧种的独到之处。事实上，一些经典的戏曲作品，经过粤剧编剧的改编之后，都变得"接地气"了不少。可以说，这种改编与粤剧编剧思维中善用"排场"的观念是密不可分的。我们可以用唐涤生的《双仙拜月亭》剧与原本的《拜月亭记》做一个情节上的比对。《双仙拜月亭》是唐涤生根据南戏《拜月亭》改编的粤剧剧作，"于1958年1月8日由何非凡以及吴丽君领导的'丽声剧团'于东乐剧院首演"⑨，此剧作为重头戏，在同年被翻拍成电影。《双仙拜月亭》共分为七场，分别为"狂野奇缘""婚配""分钗""高中""拜月·逼婚""劝婚""悼亡、重会"，其中，《抱石投江》一折戏是现在经常在舞台上演出的，但是这折戏的内容却是唐涤生在改编原剧的基础上加入的情节，主要讲述了王镇处事公事回乡巧遇女儿瑞兰，知其下嫁贫寒的世隆，借故强迫女儿与世隆断绝夫妻情，更谎报女儿瑞兰死讯，以绝世隆痴心。世隆难忍痛楚，抱石投江自尽。后获救改名赴考，高中状元。唐涤生不愧是写爱情剧的圣

 ① 谭青霜（1927—），男，广东南海人，粤剧编剧。代表作品有《柳毅传书》《拜月记》《家》等。
 ② 罗家宝（1930—2016），男，广东顺德人，著名粤剧文武生。代表作品有《柳毅传书》《袁崇焕》《梦断香销四十年》等。
 ③ 林小群（1932—），女，广东南海人，著名粤剧花旦。代表作品有《游园惊梦》《钗头凤》《洛神》等。
 ④ 陈冠卿（1920—2003），男，广东顺德人，著名粤剧编剧、作曲家。代表作品有《碧海狂僧》《梦断香消四十年》《洛神》等。
 ⑤ 风情杞，生卒年不详，男，粤剧著名小生。
 ⑥ 陈艳侬，生卒年不详，女，广东东莞人，著名粤剧花旦。代表作品有《刘金定斩四门》《帝女花》等。
 ⑦ 雪白仙（1928—），女，原名陈淑良，广东顺德人，著名粤剧花旦。代表作品有《帝女花》《紫钗记》《李后主》等。
 ⑧ 欧阳俭（1914—1961），男，广东番禺人，香港电影演员。代表作品有《职业夫妻》《武林十三剑》《星月争辉》等。
 ⑨ 陈守仁：《香港粤剧剧目概说：1900—2002》，香港中文大学音乐系粤剧研究计划2007年版，第133页。

手，蒋世隆抱石投江，使得这个爱情故事更为悲壮。

然而，这种改编思维并非偶然，"投水烈妇"或者是"投水烈夫"的情节改编是历史上许多剧作家喜爱的改编方向，这点在明代传奇中尤为明显。如乐昌公主的故事，就在明传奇《合镜记》中得到了改编。在本故事中，乐昌公主落难后做了杨素的侍妾，后来自己陈情才被杨素放走，得以与徐德言夫妻重聚。而在明传奇《合镜记》中，其故事有了很大的改编，彻底改变了乐昌公主"失节妇"的形象。原本的《合镜记》已散佚，今可见《群音类选》，选入六出共三十九支曲。六出分别是"德言尚主""赐镜公主""乐昌分镜""破镜再合""杨素探问"和"夫妇团圆"。从六出内容中可以探知乐昌公主在亡国后守节投河，被杨素收为义女，最后苦等丈夫终得团圆的过程。其中，杨素如何救起投河的乐昌公主，两人又是如何结为义父女，在"夫妇团圆"中杨素的唱词里有揭露：

【前腔】我昔骢戎机，解甲秦淮清梦里，忽有神人嘱咐。道有妇投江，他守志忘躯，著吾捞救，谩狐疑，更令他结拜为椿树。①

从这段唱词可以推断，《合镜记》"投河收干女"的剧情与《荆钗记》中的设计应该相似，都是通过神力启发，从而救了节义妇人。

以上种种改编，都是戏曲对历史故事的搬演过程中逐渐将故事"俗化"的过程，也就是在这个过程中，其叙事的模式呈现高度的程式化，从而促使了表演排场的产生。以上"投河收干女"故事情节出现的最根本原因在于中国的传统伦理道德观念，崇尚贞洁烈女的思维模式无处不在，而在明传奇中常常出现，这是因为明代的礼教最为森严，那个时代的剧目创作充满了"不关风化体，纵好也枉然"的影子。"烈女投河"首先是作为生活中人们对于女子的一种道德要求而存在的，这种理想化的女性形象通过作家的艺术想象，不断出现在不同的戏剧作品中。正如《荆钗记》中钱玉莲在面对继母的逼嫁时说道："母亲你好差矣，王秀才是个贤良儒士，未必辜恩。钱玉莲是个贞洁妇人绝不改嫁。"这种绝不改嫁的贞洁观，才是"投河"情节背后蕴含的文化深意。而"收干女"则是戏曲常用的一种"巧合"设计，给了剩下的剧情无限的发展空间。"婚姻爱情类的话本小说一般由相爱、转化、结局三个功能组成，其中关键在于第二个功能——转化，由于转化的方向不同，便造成了结局的大相径庭。比如《警世恒言·卖油郎独占花魁》是爱情趋向美满的典型，《警世通言·杜十娘怒沉百宝箱》是爱情骤然恶化的典型，《警世通言·玉堂

① 《合镜记》之"夫妇重圆"折，见王秋桂《善本戏曲丛刊》（第四辑，卷十六）《群音类选》（一、二、三、四、五、六），台湾学生书局1987年版，第851页。

春落难逢夫》是爱情先苦后甜的典型。"①

节妇投河，奇迹般地被某官宦人家收为养女，从而获得美满的姻缘，这不得不说是古代剧作家对于美德的一种观念，也十分符合中国传统戏曲对圆满结局的审美倾向。虽然曾有戏曲评论家对这种改编进行批评，如昌天成批评《合镜记》，其《曲品》云："特传乐昌一事，亦畅，但云作越公女，反觉不情。"但是正如司徒秀英在《从越公嬖妾到投水烈妇：乐昌公主形象嬗变初探》中所述，《合镜记》是一个"情缘"与"节义"并重的明代传奇，这种情节的设计多少符合了人们对于爱情、品德和人性的美好期待。

反之，观察近现代粤剧作品中不断出现的"投河"情节，除了戏曲编剧中的惯性思维之外，也有表演上的考量。排场在一部粤剧作品中的运用，除了从剧情上考虑，也需要从表演和舞台调度上进行安排。贞洁烈女殉情，为什么一定要选择"投河"？这与"投河"的身段与舞台调度，以及整个排场的艺术格调有着直接的关系。我们可以将粤剧中的三种自杀方式的身段做一个比较，如表3-6所示。

表3-6 粤剧排场中的三种自杀身段②

自杀情景	身段
投河	（1）斜上前三步，撮步，看衣边，向台后斜上三步，眼看环境；（2）左手指前，右手按胸，摊手，踏七星；（3）顿足，上前三步；（4）辘"冇头鸡"
吊颈	（1）摊手，面向衣边，作"水波浪"；（2）解带，转身，面向什边"水波浪"；（3）转看衣边台口，左手指衣边，双手执带两端；（4）退两步左手将带一端放下地上，左脚踏在带上，右手执带上端，左手在下，三拉；（5）将带抛在右边，右脚踏在带上，左手执带上端，右手在下，三拉；（6）转身衣边，（树下）将带向上三挂；（7）退后三步，摔跌，绞纱，坐起，双手擦眼，看树；（8）后退一步，拗脚；（9）上前三步，双手同指向什边，上前三步；（10）右脚屈膝，左脚跪地，双手伸向地上一捧（捧石）抱在右腹部；（11）斜走过衣边，背场，屈膝，作放下石状；（12）退三步，双手将带抬手在胸前一看，顿足，转身，即向衣边上前三步，将带向上一抛，挂在颈上，打结，闭眼

① 王平：《中国古代小说叙事研究》，河北人民出版社2001年版，第234—235页。
② 表中内容来自曾三多、新珠、金山炳等编著《粤剧基本功教材》（初稿），广州粤剧学校内部印制，1959年。

(续表3-6)

自杀情景	身段
自刎	预备姿势：右手执刀，站定。 (1) 踏七星；(2) 看刀，顿足，右手将刀架在颈的左方，左手傍着刀柄；(3) 将刀轻拉即放下，再看刀，踏七星；(4) 顿足，将刀架在颈的右边，拉刀转身，退三步，单脚屈膝慢慢躺在地上。

从表3-6可见，在三种不同的自杀身段中，"投河"身段是最简单的，原因有两点：其一，投河本身不需要道具的辅助。自缢需要身上缠有罗带，然后身段动作中要求做出寻找大树搭上罗带，再去吊颈的一系列动作。自刎也需要有刀作为道具，然后表演赴死之前左右为难的样子。相比之下，投河的身段最为简单明了，而"河"在戏曲舞台上是做虚化处理的，演员只需要做出虚拟的"投河"动作即可。其二，投河身段不受人物身份限制。自缢，一般是女性使用，因为需要将缠在身上的罗带取下，配合完成身段。如果是自刎，则需要有刀、剑这一类的道具出现，不然无法完成。但如果是投河，则可以不囿于人物的性别、身份去使用。另外，从整个表演格调来说，投河身段由于较为简单，无须更多道具，演员表演的虚拟性更强，因此演员的发挥空间也就更大，配合光影，还可以营造一种凄凉的氛围。

综上所述，我们可以得出：剧目情节的程式性促使了粤剧排场的产生，而使用粤剧排场创作的剧目也会呈现出程式性的特征。实际上，如果我们整理粤剧排场的内容，会发现，很多排场虽然名称不同，其表演内容却是相似的。如"卖剑"排场与"卖瘦马"排场虽然剧情不同，但是都是不打不相识的情节套路。"卖剑"主要讲述小武家道中落，无可奈何在外卖家传宝剑，被微服私访的武生见到。武生故意贬低小武的宝剑，以试验小武的武功，二人开打，最终结为兄弟。而在"卖瘦马"中，秦琼走投无路之下只得变卖坐骑黄骠马，他在荒山中遇见单雄信，单雄信欲试探秦琼，故意压低价钱，二人产生了一系列争执，最后单雄信试出秦琼武艺高强，于是两人结为兄弟。

除了以上排场外，还有如"打仔"与"打寇珠"等排场，都表现了打人的场景，并有"打仔不打死，打寇珠打死"的戏谚，说明其实"打"的过程相似；"擘网巾""双擘网巾"和"文擘网巾"都表现了角色之间绝交的场景，表演也有一定模式；"杀忠妻"和"杀奸妻"虽然所"杀"对象不同，但是"杀妻"程式是相似的；"抢大仔"与"逼仔上马"从情节和表演上也趋于一致，都表现出父亲牺牲亲情成全大义的内容。总的来说，剧目情节的程式性促生了排场，也使得排场本身的情节、表演有了程式化的特点。

第三节 经典剧目中经典表演片段的沉淀

在粤剧排场形成的过程中,经典剧目起到了非常重要的作用,前面我们总结了戏曲创作中情节主题的独立性和程式性对排场形成的作用,下面我们从剧目表演的经典片段方面以及著名演员范本式的表演方面分析这些片段如何影响了排场的形成。粤剧排场,是在长期的演出实践中逐渐沉淀而成的,这种沉淀,很多都是从最早的经典剧目表演开始的。以粤剧"大排场十八本"的剧目为例,其中,如《平贵别窑》《金莲戏叔》《武松杀嫂》《三娘教子》《刘金定斩四门》等排场,都是在长期的舞台演出过程中慢慢形成的。这些排场传承的核心内容不仅仅只是剧情,还包括历代演员对人物角色的体验和表演中的绝技。换而言之,排场就是不断被修正的"表演范本"。我们可以通过对一些古代戏曲评论集中文献的梳理,找到戏曲排场表演的痕迹。

一、古代戏曲论著中的"排场表演"

从现在可见的古代戏曲评论集中,可探知现在粤剧流行的一些表演排场最晚到清朝就已经是非常流行的表演片段。一则,这些表演片段被当时的一些名伶当作自己的拿手好戏经常上演;二则,这其中不乏有色艺绝佳者,所演出的片段堪称一绝。例如,清代多有伶人善演《武松》剧中的《调叔》一折。伶人李福龄因为演出《调叔》而出名,《消寒新咏》中有诗云:"叔嫂调情事本乖,何堪相(谵)逼身挨。伶人善状娇无那,洋溢春心处处皆。"[1]铁桥山人评论清代名伶李桂龄演出《调叔》道:"亭亭独立任流连,不受轻狂柳线牵。含笑自来多媚态,惟于此处却昂然。"[2] 可以说都非常生动。另外,当时不仅《武松》剧中的《调叔》(即现在的《金莲戏叔》一折)被很多名伶搬演,《翠屏山》中的《戏叔》也十分受欢迎。如李玉龄演出《戏叔》被评价为:"妖娆一见动人心,假作调情兴转深。嗔笑尽流狂荡态,于今不数巧云淫。"同样,徐才官演出此剧则被如此评价:"才儿端静欠风情,剧演花魁也至诚。惟有堂前叫叔叔,嫣然一笑足倾城。"这些都是《消寒新

[1] 〔清〕三益山房外:《消寒新咏》,见傅谨编《京剧历史文献汇编》(一),凤凰出版传媒集团2011年版,第124页。

[2] 〔清〕三益山房外:《消寒新咏》,见傅谨编《京剧历史文献汇编》(一),凤凰出版传媒集团2011年版,第128页。

咏》中记录的名伶演出。《消寒新咏》是铁桥山人、问津渔者、石坪居士合著的一本戏曲批评专著,刊于乾隆乙卯年间(1795)。全书共四卷,分为"正篇""纪实""杂载""集咏"四个部分。这部书的特点,一是不专评旦色,而是旦、生兼评;二是不排斥花部,而是花、雅兼评。到了嘉庆年间,也可以看到名伶演出这些剧目的评论,如三庆部的名伶陈仙圃就以演出《盗令》《游街》《学堂》《思凡》《拷红》《戏叔》等剧闻名。①

除了《调叔》与《戏叔》外,《戏凤》《杀嫂》《刘金定》《三娘教子》等剧也是当时比较流行的剧目。如《消寒新咏》中所录:"广庆部小旦芳官……观其演《戏凤》、演《醉酒》,不涉风骚,独饶妩媚,洵京腔花旦中翘楚也。"②伶人曹印官演出《戏凤》《刘金定》等剧受到欢迎:"绰约轻身舞捷便,眼波秋水碧涟涟。山乡少妇凝妆美,酒店多娇逸态妍。(《补缸》《戏凤》二剧,可称佳绝。)剑影飞驰云外电(扮刘金定,舞剑甚快捷。)珠胎暗映月中仙。"③问津渔者为伶人苏小三曾撰《歌楼即事》一文,感叹道:"三庆徽部每演《杀奸》《杀嫂》诸戏,皆系苏小三一人出台。弱质纤腰,何堪耐此波折。秋风零落,恐不为伊人任受耳,概之。"④从侧面描述了伶人苏小三演出《杀奸》《杀嫂》等戏的投入之状。嘉庆年间,和春部的艺人王天喜也因演出《戏叔》而为人称道:"演《反诳》《戏凤》诸出,媚骨柔肌,不愧温如之目。"⑤徽部艺人韩湘青(艺名为小玉)以唱功见长,"《双官诰》(即后来的《三娘教子》剧)《寄子》诸剧,声情激越,意致缠绵,足令阅者泪下,是该能传神于性情间者"⑥。而三庆班的赵秀岩(艺名为庆喜)"刀法轻灵",演出《杀四门》一出,在武功精妙之余,还可以做到"歌喉细润,绝无掣肘之态"⑦。同样,艺人张琴舫也以武技闻名:"工《戏叔》《前诱》等剧,而武技尤为出色,该

① 〔清〕小铁笛道人:《日下看花记》,见傅谨编《京剧历史文献汇编》(一),凤凰出版传媒集团 2011 年版,第 168 页。
② 〔清〕三益山房外:《消寒新咏》,见傅谨编《京剧历史文献汇编》(一),凤凰出版传媒集团 2011 年版,第 141 页。
③ 〔清〕三益山房外:《消寒新咏》,见傅谨编《京剧历史文献汇编》(一),凤凰出版传媒集团 2011 年版,第 152 页。
④ 〔清〕三益山房外:《消寒新咏》,见傅谨编《京剧历史文献汇编》(一),凤凰出版传媒集团 2011 年版,第 139 页。
⑤ 〔清〕众香主人:《众香国》,见傅谨编《京剧历史文献汇编》(一),凤凰出版传媒集团 2011 年版,第 259 页。
⑥ 〔清〕留香阁小史辑录、小南云主人校订:《听春新咏》,见傅谨编《京剧历史文献汇编》(一),凤凰出版传媒集团 2011 年版,第 311 页。
⑦ 〔清〕留香阁小史辑录、小南云主人校订:《听春新咏》,见傅谨编《京剧历史文献汇编》(一),凤凰出版传媒集团 2011 年版,第 304 页。

拳勇其素善也。"①

从以上资料可见，这些剧目在清代已经是很多戏班选择的常演剧目，许多名伶都以演出这些剧目闻名于当时的剧坛，而这些高频率的搬演活动，直接影响了戏曲排场的形成。此外，我们还可以从这些著名的剧目片段中看到，如"荡舟""游湖""扑蝶"一类的戏曲表演片段已经十分成熟。如当时胜演《荡湖船》一剧，其中，"荡舟"的身段十分优美："当筵作出游船样，拼折腰肢荡轻桨。不管销魂两岸人，吴儿忽作渔郎想"②，"翠影临风趁晚晴，清歌一曲记分明。湖头烟景湖心水，绝胜吴娃打桨迎。"③《荡湖船》一剧现在在京剧中属于丑生戏，讲述了"布贩子李金富（又称李君甫）乘船，见众女荡湖船，不禁艳羡。同船的两个骗子（丑生扮演）设计，将望远镜借与李金富。李金富见色忘情，骗子乘机骗去了他的所有衣帽。此剧为念苏白、唱苏州小调的苏滩戏。其表演亮点主要就是通过表演去展现渔家人在船上的姿态，表演一般一船二人，两个角色，一个为丑生，一个为旦角。名丑郭春山在富连成班教戏时，因学生人多，于是上场4个船娘，增加4个船客，分别扮演老道、和尚、喇嘛、农夫，又名《五湖船》。从清朝戏曲评论中可见这个表演段落在很长一段时间里都很受欢迎。1939年夏，国剧振兴会主办的'消夏滑稽大会'在新新戏院演出，大轴由萧长华演出《荡湖船》"④。还有《消寒新咏》中有文专门评价当时的戏曲演员表演"扑蝶"身段："袅娜娉婷色笑俱，轻罗小扇共嬉娱。身随上下飞回蝶，可倩良工入画图。"⑤ 由此可见身段之美。另外，书中还记录了伶人倪元龄演出"遇妻"的情况："邂逅长亭敌武豪，哪知阿婿乍相遭。纤腰恰趁红裙舞，脚踩莲花步步高。（石坪居士）"⑥ 这首短诗虽然只有寥寥数语，但我们可以从"邂逅长亭敌武豪"一句找到粤剧"会妻"排场的影子。而且"长亭""凉亭"也是戏曲中夫妻重逢经常使用的场景，例如粤剧就有"凉亭会妻"排场。由此可见，一些表演排场的形成并不是偶然的，表演的场景、故事、人物都是一些

① 〔清〕留香阁小史辑录、小南云主人校订：《听春新咏》，见傅谨编《京剧历史文献汇编》（一），凤凰出版传媒集团2011年版，第363页。
② 〔清〕留香阁小史辑录、小南云主人校订：《听春新咏》，见傅谨编《京剧历史文献汇编》（一），凤凰出版传媒集团2011年版，第329页。
③ 〔清〕留香阁小史辑录、小南云主人校订：《听春新咏》，见傅谨编《京剧历史文献汇编》（一），凤凰出版传媒集团2011年版，第302页。
④ 《中国京剧百科全书》编辑委员会：《中国京剧百科全书》（上），中国大百科全书出版社2011年版，第99－100页。
⑤ 〔清〕三益山房外：《消寒新咏》，见傅谨编《京剧历史文献汇编》（一），凤凰出版传媒集团2011年版，第126页。
⑥ 〔清〕三益山房外：《消寒新咏》，见傅谨编《京剧历史文献汇编》（一），凤凰出版传媒集团2011年版，第123页。

经典表演片段的沉淀。

但是，梳理历史上与粤剧排场可能相关的名伶演出材料并不能完全证明这些表演片段就是固定的。或者说，我们还不能确定这些片段存在传承关系，也不能确定当时的演员是否都遵照相似的表演方式去演出同一戏曲片段。虽然不能完全确定这些片段已经是一种"排场"表演，但我们可以从一些记载中窥探当时表演片段的固化情况以及演员之间互相学习的情况。如乾隆年间，余庆部有一小旦陈敬官，四川人，她继任双桂官演出《卖胭脂》一剧："敬儿何日接芳踪，闲向场中偶一逢。剧演胭脂歌上下，传情犹是逊娇容。双桂常演《卖胭脂》，敬儿亦演，技艺约略相同，惜姿色不能及桂。"① 从这段评论中可以得知，陈敬官在戏班中是后起之秀，她演出《卖胭脂》一剧，应该是模仿了前辈双桂官的表演。但是因为她"色艺俱远不如桂"，所以略为遗憾。嘉庆年间成书的《听春新咏》，记载了大顺宁部艺人张杏仙（艺名小四喜）与隆福的传承关系："同部有隆福者，不详姓氏。容貌姣好，歌喉清婉。演《吞丹》《戏叔》等剧，神情风韵逼肖于张。后知为杏仙高弟，十五儿郎，得传衣钵，亦是一大佳话。"② 以上材料表明，当时很多剧目经典片段的表演有一定的模式，艺人之间也会根据这种模式进行传承。

除了师徒传承，从一些资料中我们可以看到，不同演员对于一些剧目片段的处理方式是趋同的。如当时演出《打车》一剧，演员的表演就都以车前"哀唱怒骂"作为表演重点。名伶范二官演出《打车》一剧，"程济于患难之中，隐护建文，已十六载。一旦少离，主即被系。此时，忙寻奔救，忽见囚车，自应肝胆俱裂……范二官于车前哭诉，既色黯神伤；与震直辩论，复词严气壮。哀痛是真哀痛，怒骂是真怒骂。精忠劲节，咄咄逼人，允为梨园独步"③。名伶百寿表演同一场戏时，也有相似的演出："演《打车》一剧，可以出色者，唯程济一人。扮建文君者，何处争奇？惟百寿于车前告语，悲咽凄恻，声口情神，靡不逼真。乃知妙伶，固自不同也。"④ 从这两段表述中可以发现，两位演员最出彩的表演都是"车前哭诉"一段，可以推测，《打车》的表演模式基本上是一样的，只不过不同的演员在表演时可以有自己的个性，并根据自己的特长调整自己的表演。

① 〔清〕三益山房外：《消寒新咏》，见傅谨编《京剧历史文献汇编》（一），凤凰出版传媒集团2011年版，第144页。
② 〔清〕留香阁小史辑录、小南云主人校订：《听春新咏》，见傅谨编《京剧历史文献汇编》（一），凤凰出版传媒集团2011年版，第347页。
③ 〔清〕三益山房外：《消寒新咏》，见傅谨编《京剧历史文献汇编》（一），凤凰出版传媒集团2011年版，第107页。
④ 〔清〕三益山房外：《消寒新咏》，见傅谨编《京剧历史文献汇编》（一），凤凰出版传媒集团2011年版，第111页。

通过对清代戏曲表演论著资料的整理，我们可以猜测当时的戏曲表演已经形成"排场"。这些"排场"主要分为两类：一类是身段程式表演，表现一些日常生活的场景，比如"荡舟""扑蝶""会妻"等；另一类是常演剧目中的片段，如现在属于粤剧"大排场十八本"的《金莲戏叔》《酒楼戏凤》《刘金定斩四门》及《三娘教子》等。这些经典表演段落，是优秀演员的个性化创作，通常因为一个演员的演绎而变得闻名遐迩，但又不仅仅归功于某个演员的精彩演出，通常要在漫长的岁月中，经过一代代的演员打磨，从而变成一个更好、更合适的"范本"。从表面上看，这些资料中反映的表演片段，是由一个个身段动作构成的，而对于排场的学习、传承，也是在一个个身段、表情的模仿中完成的。但是如果探寻其内因，身段动作是演员心理活动的外化，《消寒新咏》一书曾就《反诳》一剧说出了戏曲表演的内在动因："戏无真，情难假。使无真情，演假戏难，即有真情，幻作假情又难。《反诳》一出，真真假假，诸旦中无有形似者。惟才官装嗔作笑，酷肖当年，一时无两。"① 真情，始终是演员表演最根本的动力。

二、演员的角色体验与排场的形成、发展

排场的形成，与演员在剧目表演中对人物的体验与塑造是分不开的。一段好的表演，之所以被保留下来，绝对不是盲目的感性崇拜，而是经过无数次试验之后，找到最合寸度的表演方式去表现人物、表达感情。如前面提到的范二官，其表演《彩毫记》中的《吟诗》一折，恰到好处地体会人物心理，表演李白的风流之态，十分出色："明皇爱贵妃之色，重李白之才，于宫中饮酒，召白填词，诚千古韵事。但此剧专写李白之奇才隽致，最难摹仿传神。惟范于原词'云想衣裳花想容'及'名花倾国两相欢'之句，作濡毫落笔状，有意无意间，频频注视玉环，可谓体贴入微。及赐酒，作醉态，他伶不失之呆，即失之放。惟范拜赐，已露酒意，跪跌若难自持，不漫不呆，纯是儒臣风致，略露才子酒狂。梨园无能学步者，因成七绝纪之。"② 可见，范二官在表演赐酒的醉态时，避免了其他伶人"不失之呆，即失之放"的缺点，很好地表演了"不漫不呆，纯是儒臣风致"，形成了自己独到的表演风格。又如名伶徐才官演出《玉簪记》中的"探病"一段，"即如探病一出，妙常伴观主同来，无限热心肠，因避嫌疑，不变遽达，只得傍椅而立。此时，猛见可憎模样，神倾意注，似呆似痴。忽然移椅，猝不及觉。方有惊扑情状，但只折腰俯

① 〔清〕三益山房外：《消寒新咏》，见傅谨编《京剧历史文献汇编》（一），凤凰出版传媒集团2011年版，第114页。

② 〔清〕三益山房外：《消寒新咏》，见傅谨编《京剧历史文献汇编》（一），凤凰出版传媒集团2011年版，第106页。

首，略做欹斜乃妙。迩来常演是剧，玉龄太过，双庆不及，惟才官出之自然，是又纯心态胜者"①。从这些资料可见，同一段剧情，不同的演员可以有不同的处理方式，如"探病"中妙常的一系列动作，都有一定模式，但是只有徐才官演起来最为自然，这都是用了心的缘故。

从古到今，排场的表演都是一种集体创作。这里所说的"集体创作"并不是指在排场产生之初就一定是集思广益的结果，而是指排场的最终成形，是在世代演员的不断改进中日臻完善的。这种集体创作所产生的戏剧情境，是排场可以被借用和反复使用的最根本原因。在这段表演中，最中心的是演员的动作、反应。为何会有这样的表演与反应，这并不是原始剧本所规定的，而是初代演员经过自身的演出实践、对剧本的理解、对人物的揣摩、对技艺的运用，加之融入观众的反馈，而逐渐形成表演方法。王宝钏出场，需不需要整理头面，出门时该走几步，这些并不会在剧本上做出规定，但是在演出实践中，这些因素会被考虑和慢慢改善，从而最终形成表演中"理想的范本"，这个范本就是表演排场最核心的部分。我们可以做出这样的判断：表演排场就是演员对角色理解的一种记录，这种记录是不能离开戏曲表演规律的，但可以不断发展。这种表演范本，无疑是演员自身表演经验的一种历史遗留。这种历史遗留，包含了中国人文化的很多固定因素，比如身段的对称美、圆融美、虚拟性，等等。

排场的表演是固定的，但是每个演员在接受了这一个个身段组合之后，如何将"行当的动作"转化为"人物的动作"，却需要花一番心思。梅兰芳②在讲述其学习《贵妃醉酒》身段时认为，由于京剧《贵妃醉酒》做功繁重，故而一直由刀马旦应工。剧中有衔杯、卧鱼种种身段，如果腰腿没有武功底子，是很难胜任的。

> 这出戏里有三次"卧鱼"身段。我们知道前辈们只蹲下去，没有嗅花的身段。我学会以后，也是依样画葫芦的照着做。每演一次，我总觉得这种舞蹈身段是可贵的，但是问题来了，做它干什么呢？跟剧情又有什么关系呢？大家只知道老师怎么教，就怎么做，我真是莫名其妙地做了好多年。有一次无意中把我藏在心里老不合适的一个闷葫芦打了开来。我记得住在香港的时候，公寓房子前面有一块草地，种了不少洋花，十分美丽。有一天我看得可爱，随便俯身下去嗅了一下，让旁边一位老朋友看见了，跟我开玩笑地说"你这样子倒是很像在做卧鱼的身段。"这一句不关紧要的话语，我可有了用途了。当时我就理

① 〔清〕三益山房外：《消寒新咏》，见傅谨编《京剧历史文献汇编》（一），凤凰出版传媒集团 2011 年版，第 113 页。

② 梅兰芳（1894—1961），男，江苏泰州人，著名京剧男旦，"梅派"创始人。代表作品有《天女散花》《贵妃醉酒》《打渔杀家》《宇宙锋》等。

解出这三个卧鱼身段，是可以做成嗅花的意思的。因为头里高、裴二人搬了几盆花到台口，正好做我嗅花的伏笔。所以抗战胜利之初，我在上海再演《醉酒》，就改成现在的样子了。①

梅兰芳学习《贵妃醉酒》中的身段，一开始是懵懂地学习，以至于自己演了多年，根本不理解其中三次"卧鱼"身段的意思。但是这是"老玩意儿"，在重视传统的戏曲行里，身段之严格不容马虎，于是演员们大都照做。可是为何要做，老师可能也说不清楚。梅兰芳一次偶然的嗅花经历，却成为这三个"卧鱼"最好的解释，并且只有加上"嗅花"的身段动作，他才从心里真正接受这个身段的合理性，也使得后世演员在表演《贵妃醉酒》时，参照他的人物塑造心得，对这个表演段落有了更好的继承。

从上面的分析可见，表演排场的形成，与历代演员不断积累的人物塑造经验是密不可分的。身段，实际上就是戏曲程式表演中人物心理的外化；身段的固化，应该说就是人物体验的外化。而一个优秀的演员，的确可以推进这种排场身段的发展，以达到"身"与"心"更高程度的契合。

在粤剧排场表演形成和日臻完善的过程中，也有很多演员在身段塑造上做出过很多探索。如粤剧著名小武靓少佳，他在排场戏《西河会妻》中的表演被奉为经典。靓少佳曾在《粤剧小武表演艺术漫谈》中回忆自己塑造赵英强这个人物时的感受，特别是"夫妻相认诉情"这一段，很生动地将他当时表演的身段动作与人物内心活动结合在一起。

> 夫妻一见面，妻一搓眼，问道："可是奴夫？"赵英强道："可是我妻？"二人同时悲愤交集，一同气煞，二人同时向后跌倒，同"绞纱"，赵单膝，妻双膝，同时跪步向前，二人抱头痛哭。这一段会妻，十分悲苦。"哭相思"毕，"先锋钹"锣鼓，赵执妻手出台口，问道："谁人追你自尽？"妻答道："郭崇安！"妻子反问："谁人迫你滚下悬崖？"赵答："郭崇安！"二人十分愤恨。妻子白："全家被害。"赵问："因何全家惨变？"妻以"快慢板"诉情。妻唱到赵弟被杀死，赵一"绞纱"，起身，唱"哭相思"（弟死，赵不用跪，感情也不用过分激动）。当妻又说到老父被踢死之时，赵愤怒达高峰，一个"冇头鸡"（即勋斗，又名"吊毛"）或一个"半边月"车身加坐"一字马"跪下痛哭，唱"哭相思"；唱完一段小曲"血泪花"，赵再问："因何不到平阳知府告状？"妻答："知府被打死！"赵一听，用"左挂脚"或一个"大翻"，表现感情的激动。随之，夫妻二人均跪下，更愤怒。此处接以"快二流"问答，使气

① 梅兰芳：《移步不换形》，百花文艺出版社2008年版，第23—24页。

氛更紧张。这里表现得如此强烈,因为一来平阳知府是赵家亲戚,二来也表现奸人郭崇安连知府也打死,其势力很大,深仇难报。当妻子说及小姑抱了儿子走散,生死不明之时,妻子心中有对不起赵的意思,二人更觉愤恨。此处的动作是:赵"左挂脚"之后,单脚跳圆台,妻子向着他,跪圆台,加散发最好,因为这样可以使感情更加强烈。赵表现了对妻子的爱,一单膝跪下,扶妻子起来,这时二人摩拳擦掌,更恨奸人,一心要杀奸报仇。①

这段表演含有大量高难度的武功技巧,如"冇头鸡""一字马""甩发"等,当剧情进行到夫妻问答之后,花旦激动地跪圆台加甩水发。一般来说,小武演员应该配合的身段是舞台单腿平转,但是从这段口述中我们可以看见,靓少佳使用的是"单腿跳圆台",这种"圆台旋子"的技巧是他根据自己的武功特长,结合人物情感而设计的。靓少佳的表演丰富了粤剧《西河会妻》的表演,对其中的武功技巧是一个发展。

相关的许多排场,如"击鼓升堂""拦路告状""一滚三焱""闹公堂""碎銮舆",都是可以在公堂戏的不同情景下使用的排场。粤剧公堂戏,主要受外江戏影响。如早期的《六月雪》(粤剧"江湖十八本"中亦有《六月雪》一剧,但故事与原《六月雪》中述窦娥冤故事无关)和《玉堂春》都是经常上演的剧目。另外,粤剧中如《肝肠涂太庙》《风火送慈云》等也都是公堂戏中较为经典的作品。粤剧的"公堂戏"又称为"大审戏","由于其历史悠久,演出上凝聚了一定的经验后,发展出一套演出程式。'公堂戏'的排场是演官员升堂使用的出场程式,用以表现文武官员的等级、品格、气势,显示官衙的肃穆、宏大、庄重。主要表演过程大体如下:一、衙差、近卫等属下按照等级不同,先行依次出场。二、主审官行至台中亮相。三、主审官再次出场,说定场诗,通报家门,交代当时所处的戏剧环境,引出后边的戏剧情节。因为角色行当不同,表演身段自有区别;因为戏剧情节的需要,表演过程有简有繁;因为表现意图不同,配合演员表演的文武场辅助程式也各有差别。演出'公堂戏'时,演唱要爽朗,口白要刚劲有力,节奏分明,以体现官威。在表演上须注意与锣鼓的配合,掌握功架的寸度和美感,特别要纯熟地运用'开堂''水波浪'等表演程式。在表现审案时遇到犹疑不决,或是矛盾难解时,还会运用'耍翅(纱帽)'的专门表演"②。

① 靓少佳:《粤剧小武表演艺术漫谈》,见中国戏剧家协会广东分会编《粤剧演员谈表演艺术》,广东人民出版社1962年版,第33-34页。

② 《公堂戏漫谈》,见罗家英、龙贯天、陈咏仪编演《白玉堂大审戏》,(香港)长青剧团,2016年,第36-37页。

粤剧著名小武白玉堂①，就以演出公堂戏而为人称道，他在大审戏中的表演被奉为演员学习相关排场的典范。粤剧文武生罗家英②曾重排白玉堂大审戏，并编著《白玉堂大审戏》一书记录各类与大审戏相关排场的表演过程及心得体会。他在书中说："我们演出'大审戏'，从来都是主审官坐在'埋位'的，任何人做也一样。以前演戏的戏台，例如佛山万福台，距离观众很近，台又小，公堂设在平坦的戏台上，没有台阶。这和川剧不同，川剧公堂的布置有别的方法，他们让演主审官的演员坐得很高，接近前面案头高度，观众在台下望上去，可以清楚地看见主审官的面目。京班、昆剧和粤剧的舞台都是平坦的，观众望得没有那么清楚，所以我们会加一张凳，使座位稍高。后来白玉堂无中生有，觉得主审官要坐高三级台阶才显得威严，于是他设计一套虚拟动作，表示步上三级台阶才到座位，下来时也踏三级台阶，这便是把无形做到有形了，也表达了做官的气势。"③ 罗家英的这段话道出了白玉堂在大审戏表演中的用心之处，也说明了演员的创造力对于排场形成、发展的影响力。

白玉堂在口述史中的回忆也印证了这一点：

> 说到我的"大审戏"，得多谢光绪年时一位武状元的指导，当时我在高升戏院做戏，他与家人特意来看我的戏。当时他已经八十多岁，要靠两个人搀扶，目的便是要看"大审"。那时候我才二十八岁，他很奇怪我为何如此年轻就能演这一类戏。他后来使人请我吃饭，我心里害怕，不敢应允。第二次，他让儿子上门相邀，也有四五十岁了，盛情邀请之下，只好答应……吃饭时谈到大审，他奇怪为何我知道那么多，例如多少级台阶之类。我对他说，我不曾上过法庭，也没有犯罪，过去的官府如何审讯犯人，那全是我想象得来的。在我的想象中，官员和犯人当然是不平等的。做官的定了犯人死罪，犯人也许当场要和官拼命，所以在公堂上，官座高三级，那是需要的，要走三级才到官坐的地方，不过都是自己想出来的。后来武状元就逐一教我，主要是将做官的威严：一品、二品到五品都要分清楚。一、二品官都要直起腰板，三、四品官可以平平常常，五品官可以随便，甚至可以和犯人倾谈。做官的也要分文武。文武官审案方式也不一样……得到武状元的指点以后，自己便再行研究。我在"审案"时都用内力的，表面上看不到用力，但内里却很出力，所以我做"大

① 白玉堂（1901—1994），男，原名毕琨生，广东花县（今广州市花都区）人，著名粤剧小武。代表作品有《佛祖寻母》《鱼肠剑》《劈山救母》《风雪送昭君》等。
② 罗家英（1946—），男，原名罗行堂，广东顺德人，著名粤剧文武生。代表作品有《万世流芳张玉乔》《曹操与杨修》《狄青与双阳公主》《铁马银婚》等。
③ 罗家英、龙贯天、陈咏仪编演：《白玉堂大审戏》，（香港）长青剧团，2016年，第36－37页。

审"时往往大汗淋漓,虽然坐着,但是出汗。①

虽然身段上只是简单地上三级阶梯,但是演员内心的体会却是非常丰富的。白玉堂不仅结合了角色的身份、地位,还结合了古代的社会环境、人物心理去分析和塑造人物,这三级台阶看起来十分轻易,但是却表示在排场表演中,每一个动作都需要有人物体验和心理依托。在说到大审戏关目表演时,白玉堂强调:"审案时自己的神情、关目也都非常重要。因为做戏时,观众只见到官的面容,犯人的反应都得在做官的关目与表情上传达出来。因为犯人都是背着观众跪下的。全场大审,重点都在做官的身上。做戏时要蚁咬都不顾,一心只着意自己的身份、职位,不敢苟且马虎,这才会出汗。"②

白玉堂对人物透彻的解读以及精致的表演,促使粤剧有了自身特色的"大审戏"排场,这充分说明了演员的创造力在排场形成过程中的关键作用。公堂戏的程式并不是白玉堂首创,但是在他的加工下,这段戏从"有身段"到"有人物",变得更加生动和富有感染力,这无疑与前面提到的梅兰芳先生感悟《贵妃醉酒》中的三次"卧鱼"有着异曲同工之妙。

综合以上论述可见,粤剧排场的形成,除了受剧目情节主题独立性、程式性的影响以外,演员个人的感悟力、创造力也起着非常关键的作用。从历史上的戏曲经典的折子戏以及演员评述来看,多数著名折子戏的精彩之处,与演员个人的表演功力是密不可分的。所以,粤剧排场是经过无数演员的打磨、承载着数辈演员表演经验的经典戏剧片段。

本章小结

综上所述,粤剧排场的成因主要有三个:剧目情节主题的独立性、程式性及经典表演片段的累积沉淀。剧目情节主题的独立性指的是,从历史上的话本小说、杂剧传奇来看,其情节都是按照一个个独立主题进行编排的。在这种特点的影响下,每一个排场都根据情节单元的主题产生了对应的"动作"。也就是说,情节主题决定了排场的中心动作指向。无论是从唱、念、做、打的哪一个方面入手,排场表演必定会选择一种方式集中表达情节的主题。在这种情况下,主题动作被强调,从而

① 黎键编录:《香港粤剧口述史》,三联书店(香港)有限公司1993年版,第37—38页。
② 黎键编录:《香港粤剧口述史》,三联书店(香港)有限公司1993年版,第38页。

产生了排场专用唱腔、功架、舞台调度或者是武功绝技。这些唱腔、功架、舞台调度与武功绝技被称为"排场",并且是不断被相似主题的情节借用的最重要原因。

剧目情节的程式性指的是古代戏曲剧目的情节总是按照一定的模式进行编写,由此,一些情节单元会不断重复出现,在搬演的过程中会形成一些表演上的模式,从而形成排场。粤剧排场,以"投河收干女"为例,其前后情节的编写都有一定的规律,正是因为这种规律性,使得粤剧排场可以直接作为情节单元借用在部分新编剧目中。

影响排场形成的因素还有艺人的创造力。排场中的程式动作,说到底是剧中人物情感、思想的外部表现。作为表演的范本,排场实际上是无数艺人人物体验的载体,而且这种对人物的体验是在不断深入、不断进步的,它会被一些基本功扎实、悟性较高、生活阅历较丰富的艺人"再创作",最终变为传世的表演片段。

第四章　粤剧排场与粤剧传承

论及粤剧的传承问题，其核心就是粤剧教育。在中国传统戏曲发展过程中，"口传心授"一直是最核心的教育方式，即便在互联网技术发达的今天，戏曲教育依然无法离开面对面的"唱、念、做、打""手、眼、身、法、步"的教育模式。对于戏曲演员来说，唱、念、做、打，手、眼、身、法、步，无疑是塑造角色最基本的表演艺术手段。中国传统戏曲表演以"写意""虚拟"为主的审美特征，要求演员用身上的"技"去达"意"，从而塑造角色的精神内核。一个"甩发"可以表达窦娥在临刑前的悲愤；一个"大架"就能展现薛平贵出征前的雄心万丈；一个"三批"就能表现演对手戏的两个演员内心的拉锯。技艺程式是戏曲表演中角色内心的外像，技艺的学习是戏曲演员最核心的基本功训练的方式。可是，如何将技艺灵活运用在舞台上，达到表现剧情、塑造人物形象的效果，往往离不开对戏曲排场以及"开山戏"的学习。自古，做优伶就要从最基本、最经典的剧目、曲目学起，先有传承而后有创新，这是中国戏曲教学的一个规律。

李渔的《闲情偶寄》卷四"演习部"曾论及"选剧授歌童"的要点：

> 选剧授歌童，当自古本始，古本既熟，然后间以新词，切勿先今而后古。何也？优师选曲，每加工于旧而草草于新，以旧本人人皆习，稍有谬误，即形出短长；新本偶尔一见，即有破绽，观者听者未必尽晓，其拙尽有可藏。且古本相传至今，历过几许名师，传有衣钵，未当而必当归于当，已精而益求其精，犹时文中"大学之道"、"学而时习之"诸篇，名作如林，非敢草草动笔者也。新剧则如巧搭新题，偶有微长，则动主司之目矣。故开手学戏，必宗古本。而古本又必从《琵琶》、《荆钗》、《幽闺》、《寻亲》等曲唱起……旧曲既熟，必须间以新词。①

李渔的这段话很生动地说明了学戏"宗古本"的必要性与重要性。一方面，古

① 〔清〕李渔：《闲情偶寄》，见《李渔全集》（第四卷），浙江古籍出版社2010年版，第67—68页。

本旧剧所提供的表演素材较为"固定",是经过很多代人修改,经过历史沉淀的剧目,学习旧剧,对艺术的要求是最高的;另一方面,操习旧剧给艺人的心理压力较大。因为旧剧的程式固化,稍稍技拙就会被观者发现。这无形中督促艺人磨炼自己的演艺技巧,以达到精益求精之效。李渔在这段话里所讨论的主要是唱曲需"宗古本",而对于粤剧表演来说,其在身段和人物塑造方面,也有古本可依。很多演员需要先学习这些"古本",才能真正学会怎样演粤剧,这些"古本"就是粤剧传统排场。通过分析粤剧传统排场中情景程式套路对演员技巧的训练,以及排场戏对于演员塑造人物形象的训练,我们可以对粤剧传统排场对粤剧演员的教育作用有一个更加深入的了解。

第一节 科班中的粤剧排场教育

历史上的粤剧科班,主要分为童子班(又称"小童班")、教戏馆和近现代开办的一些戏校。京剧招收儿童教授戏剧的,称为科班。粤剧也有此类班社,一般称为童子班,又称细班,这是相对于大班、中班而说的。童子班一般由有经验的艺人和爱好粤剧粤曲的乡绅土豪开设,主要以营利、改善个人经济状况为目标。[①] 童子班招收18岁以下、10岁以上的儿童(一般在10～14岁),教之演戏,稍有成就,便要出来公演。凡经过童子班学艺的老倌,由于经过一定的艺术训练,在棍棒下学戏,学得一定的戏行规矩,功夫扎实,学有根底,都称为原班出身。不独为观众所另眼相看,即在戏班中也比较容易受到同行的尊敬,一般称为细班叔。教戏馆一般是由退居二线的艺人开设,广州的教戏馆一般分布在黄沙一带。相对于细班,这些教戏馆没有什么严密的组织制度和健全的设备,基本上是师傅对徒弟的口传心授,招收的学生也不同于戏班的幼童,而是年龄稍大的青年。入馆后需要定"师约",内容大致是自愿拜某演员为师,一切愿意听从师傅教导,如中途有任何意外,乃各安天命。一般师约规定自出台日起,帮师傅做足六年,所有年中工金都归师傅所有,任凭师傅分配。近现代的戏剧学校主要有八和会馆的粤剧养成所(1927)、欧阳予倩等开办的广东戏剧研究所戏剧学校(1929)、广东改良戏剧研究会戏剧职业学校(1931)和广州粤剧学校(1959)。这些学校的制度与现代学校相似,有些不

① 新珠、梁正安:《粤剧童子班杂述》,见王文全、梁威《粤剧春秋》(《广州文史资料》第四十二辑),广东人民出版社1990年版,第13-14页。

仅有粤剧专业课,还有文化课或者是其他艺术门类的课程。为了搞清楚传统粤剧教学的内容及模式,我们不妨以童子班、八和会馆粤剧养成所以及新中国成立之后的广州粤剧学校为例进行分析。

一、粤剧童子班中的排场教育

新中国成立前成立的童子班虽然众多,但培养出大量著名演员、有一定影响力的主要有庆上元班、仙天乐班、采南歌班、新少年班、乐群英班、超群乐班、少英雄班等,它们的成立时间和基本情况,如表4-1所示。

表4-1 新中国成立前粤剧代表性童子班一览

童子班名称	创办时间（年）	简介	培养出的演员
庆上元	1858—1859	此班创建于清咸丰中叶,由老艺人兰桂叔、华宝叔等借用十三行豪商伍家在广州河南溪峡的花园开办。学徒是10~14岁的儿童。由于清政府对本地班的禁令还未解除,为避免清政府查究,对外宣称是家庭娱乐活动。咸丰末年,禁令稍弛,庆上元即公开演出,此戏班被称为粤剧复兴的第一代戏班	邝新华、姣婆梅、崩牙启、生鬼保、杨伦等
仙天乐	1896	班址位于广州河南。由尤仔、汤汤玉、武生江、正旦添等人担任老师授艺。小童班的学习比较全面,按师约规定,学习期限为六年,但三年之后,此戏班因遭火灾解散	大牛炳

（续表 4－1）

童子班名称	创办时间（年）	简介	培养出的演员
采南歌	1904	最初是由番禺人韩善甫和顺德人潘景文两人在广州长寿寺铁汁堂主办的"时敏学会"，主要进行演说活动。后他们把"时敏学会"改为"时敏阅书报社"，为市民提供阅览书报之所。为了鼓动群众，他们开设"采南歌"班培训学徒，由革命党人程子仪倡议开办，并得到革命党人陈少白、李纪堂的积极支持，由陈少白提供剧本。创办时，李纪堂及粤中富绅黎国廉、钟仲珏、钟锡璜、潘佩瑜等合共捐资3万元，招收12～16岁学徒共80人，班址设在广州河南海幢寺诸天阁。采南歌童子班除教授粤剧表演课程外，还开设文化课、戏剧常识课。教戏师傅有大牛宽、雷公祥、跛生、马蹄苏等。艺徒边学习边演出，上演的剧目有《地府闹革命》《黄帝征蚩尤》《六国朝宗》《文天祥殉国》《儿女英雄》《侠男儿》等。当时舆论认为采南歌"所排新戏颇博世人好评，实开粤省剧界革命之新声"。该班因经济拮据在创办一年多后被迫解散	靓元亨、扬州安、赛子龙、余秋耀、靓荣、靓少凤、李丕显、利庆红、大眼钱、新丽湘、冯公平、戴廉吉等
新少年	1907	该班设在广州市梯云桥脚，主办人有布瑞伦、唐少波等3人，学制为六年。该班除有一个"总教"之外，还有十几个师傅。其中，花鼓江是总教，又称为"大戏师傅"；包进是教花旦戏的师傅；大牛宽是教二花面和打武的师傅；陈就（烟就）、仙花达、吴幼山、美玉、张娇、邓晚、白头三等9人则负责教授武功。此外，还有管理行政事务的梁鹤琴等人，学生80人，总共有100多人	新珠、满堂春、擎天柱
乐群英	1917	由著名小生金山和与乡民林君可、张清商量，借用梅园村梁氏一间祠堂创办粤剧培训班，取名为"乐群英粤剧培训班"。由于培训班招收的都是当地幼童，因此也称为"娃娃班"。"娃娃班"招募了60多名学生，其中有14名音乐员（这样才能够演出《六国大封相》），聘请当时著名男花旦肖丽章任教，金山和亲自担任教师	林超群、金枝叶、张盛才、陈展生、叶大富、鬼马春、冯显荣、梁秉铿等

(续表 4-1)

童子班名称	创办时间（年）	简介	培养出的演员
超群乐	1918	由周锦波（艺名细旺）及其妻陶三姑（艺名新银老鼠）创办，地点在广州河南德和大街。周锦波曾经在戏班中担任正印花旦，还到过南洋、上海等地演出。其妻子陶三姑在南洋演戏时也颇有名气。他们召集了几个艺人组织建立童子班，招收学徒75名。该班原规定，每个学徒每月要交膳食费6元，学戏6个月之后参加演出，但实际上很多学员学戏4个多月后就已经登台。演出初期市场很旺，后来因陈炯明叛乱，社会动荡，周锦波就把这个戏班卖到了新加坡。该戏班到新加坡演出8个月之后解散	少达子、赛武子、李松坡、少新权、李瑞清等
少英雄	1926	由东莞土豪陈鉴创办，据粤剧演员、少英雄班学员丁公醒回忆，该班成立于1926年左右（《东莞市志》记载其成立于20世纪30年代），主要目标是培养粤剧演员。陈鉴是一个"玩家"①，所以并不完全为了赚钱。当时陈鉴共招收了60名小童接受训练，教戏师傅聘请了花旦扬州安、小武崩牙亨、小生靓金仔、武生陈就、打武师傅谭家逸以及另外一位姓李的打武家。协助陈鉴办此班的是当时著名的编剧家、粤剧演员陈笑风之父陈天纵	丁公醒

除表 4-1 所载较有代表性的粤剧童子班之外，还有其他粤剧童子班，如名盛一时的"报丰年"童子班，就培养出了肖丽湘、扎脚胜、小生聪等著名艺人。从表 4-1 可见，童子班都是由较为有经验的艺人创立，人数一般在60人以上，这个人数设定主要是为了满足演出例戏《六国大封相》的需要。童子班收徒的规矩都大同小异，进入科班的学员需要订立师约，主要内容是某某自愿投身梨园，以6年为期学戏，中途不得花门（即逃走）及退出。如有花门及退出，须补回师傅每月伙食。在童子班中，教戏的师傅受雇于班主，与学徒们虽然有师徒关系，但无契约关系，学徒学成后，对师傅也不需要履行任何义务。从一些艺人口述中，我们可以窥探当时童子班的教学班底和教学内容。

① 即粤剧、粤曲爱好者、票友。

从行当来说，一般教戏的师傅有武生、花旦、小武、小生、打武师傅等，这些师傅主要根据专长进行教学。一些比较好的，较有规模的童子班，如1904年成立的采南歌班和1907年成立的新少年班，教戏师傅的组成就较为全面。采南歌班因为有"志士班"的宣传革命思想的成分，不仅老师的阵容强大，而且是最早设有文化课、戏剧常识课的童子班。至于新少年班，据武生新珠回忆，他在新少年学戏时，"教授方面，有戏剧教师花鼓江、陈就、包师傅、仙花达、吴幼山、美玉、张娇、邓晚、白头三九9人，另由姓布和姓何的教认字"[①]。可以看出，这两个童子班的各种课程设计已经初现后来的一些戏剧学校的雏形。

在表演教学内容方面，总的来说，主要由粤剧基本功身体训练、基本粤剧排场训练和排场戏学习三个板块组成。粤剧演员大牛炳回忆起幼时学戏的过程时说：

> 小童班内早上是学习掬鱼[②]、虎尾、跳藤条、半边月、大翻、屎钩（即京剧的出场）等粤剧基本工作，下午学习拿刀拿枪，练习演戏。在班内学了一年就下乡实习演出，我最初担任老院、大将等角色。[③]

粤剧武生新珠也回忆说：

> 学艺先学基本功，基本功先学"鞠鱼"，把身体俯卧，两脚脚趾点地，两手撑着上身，往返起伏，每天要不歇地练两个钟头，不许休息，偶然力不从心，起伏不合格式，背上立受藤鞭责打……[④]

演员丁公醒在《粤剧口述史调查报告》中认为基本功训练内容主要有"扎马、跳扎、虎卧撑、单脚、拗腰等"[⑤]。而著名小武靓元亨的学艺经历也颇相似，他在采南歌班的基本功训练也主要是"鞠鱼、起虎尾、打大翻……硬功"[⑥]。

总结以上演员的回忆内容，我们认为童子班的基本功训练主要包括鞠鱼、虎尾、跳藤条、半边月、大翻、扎马、跳扎、单脚、拗腰等基本动作，主要是训练演员的柔韧性、体能，让演员学习简单的功架，使得演员有戏曲演员的"型"。其中，"鞠鱼"这个动作是被提及最多的，也是最基本的体能训练动作，实际上就是我们

① 新珠、梁正安：《粤剧童子班杂述》，见见王文全、梁威《粤剧春秋》（《广州文史资料》第四十二辑），广东人民出版社1990年版，第13—14页。
② 又作"鞠鱼"。
③ 大牛炳（谭炳）演述，李凤贤、蔡江瑶摄影，范细安、关作诚记录整理：《大牛炳的二花面工架》，中国戏剧家协会广东分会、广东省文化局戏曲研究室，内部交流，1962年，第1—2页。
④ 新珠、梁正安：《粤剧童子班杂述》，见见王文全、梁威《粤剧春秋》（《广州文史资料》第四十二辑），广东人民出版社1990年版，第13—14页。
⑤ 区文凤：《粤剧口述史调查报告》，香港懿津出版企划有限公司2005年版，第64—65页。
⑥ 雪影鸾、谭勋：《粤剧一代小武靓元亨》，见王文全、梁威《粤剧春秋》（《广州文史资料》第四十二辑），广东人民出版社1990年版，第163页。

现在说的俯卧撑。"跳藤条"是指"师傅手持藤鞭，按指定的高度向学员的小腿横扫，学徒如果没有跃过藤鞭的高度，就会被藤鞭打到"①。这种方法可以有效地规范学员跳跃时的动作，达到在舞台上"美"的效果。再如"大翻"这个动作，是小武功架的基本功，在粤剧中起着关键作用。很多著名演员都是靠着大翻的纯熟技艺而享有盛名。著名粤剧编剧南海十三郎曾撰文提及大翻技艺："古老小武，既重武技，又重唱工，昔日小武，多教学打大翻出身，故武技有专长，非经过数年苦练，不易成功。从前《六国大封相》，饰演六国元帅，都是武生挂黑须担纲，小武不过饰演马夫，记得从前周瑜利、东生、崩牙成等演《六国大封相》，都是饰马夫打大翻，后来便改良《六国大封相》，声明元帅不挂须，于是改由小武饰演，马夫才由大翻担纲。然饰演元帅重工架，演马夫重武技，古老小武先习武技，后习工架，故学习日子，比今时较长。从前有一个饰武松的，演《武松打虎》，老虎是由大翻饰演的，演武松的要醉陀陀，扎架都要醉中还稳定，表现有武艺功夫，可是演老虎的大翻，要打级翻，要打麻鹰翻，两方都表演绝技，才有精彩。演武松的是正印小武，常常得到喝彩，可怜演老虎的是薪水微薄的大翻，既得不到喝彩，又要卖力，才算尽责。"② 从这段话我们可以看出，大翻要打得好，不仅仅在塑造人物时更加美观，在和对手演员配合的时候，更可以体现出舞台表演的节奏感和戏剧性，可见这个动作在粤剧表演中的重要性。

基本功的练习通常伴随着严重的体罚。在京剧教学中，教戏又被称为"打戏"，皆因为当时的师傅们都奉行不打不成才的观念。"那时节唱戏的要从师三年或五年，才算满师，满师之后，才可以唱戏做配角，也是和北剧一样的从武功学起，稍一不当，鞭挞从之。字眼吐得不清楚，便掌嘴巴。这种的野蛮教育，到底也多少苦练得一些东西出来。到了出台的时候，观众有些不满，后台就准备藤鞭子。这种情形如今的老伶工可以一一说出。因为戏这一道，不是容易干的，非有刻苦修炼不可。"③ 虽然这样的教学方式已经不被现代人所接受，但是不得不说，这样的方式对基本功的训练有一定的作用。

在排场教学方面，主要表现在"嫁妆戏"的学习。粤剧行内所谓"嫁妆戏"，就是指一个演员要学会他所在行当的几出看家好戏，就像是"嫁妆"，出科后才会有戏班收留他。这些"嫁妆戏"通常是一些传统排场戏，比如在采南歌班内，"小武行当学习的'嫁妆戏'就有吕布的《辕门射戟》《泗水关》《献美》《窥妆》《凤

① 李计筹：《粤韵风华》，暨南大学出版社 2011 年版，第 81—82 页。
② 南海十三郎：《小兰斋杂记：梨园好戏》，商务印书馆（香港）有限公司 2016 年版，第 138—139 页。
③ 易健庵：《怎样来改良粤剧》，见中国戏剧家协会广东分会、广东省文化局戏曲研究室编《广东戏曲史资料汇编》（第二辑），内部交流，1963 年，第 56 页。

仪亭》；周瑜的'一气''二气''三气'《芦花荡》、《归天》；赵子龙的《赵子龙催归》《赵子龙保主过江》；武松的《武松打虎》《戏叔》《杀嫂》《醉打蒋门神》《大闹狮子楼》《飞云浦》《蜈蚣岭》等"。① 这些是小武行当的首本戏，根据不同的经典角色，可以有不同的剧目进行教学。根据丁公醒回忆学戏的内容，当时先是学习了基本动作，然后是吊嗓子，最后是由师傅们教习古老排场戏，如"《三娘教子》《平贵别窑》等大排场十八本"②。可以看出，古老排场戏的学习通常在基本身体训练之后，基本身体训练主要是从体能、身体形态方面去塑造学生，使得学生们具备基本的、适应戏曲表演的身体素质，而真正接触到粤剧传统程式，则是从"嫁妆戏"的学习开始。

二、粤剧养成所中的排场教育

童子班的教学内容大致分为基础身体训练、唱腔训练与排场戏学习三部分，其表演课程主要使用排场戏对演员进行训练，这些教习方法与八和会馆粤剧养成所的教习方式是基本一致的。"八和会馆粤剧养成所成立于民国十六年，地址在广州梯云路，所长为宗华卿，监事为袁德墀（艺名蛇仔秋）。该养成所一共开办了两期，每期为一年六个月，至民国十九年底结束。两期学员约150名。专职教师有花鼓江、小生旺、鲍进安、王师觉、雷公祥等。兼职教师有肖丽湘、薛觉先等，欧阳予倩也曾在养成所指导练功。"③ 粤剧养成所培养出了很多粤剧知名大老倌，如罗品超、黄鹤声④、梁三郎⑤、梁少云⑥、李雁郎⑦、张活游⑧等。

在基本功训练方面，粤剧养成所主要教授虎卧撑⑨、扎马、单脚、飞腿、跳大架等一些基本的动作。在表演教学方面，粤剧养成所主要还是采用通过教排场戏来学习基本功的方法。据粤剧演员邓丹平回忆，在上课时，"教师先教十八本中有代

① 雪影鸾、谭勋：《粤剧一代小武靓元亨》，见王文全、梁威《粤剧春秋》（《广州文史资料》第四十二辑），广东人民出版社1990年版，第164－165页。
② 区文凤：《粤剧口述史调查报告》，香港懿津出版企划有限公司2005年版，第64－65页。
③ 《中国戏曲志》编辑委员会：《中国戏曲志》（广东卷），中国ISBN中心1993年版，第54页。
④ 黄鹤声，男，生卒年不详，又名"黄金印"，著名粤剧文武生。代表作品有《夜送京娘》《万恶淫为首》等。
⑤ 梁三郎（1907—1974），男，原名梁国霖，著名粤剧小武、花旦。代表作品有《寸金桥》《再折长亭柳》《金钱记》等。
⑥ 梁少云基本信息不详。
⑦ 李雁郎基本信息不详。
⑧ 张活游（1909—1985），男，原名张干裕，广东梅州人，著名粤剧小生。代表作品有《西厢记》《宝莲灯》《芸娘》等。
⑨ 即"俯卧撑"。

表性的剧目，如《三娘教子》《六郎罪子》《平贵回窑》等，全校学生集中一齐学，一段时间以后，才根据各人所长，分行当排戏"，比如公脚、正旦需学习《寒宫取笑》或《三娘教子》；小武需学习《平贵别窑》或《高平关取级》；武生需学习《四郎回营》等。"另外，有专职教师分别教授不同的科目。如花鼓江教授排场、做功、锣鼓；小生旺教授牌子、小曲和生行身段；包进教授花旦身段；王师觉教授唱功、音乐；雷公祥教授武功"①。

三、排场在粤剧科班教育中的作用

学习排场作为学生们学习大戏的基础，在粤剧科班教育中有着至关重要的作用。在排场戏中，学生们不仅仅听故事学演戏，最重要的是学习如何用戏曲的方式去表演，这就离不开"排场"对学生们的训练作用。排场戏对演员的训练作用究竟体现在哪里？香港演员阮兆辉论及"嫁妆戏"时曾说：

> 我们出身的时候，师父说一定要学些古老戏，这些叫做"嫁妆戏"。为什么叫"嫁妆戏"？你没有嫁妆就嫁不出去，即是没有人请你。其实我出身的时候，台上已经很少人做古老戏，即是那些最传统讲官话的戏。为什么一定要学古老戏？原来真是有好处的，很多程式，很多锣鼓，特别是对于【梆子】【二黄】的感觉，是完全分得清清楚楚。所以学了古老戏之后，便会很踏实的知道在这个舞台上，应该怎样运用锣鼓，怎样上场下场，连坐哪一个位置，怎样埋位坐，也清清楚楚，这个是古老戏很认真的地方。新戏因为没有规限，你喜欢哪边出场，哪处入场，可以任你安排，但古老戏是有非常严格的规限，所以我现在仍然劝很多后学，一定要学几套古老戏，你不一定要用，但一定要知，一定要练，一定要学，因为这些是基础。②

这段话很好地诠释了粤剧教育中古老排场戏的作用和意义。首先，学习排场戏对演员寻找剧种的艺术感觉有着重要的指导作用，它既包括音乐的感觉，也包括身段动作的感觉。其次，学习排场戏的过程其实就是学规矩的过程，对规范演员的舞台走位、学习身段动作与锣鼓的配合，有着至关重要的作用。著名粤剧丑生叶兆柏在访谈中也十分强调演员熟识排场的重要性：

> 再说排场表演基本功，比如我们是做龙虎武师翻跟斗出身的，那学开打的套路是最基本的了。再比如说"拉马"，就是一个程式套路，没人教你，这个

① 邓丹平口述、郑韵群整理：《回忆粤剧养成所》，见中国戏剧家协会广东分会、广东省文化局戏曲研究室编《广东戏曲史资料汇编》（第二辑），内部交流，1963年，第38—39页。

② 阮兆辉著、梁宝华编：《生生不息薪火传：粤剧生行基础知识》，香港天地图书有限公司2017年版，第306页。

也是最基本的，必须学会。你会翻跟斗也没用，"拉马"不是简单的翻跟斗，它有固定的动作。很多开打的动作套路都是定型了的，比如"打四星"，虽然很简单，但是也是要学的。再比如"乱府"排场、"大战"排场，都有丰富的开打程式，都是要学的。所以旧戏班的艺人都要学会这些排场，不会的话，连工都开不了。①

利用传统排场进行教学的重要性，正如叶兆柏先生所说，主要就体现在通过学习排场，演员们真正对舞台表演套路有了深入的了解，从而可以熟练地相互配合，不出岔子。历史上的粤剧科班教育与新中国成立后粤剧学校教学中之所以对排场如此重视，究其根本，是因为长期以来粤剧演出中对于演员经验的要求非常高。著名粤剧武生靓次伯回忆说：

早期的戏班，没有开戏师爷。我们全依着自己行当，学江湖十八本，做江湖十八本的戏目。从来没有排戏这回事。要是提议排戏，人家就会讥笑你，为什么不学好了才上台表演……②

"学好了才上台"，这就是学习排场对于旧时代艺人最重要的意义所在。当然，这里面有一定的历史原因，皆因当时的粤剧剧目创作从情节模式上来说还是较为单一的，主要是遵循了传统戏曲的题材和编剧模式，所以演员只要掌握了一定的表演素材，并且熟练地运用，就可以有立身之本。实际上，粤剧教学中的排场戏学习与京剧、昆剧的开蒙戏有着很大的相似性。京剧、昆剧中的开蒙戏一般都是各行当的看家戏，梅兰芳先生当年就曾经将《三娘教子》和《二进宫》③两本唱功戏作为开蒙戏。

另外，由于情节模式的单一化，观众对于戏剧故事的熟悉程度很高，从而将注意力更多地转移到演员的表演技艺上，这无形中对演员的技艺提出了更高的要求。民国时期，易健庵曾经发表过《怎样来改良粤剧》一文，文中就对这种现象进行了生动的描述：

在光绪三十年至民国三年，粤剧史盛极一时，在社会里面很有浓厚的兴味。……和社会相见的集中地点，算是北帝庙的舞台。当时粤中无论上中下级的都很爱看戏。虽然唱戏都用正音，但大家都懂得戏文，尤其是劳动社会的人，十分喜"吹毛求疵"。戏班必要在北帝庙演过，去接受奥论批评。北帝庙的观众，大部分是跣足赤膊，站着看的。可是你唱戏失了一个板，马上哄起

① 详情见附录二：叶兆柏访谈记录。
② 黎玉枢统筹，卢玮銮、张敏慧著：《武生王靓次伯——千斤力万缕情》，三联书店（香港）有限公司2006年版，第30-31页。
③ 即粤剧"大排场十八本"的《寒宫取笑》。

来，唱戏的上楼梯是五步，下来是四步，台下的马上就是飞来一块石子，给你教训教训。不中规矩的，大家都吆喝着要他退入后台。唱戏一到北帝庙，便要十分留意，还有些害怕，这是社会监督他，要他循规蹈矩。不过观众的观点，完全集中的艺术，不感得一出戏包含什么意义。①

从这段话可见，观众的"吹毛求疵"，对于演员演戏的影响很大。如上楼、下楼一般的程式动作，多在排场戏中出现，观众自然也看了很多次，演员只要出错，就会被喝倒彩。在这种情况下，"排场"在科班教育中的规范作用就显得格外重要。总而言之，粤剧排场不仅是一种表演的范本，更是一种教学的范本。在传统科班中，学习排场是学习粤剧表演的基础，它对于规范演员在舞台上的身段动作和唱腔念白有着重要的意义。

第二节 1949年后粤剧教育中的排场

1949年以后，现代化的粤剧学校开始出现，其所开设的课程也注重科学的教学方式，并且大量引进北派身段、武功，将其融入粤剧教学中，这在一定程度上影响了粤剧教育中传统排场的分量。但是从文献资料和实际调查中可见，在现代粤剧教育中，粤剧排场还是占有一席之地的，其表现形式主要是一些基本的排场和排场中常见的上场式程式套路、单一情景程式套路，我们可以将这部分教学内容进行整理，表述如下。

一、广州粤剧学校排场教育概述

童子班与粤剧养成所的教学内容多偏重以"排场"教育学生，到了1959年广州粤剧学校成立，曾三多、新珠、金山炳、李翠芳②、陈潮光等粤剧演员整理出了一套专门用于教育学生的《粤剧基本功教材》，内容主要分为基本手功、步法、眼功、基本身段（有些属于基本排场）、武功、须功基本功、扇功基本功七个板块。现将其内容整理，如表4-2所示。

① 易健庵：《怎样来改良粤剧》，见中国戏剧家协会广东分会、广东省文化局戏曲研究室编《广东戏曲史资料汇编》（第二辑），内部交流，1963年，第56页。

② 李翠芳，男，生卒年不详，广东台山人，著名粤剧男花旦。

表 4-2　1959 年广州粤剧学校的教学内容①

基本功分类	内容
基本手功	定手、震手、指手、拊手、兜手、三批、拂手、摊手、左右运手拉山、左右洗面、左右搭手、抚琴手
步法	小八字步、撮步、印脚小跳、双脚印小跳、七星、水波浪、踩云步、麒麟步、上楼步、跑马步、滑步
眼功	左右瞧、圈眼、睇、反、垂（眼）
基本身段（排场）	大撞点上场、七搥头、打引、点绛唇、禾花击水、击鼓开堂、坐马大相思、坐轿大相思、排朝大相思、公爷上殿、三奏、荡舟、下船、上船、上轿、下轿、开门、关门、上楼下楼、扑蝶、自刎、投河、吊颈、上机②、落机、穿针、绣花、洗衣、小锣相思、射雁（男、女）、一定金、散发、上马（男、女）、下马、跑马、洗马、配马、大架
武功	定鱼、抬鱼、定虎尾、抬虎尾、三步跳、连环藤条、椰腿、踢腿、偏腿、一字、屈腰、吊腰、拜腰、过腰、抛虎尾、级翻腰、三步跳、连环藤条、半边月、冇头鸡、绞纱、定单脚、左右挂脚、左右车身、标老鼠、地跟斗、播米、抢背、莲花座、铲椅、双照镜、前抛虎、后抛虎、扫堂腿、旋子、反身、手桥、十字、八搥、平搥、剪搥、标龙、丘手、撞搥、挂搥包挣、对打基本散手、四标眼、兜跪、虿手、单刀上下杀跱、一冲两冲、单刀一、单刀二、一降、背刀、二星刀、三星刀、四星刀、单刀对枪、对枪一、对枪二、对枪三；十字、快抢、洗面、三标、刺眼刺脚、大的、一支香、丘的、平吉
须功基本功	三牙顺捋、捧须、挑须、弹须、抛须、搭须、吹须
扇功基本功	帘折扇、大葵扇、园扇

从以上内容我们可以看出，广州粤剧学校的教学素材在整理之后更为系统，每个版块的基本功都选取了粤剧舞台上常用的程式动作进行教学，真正做到了有的放矢。其中，最值得一提的是基本身段部分，这部分的很多内容如击鼓开堂、排朝大相思、荡舟、自刎、投河、吊颈、上机、洗马、配马实际上就是粤剧排场。再如其中的大撞点上场、七搥头上场、打引上场、禾花击水，是粤剧排场中常用的上场式

① 表格内容整理自曾三多、金山炳、新珠等编著《粤剧基本功教材》（广州粤剧学校，内部交流，1959年，第 9-24 页）。

② 即"上织机"排场。

程式套路，不同的上场式代表了不同的人物、剧情和不同的锣鼓点。下船、上船、上轿、下轿、开门、关门、上楼下楼、扑蝶、落机、大架都是粤剧的单一情景程式套路，它们的使用不仅仅是单一的身段程式，还有一定的情节在其中，另外还需要配合特定的锣鼓进行表演。对这些情景程式套路进行学习，是学习排场戏的基础。在学习这些程式套路的时候，演员除了对身段顺序、套路进行熟记之外，还要对所搭配的锣鼓点进行学习，这样才能通过训练成为一名专业的粤剧演员。所以，在这里，我们也将它们列入排场学习的范围进行讨论。下面，我们先将以上所说的三种排场教学素材结合实际调查所反映的当代粤剧教育实践进行整理分析。

二、粤剧排场教育的内容

根据调查，我们知道，现在的广东舞蹈戏剧职业学院（即以前的广州粤剧学校）主要在二年级上半学期开设排场课，授课教师是黄燕。据黄燕老师介绍，学校里教排场的老师只有她一个人，从戏校毕业之后，她就留校任教，已经有十几年了。排场课的开设，主要是为了二年级下半学期开设剧目课做准备。现在她教的排场主要分为两类："情节排场"和"龙套排场"。情节排场中最重要的教授内容就是上述的排场和情景程式套路，这是将其作为学习排场戏之前的基本表演套路进行学习的。考虑到课时不多，学生接受能力有限，通常选取较为简单的程式套路进行教学。龙套排场主要教学内容是一些群体性表演程式，如"反猪肚""织壁""杀过河""梅花间中出"等，这部分表演程式主要是练习舞台调度、走位，因为这些程式多数是四人以上的表演程式，所以配合十分重要。至于教学教材，则由黄燕老师整理，从传统剧本中摘选普适性的戏剧表演片段来训练。

现在学校里教授的排场较为简单，但是据黄燕老师回忆，以前她在戏校里学习时，老师教授的排场是十分丰富的，除了学习上场式程式套路之外，还要学习如"上织机""问情由""杀四门"等。因为在学校的教学中，情景程式套路通常与排场戏很难分开，甚至有重叠的部分，所以在分析排场教育时，应该将这些内容纳入研究范围。为了更加客观地反映粤剧排场教育的情况，可以考虑将1959年广州粤剧学校《粤剧基本功教材》的部分内容整理后一并纳入进行分析，因为《粤剧基本功教材》是粤剧现存的对粤剧身段程式套路具体动作进行整理的教材，其中有很多内容，对我们还原排场动作和排场教学过程有着重要的意义。在《粤剧基本功教材》中有"基本身段"部分，但是经过整理我们发现，有些实际上就是现在还在运用并成为教学材料的排场，以及排场戏中的情景程式套路。结合调查内容和《粤剧基本功教材》，我们可以将粤剧学校个人表演基础训练分为排场、上场式程式套路和单一情景程式套路三种类型。

（一）排场中的单人表演

我们将《粤剧基本功教材》中关于排场的内容做一个梳理，如表4-3所示。

表4-3　《粤剧基本功教材》中的排场训练①

基础训练类型	排场名称	动作/程式
排场	排朝 （排朝大相思）	（1）上前三步，立定，扬袖兜国带；（2）右手执水袖转身向后上前三步；（3）转身面向台口成一字形排开，上前两步（口白）；（4）退后两步，转身，背场，成一字排列；（5）摆开成大八字形；（6）宣上 （各角色步法位置一样，但手的动作、身段各有不同。退朝时，背场一字形排列，作揖，向右转身，出左手，用印脚小跳出门，动作要齐，什边入场）
	击鼓升堂	预备姿势：衣边上，纱帽不正，右手执袍角。 （1）急步斜上台口正面；（2）印脚小跳，左脚向左开步；（3）双手拂袖，扶正纱帽；（4）看袍，双手拂袖；（5）兜国带，退两步；（6）拂须，执袍角；（7）上前三步，上公案
	吊颈 （自缢）	（1）摊手，面向衣边，做"水波浪"；（2）解带，转身，面向什边"水波浪"；（3）转看衣边台口，左手指衣边，双手执带两端；（4）退两步，左手将带一端放于地上，左脚踏在带上，右手执带上端，左手在下，三拉；（5）将带抛在右边，右脚踏在带上，左手执带上端，右手在下，三拉；（6）转身衣边，（树下）将带向上三挂；（7）退后三步，摔跌、绞纱、坐起、双手擦眼，看树；（8）后退一步，拗脚；（9）上前三步，双手同指向什边，上前三步；（10）右脚屈膝，左脚跪地，双手伸向地上一捧（捧石）抱在右腹部；（11）斜走过衣边，背场，屈膝，作放下石状；（12）退三步，双手将带抬手在胸前一看，顿足，转身，即向衣边上前三步，将带向上一抛，挂在颈上，打结，闭眼

① 表格内容整理出自曾三多、金山炳、新珠等编著《粤剧基本功教材》（广州粤剧学校，内部交流，1959年，第9-24页）。

(续表 4-3)

基础训练类型	排场名称	动作/程式
排场	投河	(1) 斜上前三步，撮步，看衣边，向台后斜上三步，眼看环境；(2) 左手指前，右手按胸，摊手，踏七星；(3) 顿足，上前三步；(4) 辘"冇头鸡"。
	点将（"点绛唇"上场）	预备姿势：左手水袖提起遮脸，右手执左手水袖角。 (1) 斜身急步冲出台口正面；(2) 站定，两手扬袖；(3) 兜围带，同时退后一步，两手拂袖；(4) 右手拉鸡尾（翎子），右脚退一步；(5) 左手拉鸡尾，左脚后退一步；(6) 上前就座（埋位）
	上织机	（什边上）(1) 上前三步；(2) 右手搭水袖，动右脚，眼看着织机；(3) 上前三步动左脚，左手举起，右手向左边一兜；(4) 左脚跨前一步，头微低，左手拈裙，上机；(5) 右手将机棍搭下，双手举起在左右上方，兜三下；(6) 上身向前倾，双手在左右下方作捧状；(7) 双手在额前左右方向，手掌反入三下；(8) 坐下，双手在前面，上身向后一动，左手执棍，右手向下拾木塞，向右手旁边一穿，双手绕两圈，右手一揪；(9) 右手合手纱放在左手，右手用两指作拈线头状，跟着双手作接线状，左手合手梭，右手合手纱向前一穿，右手作拈线头状；(10) 双手再作接线状，右手将梭交左手，右手跟着拉两下，左手将梭抛给右手，左手拉两下（交替练习）
	荡舟	预备姿势：右手撑橹，左手傍橹。 (1) 右脚往左，脚尖着地，脚跟缩起，拉橹傍身；(2) 右脚偏左开步，动左脚，右手将橹推出，左手跟着身体向前，交替练习 （摇橹时，身体跟着手脚有节奏地移动，步履要轻快）
	洗马	详情见附录五
	配马	详情见附录五

如表 4-3 所示，在粤剧学校的排场教学中，有"排朝""击鼓升堂""吊颈""投河""点将""上织机""荡舟""洗马""配马"，这些都属于通用型排场，运用的范围也最为广泛。《粤剧基本功教材》将这部分属于排场的内容划分为"身段"，但是实际上，这些已经属于粤剧排场，只不过有些只是主角的单人表演身段，并不是整个排场，没有念白和曲词。

(二) 上场式程式套路

根据黄燕老师的介绍,学习排场要从上场式开始学起,因为戏曲表演中的上场通常能表现一个角色的身份、气质,起到介绍角色、剧情和开启下一段表演的作用。与话剧不同,戏曲的上场必须配合锣鼓,一招一式都在"点"上。我们可以将《粤剧基本功教材》中的上场式程式套路做一个整理(见表4-4),并和黄燕老师的教学内容进行比较分析。

表4-4 《粤剧基本功教材》中上场式程式套路的训练情况①

基础训练类型	名称	动作/程式
上场式程式套路	撞点上场(生行)	(1) 上场行前三步;(2) 企定亮相,双手扬袖,眼看两旁衙差;(3) 双手捧国带;(4) 向左上前三步;(5) 后退五步;(6) 上阶三步,登公案就座。 (出场走路应走斜线,眼看台前第五、六行座位,在二、三个动作上前退后时,必须保持走动斜线,切忌直线走步,因为直线容易背场,不雅观;在这段表演中,没有国带的角色,如小生,可双手摸帽翅,武生出场在第二个动作后可以捋须;小生如果穿海青,可以配合扇子表演)
	打引上场	预备姿势:立定,右手执扇。 什边上 (1) 开左脚上前三步;(2) 站定、开扇、亮相;(3) 折扇、开左脚行三步;(4) 印脚小跳,开扇;(5) 退后两步,上前就座。
	七槌头	(1) 上前四步(快步),退后一步拉右山,亮相;(2) 再上前三步,拉右山;(3) 退两步;(4) 斜线上前就座(埋位)

从表4-4可见,《粤剧基本功教材》中列举了三种排场中最常见的上场式:"撞点上场""打引上场"和"七槌头上场",这三种上场程式套路都有各自不同的使用情景,对应不同的行当、人物。对比黄燕老师的教学内容,可发现,其教学重点与《粤剧基本功教材》是相同的。据黄燕老师介绍,现在她教给学生的上场式程

① 表格内容整理自曾三多、金山炳、新珠等编著《粤剧基本功教材》(广州粤剧学校,内部交流,1959年,第9—24页)。

式套路，主要是她自己总结的，有剧情的一系列表演程式组合：（听锣鼓）【撞点】—"企洞"—【中板】—"埋位"—"奉茶"—"打引上"。这套程式主要是训练学生听着锣鼓出场，学生需要记住锣鼓点。其中，使用的【撞点】上场是粤剧使用范围最广泛的一种上场式，粤剧几乎所有的剧目都有这种上场式程式，这里的【撞点】锣鼓根据后面唱腔的安排来变换节奏，一般来说分为四种情况。

（1）接唱【七字清中板】或者【爽二流】使用【中撞点】锣鼓。

（2）接唱【二流】【长句二流】或者【中板】使用【慢撞点】锣鼓。

（3）如接唱【快二流】或者【快中板】使用【快撞点】锣鼓。

（4）接唱【七字清中板】展现状元高中或者巡按（官员）出巡的场景，则使用【排朝大相思】牌子、锣鼓，其收势锣鼓点与撞点锣鼓相似。

"企洞"（也可以写作"企栋"）在广州方言里是"站着"的意思，练习"企洞"就是练习怎样在出场后站好亮相。接着是接唱一段【中板】，这也是粤剧人物出场最常用的音乐形式。接着"埋位"，埋位在广州方言里是"回到座位""回到原位"的意思，练习"埋位"就是让学生练习怎样在唱完之后回到原位，这个"原位"是指舞台中心，或者是在戏中规定好的位置。"奉茶"，顾名思义就是由饰演梅香的学生练习怎样给"夫人"奉茶。最后是"打引上"，一般使用"打引上"的人物是比较文静的，需要念定场诗。这个上场式一般适用于旦角或者斯文的男性角色上场。旦角打引上场一般有丫鬟（梅香）在前面引路。男性角色出场可用【双槌】锣鼓点，以表现人物的男性气质。

除了【撞点】上场以外，学校还会教二黄板出场、梆子慢板出场的上场式程式套路。这两种上场式程式基本上没有锣鼓伴奏，只有在演员亮相的时候才会衬锣鼓。特别是梆子慢板出场，又称为"梆子嘴慢板出场"，这是一个无限循环的旋律，可以配合演员在场上做一系列的动作。棚面师傅主要看演员在场上表演的实际情况来决定音乐锣鼓的配合。比如粤剧《一把存忠剑》中王兰英上场，《打金枝》中公主出场，都要先做一系列的动作。这种上场式一般不在人物第一次上场时使用，而且通常表现悠闲的氛围。下面，通过整理粤剧的上场式程式与锣鼓搭配，我们可以对粤剧的上场式程式套路及其锣鼓搭配情况有一个全面的了解（见表4-5）。

表4-5 粤剧表演中的"上场式"程式套路①

上场式	应用场景	备注
撞点上场	用于游山玩水、状元游街、大官上路、员外出堂、青衣花旦出堂、皇上上殿等。其中,使用【撞点】锣鼓可以配合身段、做手、关目表达或庄严,或轻快的情绪气氛,适用范围较广	"撞点上场"是应用最广泛的表演出场式,【撞点】是一个锣鼓点,通常锣鼓演奏者会根据演员出场后所演唱的唱腔板式来决定【撞点】锣鼓的节奏
冲头上场	用于探子来报、士兵向将军禀报要事、有急事、被人吆喝上场等	【冲头】是一种锣鼓点,高边锣专用,节奏非常急骤,后面一般接【白榄】或者快道白,如果人物上场,需念【白榄】,还需要配合【扑灯蛾】锣鼓。如果要表现主要人物很急地上场,也可以在前面加【火炮头】锣鼓,以渲染气氛
地锦上场	用于台上正在演出时,向内场呼唤另一角色上场。例:甲在台上向右边叫:"某某,给我倒一杯茶来。"乙在内场答应:"知道。"然后捧茶上场	【地锦】是一种锣鼓点,慢速的【地锦】可以表现懒洋洋、不慌不忙的上场程式,如果使用快速的【地锦】,则可以配合"写书"程式
七槌头上场	用于粗犷、勇猛的英雄人物或者凶恶之人上场	【七槌头】是一种锣鼓点,气势较为威武雄壮。演员表演时步法节奏要快,保持斜线走动。如《王彦章撑渡》中王彦章就用了这个锣鼓点出场
双槌上场	用于武行角色上场,节奏和【七槌头】相比比较慢一些,可"食住"锣鼓念诗白或者做出场程式动作以表现人物身份。一般上场的都不是很文弱的人,但也不凶恶	【双槌】是一个锣鼓点,主要配合演员上场亮相后,一步步走到台前念白用。其中,【高边锣双槌】是打引锣鼓

① 表格中的内容结合了实际调查资料,并参考了李雁著《时装粤剧如何运用"排场"》,陈粲、陈焯荣主编《粤京锣鼓谱汇编》等书。

(续表 4-5)

上场式	应用场景	备注
打引上场	一般用于文场，人物第一次出场时使用，配合上场诗。表现人物情绪平稳，气质温文尔雅、端庄娴静、老成持重，有时略带哀愁	【打引】锣鼓又称为【文锣打引】，其用途与【双槌】锣鼓相似，它的节奏感很强，要求演员有丰富的潜台词，并且化为做手、关目来表演。一般上场有整冠、两边关目等动作
小锣相思上场	用于小旦、贴旦、艳旦上场，或者配合捧茶、扑蝶、嬉戏的场景。可以使用多一些舞蹈身段，接唱小曲或者念【白榄】	【小锣相思】是一种锣鼓，以小锣演奏，故称"小锣相思"，一般有音乐伴奏
大相思上场	用于大排朝、大官鸣锣开道或者状元高中还乡的场景，衬托庄严肃穆的气氛	【大相思】是一种锣鼓点，用高边锣或者大文锣演奏，不用丝竹乐伴奏，所以气氛比较严肃
锣边大滚花上场	威武的人物上场时使用，如《赵子龙催归》中赵子龙在"甘露寺"一场出场时就用了这个上场式	【锣边大滚花】是一个锣鼓点，其特点在于锣鼓开头是打三下锣边。这个锣鼓点适用于高边锣，也适用于文锣。比如桂名扬主演的《火烧阿房宫》，就使用了文锣打这个锣鼓点出场
周仓下山上场	用于英雄人物追捕他人的场景，最早见于《芦花荡》中张飞追寻周瑜的出场	此上场式使用【冲头】锣鼓点，由四手下引出张飞
花禾出水上场	用于草泽英雄、山大王的上场。先由手下车身上拉山、七星站定，再由主角上场念四句英雄白（即定场诗）	此上场式使用三个【开边】锣鼓伴奏，此锣鼓点是高边锣的专用打法，多在表演呕吐、气倒、鬼魂出现、跳井、投河等场面使用
梆黄板面上场	用法与撞点上场和打引上场相似，也属于应用较为广泛的上场式，适合多种身份和场景。其气氛较为柔和	需要用丝竹音乐伴奏，在演员亮相的地方衬锣鼓。其中二黄慢板板面上场一般表现哀愁、沉郁、不很开朗的情绪氛围
滚花上场	在戏剧冲突低潮时使用，表现较为平和的氛围	使用【文锣慢滚花】锣鼓点

（续表4-5）

上场式	应用场景	备注
快滚花上场	适用场景与冲头上场相似	使用【文锣快滚花】锣鼓点
小曲上场	适用场景与梆黄板面上场相似，展现比较轻快、柔和的气氛	较难掌握其适用范围，因为没有锣鼓，所以不方便演员做手和关目

如表4-5所示，粤剧的上场式程式套路，根据情景、人物（行当）、气氛节奏等因素可以分为15种，这15种上场式都是粤剧演员应该掌握的，不过现在学校里所教的仅限之前讨论过的几种常用上场式。在粤剧传统排场表演中，上场式程式排场是必需的组成部分，我们可以将一些以"撞点上场"的排场戏进行一个整理，如表4-6所示。

表4-6　粤剧排场中的"撞点上场"[①]

排场名称	上场式内容
游花园	【撞点】花旦、梅香上。 花旦（中板）：想奴奴在房中并无别事，主仆们到花园游玩一时，回转身叫一声梅香于你，还须要跟随我不可远离
书房会	【慢撞点】罗坤上。 罗坤（唱）：只为奸贼良心丧，害我全家走四方，暂居柏家权把心放。（埋位）但愿拿住奸贼过刀亡。（白）小生罗坤，想起父在监牢，母亲被捉，未知生死
逼仔上马	【撞点】陈氏上。 陈氏（中板）：老爷前往金殿上，许久未见转回还。无事打坐府堂上，（埋位）等候老爷转回还。（白）老身陈氏，老爷上朝，许久未回，堂前等候
抢斗官	【撞点】何氏抱斗官上。 何氏（中板）：人有才能坐公案，我夫无能看监房。家计难持心神怆，（埋位）幸喜今日有儿郎。（白）奴家何氏，配夫张步义，我儿名叫亚苏，可叹我夫一无所长，至有做监子

① 表格内容整理自中国戏剧家协会广东分会、广东省文化局戏曲研究室编《粤剧传统排场集》（广州市文艺创作研究所重印本，内部交流，2008年）。

(续表 4-6)

排场名称	上场式内容
绑子	【撞点】刘大邦上。 刘大邦（中板）：身受皇恩为太宰，自从到任国泰民安。无事且坐府堂上，我儿出外尚未归还
上枷锁	【撞点】花旦上。 花旦（中板）：老爷上朝伴主上，丹心一片报君皇。无事打坐府堂上，（埋位）许久未见转回还。（白）奴家陈氏，老爷上朝伴驾，未见回来，真是令奴心挂呀！
读家书	【撞点】周淑英、梅香上。 周淑英（中板）：一自奴夫回家去，未有音讯转归期，今日心神不安不知因何事干？（埋位）思前想后令我犹疑。（白）奴家周淑英，配夫张应麟，当年曾与林月娇结拜，两人说过同事一夫
三娘问米	【撞点】三娘上。 张三娘（中板）：不幸奴夫命早丧，留下奴家在家堂，无女无儿多苦况，（埋位）思想起来痛肝肠。（白）奴家张三娘，自夫去世，留下我三娘，终日替人拜神问米度日，思想起来，好不凄凉呀
宫门挂带	【撞点】周妃、梅香上。 周妃（中板）：三宫六院把昭阳敬重，我为妃嫔位低微。幸得君王把奴宠爱，（埋位）正宫仇视我恨在心中。（白）本妃周秀琼，自进宫以来，虽蒙君爱宠，惟是他年过半百，龙体终日欠安，教奴好不烦闷
唱通传	【撞点】李嗣源、旗牌上。 李嗣源（中板）：为访贤良到此方，不觉来到他门墙。（白）也曾来到，带我下马
考文试	【撞点】陈国栋、堂旦上。 陈国栋（中板）：大考之年皇开榜，贤才挑选保朝堂，将身来到贡院上，等候举子到科场。（白）老夫陈国栋，奉皇圣旨，选拔良才。人来，把贡门打开
点翰	【撞点】皇帝、四马旦、四太监上。 皇帝（中板）：天子重贤君有道，文章盖世可立朝堂。喜看满朝朱紫贵，（埋位）排班等候尽是读书人。（白）孤元主是也，先王创业开基以来，坐享太平。今乃大比之年，也曾命陈国栋主考选贤，未知如何
斩四门	【快撞点】四梅香、马夫、刘金定上。 刘金定（快中板）：昔日有个樊梨花，曾在深山学道法，（圆台，至什箱角）后来她也保唐家

（续表4-6）

排场名称	上场式内容
打洞房	【撞点】梁氏上，宫娥企洞（站立）。 梁氏（中板）：那冤家做事儿良心丧尽，险些害我赴水亡。蒙父王搭救收为养女，（埋位坐下）好不叫人痛断肠。（白）小女梁氏，可恨冤家，无端捏造，逼我赴水身亡。多蒙父王搭救，收为螟蛉看待。今日闲暇无事，宫闱打坐便了

从表4-6的剧本节选中可以看出，【撞点】上场，是一个排场戏常用的上场式。其运用范围十分广泛，从大家闺秀、书生、官员、帝王到军事将领，不同情景下，只要戏剧节奏合适，都可以使用【撞点】上场。在《粤剧传统排场集》中，"考文试"和"点翰"两个排场被标注为【大撞点】上场，但是在实际调查中，我们发现这个说法并不准确。参照之前《粤剧基本功教材》中收录的主要表现官员上场的情景的【大撞点】上场，可以推断，所谓"大撞点"，应该是指运用在宫廷中帝王出场，或者官员出场等较为庄重、人物地位较高的场景中的【撞点】锣鼓。其实，这个锣鼓的节奏和打法与【撞点】一致，之所以叫"大撞点"，可能只是为了突出场景的庄严。对比现在粤剧学校排场课的教学内容，我们可以发现它们的一致性。传统排场中的【撞点】上场，通行的次序是【撞点】—"企洞"—【中板】—"埋位"，接着是演员用口白交代自己的人物身份、所处的环境以及事由。值得注意的是，【撞点】上场多用于戏剧情节节奏较为舒缓的文戏。在武戏排场中，很多运用的是【冲头】【七槌头】上场。

上场式程式套路的学习看似很基本，却不简单。怎样在动作正确的基础上，表演出所扮演人物的气质，做到一出场就令人眼前一亮，这需要日复一日、年复一年的刻苦练习。如早年马师曾在新加坡刚出科时，就在舞台上闹过笑话。"马师曾才初学戏，名叫马旦昌，他有怯场的毛病，演《六国大封相》一出台便跌落地下，给观众挤台。"[1] 又如有粤剧"小生王"之称的白驹荣[2]，初演"排朝"，因为技术不熟练，加之心理素质不过硬，也闹出了大笑话：

一出台，他见到千百对眼睛望着他，吓得心慌意乱，眼前一片漆黑。他用足精神到台口亮相，不料用力过猛，将角带甩到背后；用手捋须，又不慎将须

[1] "马师曾演《封相》跌落地下"，见南海十三郎《小兰斋杂记：梨园好戏》，商务印书馆（香港）有限公司2016年版，第26页。

[2] 白驹荣（1892—1974），男，原名陈荣，字少波，广东顺德人，著名粤剧小生。代表作品有《二堂放子》《选女婿》《泣荆花》等。

钩扯落，弄得台上台下一片哄笑。经此教训，白驹荣便天天练演"朝臣"，虚心向前辈请教。随后又在"天光班"中演了一段时间，经验虽比过去多些，但功夫还未过关。①

可见，出场最基本，但真的到了舞台实践，却需要学生在之前进行很多的练习。

粤剧演员一出"虎度门"，首先就是使用台布在舞台上动作，在规定的情景上行到适当的地方来与观众见面，这就是出场。出场几个步法身段是衡量演员表演的主要根据，叔父们说：一出"虎度门"，就可以断定"扎"不"扎"②。这些表演，自然包括了头、颈、腰、手与足的结合运用。③

熟练地掌握出场式，无疑是粤剧演员的基本功。如果演员在出场式上下功夫，突出自身优势，就可以提升一部戏的艺术品格。例如前面提到的金牌小武桂名扬④，早年成名剧目是《赵子龙》。

《赵子龙》是他的首本戏，是从马师曾那里学来的。马师曾演出时，这个戏叫做《无胆赵子龙》，"无胆"是指赵子龙平时胆色过人，但是却"无胆入情关"。桂名扬去掉"无胆"两个字，将戏名改为《赵子龙》。演到《甘露寺》时，马师曾用【冲头滚花】上场，而桂名扬为增加人物出场的气势，首创"锣边花"的打锣法。桂名扬身材高大，一身大靠，动作到位，加上紧凑的锣鼓声，"赵子龙"一出场就威风八面，让人印象深刻。⑤

靓少佳也讲述了自己出演排场戏《西河会妻》的一些感受。在"救妻"一场，"赵英强原来是在古老'大地锦'中出场的出场后念一段口白，交代他要去救妻。我整理时，改用'披星头'锣鼓出场，出场后'跳大架'威风凛凛。随之连唱带做，用一段'披星'配合舞蹈扎架。扎架后，以四句诗白转'二流'，唱高句。这一段就交代了赵英强回家探亲等情由，比原来的丰富得多，对人物性格很有帮助。因为我理解赵英强是一个英雄，这出戏虽然主要表现他的落难，但也要首先表现他

① 张洁：《"小生王"白驹荣》，见王文全、梁威《粤剧春秋》(《广州文史资料》第四十二辑)，广东人民出版社1990年版，第187页。

② "扎"：粤剧行话，意为"成名"。

③ 曾三多：《粤剧的一些表演艺术》，见中国戏剧家协会广东分会编《粤剧演员谈表演艺术》，广东人民出版社1962年版，第16页。

④ 桂名扬（1909—1958），男，原名桂铭扬，广东番禺人，著名粤剧小武。代表作品有《火烧阿房宫》《冰山火线》《皇姑嫁何人》等。

⑤ 桂仲川主编，谢少聪、桂自立副主编：《金牌小武桂名扬》，香港懿津出版企划公司出版2017年版，第28页。

的英雄气概,这样改动,唱和做都多了,总比一段口白来得鲜明生动"①。从靓少佳的口述可知,上场式虽有一定的固定程式,但是演员的"再创作"也十分重要。戏曲艺术是人的艺术,每个人对作品都有不同的理解,不同演员在饰演同一角色的时候,可以根据自身特点去设计出场,使得人物更加丰满。同样,楚岫云在回忆自己出演排场戏《平贵回窑》中的王宝钏一角时,对王宝钏的出场记忆深刻:

> 本来,老本王宝钏在未出场前内唱【首板】三句,再【冲头】上,出窑"哭相思"叫唤薛郎,全用悲伤失望的情绪来表达王宝钏的望夫情切,从头到尾悲悲切切。我觉得这样处理太过分,现在改为【士工慢板序】上场,随着音乐的节奏用几下身段动作,这些动作即是说"薛郎去了投军,许久未见回来,出窑看看吧"。我在这一段表演与一般花旦出场有些不同。一般花旦上场亮相后即整理头面一番,这里我觉得王宝钏久候夫郎未返,心情急切,不应再整理修饰一番才出窑,因此,我只用几下做手来表达王宝钏的盼望心情,随着音乐便出了窑门。②

在传统的粤剧出场式中,一般花旦出场都要整理头面,扬袖或者是落袖,然后开唱,老本《平贵回窑》的王宝钏就遵循了这个规律。但是楚岫云有自己的理解,这种理解与改动是在长期演出经验的基础上结合人物实际进行的艺术再创作。由此可见,上场式程式套路在排场戏表演的人物塑造方面有着重要的作用。

(三) 单一情景程式套路

上场式程式套路作为最先被学生接触的排场教学素材,对学生熟悉戏曲表演规律、舞台语汇,尽快适应戏曲的表演节奏是有启蒙作用的。在上场式学习之后,学生们将会学习到不同的单一情景程式套路,用来表现生活中的一些情景。我们对《粤剧基本功教材》中的单一情景程式套路进行了整理,如表4-7所示。

① 靓少佳:《粤剧小武表演艺术漫谈》,见中国戏剧家协会广东分会编《粤剧演员谈表演艺术》,广东人民出版社1962年版,第33-34页。

② 楚岫云:《我演王宝钏》,见中国戏剧家协会广东分会编《粤剧演员谈表演艺术》,广东人民出版社1962年版,第81页。

表 4-7　《粤剧基本功教材》中的单一情景程式套路①

基础训练类型	名称	动作/程式
单一情景程式套路	大架	（什边上）（1）三步，出虎度门；（2）右手捋左袖，上前一步，撮步，运手；（3）吊左脚，拉右山；（4）左脚提起，上前一步，撮步，转身，运手；（5）右脚上前一步，左脚偏左开步，右脚先退后七步，吊左脚，拉右山；（6）上前三步，一个小跳，三打脚；（7）一洗面，向什边车身三个，丁字马，拉左山；（8）顿脚，右手捋左袖退后两步，跟着右脚踏前，上前一步，撮步，左脚伸云吊脚，拉左山；（9）上前三步，撮步，转身，运手；（10）右脚上前一步，左脚踏偏左开步，右脚先退后七步，拉双山，再拉双山；（11）洗面，左杀跨，右杀跨，向右转身，运手，拉右山；（12）上前三步，一个小跳，阴阳手杀跨；（13）单脚，右照镜手；（14）落左脚，上前三步，撮步，转身七星，退后衣边角；（15）洗面，上前三步，撮步，斜向正面，打脚车身，埋位，拉双山，运手，拉双山退后；（16）穿手，转身，洗面，拉右山。
	三批	（什边）（1）左手批前；（2）右手批前；（3）左手批前；（4）双手俯向对方。（衣边）（1）右手批前；（2）左手批前；（3）右手批前；（4）双手俯向对方。（什边）左手批前时，左脚同时踏出，右手批前时，右脚同时踏出，第（4）动作时，右手跟左手方向俯出（衣边三批与什边方向相反，左右手变换）批时用剑指［剑指：右手从右胸前呈弧形向前方指示（八分手）眼睛跟手，上身稍微前倾］，身体跟动作转动，眼睛注视对方
	水波浪	（什边出）（1）左脚出，上前行三步；（2）小跳；（3）上前三步；（4）撮步；（5）拉右山；（6）退三步；（7）向台中走弧形，上前三步；（8）撮步（衣边角）拉山；（9）退（衣边）三步；（10）小跳；（11）上前三步；（12）撮步（什边）；（13）七星；（14）摊手。（这段表演是文场水波浪，节奏较慢，用印脚小跳。武场水波浪步法、位置、角度基本相同，不同的只是用双脚印小跳，节奏加快）
	上船	预备姿势：左手扶干，眼向下看。（1）右脚先出，上前慢行三步；（2）右脚在前，拗腰。（这个动作女角使用较多，男角动作基本相同，手扶杆，上前三步，第四步则用小跳）

① 表格内容整理自曾三多、金山炳、新珠等编著《粤剧基本功教材》（广州粤剧学校，内部交流，1959年，第 9-24 页）。

(续表 4-7)

基础训练类型	名称	动作/程式
单一情景程式套路	下船	预备姿势：左手扶杆。 (1) 左脚踏出，上前慢跨三步；(2) 印脚小跳，左脚在前，双膝同时微屈后即稍挺起，作随船上下浮动动作
	上楼、下楼	男角：(1) 右手执水袖；(2) 左脚提起，左手执袍角；(3) 左脚先开步，共上七步；(4) 放开水袖，袍角
		女角：(1) 左手伸向左前方，作扶栏杆状，右手执裙角；(2) 左脚先开步，共上七步；(3) 拗腰
	一定金	预备姿势：右手执牙筒。 (1) 落轿；(2) 右手举起牙筒（齐头）左手一指，傍在右踭，左脚在前，右脚动后；(3) 左手向左方斜举，右手伸向右下方，右脚在前，左脚在后，上身斜向左方，成美人架；(4) 转身衣边，三搭，连续三个洗面，跟着坐下；(5) 右手捧筒，左手扬起举在头上，掌心向上，扎单边，过衣边；(6) 转身拉山，三搭；(7) 动右脚，拱手向左一拜；(8) 动左脚，拱手向右一拜；(9) 右脚退后一步拱手一拜；(10) 左手执筒，右手掺腰，扎单边到什边；(11) 拉山，两搭，三拜；(12) 拉山，两搭，右手执牙筒左手一兜，掌心向上，扎单边到正面，背场；(13) 上前三步，双手兜袖，肖步，双手捧前跪下
	跑马	第一种（女），预备姿势：右手执马鞭，左手拿刀，右手的马鞭伸向右后方，左手执刀横在胸前。 (1) 左脚跨前，即拉后半步，脚尖着地；(2) 右脚跟着在后提起，跳前半步；(3) 同第一动作；(4) 同第二动作；(5) 右手执马鞭伸向后方，左手在胸前，前后摆动，作拉马缰状。 第二种（男），预备姿势：双手握马鞭，斜靠右臂，左脚提起，腿为平或屈膝，吊脚，右脚站地。 (1) 右脚跳步前进；(2) 左脚与右脚同时着地（连续跳跃前进）。 第三种（男），预备姿势与第二种相同。 (1) 双脚向左右两边跳开，跟着坐下；(2) 双脚跳起合拢，双手跟着脚的跳跃节奏，前后摆动

(续表 4-7)

基础训练类型	名称	动作/程式
单一情景程式套路	开门	预备姿势：左脚在前，右脚在后。 (1) 左手用兰花指挡向左右（约五寸）；(2) 右脚跟着上前；(3) 双手在前作拉门状（双手拉入胸前）；(4) 双手复伸向前，用反手向左右推开，左手向左方推门时，左脚偏左边一步，动右脚；(5) 右手推向右方时右脚向右偏一步，动左脚
	关门	(1) 上身微倾左方，左手在左边拉向正面，左脚偏左一步，动右脚；(2) 右脚偏右一步，动左脚，右手在右边拉向正面；(3) 左脚偏左一步，动右脚，双手向上推，掌心向外；(4) 左手从左边拉向正面，拉门闩，右手在右下方拉向中心，然后看一看门关好了没有
	扑蝶	预备姿势：右手执折扇什边出。 (1) 震扇，走圆台（圆场）过衣边，转身，走回什边台口一扑；(2) 转身向衣边，欲扑，随即反身；(3) 转身向正中台口，左手在左后上方，右手执扇慢慢面前用阴手压低，一小跳，扇压在地上坐下（蝶飞走）。 （练习此动作时，眼睛要注视蝶飞的方向，扇要颤动，跟着看蝶的高低而起伏，步法要徐疾快慢，才能使表演身段优美）

在利用排场进行粤剧教育时，单一情景程式套路的训练是基本。学习不同的行当时必须学习该行当的上场式和一些基本的表现不同戏剧场景、人物情绪的程式套路，这样才能在表演时灵活运用，并且恰如其分地刻画人物形象。在基本功训练中，主要是教学生学习一些程式，比如鞠鱼等，但这些程式较为单一、简单，还不能承担表现人物思想情感的作用，所以，学习情景程式套路就成为非常重要的程序。这些情景程式套路，在前面的研究中已经讨论过，它们不是排场，而是可以独立表达单一情境的表演套路。它们或者表现人物的生活动作：上船、下船、上楼、下楼等；或者展现人物的思想情感：三批、哭相思、水波浪等；或者表现一些群体性场面：一条蛇、对对上、反猪肚、织壁等。这些排场都是演员必须掌握的表演材料，没有这些情景程式套路作为基础，演员就无法在舞台上用戏曲的方式来表现人物。

第三节　排场教学的三种模式

在上节中，我们已经对粤剧教育中排场教学三种训练类型的内容进行了梳理，根据以上训练内容，我们可以总结出训练演员的三种教学模式。

一、训练基本身段动作

通过对以上所提到的排场及排场中情景程式套路的拆解，可以看出，排场表演是以单一的程式动作为最小构成单位。例如"大架"，就是一个包含了多个程式动作的情景程式套路，主要表现将帅上场的情景。我们对"大架"程式套路中有代表性的动作进行整理，如表4-8所示。

表4-8　"大架"程式套路中的基本动作一览[①]

分类	名称	动作
步法	撮步	（1）先行三步；（2）在第三步左脚跨出时，右脚同时迅速撮上半步；（3）左脚跟着举起跨步
	小跳（印脚小跳）	预备姿势：右手微握，放在胸部下，左手微弯向下垂。 （1）右脚稍提起离地，脚尖随即印在地上，左脚跟然后着地。（2）左脚稍微踏上半步。 （脚提起时跟着吸一口气，脚轻轻落地，身体各部分要松弛）
	七星	预备姿势：举起右手，五指并拢，掌心向左，左手搓腰，或握拳。 （1）左脚跨前一步；（2）右脚跨前一步；（3）左脚跨前一步；（4）撮步，运手转身；（5）双手拉山，左脚向左开一步；（6）右脚向后退一步；（7）左脚向后退一步；（8）右脚向后退一步；（9）印脚小跳，吊左脚，洗面拉右山（或起左单脚）

[①] 表格内容整理自曾三多、金山炳、新珠等编著《粤剧基本功教材》（广州粤剧学校，内部交流，1959年，第1-32页）。

(续表4－8)

分类	名称	动作
手功	拉山	预备姿势：立正，左手弯曲放在腹部位置，掌心向上。右手微弯放在胸前位置，掌心向下。 (1) 左右手同时向左方半圆形转动至左方；(2) 左手反转，掌心向前伸出胸前，右掌跟着左掌同时反转在左掌后面，拉出两掌呈一水平线；(3) 左右手向左右张开，成八分平肩
	洗面	预备姿势：立正，左手放在右腋下，掌心向上，右手伸出弯在胸前。 (1) 左右手一起转向左方；(2) 左右手向上（过头）转一个半圆周回至胸前；(3) 右手拉山，左手搓腰（或握拳放在腰间）。 ［拉山时，左脚踏出一步，用印脚小跳（吊脚），手脚同时一起动作］
	照镜手	举起右手（或左手），五指并拢，掌心向左（右）
武功	车身	预备姿势：立正。 (1) 双手洗面向左右伸手（左手阴手，右手阳手），吊左脚；(2) 右脚向左横半步，身体同时向左方转动

通过表4－8，我们可以清楚地看见，"大架"中所包含的主要基本动作有撮步、小跳、七星、拉山、洗面、照镜手与车身，从步法、手功到武功都有囊括，要完成一个完整的"跳大架"程式套路，需要学生掌握丰富的基本程式动作。这些动作主要是训练学生的手、眼、身、步，以熟悉舞台方位，从而掌握动作的分寸。"它与京剧'起霸'不同的地方，是在于前者是较为豪放而粗犷的，动作幅度也较大，节奏也较急促，具有南派表演的特点。在舞台上表演时，需要根据角色人物的性格特征、穿戴、规定情景，然后按照原有程式进行再创造。例如在主帅登坛点将之前，先由四大将出场，以衬托主帅的威风，此处多为四人对称表演，成为'双跳架'。"[①]

在"大架"所包含的动作中，有很多都是在舞台上反复使用，并且起到重要作用的基本身段动作。以"小跳"为例，"小跳"又称"印脚小跳"，是粤剧排场表演中一个非常常用的动作。比如在"排朝"排场中，官员出门的时候，就要用一个"小跳"来展示跨过金殿大门的门槛。如果表演上船、下船，也要使用小跳。著名演员曾三多曾经非常细致地分析其学习小跳的过程，以及小跳在粤剧表演中的重要

① 连民安：《粤剧名伶绝技》，香港懿津出版企划有限公司2006年版，第105页。

性和妙用。

　　师傅这样教我：先用双脚轮流学习，学好左脚，再学右脚。提高足跟，切忌跳起，足尖好像是贴着地毯的，全身安定，肩膀要平；学熟以后，就左右前后转动，再按着各种情节运用在台步里学习，还要与身、手、眼等表情联系起来学习才算好。……我学跳大架时，师傅要我先学好小跳与单脚。我跳大架一出"虎度门"，"食"着锣鼓起单脚"拉山"时，因为小跳、单脚没有学好，就演得不好，曾被师傅打了三个月。①

　　可见，"小跳"动作虽然简单，但学习起来却不那么容易。在实际运用中，"小跳"动作可以帮助演员增强表演效果，甚至从视觉上使得舞台形象更加美观。

　　小跳本领好，还可以弥补演员身形的缺陷。前者如崩牙启、崩牙超，身体原都很肥胖，但是由于他们的小跳练得好，表演起来身段就显得很灵巧；近者如梁醒波，身体高大肥硕，但他在台步中使用了很多优美的小跳，使人不觉得他肥胖迟钝，反觉得他矫健轻盈。……我觉得小跳既可以展现身段、台布美，更可以使得帽翅引起有规律的弹跳，如果按照感情性格把头部俯、仰、左、右地用很细致的角度扭动，更可以表现一品大员的高贵以及古代大臣的风度。②

　　总之，"小跳"这个单一的动作有着广泛的运用范围，它除了能够在舞台上表演实际的动作之外，如果配合角色的身份、穿戴、当场的情感，还能够给演员的表演增添艺术感染力。不同的演员，根据自己对动作的熟悉程度、舞台经验，可以使用同一个动作去塑造人物的不同方面，这就是身段程式动作的妙用。比如"拉山"，虽然这个动作是戏曲舞台上的通用动作，但是不同行当的"拉山"有很大的不同。

　　"拉山"（双手架势）要不高不矮，四正平过。小武的"拉山"与二花脸及网巾边（即丑）不同。二花脸"拉山"双手过头，叫过头山，而且用虎爪"拉山"。武丑"拉山"手弯脚弯，双手下垂，缩手缩脚，其扎架故名"鬼马架"。小武拉山则拉"平过山"，双手不高不低，与肩平。③

　　除了"小跳"和"拉山"，如"七星"，也是粤剧表演中的常用步法，其因走位形状类似北斗七星而得名，这个步法在"水波浪"排场中也有使用；"撮步"是基本步法，在多个排场表演中都有使用；"洗面"是戏曲表演通用的基本手功身段；

① 曾三多：《粤剧的一些表演艺术》，见中国戏剧家协会广东分会编《粤剧演员谈表演艺术》，广东人民出版社1962年版，第16页。
② 曾三多：《粤剧的一些表演艺术》，见中国戏剧家协会广东分会编《粤剧演员谈表演艺术》，广东人民出版社1962年版，第16页。
③ 靓少佳：《粤剧小武表演艺术漫谈》，见中国戏剧家协会广东分会编《粤剧演员谈表演艺术》，广东人民出版社1962年版，第28—39页。

"车身"则是粤剧武生、小武、刀马旦行当常用的基本动作。

学生通过学习排场和一些情景程式套路,可以将基本的程式动作融入表演中,做到真正结合人物和剧情进行表演。这比一般的、单一的动作的教学更为生动,也提高了学生灵活运用单个程式动作的能力。除了以上列出的"大架"中的程式动作以外,情景程式套路中几乎包含了所有舞台上常用的程式动作。如"投河"中的"冇头鸡",表现的是人投河的动作,既生动,又充满艺术性;再如"吊颈"中的"绞纱",被用于表现角色在死前纠结的心情;在表演"扑蝶"时,需要练习丰富的扇子功。当然,现在有些排场和情景程式套路因为很少使用,所以已经不在粤剧教学的范围之内。比如前面提及的"洗马"和"配马",虽然在1959年版的《粤剧基本功教材》中还有这两个排场,但是据黄燕老师介绍,这两个情景程式套路在粤剧舞台上已经鲜有出现。以前,如果演出"大排场十八本"的《打洞结拜》,则会有赵匡胤"配马"的表演,但是后来因为剧情节奏加快,也不再演出这个情节,这个传统排场也就不再使用了。

二、学习舞台"寸度"

在粤剧排场教学中,不仅需要演员熟悉单个动作,反复练习,而要想达到塑造人物的目的,还要学习程式动作与特定锣鼓的搭配。现在的粤剧表演,新编剧目多用音乐伴奏,但是没有了锣鼓的身段,就像没有了骨架一样。在传统粤剧排场表演中,如何将动作与锣鼓点搭配,通过不同锣鼓的力度、节奏缓促去展现身段、塑造人物形象、表达人物情感,是粤剧演员的必修课。这种动作配合锣鼓的分寸感,在粤剧行中被称为"寸度"。排场之所以称为排场,其最关键的一点就是除了身段、剧情、角色行当、舞台调度等元素的相对固化以外,还有就是其表演需要与锣鼓搭配。同样的动作,如果不搭配锣鼓,其戏剧张力就会骤减。在排场表演中,如果身段动作是血肉,那么锣鼓点就是骨架,它决定了整个表演片段的节奏与情绪走向。"如在京剧富连成科班的习艺程序中,'响排'就是很重要的一个环节。一般学生学习各戏,如饰剧中之某角,或正或配,均由教授定之。先由教授将提纲挂出,如某人饰某角,然后撤去。先会词,然后上口、习腔、拉身段,再响排(即只用锣鼓,而不装扮的排演)。"[①]

在粤剧"打仔"排场中,"'父亲'唱快二流到高句收,乐师要打场锣鼓配合'父亲'取木棍把'仔'打在地上。这时候'仔'要分别向衣边什边滚动,最后滚回到台中间。'父亲'用木棍尾分别在'仔'的头部和脚部直插下去,与此同时起

① 孙萍、叶金森:《富连成画传》,外语教学与研究出版社2015年版,第27页。

转【打仔相思】锣鼓。之后,'父亲'相继从衣边过什边打仔和从什边过衣边打仔都是用【扎鼓】锣鼓配合,接着转【滚花】锣鼓配合'父亲'埋位。当'父亲'走到桌子的一边时,'仔'从桌子的另一边用脚把桌子一蹬,'父亲'刚好被桌角撞着肚子,就是以上锣鼓末尾的一槌(大仓),下转高边锣慢滚花锣鼓配合'父亲'肚子痛表演,之后转【扎鼓】锣鼓配合'父亲'一转胡须,即转滚花锣鼓'父亲'埋位接唱下句滚花"①。这段表演的每一个动作节点,都必须在锣鼓点的衬托之下完成,以彰显每一个动作的力度与节奏感。很多排场的名称本身就是以锣鼓点命名,比如【撞点】(上场式锣鼓)、【水波浪】、【哭相思】等,都是锣鼓点的名称,可见锣鼓对于排场表演的重要性。

经过调查发现,培养粤剧演员,最难的不是教授动作,而是如何将动作结合锣鼓点让学生熟记并且表演出来,一招一式都要在舞台节奏的"寸度"之中。粤剧学校的老师们会要求学生对身段动作以及对应的锣鼓点进行记忆,并且在表演时念出锣鼓节奏,这对于很多学生来说是一大难题。因为在戏曲表演中,表现人物情感的身段动作与烘托情绪氛围的锣鼓点,实际上属于两个范畴。很多演员,即便是经验十分丰富的演员,也未必可以一一背诵锣鼓点,这就需要锣鼓演奏者给予相应的提醒。不过,除去复杂、创新的情况需要具体问题具体分析之外,一些基本的情景程式套路以及所使用的锣鼓点,也是粤剧演员的立身之本。比如官员如何上场,上场后如何走位、理袖、埋位;夫人如何上场,上场后如何"食住"锣鼓念诗白、落袖、埋位;梅香如何上场,上场后怎样向夫人、小姐行礼,光是上场式的表演套路就有许多,对应不同的行当、人物需要进行区分学习。基本上每个排场都有与之搭配的锣鼓点,现在将各个排场、排场中情景程式套路与锣鼓点的搭配以及特定的情景做一个总结,如表4-9所示。

表4-9 排场与情景程式套路锣鼓搭配情况②

排场名称	锣鼓	情景
排朝	【排朝大相思】锣鼓	官员上殿朝见的场景,一般用于宫廷生活之中

① 陈粲、陈焯荣:《粤京锣鼓谱汇编》,广东粤剧院,内部交流,1991年,第35页。
② 表格内容整理自广州市粤剧院掌板欧阳靖老师口述,另参考陈粲、陈焯荣主编《粤京锣鼓谱汇编》(广东粤剧院,内部交流,1991年)一书。

(续表4-9)

排场名称	锣鼓	情景
大架	【火炮头】—【长锣鼓】—【长锣鼓】—【三批】—【快开边】—【包一槌】—【慢开边】—【三批】—【快开边】—【包一槌】—【跳架快相思】—【冲头】或【长锣鼓】—【长锣鼓】或【快开边】—【包一槌】—【地锦】—【包一槌】 [如果"大架"后接口白，那么就打【地锦】锣鼓，但是也有一种情况，在特定的排场戏中，需要接固定的牌子。如"困谷"中，后面就接【困谷】牌子（又名【叹五更】）]	"跳大架"是粤剧武生、小武、文武生行当必学的基本表演排场，其使用情景和作用类似于京剧的"起霸"
三批	由三个【先锋钹】组成	情景1：骂人或骂堂
		情景2：将军上场后四处观望形势
		情景3："大架"中演员配合水袖，三踢脚
水波浪	【水波浪】锣鼓，多由【包一槌】锣鼓收尾	情景1：武场戏中，打败仗或者【三批】锣鼓之后两边张望
		情景2：思考
		情景3：找东西
		情景4：晕过去之后苏醒，揉眼睛（之前要配合刮目和【银台上】牌子）
哭相思	【哭相思】锣鼓。分为【全哭相思】与【哭相思】两种。其中，【哭相思】锣鼓只是【全哭相思】锣鼓的头和尾部分。【哭相思】锣鼓可以打慢、中、快速，是配合啼哭的表演程式使用的	夫妻、父子、母女之间久别重逢的场景。例如粤剧《四郎探母》中就多次使用这个排场
吊颈	使用【水波浪】锣鼓，【雁儿落】牌子	一般出现在剧中女性角色不堪迫害而自杀的场景

(续表4-9)

排场名称	锣鼓	情景
投河	使用【先锋钹】	一般出现在剧中女性角色不堪迫害而自杀的场景
点将	使用【点绛唇】—高边锣【小开门】—【冲头】—【小开门】	主要分为"点将"和"点卯"。第一种是单纯的点将
	如果要配合"点卯",则要加上三通堂鼓	
上机	配合音乐表演,没有固定的锣鼓点伴奏,音乐师傅可以根据情况设计	主要适用于女子用织机纺织的情景,另外还有"下机"的程式动作。在传统粤剧《三娘教子》中有这套动作,为花旦必学
荡舟	配合【荡舟】牌子及锣鼓	适用于表演撑船的场景,如《赵子龙保主过江》《王彦章撑渡》等
一定金	配合【一定金】牌子及锣鼓	适用于拜堂成亲、贺寿等喜庆的场景
扑蝶	配合音乐,在关键动作衬散锣	适用于传统剧中游花园的场景

表4-9中的每个排场和情景程式套路都有对应的锣鼓,这些锣鼓都是较为传统的固定用法。这些锣鼓,还包括某些传统牌子,如【雁儿落】【哭相思】【点绛唇】和【荡舟】等,都是有音乐与锣鼓的综合性"牌子"。这些牌子很多是从其他剧种借鉴而来的,经过粤剧的再创造,配合传统排场表演。比如比较有代表性的【雁儿落】牌子,这个牌子在京剧、昆剧中也有使用。在粤剧传统排场中,【雁儿落】牌子一般搭配一些自杀排场(自缢、自刎、投河),或者是追逐、追杀场景,特别是剧中有人死亡、被杀或战场杀败时,通常都会使用【雁儿落】牌子。比如在传统排场戏《斩三帅》中,小武就是配合【雁儿落】牌子上场的,以表现其被杀败的惨状;在排场戏《勒死皇妃》中,御林军勒死杨贵妃一段,要使用【雁儿落】衬托凄惨的气氛;在排场戏《困谷口》中,开场用【雁儿落】,表现被敌人围困的焦虑之感。另外,在《救驾》排场戏中,薛仁贵救李世民,鞭打陷在泥潭中的马,也使用【雁儿落】:一是衬托鞭马的动作,二是表现当时有追兵追杀的紧张气氛。

锣鼓的使用,表现在粤剧排场表演的方方面面,这里举排场戏《困谷口》里的一段例子做说明。

武生内场五更头:"追思(【二槌】)昔日里苦把冤家做。"
(【冲头】上,跳马鞭抢大架,翻身九望什边。)

武生：好诡计！（重句）（起牌子头）害得俺人人亡家破。（【二槌】，正面拉山扎架）俺怒来时把宝剑重磨，（转身扎架，牌子头）西风把叶飘。（【二槌】，正面拉山扎架）俺怒来时把宝剑重磨，（转身扎架，牌子头）西风把叶飘。【二槌】（扎架）听西风，（开边小跳扎架）把叶飘（二槌），愁愁煞人也么哥。（扎架，牌子头）果真是（开边扎架）也么哥，【二槌】（扎架）仇敌（一槌）愁愁煞人也么哥。（扎架、落一更擂鼓）听谯楼（的的）一鼓催，听谯楼一鼓催。①

　　在这段表演中，首先，演员使用【冲头】上场式程式套路，表现了被围困的紧急情势，制造了较为紧张的戏剧氛围。其次，在武生的这段唱腔中，锣鼓配合着演员的扎架、小跳、拉山等动作，勾勒出一个落难英雄的艺术形象。"食住锣鼓"表现排场中的各种情景程式套路，应该说是粤剧排场教育中较为关键的一步，直接影响到下一步对于排场戏的学习。著名粤剧小武桂名扬，就以熟识锣鼓点和排场闻名。桂名扬初学戏时，因为形象不达标（又高又瘦）而被他的师傅小武崩牙成分配去学"打锣"②。"虽然这对于初学戏的学生来说，无疑是一个巨大的打击，但是却成就了日后的桂名扬。他对掌板功夫的熟练掌握，使得他打下了扎实的音乐基础，加之他对台上古老排场、功架动作、唱腔寸度的认真观察分析和反复模仿，他终于成了粤剧金牌小武。正因为有了丰富的锣鼓知识积累，对他日后自创【锣边花】和【包掂滚花】埋下了伏笔。"③ 由此可见，粤剧情景程式套路、排场和排场中锣鼓的学习，对于培养一名粤剧演员起着至关重要的作用。

　　靓元亨就是因为擅演"嫁妆戏"而一炮而红，并且因为注重身段动作与锣鼓的配合而得名"寸度亨"。靓元亨在排场戏《凤仪亭》中饰演吕布一角，其舞台寸度把握精准，传为佳话。"在《诉苦》一场，只见身穿小甲、脚踏高靴、手持画戟的吕布，食住'大冲头'锣鼓出场，跳大架、左右车身，恰似脚如转轮，轻盈洒脱，身段优美，威里含恨，念着四句口白，其中说到'五伦颠倒，不仁父'时，眼似火冒，怒不可遏，但立即又把眼神稍敛……接着唱左撇【梆子慢板】，全段以诉说为内容。他边唱边舞边扎架，唱做念舞功架高度集中。靓元亨演来，舞蹈、扎架、眼到手到，每个眼神动作，都与锣鼓齐起齐收，动作、手势分寸之准确，好比用尺量

① 中国戏剧家协会广东分会、广东省文化局戏曲研究室：《粤剧传统排场集》，内部交流，1962年，第301页。
② 即粤剧行话中"掌板"的意思，"掌板"就是粤剧锣鼓部的指挥。
③ 桂仲川：《金牌小武桂名扬》，香港懿津出版社企划有限公司2017年版，第24–25页。

过一样，不拖泥带水，没有半点多余。"① 靓元亨之所以得名"寸度亨"，原因就在于他在熟悉排场戏的基础上，灵活地运用了程式，并且非常注重身段与锣鼓的配合。这些都得益于早期他在小童班中学习嫁妆戏、排场戏的经历。熟悉粤剧舞台表演技巧、节奏，使得他的每一个身段都准确而充满"戏味"。"寸度"的把握在排场表演中有着很高的要求，一方面，排场表演上下场、走位都有固定的程式，例如上下楼的步数、身段动作左右的对称性、舞台上行走路线的线条感等，都有一定的规范，演员必须在规定的方寸间表演，否则就不符合排场戏的要求。另一方面，从人物的塑造方面来看，戏剧的张力通常通过演员表演的节奏感反映出来，只有准确把握表演的分寸，才能真正达到塑造人物的目的。

三、提升塑造人物的能力

以上分析让我们了解了学习排场以及排场中的各类情景程式套路对学生在基本功练习、熟悉锣鼓方面的教育作用。在掌握了基本的表演素材之后，排场戏的学习将会帮助学生真正掌握塑造人物的方法。陈明正在《表演教学与训练研究》一书中曾有这样的总结："戏剧是人学，戏剧应该是写人的。戏剧审美的目的是希望能看到真实的人与人性。戏剧应该深刻地反映生活现实，有故事、情节才可能呈现出人物的积极的行动。通过人物的行动才可能深刻地揭示出作品的思想。演员的表演艺术就是创作活生生的人物行动，这是戏剧的中心，故事性、情节性、行动性、现实生活性都是通过人物的行动来展示的。"② 在戏曲舞台上，剧情的推动全靠演员的表演，人物塑造与情感表达，也是通过演员的身段动作、对白唱腔去传达和完成。对于戏曲演员来说，这种塑造人物的过程并不是凭空的，而是通过一些传统戏的学习慢慢形成的，以行当为基础的体验、塑造过程。前面我们通过引用李渔的观点，分析了戏曲教育中"遵古本"的传统。而这个古本对于粤剧来说，主要就是指排场戏。排场戏，在很多时候可以说是一个表演的"理想的范本"。在这个表演段落中，有典型的人物、情节，甚至有时连对白、唱段都是有规律的。最早提出表演"理想的范本"理论的法国哲学家、文艺评论家狄德罗在其论文《关于演员的是非谈》中就对"理想的范本"的作用进行过论述：

> 演员靠灵感演戏，决不统一。你不要希望他们前后一致，他们的演技有高有低，忽冷忽热，时好时坏……可是演员演戏，根据思维、想象、记忆、对人

① 雪影鸾、谭勋：《粤剧一代小武靓元亨》，见王文全、梁威《粤剧春秋》（《广州文史资料》第四十二辑），广东人民出版社1990年版，第170–171页。

② 陈明正：《表演教学与训练研究》，漓江出版社2015年版，第4页。

性的研究、对某一理想典范的经常模仿，每次公演，都要统一、相同、永远始终如一的完美……他像一面镜子，永远把对象照出来，照出来的时候，还是同样确切、同样有力、同样真实。①

他主张演员在表演时应该事先树立一个模仿的范本，每次表演都重复这个范本即可。实际上，在这之前，莎士比亚也曾有过相似的观点：

> 请你念这段剧词的时候，要照我刚才读给你听的那样子，一个字一个字打舌头上很轻快地吐出来；要是你也像多数的伶人一样，只会打开喉咙嘶叫，那么我宁愿叫那宣布告示的公差念我这几行词句。也不要老是把你的手在空中这么摇；一切动作都要温文，因为就是在洪水暴风一样的感情激发中，你也必须取得一种节制，免得流于过火。②

从以上观点可知，在戏剧排演过程中，表演的"理想的范本"通常发挥着重要的作用。一方面，这种表演的"理想的范本"帮助演员达到了表情和肢体上的准确性；另一方面，演员通过表情和肢体上的准确性，达到克制情绪，冷静地、客观地表演人物的目的。

然而，光用西方"理想的范本"理论去解释粤剧排场戏在教育中的作用，明显是不够的。在戏曲表演中，"理想的范本"归根结底并不仅仅是表演中逐渐固化的套路，而是基于程式性的表演套路。戏曲演员使用"范本"来表现人物的行动，本身就受到戏曲程式的约束。这种约束不仅表现在如上楼、下楼、开门、关门、上船、下船一系列程式动作的精准性上，还表现在演员依靠程式表现情感上。在粤剧排场表演中，很多表达情感的程式是夸张的、粗线条的。例如表4-7中的"三批"，就是一个常用的表演情景程式套路，主要用来表达愤怒的情感以及两方对峙的场景。比如在《红鬃烈马》中，王宝钏与父亲的决裂场景，就可以使用这个动作。只要是使用这个动作，在两个演员的配合中，通常都传达出强烈的对抗感。再如，粤剧许多"大审戏"（即公堂戏），通常也运用这个程式套路展现人物内心的愤怒。还有戏曲中经常使用的"甩发"程式动作，通常展现的是人物悲愤交加的心情。例如在粤剧《六月雪》中，窦娥死前就用了这个程式。在戏曲表演中，特定情景的情感的表达通常有对应的程式，这种表达方式并不因为是否有"理想的范本"而被左右。或者说，戏曲程式动作本身就已经是一种表演"范本"。可以说，戏曲程式的规范性、表意性与分寸感，是排场戏作为表演"理想的范本"的基础。可是

① ［法］狄德罗著、张冠尧等译：《狄德罗美学论文选》，人民文学出版社1984年版，第58页。
② ［英］莎士比亚著、朱生豪译、吴兴华校：《哈姆雷特》，见《莎士比亚全集》（五），人民文学出版社1994年版，第345－346页。

如何塑造人物，如何在排场表演的共性中体现人物的个性，则要依靠演员理解剧本的文学性以及其所传达的精神内核去完成，这就涉及传统戏曲教育中的"说戏"制。

李渔在《闲情偶寄》中说道："欲唱好曲者，必先求明师讲明曲义。师或不解，不妨转询文人，得其义而后唱。"① 徐珂《清稗类钞》云："说戏者，以此伶所能，告之彼伶所能，告之彼伶之谓也。盖戏中忽缺一脚，欲某伶充数，或贵官持欲令演，而适非所习，故就能者乞教，告以唱词台布，俾临时强记，率尔登场。"② 徐珂的这段话，主要说明了"说戏"制度的两个作用：一是"戏中忽缺一脚"时，需要其他演员作为替补顶替他的角色，于是需要告之被顶替者的唱词、台步；二是如果观众点戏，但正好这位演员没有学习过这出戏，那么就需要有人说戏，传授演技。总的来说，"说戏"主要有两个功能：一是传授传统剧目；二是排演新剧目。在戏班中，说戏人通常具有教戏师傅、编剧、导演等多重身份，皆因戏曲剧目及其表演有规律可循，以及传统剧目的剧情、典型人物、情节等有一定的模式。王梦生在《梨园佳话》中引用了徐珂的话，并且补充道："佳伶当之，虽不成熟，亦能得占优胜。盖词皆俗语，又皆不出其类。'场面''台步'各有定式（如武剧中花样繁多，然每式均有名如三出枪、五出枪之类，观者目眩不觉，实皆连各式而成一场。无无名无式者，故一说可能也）。习戏既久，举类可通，故一说登台，如所夙习。"③ 由此可见，"说戏"在戏曲教习方面有着重要的作用，其主要是在学生掌握基本身段之后，再从剧情、人物形象方面进行阐述，从而使得学生对"戏"的情节和人物有一个感性认识。

"说戏"的内容，范围是十分广泛的。"对于戏曲教学来说，介绍剧目中人物的基本情况、剧情概括，特别是把人物的身份、经历、身世、职位、年龄都要讲清楚是非常重要的。因为学生需要了解并且记住故事的来龙去脉、剧情细节，寻找自身与剧中人的情感共鸣，完成身份转化和戏剧情境的进入。"④ 由此可见，在粤剧教学中，说戏也应占有重要的一席之地，一方面，排场戏中的程式套路学习需要通过说戏来加强学生的理解与记忆；另一方面，排场戏都是传统戏，里面的历史故事内涵与人物形象，需要通过说戏来阐释。

通过对粤剧学校的调查，我们发现，老师教授排场中的情景程式套路时，通常会设计一个场景，并且将这个场景中人物的内心想法配合程式动作进行讲解。我们

① 〔清〕李渔：《闲情偶寄》，见《李渔全集》（第十一卷），浙江古籍出版社2010年版，第91－92页。
② 〔清〕徐珂：《清稗类钞》（第三十七册），商务印书馆1928年版，第22页。
③ 王梦生：《梨园佳话》，见《民国京昆史料丛书》（第一辑），学苑出版社2008年版，第235页。
④ 郑劭荣：《中国传统戏曲口头剧本研究》，光明日报出版社2015年版，第206－207页。

以"自缢"①排场为例，此排场主要表现妇女遭受迫害，逼不得已自杀的场景，这在传统戏曲中是一个常见的场景，其身段动作如表4-3中所示，在此不赘述。从表4-3中的分解动作可见，这一系列身段非常复杂，但是通过老师的讲解，就会变得非常生动：

> 这个女性非常绝望，她的恋人背叛了自己，或者被世人所嫌弃，她想要吊颈自杀。一开始，一个摊手的动作，是表现无奈与走投无路的绝望，紧接着一个"水波浪"（通常用来表现思考的场景）表示她心里非常纠结，她在思考到底要不要结束自己的生命。接着，转身解带，因为古代妇女腰间都系腰带，就是一条丝带或者绸带。这个时候她已经决心要死，她先是左边踩着腰带拉了三下，这个动作主要意思是：看看这个腰带结不结实，能不能用来吊颈。戏曲的身段动作讲究左右对称，所以左边拉三下，右边也要拉三下。然后转身，做找树的样子，古代吊颈一般找一棵树就可以了。找到树之后把腰带向上抛，但是因为她太矮了，所以无法把腰带绑在树上，导致她摔跤，这个时候做"绞纱"表示她跌倒。之后，她开始找石头来垫脚，找到石头后，做搬石头的身段，把石头搬到树下。最后死前把腰带抬到胸前看一眼，表示对人世的不舍，一个顿足、转身，将腰带向上一抛，打结、闭眼表示已经吊颈。②

虽然"吊颈"的程式动作非常复杂，但是经过说戏，每个程式动作之间都有了逻辑关系，再复杂的程式套路也变得容易记忆了。另外，在这段解说中，老师向学生详细阐述了人物的内心活动及其所导致的外部行动，引导学生在体验人物的基础上完成动作。即便是单一情节的程式套路，有了这种对人物的体验，其表演也会非常精彩。这就是"说戏"对于粤剧教育的第一种作用。

在排场戏中，如"投河"一类的情景程式套路具有普适性。而到了排场戏的表演，却要加入更多个性的人物分析、体验。著名粤剧演员阮兆辉曾回忆旧时粤剧戏班中的"说戏"情景：

> 旧时听老先生讲故事，以前我们很多师傅教戏的时候都是讲故事给你听，《金莲戏叔》的武松是什么样子，讲来龙去脉给你听，那么你便知道如何去做武松了，其实这个也是吸收。③

从阮兆辉的叙述可知，旧时粤剧戏班中，教戏师傅讲故事，实际上就是在给学生解析人物形象。通过叙述人物事迹，帮助学生进入角色。《觉先集》中曾经收录

① 即"吊颈"。
② 这段情景程式套路解说引自广东舞蹈戏剧职业学院黄燕老师口述。
③ 阮兆辉著、梁宝华编：《生生不息薪火传：粤剧生行基础知识》，香港天地图书出版有限公司2017年版，第308页。

描写薛觉先教育学生的文章：

> 以前师傅授徒，只叫徒弟照样跟着自己唱做，便算能事已毕，到了薛氏，才开始作启发性的讲师。他常向徒弟们解释一个舞台动作（做手与关目），为什么要这样做？美在哪里，传神又在什么地方，这种教法，是薛氏所独创的。①

上述资料也说明粤剧教育中"说戏"的重要性。总而言之，"说戏"的最终目的就是把剧本的精神内涵传达给学生，从而帮助他们在表演中更好地体验人物。当然，"说戏"并不是演员学习排场戏的唯一方式，演员还可以通过阅读书籍并且结合自身生活经历来丰富自己的知识储备，从而更好地理解、塑造角色。

以粤剧"大排场十八本"剧目《平贵别窑》为例，《平贵别窑》是小武和花旦的首本戏，也是粤剧小武行当必须学习的四大排场戏之一。该剧主要讲述薛平贵出征在即与王宝钏依依惜别的情景。虽然情节简单，只有一折戏的容量，但是在这折戏中，融合了"跳大架"、甩发等传统表演技艺，在人物形象方面也十分具有代表性。在传统剧目中，薛平贵是一个英雄形象，王宝钏则是古代传统女性的典型代表。著名演员靓少佳曾在《粤剧小武表演艺术漫谈》中详细解说了薛平贵这个人物形象：

> 《平贵别窑》一剧，小武演薛平贵，穿甲（即大靠）戴盔头，一出场就"跳大架"（即"起霸"）。这"跳大架"是基本功，人人都必要学会的。学会之后，身形就好看。《平贵别窑》的"跳大架"，一出场，左手按剑，右手执马鞭，正面出，亮相。以"七星步法"为底（"七星步法"为粤剧基本的台步。小武走起来，配合身形，向前几步，再退一步才合足。前后不一定是七步，可多可少，视台之大小及需要而定）。向前几步，一拉山，后退，一停顿，拉山完。然后小跳，以马鞭打脚，一车身，面向后台；然后下一个架势，再转向台前，身半侧，又一架式。再依出场时头一个亮相同架式趋前几步，一拉山，后退，一停顿，拉山完。然后退后，坐马，以马鞭洗脸，左胁下一打，右胁下有一打，转右身，一执马，亮相，身稍侧。然后大小跳，纵身向前，左手向高，右手执马鞭向低，向左重复一次动作。然后向左转，向什箱角（小边）拉山，斜对观众。拉山毕，面对台口，侧身过什边（台右），以马鞭洗脸，车身到正面。再转锣鼓，向正面拉山，马鞭对台口，打脚，半边身向台口，转右身，马鞭洗脸，正面扎架。这段"跳大架"主要表现一些什么呢？我想，不能只表现技术，毫无感情。我们戏行说"忌戏不上脸"，就是说光演戏而没有表现出人物感情，这是要不得的。薛平贵要回窑别妻前的一段戏，薛平贵一上场

① 崔颂明：《图说薛觉先艺术人生》，广东八和会馆印制，2013年，第164页。

"跳大架"就带戏而上。他的心情又喜、又恨、又苦，喜的是有了红鬃烈马，恨的是王允不许，苦的是王宝钏要在寒窑苦守。"跳大架"及其后"见了三姐说端详"一句，和一段念白，都表现了这种复杂感情。①

靓少佳在这段话中，首先叙述了薛平贵这个角色"跳大架"的过程，后又分析了薛平贵上场时的心情是"又喜、又恨、又苦"。虽然"大架"这个程式套路在很多地方都有使用，但是经过他的分析，薛平贵的人物形象更突出了，这场戏"夫妻别离"的戏剧冲突更强烈了。著名粤剧演员楚岫云，擅演《平贵别窑》中的王宝钏一角，她在《我演王宝钏》一文中详细地剖析了王宝钏在《平贵别窑》中的心理过程，并融入了自己的日常生活体验：

> 当王宝钏沉浸在自我陶醉的夫妻恩爱情长的一刹那，戴盔甲威武英俊的薛平贵突然出现在眼前，王宝钏即迎上去说："原来是薛郎回来，薛郎请坐。"有些观众问，我看见平贵回来，为什么要擦一下眼睛再看一次才说话？我当时是这样想的：一个人在日常生活中发现一件突如其来的事情，每每都是不大相信的，例如听到自己的亲友死了，对方本来已经说得很清楚，但是自己会觉得很惊奇，甚至不相信自己的耳朵……那么，我觉得王宝钏看见薛平贵也应该感到突然，擦一擦眼睛的表演就是根据这种情况来处理的。②

在《平贵别窑》剧中，最精彩的双人表演部分就是三通令下，催促薛平贵出征。第一次令下，王宝钏用一碗清泉送别薛平贵；第二次令下，王宝钏拒绝薛平贵给她的"家用"，表明自己自力更生的志向；第三次令下，王宝钏死死拉住马尾衣带，最终薛平贵斩带而走。在第一次令下表演中，楚岫云分析道："我觉得一碗清泉不仅是王宝钏夫妻生活的写照（清贫），更是他俩爱情的象征，一尘不染，透彻晶莹。"③ 在这段表演中，王宝钏敬薛平贵一碗清泉的身段与薛平贵的身段两次配合扎架，将夫妻二人依依不舍的深情都融入两次扎架的表演之中。最后，三次令下，薛平贵不得不走，"战鼓越来越紧，似将要断的弦那样使其夫妻分开的时候，我用走圆台'追夫'排场和甩发等大动作、粗线条的表演，这是想表现王宝钏在千钧一发的时候那种复杂的思想情感"④。

① 靓少佳：《粤剧小武表演艺术漫谈》，见中国戏剧家协会广东分会编《粤剧演员谈表演艺术》，广东人民出版社1962年版，第33—34页。

② 楚岫云：《我演王宝钏》，见中国戏剧家协会广东分会编《粤剧演员谈表演艺术》，广东人民出版社1962年版，第81页。

③ 楚岫云：《我演王宝钏》，见中国戏剧家协会广东分会编《粤剧演员谈表演艺术》，广东人民出版社1962年版，第81页。

④ 楚岫云：《我演王宝钏》，见中国戏剧家协会广东分会编《粤剧演员谈表演艺术》，广东人民出版社1962年版，第83页。

在楚岫云的表演中，既有细致的、对人物内心情感的揣摩与展现，落在她的细小动作和眼神上；也有人物情感粗线条的表现，如"追夫"和甩发一类。另外，她还讲述了自己在表演中融入了许多生活体验，这些都可以帮助演员迅速地进入角色。传统排场戏，特别是粤剧"大排场十八本"中的剧目，其中的人物与情节，在中国戏曲中，大多具有典型性与代表性。比如《打洞结拜》中的赵匡胤、《五郎救弟》中的杨五郎、《李忠卖武》中的李忠与鲁智深、《武松杀嫂》中的武松、《醉斩郑恩》中的郑恩等都是英雄人物的代表；《三娘教子》中的王春娥、《平贵别窑》中的王宝钏等都是古代中国妇女的典型。学习排场戏，对学生塑造典型人物有启蒙作用。在粤剧学校中，一般启蒙的剧目都是"正戏"，即一些角色形象分明、具有传统戏曲特色的剧目。当然，学习排场戏，在传统的戏剧人物形象中寻找戏曲表演的基调，并不代表在以后的表演中套用同一个"模子"。传统艺术技巧是经过前人长期努力总结出来的，它的一动一静、一颦一笑、一姿一态，以及一腔一调……都经过了无数次的研究、试验，是值得继承的。但是对传统技巧的继承，必须根据剧情和人物的需要进行调整。

红线女在《我对运用传统技巧的看法》一文中，以"拜月"排场为例，阐述了粤剧排场戏在"共性"中寻求"个性"的重要性。"拜月"排场出自传统粤剧《吕布与貂蝉》，因故事发生在貂蝉拜月之时，故称"拜月"。"在粤剧中，凡有小姐在花园拜月烧香的情节，都会借用或仿用此排场。"① 红线女指出，在不同的剧目中，这个排场的表演方式应该发生改变："比如传统剧中，有《幽闺记》里的'拜月'，有《连环计》里的'拜月'，也有《西厢记》里的'拜月'，虽则'拜月'相同，但人物、情节、思想感情全不一样。那么能否用一个'拜月'的程式去往瑞兰、貂蝉、莺莺三个人物身上硬套呢？当然是不行的。"② 在表演中，相同的排场，配合不同的情节、人物，通常会有不同的表现方式，而正如前面所说，关键是演员对于剧本文学性、精神内核的把握。再具体一些说，就是对于曲词的分析和理解。

林小群在《扮演王瑞兰的体会》一文中，就总结了王瑞兰的"拜月"：

> 这场戏层次非常鲜明，初是瑞兰游园散心，触景伤情；次是焚香三炷，对月寄情；再次是姑嫂见面，相对同情。三个情字，从王瑞兰对月交心来说，是一场抒情戏；但从小姑窥探嘲弄来看，又是一场喜剧。基于这样的理解，我着

① 《粤剧大辞典》编纂委员会：《粤剧大辞典》，广州出版社2008年版，第386页。
② 红线女：《我对运用传统技巧的看法》，见中国戏剧家协会广东分会编《粤剧演员谈表演艺术》，广东人民出版社1962年版，第40—46页。

重突出"寄情"方面。①

在这里林小群特别举例了"拜月"时的曲词：

【木鱼】心香一炷，保佑我郎君，消灾退病遇贵人。香二炷，（南音）默祝我郎君，禹门三尺桃花浪，金榜题名天下闻。香三炷，愿乞天恩，早赐团圆无忧恨，夫妻偕老鸾凤同林。②

她强调在唱曲时需要加入对人物境遇的理解，实际上就是在使用传统排场时，虽然舞台调度、走位、身段动作各方面都是相似的，但是因为人物不同，需要加入个性化的演绎。在使用粤剧排场教育演员的过程中，从传统的典型人物体验到个性化的人物塑造，是需要演员在长期的表演实践中慢慢积累的。这种教育不仅限于在学校里学习的内容，更多的是演员在漫长的演艺生涯中逐渐完成的，这需要结合演员自身技艺与生活阅历。正如孙惠柱先生所说："综观各表演门类可以看到，从基训到排练、演出都有两大基础——外在的理想范本和内在的自我呈现，各类表演都是这二者的对立统一，它们各自的水平以及二者结合的度将决定表演展现的结果。"③ 粤剧排场戏作为教育演员的素材，其终极作用就是引导演员在学技的基础上，直击心灵的体会，塑造出生动的舞台艺术形象。

本章小结

至此，本章讨论了历史上粤剧科班教育和现代粤剧教育中的粤剧排场教学的内容和作用，对排场作为教学素材的几种情况做了梳理与分析，对排场教学的三种模式进行了归纳。在历史上粤剧科班的教育中，排场有着非常重要的地位，演员们需要通过学习"嫁妆戏"掌握基本的身段、学习舞台的基本调度，而这些"嫁妆戏"大部分都是粤剧排场戏。清末民初，粤剧的每个行当都有专属的"首本戏"，这些首本戏大部分也是排场戏。演员只有学会了这些"嫁妆戏""首本戏"，才能成为一名合格的演员，开始舞台表演生涯。1949 年之后，现代化的粤剧学校开始成立，

① 林小群：《扮演王瑞兰的体会》，见中国戏剧家协会广东分会编《粤剧演员谈表演艺术》，广东人民出版社 1962 年版，第 87—94 页。

② 林小群：《扮演王瑞兰的体会》，见中国戏剧家协会广东分会编《粤剧演员谈表演艺术》，广东人民出版社 1962 年版，第 87—94 页。

③ 孙惠柱、Richard Schechner：《人类表演学系列：艺术表演与社会表演》，文化艺术出版社 2014 年版，第 233—234 页。

随着时代的发展，粤剧排场在教学中所占比例越来越少，但是我们不能忽视其对于训练粤剧演员的手、眼、身、法、步的重要作用。梳理现代粤剧学校的教材，我们会发现教学的素材包括排场中的基本单人表演、排场中的上场式程式套路以及单一情景程式套路。这些都是排场教学中最基本的，也是在舞台实践中最常用的身段程式套路。在学习排场戏的同时，演员可以学习到多种常用的情景程式套路，并结合锣鼓进行表演，其教学模式主要有训练基本身段、学习舞台"寸度"和提升塑造人物的能力。

 排场的学习，对训练演员身段表演的"戏味"有着重要的实践意义。在粤剧传承、发展的过程中存在许多"戏味"流失的问题，也有人批评部分剧目为"话剧加唱"，这与演员疏于对传统排场的学习有很大的关系，很多粤剧演员甚至连基本的"大架"情景程式都不会做。许多上场式程式套路在新编剧目中也不再使用，锣鼓的使用也越来越少。在当代粤剧教育中，恢复对传统排场的系统学习迫在眉睫。保护粤剧传统，做好非物质文化遗产语境下的粤剧传承，有必要将粤剧古老排场纳入粤剧教学中。

第五章 粤剧排场的兴盛、影响力的下降与排场创新

20世纪初提纲戏的兴盛，使得粤剧排场得到了空前的重视。这一时期，几乎所有的剧目创作都要以传统表演排场为基础。无论是从编剧上还是表演上，粤剧排场都是最重要的"构件"。然而，随着商品经济的发展和城市消费阶层的分化，城市中的粤剧演剧开始进入戏院，并且为高消费阶层所欢迎。在这种情况下，粤剧排场在城市演剧活动中发生了一系列改变。今天，"排场"这种传统表演艺术已经走向衰落，我们将在本章分析排场如何从提纲戏时代的"盛"走到今天的"衰"，并结合粤剧界近年来兴起的"复古"潮流来探讨粤剧排场在今天的生存、发展之道。

第一节 粤剧排场与提纲戏

在粤剧传统搬演的剧目中，有所谓"江湖十八本""大排场十八本""新江湖十八本"，这些剧目都有明确的剧本，曲词与科介也都相对固定。而到了明末清初，在粤剧剧目大量生产的时代，"提纲戏"却占据了主流。香港学者梁沛锦曾指出，粤剧"一万三千二百多个剧本里面大部分都是提纲戏，它只有一个标题，按照标题，就可以演三、四个小时"[①]，足见粤剧"提纲戏"数量之多。如此多的剧目，却全靠演员们的"爆肚"来完成。《香港粤剧口述史》一书对提纲戏的定义较为准确："'提纲'亦即'幕表'。旧日地方土戏并无固定剧本，演员只须按演出提纲做戏，该提纲只列明何种脚色出场、舞台景物、锣鼓点等，演员由于熟习'排场戏'，且亦恪守往日行当角色的职分，故可以照演不误。所谓'职分者所当为'，何种行

[①] 陈守仁：《粤剧即兴运用之沟通方式》，见刘靖之编《民族音乐研究》（第二辑），商务印书馆（香港）有限公司1989年版，第221-230页。

当担当何种人物脚色，一目了然。'提纲戏'多为'排场戏'，'排场戏'都有固定的曲和词，但如需临时演绎唱念者，则必须临时'爆肚'，即兴演出。"① 这段很好地阐释了提纲戏的编演方式，当时的"开戏师爷"只需要写出一个故事大纲，至于演出的内容，则使用"排场"，演员因为积累了许多"排场"，所以上台只要结合剧情"爆肚"就可以完成演出。"提纲"和"排场"如同剧本的骨和肉。"提纲"是一个戏剧的故事架构，而"排场"是场面和曲白。两者都是不完整的剧本，是清末民初一种独特的剧本形式，这一点我们可以从提纲戏中套用排场的形式进行进一步分析。

一、提纲戏中排场的套用形式

"从同治初年到光绪十三年约25年时间，是本地班的戏从渐变到突变（也可以说从量变到质变）的关键时期，清道光年间徽班入粤。北方皮黄声腔先后成了本地班的音乐主腔和基本板式。声腔的转变，本地大戏找到了演变粤剧的基本调色，是最主要的前提。同治年间本地班提纲戏的兴起。粤剧开始有自己创作的剧目，由于编好提纲戏，要有懂戏的笔手才能编好，由此便催生了开戏师爷，即后来粤剧编剧家的诞生。"② 一般来说，提纲戏中对排场的使用都按照一定的套路，这与我们前面提到的剧目情节的程式性密不可分。剧情的程式性造就了排场，也使得当时的"开戏师爷"有了将排场连缀成新剧目的机会。俞洵庆在《荷廊笔记》一书中"清代广东梨园"一节曾对这种程式化的剧情有这样的描述：

> 或窃取演义小说中古人姓名，变易事迹；或袭其事迹，改换姓名。颠倒错乱，悖理不情，令人不可究诘。且千篇一律，依样葫芦，是以整本情事，观者咸可默揣。如开场首出，必系番酋入寇，边将鏖兵。继则议国事于大庭，党分牛李；设阴谋于私第，迹类操温。衅端每起于红颜，逆状胥呈于蓝面。拔剑喧争于殿上，汉家之朝礼全无；带甲大索于宫中，秦国之奸人斯得。若此者几如印板文字矣！其中段下节，则奇情杂出，凑合不伦。如英布为盗以封王，吴起杀妻以求将。两军交战，巾帼能当一队之师；歧路相逢，匹夫定有万人之敌。摹男女之情好，冶容曲尽衾裯；状草野之遭逢，布衣即登卿相。③

① 苏翁：《粤剧编剧艺术流变——从提纲戏到唐涤生的剧本》，见黎键《香港粤剧口述史》，三联书店（香港）有限公司1993年版，第78–83页。
② 王建勋、肖卓光：《粤剧形成关键的二十五年》，见崔瑞驹编《粤剧何时有——粤剧起源与形成学术研讨会论文集》，中国评论学术出版社2008年版，第43页。
③〔清〕俞洵庆：《荷廊笔记》，见《番禺县续志》（民国二十年修印本），转引自中国戏剧家协会广东分会、广东省文化局戏曲研究室编《广东戏曲史料汇编》（第一辑），内部交流，1963年，第20–21页。

可见，当时本地班剧目在情节上十分趋同，在情节编排方式方面存在一定的模式。而清光绪年间的《观戏记》也对这种情况有所记录：

>广州班为全省人士所注目，其名优工价，少于二三千金，声价身高，然大概以善演男女私情，善鼓动人淫心，为第一等角色。故其日戏，尚有无风起浪。事急招兵，奸臣当国，太子回朝尽诛奸党，国泰民安等节段，以触人分别奸贤之心。至于夜间者，所谓出头，则尽是小姐、丫环、公子，专显花旦、小生之手面，绘影绘声，牵连撮合。皆野合、私奔、匀脂粉、挂蚊帐等事。①

虽然该文颇有讥讽批评之意，但是可以看出，当时演出的"日戏"和"夜戏"在题材上略有不同，大概日戏是做比较热闹的武场戏，讲帝王将相之事；而夜戏则主要是做一些爱情戏，或者是当时流行的一些思想内容不太健康的"肉感戏"。但无论是日戏还是夜戏，其剧目情节都是高度程式化的。这时候"开戏师爷"撰写提纲戏，只要把一出新戏的主要演员上下场顺序、主要锣鼓和伴奏曲种、排场场口、主要内容用简单的几句话显示出来，演职员就能据此上台即兴发挥。我们可以从民国时期的一些提纲戏剧本中看见当时剧本的形态。

20世纪30年代，粤剧剧目开始进入大量生产时期，由于当时粤剧演出公司开始兴起，与戏院建立了稳定的合作关系，在这样的历史背景下，提纲戏因为编演周期短，最受当时戏班与演出市场的欢迎。这可以从当时的戏剧评论中窥探端倪，南海十三郎曾撰《真须假牙演猩猩追舟》一文说道：

>剧本方面，主事人投观众所好，编演提倡自由恋爱的名剧《芙蓉恨》，当时编剧只根据排场，写一张提纲，还选一两支新曲，便算新戏，《芙蓉恨》出色处，就是有一场【夜救美人】一幕，朱次伯演小武戏，车身上腰，表演把子武功，观众大多喝彩。②

从南海十三郎的戏剧评论可见，当时的编剧就用"一张提纲"和"一两支新曲"，配合排场就可以创作新剧。对此，在《香港粤剧口述史》一书中，叶绍德的《五十年来粤剧编剧面面观——兼谈唐涤生的编剧艺术》一文如此评价：

>说到粤剧过去的"提纲戏"，过去大戏的情节多为千篇一律，如小生行当的戏必有"花园会""书房会"等，结尾也必定以大团圆结局，故事大同小异。……不过一般也得有个提纲，过去的编剧被称为"开戏师爷"。开戏师爷要做的，第一便是"分场"。按惯例的故事程式，像员外出场，说要去收租，

① 〔清〕佚名：《观戏记》（光绪二十九年，1903），见中国戏剧家协会广东分会、广东省文化局戏曲研究室编《广东戏曲史料汇编》（第一辑），内部交流，1963年，第4页。

② 南海十三郎：《真须假牙演猩猩追舟》，见《小兰斋杂记：梨园好戏》，商务印书馆（香港）有限公司2016年版，第14-15页。

吩咐仆人看守门户，这是第一场。第二场，书生落难，小姐见了，请入书房内，这便是"书房会"等等。①

与清末相似，这些提纲戏依然存在着明显的编剧"套路"，即只撰写主要场次的梆、黄、小曲曲词，次要闲场就用叙述形式写出剧情大意，或要用的"排场"，由艺人根据剧情"自度"串演，或做即兴的唱、念，俗称"爆肚"或"撞戏"。"因为当时的粤剧艺人大都熟悉各种传统排场和唱过的古本名剧名曲，编剧家只要写出仿某某排场（如仿《西河会》、仿《弃楚归汉》等）或唱某某熟曲（如唱《寡妇诉冤》、唱《戒定真香》等），表演艺人就会度妥演出。"② 不难看出，这种编剧模式，全仗了粤剧排场的存在。一方面，编剧家熟悉排场，所编剧目大都符合传统观众的审美标准，虽然流于"俗气"，却不至于出错；另一方面，演员演起来十分省心省力，不需要投入过多的精力去排练，在舞台上只需按照排场中的身段与常用曲词套路，便可"交工"。

如"觉先声班"的《粉妆楼》第十三场，演鸡爪山好汉孙彪救祁巧云父女一节，编剧家只写出："（孙彪）向云问介，云答之，用假'打洞'排场"十四字，表演者自会仿照排场戏《打洞结拜》的唱、念形式来表演这场《粉妆楼》的对手戏。又戏中的"排朝"排场，由饰演文、武官员的演员出场合唱"五更三点皇登殿，大家排班奏金銮"一类曲词，然后各人自报官职、姓名，再恭请皇帝登殿，故剧本只写出"排朝"二字，演员就会自度演出，如"义擎天班"《碧血鸳鸯》的第一场，"永寿年班"《疑是玉人来》的第一场，都是只标明"排朝"，不写出正式曲文。类似的情形是"唱煞科"，全剧结束时，一般都是由场中人合唱"民安物阜庆升平""永享安乐笑开眉"一类祝福词，编剧家只需要在尾场写上"唱煞科"三个字即可。③

在太平戏院藏的演出本中，很多剧本都有一两场很简短的场景。这些短场，有些只是一个只有几行字的本事概要，而有些剧目则大部分是提纲。"如《唐宫恨》（1933）是很好的例了，这部戏的剧情按照传统套路编写，演唐玄宗、杨贵妃的故事，现在见到的剧本内页还藏有本事一份，全剧共18幕（有些剧本用'幕'，有些用'场'，没有定例）。剧本第三幕到第八幕只有提纲，没有曲白，第十至十二场

① 叶绍德：《五十年来粤剧编剧面面观——兼谈唐涤生的编剧艺术》，见黎键编《香港粤剧口述史》，三联书店（香港）有限公司1993年版，第88－101页。

② 黄兆汉：《二三十年代的粤剧剧本》，见刘靖之、冼玉仪编《粤剧研讨会论文集》（第四辑），三联书店（香港）有限公司1995年版，第100－103页。

③ 黄兆汉：《二三十年代的粤剧剧本》，见刘靖之、冼玉仪编《粤剧研讨会论文集》（第四辑），三联书店（香港）有限公司1995年版，第100－103页。

也是提纲,第十三场至十七幕又是提纲。才子佳人戏《我见犹怜》(1933)剧本开首有各场'剧意',一共20场,似提纲。时装爱情剧《无边春色》(1933)第一场至三末尾,只有情节梗概,没有说白或者唱词。这些'剧意'式的剧本场次,就像时间紧迫来不及完成似的。"① 薛觉先的名剧《白金龙》虽然改编自外国电影,"也只有"花园相会"一场才有新撰的曲和词,其他都为"流水场",让演员自说自唱"②。

从以上资料可见,提纲戏的编写模式并不复杂,只要有一个故事框架,往里面填上所需的排场即可。

另外还有一种情况需要使用排场,那就是剧本中经常会出现"任度""自度"的字眼,在本书第二章我们已经讨论过这种提示一般出现在武打排场中。因为武打排场除了一些群体性的表演有一定的规程,或者说有一些排场会有固定的绝技展示之外,很多排场中的武打场面的身段设计都是依照演员的经验进行安排的。这很多时候得依靠演员们自己根据剧情去"度"戏,其演出弹性很大。如老艺人豆皮元口述的"收妖"排场,其中,丑角扮演的道士收妖时,与妖精对打的很多段落都标明了"花旦、王道人开打任度"或者"花旦、王道人开打三下"的提示。这个排场最后还特别标注了两个角色"任度"开打程式的几种方式:"王道人、花旦开打任度,道人抛神线索捉妖,或是道人败,丢剑,跌地,花旦用脚踩住道人,道人求饶,花旦踢开道人,道人水波浪走入(场内)去颁师傅。下接释妖排场。"③ 这个提示中的表演设计在排场戏《辩才释妖》中就有表现,其中,道长一角收妖,却被柳树精打败,于是只得请来辩才和尚。

再例如,"讲述宋朝将领沙瑞龙被奸国舅所害而流落番邦的《歌断衡阳雁》,第十三场是武戏,剧本表明全场任度:'沙瑞龙大战任度'。《月度西厢》剧本第三场之一的舞台指示是'大战全武行任度北派介''再大战任度'"④。武打总之就是一句"任度",演员以身上的各种武打程式看情况组合发挥,这就是武打场次搬演的核心精神。"《侯门小姐》的舞台指示颇有启发性,尾场为劫法场之武场,剧本注明:'战介,以上耍北派刀枪,请老倌双方自度,务以好看热闹为止,要令观者

① 容世诚:《戏园·红船·影画:源氏珍藏"太平戏院文物"研究》,香港文化博物馆,2015年,第224页。

② 苏翁:《粤剧编剧艺术流变——从提纲戏到唐涤生的剧本》,见黎键编《香港粤剧口述史》,三联书店(香港)有限公司,1993年,第78-83页。

③ 中国戏剧家协会广东分会、广东省文化局戏曲研究:《粤剧传统排场集》,内部交流,1962年,第312页。

④ 容世诚:《戏园·红船·影画:源氏珍藏"太平戏院文物"研究》,香港文化博物馆,2015年,第224-225页。

喝彩叫好为佳。'"① 可见，只要遇到武打场面，其表演内容的灵活度是极高的，一般"大战"排场，都是靠演员们自己去"度"戏，而且当时粤剧已经借鉴了很多北派打法，剧本有些地方甚至清楚表明要"耍北派刀枪"。

这种编写方式，直接影响到了后面的粤剧创作，到了20世纪50年代，我们依然可以看到这种剧本提示，如《粤剧三百本》中的许多剧本都有这种情况。在新马仔与谭玉真主演的《四郎探母》演出本中，就有几处提示演员套用排场并且"任度"。如第二场提示"四鼓头四郎虎度门（即虎道门）扎架京锣鼓起霸""食住二大将，八妹、六郎、四郎同上开巷照京班烦祥兄负责领导一度介""四郎与国舅大战介""四郎、公主分边上答住仿京班'虹霓关'排场，烦二位一度"。再如，在《刘金定斩四门》中，第五场提示"冲四大甲上与金定大战"；在薛觉先反串穆桂英、上海妹②反串杨六郎的《穆桂英》演出本中，第一场提示"木瓜大战宗保，木瓜不敌败下介"。由上述剧本中的排场提示可见，虽然有些剧本较为全面地写全了曲词，但是在一些表演灵活度较高的排场中，还是留给了演员很多调整的空间。不过，无论怎样调整，都是以可观性作为其原则，这充分说明了排场在提纲戏编写中的重要地位，以及演员们熟习各类排场的重要性。

二、提纲戏中排场的演出形式

从剧本上，我们只能看见"仿某某排场"的提示，演员究竟怎样用排场来演绎提纲戏，则有一套表演模式。我们可以从一些艺人的口述中得知当时提纲戏表演的情况。老艺人豆皮元在回忆当时艺人演出提纲戏的场景时指出："最初的所谓剧本，只有简单的情节而无曲，戏行称之为'桥'。演员接到'桥'后，只彼此聚在一起搭一次'桥'，由各演员按照剧情提出准备使用的曲牌，互相关照各自应该如何衔接等。甚至各人所唱曲调如何，演出前彼此尚不了了。反正彼此都有一定的功底，加上一点小聪明，便应付过去。"③ 可见，当时演员们演戏基本上靠已经学成的功夫和排场，剧本只有一个粗略的提纲，"因之伸缩性较大，演员功底好，情绪饱满时，可以着意创造；演员情绪不佳时，可以偷工减料，马虎应付"④。而对于什么是"提纲戏"，靓少佳回忆道："那时任何剧团的后台，近'虎道门'的地方，都

① 容世诚：《戏园·红船·影画：源氏珍藏"太平戏院文物"研究》，香港文化博物馆，2015年，第224－225页。
② 上海妹（1898—1954），女，原名颜思庄，著名粤剧花旦。代表作品有《胡不归》《玉梨魂》《嫣然一笑》《十三妹大闹能仁寺》等。
③ 赖伯疆、黄镜明：《粤剧史》，中国戏剧出版社1988年版，第158页。
④ 赖伯疆、黄镜明：《粤剧史》，中国戏剧出版社1988年版，第158页。

有一张大约二尺多长的纸条，这张纸条叫做'提纲'，取提纲挈领的意思。按照提纲来演戏就叫'提纲戏'。"① 这样的解释虽然有些直白，但是很形象，现存的很多提纲戏都是写在一张纸上，便于挂在虎道门口，给演员们观看。

有了这样一张纸，演员们就有了表演的总纲。叶绍德回忆戏班演出提纲戏之前的准备工作时说：

> 当一个剧本到手之后，演员就进行围读，戏班称为"讲戏"，逐场戏边讲边修饰。到演出时，戏班中的"提场"便按照情节"打点"演员上场，又"打点"好布景、灯光等等。如第一场由甲某出，接着由乙某出，与甲某又互唱什么等等，都按照剧本内容及剧情进行提点。②

在"围读讲戏"之后，到了正式开演之前，开戏师爷和锣鼓师傅们各就各位，准备开场。当时粤剧的提纲戏演出一般集中在"日戏"。陈卓莹在《红船时代的粤班概况》中曾指出：

> 过去的粤班演出，基本上是以农村为踞点的。每一开锣，邻近四乡群众，都远道而来，如果半夜散场，观众很难连夜回家。故此"出头"戏散后，例必续演一至两出"天光戏"，直至天大亮为止。这些天光戏基本上是由下级演员（行话叫"二步针"）负责，间或容纳一些在演唱技艺上有良好表演的学徒参同演出。所演的剧目，几乎只有一个戏名、角色姓名、关系、性别和简单情节向演员草草交代，至于唱词，念白则全由演员各自发挥。③

由此可见，当时的提纲戏演出不仅是经验丰富的"大老倌"们的专利，更是一些下级演员或者表现良好的学徒们的表现机会。在开场之前，锣鼓师傅们会先提醒观众演出即将开始，也给了演员们一个演出提示。对此，老艺人我自强④回忆道：

> 发报鼓、大锣响、三五七，就是提示戏班的人要上台了，要开场了。三五七打完就是开始了，那时候有开戏师爷和提场师爷，提场师爷如果看到演员还没有装扮好，马上就会提醒"勾住"，就是暂停。⑤

当时交通不便，很多时候都有演员失场的情况，这种误场的情况则给当时一些年轻的演员有了上场表现的机会。而支撑这些演员随时可以"顶替出场"的底气，

① 靓少佳：《提纲戏和总纲戏》，见广州市文艺创作室、广州市戏曲工作室编《戏剧研究资料》第6辑，第89页。
② 叶绍德：《五十年来粤剧编剧面面观——兼谈唐涤生的编剧艺术》，见黎键编《香港粤剧口述史》，三联书店（香港）有限公司1993年版，第88-101页。
③ 陈卓莹：《红船时代的粤班概况》，见广东省戏剧研究室编《粤剧研究资料选》，内部交流，1983年，第313页。
④ 我自强，男，生年不详，原名王伟强，著名粤剧文武生、丑生。代表作品是《山乡风云》。
⑤ 出自我自强口述。

就是熟习大量的表演排场。老艺人我自强回忆了自己18岁时在剧团做"拉扯",在一次演出中突然遇到主演"失场"而临时救场的经历:

"三五七"都未见文武生回来,于是提场师爷叫我上场,他说:"今天是《薛仁贵征东》,你顶头场够唔够胆?"我说:"当然可以!"他让我把戏讲一遍给他听,当时,吕雁声做唐皇、飞叔(潘少飞)做盖苏文。提场师爷说:"你在虎道门那里候场,千万不能失场,看到飞哥大刀要斩汉哥的时候,你就冲出去跟他(飞哥)打,打赢之后,你就下马说:'末将搭救来迟,我皇见谅。'"然后汉哥说:"壮士搭救孤王快把名字报来。"我一边"妆身"一边说"薛仁贵!"提场师爷说,不能直接报名字,应该说:"日出东方一点红,飘飘四下永无踪。三岁孩童千两甲,他年保主去征东。就是这四句!"于是我一边装扮一边默默背这四句。我们对打的时候,他碌"冇头鸡",我就使刀花,冲出来,挑我转身,一回头,跟着就跟他对打。当时叫"大刀枪合战"。提场师爷说完,就可以上场了。当时我与"盖苏文"对打,他使刀花我使枪花,然后扎架。一个开边,他拖刀入场。我就跟着下马,一个过腰枪,"食"正锣鼓。我做完之后,班主很满意。那个班主走来后台,苏哥回来说,这次我走运了。这就是我"扎起"的过程。这个时候我改名叫"我自强",后来"文革"时我用回我的本名王伟强。①

通过我自强的口述,对照粤剧传统排场的内容,可以推断当时他与吕雁声②、潘少飞③合作演出的应该是粤剧排场"救驾"。传统的粤剧"救驾"排场,应该是出自《薛仁贵征西》的相关剧目,"剧情叙述李世民在战场上被番邦元帅苏宝同追杀,慌不择路,战马陷于沼泽之中,无法脱身,恰遇火头军薛仁贵赶到,一箭射去苏宝同施放的飞刀,杀败苏宝同,然后扳倒大树,救出李世民。李世民由总生扮演,苏宝同由二花面扮演,薛仁贵由小武扮演。传统粤剧中,有在战场上救皇帝或者救人的情节,都会仿用此排场"④。而根据我自强的口述,他当时与吕雁声、潘少飞搭档演绎的,确实就是一段"救驾"的剧情,我自强一开始不需要上场,等到李世民将被斩杀之时才出现,救李世民于危难之中。我们可以对比《粤剧传统排场集》中靓大方口述的"救驾"排场:

(李世民内场大笛【二黄首板】:"适才间被敌人杀得孤神魂飘荡。"【冲头】上)

① 出自我自强口述。
② 吕雁声,男,生卒年不详,著名粤剧小武。代表作品有《昭君出塞》等。
③ 潘少飞,男,生卒年不详,著名粤剧二花面。
④ 《粤剧大辞典》编纂委员会:《粤剧大辞典》,广州出版社2008年版,第397页。

李世民：【秃头二黄】单一人独一马，单人独马、君臣冲散，叫我无地可投。（过位）皆因为访贤人到此游玩，有谁知敌人窥破我是唐皇。（稍快）因此上他带人马把皇追杀，番兵追到，叫我怎行藏？①

　　接着，演员表演马失陷在沼湖的场景，扮演苏宝同的演员上场，劝降李世民，李世民宁死不降，最后只得无奈地口白道："罢了，苍天，苍天，李世民今日陷在沼湖，无人救驾，我对天发誓，有人救得唐天子，愿把江山对半分。有人救得李世民，你为君来我为臣。"②

　　就在苏宝同即将斩杀李世民之际，由小武扮演的薛仁贵上场，与苏宝同作战，最终薛仁贵胜。

　　薛仁贵：主上受惊了！（想计介）有了！
　　李世民问：你是何人，打救孤皇？
　　薛仁贵：薛仁贵。
　　李世民：随孤回朝受封。（二人下）③

　　对比我自强口述的表演经过，可见当时表演的应该就是"救驾"排场，只不过，原本这个排场中，有"放箭射飞刀""扳大树""踩树出沼泽"等身段和技巧表演，在《薛仁贵征东》剧中，由于剧情不同，演员的表演也随机应变了。原本的这个排场中，扮演薛仁贵的小武演员应该是"从山上一箭射中飞刀，同时跳下来与苏战"④，但是在我自强口述中，薛仁贵应该是打马而上。这与当时的提纲戏演出模式有着直接的关系。从以上口述可见，当时提纲戏演出时都会有"提场师爷"，相当于现在戏剧表演中的导演。"提场师爷"负责控制提纲戏表演的节奏、管理和提醒演员上下场，发生意外事件时，他负责提示演员演出的内容和需要临场发挥的部分。在我自强的口述中，这出《薛仁贵征东》应该是由不同的排场连缀而成，当时作为"拉扯"的他，虽然没有当过主角，但是对舞台上的很多表演套路十分熟悉。比如这段表演的内容，他在这出戏中的作用，以及他与扮演盖苏文的演员之间的对打套路，等等，都是他已经熟习，或者提场师爷在他出场前与他"度"的。这里有一个细节，当薛仁贵救了李世民之后，李世民问薛仁贵是"何人搭救孤皇"，

　　① 中国戏剧家协会广东分会、广东省文化局戏曲研究室：《粤剧传统排场集》，内部交流，1962 年，第 259 页。
　　② 中国戏剧家协会广东分会、广东省文化局戏曲研究室：《粤剧传统排场集》，内部交流，1962 年，第 259 页。
　　③ 中国戏剧家协会广东分会、广东省文化局戏曲研究室：《粤剧传统排场集》，内部交流，1962 年，第 259 页。
　　④ 中国戏剧家协会广东分会、广东省文化局戏曲研究室：《粤剧传统排场集》，内部交流，1962 年，第 261 页。

我自强当时的回答是"薛仁贵",却被提场师爷否决。反而,提场师爷教他了一首诗:"日出东方一点红,飘飘四下永无踪。三岁孩童千两甲,他年保主去征东。"此诗出自小说《薛仁贵征东》,虽然与原来排场中的词并不相同,但是足见当时提纲戏演出中对排场的套用是非常灵活的。对此,罗家英曾举其扮演"赵匡胤"作为例子:"赵匡胤成为皇帝之前的遭遇都要唱一段,比如怎样同郑恩结拜,怎样与高怀德结拜,都要唱出来。有些叔父有不同版本,【中板】、【慢板】唱什么,看完之后可以自己唱。"① 这实际上说明了人物上场时所说的话都有一定套路,在表演中大概内容一致,但至于使用什么音乐或者唱词,却需要演员根据自己的经验去"任度"。

罗家宝在回忆艺术人生的随笔中,也曾提到这一点。他与马师曾一同合作《北梅错落楚江边》一剧,其中唯独"点翰"排场没有曲词,需要演员根据排场"自度"。关于提纲戏中演员套用排场情况,罗家宝的忆述与我自强相差无几:

> 还有一次在太平戏院演《北梅错落楚江边》,这个戏马大哥曾经灌录过唱片,"我哋亚梅亚梅,得你方便方便"唱到大行其道,这个戏马大哥是以小生形式演出,才子佳人的桥段,内容是一个少爷和一个丫鬟恋爱,后来少爷上京赴试,考中榜眼,皇帝金殿赐婚与皇叔三女郡主成亲,后来少爷反抗,终于和丫鬟大团圆结局。这个戏全套都有剧本曲词的,单单金殿那一幕没有,因为他是"点翰"排场②(从前粤剧的排场戏是有一套程式的,如杀忠妻、杀奸妻、碎銮舆、斩带结拜、擘网巾等。婚书点翰都有固定的程式和固定的曲词,例如点翰唱的中板曲词是"只见卿家跪在金阶上,掷地金声好文章,×卿家抬头来听皇封赏,点你头名状元郎,×卿家抬头来听皇降旨,点你二名榜眼郎,×卿家抬头来听皇封赏,点你三名探花郎,内臣赐酒宫花簪",到那三个举子唱"谢过吾主有道皇",这便是点翰排场里边的一小段)。从前老一辈的演员,你一说什么排场,他们都会演会做,不用排练。当时陈铁善叔把剧本交给我,由我演皇帝,我把剧本从头至尾看了一遍,皇帝只得一场戏,而且那一幕是没有曲词的,只写着"点翰排场",我便问善叔点解冇曲㗎?善叔话驶乜曲啫,你

① 出自罗家英口述。
② 根据《粤剧大辞典》,"点翰"为传统表演排场,表现科举考试,在金殿上由皇帝当场钦点状元、榜眼、探花的过程。因为过去殿试的三甲,大多被皇帝分配到翰林院当翰林学士,所以将此排场称为"点翰"排场。点翰排场中,皇帝由总生扮演,丞相由末角扮演,状元、榜眼、探花均由小生扮演。点翰排场有两个特点:其一,皇帝决定考试的结果后,命堂旦将象征不同等级待遇的簪花分别为状元、榜眼、探花插上。簪花的戴法,与其他兄弟剧种有所不同,其中,状元是把簪花插在纱帽的左边,榜眼是把簪花插在纱帽的右边,而探花则在纱帽的两边各插上一枝簪花。其二,由这个排场而派生的一个特定的唱腔,叫作【点翰中板】。此腔除了在点翰排场中使用外,还可以在相同或相似的戏剧场面中使用。

照点翰做就得㗎嘞,其他我讲戏你听,大肚南(即梁冠南)做主考官,即你的叔父皇叔,到你点完翰后,他说有两个女儿欲许配榜眼探花,求你做媒,你就问大哥波哥在家可有订下婚配……①

从以上可见,罗家宝做"点翰"排场也是遵循了提场师爷根据剧情教导演员使用排场的模式。

另外,我自强因为平时的勤学苦练,在那次演出中崭露头角,终于"扎起",说明当时的提纲戏演出,实际上就是对演员们基本功以及所学排场多少的一个考验。一个演员如果所学的基本功扎实,会的排场多,那么就很有可能抓住机会,成为戏班中较为重要的演员。在当时的演出中,文场如"游花园""书房会""双映美""问情由""别窑"等,武场如"大战""起兵祭旗""杀妻"等都是最常用的排场。在这种场面中,原本经验不足的演员有了练胆色、练唱功的机会。"由于天光戏演得多了,积久而使'柜台'中人发觉他也'似模似样',这个人就有被雇佣或提升的机会。"②这样的情况并不仅仅存在于我自强的口述中,《香港粤剧口述史》中也记录了粤剧知名文武生陈锦棠③"扎起"的过程:

薛觉先是万能老倌,他能演文武生、丑生、花旦,一人可兼数个行当。一次演《女儿香》,由于预定的花旦缺场,临时由陈锦棠担任文武生,薛觉先便反串花旦,结果,这一出戏竟造就了陈锦棠。当时粤剧有一半是"梗桥戏"(提纲戏),只有人物上下场及故事大纲,演员要临时"爆肚"。④

这种救场行为,在粤剧行内有个俗语叫"执生"⑤,像陈锦棠一样,粤剧花旦楚岫云也曾因为"执生"而出名。楚岫云在十多岁的时候,还是觉先声剧团的第三花旦。

有一个晚上,那位正印花旦在演戏中突然肚子疼,没法演下去,怎么办呢?班主马上说,"谁能顶替她,给双倍工资。"谁知道问了几次都无人回应,于是班主走到楚岫云身边说:"阿云,你上!"楚岫云说:"这出是新戏,我也不知道怎么演。""这场是绣锦袍呀,锣鼓响了,你'执生',快出场啦!"于

① 罗家宝:《薛觉先马师曾做人处事风格异》,原载《粤剧曲艺周刊》(1997年第42期),见程美宝编撰《平民老倌罗家宝》,三联书店(香港)有限公司2011年版。

② 陈卓莹:《红船时代的粤班概况》,见广东省戏剧研究室编《粤剧研究资料选》,内部交流,1983年,第313页。

③ 陈锦棠(1906—1981),男,广东南海人,著名粤剧文武生。代表作品有《女儿香》《双枪陆文龙》《暗花》等。

④ 《白雪仙对香港粤剧的贡献——兼论〈白蛇新传与〈李后主〉的讯息》1991.1.6演讲,见黎键《香港粤剧口述史》,三联书店(香港)有限公司1993年版,第191页。

⑤ 粤剧行话,广州方言,意为"救场""临场发挥""看着办"。

是楚岫云只有硬着头皮出场,她先来一个亮相,捧住锦袍向左转两个身,再左右别步做了几个动作,她想,要唱曲了,就向乐队举了一只手指,乐队师傅马上领会,知道她要唱【中板】,于是就起了【中板】的音乐。她唱完【中板】又唱了【滚花】,她唱一句就做一个动作,加上她人靓声甜,看得观众好开心。①

楚岫云仅凭表演内容是"绣锦袍"就可以表演得如此精彩绝伦,足见她平时学习传统排场之熟练。由此可见,提纲戏中的排场不仅是整部戏的"肉",还是演员们演技的"试金石",如果演得好,可以迅速"扎起",如果演得不好,则会影响前途。

另外,直接影响演员们在提纲戏中学习、运用排场的一个关键因素是当时的演出环境。当时的粤剧班社经常需要下乡走埠,演出的戏台都是临时搭建的,演出的内容一般都是提纲戏。上演的剧目,多数都是观众们耳熟能详的传统剧目,如果演员有任何失误,观众们一下子就可以辨别出来。当时的临时剧场有一个特殊的"观众席",名为"壁地"(也作"迫地")。在一些艺人的传记或者是老艺人的口述中,"壁地"不仅是一块舞台前的空地,也是演员们在舞台上最为敬畏之地。《素心琴韵曲艺情》一书中就曾详细描述了"壁地"和"壁地文化":"琴姐(即粤剧演员梁素琴)回忆落乡演出时,戏台前有一大片空地,不设座位,行内称之曰'壁地'。台很高,没钱买票入座的观众便会聚到台前的'壁地'站着看免费戏,同时也会捡拾'壁地'上的石头,和剥剩的果皮堆在台前,遇到有演员出错或'甩曲',便会毫不留情起哄兼向台上掷石头、果皮!演员们又怎敢懈怠呢?"著名粤剧演员叶兆柏也对这种情况有过回忆:

> 以前剧场的环境你们有概念吗?以前的剧场是戏棚,不是露天的,能够容纳2000多人。前面几排是竹杠床,能坐四个人一座,这些就是"前座"。中座、后座都是坐板的,没有前面的老板那么舒服。而且逢搭戏棚还有一个规矩,就是留一个"迫地"(很挤的空间),就是在前几排的竹杠床和舞台之间的空位,叫作"迫地",那么是给谁站的呢?是给那些没有钱买票的穷人们站的。为什么呢?因为逢搭棚演戏,如果你不安置好那些没钱看戏的人,他们就会在外面喧哗吵闹,使得这个戏演不下去,甚至会闹事。如果让他们进来站在舞台下看,至少不会生事,也不会影响前几排的观众,因为前几排的观众座位更高一点,不会被前面站着的人挡住视线。所以我觉得这是剧场很有意思的一

① 郭英伟、陈象雄:《深得薛派神髓的楚岫云》,见《真善美:薛觉先艺术人生》,香港大学美术博物馆,2009年,第155页。

个现象，反射了这个社会的很多东西。另一方面呢，这些"迫地佬"对演员们的表演有监督的作用。他们近距离看很多"大老倌"的表演，如果你演得不好，他们刚从田里面出来，随时拿泥巴扔你。比如说"上楼梯"这个程式动作，他们会数着你的步数，你上少一步，他们就骂："摔死你啊"，所以演员不能随便演，他们会在下面随时扔泥巴。①

正如叶兆柏所说，当时提纲戏表演的整个演出环境，也在一定程度上对演员熟悉排场提出了很高的要求。"壁地"和"壁地佬"的存在，对于演员们来说是一种变相的监督。容世诚就曾在《戏园·红船·影画：源氏珍藏"太平戏院文物"研究》一书中提出过这样的担忧："提纲戏和排场的运用虽然是粤剧的主要表演传统，但古老排场日益消退，今天的演员更缺乏传统排场的训练。"② 而且，提纲戏存在着艺术上不够精细、剧情太过程式化、人物形象过于刻板等缺陷，香港学者梁锦沛就曾提出："我并不愿意看到'即兴'恶性地发展下去，因为，它的确会影响到演出的严肃和精确性。所以，我一直提倡它们要现代化，不能将田野的这一套搬到剧院去。"③ 但是我们也要看到，这种编演模式对于传承粤剧排场还是有一定的价值的。

在提纲戏极其盛行的时代，舞台上为了表演方便，演员们还要使用一种"手影"，这种"手影"严格来说不能算是排场表演的一部分，但是它在即兴表演中提示锣鼓师傅需要使用的锣鼓点或者音乐段落，对于演员来说却是非常实用的。陈非侬曾在《粤剧六十年》中指出共有11种粤剧舞台手影：

一、左手食指向前伸出是"慢板"。

二、左手食指和中指同时伸出是"中板"。

三、左手拇指向上，食指向前成八字形，即"二王（黄）慢板"。

四、左手食指和中指同时伸出，然后两只手指同时反一反，即"反线中板"。

五、左手食指伸出，同时向下动几动，即是"滚花"。

六、左手五指微张，手掌向下，几个手指一齐向下动几动，即"扑灯蛾"，亦指"数白榄"。

七、双手的拇指和食指连成圈状，同时相对动几动，即"冲头"（锣鼓名）。

① 详情见附录二：叶兆柏访谈记录。

② 容世诚：《戏园·红船·影画：源氏珍藏"太平戏院文物"研究》，香港文化博物馆，2015年，第225页。

③ 陈守仁：《粤剧即兴运用之沟通方式》，见刘靖之编《民族音乐研究》（第二辑），商务印书馆（香港）有限公司1989年版，第221－230页。

八、左手食指屈成钩状，即"叹板"。

九、左手食指向下伸直，即"地锦"（锣鼓名）。

十、左手食指和中指齐向下屈，作叩首状，即"哭相思"。

十一、左手张开立即收合，成握物状——"收掘"，即"道白"。①

而陈守仁在《香港粤剧导论》中共列出手影24种。"粤剧表演手影分别为倒板、首板、滚花、哭相思、叹板、三脚凳、的的、士工中板、反线中板、乙反中板、二流、慢板、七槌、南音、收掘、中叮、排子头、手托、扑灯蛾、冲头、地锦、秃头、老鼠尾、煞科。他指出，粤剧即兴表演中，演员在运用'影头'时，要把它融入在舞台动作之中，但手影并非舞台动作的一部分，演员甚至需要尽可能以水袖及身体其他部分遮掩手影，以免被观众察觉。"②

至此，我们分析了提纲戏编写以及演出中的排场运用，总结了编写与表演中套用排场的模式。总的来说，粤剧排场表演最兴盛的时期就是提纲戏大量生产的时期。在提纲戏编演中，处于重要地位的三个工种是"开戏师爷"（编剧）、"提场师爷"（导演）和演员，这三个工种互相配合完成演出。因为剧目创作的周期非常短，这要求他们对粤剧排场非常熟悉。提纲戏时期，虽然剧目情节模式化严重，剧目题材千篇一律，但是这一时期的艺人对于粤剧即兴表演以及粤剧排场的掌握程度是最高的。

第二节 粤剧排场影响力的下降

粤剧排场，近几年似乎已经成为粤剧编剧、演员和导演们关注的热点，被不断强调。很多观众为了一睹排场的"真容"而趋之若鹜。在"复排排场"成为热点的同时，我们发现，作为粤剧表演基本功的排场，竟被我们忽视很久。我们不禁要问，为何粤剧排场在当代粤剧行内变成了一种"遗产"？粤剧排场影响力下降的原因是什么？

① 陈非侬口述，沈吉诚、余慕云编辑，伍荣仲、陈泽蕾重编：《粤剧六十年》，香港中文大学音乐系粤剧研究计划2007年版，第90-91页。

② 陈守仁：《粤剧即兴运用之沟通方式》，见刘靖之编《民族音乐研究》（第二辑），商务印书馆（香港）有限公司1989年版，第221-230页。

一、现代编演制度对于粤剧排场传承的影响

在提纲戏时代,排场具有重要的作用,因为艺人们只有掌握一系列自己行当的排场,并学习"嫁妆戏"才有可能在演出中真正做到"职分者当为",著名粤剧武生靓次伯说:

> 既然大家做的是江湖十八本,根本就用不着剧本。要是新剧上演,也只不过所说的故事提纲。认真的生旦主角,或会坐下谈谈,探讨唱做的默契问题。总的来说,从前的粤剧,完全谈不上剧团整体的组织和合作,有的只是个人技术表演。于是每个行当都有首本戏,每个名艺人也有自己的首本戏。①

这段话深刻地揭示了长期以来粤剧剧目的创作方式——演员中心制。事实上,这并不是粤剧独一无二的特点,可以说,这是中国戏曲的特点。在现代的编导制度没有建立之前,粤剧戏班中只有"开戏师爷"根据旧剧目和传统排场不断编排所谓的"新剧",但是其题材、内容还是十分雷同的。在这个阶段,剧目的成功很多时候都是依靠演员的个人创作,观众们并不是为了欣赏故事去看戏,而是为了欣赏演员的唱、念、做、打才走进剧场。正如傅谨在《影响当代中国戏剧编剧的理念》一文中所说:

> (二十世纪)五十年代以前,尤其是在二十年代以前,编剧在中国戏剧领域是否具有足够的重要性,是值得怀疑的。关键在于戏剧舞台上有大量陈陈相因的传统剧目,这些剧目之所以称之为"传统剧目",不仅由于它的题材是多少年来人们熟知的,而且,它的结构模式与表现手法,包括它所蕴含的伦理价值取向,也是人们所习惯和公认的。②

所以在清代末期,粤剧舞台上演的剧目以"江湖十八本""大排场十八本"为主,演员们所熟悉的剧目与排场也基本上是这些剧目。即便有新剧目,也如靓次伯所说的会以提纲戏的形式出现,所以只要熟悉排场就可以演出。俞洵庆在《荷廊笔记》中评价清代广东梨园的创作风气时有云:

> 千篇一律,依样葫芦,是以整本情事,观者咸可默揣。如开场首出,必系藩酋入寇,边将鏖兵。继则议国大事于大庭,党分牛李;设阴谋于私第,迹类操温。衅端每起于红颜,逆状胥呈于蓝面。……若此者几如刻板文字矣!其中段下节,则奇情杂出,凑合不伦。如英布为盗以封王,吴起杀妻以求将。两军

① 黎玉枢统筹,卢玮銮、张敏慧编:《武生王靓次伯——千斤力万缕情》,三联书店(香港)有限公司2006年版,第30页。

② 傅谨:《影响当代中国戏剧编剧的理念》,见南京大学中国现代文学研究中心编选《文学评论》,人民文学出版社2005年版,第347页。

交战，巾帼能当一对之师；歧路相逢，匹夫定有万人之敌。①

这段话道出了粤剧在清代时的剧目题材有一定的模式，"几如刻板文字"，其表现的内容不外乎"才子佳人"和"布衣登卿相"一类的故事。这种千篇一律的演出，在部分观众之中很受欢迎。正如《荷廊笔记》特别指出：

> 村市演唱，万目共瞻。彼贩夫庸子、乡愚游手之辈，生平不知治乱故实，睹此恣睢不法，悖慢无礼及杀人为盗，陡然富贵之情状，惊惮叹羡，信以为真。②

可见，清代粤剧演出很多都是在"村市演唱"，其观众群体也主要是一些"贩夫庸子、乡愚游手之辈"。在这种情况下，戏班长期处在"走埠"的过程中，反复演出几个剧目是很正常的。此时粤剧戏班里还没有出现"编剧"之职，演员们都靠排场演戏。到了清末民初，广州的社会环境开始发生变化，商品经济的繁荣，使得广州市内开始出现茶楼戏院。可以说，近代广东地区商品经济的发展、市民消费阶层的分化，对粤剧编演制度有着巨大的影响。粤剧编演制度的改变可以以粤剧进入剧场为时间节点。

据《清稗类钞》记载，广州第一个"剧场"是道光年间江南一位史姓商人开设的"庆春园"："广州素无剧场。道光时，江南史某始创庆春园，其门联云：'东山丝竹，南海衣冠。'未几，怡园、锦园、庆丰、听春诸园，相继而起。"③ 虽然这个剧场是茶楼式的，却与城市的发展密不可分。广州作为通商口岸，具有重要的作用，外来文化的进入与市场经济的发展催生了城市文明。蒋建国在《广州消费文化与社会变迁（1800—1911）》一书中以鸦片战争为界限，分析了晚清广州城市发展的特点：

> 晚清广州城市发展，进一步体现了商业城市的基本特征，又在近代社会转型过程中呈现自身的新特点。其中，生产与消费的分离度，远远高于鸦片战争前，专业化生产使珠江三角洲的家庭自给型经济基本解体，广州商业经济在岭南市场的直接辐射大大超过一口通商时期，民众对外部市场的依赖十分严重，通过农业商业化生产换取消费资料的交易模式非常明显，许多生活资料，不再由广州本地市场供给，而是通过进口。④

① 〔清〕俞洵庆：《荷廊笔记》，《番禺县续志》（民国二十年修印本），转引自中国戏剧家协会广东分会、广东省文化局戏曲研究室编《广东戏曲史料汇编》（第一辑），内部交流，1963年，第21－22页。
② 〔清〕俞洵庆：《荷廊笔记》，《番禺县续志》（民国二十年修印本），转引自中国戏剧家协会广东分会、广东省文化局戏曲研究室编《广东戏曲史料汇编》（第一辑），内部交流，1963年，第21－22页。
③ 〔清〕徐珂：《清稗类钞》（第12册），中华书局1986年版，第5011页。
④ 蒋建国：《广州消费文化与社会变迁（1800—1911）》，广东人民出版社2006年版，第48页。

至此，广州开始转型为消费型城市，并呈现出明显的消费城市的特征。相应地，广州社会开始出现不同的消费阶层。一般来说，消费阶层由消费者自身所处的社会阶层决定。戏院的出现，从演出场所上使得粤剧开始发生"城市化"转变。一方面，戏院作为固定场所，可以让观众有更好的观剧体验，不再像以前搭棚演戏一样受到天气的影响。另一方面，戏院门票的收取从一定程度上划分了观众群体。在城市中，剧场里的粤剧欣赏逐渐转变为上层消费群体的"专利"。观众群体的改变、审美趣味的提升，对粤剧的编演提出了更高的要求。与此同时，戏院经济的发展，使得戏班和戏院开始出现契约关系：

> 光绪初年，只有一些繁华街市的神庙在神诞，才演戏酬神。光绪中后期，这种情况发生了很大改变。为了适应商业社会发展的需要，一些民间戏班逐渐发展为正规化的演出团体，并且拥有专业化戏院。这些戏院的经营实现市场化运作，一些资金较为雄厚的商人将投资转向剧院的经营，雇佣专业团体进行演出……①

在这种情况下，粤剧开始出现越来越多的新编戏，以满足观众的需求。特别是志士班时期，文人开始自己创作新剧，这些新剧曲词新颖，针砭时弊。更重要的是，这时期的粤剧开始出现专职的编剧，编演制度开始发生变化。《清稗类钞》说："及省河之南与东关，如优天影之扮演戒烟及家庭教育各戏者，无不穷形尽相，乃大都为人士所欢迎矣！"②当时志士班著名的编剧有陈少白、黄鲁逸、姜魂侠、黄叔尹等人，他们创作了一系列宣传革命思想的作品，如《地府闹革命》《儿女英雄》《火烧大沙头》《范蠡献西施》《周大姑放脚》《秋瑾》《自由花》《黑狱红莲》等，这些作品都是新式剧本。在体例上，有些剧本开始出现分幕分场，吸收了多种新艺术的表现方法。从这一时期开始，粤剧戏班中开始真正重视"编剧"的职责，初代的编剧多由有经验的演员担任。从剧本题材来看，粤剧编剧们已经重视新内容的创作，而不再满足于传统排场的穿插使用。

到了20世纪20至30年代，随着戏院经济的不断发展，粤剧在剧院中的演出已经成行成市。受思想解放思潮与西方文化的影响，薛觉先、马师曾、廖侠怀等著名的粤剧艺人开始探索新的粤剧编演制度。对于戏剧演出来说，最重要的两个因素是新奇感人的故事和演员高超的演技。很明显，像薛觉先和马师曾这样的演员的演技毋庸置疑，他们深深意识到，粤剧陈旧的编戏理念和戏班管理方式，在一定程度上制约了粤剧的发展。面对日新月异的文化市场，如果不改革自己的编剧班子，为

① 蒋建国：《广州消费文化与社会变迁（1800—1911）》，广东人民出版社2006年版，第48页。
② 〔清〕徐珂：《清稗类钞》（第12册），中华书局1986年版，第5011页。

自己量身度戏，他们很快就会被淘汰。

 他们改变了旧戏班依靠"开戏师爷"个人闭门造车、面壁虚构的编剧制度和设计唱腔音乐，马师曾更在戏班中首创"编剧部"的机构，并拨出创作基金供编剧进行创作活动之用……①

 这些演员之所以重视编剧，一方面是因为粤剧的旧剧无法跟上时代的潮流，另一方面是出于市场竞争的考虑。粤剧在"薛马争雄"时代确实产生了不少好剧，如"四大美人"戏（薛觉先）、《胡不归》《白金龙》《贼王子》等，都是粤剧史上闻名的剧目。但是，编剧的专业化也影响了剧目创作的体例。在当时的许多新编剧目中，编剧开始学习话剧歌剧的分幕分场，而忽略了传统的编剧技巧。其主要表现就是，在剧本中所写的"舞台指示"太过于细致，以至于对演员的一举一动都做了规定，这无疑极大地限制了演员自身的创作空间。如马师曾《大乡里》一剧中的舞台提示就有"配百货公司景，正面衣边新衣部，什边茶话部"，"三姑认季常为旧日相识，起而与季常招呼，同时用颜色示意，季常通坐，女子即系特约相睇之庄可儿。""季常会意，眼光光（即眼睁睁）的向庄可儿身上打量，几番表示满意。"②

 这些具体到眼神的"科介提示"与传统粤剧的科介简直有着天壤之别，明显是从西式话剧歌剧中学习而来的。这种具体的动作指示，对于戏曲演员来说是有弊端的，因为剧本写得太详细，演员会照着剧本去演，从而忽视表演排场的学习。这种新的编演制度，对于粤剧排场的传承有着巨大的影响。在现代的粤剧编演中，编剧、导演、唱腔设计占有非常重要的位置，这与20世纪二三十年代的粤剧改良是密不可分的。叶兆柏在访谈中对现代粤剧的编导制度有这样的评价：

 为什么现在没有流派？没有流派唱腔？就是因为演员没有了发挥主观能动性的空间。1952年我参加粤剧团，当时我记得陈酉名导演给我们排戏，他就比较客观，他先是把剧本讲解给我们听，因为那时候不是每个演员都像薛、马一样有文化，很多演员文化水平有限。陈导演本身是不会唱的，也不会身段，当时如果有动作需要设计，他就找技术指导去做，这种工作方法有好处，就是不至于所有事情都由导演说了算，有分工，就比较专业。我去年（2015年）在珠江宾馆说《玉皇登殿》的时候也说过，现在的导演已经不是指导的角色，而是太过于大包大揽。我记得我父亲那辈，在科班，没有导演，只有教戏师傅。演员出科去找工作，自己的位子的戏都是学好的，上台之前是不需要排戏的。现在有了导演制度，却多了很多弊端，就算是很出名的"大老倌"，现在也不

① 赖伯疆、黄镜明：《粤剧史》，中国戏剧出版社1988年版，第38页。
② 赖伯疆、黄镜明：《粤剧史》，中国戏剧出版社1988年版，第162页。

动脑子了，就等着唱腔设计为自己设计唱腔，这样何来流派呢？就算再好的唱腔设计，你自己不出想法，谁又能帮你设计呢？①

相似地，阮兆辉也提过这个观点：

> 现在的演员连【滚花】的曲词都要写出来，这是很不可思议的，我非常不能接受这样的现状，这就等于演员完全不需要掌握什么表演素材，就是"读谱"而已。很多演员不认识【二黄】还是【梆子】，反正你把谱给他，他就照唱，这不是一个戏曲演员应该有的修养。什么叫作会唱曲？我的老师黄韬先生曾经很生动地说："你在地上捡到一张纸，纸上写着'粤曲'两个字，你就要会唱出来。"这才是会唱粤曲。②

而关于现代编导制度对于排场的影响，叶兆柏说：

> 《西河会妻》本身里面有很多排场，"会妻"就是其中一个，说的是妻子被人打下海，赵英强去救她。这里面有跳大架的身段，有救妻子的整套动作，都是其他戏可以借鉴的。最后是郭崇安"乱府"排场，里面的打斗都是套路动作，都有固定的招式。这些情景中的打斗场景，换作其他戏也许人物不同，但是打法大同小异。如果连这个模式都没有，难道每次都要现场设计动作吗？为什么现在没导演不成戏？因为以前的演员都是学了哪个位，就做哪个位的工作。比如《六国大封相》（简称《封相》），这个戏是不需要排练的，每个演员都各司其职，直接上台就可以演出。……现在很多戏，都是"任意球"，无依无据，任意发挥，不符合传统的程式，即便演员学了传统的程式，也是没用的，导演才是最重要的。③

叶兆柏的这番话，道出了现代粤剧编导制度下"排场戏"的尴尬境况。现代的粤剧剧目虽然看似"精致"，而且排演中编、导、演的分工专业化程度很高，甚至还有了"动作指导"，但是越是高度的分工，越使得演员们的粤剧排场表演不断地退化，使得传统排场逐渐没有用武之地。综上所述，粤剧编导制度的高度专业化，一定程度上限制了演员的创作空间，削弱了演员进行创作的主观能动性，使得传统的排场表演被忽视。

二、近现代生旦戏的兴盛对于粤剧排场传承的影响

生旦戏，也有学者称之为"鸳鸯蝴蝶派"剧目，从20世纪30年代开始作为主

① 详情见附录二：叶兆柏访谈记录。
② 出自阮兆辉口述。
③ 详情见附录二：叶兆柏访谈记录。

流剧目占据了粤剧的舞台。生旦戏的发展壮大，在一定程度上挤压了粤剧"甲袍戏"演出的市场份额，也使得一些排场戏的演出急剧减少。从艺术特点来说，这种现象使得粤剧的艺术风格开始向温柔婉约转变。从《胡不归》到唐涤生的戏剧创作，现代粤剧经典剧目基本上都是生旦戏、爱情戏。加之文武生行当的产生、粤剧行当从"十大行当"变为"六柱制"，造成一些行当的专属排场流失，这与剧目创作风格的转变有很大的影响。有学者指出，粤剧的表演风格是"重内容轻形式"。更有人指出，粤剧没有身段，只有唱念，这都与近现代生旦戏占据粤剧大部分舞台有着极大关系。

论及生旦戏，要从20世纪30年代薛觉先和冯志芬①创作的《胡不归》剧开始说起。此剧的创作与当时反对封建婚姻制度的新思想是密不可分的。正如剧中萍生与颦娘的爱情，就是在封建社会不被接受的自由恋爱，二人对于感情的执着颇有冲破封建礼教束缚的意思。这部戏除了在思想上宣传了自由恋爱以外，剧中萍生与颦娘二人的对唱也是亮点。以后来广为传唱的"慰妻"和"哭坟"为例，萍生在"慰妻"中的【长句二流】："情惆怅，意凄凉，枕冷鸳鸯怜锦帐，巫云锁断翡翠衾寒。燕不双，心愁怆，偷渡银河来探望，强违慈命倍惊惶，为问玉人那病况。妻啊！"还有"哭坟"中的头段："胡不归，胡不归，伤心人似杜鹃啼。人间惨问今何世，泪枯成血唤句好娇妻。妻罢妻，我唤尽千声都不见你来安慰。又怕漂零红粉，恨埋理。胡不归，胡不归，荒林月冷，景凄迷。凄凉忍作回家计，护花无力化春泥。"这些唱段文学性极强，给人以凄美婉转的审美感受。这两个折子戏的经典唱段也成为许多粤曲爱好者必学的曲目。

我们可以从民国时期的一些戏剧评论中看到当时粤剧生旦戏的发展状况。1937年的《十日戏剧》刊载了一篇名为《粤剧的缺点与改良》的文章。该文指出，粤剧的剧本，内容大多数是谈情说爱，几十个剧本之中，很少有其他新鲜的命意。无论是哪一个戏班，所用的剧本，总不外乎"才子落魄，小姐多情，赠金上京考试，及后状元荣归，夫妇团圆"，等等。②同年，罗镇圻的《广东戏与曲概论》一文同样认为，广东戏剧多是"书生落难得女援助而进京中了状元荣归完婚，或公主招驸

① 冯志芬（？—1961），男，生年不详，广东花县人，著名粤剧编剧。代表作品有《胡不归》《王昭君》《貂蝉》等。
② 简秀琼：《粤剧的缺点与改良》，原载《十日戏剧》第一卷第五期（1937年3月29日），见中国戏剧家协会广东分会、广东省文化局戏曲研究室编《广东戏曲史料汇编》（第一辑），内部交流，1963年，第146–151页。

马游花园遇美,男女双方各害了病。等到剧完时,必是有情人终成眷属"①。当然,这样的编剧程式并不是粤剧专属,《粤剧史》曾经总结了粤剧提纲戏中才子佳人戏的编写套路:"书生落难,员外相救,将他收留回家。小姐花园怜才,私定终生,赠银上京。书生上京应试,钦点状元,衣锦还乡,夫妻团圆。"② 1937年,罗镇开在《广东戏与曲概论》一文中说:

> 记者在古历新年休假期中所看的粤剧与所听之广东戏曲多是男女谈情说爱的,其中,对虚伪人世含有讽刺性的,倒要算名歌女花碧侬所唱的戏曲及吕玉霞女士之《一代艺人》了……邝山笑大演《风流地狱》,粤剧在"地狱"也要"风流",确是太可笑了。③

这段话直接反映了当时粤剧演出中生旦戏流行的情况。同年,简秀琼在《粤剧的缺点与改良》一文中说:

> 剧情偏重于三数大艺员,这也是通犯的毛病。无论哪一类戏剧,都要生、旦、丑等各尽所长,才能相衬,苟专注于三数大艺员身上,使他们每幕都有表演,在他自己是力竭声嘶,而观众反觉得讨厌,所以不论哪一出戏剧,最好跑龙套的,也能显示他的身手,像翻筋斗等,那么既可以不令观众讨厌,而艺员又不至于吃力,这是一举两得的方法。④

简秀琼的这段评论,应该与当时粤剧舞台上多演生旦戏和丑生戏有关。因为在戏班中,生、旦、丑角演员的地位很高,所以编剧在编写剧目的时候难免会有量身度戏的情况,以至于这些演员的表演机会极多。相比之下,其他行当的表演则越来越少,这对于以行当表演为基础的排场戏来说并不是一件好事。特别是粤剧从"十大行当"变为"六柱制"之后,这种突出生、旦行当戏的情况越来越严重。这与当时粤剧观众的审美情趣有很大关系。据陈非侬回忆,当时的夫人小姐很喜欢薛觉先的扮相和表演风格:

> 薛仔的演戏天才,不独为班主赏识,而且为当时香港主要的粤剧观众——前座客赏识。这些前座客,多是半山区的富户,例如绅士何东、陈启明、律师冼得芬的家属,他们看戏,一买就是前几行的座位,他们特别关照寰球乐班

① 罗镇开:《广东戏与曲概论》,原载《十日戏剧》一卷三期(1937年),见中国戏剧家协会广东分会、广东省文化局戏曲研究室编《广东戏曲史料汇编》(第一辑),内部交流,1963年,第152—156页。
② 赖伯疆、黄镜明:《粤剧史》,中国戏剧出版社1988年版,第158页。
③ 罗镇开:《广东戏与曲概论》,见中国戏剧家协会广东分会、广东省文化局戏曲研究室编《广东戏曲史料汇编》(第二辑),内部交流,1963年,第155页。
④ 简秀琼:《粤剧的缺点与改良》,见中国戏剧家协会广东分会、广东省文化局戏曲研究室编《广东戏曲史料汇编》(第二辑),内部交流,1963年,第146页。

主,多些让薛演出,因为他们喜欢看薛的扮相俊俏、潇洒风流的演出。①

由于当时欣赏粤剧演出的多数都是一些女眷,因此,她们对于生旦戏的题材与演员风流倜傥的气质有偏爱也就不足为奇了。到了 20 世纪五六十年代,以香港粤剧发展为例,生旦戏演出已经成为粤剧演出的主流。阮兆辉在其著作《生生不息薪火传:粤剧生行基础知识》中说:

> 我出生的时候,粤剧界可以说是被鸳鸯蝴蝶派的故事垄断,是百分之一百的垄断,出出都是生旦谈情戏,不论哪出戏是讲什么国家大事,民族大义,一定要生旦谈情,所有事都与生旦有关,就这样我们损失了很多好故事。《霸王乌江自刎》《赵氏孤儿》《十五贯》等戏,生旦没有什么情可谈,甚至有些戏连花旦也没有,如做三国戏,因为鸳鸯蝴蝶派的垄断,我们损失了很多戏。在一九六九年我搞实验粤剧团的时候,其中一个抱负是希望去改善这个情况,令到粤剧界有更多姿多彩的戏,更多方面,更丰富的戏,重现我们的舞台上。以前古老戏也有些不是生旦谈情的戏,后来因为鸳鸯蝴蝶派的入侵便没有了。②

阮兆辉进入戏行,应该是在 20 世纪 50 年代,当时在香港正是唐涤生剧作最盛之时。陈守仁在《香港粤剧剧目概说:1900—2002》一书中说道:"第二次世界大战结束后,粤剧在香港这个饱历战火的都市里蓄势待发。1950 年代,香港粤剧的编剧、音乐及演员人才辈出,为香港粤剧此后的发展奠定了稳固的基础。"③ 唐涤生与任剑辉、白雪仙的黄金三角组合,代表了香港粤剧的"黄金时代",可以说,他们的成功主要就是依靠生旦戏。唐涤生作为文人转戏曲编剧,其文字功底很好,这与冯志芬的情况相似。实际上,他早期曾当过冯志芬的助手,整理了许多粤剧的传统曲牌,所以对于粤剧的音乐体系和编写套路早就驾轻就熟。他为"任白"组合写了多部颇具影响力的作品,如《红了樱桃碎了心》《李仙传》《胭脂巷口故人来》《三年一哭二郎桥》《琵琶记》《贩马记》《金雀奇缘》《双仙拜月亭》《白兔会》《百花亭赠剑》《红楼梦》《唐伯虎点秋香》《蝶影红梨记》《帝女花》《紫钗记》和《再世红梅记》等。这些作品几乎在香港粤剧史上留下了难以磨灭的印记,对后来香港粤剧创作的风格产生了非常大的影响。而除了剧作以外,促使这种生旦戏极大成功的关键因素无疑是"任白"组合在舞台和银屏上塑造的才子佳人形象。

在"任白"组合之中,最值得一说的是粤剧女文武生任剑辉。有着"戏迷情

① 陈非侬口述,沈吉诚、余慕云编辑,伍荣仲、陈泽蕾重编:《粤剧六十年》,香港中文大学音乐系粤剧研究计划 2007 年版,第 22 页。

② 阮兆辉著、梁宝华编:《生生不息薪火传:粤剧生行基础知识》,香港天地图书有限公司 2017 年版,第 356 页。

③ 陈守仁:《香港粤剧剧目概说:1900—2002》,香港中文大学音乐系粤剧研究计划 2007 年版,第 4 页。

人"之称的任剑辉,是粤剧难得的坤生。她早年学习过马师曾的戏路,后转学名小武桂名扬,有"女桂名扬"之称。实际上,她对粤剧古老排场戏、传统功架非常熟悉,但是她在作品中却比较少展示她的做功,反而是她的唱功以及对人物情感的刻画最为出色,就像本章第二节中所提到的粤剧电影《扎脚刘金定》一样,任剑辉在其中的表演就一改传统剧中小武演员火暴个性的形象,而是增加了幽默感,有了日常生活的情趣。这与当时电影和话剧逐渐兴起、粤剧舞台越来越注重人物内心体验有着直接的关系。名伶们的表演都崇尚自然与贴近生活,这样的表演风格在今天的香港粤剧中还是十分明显的。

由上可见,生旦戏的流行对于粤剧的行当、剧目风格都有很大的影响。另外,生旦戏之所以流行,与生旦对唱名曲的流行是密不可分的。早在志士班时期,粤剧由官话粤剧转为白话粤剧。①

> 1900—1930年代,主要是志士班的政治剧创作时期。志士班的剧作主要是配合当时的辛亥革命,宣传革命思想,启发民智,改变社会风气。……当时演出《盲公问米》之时,为了增强其宣传效果,剧社第一次把粤剧的舞台官话改为广州方言演唱,这次大胆的变革,影响了后面朱次伯、白驹荣等人对粤剧语言的全面变革。②

这种改变使得粤剧改唱平喉,许多知名老倌开创了有自身特色的唱腔流派:

> 著名小生白驹荣,其年轻时代也是志士班"天演台"的学员,跟随"优天影社"的郑君可③学戏。他继承了朱次伯努力以"平喉"取代传统小生的"小嗓",也创设了新的板腔形式以及句式,比如"八字句二黄慢板"等。④

唱腔流派的不断发展,加上唱片业的兴起,使得粤剧行内逐渐呈现"重唱轻做"的趋势,而"唱"的内容,则以爱情戏最受欢迎。

四十年代后期,何非凡⑤的《情僧偷到潇湘馆》连演了三百七十多场,压倒了所有当时其他名演员五光十色的剧目。当时的广州,街头巷尾说"情僧",从广州、香港到周围农村,掀起一股情僧热。这部戏主要的魅力在唱腔,该剧主要唱段"宝玉逃禅"本是旧曲,最早由曲艺名家廖了了⑥演唱,由黄龙唱片

① 即广州方言粤剧。
② 陈守仁:《香港粤剧剧目概说:1900—2002》,香港中文大学音乐系粤剧研究计划2007年版,第1-2页。
③ 郑君可,男,生卒年不详,著名粤剧男花旦。
④ 《中国戏曲志》编辑委员会:《中国戏曲志》(广东卷),中国ISBN中心1993年版,第518页。
⑤ 何非凡(1919—1980),男,原名何贺年,广东东莞人,著名粤剧文武生。代表作品有《舞台春色》《西厢记》《情僧偷到潇湘馆》等。
⑥ 廖了了,基本信息不详。

公司灌成唱片，何非凡后来在廖的指点下，再精心琢磨，成了他红极一时的代表作。①

这种以"主题曲"家喻户晓的路子，后来在粤剧行内蔚然成风，就算是一些古老排场戏，经过创新之后也有了"主题曲"。如本章第二节中所讨论的《正德皇凤阁哭魂归》一剧，最后就特地附上了红线女与新马师曾的生旦对唱主题曲。这从一个侧面说明了粤剧演出中"唱"的重要程度。另外，很多粤剧演员开始以不同的艺术形式展示自己，包括以上资料提及的唱片，还有当时越来越受欢迎的电影。这些新媒介的使用，一方面使得粤剧文化的传播越来越方便、快捷；另一方面使得欣赏唱功成为主流趋势。相比之下，身段动作的作用慢慢被忽视，原来排场戏中间的精彩功架，也逐渐呈现鲜有人问津之势。

总的来说，生旦戏的兴盛、"六柱制"的产生以及"重唱轻做"趋势的主流化，对粤剧排场的传承有以下两点影响：其一，制约了剧目创作的题材，使得除了家庭、伦理、爱情题材之外的排场甚少上演，以致失传；其二，重唱轻做，身段动作被简化，排场中的功架被简化或者摒弃。

三、近代粤剧改良运动对于粤剧排场传承的影响

1936年，薛觉先曾在赴美访问之后发表了一篇名为《南游旨趣》的文章，刊载于《觉先声旅行剧团特刊》，他在文章中对于个人改良粤剧的决心做了一个全面的发声：

> 国家强盛之道，不在坚甲利兵，而在教育普及，人类进化之机，不贵物质进步，而贵风俗文明，此中外哲者之所公认也。戏剧虽云小道，实能易俗移风，为社会教育之利器，功莫大焉。……觉先不敏，幼研乐歌，即欲改革戏剧，破除陋习，灌输剧员之学识，修养剧员之人格，提高剧员之地位，以兴起国人注重戏剧教育之观念。奋斗十余年矣！其效仍尧尧也，然讵敢以畏难而释斯责。年来融会南北戏剧之精华，综合中西音乐而制曲，凡演一剧，必有一剧之宗旨，每饰一角，必尽一角之个性。……觉先之志，不独欲合南北剧为一家，尤综中西剧为全体，裁长补短，去粕存精，使吾国戏剧成为世界公共之戏剧，使吾国艺术成为世界最高之艺术。②

在这篇文章中，薛觉先提到了他个人认为的粤剧应该予以改变的主要方向：一

① 郭秉箴：《粤剧风格论》，见郭秉箴《粤剧艺术论》，中国戏剧出版社1988年版，第83页。
② 薛觉先：《南游旨趣》，原载《觉先声旅行剧团特刊》（1936年），见中国戏剧家协会广东分会、广东省文化局戏曲研究室编《广东戏曲史料汇编》（第一辑），内部交流，1963年，第143-144页。

是融会南北戏剧之精华；二是综合中西音乐之精粹；三是改良粤剧的编剧制度，并且强调每一个戏剧人物的个性。他所提到的这三点，可以说代表了20世纪二三十年代粤剧改良的三个最主要方面。而这三个方面的改革都对粤剧排场的传承与发展产生了极大的影响。

（一）"南撞北"潮流的兴起

在粤剧行内，有一个俗语，叫作"南撞北"，蔡孝本所著的《戏人戏语——粤剧掌故趣闻轶事》对这个词做出了如下解释：

> 南撞北，原本指广州天气现象。广州属于季风性气候，每当南方海洋暖风碰到北方南下的冷空气时，人体受到影响，容易风湿骨痛。民间将此天气称为"南（风）撞北（风）"。粤剧戏班自20世纪二三十年代开始，大量学习、借鉴吸收京剧的表演艺术，将包括"把子"、跟斗、武打套路、身段程式，以及化妆、服装、道具使用等各方面的元素，全盘运用到粤剧的舞台表演中。传统粤剧有一套南派技击性武技，而新潮的艺人则把京剧的武打招式与传统粤剧的南派武技结合起来在舞台上表演，引起了当时戏行前辈的不满，他们认为把粤剧南派与京剧北派合在一起变成不南不北的"四不像"，并把这种现象比喻为"南（派）撞北（派）"。①

"南撞北"潮流的兴起，要从以薛觉先为代表的粤剧演员对粤剧的改良运动说起。最早把京剧的各种武功、功架引入粤剧的演员应该是薛觉先，他以自己在粤剧梨园界的极大影响力，加之在粤剧观众中的号召力，使得自己的粤剧改良活动获得了极大的反响。薛觉明在《薛觉先的舞台生涯》一文中曾指出：

> 从前粤剧是没有"打北派"的表演的，薛觉先首先将北派的武技搬到粤剧里来，如《枪逃安殿宝》《白水滩》《三本铁公鸡》等武戏的开打是广东观众最欢迎的。虽然当时的武场场面还没有今天的宏大，但无论什么戏有了它观众才满足。由于薛觉先醉心京剧的表演艺术，除了武戏之外，在文场里也尽量将京剧的舞蹈搬了过来，就算一举手一投足也要带些京剧味，因此潮流所趋，影响所及，大多数粤剧艺人，无不争相摹仿。②

南北派在粤剧表演中碰撞最明显的应该就是武场表演，比如阮兆辉先生论及"南派北派"，提出过两派武术的最大不同：

> 尤其是武术方面，我们是有很多"南派"的拳套在里面，就算是打把子

① 蔡孝本：《戏人戏语——粤剧掌故趣闻轶事》，广州出版社2015年版，第87页。
② 薛觉明：《薛觉先的舞台生涯》，见王文全、梁威《粤剧春秋》（《广州文史资料》第四十二辑），广东人民出版社1990年版，第211页。

（即我们俗称的把子功），以揸枪的那只手计，我们是右手在前，左手在后。京班刚好掉转，左手是前手，右手在后，这个是最大的分别。京班是花巧比较多，他们讲求好看，顺溜，"南派"讲求气势，一打出去，讲求眼神、马步，所以"南派"给人的感觉是硬桥硬马，比较粗的，京班比较幼细，比较花巧。①

由此可见，当时薛觉先在粤剧中加入京剧的武打，应该是为了令整部戏的功架、武功打斗更加美观。薛觉先引入京剧的武功，主要方式是创作一些展示新武功的剧目，如《枪逃安殿宝》《白水滩》《三本铁公鸡》《秦淮月》等，都是当时他演出的代表剧目。这些剧目因为加插了北派排场而获得了好评。"《秦淮月》一剧演出，因有爱国情绪，且加插北剧排场，因而旺台，不弱于【日月星】班。薛觉先见猎心喜，以拍电影合同当有余暇，决重组【觉先声剧团】以与【日月星】剧团对抗。"②这篇资料来自南海十三郎名为《薛觉先与桂名扬争雄》的一篇文章，可见当时大老倌之间对于票房的争抢十分激烈。如果加入"北派排场"，是非常吸引观众眼球的做法，这佐证了当时粤剧中加入"北派"之大势。另外，薛觉先以"万能老倌"闻名，其有着高超的"跷功"，"那时乐善戏院与海珠戏院争观众，特演大会串一台，由薛觉先、白驹荣、廖侠怀合演，并有黄千岁③、小珊珊④、浓艳香⑤拍演，点演新剧，以曾经灌片之剧本为号召，借以吸引观众。因为花旦甚轻，决以薛觉先反串花旦，白驹荣有小生王之称，亦有相当号召力，况其灌片曲有《苏小妹三难新郎》《杜十娘怒沉百宝箱》《柴米夫妻》《高君保私探营房》，套套均为观众唱诵，故以之编剧，以搏观众，果得旺台。尤以《高君保私探营房》，薛觉先反串刘金定，踩桥扎脚，大打北派，即花旦亦无能比艺术"⑥，可见薛觉先对北派的学习之决心。这种学习北派的风气，在当时给观众们带来了新鲜感，可以说愈演愈烈，有些戏剧界人士还提出了南北戏合演的可能性，这种演戏形式被称为"南北联表剧"。

任护花在《南北联表剧述略》中用全篇文章分析了南北伶人合演的好处，他首先认为粤剧学习北派有深刻的历史原因：

① 阮兆辉著、梁宝华编：《生生不息薪火传：粤剧生行基础知识》，香港天地图书有限公司2017年版，第358页。
② 南海十三郎：《薛觉先与桂名扬争雄》，见《小兰斋杂记：梨园好戏》，商务印书馆（香港）2016年版，第60页。
③ 黄千岁，男，生卒年不详，著名电影演员。代表作品有《红菱血》《紫霞杯》《凤阁恩仇未了情》等。
④ 小珊珊基本信息不详。
⑤ 浓艳香，女，生卒年不详，著名粤剧花旦。代表作品有《苏武牧羊》《三娘教子》等。
⑥ 南海十三郎：《小兰斋杂记：梨园好戏》，商务印书馆（香港）2016年版，第77页。

> 惟论粤中梨园,溯其源始,亦仿诸江汉红船流入珠江,粤中梨园以兴,其始粤伶登场唱造,悉以北剧为师,念白(即道白)与歌曲如四平调(粤梨园所谓西皮,北人本曰四平,转为粤语,乃作西皮音)等,莫非仿其音韵,递嬗至今,剧风大异,乃自成一格而与北剧分庭抗礼。然而粤舞台之念白,今尚有"戏场官话"之称,不南不北,未免可笑。①

任护花是民国时期广州著名的戏剧、影视评论人,其不仅兼任导演,也兼任演员、编剧,对当时的剧坛可谓非常关注。薛觉先作为当时炙手可热的明星,在戏剧舞台上可以说是无比重要的。从开篇任护花对粤剧"溯源"来看,他对粤剧当时尚有舞台官话的情况是不以为然的,认为是"不南不北"。他指出,京剧作为"国粹艺术者",粤剧是"较京剧远逊"的,而北人无法欣赏粤剧、南人无法欣赏京剧都是一种遗憾,所以他非常赞成"南北联表剧"这种演剧方式。同时,他指出,这种演剧方式是有一定的原则的:"今非欲使粤剧之彻底改造,而欲使粤人领略北剧之精彩,又非欲使北剧与粤剧同化,而欲使北人亦不致为粤剧之门外汉。"②

他在文章中还详细讲述了这种表演的可行性:

> 至于人物名称南北互异者,两伶对答间,亦可各道其适,务使南北人观剧者皆洞然于其所称之任何事物,则于歌剧情节,俱无隔阂不明处,道白既通晓,造工表情之领略,自不在论。惟唱曲一层,粤人不能听北人歌,北人亦不能听粤人歌,则拟另订一简便方法,由舞台将所演歌剧中之曲本,临时印发于观众,或刊于戏报上,使北伶所奏者,粤人得阅曲本以聆其歌,粤伶所奏者,北人以得阅曲本以聆其歌。③

他提出用刊印曲本的方式使得北人和粤人可以共同观赏联表剧。除此之外,他还列出了粤剧与京剧可以联表的一些剧目和角色分配:

> 惟联表剧之取材,必当采择北剧舞台与粤剧舞台向有公演者,乃可引起南北人观剧兴趣。戏剧名目各有不同,则分别南北舞台之习称,一并标榜。关于联表剧所适宜之出头,略举如下:《潘金莲》一剧,粤剧为《武松杀嫂》,剧中主角为武氏兄弟与西门庆及潘金莲、王婆等五人,如联表剧则以粤伶饰武大、武二、潘金莲,北伶饰西门庆、王婆;或以粤伶饰西门庆、王婆,而北伶

① 任护花:《南北联表剧述略》,原载《伶星杂志两周年纪念专刊》(1933),见中国戏剧家协会广东分会、广东省文化局戏曲研究室编《广东戏曲史料汇编》(第二辑),内部交流,1963年,第128-131页。
② 任护花:《南北联表剧述略》,原载《伶星杂志两周年纪念专刊》(1933),见中国戏剧家协会广东分会、广东省文化局戏曲研究室编《广东戏曲史料汇编》(第二辑),内部交流,1963年,第128-131页。
③ 任护花:《南北联表剧述略》,原载《伶星杂志两周年纪念专刊》(1933),见中国戏剧家协会广东分会、广东省文化局戏曲研究室编《广东戏曲史料汇编》(第二辑),内部交流,1963年,第128-131页。

饰武大、武二、潘金莲，随便配置，即照潘金莲故事情节表演。《斩龙炮》一剧，粤剧为《陶三春困城》……《刘玄德过江招亲》一剧，粤剧或作《三气周瑜》之一节……以上为北剧与粤剧舞台向有表演者，且为时尚之生旦戏。至于北剧之独称者，如《坐楼杀惜》……均适用联表，而粤伶去男角，北伶去女角，或北伶去男角，粤伶饰女角，无不可，惟于演唱时间，粤伶与北伶之对答，必须清晰流利。①

从任护花的这篇文章中可见当时很多专业的戏剧界人士，抑或非专业的观众群体，对于粤剧吸收"北剧"文化都表示欢迎。这种学习北派程式的做法，直接影响到了粤剧自身排场的传承。在粤剧排场中，其武技是以南派武功为基础的，如陈非侬就曾说：

洪拳是广东著名的拳术之一。洪拳的基础是"扎马"。"扎马"锻炼腰力和腿力。"扎马"扎得好，腰力腿力自然好。粤剧不少的功架，例如"单脚企""打大翻"等，都需要好的腰力和腿力，因此，粤剧伶人多数学习洪拳。②

而掺杂了北派的粤剧排场则会失去原来的风格，甚至不能够再被称为粤剧排场，对于这一点，阮兆辉先生曾经在排场戏《武松》的重排心得中说道：

说起扮演武松这个角色的著名演员，比如说祥叔（新马师曾），他演的武松已经挺好了，但是也有北派的影子在里面，因为他学戏的时候就已经接触北派的东西了。还有一个时代更久远的，那就是关德兴，关德兴演的武松是纯南派的，你看他演武松，真的感觉是凶神恶煞可以打死一只老虎的样子。③

从阮兆辉的描述中可见，粤剧行内对于粤剧排场的认知，不仅仅是要"形似"，其传承的核心在于"神似"。而对于北派的学习，恰巧大大影响了排场的"神似"程度。

（二）外形千奇百怪的粤剧

20世纪二三十年代的粤剧改良，先从外表的改变开始，主要体现在舞台上出现的种种吸引观众的噱头，如奇幻的舞台效果、西洋乐器伴奏、华丽或者超脱时代背景的戏服等。当时的很多戏剧界评论家或者是编剧家都对这些现象做出了评论。从伴奏来说，当时薛觉先吸取了西洋乐器。为了对粤剧进行改良，他取消了嘈杂的锣鼓，只以音乐伴奏。如当时名为"梨园黄叟"的戏剧评论人曾发文："《白金龙》

① 任护花：《南北联表剧述略》，原载《伶星杂志两周年纪念专刊》（1933），见中国戏剧家协会广东分会、广东省文化局戏曲研究室编《广东戏曲史料汇编》（第二辑），内部交流，1963年，第128—131页。

② 陈非侬口述，沈吉诚、余慕云编辑，伍荣仲、陈泽蕾重编《粤剧六十年》，香港中文大学音乐系粤剧研究计划2007年版，第92页。

③ 出自阮兆辉口述。

之后，《还花债》一剧，也曾轰动一时，盖此剧完全摒去嘈杂之锣鼓不用，而独用全部西乐以配奏，卖座成绩，《白金龙》之外，首推此剧。"① 看来当时这种做法得到了一部分观众的喜爱。

1933年，巴金在《伶星杂志两周年纪念专刊》上发表了名为《薛觉先》的文章，这篇文章看似一篇游记，却真实记录了当时薛觉先演出《华丽缘》的现场状况：

> 然而薛觉先出来了：高底靴，绣花长袍，两根野鸡翎插在头上；长脸，两道竖起的长眉，不是近代人的装束，不是近代人的样貌。他和别的角色不同，他张开嘴唱的时候，舞台上就多了一个人来拉提琴，这似乎是专门为他预备的。②

从这里可以看出，音乐伴奏方面，薛觉先引进了西洋乐器为他个人的演唱伴奏，取代了粤剧传统的"大锣大鼓"，这应该是为了配合他个人风流潇洒的舞台风格而专门设计的。另外，薛觉先虽然穿着戏曲传统的衣冠，但是其他配角却穿着近代服装：

> 先出来的是官，官自然戴纱帽，穿高底靴，后面跟着四个小兵。接着又出来漂亮的女人（叫这做女人并不恰当，这是男人扮的）。女人穿旗袍，短发，完全是近代的装束！这两个隔了好几个世纪的男女居然对面谈话了，似乎没人觉得奇怪。③

可见，在当时以薛觉先为主角的演出中，他的唱腔摒弃了传统的锣鼓，而只使用小提琴伴奏。除此之外，还出现了很多奇怪的景象，比如薛觉先穿着传统的戏服，但是其他演员的穿着却千奇百怪。这一景象并不独出现在薛觉先剧的舞台上，当时很多戏剧评论者都对这样的景象感到匪夷所思。如1929年发表的《怎样来改良粤剧》一文对粤剧在改良中出现的种种怪象做出了抨击：

> 有一出粤剧，里面饰演父亲的是古式戏装，儿子是草帽下拖一条辫子，女儿是高跟鞋。三个时代的人站在一起，这种情形的我见过不少。有一回见某伶演《唐明皇游月宫》，嫦娥扮个西妇，用洋乐来跳舞。又有一回看电影的《孟

① 梨园黄叟：《薛觉先大事记：白金龙男主角小史》，原载《伶星杂志两周年纪念专刊》（1933），见中国戏剧家协会广东分会、广东省文化局戏曲研究室编《广东戏曲史料汇编》（第二辑），内部交流，1963年，第135—136页。

② 巴金：《薛觉先》，原载《伶星杂志两周年纪念专刊》（1933），见中国戏剧家协会广东分会、广东省文化局戏曲研究室编《广东戏曲史料汇编》（第二辑），内部交流，1963年，第90—93页。

③ 巴金：《薛觉先》，原载《伶星杂志两周年纪念专刊》（1933），见中国戏剧家协会广东分会、广东省文化局戏曲研究室编《广东戏曲史料汇编》（第二辑），内部交流，1963年，第90—93页。

姜女寻夫》，见有许多穿高跟鞋的女子，和穿小褂的男人，围着看秦始皇的告示。又如前文说《难分真假泪》的皇帝扮使妈，真不胜其指摘。①

又如同年发表的《不堪承教之〈赵子龙〉》一文，也描述了相似的景象：

> 他们的服饰呢？同时一个家庭，站在一起的三个人，老头子穿着明元以前的宽袍大袖头带乌纱帽，他的儿子则小背心，大褂长衫，瓜皮小帽，垂着辫子，作清朝装束，他的媳妇则穿起最近上海刚出品的旗袍，高跟鞋子，于是乎同时站在一起的三个人，便相差数百年了。这都是粤剧的特色。布景，几个打赤膊的下等人在两旁乱拉绳子，乱搬椅桌，《貂蝉拜月》，花园幕景上绘画着无数灯泡。此外，演唐朝故事，丫头会高呼警察捉人，这些也是粤剧不通的地方。②

可见，在当时的粤剧舞台上，这种完全打破了传统粤剧服饰形制的想象，就是当时粤剧改良运动的一个方面，而且从服饰到舞台布景，都彻底颠覆了传统。粤剧编剧南海十三郎就曾撰文，写当时薛觉先演出《白金龙》，竟打算将真的马匹牵上舞台：

> 全剧都是时装，临刑一幕，本来由靓仙骑生马出场，后来因为恐怕马儿听见锣鼓在舞台乱跳控制不住，故此把真马拉到戏院门口做宣传，却骑假马演剧，也收宣传之效，可见观众有好奇心，要是演时装剧而有新鲜排场，一定会旺台的。③

南海十三郎作为觉先声剧团的御用编剧，可谓深谙当时粤剧行内剧目的商业运作模式。这些粤剧的改良运动，一是一些知名演员真的看到了粤剧的一些问题，进而求新；二是在激烈的商业化表演竞争中，各班社为了争抢观众而做出的种种"惊人之举"，就像这匹马，虽然最终没能牵上舞台，但是拉到戏院门口做宣传，也收到了宣传之效。总之，无论是新的剧情、新的服装、新的舞台布景抑或新的排场，都是为了吸引观众。在这种潮流之下，音乐伴奏的改变、舞台上的奇装异服、西式的布景舞美，从侧面对粤剧排场的传承造成了一定影响。一方面，音乐的改变使得粤剧排场传统的"大锣大鼓"逐渐被西洋乐器或小曲伴奏所取代，导致一些传统的曲牌在粤剧演出中消失。另一方面，服装布景的改变，也对演员的虚拟化表演造成一定影响。

① 易建庵：《怎样来改良粤剧》，见中国戏剧家协会广东分会、广东省文化局戏曲研究室编《广东戏曲史料汇编》（第二辑），内部交流，1963年，第57页。
② 海角诗人：《不堪承教之〈赵子龙〉》，见中国戏剧家协会广东分会、广东省文化局戏曲研究室编《广东戏曲史料汇编》（第二辑），内部交流，1963年，第44页。
③ 南海十三郎：《小兰斋杂记：梨园好戏》，商务印书馆（香港）2016年版，第50页。

(三) 强调个性，打倒"图案式表演"

与以上的两点相呼应的，是当时社会对于粤剧传统桎梏的全盘否定。当时很多剧评人在《伶星》《十日戏剧》等杂志上刊文，表达对粤剧固守传统、剧情单一、人物形象脸谱化的不满，而这种不满最终延伸至对粤剧"图案式表演"的批判上。如1933年，《伶星杂志两周年纪念专刊》就刊登了笔名为元始天尊的剧评人一篇名为《粤剧站在生死关头》的文章，文章不仅对当时粤剧剧坛中的种种黑暗现象做了批评，而且对粤剧排场表演也进行了批判：

> 而其所谓大老倌则认叔父，讲行头，死守着旧排场（图案式的表演），为独一无二的本领，毕生自豪的获符。①

文章批评一些"所谓大老倌"对于"图案式的表演"的坚持就是一种陋习，更批评一些使用提纲编剧的"粤班编剧大家"是"但求一纸提纲，换得几个面包，伤风败俗，所不计也"。这一次的批评浪潮主要针对的是粤剧传统剧目中过于程式化的编剧模式及其相应产生的排场表演。很明显，在20世纪二三十年代，社会正在发生巨变，人们已经不能满足于单一的剧情套路和人物形象，以及传统的表演方式。

> 关于粤剧的唱做，如今要找一个客观上的事实论断，很不容易，只好拿事实来比较，从根本上说，粤剧的动作是绝不艺术的。因为粤剧的动作，简直是没有变化，板滞得很。这种板滞的动作，实在不够描写个性，宣达感情。这个原因是无所谓粤剧，不过因袭来的汉剧昆剧，各取一些，配合粤人需要的材料而成立的，分子是驳杂不纯，拼凑着用，断没有完全无缺的道理，于是成了非驴非马的样子。结果只可是拿一定的图案做规矩，小生、小武、花旦，都有一定的身段做作，没有因剧中人的身份而变通的。拿一个"小生"的动作，就可以代表古今一辈的小生人物，这自然根本不对。《桂枝写状》里头的宝童，和《武松杀嫂》里的西门庆，是一样的态度。《西厢待月》的张生和《黛玉葬花》的宝玉，和《唐明皇》里的明皇，是一样的态度。没法把剧中人的身份个性描写得出来的，其他各种角色都是如此。这是粤剧根本艺术缺乏的地方。②

易建庵在其所作的《怎样来改良粤剧》一文中所说的这段话，从根本上来说就是反对"图案式表演"，而其中描述的"拿一个'小生'的动作，就可以代表古今

① 元始天尊：《粤剧站在生死关头》，见中国戏剧家协会广东分会、广东省文化局戏曲研究室编《广东戏曲史料汇编》（第二辑），内部交流，1963年，第112—113页。

② 易建庵：《怎样来改良粤剧》，见中国戏剧家协会广东分会、广东省文化局戏曲研究室编《广东戏曲史料汇编》（第二辑），内部交流，1963年，第57页。

一辈的小生人物"无非就是粤剧排场中表演的惯用之法。排场中几乎最有借鉴价值的就是典型的人物和典型的情节。然而,这种戏曲独有的从行当入手体验人物的方法却被当时的许多剧评人所诟病。面对当时戏剧评论界的批评声,当时的知名演员也有反省。1931年,马师曾发了一篇名为《我的新剧谈》的文章,对于模式化的表演、模式化的角色明确提出反对:

> 近年来,中外的交通,多么利便,生活的变迁,多么剧烈,我们的伶人,依然死守着什么场口步武的成法,什么靶子演唱的老例,纯粹用图案做脊椎,绝不能站起来自称艺术,在此电影戏和舞台戏竞争剧烈当中,哪有不一败涂地的道理呢?①

马师曾在之后的演出中,或许践行了打倒"图案式表演"的一些做法,他与薛觉先一样,都在新剧目创作上投入甚多,组织了自己的编剧家团队,量身定做戏码,发奋图强。他"曾在戏班中首创'编剧部',拨出专款,作为创作人员活动专用,特地聘请陈天纵、冯显洲、黄金台等人为专业编剧,他也亲自撰写剧本或与人合作编剧。先后编演了《佳偶兵戎》《贼王子》《呆佬拜寿》《花蝴蝶》和《红玫瑰》等多出古今中外题材的新剧,深受观众欢迎"②。这些作品的成功,都在一定程度上使得粤剧市场在一段时期内达到了非常繁荣的状态。

以上是粤剧在20世纪二三十年代的三个主要改良方向,这些改良在今天仍影响着粤剧的发展。虽然当时的改革是随着时代大潮应运而生,但是我们也要看到,无论是"南撞北"的实验、伴奏音乐和舞台服装的大胆改变,还是对排场表演方式极力抨击,都有一丝仓促的意味。事实上,同时代的一些戏剧大师对粤剧的这种激进改良有过不同的看法。欧阳予倩曾针对粤剧吸收借鉴京剧的现象,写过《粤剧北剧化的研究》一文,文中指出:

> 北剧入粤,并不是今日始,从前早已有过。只二十年来,大家都在趋重写实,所以没人理会。可是粤剧始终游移两可,写实又不能彻底,结果,弄成莫名其妙的不调和。无论服装举动,一切都是不新不旧,当新艺术看太幼稚,当旧艺术看又不成器。因此有识之士深怀不满,便想拿北剧工整的格律来救其弊,甚至于有些从北平来的先生们,还想招些广东学生到北平留学。这当然是一种偏见,未免太好笑了……用整个北剧来替代,确是大错误而且绝对不

① 马师曾:《我的新剧谈》,见中国戏剧家协会广东分会、广东省文化局戏曲研究室编《广东戏曲史料汇编》(第二辑),内部交流,1963年,第85页。

② 崔颂明:《图说薛觉先艺术人生》,广东八和会馆印制,2013年,第108页。

可能。①

而实际上,我们知道,薛觉先、马师曾之辈,以他们粤剧功底之深厚,也不会完全蔑视粤剧自身的美。薛觉先大力推崇北派之时,也曾说"南派是方的美,北派是圆的美"。他在观看粤剧小武桂名扬的演出后,惊叹于桂名扬精湛的南派表演技艺,也虚心求教。麦啸霞在旁观了马师曾的一系列新剧之后,指出马氏提出"打倒图案式表演"的自相矛盾之处:

> 马师曾致力改良戏剧,不自今始,中国戏剧运动功劳簿中他当然是前列有数人物,此次毅然以美游所得经验,实行改良粤剧,魄力固足惊人,就以舞台装置而言,亦有优异成绩,本来这样是很容易踏上成功之路的,可惜马氏改革心急,不循正当步骤,陈义过高,不合俗眼,其中最大错误,尤以打倒图案化表演为目标,他忽略了图案表演正是中国剧的最优点,图案表演打倒了,中国戏剧的精神便完全丧失,中国剧的独特作风也随之灭亡。同时,他连自己也忘记了,他之所为成名的要素,强半是得力在长于图案表演,假使《佳偶兵戎》没有城下练兵的图案化扎架,此剧未必如此动人,假使《花蝴蝶》没有忠义堂讲武的图案化扎架,《花蝴蝶》也未必会如许出色,他一生表演特长,都全在步武身形造手与锣鼓节奏异常合拍,如刀切一样齐的爽脆,这即是说他以图案化表演优异博得一般的观众赞美和拥戴,他若要打倒了图案化表演,便无异于打倒自己!马师曾连自己都打倒了,他的改良新剧还有什么功可成?②

麦啸霞的这段话可谓一针见血地指出了粤剧中"图案式表演"的必要性,"他忽略了图案表演正是中国剧的最优点,图案表演打倒了,中国戏剧的精神便完全丧失,中国剧的独特作风也随之灭亡",这句话道出了粤剧改良中盲目之处。20世纪初的粤剧改良运动,对粤剧排场最直接的打击就是"打倒图案式表演"的种种举措。而从这段话也可见,就算是粤剧改良之风再盛,排场、图案式表演都是所有演员们无法回避的表演之根基。

① 欧阳予倩:《粤剧北剧化的研究》,原载《戏剧》1929年第1期,见中国戏剧家协会广东分会、广东省文化局戏曲研究室编《广东戏曲史料汇编》(第二辑),内部交流,1963年,第79-81页。

② 麦啸霞:《挽救中国戏剧之危亡》,原载《伶星杂志两周年纪念专刊》(1933),见中国戏剧家协会广东分会、广东省文化局戏曲研究室编《广东戏曲史料汇编》(第二辑),内部交流,1963年,第101-111页。

第三节　粤剧传统排场的创新

排场作为一种表演素材，在很长时期里都是粤剧演员、编剧必须掌握的。排场对于剧目创作的意义，有时候起着决定作用。在今天的粤剧舞台上，排场依然被不断借用，可以说，在这样的创作背景下，很多传统排场被很好地继承了。除了借用传统排场以外，我们也可以看到，从20世纪50年代开始，很多传统排场、排场戏在优秀演员的演绎下，开始在剧情或者表演方式上发生改变，并且呈现不同的审美风格，这种改变主要表现在以下两个方面。

（1）因为传播媒介的发展和新艺术形式的影响，一些排场戏开始出现风格各异的改编，情节上发生了变化。

（2）一些排场戏的情节虽然没有改变，但是表演方式却发生了较大的变化。

以香港的粤剧电影对排场戏的移植来说，一些排场戏在经过再创作之后，开始有了或者幽默，或者十分悲情的艺术风格，这与这些剧目原本的审美风格是十分不同的。不同艺术媒介的改编，给了一些传统排场戏新的艺术生命。另外，现代价值观对传统价值观念的冲突，也促使一些排场在表演上发生了很大的改变。结合实例分析这些创新和审美风格的改变，我们可以对新时期粤剧创作中的传统排场有一个新的理解。

一、20世纪30至50年代香港粤剧排场戏审美风格的变化——以粤剧《酒楼戏凤》《刘金定斩四门》与《四郎探母》为例

香港粤剧创作一直都以锐意创新为标志。作为文化混杂之地，香港的粤剧发展一直受到西方文化的影响，剧目创作不仅有新编传统戏，还有从外国小说、电影、戏剧作品中移植的新作。传统排场与排场戏，在香港剧作家和演员的再创作中，也呈现出不同的艺术风貌，我们可以从20世纪30至50年代的香港粤剧电影以及改编剧本中看到这些改变。

（一）《酒楼戏凤》：被改写的爱情悲剧

在清代唐英所撰的《梅龙镇》一剧中，其剧情共四出，分别是"投店""戏凤""失更"和"封舅"。其中，"戏凤"为最经常上演的折子戏，其保存度最高，流传度也最广。从表演上来说，各剧种也基本上一致。此剧在京剧中为《游龙戏凤》，是全本《白凤冢》中的一折，取材于《正德游龙宝卷》。剧情描述正德皇帝

乔装为军官出游。一日，行至宣化府，投宿梅龙镇李龙客店中。恰逢李龙外出守夜，吩咐其妹妹李凤照看客店。正德皇帝见李凤貌美，于是故意与她戏耍。李凤后跑回卧室，正德皇帝追来，李凤正要呼喊之时，正德皇帝亮出衮龙袍，告知其身份。李凤忙跪下求封，正德皇帝封她为嬉耍宫妃。

在粤剧演出史上，此剧名为《酒楼戏凤》，是非常重要的一出戏。因为其剧情非常通俗，在很长一段时期是经常上演的一出传统排场戏。如清末粤剧《过山班》在农闲季节酬神或庆祝神诞演出时，一般有一定的程序：

> 每台开锣的第一晚，例必先演《六国大封相》。在这出戏内，全班艺人都须参加演出；其次，演昆腔三出头，如《祭江》《灞桥》（即《关公送嫂》）《访贤》《寻亲》等一类昆腔剧目；然后是打武、开套，如《义薄云天》《大闹黄花山》等；接着才是粤剧三出头，如《酒楼戏凤》《离恨天》《金莲戏叔》等。其他几晚，则只演粤剧三出头、打武、开套等。①

从这段资料可见，粤剧三出头的剧目都是比较市井气息的风情戏，这应该与当时观众的喜好有关。本书第三章通过分析《俗文学丛刊》收录的《酒楼戏凤》剧本，可以看到当时粤剧对于"游龙戏凤"故事的改编是偏向于传统的"一夫二妻"大团圆结局的。剧中不仅有传统的"投河收干女"情节，其情节发展也是明清传奇的"双线"叙事模式。这与京剧全本戏《白凤冢》简直呈现了相反的艺术风格。在《白凤冢》中，正德皇帝行至居庸关便又结识了一个绝色美女，他就把李凤一人扔下走了。过了一年，李凤在居庸关生下一男孩后郁闷而死。当地百姓为李凤在居庸关南山坡上立坟，因坟上长满白草，故称"白凤冢"。原本的悲剧到了粤剧舞台上却变成了"大团圆"，这不得不说清代粤剧逐渐有了地方特色。

到了20世纪30至40年代，原本的粤剧《酒楼戏凤》由觉先声剧团的御用编剧冯志芬重新编剧为《游龙戏凤》，并由薛觉先、廖侠怀、上海妹等知名大老倌作为此剧的开山演员。《游龙戏凤》故事内容较《酒楼戏凤》呈现出一种现实主义的批判精神。故事中，正德皇帝与李凤两情相悦后，李凤被册封为妃。正德皇帝还将彭侍郎之女介绍给李凤之兄李龙，并为二人主婚。不料彭与权奸刘瑾狼狈为奸，既知正德皇帝行踪，乃劫驾叛乱，幸周勇苦战，保驾得脱。太师梁储奉太后之命促驾还京，更为断绝正德恋李凤之心，传太后旨命李凤刺目进呈，李凤因而身死，而正德皇帝犹未知。李龙恨君王薄幸，宫闱诉冤。正德皇帝大悲，后二次下江南，御祭李凤，并赐李龙完婚。与这部戏剧情相似的还有孙颂文忆述、钟启南记录的整理

① 刘国兴：《粤剧的戏班和戏院》，见谢彬筹、陈超平编《粤剧研究文选》（二），广州市文艺创作研究所、香港公元出版有限公司2008年版，第475－513页。

本，又名《李凤刺目》，刊入1962年《粤剧传统剧目汇编》第8册。不过在《李凤刺目》剧中，李凤被正德皇帝带进宫居住，却被中宫皇后不容。皇后进言皇太后，逼迫李凤刺目，又设计让李凤误以为皇帝对她已经绝情，于是自刺双目，刺喉自尽而亡。死前更是控诉："奴今一死，逃脱人间苦难，避了那帮虎豹豺狼！"颇有以死相拼的意味。而且《李凤刺目》中并无皇帝祭奠李凤并赐婚李龙的情节。

虽然这个剧目的演出本多有不同，但是我们可以看到，从20世纪初开始，这个剧目在粤剧舞台上地方化的演变过程：从风情喜剧到宫廷斗争悲剧。现《粤剧三百本》中所载的《正德皇凤阁哭魂归》，实际上就是冯志芬编剧的版本，是新马师曾与红线女、梁醒波、文觉非、罗艳卿①、张醒非②等演员的演出本。在这部戏中，李凤的形象明显从一个少不更事的乡村酒家姑娘变成一个心思玲珑、有野心的年轻女子，如剧本中有一段【滚花】："我决志非君王不嫁，否则宁愿不嫁终身。亚哥你亦关照我有此一朝，个阵连你都好福分。"这段唱词对于一个酒家女来说未免不太合适，但可以看到编剧想以此来突出李凤悲剧结局的意图。在这部戏的结尾，正德皇帝从李龙口中得知李凤已经被逼身亡，在悲痛之中似看见李凤的魂魄向他走来，控诉他的负心薄幸："你早知贵贱悬殊，万唔应把奴勾引。"而正德皇帝也伤心道："孤实负娇已甚，纵为娇死亦心甘。只盼娇此后不怨孤王，我便无事不能答允。"这段凄美的"魂归"对唱，也给这部戏增添了悲剧色彩。自此，正德皇帝与李凤的风流传说，在粤剧舞台上变成了至死不渝的爱情悲剧。

（二）《扎脚刘金定》《四郎探母》：戏谑的英雄

前面通过分析《酒楼戏凤》作为传统排场戏的风格转变，我们看到一部分传统剧目改编向着爱情悲剧的方向发展。而另有排场戏在改编之后则呈现出风情喜剧的效果，我们以粤剧《扎脚刘金定》《四郎探母》为例。1958年上映的《扎脚刘金定》，由黄鹤声导演，任剑辉与余丽珍③主演，其故事托生于传统的《刘金定斩四门》剧，但是在审美风格上则完全不同。原剧中，刘金定在双锁山立招夫牌招亲，招夫牌却被高君保打烂，由此两人成为欢喜冤家。此剧一人相遇、结亲一段使用了传统粤剧排场"风流战"，有固定的演出模式。后高君保寿州救驾却病倒，刘金定得知后赶往寿州，将东、南、西、北城门杀遍，最终面圣进城探望君保。另有《高君保私探营房》一剧，为此剧的后续，也是传统排场戏。

① 罗艳卿（1929—），女，广东顺德人，著名粤剧花旦。代表作品有《刘金定斩四门》《醉打金枝》《樊梨花》等。
② 张醒非，男，生卒年不详，著名粤剧小武、丑生。代表作品有《刘金定斩四门》《金丝蝴蝶》等。
③ 余丽珍（1915—2004），女，著名粤剧花旦、刀马旦。代表作品有《十奏严嵩》《光绪皇夜祭珍妃》《扎脚刘金定》等。

在电影《扎脚刘金定》中，可以看出当时粤剧电影的制作是完全打破了传统戏曲的表演方式的。在"风流战"一段，任剑辉扮演的高君保与传统戏中的高君保形象基本一致，但余丽珍扮演的刘金定却少了一丝英气，多了一些滑稽与妩媚。二人对唱更是使用美国乡村民谣《哦，苏珊娜》的旋律，显得十分逗趣。剧中扮演赵匡胤的是当时的粤剧"丑生王"梁醒波，他饰演的赵匡胤少了一些帝王的威严，多了一些幽默。在这部戏中，不仅刘金定与高君保有感情戏，赵匡胤与刘金定也有一些暧昧。如果说传统的《刘金定斩四门》是一部痴情巾帼英雄与英勇少年的爱情故事，其中还夹杂了一些家国情怀，那么任剑辉与余丽珍的电影版《扎脚刘金定》则彻底变成了一部"风情喜剧片"。剧中饰演刘金定的余丽珍，实则是一位武功了得的粤剧花旦，这从影片名称就可以看出。"扎脚"就是"踩跷"的意思，余丽珍"精通各种指法、步法、山膀、云手、圆场、走边和起霸等各种程式……达到腰腿柔软，手脚灵活，行止顾盼均达优美境地，表演富有感染力。她可以踩跷表演《刘金定斩四门》"①。但是在电影中，虽然她依然踩跷表演，然而，这种技巧更像是吸引观众观看电影的一个噱头，余丽珍并没有展现出她的高超演技，反而以娇嗔、妩媚的表演塑造了一个不同的刘金定。如果说《扎脚刘金定》的这种偏喜剧的处理方式只是不同艺术媒介的表现方式不同而造成的人物形象改变，那么粤剧《四郎探母》作为一部严肃的"正剧"，其中喜剧的处理方式则是对传统故事的极大改变。

在粤剧史上，《四郎探母》剧名为《四郎回营》，也是大排场十八本之一，此剧以唱功为主，里面的每一场都有大段的唱腔。据靓大方根据东坡安口述、南郭生记录的《四郎回营》剧本，其剧情基本上与京剧《四郎探母》一致。故事从杨四郎（即杨延辉）被萧太后招为驸马后的十五年说起，第一场为"坐宫"（粤剧排场"猜心事"）。全剧以杨四郎复返辽邦为结局。主要人物有杨四郎、佘太君、铁镜公主、萧太后、杨六郎、杨四娘等。《粤剧三百本》所载的《四郎探母》剧，是新马师曾、谭玉真、黄鹤声、罗艳卿、梁醒波、张醒非和梁素琴等演员的演出本，时间在20世纪50年代末期。其中，新马师曾饰演杨四郎，谭玉真饰演铁镜公主，黄鹤声饰演杨六郎，梁醒波饰演国舅，张醒非反串萧太后。故事主要从辽宋两国交战说起，铁镜公主自请上阵杀敌，在阵上偶遇杨四郎，两人一见钟情。后杨四郎被辽国擒获，与铁镜公主成婚。当他听说母亲押运粮草至雁门关时，不禁思亲心切。杨四郎在宫中满腹愁肠，被铁镜公主发现，夫妻二人产生了十分有趣的问答，杨四郎最终摆明了自己是杨家将的身份。此处仿用了京剧的"坐宫"一段，并且，其表演后来形成了"猜心事"排场。之后，铁镜公主为了杨四郎不得不利用襁褓中的婴孩骗

① 潘兆贤：《粤艺钩沉录》，科华图书出版公司2001年版，第93－95页。

得萧太后的通关令箭。杨四郎取得令箭之后得以至雁门关与家人一聚。而铁镜公主则因为骗局败露而被萧太后责备。最后，杨四郎及时赶回宫中，此剧以大团圆结束。这部戏看似与传统的《四郎探母》故事相同，但是从整个审美风格上却偏向于幽默家庭剧。

首先，除了"坐宫"一段较为严肃外，其他场次都较为轻松愉快。特别是名丑梁醒波及张醒非在剧中分别饰演国舅与太后，两人可谓两个"活宝"。在京剧中，有两个"国舅"的角色，分别是"大国舅"和"二国舅"，二人的主要职责也是插科打诨，充当活跃气氛的人物。而梁醒波的"国舅"则一人顶俩，其口白充满了粤语的幽默感。比如剧中铁镜公主提出要上阵杀敌，国舅却说：

【木鱼】太后你唔知道，公主去亲就好牙烟①，我闻得杨家重有两个死绝种，个个都系美貌青年。公主双十年华，心肝一定好立乱，干柴烈火，容乜易打下打到涨气乌烟。……撞啱靓仔就要睇天，公主上阵交锋，最好带埋嫁妆，出战。

而且从梁醒波的唱词中可以看到当时演员结合社会背景"爆肚"的痕迹，如国舅讽刺铁镜公主道："未嫁之前，人人都会咁话，几多西洋女爱上中国青年，淫妹最怕唔变心，一变起上嚟，周时都会冇弯转。"这段唱词中的"几多西洋女爱上中国青年"有可能反映的就是当时香港社会的状态。而国舅爷却把这种现象放到唱词中来讽刺铁镜公主年轻，上阵可能被异性吸引。国舅的角色在《四郎探母》中完全就是一个"润滑剂"的作用，"盗令"一段，是他机智地指引铁镜公主利用小斗官骗取萧太后的令箭；而最后太后下令斩杨四郎时，也是国舅建议铁镜公主将小斗官抛到太后身上，以唤起太后的怜惜之情。这种角色的设定，使得这部戏的风格从严肃转为风趣。原本的排场戏《四郎回营》中是没有国舅这个角色的，除了国舅，原本中萧太后的角色由旦角应工，而在这个版本的《四郎探母》中，却是以丑行应工。

其次，在这部《四郎探母》剧中，虽然可见模仿京剧的影子，但是其场次设计却与京剧和传统排场戏《四郎回营》有很大不同。原剧主要表现的是"探母"，《四郎回营》中有三个场次的内容、大段唱腔都是讲述杨四郎与亲人相见、互诉衷情的场景。新《四郎探母》剧更着重强调的是铁镜公主与杨四郎相识、相知、结为姻缘的前因后果。至于"探母"和"盗令箭""回令"这些场次，都是为了表现二人的恩爱之情而设计的。这种编剧方式一改原剧的悲苦与无奈之感，加上剧中国舅与萧太后两个角色的插科打诨，这部戏总体的风格趋向喜剧。

① 牙烟：粤语，意为"危险"。

（三）以上排场戏改编的历史原因分析

为何这个时期香港的传统排场戏会呈现这样的编演风貌？这可以从20世纪30年代香港粤剧发展的背景中得出结论。

1933年至1941年是省港大班崛起的时代，在香港粤剧史上，也是"薛马争雄"的时代。"当时，西方大量文化传入中国，广东的社会生活受到了极大的影响。这种影响包括西方商品经济对粤剧经营市场的影响。一方面，大量的都市戏院以及经营戏班生意的公司兴起。1920年开始，香港陆续增建戏院，说明粤剧逐步在都市中扎根。由1921年至1924年，高升、普庆、太平、和平、新戏院等戏院每天均有粤剧演出。"① 此外，当时国民政府腐败，广东城乡都处在动乱之中，这使得很多戏班下乡演出常遭抢劫勒索，艺人的人身安全没有保障，在这种情况下，很多戏班并不愿意下乡演出。"如宏顺公司聘请著名艺人朱次伯②、廖雪秋③、肖丽湘、豆皮元等人组成祝康年班时，演员便要求演出地点以香港、广州为主。"④ 在这样的历史背景下，都市演剧日渐兴盛，以前戏班所经常上演的"江湖十八本""大排场十八本"等剧目已经不能满足观众日益增长的需求，都市戏班必须不断发掘编剧以撰写新剧，或者改写传统剧目。1927年，薛觉先由上海返回广州，并于1929年在香港建立了"觉先声剧团"。也就在同年，马师曾由美国返回中国，在香港组织"太平剧团"，由此开启了"薛马争雄"时代，直至香港沦陷。

在"薛马争雄"时期，薛、马二人所争夺的最重要资本就是两人的首本戏。"当时薛觉先的首本戏有：《胡不归》、《嫣然一笑》、《西施》、《王昭君》、（四剧均为冯志芬编剧），《心声泪影》（南海十三郎编剧），《念奴娇》（容易编剧）《搅碎西厢月》（麦啸霞、容易合编）。马师曾的首本戏则有：《苦凤莺怜》《贼王子》《佳偶兵戎》等。"⑤ 二人为了抢夺粤剧市场，手下都有几位在粤剧编剧方面极具天赋的编剧，这种编、演创作氛围，对当时和后来的粤剧剧目风格产生了极大的影响。

1. 排场戏的悲剧改编

冯志芬是薛觉先"觉先声剧团"的金牌编剧，他尤善写悲剧，且言辞优美，极富文学性。他最负盛名的作品当属1939年编剧的《胡不归》。一说该剧是冯志芬改编自日本小说《不如归》；一说是冯志芬曾三次对人称该剧取材于现实家庭伦理生活。究竟源出何处，尚待考证。剧述文萍生与赵颦娘相爱，颦娘不堪后母虐待，萍

① 陈守仁：《香港粤剧剧目概说：1900—2002》，香港中文大学音乐系粤剧研究计划2007年版，第3页。
② 朱次伯，男，广东广州人，著名粤剧小武。代表作品有《宝玉哭灵》《西厢待月》《三气周瑜》等。
③ 廖雪秋基本信息不详。
④ 赖伯疆、黄镜明：《粤剧史》，中国戏剧出版社1988年版，第33页。
⑤ 陈守仁：《香港粤剧剧目概说：1900—2002》，香港中文大学音乐系粤剧研究计划2007年版，第3-4页。

生乃带之返家成亲。文母选媳本属意外甥女方可卿,更以颦娘出身微贱而恶之。萍生夫妻恩爱,父母更视颦娘为眼中钉。颦娘因此忧郁成疾。文母欲逐之,萍生多方劝阻。后萍生从军,文母以颦娘多年不育为由将她赶出家门。颦娘偕婢春桃贫寒度日,忧郁而终,春桃将颦娘葬于荒郊。萍生胜利归来,到处寻找颦娘,后遇春桃,知颦娘已死,至坟前哭祭亡妻,由是痛恨家庭,永不返家。此剧是薛觉先的代表剧目,20世纪30年代由觉先声剧团演出,薛觉先、上海妹、半日安①主演。此剧原本以颦娘真死悲剧收场,观众难以接受,后来编者改为颦娘假死,以试探萍生是否真情。以后包括觉先声和大多剧团都沿用这一版本。还有另一个版本是颦娘以真情感动家姑回心转意,以大团圆收场。新中国成立后,广东粤剧院陈冠卿的修改本又改为悲剧结局,由吕玉郎、罗家宝、楚岫云主演。现在的演出本,都以赵颦娘被迫惨死作结。薛觉先剧中"慰妻"和"哭坟"两段主题曲、唱段一直流行传唱至今,是薛派传人和众多剧团必演的剧目。《胡不归》一改粤剧经常上演的大团圆结局,以悲剧收场,其在粤剧界的影响力巨大。"据粤乐名家王粤生指出,《胡不归》自开山以来一直备受观众欢迎,任何受观众冷落而濒临解散的戏班,只要搬演《胡不归》,戏班必定'起死回生',故此剧有'还魂丹'的美誉。"② 这部戏作为文人编剧的作品,其审美品位与同时期的其他剧目相比是较高的,它最终以悲剧收尾,突出萍生与颦娘始终坚守自己的爱情,至死方休。在《王昭君》中,昭君最终还是宁死不屈地投崖自尽。而在《游龙戏凤》中,李凤的结局也是刺目自尽,临死前发出了对命运的控诉。悲剧,赋予了这些作品更为震撼人心的审美感受,提高了粤剧的美学品格。

在戏曲史上,薛觉先与冯志芬在悲剧创作方面做出了努力,但他们并不是开山者。齐如山与梅兰芳结识后,给梅兰芳写的第一部戏便是《一缕麻》,此剧取材于《小说月报》月刊上登载的悲剧短篇小说,1915年在北京首演,讲述了清末林知府的女儿林纽芬与先天呆傻的钱少爷之间的爱情纠葛。同年,梅兰芳还排演了《黛玉葬花》,并于1924年拍摄成电影。1948年,梅兰芳拍摄了京剧电影《生死恨》,此片主要讲述北宋末年,金兵入侵,士人程鹏举和少女韩玉娘被金兵俘虏,发配到张万户家为奴,并在"俘虏婚姻"制度下结为夫妇。玉娘鼓励丈夫逃回故土,投军抗敌。她在丈夫逃走后,历尽磨难,流落尼庵,辗转重返故国。程鹏举因抗金有功,出任襄阳太守,后赖一鞋为证,得与玉娘重圆,但玉娘已卧病不起,憾然而逝。在

① 半日安(?—1970),生年不详,男,广东南海人,著名粤剧丑生。代表作品有《燕归来》《甜言蜜语》《冤枉相思》等。
② 陈守仁:《香港粤剧剧目概说:1900—2002》,香港中文大学音乐系粤剧研究计划2007年版,第25页。

梅兰芳的戏曲作品中，悲剧并不算主流，但是的确占有一席之地。以上作品的编写及演出都处在战争年代。社会的动荡不安，各种新兴思潮的影响，催生了不同艺术风格的戏曲作品。演员和编剧家们不再满足于传统的戏曲创作模式，转而投向悲剧。而悲剧的尖锐与撕裂感，最能警醒世人。李少恩曾在《1950年代芳艳芬苦情粤剧的文化现象》一文中分析了芳艳芬①在各种爱情悲剧作品中的形象以及当时的时代背景：

> 可看出20世纪50年代的香港，在宣传剧目的口号中经常使用"文艺哀感大悲""宫闱悲剧""壮丽历史文艺大悲剧"等词来吸引观众。②

1950年出版的《香港年鉴》对当时的香港粤剧演出评述也印证了这一点：

> 本年，无论哪一个剧团，假如演出的是悲剧或是"古老戏"，没有不大获厚利的，悲剧的成分越是悲哀的，卖座的成绩越达顶点。这类悲剧的演出，竟把以前挺卖座的"肉感戏"打倒而跃居首席。③

由此可见，20世纪50年代的香港的确兴起了一股演悲剧的热潮。

另外，从这种悲剧的编写模式中我们不难发现，粤剧有自己的特色。粤剧一直有一系列以"哭""吊""祭""梦"作为主题的作品，《正德皇凤阁哭魂归》就是很好的例子。再如，历史上的粤剧剧目如《夜吊白芙蓉》《夜吊秋喜》《偷祭潇湘馆》《夜哭嫁妆衣》《狂风暴雨吊寒梅》《三年一哭二郎桥》《光绪皇夜祭珍妃》《苏东坡夜梦朝云》《隋宫十载菱花梦》《梦会太湖》《秦娥梦断秦楼月》《汉武帝梦会卫夫人》《梦断香消四十年》等。其中，《夜吊白芙蓉》是朱次伯编剧的爱情悲剧，亦是他的首本戏，20世纪20年代由环球乐班演出，朱次伯、新丁香耀④主演。《夜吊秋喜》原本出自招子庸的粤讴《吊秋喜》，也是一出爱情悲喜剧，原编剧不详。此剧是小生风情杞的首本戏，1920年前后由颂太平班演出。此剧还有苏州妹⑤、细蓉⑥主演的版本，故事大致相同。20世纪40年代，香港新声剧团亦曾演出此剧，任剑辉、陈艳侬、白雪仙、欧阳俭等主演。《光绪皇夜祭珍妃》由李少芸⑦

① 芳艳芬，女，生年不详，广东恩平人，著名粤剧花旦。代表作品有《窦娥冤》《洛神》《梁祝恨史》等。
② 李少恩：《1950年代芳艳芬苦情粤剧的文化现象》，见周仕深、郑宁恩编《粤剧国际研讨会论文集》（下），香港中文大学音乐系粤剧研究计划，2008年，第332页。
③ 华侨日报《香港年鉴》编辑部：《香港年鉴》（上卷），《华侨日报》，1950年，第110页。
④ 新丁香耀，男，生卒年不详，著名粤剧男花旦。
⑤ 苏州妹，女，生卒年不详，原名林绮梅，广东番禺人，著名粤剧花旦。代表作品有《夜送寒衣》《夜吊秋喜》《桃花源》等。
⑥ 细蓉基本信息不详。
⑦ 李少芸（1916—2002），男，原名李秉达，广东番禺人，著名粤剧编剧。代表作品有《归来燕》《曹子建》《陌路萧郎》等。

编剧，是爱情悲剧结尾，此剧是新马师曾的首本戏。1950年由新马师曾、余丽珍、廖侠怀等主演。剧中《夜祭珍妃》的主题曲十分流行，是"新马腔"的代表作之一。还有《梦会太湖》为《范蠡献西施》剧中最重要的一场，剧中同名唱段《梦会太湖》成为广为流传的名曲。此剧原名《西施》，就是前面所述冯志芬编剧的版本，1937年由觉先声剧团首演，薛觉先、上海妹主演。1955年被改编为现在的《范蠡献西施》剧。《汉武帝梦会卫夫人》，1950年由唐涤生编剧，此剧讲述汉武帝与卫夫人的凄美爱情故事，同年由觉先声剧团首演，主演有薛觉先、芳艳芬、李海泉①等。

从上述剧目可见，20世纪初至50年代，粤剧的很多著名爱情悲剧都是以"梦会""吊祭"或者"哭祭"为结局。这种设计从一定程度上削减了剧目结局的悲剧效果，使得习惯大团圆结局的粤剧观众不至于太过悲伤。这也就不难理解为何《酒楼戏凤》会被改编为《正德皇凤阁哭魂归》剧了。

通过上述分析，我们不难知道，粤剧排场戏《酒楼戏凤》，其被改编以及审美风格的转变并不是偶然现象，而是在当时的时代背景下，名演员与编剧家相互配合，力求粤剧新变的结果。从《酒楼戏凤》到《正德皇凤阁哭魂归》，可以看到传统剧目在粤剧搬演下发生改变的过程。

2. 排场戏的喜剧改编

以上我们分析了20世纪香港粤剧剧目创作偏向悲剧的情况，而在"薛马争雄"的另一边，马师曾则以创作喜剧见长，其粤剧喜剧创作不仅影响了同时期粤剧剧目的创作风格，他的艺术魅力也引起了粤剧丑行的表演热潮。早在20世纪20年代，马师曾就因扮演《苦凤莺怜》中的乞儿余侠魂一举成名。《苦凤莺怜》"讲述乞儿余侠魂于清明节前夕，探望在冯大户家为佣的姐姐，偶然发现冯二奶与奸夫巫实学伪造情书诬陷侄女冯彩凤。彩凤乃三关总镇马元钧之妻，蒙冤被逐。余侠魂出于义愤，到马家报信，反遭毒打。马元钧逐妻后，应知县李世勋之约，到栖凤楼赴宴。他赏识歌姬崔莺娘，欲纳为继室。莺娘久历风尘，虽感元钧属意而未允。翌日，莺娘到观音庙上香，偶遇元钧妻女。适余侠魂亦赶至观音庙向彩凤告知真相。崔莺娘得悉内情，助冯彩凤到李世勋处告状。余侠魂挺身作证。奸夫淫妇终被绳之以法。冯彩凤沉冤得雪，与马元钧破镜重圆"②。此剧1924年由人寿年班演出，千里驹、嫦娥英③、马师曾等主演。马师曾饰演余侠魂向冯彩凤述说事情真相时，创造了一

① 李海泉（1901—1965），男，广东顺德人，著名粤剧丑生、小生，著名影星李小龙之父。代表作品有《锦毛鼠》《大闹梅知府》《乞米养状元》等。
② 《粤剧大辞典》编纂委员会：《粤剧大辞典》，广州出版社2008年版，第116页。
③ 嫦娥英，男，生卒年不详，原名陈耀庭，著名粤剧男花旦。

段【长句中板】"我姓余,我个老豆(父亲)又系(是)姓余……"的唱段,当即在观众中广为传唱,时人称作"乞儿喉",成为马腔代表唱腔之一。后来马师曾对剧本多次加工,将原剧二十多场改成五场整本戏,精炼了情节,突出了余侠魂、崔莺娘的侠义情怀。

在《苦凤莺怜》中,马师曾虽然以丑行应工,但他用外形的"丑"演出了人性的"美"。行不改姓、坐不更名的余侠魂,为人正直,仗义执言,直面黑暗的恶势力。他的语言非常贴近生活,句句真实。不过,马师曾在粤剧喜剧中的表演并不是没有传统可循,粤剧喜剧的表演向来都有"鬼马"风格。比如1937年,《十日戏剧》杂志曾有文抨击粤剧之"奇事",所批评的就是马师曾的名剧《佳偶兵戎》。

> 吾人大家都唱马师曾的《佳偶兵戎》之"城楼练兵",说什么"开言叫一声,你们众军士,你估去便处(何方),去打的女子,不用带刀枪,唔使(不要)带军器,只要带胭脂脂粉,对待的女子,一定要温柔,说话要潮气(风流)……"领兵出战是"打女子",打仗"不带刀枪只要脂粉",唉!这种荒谬绝伦之事,我相信除了在广东戏曲可见外,真是踏破铁鞋也无觅得可再见有这种奇事的。①

《佳偶兵戎》,原名《古怪夫妻》,为骆锦卿②编剧,20世纪20年代由人寿年班首演,主演为陈非侬与马师曾。这段材料虽然是批评此剧,但是足可见粤剧喜剧创作中多有"无厘头"之感,其天马行空的想象力以及对于笑料的包容程度是很强的。文觉非曾指出:"粤剧有十大行当,其表演特点,艺人们谑称为'孤寒'(寒酸落魄)小生、反骨(正气凛然、动辄翻脸)小武、冤气大净、臭豆六分(六分是由打武家升上来的一类角色,处处有如发臭的豆子,令人讨厌)、鬼马(滑稽)杂、压尖(过分讲究和认真,讨人生嫌)夫旦……而丑、杂就是后来的丑角,'鬼马'就是其表演的总的特点。"③ 这就不难解释为何电影《扎脚刘金定》中,名丑梁醒波扮演的赵匡胤从一个严肃的帝王变成了一个笑料百出的角色。而从《扎脚刘金定》和《四郎探母》中梁醒波的重要地位可见当时香港粤剧行中丑角的地位之高。从20世纪20年代开始,粤剧丑生行当可谓得到了空前的发展,据名丑文觉非

① 罗镇开:《广东戏与曲概论》,原载《十日戏剧》一卷三期(1937年),见中国戏剧家协会广东分会、广东省文化局戏曲研究室编《广东戏曲史料汇编》(第一辑),内部交流,1963年,第154-155页。

② 骆锦卿,男,生卒年不详,著名粤剧编剧。代表作品有《苦凤莺怜》《佳偶兵戎》等。

③ 文觉非口述、苏家驹整理:《粤剧丑角表演艺术谈》,见广东省戏剧研究室编《广东省戏剧年鉴》(总第四卷),1984年,第212页。

口述:"辛亥革命以来,二十年代到三十年代有蛇仔利①、生鬼容②、陈醒汉③;三十年代至五十年代有马师曾、廖侠怀、李海泉、半日安、叶弗弱④、欧阳俭、梁醒波、陆云飞⑤、王中王⑥。"⑦ 其中,在20世纪40年代,廖侠怀、李海泉、半日安、叶弗弱被称为"四大丑生",而马师曾则是"丑生王"。

在粤剧行内,丑生素有"网巾边"之称,当代名丑叶兆柏曾解释说"网巾边"原本是演员用来束发的发带,用于形容丑行演员,也就是比喻丑行演员在一个剧目中的职责就是掌控戏剧的气氛和节奏。从文觉非的口述中可知,20世纪30至50年代可谓一个丑行表演的黄金时代,名演员辈出。"四大丑生"廖侠怀(1903年生)、李海泉(1901年生)、半日安(1906年生)、叶弗弱(1905年生),还有影响力极大的马师曾(1900年生)、梁醒波(1908年生),从生年来看,他们基本上都属于一个时期。他们的粤剧表演极大地影响了那个年代粤剧剧目的创作与表演。特别是在香港,梁醒波、张醒非的丑行表演也十分受欢迎,所以这也不难解释为何他们会在粤剧《扎脚刘金定》与《四郎探母》中有优秀的表现。可以说,这些排场戏的新编与演员的个人魅力是分不开的。

综上所述,20世纪30至50年代,香港粤剧排场戏改编在剧目主题和情节方面主要有两个发展路径,一是在社会动荡的背景下,催生了具有反抗精神的悲剧作品,如冯志芬编剧的《胡不归》《游龙戏凤》《王昭君》等都是典型代表。这种改编风格直接影响了后来粤剧审美风格的变化,使得粤剧产生了许多凄美的"梦会"剧目。二是粤剧丑行表演的发展影响了排场戏改编的风格。随着以马师曾为代表的粤剧名丑生在粤剧戏班内地位的提升,许多排场戏的改编都迎合他们的表演而发生了变化。

二、粤剧传统排场的新变——以粤剧"杀嫂"排场为例

以上我们分析了香港20世纪30至50年代排场戏改编的两种路径。剧情的改

① 蛇仔利(1885—?),男,原名吴岳鹏,广东恩平人,著名粤剧丑生。代表作品有《林则徐禁烟》等。
② 生鬼容,男,生卒年不详,原名刘知方,广东番禺人,著名粤剧丑生。代表作品有《孔明祭泸水》《陈宫骂曹》等。
③ 陈醒汉,男,生卒年不详,著名粤剧文武生、丑生。
④ 叶弗弱(1905—1979),男,原名叶真光,广东宝安人,著名粤剧丑生。代表作品有《璇宫艳史》《三伯爵》等。
⑤ 陆云飞(1914—1968),男,原名陆国基,广东新会人,著名粤剧丑生。代表作品有《三件宝》《盲公问米》等。
⑥ 王中王,男,生卒年不详,著名粤剧丑生。
⑦ 文觉非口述、苏家驹整理:《粤剧丑角表演艺术谈》,见广东省戏剧研究室编《广东省戏剧年鉴》(总第四卷),1984年,第212页。

变势必影响排场表演的变化，而有些排场虽然剧情未变，表演上却发生了较大的变化，下面我们结合粤剧"杀嫂"排场来探讨排场戏表演在现代的改变。

2017年11月，小剧场湘剧《武松之踵》亮相北京，其中，"武松杀嫂"片段潘金莲"脱衣"的动作引起了新老观众的一片哗然。这个动作在戏曲表演中似乎是不被接受的，但这不是潘金莲这个角色在戏曲戏剧史上的第一次"脱衣"。实际上，如果观察近百年戏曲舞台上潘金莲故事的演绎史，可以发现"杀嫂"表演片段发生了极大的改变，而这种改变在以"排场"为表演基础的粤剧舞台上也有着明显的表现。粤剧"杀嫂"排场源自"大排场十八本"剧目《金莲戏叔》，这个排场无论是在粤剧，还是在昆剧、京剧、川剧、豫剧等各大剧种中，都有着悠久历史的表演片段。如问津渔者曾为清代伶人苏小三撰《歌楼即事》一文，感叹道："三庆徽部每演《杀奸》《杀嫂》诸戏，皆系苏小三一人出台。弱质纤腰，何堪耐此波折。秋风零落，恐不为伊人任受耳，概之。"① 可见，清代时就有名伶擅演此戏。在粤剧表演中，此排场本身具有比较强的普适性，因为其内容非常简单，一般来说，斩杀奸人、淫妇都可以使用这个排场。从舞台表演来看，2017年5月，阮兆辉、陈好逑、李龙②等香港粤剧名家重新排演粤剧传统排场戏《武松》，其中，"杀嫂"排场较为贴近传统演法。这部作品全部使用舞台官话，音乐为"二黄"体系，并且多使用"四平调"。其中复排了"戏叔""杀嫂""搓烧饼"等多个传统排场和表演片段。特别是"杀嫂"，其内容与《俗文学丛刊》中所录清同治年间金山七③与京仔棠④的名剧《金莲戏叔》基本上一致。

（丑花上）

丑白：吓，契女你宜家安乐咯，得个好老公咯。

花白：都系多得契安人嘅啫。

（武上杀入）

丑白：嚯哋个张刀白色色，乜嘢头路呀。

武白：还怎不知，捋你命。

（武杀丑花走，武拉花回）

武白：你个毒妇呀毒妇，勾了情人，倒还罢了。还将我兄毒死，某今刮你心肝可。

① 〔清〕三益山房外：《消寒新咏》，见傅谨编《京剧历史文献汇编》（一），凤凰出版传媒集团2011年版，第139页。

② 李龙，男，生年不详，广东台山人，著名粤剧文武生。代表作品有《十奏严嵩》《艳曲醉周郎》等。

③ 金山七，男，生卒年不详，著名粤剧小武。

④ 京仔棠，男，生卒年不详，著名粤剧男花旦。

（【大笛】杀花，鬼上，冲长锣鼓，分下）①

从以上资料可见，这段表演十分简单。过程为正当王婆与潘金莲沾沾自喜之时，武松持刀而上，欲杀潘金莲与王婆。武松先杀王婆，潘金莲不肯赴死，武松几番追赶，终于斩杀了潘金莲，为武大郎报了仇。整段表演无多余的对白，仅仅是一个过程性的叙述排场，配【大笛】，表示潘金莲被杀死。此剧本刊印之时，在最后附有这样一段话："古云'多行不义，必自毙'。观之毒妇潘金莲，私奸西门庆，该死有余，乃复串通王妈，毒杀武大郎，卒被武松所杀，自寻陨灭。故小武金山七，花旦京仔棠，特串为戏本，演出词调，曲肖情形，诚惊世奇观也。"可以说，这段话很好地说明了几百年来世人对于潘金莲故事的理解。所以在历史上，"杀嫂"片段一直给人快意恩仇之感。如《义侠记》对"杀嫂"的描写如下：

生：既偷情了又是谁造意谋死我哥哥。

（小旦指丑介）

小旦：也是他拨置。

丑：都推在我身上。

小旦：踢伤后只说药医教我把毒药将他灌死。

（生扯丑介）

生：你还不跪下。（生对灵坐介）哥哥魂灵不远，今日二郎与你报仇雪恨。兄和弟人间地底，恩义两无亏。

（做杀小旦介）②

再看《清车王府藏曲本》载的昆曲《义侠记全串贯》中"杀嫂"的片段：

生白：狗淫妇。

　　（唱）你把吾兄恰便如何谋死。

旦唱：你冤谁，伊兄死只为心疼病疾。

生白：俺哥哥从来没有此病呵。

旦唱：与奴家没些首尾，夫和妇本是同林宿鸟，限到两分离。

…………

（生揪旦发欲杀介）

众白：吓，都头，容他说了再杀不迟。

旦跪介唱：停威，非是我生心，故为都是他。

① 邱松鹤、区文凤：《三栋屋博物馆粤剧藏品》，香港区域市政局，1992年，第27页。该书明确注明此剧创演于清同治年间。

② 〔明〕毛晋：《六十种曲》（第十册），中华书局1958年版，第47页。

老白：都是谁？

（生掌老旦嘴巴介）

旦唱：都是调咬到底成和败，纵使萧何，律出今日怎又持？

生唱【前腔】：你纵实诉口词，休得要藏头露尾，辗转挪移。

旦唱：成衣他哄我入募偷期。

生白：你既偷期，为何将我哥哥谋死？

旦唱：博知体伤春，只说是药医，把毒药将他灌死。

生怨介唱：兄和弟人间地底两没亏。

（生杀旦介，生持刀急下）①

可以看出，《俗文学丛刊》中所载的广州以文堂版粤剧《金莲戏叔》的"杀嫂"与《义侠记》中的"杀嫂"以及《清车王府藏曲本》中的"杀嫂"在过程上基本上一致，即先是武松拷问王婆与潘金莲，待他们认罪，便一刀手刃仇人，为哥哥报仇。从阮兆辉等演员在《武松》剧中复排的表演来看，这个排场的表演过程并没有什么高难度的对打，时间也十分短暂。但是因为前面的剧情铺垫较长，观众在看了"戏叔""挑帘""毒杀武大郎"等段落之后，看到"杀嫂"处，总会有种很解恨的感觉。通过分析历史上不同版本"杀嫂"中的潘金莲形象，我们不难发现，在这段表演中，潘金莲是"恶"的化身，她作恶却狡辩，在被武松拆穿之后，未来得及发声就被杀死。潘金莲似乎是这部戏中恶行的根源，而"杀嫂"就是除恶扬善最好的结局。在粤剧《金莲戏叔》中，潘金莲先是被张大户卖给武大郎，后不安于室与西门庆勾结，最后毒杀亲夫。在传统故事中，潘金莲始终作为一个受到封建社会迫害的失足女性，在违反伦理道德后被万人唾弃。她的形象成了"失节妇"的一个符号。但是，传统的《武松杀嫂》表演在当代粤剧舞台上，无论是剧情还是人物形象，都发生了很大的改变，甚至已经很难看到原本的样子。

（一）当代粤剧"杀嫂"排场表演新变

按照现在广州粤剧院的演出本来看，《武松杀嫂》的表演时间延长了至少五倍，其中加入了潘金莲死前的内心独白，与武松的纠缠以及武松的内心纠结，等等。我们可以通过现在正在使用的《武松杀嫂》演出本，看到这个排场的变化：

武松：毒妇，看刀！

金莲：好一个武二叔，见嫂便杀，这是什么道理？

武松：俺武松要杀你，还需什么道理？！

金莲：你是打虎英雄，你能不让临死的老虎，吼上一吼，叫上三声么？

① 金沛霖等：《清车王府藏曲本》（第13册），学苑出版社2001年版，第341-342页。

武松：也罢！今日，就让你死个明白。我来问你，我兄长因何而亡？讲！

金莲：服毒而亡。

武松：所服何毒？

金莲：一包砒霜。

武松：砒霜何来？

金莲：来自王婆手上。

武松：谁人投毒？

金莲：是我潘金莲。

武松：你再讲一次。

金莲：是我潘金莲亲手落毒，你兄气绝身亡。

武松：哎也！我把你个潘金莲，你，你个贱妇！（介）你看这是什么？（介）

金莲：带血钢刀。

武松：你再看这又是什么？

（武松将西门庆人头取出）

金莲：吓！这是西门庆人头。

武松：你与西门庆苟合，毒死我家兄长，带我取你狗头，祭我亡兄。

（快慢板唱）第一刀，第一刀替你父母斩，斩你丧耻丧廉，竟为世乱。

金莲：（唱）第一刀该向天斩，斩它生而不养累我自食黄连。五岁父亡母命短，卖身还的殡席钱。为婢为奴遭作践，张大户欲奸小金莲。我受辱受冤，他如疯如犬，毁我卖入武大门前。你只说我丧廉丧耻，谁人悯我苦海涟涟。

武松：（唱）第二刀替我兄斩，斩你个毒妇贱人向亡灵祭。

金莲：（唱）第二刀该斩灵台间根源。武大郎需我夫郎名声欠，潘金莲虚度年年心内酸。这男人钻胯下贻笑街前，伤尽我，伤尽我尊严女儿体面。

武松：（唱）黄连苦味既尝遍，为甚悬崖反加鞭。勾搭西门逞淫乱，第三刀杀你，尚有何言？

金莲：（唱）这一刀凶光闪，第三刀杀我无嗟怨。杀人偿命不为冤，我自作自受自作贱，毒害亲夫罪滔天。①

从剧本可见，在现在的粤剧舞台上，《武松杀嫂》已经成为一个有多段生旦对

① 此剧本由广州粤剧院掌板欧阳靖老师提供，一部分为手写，为粤剧文武生陈振江演出本，经过多次与不同主演的现场演出比对，与广州粤剧院现在上演的《武松杀嫂》内容一致，特此引用。

唱的"出头戏",其内容已经与传统的"杀嫂"排场大相径庭。在这段表演中,武松几次欲杀潘金莲,连斩三刀,但是三刀都没有要潘金莲的性命,反而让潘金莲就这三刀说出了自己悲惨的命运与心声。第一刀,潘金莲怨命运不公,说道:"第一刀该向天斩,斩它生而不养累我自食黄连。"这句话实际上道出了她悲惨的身世,自小就没有父母的疼爱。第二刀,潘金莲怨武大郎无用,说道:"这男人钻胯下贻笑街前,伤尽我,伤尽我尊严女儿体面。"这句话说出了她作为封建婚姻制度的牺牲者内心的极度不甘。第三刀,潘金莲终于认罪,说道:"杀人偿命不为冤,我自作自受自作贱,毒害亲夫罪滔天。"按照传统的处理方式,这里武松就该痛下杀手,但是编剧却让潘金莲敬武松最后一杯酒。

武松:你罪该万死,死有余辜。

金莲:慢!让我再敬你一杯。半年前,初次见到兄弟,在酒宴上,金莲我已敬你二杯,这第三杯。

武松:你好不知廉耻,休想再戏弄俺武松。

金莲:(唱)恨世人不相知,不交心,二叔你可曾知嫂嫂这一颗苦心。可记否半年前我席间坦真心,可知这是我小女子的苦命吟。难道爱也是罪行,敬三杯酒惹你发恨。情痴的我堕入冰川,恨你是个绝情人。

(白)我是恋叔痴情情未泯,你只是纲常伦理埋深深。莫让我黄泉路上怨歌行,这第三杯求叔叔你饮下吧。

武松:(唱)她颤颤巍巍一杯酒,我一阵阵冷汗流。杯是从前的杯,酒是从前的酒。这杯美酒曾醉得我意荡神恍。

金莲:叔叔呀,这一杯酒是小女子以死相敬,难道你硬是不肯饮下么?

(武松泼酒)

武松:大哥!

金莲:难得你一身豪气英雄胆,屈煞我一腔痴爱在心间。叔叔,你始终不肯饮下这杯酒,薄命人虽死决不怨天。你就杀了我吧。

武松:我杀你。

(唱)俺武松平日里气吞云海,此时却苦泪涌腮边。狠狠心手起刀落了千愁,又觉得万缕乱麻斩不断。

金莲:你为何不杀?难道我潘金莲生不能做武松之人,死不能做武松刀下之鬼么?

武松:也罢!(唱)哀声求得怒火燃,贱人罪证桩桩件件。武松誓杀潘金莲。你又做什么?

金莲:待我整理容装,你再落刀吧。

（唱）孝服脱去还我女儿容颜鲜，容颜鲜。

（脱衣介）

武松：快把衣服穿上。

金莲：叔叔，你从来未有好好看过我一眼，今日，就让你看看本来的潘金莲。

武松：嫂嫂。

金莲：嫂嫂？想不到我临死前，你还叫我一声嫂嫂。叔叔，你来看。

武松：看什么。

金莲：我要你看看，这搓过烧饼的手，还配不配你这打虎英雄。

（金莲抓住武松介）

武松：放手。

金莲：不放。

武松：你放手呀，休再丢脸啊。

金莲：说什么莫再丢脸，弱女子又怎有颜面？喝尽了苦水丧尽了爱，只是一朵残莲问世间。善恶凭谁辨，恨世间丧尽邪恶遭作践。莲花钟爱艳阳天，红日却不照白莲。熬尽世间唾骂和恨怨，知我心苦或甜。愿将我一身美艳，尽敞于你目前。望你睁眼睛看透这颗热心，这副泪脸。

（武松杀金莲介）①

在"戏叔"排场中，潘金莲就曾敬酒武松，遭到武松的严厉呵斥。"杀嫂"排场加入这一动作，呼应了前面的剧情。潘金莲说："难道爱也是罪行，敬三杯酒惹你发恨。情痴的我堕入冰川，恨你是个绝情人。"这句话将潘金莲后面与西门庆勾搭成奸的不义之举归结为潘金莲对武松的爱而不得，由此引发了下面武松举刀却又心软的内心戏："俺武松平日里气吞云海，此时却苦泪涌腮边。狠狠心手起刀落了千愁，又觉得万缕乱麻斩不断。"这里的表演，使得武松对潘金莲看似无情却有情，本该是大快人心的复仇，却多了一丝暧昧。最后，潘金莲知道武松必杀自己无疑，故意脱下外衣，尽吐自己的内心："愿将我一身美艳，尽敞于你目前。望你睁眼睛看透这颗热心，这副泪脸。"

这段"杀嫂"几乎颠覆了传统"杀嫂"排场正义终于战胜邪恶的那种凛然，给潘金莲这个角色增添了一丝凄美的审美意趣。比如，潘金莲赴死之前，要求自己整理着装，这里体现了她作为女性对自己尊严的坚守。在传统"杀嫂"排场中，潘

① 此剧本由广州粤剧院掌板欧阳靖老师提供，一部分为手写，为粤剧文武生陈振江演出本，经过多次与不同主演的现场演出比对，与广州粤剧院现在上演的《武松杀嫂》内容一致，特此引用。

金莲几乎是披头散发地被武松斩杀（临死前一般伴有甩发表演），可谓死得十分不堪。可是在现在粤剧版的"杀嫂"中，我们可以看见，潘金莲在死前极尽女性的柔情媚态，她特意将手搭在武松手上，又解开自己的外衣，露出胸膛，这让武松羞愧难当，最终武松无奈之下才手起刀落。在这段戏中，潘金莲似乎一直都在说："我错了，然而我并不后悔，不后悔我有这样的美色，也不后悔我追求了自己的情爱。"这种价值观在传统"杀嫂"排场中的潘金莲身上是无法见到的。

很明显，现在的《武松杀嫂》已经不是原本我们所看到的那个排场，我们不能说这种改编是好还是不好，但是排场表演方式的改变并不是偶然的。"杀嫂"排场表演方式的改变，其内涵是社会价值观与戏剧审美的改变。其中，武松为何不再是快意恩仇的英雄？潘金莲为何敢于用"露出胸膛"的激进方式来表达自身价值？这些都是值得深究的问题。

（二）欧阳予倩的话剧《潘金莲》：潘金莲的第一次"脱衣"

最早在作品中深挖潘金莲角色的，应该是欧阳予倩先生。20世纪20年代，他在《新月》上发表了自己创作的《潘金莲》话剧剧本。在剧本中，他对潘金莲这个角色有了新的思考，这从他的登场人物介绍中可见一斑，他将武松描述为"廿余岁，个性很强，旧伦理观念很深的勇侠少年"，而将潘金莲描述为"廿余岁，一个个性很强、聪明伶俐的女子"。由此可见，他对潘金莲这个人物形象颇有肯定的意味。这个剧本描写的"杀嫂"一段（即原剧中的第五幕），特别是武松与潘金莲的一段对白，对后世戏剧作品影响很深。

武松：（转面对着潘金莲指定她）你说，我哥哥是怎样死的？

金莲：被人害死的。

武松：自然是你！

金莲：不是。

武松：西门庆。

金莲：也不是。

武松：（重喝）啊！

金莲：归根究底害你哥哥的人，就是张大户。

武松：胡说！那张大户与哥哥素无冤仇，怎么会害他的性命？（拿刀在金莲面前晃两晃）你敢瞎说！

金莲：二郎，你拿性命和我拼，我拿性命和你说话，还有假的吗？忙什么！你要忙，就杀了我我也没话！我正想把我的事说给你知道，你不听也就罢了！

终邻：都头让她慢慢的说罢。

 武松：好，你说！

 金莲：我本来是张家的丫头，那张大户见我有几分姿色，就硬要拿我收房，我不肯，他就恼羞成怒，说："好，你不愿做小，我就给你一夫一妻！"他仗着有钱有势的绅士，不由分说故意把我嫁给一个又丑，又矮，又没出息，又讨厌，阳谷县里第一个不成形的武大。人心都是肉做的，我哪里受得了这样的委屈？可是我明知道世界上的人没有哪一个肯帮女人说话，只就只好是嫁鸡随鸡，嫁狗随狗！可想不到又来了一个害你哥哥的人！①

 在这段对白中，最关键的是将潘金莲被武大郎毒杀的悲剧归结为张大户。虽然张大户与武大郎并没有直接关系，但是，潘金莲确实是张大户指给武大郎的。潘金莲说："可是我明知道世界上的人没有哪一个肯帮女人说话，只就只好是嫁鸡随鸡，嫁狗随狗！"这就解释了为何她说害死武大郎的第一人是张大户。实际上，这里作者的意图是控诉封建婚姻中女人必须无条件服从的状况。后来，潘金莲又指认了害死武大郎的第二个人，她认为这个人就是武松，剧本中写道：

 金莲：咳，你放心！想你们是同胞弟兄，怎么你哥那样丑，你这样英俊？怎么你哥那样的不成器，没出息，你就连老虎都打得死？我是地狱里头的人，见了你好比见了太阳一样！我想夫妻不相配，拆开了再配过又有什么要紧？倘若是我和你能在一处，岂不是美满姻缘便好同偕到老？②

 这里，作者写出了潘金莲对于美好爱情的渴求，正是因为武松的"好"衬托了武大郎的"不好"，潘金莲的内心才会那样不平衡，而当武松义正词严地拒绝潘金莲之后，她便从希望直接跌入了绝望：

 金莲：我正在想要自尽的时候，可巧遇见个西门庆，总算他给我一点温存，我就和他通奸。是的，是通奸，不过是通奸，因为我和他并不是真正相爱。咳！我疯了！我病了！我已经是没了指望，还爱惜自己做什么？何况他还有几分像你！（激昂）③

 这里，潘金莲简直就是一个"新女性"的形象，至少，是具有超出那个时代的先进意识的女性。例如她说："我想夫妻不相配，拆开了再配过又有什么要紧？"在作者生活的那个年代，相信这样的思想并不十分普遍，但是在作品中却直接借人物

 ① 欧阳予倩：《潘金莲》，见《新月》（第一册，《新月月刊》第一卷第四号），上海书店1985年版，第35－36页。

 ② 欧阳予倩：《潘金莲》，见《新月》（第一册，《新月月刊》第一卷第四号），上海书店1985年版，第35－36页。

 ③ 欧阳予倩：《潘金莲》，见《新月》（第一册，《新月月刊》第一卷第四号），上海书店1985年版，第35－36页。

之口宣扬出来。在欧阳予倩的笔下,潘金莲成为一个可怜可悲的女人,她寻找西门庆,只是因为西门庆与武松有几分相像,这样的潘金莲颇有几分"为爱痴狂"的样子。最后,武松听完了潘金莲的控诉,决心杀了她报仇:

　　武松:你当是害了我哥没人知道,这也是天理昭彰,我马上就杀死你。

　　潘金莲:死是人人有的。与其寸寸节节被人磨折死,倒不如犯一个罪,闯一个祸,就死也死一个痛快!能够死在心爱的人手里,就死,也甘心情愿!二郎你要我的头,还是要我的心?

　　武松:我要剖你的心!

　　金莲:啊,你要我的心,那是好极了!我的心早已给了你,放在这里,你没有拿去!二郎你来看!(撕开自己的衣)雪白的胸膛,里头有一颗狠红狠热真的心,你拿了去罢!①

　　此剧本的这段描写应该是潘金莲在戏剧史上的"第一次脱衣"。而这个脱衣的动作设计,一直保留了近一个世纪的时间,其间被无数的剧种、剧作借鉴使用。也就是从欧阳予倩的这个作品开始,"杀嫂"的表演发生了极大的改变,我们现在看到的粤剧《武松杀嫂》,其根源就来自这个剧本。可以说,在欧阳予倩的这部话剧作品中,潘金莲人物形象第一次有了"女性解放"的文化内涵,并且在新中国成立之后不断被发掘。从人物形象和对白上来说,这个版本的《潘金莲》有着很强的反封建意味,很多台词与其说是人物的内心独白,不如说是对时代的控诉。欧阳予倩的这个话剧作品写作于1925年,当时正处于新文化运动时期,很多具有民主与人道主义思想的新型知识分子,极力鼓励妇女解放。胡适、鲁迅、茅盾等人都写了大量文章,如《贞操问题》《我之节烈观》《妇女问题与新性道德》等,这些文章都具有很强的反封建思想,以及支持妇女解放的精神。在这样的时代氛围下,欧阳予倩创作《潘金莲》剧也就不足为奇了。

　　此外,欧阳予倩自身特殊的经历,也使他比其他男性更富于女性体验,更容易站在女性的角度重塑潘金莲。1927年,《潘金莲》以京戏的形式首次在南国社组织的艺术"鱼龙会"上演出,欧阳予倩扮演潘金莲。徐悲鸿看后写信给欧阳予倩,他在信中说:"翻数百年之陈案,揭美人之隐衷,入情人理,壮快淋漓,不愧杰作。"② 欧阳予倩最初的话剧生涯是从扮演女性开始的(如《黑奴吁天录》中的女黑奴、《画家与其妹》中的画家妹子、《热泪》中的女主人公杜克司等),还有他在

① 欧阳予倩:《潘金莲》,见《新月》(第一册,《新月月刊》第一卷第四号),上海书店1985年版,第35–36页。

② 苏关鑫:《欧阳予倩研究资料》,中国戏剧出版社1989年版,第28页。

《家庭恩怨记》和《社会钟》中演活了坏女人，这些都让他有充分的理由去重新塑造一个潘金莲。

（三）魏明伦川剧《潘金莲》与当代戏剧价值观的改变

有了这样的创作发端，到了20世纪80年代，魏明伦的剧作《潘金莲》可以说掀起了戏曲舞台上的一阵"潘金莲热"。这部戏的定位是一部荒诞川剧，但是可以从中看到"传统潘金莲"与"现代潘金莲"相互穿越的影子。剧本一开始就描写了传统川剧《武松杀嫂》的过程——武松杀嫂，按传统招式，刀光与水发舞，轻功随椅技翻滚。武松口含短刀，撕开潘金莲孝衣领襟，对准胸膛一刀捅去，潘金莲惨叫抚胸，身如落叶徐徐飘落。在这部戏里，不仅有潘金莲、武松、武大郎、西门庆等《水浒传》中本身就有的人物，还加入了吕莎莎、施耐庵、贾宝玉、上官婉儿和武则天等一系列人物，他们的存在是为了串联潘金莲的生活片段，并且在一旁发出评议的声音。在魏明伦笔下，潘金莲俨然一个堕落的天使。她之所以嫁给武大郎，是为了不做他人的小妾："武大虽丑，非禽兽。豪门黑暗，似坟丘。宁与侏儒成配偶，不伴豺狼共枕头。"她对张大户的反抗，是非常强烈的。而写到她与西门庆的苟合，作家则将其归咎为她对爱情渴求不得而陷入绝望情绪。可以说，魏明伦对潘金莲的塑造，冲破了戏曲原本形象的"脸谱化"，深度挖掘了潘金莲人生的三次沉沦。从挑逗小叔，到私通西门庆，再到谋杀亲夫，构成了她一步步走向毁灭的悲剧。

昆剧名家梁谷音在1987年也重排全本的《潘金莲》，她在某次采访中，论及"武松杀嫂"一段时表示，传统的昆剧中，这段表演太过简单，"《杀嫂》的唱词我们现在看来还是新得太厉害了，和老的东西没有融合得太好。但没办法，因为老的《杀嫂》给她的处理太简单了，我们还是要给她一个结局"。梁谷音的话很好地传达出在重排传统戏过程中艺术家的思考。可以说，从魏明伦的《潘金莲》剧开始，戏曲剧作中开始追求人物性格的复杂性，而摆脱了传统的"理想模式"。[①] 在传统的潘金莲故事中，潘金莲是"失语"的，她是以一个"荡妇"的身份活着；而现在，她有了"发声"的权利，她不仅可恨，而且可怜，所以我们现在看到的戏曲舞台上的"武松杀嫂"一段才会如此充满人情味。当然，潘金莲形象的颠覆并不是一个偶然。从魏明伦的川剧《潘金莲》开始，戏曲作品开始更多地发掘文学史上的"坏女人"，并将其作为演绎的对象，或者说，赋予很多传统单一的脸谱化戏曲人物更丰富的人性解读。有许多演员因为扮演"坏女人"或者演绎一些"新的传统人物"而闻名剧坛。

京剧《西施归越》（1989，罗怀臻编剧）讲述的是西施与范蠡的故事。与其他

① 苏琼：《异性书写的历史——〈潘金莲〉：从欧阳予倩到魏明伦》，载《江苏社会科学》2000年第3期。

版本不同的是，此剧中西施归来之时怀着夫差的孩子，她将此事告诉范蠡，却发现范蠡内心深处的自私与懦弱。而越王得知此事后，更是要置这个孩子于死地。无奈之下，西施抱着刚出生的孩子逃上山，却为了躲避追兵捂住孩子的口鼻，不小心将孩子活活闷死。编剧罗怀臻从一个全新的视角创作了西施的故事，揭露了西施作为女性却要为国牺牲的悲剧，从而塑造了全新的西施角色。梨园戏《节妇吟》（1989，王仁杰编剧）用戏谑的口吻讲述了一位守身多年的寡妇有瞬间的动摇，以后便断指自戒，应该说算得上一位名实相副的"节妇"。但是后来，因为朝廷表彰那位曾经拒绝她的教书先生，这位"节妇"终究羞愧而死。编剧王仁杰推翻了传统戏曲中"节妇"的伟岸，发掘了生活的荒诞与滑稽。他的《董生与李氏》（梨园戏，2001），已不重在批判封建，剧情描写一位行将就木的老员外不放心年轻貌美的妻子，嘱托老实忠厚的邻居董生代为监视，不料董生却"监守自盗"，爱上了李氏。这样滑稽的剧情，无疑是对陈旧观念最大的嘲讽。川剧《金子》（1996），取材于老舍的话剧《原野》，其中，桀骜难驯的金子是传统戏曲中极少见的、有个性的女性角色。剧中，金子的恋人虎子蒙冤坐牢，她被迫嫁给焦阎王的儿子焦大星，饱受焦母折磨。十年后，虎子越狱，回乡复仇，与金子旧情复燃，并且最终杀死了无辜的焦大星。金子与虎子逃亡途中，虎子自杀而亡，金子最终出走。金子的野性而不失纯真善良的本色，可以说是当代戏曲作品中女性角色的一次突破。这个作品也被粤剧吸收而创作成《野金菊》，该剧在 2000 年的第三届羊城国际粤剧节上演出，由梁淑卿饰演金子一角。进入 21 世纪，如越剧《蝴蝶梦》《玉卿嫂》等剧目都是反思女性情感历程和生命意义的作品。越剧《蝴蝶梦》（2001，吴兆芬编剧）改编自传统的"庄周梦蝶"故事，讲述庄周偶遇小寡妇扇坟，怀疑妻子田秀对自己不忠，于是荒唐试妻，他假死，并乔装为楚王孙追求田秀。在试妻过程中，他既疑又爱，最后露出破绽。田秀得知真情，失望而无奈地说："萍聚萍散已看透，自尊自重当坚守。情长情短平常事，何去何从随缘酬。……青山在，绿水流，让你我只记缘来不记仇。"在这部戏中，田秀最终离开了庄周，如此豁达的婚恋观，不得不说是对传统"试妻"一类故事的颠覆。此剧在 2014 年被香港粤剧编剧李居明移植为粤剧，由佛山粤剧传习所的当家花旦李淑勤主演。同样，越剧《玉卿嫂》（2005，曹路生编剧）以白先勇小说《玉卿嫂》为蓝本，故事中的女主角也是对爱情有着执着坚守的女性。玉卿嫂在河边救了受伤的无名青年，为他改名为庆生。在照顾他的过程中，她与庆生似姐弟却又像夫妻。庆生病渐渐好起来，却爱上了别人，产生了远走高飞的想法。最终，玉卿嫂选择了与庆生共赴黄泉的绝路。

可以说，近 30 年的新时期戏曲创作，充满了对传统的颠覆与对人情、人性的大胆想象。一些流传已久的戏曲作品，虽然故事相同，但细节上的处理已经呈现出

不同的审美意趣。2012年搬上舞台的新版豫剧《琵琶记》，虽然故事没有大的改变，结尾却一改一夫二妻的大团圆结局。赵五娘抱着琵琶远走，慢慢消失在舞台之上，只留下一个出走的背影。传统的女性形象已经不能满足新时代观众的审美要求，所以传统戏中的女性身上出现了现代女性的影子。

（四）新时代的新排场

传统的排场之所以存在，是因为排场中塑造了传统的人物、讲述了传统的故事、传达了传统的观念，而当这些传统的人物、故事、观念被新的价值观取代时，势必造成传统表演排场的改变。排场，说到底是一种普适性的表演段落，它程式化高、动作固定，是一种实用的表演素材。但是在追求个性化的今天，套用整个排场已经不切实际，更多的是对片段的借鉴。比如，在《金莲戏叔》一剧中，潘金莲搓烧饼的片段一直都是历代演员的表演重点。无论是在昆剧中，还是在粤剧里，很多演员都以表演潘金莲搓烧饼获得观众的喜爱。民国时期的粤剧名伶关影怜就以《金莲戏叔》中的这个身段独步剧坛；20世纪50年代，与白玉堂等名伶合作甚多的香港粤剧花旦陈好逑，70多岁表演"搓烧饼"，其形态依然如少女；当代粤剧名花旦梁淑卿也以"搓烧饼"的身段闻名一时。"杀嫂"排场，如果我们从舞台表演的角度去分析，也是因为其普适性的借鉴意义而存在。其中，潘金莲死前的跪步、圆场、甩发实际上都是在"杀奸妻""杀忠妻"等排场中会使用的。这些大幅度的动作，无疑是人物内心挣扎的外化。

以粤剧"杀嫂"排场为代表的对传统表演排场的颠覆，其根源在于对传统价值观和审美取向的颠覆。粤剧"杀嫂"排场内容改变的背后，是大时代背景下女性文化的变革与戏剧审美的变迁。在倡导女性解放一个多世纪后的今天，戏曲舞台上的女性形象当然不能再以传统的面貌出现。而戏曲"非黑即白"的人物审美，也已经被多侧面的人物形象挖掘所取代。学者安葵曾在其《戏曲创作的文化视角——新时期二十年代戏剧创作回顾》一文中发问："传统观念真的不行了吗？新时期戏曲创作有一个很大的特点是，剧作家不再只采用一种角度和方式。"① 新时期戏剧创作的氛围，恰恰就是打破传统。这种对传统的打破，不单单在于编剧手法、时间空间、故事取材的改变，更深层次的在于剧作家们不再局限于戏曲中"非黑即白"的人物创作模式，转而寻求更深层次的人性探讨。这种探讨，一方面，增强了剧目的可观性，吸引了新的观众群体；另一方面，新的表演内容势必动摇传统的表演形式。对于粤剧来说，最直接的就是，这种不再传统的故事，可能无法用传统的排场去展现。擅演潘金莲、王熙凤和"野金菊"的粤剧花旦梁淑卿就坦言，她在扮演潘

① 安葵：《戏曲创作的文化视角——新时期二十年代戏剧创作回顾》，载《戏剧文学》1999年第4期。

金莲一角时，的确对于这个角色没有传统的价值判断，而是着力在自己的表演中表现一个"真实的女人"：

> 用现代的眼光来看，潘金莲和武大郎两个人在各个方面都不在一个轨道上，如果在现代，是可以离婚的。所以我演潘金莲的时候，我会抓住她可爱的一面。比如"搓饼"，如果潘金莲真的是一个爱慕虚荣的女人，她不会一大早起床干活。而且是那么美的一个女人，嫁了一个那么丑的男人，对这个男人没感情，但是还要跟他一起起早贪黑地劳作，这是多么不公平的一件事。很多人以前都觉得潘金莲是个坏女人，对她很有成见，但是看完我演的"搓饼"，都很喜欢这个人物。这段戏动作比较多，节奏很明快，展现了潘金莲日常生活的一个小片段。一开始的一段【白榄】，就说出了她很无奈的那种心情。加之形象的强烈反差，观众一下子就会有那种同情心。所以不需要我去刻意引导观众"喜欢"或者"不喜欢"，我就是用我的表演告诉观众，潘金莲是一个真实的女人，就可以了。①

从梁淑卿的自述可见，演员的演绎都是基于自己的价值判断，而作为一个现代人，必然会以符合现代人观念的价值观去判断角色。除了这种情况，有些经典剧目因为内容的创新，改编或者删去了许多排场。如2016年广东粤剧院推出的粤剧《白蛇传·情》。传统《白蛇传》剧中有"释妖""祭塔""水战"等表演排场，但是新版的《白蛇传·情》讲述的是许仙与白素贞轮回千年的爱情故事。其突出了一个"情"字，故事到"断桥"之后就戛然而止。该剧着重表现了许仙与白素贞的爱情，削弱了原本的"人妖殊途"之感，颇有唯美的意味。在现在的粤剧《白蛇传》表演中，已经很少展示"释妖""祭塔"等排场。

不过，是不是传统的排场改变了，这个排场就消失了呢？当然不会。如果以发展的眼光去看表演排场，那么新的时代应该有新的排场。前辈粤剧演员并没有因为传统排场的存在而停止创造新排场，表演本身就是动态发展的，表演的内容应该是不断进步、不断契合当代价值观和审美情趣的，现代的"新经典"依然可以创造"新排场"。对于粤剧表演来说，排场的存在不应该是静止的，而应该是在继承传统的基础上，不断去增加新的表演排场，使得以后的粤剧剧目更加符合新时代的审美情趣。综上，粤剧"杀嫂"排场的剧情没变，但其表演程式和精神内涵已经发生了极大的变化，根本原因在于社会价值观、大众审美情趣的改变。欧阳予倩先生剧作中潘金莲"惊世骇俗"的"脱衣"动作经过近一个世纪之后，也许真的会成为"新排场"。

① 杨迪：《真情"演者"梁淑卿》，载《南国红豆》2016年第5期，第29—32页。

本章小结

今天，粤剧排场似乎已经成为粤剧的一种"遗产"，一方面，在剧目的编写中已经少见传统排场的身影；另一方面，排场被粤剧新一代的年轻演员所忽视。纵观粤剧在20世纪的发展历程，我们发现，粤剧排场实际上经历了一个由盛到衰的过程。在20世纪初提纲戏盛行的时代，排场作为剧目编演的主要"构件"，成就了粤剧演出市场的繁荣。"开戏师爷"在编写新剧目时，多数使用排场，以达到迅速创作剧目的目的。而演员在演出提纲戏时，多数是参照排场进行即兴表演。在这种情况下，排场表演空前盛行，这段时间也产生了许多知名演员和排场绝技。然而，为何粤剧排场发展到今天却失去了原来的重要地位？

粤剧排场影响力的下降的根本原因是近代广东社会生活的变迁。从鸦片战争开始，广州逐渐向消费型城市转型，市民阶层的形成造成消费阶层的分化，上层社会的达官显贵开始走进戏院欣赏戏曲演出。戏院的建立和戏院经济的制度化，使得戏院中演出的粤剧不得不开始发生城市化的转变。从剧目创作上来说，如薛觉先、马师曾、廖侠怀一类的知名演员开始不满足于使用旧排场创作新剧目，他们邀请文人参与粤剧剧目创作，涌现了如冯志芬、南海十三郎、庞一凤等知名的粤剧编剧。同时，城市中的富太太们爱好风流倜傥的小生和温柔浪漫的爱情故事，这使得粤剧舞台上生旦戏的比例增加，其他题材的剧目减少。这一时期，粤剧的行当也从"十大行当"转为"六柱制"，这对以行当表演为基础的粤剧排场造成极大的负面影响。另外，20世纪30年代的种种粤剧改良也对粤剧排场造成了很大的影响，特别是当时提出的"打倒图案式表演"，是对粤剧排场直接的抨击。

20世纪30至50年代，粤剧受到新的艺术门类如话剧、电影的影响，开始出现情节上的改变。在香港，排场戏的改编开始呈现两种态势：悲剧和喜剧。这种审美风格的转变，主要是受当时社会的影响，与当时一些知名演员的活动也息息相关。除了情节上的改编以外，当代的排场表演在表演方式上也开始转变，这种转变的内因主要是社会价值观的改变。

虽然粤剧排场在今天的表演中已经不占主流，但是近年来粤剧界刮起了一股"复古"热潮。广州、香港、新加坡各地的粤剧艺人们纷纷排演"古老戏"，使得粤剧排场又回到了人们的视线中。作为粤剧的根基，排场表演不应该变成一种"遗产"，更应该是粤剧从业者的"必需品"。在越来越多人关注粤剧排场的今天，"排场"势必得到更好的保护和传承。

结语
粤剧排场发展现状及展望

　　粤剧传统排场是粤剧表演艺术的根基，凝聚了数代粤剧艺人的智慧。作为一种表演的范本，它有相对固定的角色行当、锣鼓、唱腔、音乐、曲牌、功架、舞台调度、心理描写，用来表现特定的情节或情境，通常可以用于多个相同或相似的戏剧场面，也有些是专戏专用。对于粤剧工作者们来说，粤剧排场是一种既熟悉又陌生的"传统"。熟悉，是因为几乎没有一部粤剧可以真正脱离于传统排场之外。小到演员的上场、下场，大到经典剧目，粤剧排场就这样自然地存在于粤剧行里。陌生，是因为现在我们能够看到的古老排场表演越来越少，粤剧教育中多使用北派身段教学，而忽视了南派的传统基础，使得"排场"这个本该是"必学"的基本功，逐渐退出了主流的粤剧舞台。在这种情况下，要保护和传承粤剧，就要对传统的形成、演变过程有足够的认识，这也是本书的初衷。

　　前面，我们已经就粤剧排场的概念、形态、特征、形成原因等方面做了分析。另外，我们详细探讨了粤剧排场教育的内容和教学三种模式，对粤剧排场的兴盛、影响力的下降和创新也做了讨论。总的来说，"排场"这种较为特别的、相对固定的表演段落，根本上是源于中国戏曲表演程式化的产物。如果没有剧目情节主题的独立性和情节程式性，使得大量的故事片段拥有相似、相近主题，情节按照一定模式发展，那么就不会产生"排场"这种形式的表演段落。正是因为有了这种类似于"折子戏"的经典表演片段，才使得很多传统剧目盛演不衰，很多核心传承内容得以保留。如一些专戏专腔、戏剧人物专用功架、武功绝技等，都是从排场表演中产生并得以发扬的。演员们通过排场教育学习了基本身段和舞台"寸度"，也提升了塑造人物的能力。编剧们通过使用粤剧排场编剧，一方面可以快速地创作新剧目，另一方面，因为演员们熟识排场，可以保证演出质量。在很长一段时间内，特别是在提纲戏盛行的时代，粤剧排场几乎是作为粤剧艺术的"生命力"存在的。在中国内地，传统戏在1949年后的一段时间曾经被禁演，从而造成了一些排场的流失。

而伴随着粤剧传统排场流失的,是粤剧从业者们对于传统的遗忘。如果说对身体技艺的遗忘可以通过训练来恢复,那么对粤剧"本色"的遗忘才是最致命的问题。

今天,粤剧行内越来越多的演员开始意识到,复排传统排场就是留住粤剧的根基。地域文化的包容性,使得粤剧这个剧种好像可以对任何新的艺术形式进行学习。但是,现在粤剧最严峻的问题是:如何在将自己的特色传承下去的同时进行创新?如何真正把握住粤剧自身的优势,创作出更多有"粤剧味"的新时代经典剧目?分析粤剧排场发展的现状,一方面,在一些剧目中,还是会使用排场表演,虽然不一定是以传统形式出现,但是至少一些编剧开始重视将传统的表演排场运用到新编剧目中。有些剧目甚至以排场作为噱头,以吸引观众。另一方面,越来越多的名演员愿意参与复排古老排场的行列,无论在传统戏复排还是粤剧排场的数字化保护方面,都做了不少工作。

第一节 粤剧排场在新剧目中的使用[①]

我们可以结合一些较有代表性的粤剧剧目了解传统排场在粤剧创作中的情况。1965年,由吴有恒[②]、杨子静[③]、莫汝城根据吴有恒小说《山乡风云录》改编的《山乡风云》是一部现代戏。剧述1947年中国共产党领导的一支华南人民抗日游击队,为开辟新的革命根据地,决定先夺下某地的封建堡垒"桃园堡",指派女连长刘琴深入虎穴发动群众,做好里应外合工作。刘琴原是当地一个侨胞的女儿,她打进堡内当中学教师,机智地击败联防大队长万选之的侦查,麻痹了乡长关天爵,取得大地主刘立人及四小姐的信任。她还冒险救了何奉女儿春花的性命,通过何奉父女与堡内的贫苦农民取得联系,并把给杀父仇人刘立人当马弁的刘黑牛拉拢过来。中秋之夜,刘琴利用四小姐筹办"拜月会"的活动,在地方党组织的协同下,打开堡门,配合游击队夺下桃园堡。此剧第二场演春花投潭,刘琴和虎子抱春花上潭边,卫生员进行急救。这一段配合打击乐的无言动作,使用了传统粤剧"会妻"(《西河会妻》)排场。刘琴替春花拧干衣服上的水,也要先拧左边,再拧右边,一

[①] 本节中所有的剧目使用排场情况,在实际调查中已经经过反复调查和核对。
[②] 吴有恒(1913—1994),男,广东恩平人,作家。代表作品有《山乡风云录》《滨海传》《北山记》等。
[③] 杨子静(1913—2006),男,广东广州人,著名粤剧编剧。代表作品有《钗头凤》《搜书院》《关汉卿》《山乡风云》等。

套动作都是按照"会妻"排场的程式。

20世纪90年代,对粤剧排场使用最成功的案例当数吴川粤剧团的《草莽英风》一剧,该剧于1990年首演,剧述王城兵马司杜元高是福王的爱将,一日路遇武艺高强的刘灿,两人因为志同道合而结拜为兄弟。谁知刘灿因为打死强抢民女的福王之子赵宝安,被迫逃难。福王因抓不到刘灿,将刘灿之妻柳月眉交给杜元高审理。杜元高不忍义弟之妻无辜被害,只得带着柳月眉逃跑,想要寻求禄王赵奇光(福王之弟)的帮助。谁知柳月眉途中产子,幸好得到乔装下山打探军情的凤凰山女寨主虎姐的帮助。后杜元高离开,追兵杀到,柳月眉将幼子托付给虎姐,自己却想要投河自尽。这时候刘灿刚好赶到,杀退追兵,救起了落水的柳月眉,夫妻二人跟随虎姐一起上了凤凰山。赵奇光带兵征讨凤凰山,却被虎姐打败。杜元高突围救出赵奇光,反被赵奇光冤枉反叛王朝。最终杜元高看透了王朝的腐败与福王的冷酷,决定"反"上凤凰山。这个剧目的情节设计遵循了粤剧剧目创作的传统套路,这部戏包含多个粤剧排场,如"大审""杀妻""乱府""西河会妻""大战""逼反",而且第一幕杜元高与刘灿结拜,也使用了传统的"结拜"场面。在杜元高审理柳月眉之时,使用了"大审"排场,一边是王妃的苦苦相逼,一边是喊冤叫屈的柳月眉,杜元高夹在中间感到很为难。其中的身段也是严格按照"大审"排场的程式,如使用"三批""水波浪"等程式展现杜元高内心的矛盾。后来柳月眉得知杜元高是丈夫刘灿的结拜大哥,不想让大哥为难,于是自请赴死。这里使用了"杀忠妻"排场。不同的是,传统的"杀忠妻"排场一般在夫妻角色之间使用,但是这里却灵活运用了。值得一提的是,剧中的"会妻"排场遵循了传统的演法,特别是刘灿将妻子救上来之后有一整段将妻子衣服的水拧干、唤醒妻子的身段动作,演员配合锣鼓,要将让一个人"起死回生"的场景表现出来。另外,《草莽英风》是吴川粤剧团的保留剧目,剧中有着丰富的南派武功技巧,如铲椅、铲台、跳椅、高台爆莲花、高台照镜、挑四星、甩发、压腹吐水,等等。

同样,20世纪90年代中期由梁淑卿、钟康祺[①]主演的《玉带情冤》,是秦中英[②]编写的新编历史戏,剧述唐高祖李渊开国之初,太子建成与尹贵妃私通,为秦王李世民窥见,李世民挂玉带在宫门以表警示。尹贵妃为自保,诬陷李世民调戏自己。长孙夫人虽然相信自己的丈夫,但是因为没有证据而无从辩解。最终她以牺牲自己的决心救回了丈夫。这个剧目是较有代表性的、将一个传统排场戏进行扩写的

① 钟康祺,男,生年不详,著名粤剧文武生。代表作品有《唐明皇与杨贵妃》《多情孟丽君》《卖油郎独占花魁》等。

② 秦中英(1925—2015),男,广东广州人,著名粤剧编剧。代表作品有《刁蛮公主》《绣襦记》《天之骄女》等。

例子。剧目运用了"宫门挂带"排场，此排场讲述的是"皇帝年迈体弱，周妃不甘宫闱寂寞，与太保洪大邦在宫中白昼私通，被太子司马凌见到。未免两人尴尬，太子解下身上玉带，挂在宫门，以示警告。周妃由第三花旦扮演，洪大邦由第三小武扮演，司马凌由小生扮演"①。《玉带情冤》借用了这个排场的情节作为故事最关键的矛盾冲突，使得这部戏一开始就充满了戏剧性，不得不说是古为今用的一个很好的例子。

到了21世纪初，东莞粤剧团以小粤剧的方式推出了《生死签》一剧，该剧是一部现代戏，讲述了一位母亲在两位儿子中抉择一人上战场赴死的故事。这个剧目与《玉带情冤》相似，主要运用了传统的"执生死筹"排场，突出一位母亲选择两位儿子其中一个人上战场的悲壮情感。"执生死筹"排场出自传统剧《七贤眷》，主要讲述"刘金同到知府衙门，承认是自己杀死了叔叔刘金义，其母王氏也到衙门说是自己杀了小叔，母子争着认罪，最终知府只得用'执筹'的方式决定母子二人的生死"②。所以这个排场得名"执生死筹"。虽然现在这个排场并不多用，但是在《生死签》一剧中却用得恰到好处。

除了以上剧目，近年粤剧界也出现了许多受欢迎的剧目，它们都以排场表演作为亮点。2013年，广州粤剧院推出的《鸳鸯剑》改编自南海十三郎的名剧《女儿香》，剧述将门之女梅暗香与魏超仁的爱情纠葛。梅暗香与魏超仁原是已经订婚的恋人，在战场上，梅暗香顶替哥哥出征，为魏超仁解围，却被魏超仁抢走了原本属于自己的战功。之后，魏超仁为了攀附权贵，在殿前悔婚，梅暗香惨遭抛弃。最后梅暗香向皇帝说明情由，魏超仁也畏罪自尽。这部戏中使用了"点将""闹公堂""自刎"三个排场。梅暗香出征时，使用了"点将"排场，用来表现她出征时的巾帼英雄风范。"点将"是传统粤剧中群体性表演排场，主要表现古代将帅出征前检阅部队、点齐属下官兵的仪式。其中，兵丁由手下或梅香等群角扮演，大将由拉扯或者六分等类型性行当演员扮演，主帅的行当则按照戏剧情节内容需要而定。男角多是小武、武生、二化面扮演，女角则多是打武旦、花旦扮演。在舞台正中设置帅台，先是两位将军分别从舞台两边上场对向跳大架，戏行称为"双跳架"，完成后车身到舞台中间，面向帅台背场站立。在梅暗香上殿告状时，使用了"闹公堂"排场，最后魏超仁自刎，使用了"自刎"排场。按照自刎的规定程式，扮演魏超仁的演员黎骏声先是叩拜天地和父母，然后拔剑准备自刎，却又踌躇不决。此时，他手

① 中国戏剧家协会广东分会、广东省文化局戏曲研究室：《粤剧传统排场集》，内部交流，1962年，第62页。

② 《粤剧大辞典》编纂委员会：《粤剧大辞典》，广州出版社2008年版，第416–417页。

拿着宝剑，眼睛盯着宝剑，手不断地抖动，加上设计好的水发和剑花，表现了人物赴死前复杂的心情。另外，这部戏中的女主演吴非凡为了扮演梅暗香这个将门之女，特地练习了跷功，在游花园一段表演中，她以高超的技艺展示了这种鲜在粤剧舞台上出现的传统技巧。同年，由陈觉①、莫燕云②、余韵玲③主演的粤剧喜剧《歇马秀才》，讲述了秀才梁启性沿街卖"歇马饼"，遇到小姐李秀娥抛绣球招亲，他幸得绣球，却被岳丈嫌弃。李秀娥敢爱敢恨，和父亲"三击掌"闹翻，与梁启性结为夫妻。后梁启性揭皇榜为皇上驯服宝马，于是被加封官职，大团圆结局。这个戏的整体架构较为传统，是落魄秀才遇贤妻最终发迹的故事。此剧使用了多个传统排场，如"抛绣球""三击掌""伏马"，这三个排场都来自粤剧《薛平贵》。特别是"伏马"排场，是本剧演出的重头戏。演员陈觉需要在舞台上驯服一匹虚拟的马，所以要用许多高难度的功架来模拟人与烈马之间的互动。

2014年，广东粤剧院推出了以南派武功和传统排场为亮点的粤剧《梦·红船》，该剧由梁郁南编剧，主演为曾小敏④和彭庆华⑤，剧述粤剧艺人邝三华因练南派大戏《火烧黄天荡》的高台照镜而受伤腿残。但他依然痴迷粤剧，变卖家财重组剑影班，欲振兴南派大戏。然而土匪横行，社会腐败，粤剧艺人的梦想一个个破灭。最后，在日军的枪刀下，红船艺人引炸了红船，与敌人同归于尽。在剧中，编剧使用了"戏中戏"的编写方法，用《梦·红船》的故事套着《火烧黄天荡》的故事，所以自然地融入了许多南派功架、传统排场。比如，剧中邝新华一角在戏班遇难之时回来拯救戏班，其回来召集红船弟子的表演化用了传统的"点将"排场。在演绎"戏中戏"《火烧黄天荡》之时，男、女主角用了"起兵祭旗"排场，突出了剧中角色上战场之前的豪情壮志。这部戏意在还原红船上艺人生活、演戏的场景，结合传统功架和排场，展现了许多粤剧传统功架和排场表演。

2017年，广州粤剧院创作的新编粤剧《梅花翘》，剧述少年天子喜欢斗蟋蟀，书生成名因坐死天子的蟋蟀，丢了功名还差点丢了性命。成名回乡后遭到癞虫县令的迫害，儿子成亮为使父亲免除重罚，到地保家中夺回被抢走的蟋蟀，后被地保打死，死后冤魂不散。当成名得知所缴交的蟋蟀"梅花翘"是由儿子的灵魂所变时，

① 陈觉，广州粤剧院青年演员，粤剧文武生。
② 莫燕云，女，广州粤剧院青年演员，粤剧花旦。
③ 余韵玲，女，广州粤剧院青年演员，粤剧花旦。
④ 曾小敏，女，广东粤剧院青年演员，著名粤剧花旦。代表作品有《九尾狐》《白蛇传·情》《梦·红船》等。
⑤ 彭庆华，男，广东粤剧院青年演员，著名粤剧文武生。代表作品有《武松大闹狮子楼》《决战天策府》《梦·红船》等。

誓救儿子逃出生天，随后把自己也变成蟋蟀，并由妻子张喜凤带入皇宫，最终引发了一系列混乱。该剧改编自《聊斋志异》中的《促织》一文，由于编剧曾志灼是粤剧演员出身，对粤剧排场十分熟悉，在《梅花翘》中，他使用了传统的"排朝"和"击鼓升堂"排场。"排朝"排场一般使用在文武官员上殿朝见皇帝的场景，由4~6名演员扮演文武官员依次上场，行至台中间，面对观众整冠，然后转身朝见皇帝。这套动作一般用在皇宫的背景下，但是在《梅花翘》剧中，背景却是御花园，而且其情景也不是朝见皇帝，而是考试。这可以说是对传统排场的一种化用。另外，此剧糊涂县令审案一幕，开场就是使用了传统的"击鼓升堂"排场。

从以上新编戏中排场的使用情况来看，一般性排场与普适性排场戏的使用较多，相比之下，想要把特指性的排场使用在作品中并且体现出新意是不容易的。比如前面提到的《歇马秀才》一剧，编剧试图将一个励志的故事呈现在舞台上，但是由于故事情节较为老套，年轻观众的反响并不热烈。虽然剧中加入了"僵尸舞""机械舞"等表演以追赶潮流，却造成了表演风格不统一，给人不伦不类之感。相比之下，《梦·红船》是近年来粤剧新编戏中较为自然地加入传统排场和功架表演的剧目，但是"戏中戏"的编写方法还是略显刻意。综上，当代粤剧舞台上的确还有粤剧排场，但是已经不多，而且如何用传统排场表现现代的内容，是需要粤剧工作者们继续探索的问题。

第二节　粤剧排场戏的整理和复排

1962年，中国戏剧家协会广东分会编写了《粤剧传统排场集》，这是现存较为全面记录排场程式、曲白的资料集。2007年，为了更生动地记录粤剧排场，广州市振兴粤剧基金会制作了《广州抢救粤剧传统艺术套碟》，其中录制了"哭尸""过山"等排场戏。在21世纪，越来越多的粤剧工作者投身到粤剧排场戏的整理和复排工作中。以香港为例，2008年8月，香港上演了《金莲戏叔》《平贵别窑》《试忠妻》《荷池影美之影美、打闭门、斩子》《上枷锁》《梨花罪子》《献美图》《醉斩二王》等排场戏。2009年10月，又集中上演了一批排场戏，如《大战》《拗箭结拜》《擘网巾》《古本扎脚刘金定之斩四门》《金莲戏叔》《雪重冤之搜宫》《打洞结拜》《困谷》《平贵别窑》等，可谓近十年来最大规模的粤剧排场戏演出。

2015年，罗家英、郑咏梅①等演员主演的《辩才释妖》是经典的排场戏，这部戏已经鲜有上演。剧中"释妖"排场主要表现辩才和尚开导柳树精柳青娘。"释妖"排场有固定的曲词，需要念诵咒语，而且多为官话，这对于演员来说是一个挑战。该剧于2017年复排，并于香港大学兆基学院剧场上演。

2015年12月，阮兆辉、陈好逑、尤声普联合多位粤剧新秀演出了"四代同台"粤剧折子戏专场，其中有排场戏《西蓬击掌》和《三娘教子》。2016年，罗家英联合龙贯天和陈咏仪两位知名粤剧演员制作了《白玉堂大审戏》书籍和光碟。该书分为两部分。第一部分是以演出录像为基础，用图文相结合的方式详细解析了白玉堂的三场经典"大审"排场戏：《肝肠涂太庙之审弟》《三审玉堂春之大审》《风火送慈云之大闹开封》。由于图文对照，而且标明了时间，读者可以对其中的功架和身段动作有深入的了解。第二部分主要是几位主演和研究者谈白玉堂表演艺术以及"大审"排场的源流及演变。该书是近年来对粤剧单个排场进行保存、整理较为全面的著作，可以作为粤剧教材使用。2017年5月，阮兆辉联合陈好逑、李龙等演员复排了古腔粤剧《武松》，该剧演出使用官话，在近年的粤剧排场戏复排中是极少见的。剧本结合广东、广西和马来西亚老艺人提供的《武十回》《金莲戏叔》剧本以及口述，前后花费了一年半的时间才搬上舞台。戏中，陈好逑饰演潘金莲，展示了"搓烧饼"功架，又与阮兆辉合作演绎了"戏叔"排场。特别是《武松杀嫂》一场，使用了传统的"杀嫂"排场，在现在的粤剧舞台是少见的。同年11月，阮兆辉又策划了"四代同台"系列折子戏专场，演出了《高平关取级》排场戏。

与此同时，广州粤剧界近年也非常关注传统例戏和排场戏的复排。2016年，广东舞蹈戏剧职业学院（包括原本的广东粤剧学校）排演了古老例戏《玉皇登殿》，恢复了很多如"雷公架""电母架""日月架""桃花女架"等古老粤剧功架。2017年，佛山市粤剧传习所联合广东省粤剧院、广州市粤剧院等单位一同复排了《香花山大贺寿》，剧中恢复了"观音架""韦陀架"等传统功架。另外，这次演出是"观音十八变"功架多年来第一次重现粤剧舞台。据陈非侬《粤剧六十年》记载："'观音十八变'中观音出场时，有四个圣母陪伴。出场后由圣母道出观音佛法无边，请她表演，然后（观音）便表演十八变。观音十八变，其实只是八变。"② 在2017年版的《香花山大贺寿》中，八位女演员扮演了八变的观音，分别以龙、虎、将、相、渔、樵、耕、读的形象出现，每一个功架都伴随着大笛吹奏的牌子音乐。传统例戏虽然一般来说有着特定的表演场合，但是恢复其中的功架和排场还是非常

① 郑咏梅，女，著名粤剧花旦。代表作品有《帝苑春心化杜鹃》《战秋江》等。
② 陈非侬口述、余慕云笔录：《粤剧六十年》，香港吴兴记书报社1982年版，第102页。

重要的。除了例戏，2017年由广东粤剧院推出的"古本新演"粤剧《虎将马超》，改编自传统戏《夜战马超》。这出戏中最出名的是"夜战"排场，这个排场主要是表现两方军队挑灯夜战的场面，有着丰富的南派把子对打。《虎将马超》一剧不仅复排了这个排场，还复排了"起兵祭旗"和"追曹"排场。

从上述粤剧排场的传承、保护工作来看，在国家政策的指引下，粤剧院团、研究机构和知名演员已经开始有意识地发掘、保存一些粤剧排场。虽然从新编剧目中的粤剧排场使用情况来看，传统排场已经少之又少，但正是因为它演出量不大，而且身段技巧丰富，武功程式复杂，加上有着独特的审美风格，反而会受到一些观众的喜爱。

第三节　关于粤剧排场传承的一些思考与展望

2018年1月，《粤剧表演艺术大全》中的粤剧纪录片在佛山正式开机，其中将摄录粤剧基本的身段、功架、武功、排场等多个领域的内容，以供日后粤剧教学之用。要保护粤剧排场，其根本在于传承，而传承的重点在于如何将排场这种活态的表演段落纳入粤剧教育日常教学中。据调查，现在粤剧学校"排场"课程的时间被极大地压缩，而学习的所谓"排场"，也不过是一些基本的走位和舞台调度而已。在香港，虽然对传统的继承没有出现过人才的断层，但是由于私人运作剧团的情况较多，在高度商业化的市场氛围中，年轻演员忙于商演，几乎没有时间去学习排场戏。罗家英在采访中说：

> 香港的观众其实很喜欢看这些（排场戏），前提是你说清楚是古老排场戏，很多人还是很爱看的。现在演员不学，主要是演出太多太忙。我们以前，一年少的时候试过只有五十场、一百场演出，现在的演员，一年有二三百场演出，演出时间太多了，没时间学古老戏。
>
> ……………
>
> 现在的年轻演员，没机会做的戏，他们是不学的，不像我们以前对这些很感兴趣。比如排场戏《打洞结拜》，我爸爸教了我之后，我四十年都没做过，后来才做过一次。有些排场戏，在马来西亚做过，回来（香港）之后就没做过了。有些人就会想，我学来有什么意义呢？自然就不会去学了。①

① 详见附录三：罗家英访谈记录。

同样，阮兆辉也指出：

 我很希望通过这部戏（《武松》），让更多人关注古老戏①，让更多演员去学古老戏。我并不是说一定都要说官话，但是粤剧演员必须学古老戏。在我们年轻学戏的时候，都要学古老戏，为什么呢？因为师父会告诉你，要学几部"嫁妆戏"。什么叫"嫁妆戏"？意思就是你没有嫁妆就嫁不出去，你不学会这些戏就没有人请②你。这几十年，粤剧界的风气变得太厉害了，现在真的没了"底"。大家都不知道我们的传统戏是怎么来的，也不知道怎样唱，唱【梆子】应该怎样唱，唱【二黄】应该怎样唱。如果不从古老戏学起，你就不知道粤剧的"基本"在哪里。……所以现在粤剧传承中间最大的问题就是演员的基本功太差。我们说，艺无止境，学无止境，但是学无止境不等于你可以不会基本的东西。观众买票来看你的戏，是想要欣赏艺术，但是现在的演员很少可以做到这一点，这就是要恢复一些古老戏的原因。③

 从两位演员的叙述中可知，一方面，年轻演员商演太多，导致根本没有时间学习古老排场；另一方面，排场戏上演的机会太少，造成许多演员认为"学之无用"。这种情况使粤剧排场传承形成了一种"恶性循环"。正如阮兆辉所说，排场是粤剧的"基本"，学习排场戏应该是演员的"本分"和基本功，如果连基本都放弃了，那么粤剧还能叫"粤剧"吗？现在有很多粤剧演员只能做"起霸"而不会做"跳大架"，在采访中，大部分年轻演员对于一些传统排场戏甚至闻所未闻，面对这样的情况，笔者认为应该从以下几方面去努力：①加强对粤剧的保护与传承。对于年龄超过70岁的老艺人，应该优先以录音、录像的方式记录他们熟识的排场。对于一些身体状况不太好的艺人，应该邀请年轻演员根据老艺人的口述进行学习，并录音、录像。②在粤剧学校开设排场课程。由于现在大部分的粤剧演员都是由粤剧学校输送至院团，因此应该在学校中加强对传统排场的学习，改进现有的排场教学内容，加入更为丰富的内容供学生学习。据调查，现在粤剧学校排场教学方面最大的问题是师资不足、学校重视不够。在这种情况下，如果没有可以长期授课的老师，应该聘请资历较高的老艺人间歇性地进行授课。③使用生产性保护的方式激活排场演出的市场。粤剧排场作为非物质文化遗产粤剧特有的艺术表现手段之一，其最宝贵的特征就是活态性，如果只是记录而没有在舞台上实践的机会，那么它就失去了本身的价值。据此，一方面，应该在新剧目的创作中更多地使用排场；另一方面，

① 粤剧古老戏，一般指排场戏，或者传统用官话演绎的剧目。
② 粤语中意思为聘用、招聘。
③ 出自阮兆辉口述。

应该发掘粤剧排场不同审美风格所能够带来的商业价值进行营销，把粤剧排场中具有粤剧特色的程式、技巧作为粤剧的"招牌"推荐给更多的观众。

　　从19世纪末到20世纪初，我国的社会、政治、经济、文化发生了巨大的变迁，在这种大的时代背景下，粤剧势必有所改变。粤剧编演制度从"演员中心制"变为现代的编导制度，分工专业化的同时却削弱了演员自身的创造力。生旦戏在演出市场的繁荣影响了粤剧剧目创作的题材，造成了一些粤剧排场无人问津，加上粤剧行内对"旧传统"有意识地改造，这些都无疑对粤剧排场的传承造成了巨大的冲击。到了21世纪的今天，虽然粤剧舞台随着科技发展而变得五光十色，却无法在短时间内挽回粤剧传统的流失。由于粤剧排场是一种综合性的表演段落，老艺人在口述时无法对排场的身段进行还原，只能根据现有的条件邀请一些年轻演员进行复排并且拍摄记录。但是光是记录是远远不够的，"排场"的生命力就在于不断被借鉴和使用，所以只有将粤剧排场真正融入粤剧编演活动中，才能真正挽救粤剧的传统。粤剧排场是粤剧的"根"，只要我们对传统艺术有足够的敬畏之心，粤剧排场还是可以在今天的粤剧舞台上找回自己的位置的。

附　录

附录一　粤剧传统排场整理表

（此表格内排场名称与内容以《粤剧大辞典》为准，以 1961 年的《粤剧传统排场集》，黄镜明、赖伯疆的《粤剧史》以及粤剧艺术发展中心录制的《粤剧传统艺术套碟》中所录排场为校准）

	排场名称	文	武	行当	类型/场景	收录情况	备注
1	排朝	√		拉扯	过场性/宫廷	《粤剧大辞典》《粤剧史》	《粤剧史》中有记作"大排朝"排场
2	点翰	√		总生、末角、小生	过场性/宫廷	《粤剧大辞典》《粤剧传统排场集》《粤剧史》	【点翰中板】；《粤剧史》中有记作"金殿点翰"排场
3	考文试	√		总生	过场性/科举	《粤剧大辞典》《粤剧传统排场集》《粤剧史》	祭天地、魁星架
4	考武试		√	丑生、拉扯、花面、二花面	过场性/科举	《粤剧大辞典》《粤剧传统排场集》《粤剧史》	跑马射金钱、举鼎、对打；结尾一段套用"斩三帅"排场

(续附录一)

	排场名称	文	武	行当	类型/场景	收录情况	备注
5	投军		√	武生、小武	过场性/战争	《粤剧大辞典》《粤剧传统排场集》《粤剧史》	三问三答,对阵图剖析
6	比武		√	小武、二花面、总生、大花面、武生、小生	叙事性/战争	《粤剧大辞典》《粤剧传统排场集》《粤剧史》	源自《狄青三取珍珠旗》之《怒斩黄天化》一折,《杨门女将》"较场比武"仿用
7	起兵祭旗		√	小武、二花面、花旦、打武旦	过场性/战争	《粤剧大辞典》《粤剧传统排场集》《粤剧史》	—
8	点将		√	梅香、拉扯、六分、小武、武生、二花面、打武旦、花旦	过场性/战争	《粤剧大辞典》《粤剧传统排场集》	跳大架;《穆桂英大破天门阵》《樊梨花》套用
9	偷营劫寨		√	小武	叙事性/战争	《粤剧大辞典》《粤剧传统排场集》《粤剧史》	跳大架
10	洗马	√		手下、梅香	过场性/战争	《粤剧大辞典》《粤剧史》《粤剧史》	《醉斩郑恩》套用;新编戏《歇马秀才》套用
11	配马	√		手下、梅香	过场性/战争	《粤剧大辞典》《粤剧史》《粤剧史》	系"洗马"排场的后续;《醉斩郑恩》套用,新编戏《歇马秀才》套用
12	借兵		√	二花面、大花面	过场性/战争	《粤剧大辞典》《粤剧传统排场集》《粤剧史》	也作"求兵"

（续附录一）

	排场名称	文	武	行当	类型/场景	收录情况	备注
13	会宴		√	六分、二花面、总生、小武、五军虎	叙事性/战争	《粤剧大辞典》《粤剧传统排场集》《粤剧史》	与"鸿门宴"情节相似；常被套用在两国会盟等场面
14	回朝颁兵		√	武生、总生、小武	过场性/战争	《粤剧大辞典》《粤剧传统排场集》《粤剧史》	也作"回朝班兵"
15	困城写降表		√	武生、六分	叙事性/战争	《粤剧大辞典》《粤剧传统排场集》《粤剧史》	走南蛇、困城、打四星、大战
16	逼宫	√		大花面、总生、拉扯	叙事性/宫廷	《粤剧大辞典》《粤剧传统排场集》《粤剧史》	"逼印"排场与此相似
17	游花园	√		花旦、第三花旦	过场性/家庭	《粤剧大辞典》《粤剧传统排场集》《粤剧史》	《花园对枪》套用
18	月楼赏雪	√		花旦、小生	叙事性/婚恋	《粤剧大辞典》《粤剧传统排场集》《粤剧史》	—
19	打仔		√	武生、小武（二花面）	叙事性/家庭	《粤剧大辞典》《粤剧传统排场集》《粤剧史》	又作"打子"；《狸猫换太子》中"打寇珠"套用，"打仔"不打死，"打寇珠"打死
20	大凌迟		√	拉扯	过场性/刑场	《粤剧大辞典》《粤剧传统排场集》《粤剧史》	一般做暗场处理
21	自刎	√		无规定	过场性/自杀	《粤剧大辞典》	《双枪陆文龙》《鸳鸯剑》套用
22	投河	√		无规定，多为花旦	过场性/自杀	《粤剧大辞典》	《胡贵妃》套用；散发、跪步、水袖技巧

(续附录一)

排场名称	文	武	行当	类型/场景	收录情况	备注
23 自缢	✓		无规定，多为花旦	过场性/自杀	《粤剧大辞典》	多做暗场处理；《打神》套用
24 斩带	✓		无规定，多为花旦、小武	叙事性/自杀	《粤剧大辞典》《粤剧传统排场集》《粤剧史》	亦有"吊颈斩带"排场，由花旦、小武、二花面应工；一般为"自缢"排场的后续
25 哭灵	✓		无规定，多为小生、花旦	叙事性/祭奠	《粤剧大辞典》	被祭奠的人大多没有真正死去；《姑劫嫂缘》《碧榕探监》《附荐何文秀》《寒江关》等剧目套用
26 拦路告状	✓		无规定	叙事性/生活	《粤剧大辞典》	如官员骑在马上，则称为"拦马告状"；《歇马秀才》套用
27 击鼓升堂	✓		无规定	过场性/公堂	《粤剧大辞典》	—
28 一滚三焱	✓		无规定	过场性/公堂	《粤剧大辞典》《粤剧史》	又作"一滚三标"排场
29 闹公堂	✓		武生、丑生	叙事性/公堂	《粤剧大辞典》《粤剧传统排场集》《粤剧史》	《西河会》《苦凤莺怜》《雷劈好人心》套用
30 卖白榄大战		✓	小武、武生、打武旦、二花面、六分	叙事性/战争	《粤剧大辞典》《粤剧传统排场集》《粤剧史》	七星扎架；又称"大战"排场
31 夜战		✓	无规定	过场性/战争	《粤剧大辞典》《粤剧传统排场集》《粤剧史》	南派手桥展示；《夜战马超》套用最为精彩
32 水战		✓	小武、二花面等	叙事性/战争	《粤剧大辞典》《粤剧传统排场集》《粤剧史》《粤剧传统艺术套碟》	此排场分为"乘船对阵水战"与"徒手水战"两种。代表剧目有《三气周瑜》《水淹七军》《伏楚霸》等

(续附录一)

排场名称	文	武	行当	类型/场景	收录情况	备注
33 三战		√	小武、（挂须）武生、红面武生、二花面	叙事性/战争	《粤剧大辞典》《粤剧传统排场集》《粤剧史》	源自粤剧《三英战吕布》；十字、背剑、三星枪等技艺；《三帅困崤山》仿用
34 斩三帅		√	小武、二花面、拉扯、六分	叙事性/战争	《粤剧大辞典》《粤剧传统排场集》《粤剧史》	《三帅困崤山》套用最为精彩；靓少佳表演为后世范本
35 打三山		√	二花面、六分、小武	过场性/战争	《粤剧大辞典》《粤剧传统排场集》《粤剧史》	角色无固定称呼，只有行当名称
36 困谷口		√	小武、武生	过场性/战争	《粤剧大辞典》《粤剧传统排场集》《粤剧史》	由音乐牌子【困谷口】伴奏，又名"叹五更"；"打四牌四枪"；南派功架展示
37 过山		√	小武、花旦（或打武旦）	过场性/逃命或战争	《粤剧大辞典》《粤剧传统排场集》《粤剧史》	《七状纸》《牛栏封官》《霸王归天》《伏楚霸》等套用
38 过桥		√	小武、花旦	过场性/逃命	《粤剧大辞典》《粤剧传统排场集》《粤剧史》	—
39 打虎		√	五军虎、小武	叙事性/比武	《粤剧大辞典》《粤剧传统排场集》《粤剧史》	—
40 打擂台		√	小武、二花面、打武旦、五军虎	叙事性/比武	《粤剧大辞典》《粤剧传统排场集》《粤剧史》	分为"梅花桩对打"与"高台对打"两种；《方世玉打擂台》套用前者，《大闹狮子楼》套用后者

（续附录一）

	排场名称	文	武	行当	类型/场景	收录情况	备注
41	打和尚		√	小武、二花面、五军虎	叙事性/比武	《粤剧大辞典》《粤剧传统排场集》	单照镜、双照镜、铲椅、焱台等技巧；《山东响马》（接"困寺"排场使用）、《大闹青竹寺》等套用
42	打闭门		√	小武、大花面、二花面、五军虎	叙事性/比武	《粤剧大辞典》《粤剧史》	铲台、踢椅、高台大翻、转体莲花座等技巧
43	乱府		√	小武、二花面、打武旦	过场性/比武	《粤剧大辞典》《粤剧传统排场集》《粤剧史》	打手桥、挂脚、铲椅、铲台、莲花座、挂灯椅、抢背、级翻、穿心大翻、焱老鼠、高台半边月等技巧
44	拜寿	√		总生、夫旦、花旦、小生、堂旦、梅香	过场性/节庆	《粤剧大辞典》《粤剧史》	《郭子仪祝寿》《五女拜寿》《珍珠塔》等套用或仿用
45	唱拜堂歌	√		丑生、小生、花旦	过场性/节庆	《粤剧大辞典》《粤剧传统排场集》《粤剧史》	丑生排场
46	睇相	√		丑生、花旦	叙事性/生活	《粤剧大辞典》《粤剧传统排场集》《粤剧史》	《十五贯》中"访鼠"一段套用此排场；丑生排场
47	拜月	√		花旦、公角	叙事性/家庭	《粤剧大辞典》《粤剧传统排场集》《粤剧史》	出自《吕布与貂蝉》；《西厢记》等套用
48	献美	√		小武、花旦、公角	叙事性/婚恋	《粤剧大辞典》《粤剧传统排场集》《粤剧史》	也称"献貂蝉"排场；走俏步、拗腰、吊腰、卧语等技巧；《粤剧史》中记作"摆酒献美"排场

(续附录一)

	排场名称	文	武	行当	类型/场景	收录情况	备注
49	窥妆	√		小武、花旦、大花面	叙事性/婚恋	《粤剧大辞典》《粤剧传统排场集》《粤剧史》	出自粤剧《吕布与貂蝉》
50	凤仪亭	√		小武、花旦、大花面	叙事性/婚恋	《粤剧大辞典》《粤剧史》	小武"四大表演排场"之一，靓元亨"拨烂扇"技艺、"吕布架"技巧
51	表忠	√		小武、公角	叙事性/战争	《粤剧大辞典》《粤剧传统排场集》《粤剧史》	出自《吕布与貂蝉》；文觉先、曾三多曾在《大地回春》中套用此排场
52	献剑（献刀）		√	大花面、丑生	叙事性/刺杀	《粤剧大辞典》《粤剧传统排场集》《粤剧史》	曹操在此排场中是正面人物，所以由丑生扮演
53	搜诏		√	末角、大花面	叙事性/搜查	《粤剧大辞典》《粤剧传统排场集》《粤剧史》	搜查密诏用此排场
54	送嫂		√	武生（或总生开红面）、二花面、贴旦、大花面	叙事性/战争	《粤剧大辞典》《粤剧传统排场集》《粤剧史》	专戏专用排场；由鬼担担、挂印封金、大战、古城会等多个表演排场综合而成
55	挂印封金		√	武生（或总生开红面）、贴旦	过场性/战争	《粤剧大辞典》《粤剧传统排场集》《粤剧史》	专戏专用排场；重功架表演，表示对关羽的崇拜
56	推墙填井		√	花旦、小武	过场性/战争	《粤剧大辞典》《粤剧传统排场集》《粤剧史》	专戏专用排场；虚拟程式动作
57	追曹		√	大花面、武生、丑生、六分	叙事性/战争	《粤剧大辞典》《粤剧传统排场集》《粤剧史》	又称"（曹操）丢盔卸甲"排场；"大战""披星架"技巧；《三帅困崤山》仿用此排场

(续附录一)

	排场名称	文	武	行当	类型/场景	收录情况	备注
58	骂曹		√	武生、大花面	叙事性/战争	《粤剧大辞典》《粤剧传统排场集》《粤剧史》	又称"骂奸"排场；以唱为主，有出名的"陈宫骂曹"唱段
59	单刀会		√	武生开红面、小武、六分、总生、五军虎、拉扯、手下	叙事性/战争	《粤剧大辞典》	出自关汉卿著元杂剧《关大王单刀赴会》；演员演出前需要沐浴焚香；排场由"劈浪""赴宴""上艇"三个片段组合而成；仪式性大于戏剧性；此排场包含关公崇拜内涵，有祈求消除水患的意义
60	鬼担担		√	二花面、手下	过场性/战争	《粤剧大辞典》	出自传统粤剧《三气周瑜》《芦花荡》一折；"踏七星""扎架"技巧；凡是张飞出征，都会表演此排场；《王彦章撑渡》中王彦章上场也仿用此排场
61	表功		√	武生	叙事性/战争	《粤剧大辞典》《粤剧传统排场集》《粤剧史》	内容实为表现大将"请战"；粤剧《夜战马超》借用此排场
62	抛绣球	√		花旦、武生、夫旦	叙事性/婚恋	《粤剧大辞典》	粤剧《薛平贵》中王宝钏抛绣球套用此排场
63	三击掌	√		公角、花旦	叙事性/绝交	《粤剧大辞典》《粤剧传统排场集》	最早见于粤剧《薛平贵》中第九场《西篷击掌》一折；表现恩断义绝、反目成仇的剧情都可用此排场；新编戏《歇马秀才》套用
64	伏马		√	小武、总生、五军虎	过场性/宫廷	《粤剧大辞典》	出自传统粤剧《薛平贵》；粤剧《娇后武则天》曾仿用此排场表现武则天伏马的场面

（续附录一）

排场名称	文	武	行当	类型/场景	收录情况	备注
65 别窑	√		小武、正旦	叙事性/生活	《粤剧大辞典》	"大排场十八本"之一，小武"四大表演排场"之一，出自粤剧《薛平贵》中《平贵别窑》一折；亲人惜别场景常有仿用
66 回窑	√		武生、正旦	叙事性/生活	《粤剧大辞典》	"大排场十八本"之一，出自粤剧《薛仁贵征东传》，侧重于表现薛、王二人在窑内的情节
67 大登殿	√		武生、总生、正旦、贴旦	叙事性/宫廷	《粤剧大辞典》	大团圆剧情经常套用
68 沙滩会		√	武生、总生、二花面、夫旦	叙事性/战争	《粤剧大辞典》	出自粤剧《七虎渡金滩》；表现双方会盟仪式及交战武打场面
69 碰碑		√	武生	叙事性/战争	《粤剧大辞典》《粤剧传统排场集》	出自粤剧《七虎渡金滩》；古腔【大笛二黄】
70 救弟		√	二花面、武生	叙事性/战争	《粤剧大辞典》	"大排场十八本"之一，出自粤剧《五郎救弟》片段；杨五郎采用"走四门"表演程式，参照十八罗汉造型，选其中八个姿势用于此排场表演中，形成了著名的八个罗汉架；后经著名小武东生改革，此排场由小武行当开面演杨五郎

（续附录一）

	排场名称	文	武	行当	类型/场景	收录情况	备注
71	罪子		√	武生、花旦、小武、二花面、小旦	叙事性/战争	《粤剧大辞典》	"大排场十八本"之一，出自粤剧《辕门斩子》，表现辕门斩子到穆桂英下山的情节；创造了专腔：【罪子腔】【穆瓜腔】；表演技艺：降龙木架；粤剧《樊梨花》中套用此排场，被称为"女罪子"，男罪子叫作"六郎罪子"
72	卖酒		√	丑生（或小武）	叙事性/战争	《粤剧大辞典》	又称"焦光普卖酒"，（武）丑生排场，内容与京剧《拦马》相同；"跳椅""叒台"等技巧；丑生百厌驹"玩帽"技巧
73	取金刀		√	打武旦	叙事性/战争	《粤剧大辞典》《粤剧传统排场集》《粤剧史》	出自粤剧《杨八姐取金刀》；高台功、跟斗功、把子功；按照初更到四更的程序安排剧情；也有杨八姐与焦光普配合演出
74	猜心事	√		武生、花旦	叙事性/婚恋	《粤剧大辞典》《粤剧传统排场集》《粤剧史》	出自粤剧《四郎回营》；粤剧《双阳公主追夫》《闹严府》中《盘夫》一折都仿用此排场；内容类似京剧《四郎探母》《坐宫》一折
75	偷令箭	√		武生、化旦	叙事性/婚恋	《粤剧大辞典》《粤剧传统排场集》	紧按"猜心事"排场
76	戏叔	√		贴旦、小武	叙事性/婚恋	《粤剧大辞典》	出自粤剧《金莲戏叔》（"大排场十八本"之一）；【西皮】板腔贯穿始终，武松特有的唱腔"武二归家腔"

(续附录一)

	排场名称	文	武	行当	类型/场景	收录情况	备注
77	苟合	√		第三小武、花旦、女丑	叙事性/婚恋/艳情	《粤剧大辞典》《粤剧史》	又称"勾合",出自粤剧《武十回》,在"戏叔"排场后;因为内容低俗,逐渐在舞台上消失
78	杀嫂		√	小武、花旦、女丑	叙事性/刺杀	《粤剧大辞典》	出自粤剧《武十回》;其中有"批皮橙""绞纱""抽�""跪步""散发"等技巧;有专用念白【杀嫂白榄】
79	狮子楼		√	小武、第三小武	叙事性/刺杀	《粤剧大辞典》	"大排场十八本"之一,出自粤剧《武松大闹狮子楼》中一折;其中有南派拳法与"打真军"对打;小武卢启光在20世纪90年代根据少林梅花桩创新了此排场技艺
80	打店		√	小武、打武旦、拉扯、第三小武、五军虎	叙事性/刺杀	《粤剧大辞典》《粤剧传统排场集》《粤剧史》	类似京剧等其他剧种的《武松打店》一折,粤剧增加了除武松与孙二娘对打之外的大小解差对打,具有南派武技特色
81	醉打金刚		√	小武、小生、六分、花旦	叙事性/刺杀	《粤剧大辞典》《粤剧传统排场集》《粤剧史》	出自粤剧《武十回》;粤剧《李忠卖武》套用此排场;重点展示武松的醉态、醉步、醉拳,为粤剧特有;后接"打和尚"排场
82	摸水闸			二花面、第二武生、"湿碎头"、武拉扯、六分、五军虎、手下	叙事性/战争	《粤剧大辞典》	又称"擒方腊"排场,出自粤剧《武十回》;武松由二花面扮演,是传统粤剧特有的设置;粤剧《水淹七军》等水战武打场面借用此排场,现在基本失传

（续附录一）

	排场名称	文	武	行当	类型/场景	收录情况	备注
83	拗箭结拜		√	二花面、小武	叙事性/战争/结拜	《粤剧大辞典》《粤剧传统排场集》《粤剧史》	出自粤剧《斩二王》；结拜规定念白："跪在尘埃上，三光听端详。兄弟来结拜，有如共娘胎。"义结金兰多仿用此排场；《粤剧史》将此排场列入"义结金兰"排场内
84	擘网巾		√	二花面、花旦、小武	叙事性/绝交	《粤剧大辞典》《粤剧传统排场集》《粤剧史》	见于粤剧《斩二王》；有武艺者绝交一般使用此排场；《粤剧史》把此排场写在"金兰结义"排场系列内，待考证
85	斩二王		√	二花面、丑生、武生、花旦	叙事性/宫廷	《粤剧大辞典》	见于同名粤剧《斩二王》；邝瑞龙失手打皇帝后被斩首；粤剧《劈陵救母》借用此排场
86	斩李龙		√	丑生、小武	叙事性/宫廷	《粤剧大辞典》	丑生重点排场；其中斩李龙的过程由于技巧性、可观性强，很吸引观众
87	闩门		√	正印小武	过场性/战争	《粤剧大辞典》	李忠闩门，此排场充分体现了戏曲舞台时空的自由转换以及景随意动的特点
88	困城		√	武生、正旦、小武	叙事性/战争	《粤剧大辞典》	出自粤剧《醉斩郑恩》中《陶三春困城》一折（《醉斩郑恩》为"大排场十八本"之一）；粤剧《斩二王》中也有此排场
89	摆龙门阵		√	小武、大花面、总生、公脚	叙事性/战争	《粤剧大辞典》《粤剧传统排场集》	薛仁贵摆阵
90	救驾		√	总生、二花面、小武	叙事性/战争	《粤剧大辞典》《粤剧传统排场集》	"放箭射飞刀"、虚拟"扳大树""踩树出沼泽"等技巧；在战场上救人或救皇帝的情节都会套用此排场

（续附录一）

	排场名称	文	武	行当	类型/场景	收录情况	备注
91	卖瘦马	√		小武、二花面、拉扯	叙事性/结拜	《粤剧大辞典》《粤剧传统排场集》	出自粤剧《秦琼卖马》；粤剧《马福龙卖箭》等戏借鉴、仿用
92	三鞭搏两锏		√	小生、武生、二花面、丑生、公脚	叙事性/战争	《粤剧大辞典》《粤剧传统排场集》《粤剧史》	又称"三鞭换两锏"；李世民射中尉迟恭盔头双凤，盔头上"爆火饼"，双凤眼即张开
93	倒铜旗		√	小武、武生、二花面、六分	叙事性/战争	《粤剧大辞典》《粤剧传统排场集》《粤剧史》	《粤剧史》中记载为"倒钢旗"；集中展现南派把子对打技巧
94	三擒三放		√	花旦、小武、丑生、拉扯	叙事性/婚恋	《粤剧大辞典》《粤剧史》	又称"阵上招亲"排场，出自粤剧《樊梨花三戏薛丁山》；此排场充满神话色彩
95	摆阵		√	六分、丑生（第二生）、女丑	过场性/战争	《粤剧大辞典》《粤剧传统排场集》《粤剧史》	粤剧武戏通用；《穆桂英大破天门阵》就仿用此排场
96	困阵		√	小武、六分	叙事性/战争	《粤剧大辞典》《粤剧传统排场集》《粤剧史》	接"摆阵"排场，表现主人公失陷敌阵的情节
97	破阵		√	花旦、六分、女丑、丑生	叙事性/战争	《粤剧大辞典》《粤剧传统排场集》《粤剧史》	接"困阵"排场；樊梨花产子，以脐血破阵救夫；此排场充满神怪色彩，有"产子""割脐带"等表演，阵中产子情节可以仿用
98	哭尸	√		花旦	叙事性/祭奠	粤剧大辞典/粤剧传统艺术套碟	出自粤剧《梨花罪子》（"女罪子"排场）
99	战场写血书		√	小武	叙事性/战争	《粤剧大辞典》《粤剧传统排场集》《粤剧史》	出自粤剧《罗成写书》；演员需单腿站立20分钟，戏班小武必学排场之一

(续附录一)

	排场名称	文	武	行当	类型/场景	收录情况	备注
100	不认妻	√		花旦、小生、丑生	叙事性/婚恋	《粤剧大辞典》《粤剧传统排场集》《粤剧史》	出自粤剧《三官堂》，又名《陈世美不认妻》；粤剧《一张白纸告青天》由此排场改编
101	闯宫	√		正旦、总生、小生	叙事性/宫廷	《粤剧大辞典》《粤剧史》	出自粤剧《三官堂》，《粤剧史》记作"闯宫门"排场
102	贺寿	√		公角、总生、小生、花旦	叙事性/婚恋	《粤剧大辞典》《粤剧史》	《粤剧史》中作"拜寿"，出自粤剧《三官堂》；秦香莲寿堂上诉情
103	铡美	√		武生、小生、花旦、夫旦、贴旦	叙事性/公堂	《粤剧大辞典》	出自粤剧《三官堂》；"水波浪"等表演程式；特定道具：龙头铡，不可为其他戏仿用，为专戏专用排场
104	铡侄	√		武生、夫旦、小生	叙事性/公堂	《粤剧大辞典》	铡包勉；不徇私情、秉公执法的情节多仿用此排场
105	西河会妻	√		小武、正旦	叙事性/婚恋	《粤剧大辞典》《粤剧史》	出自粤剧《西河会》，粤剧"大排场十八本"之一；新编粤剧《草莽英风》仿用此排场
106	请酒擒奸		√	武生、第三小武	叙事性/刺杀	《粤剧大辞典》《粤剧传统排场集》《粤剧史》	出自粤剧《西河会》；剧中郭崇安也称"郭雄安"
107	碎銮舆	√		第三小武、武生、第三花旦	叙事性/公堂	《粤剧大辞典》《粤剧传统排场集》《粤剧史》	出自粤剧《西河会》；粤剧《秦香莲》仿用此排场（反面人物欲在公堂上解救反面人物）
108	三娘问米	√		小生、夫旦、正旦、女丑	叙事性/算命	《粤剧大辞典》《粤剧传统排场集》《粤剧史》	出自粤剧《金叶菊》；有封建迷信的场面，现代粤剧《小二黑结婚》《木头夫婿》中也用这个排场，但是是为了揭露封建迷信

(续附录一)

	排场名称	文	武	行当	类型/场景	收录情况	备注
109	读家书	√		正旦、二花面、小生	过场性/结拜	《粤剧大辞典》《粤剧传统排场集》《粤剧史》	出自粤剧《金叶菊》，内容为周淑英读家书；男花旦千里驹因为表演此排场闻名于世；《粤剧史》中将此排场归为"金兰结义"排场一类
110	探监	√		小生、花旦、第三花旦、丑生	过场性/监牢	《粤剧大辞典》《粤剧传统排场集》《粤剧史》	出自粤剧《金叶菊》；粤剧《碧容探监》仿用此排场
111	释妖		√	武生、花旦、总生	过场性/神话	《粤剧大辞典》《粤剧传统排场集》《粤剧史》	出自粤剧《白蛇传》，内容为文曲星下凡释放白素贞，是粤剧的特色；白素贞上场用"杀四门"的排场调度，与四大金刚交战；粤剧《辩才释妖》为"大排场十八本"之一
112	祭塔	√		小生、花旦、六分	叙事性/神话	《粤剧大辞典》	出自粤剧《白蛇传》中《仕林祭塔》一折，突出唱功；全女班花旦李雪芳创造了【反线二黄】"祭塔腔"，为此排场专腔，"反线二黄"已被广泛运用
113	逼反		√	小武	叙事性/战争	《粤剧大辞典》	出自粤剧《黄飞虎反五关》，内容为纣王逼反；《黄飞虎》剧为著名小武白玉堂的首本戏
114	斩狐		√	武生、贴旦（也有艳旦或第三花旦）	叙事性/神话	《粤剧大辞典》	故事出自《封神演义》，内容为姜子牙斩妲己；内有"绞纱"技巧、"对冲""批皮橙"等程式表演

(续附录一)

	排场名称	文	武	行当	类型/场景	收录情况	备注
115	杀四门		√	花旦（或打武旦）	叙事性/战争	《粤剧大辞典》《粤剧传统排场集》《粤剧史》	又称"斩四门"，出自粤剧《刘金定斩四门》（又称《三下南唐》，为"大排场十八本"之一）；踩跷杀四门为花旦必学技巧；男角杀四门剧目有《罗通扫北》《大战越虎城》等
116	火烧竹林		√	二花面、五色彩脸	叙事性/战争/神话	《粤剧大辞典》	出自传统粤剧《下南唐》（又称《三下南唐》，为"大排场十八本"之一）；20世纪初，下四府艺人牛肠海表演此排场最为出色
117	打寇珠		√	花旦、小生、第二花旦、丑生	叙事性/宫廷	《粤剧大辞典》《粤剧史》	出自粤剧《狸猫换太子》；"打寇珠打死"排场重在"打"字；粤剧《劈陵救母》仿用此排场
118	坐大石	√		小生、武生、拉扯	过场性/生活	《粤剧大辞典》	穷困书生落难，晕倒在大石上
119	问情由	√		小生、武生、拉扯	叙事性/生活	《粤剧大辞典》《粤剧史》	员外询问书生身世；紧接"坐大石"排场
120	上织机	√		正旦	过场性/生活	粤剧大辞典	出自粤剧《三娘教子》；花旦必修排场
130	教子	√		正旦、公角、小生	过场性/生活	《粤剧大辞典》《粤剧传统排场集》《粤剧史》	出自粤剧《二娘教子》中"断机教子"一场；【教子腔】
131	重台别	√		花旦、小武	过场性/离别	《粤剧大辞典》	出自粤剧《二度梅》；表现亲人、恋人分离的场景
132	忆钗	√		小武	过场性/生活	《粤剧大辞典》《粤剧传统排场集》《粤剧史》	出自粤剧《二度梅》；内容为思念亲人、恋人，怀念父母等情节可套用

(续附录一)

排场名称	文	武	行当	类型/场景	收录情况	备注
133 分妻	√		丑生、花旦	叙事性/婚恋	《粤剧大辞典》《粤剧传统排场集》《粤剧史》	表现丈夫休弃妻子的场景
134 击女	√		末角、花旦	叙事性/家庭	《粤剧大辞典》《粤剧传统排场集》《粤剧史》	紧接"分妻"排场；表现父女矛盾；《粤剧史》中记作"激女"排场，是否同一排场需考证；内有"三批""水波浪"等程式表演
135 父子干戈		√	第三小武、武生	叙事性/家庭	《粤剧大辞典》《粤剧传统排场集》《粤剧史》	南派把子对打，具体套路根据演员武功水平而定；粤剧《黄飞虎反五关》中黄衮和黄飞虎父子反目，仿用此排场
136 绑弟		√	小武、花旦、第三小武	叙事性/家庭	《粤剧大辞典》《粤剧传统排场集》《粤剧史》	兄弟交手时使用"打闭门"排场；兄弟或结拜兄弟反目成仇，多用此排场
137 隔帐纱	√		小生、花旦、丑生	叙事性/家庭	《粤剧大辞典》	内容为朋友因为误会而反目，帐纱为产生误会的关键；当角色需要换衣服或故意躲避某人时，使用此排场
138 文擘网巾	√		丑生、花旦、小生	叙事性/绝交	《粤剧大辞典》《粤剧传统排场集》《粤剧史》	紧接"隔帐纱"排场，内容为文人绝交的情节；也可为原先想要绝交，后因误会消除而和好的情节，此排场没有唱念，全靠表演
139 写状	√		花旦、丑生	叙事性/申冤	《粤剧大辞典》《粤剧传统排场集》《粤剧史》	《粤剧史》中还记有"大写状""小写状"排场；这是一个叠加排场，由"投河""问情由"排场和"写状"程式拼接而成；马师曾名剧《审死官》套用此排场

(续附录一)

	排场名称	文	武	行当	类型/场景	收录情况	备注
140	收状		√	小武	过场性/申冤	《粤剧大辞典》	出自粤剧《七状纸》中的一折,内容为梁世安收状;其中要使用"变脸"技巧
141	生祭	√		小生、花旦	叙事性/刑场	《粤剧大辞典》《粤剧传统排场集》《粤剧史》	内容为夫妻、恋人、亲人刑场诀别;粤剧《生祭李彦贵》《生祭薛义》等仿用此排场
142	十奏		√	小武、大花面;总生	叙事性/宫廷	《粤剧大辞典》《粤剧传统排场集》《粤剧史》	出自粤剧《大红袍》,海瑞十奏严嵩;后有粤剧《十奏严嵩》,官员死谏的情节多仿用此排场
143	骂罗		√	小生、二花面、六分、丑生、总生	叙事性/神话	《粤剧大辞典》《粤剧传统排场集》《粤剧史》	又称"(郭)胡迪骂罗",情节为书生郭胡迪骂阎罗不查秦桧之奸;情节有游地狱、观报应的场景,多仿用此排场
144	问米	√		丑生	叙事性/算命	《粤剧大辞典》	与上面所记"三娘问米"排场相似,都是揭露封建迷信的排场;1907年姜魂侠等人组织志士班,自编自演《盲公问米》,后发展为粤剧排场,也称"男问米";《盲公问米》为名丑廖怀侠首本戏
145	扇坟	√		正生、花旦	叙事性/神话	《粤剧大辞典》《粤剧传统排场集》《粤剧史》	此排场因有不合理之处,已失传
146	绑子		√	武生、小武(或二花面)、夫旦	叙事性/宫廷	《粤剧大辞典》《粤剧传统排场集》《粤剧史》	情节为文臣或武将绑子上殿请罪;粤剧《郭子仪贺寿》仿用此排场

（续附录一）

	排场名称	文	武	行当	类型/场景	收录情况	备注
147	搜宫	√		小武或打武旦、大花面	叙事性/宫廷	《粤剧大辞典》《粤剧史》	《粤剧史》还记载了"搜府"排场，与之类似；此排场无唱念，只用【北上小楼】牌子作伴奏；分为"搜实心帐""搜空心帐"，或"大搜宫""小搜宫"；男搜宫剧目有《雪重冤》《搜孤救孤》等，女搜宫剧目有《忠孝义》等
148	别宫	√		武生	叙事性/宫廷	《粤剧大辞典》《粤剧传统排场集》《粤剧史》	出自粤剧《四郎回营》；粤剧《薛平贵》仿用此排场
149	卖武		√	小武、花旦（或打武旦）、丑生、五军虎	叙事性/卖艺	《粤剧大辞典》《粤剧史》	兄妹卖武与奸人起争执的情节；凡接头卖武的情节，多用此排场
150	卖箭		√	小武、武生	叙事性/卖艺	《粤剧大辞典》	出自粤剧《李槐卖箭》，原剧已失传；粤剧《马福龙卖箭》保留了此排场，靓少佳与卢启光联袂主演的版本为后世典范；其中小武有"变脸"技巧并重点展示南派手桥对打
151	挡谅		√	武生、二花面、第二小武	叙事性/战争	《粤剧大辞典》《粤剧传统排场集》《粤剧史》	情节为康茂才放走陈友谅，仿用"放曹"排场，通过群体性表演展现"阻挡"与"放走"的过程
152	困寺		√	小武、丑生	叙事性/刺杀	《粤剧大辞典》《粤剧传统排场集》《粤剧史》	出自粤剧《山东响马》，此排场接下去为"打和尚"排场；情节为单于云与广东先生在寺内遭贼和尚暗算

(续附录一)

	排场名称	文	武	行当	类型/场景	收录情况	备注
153	撑渡		√	二花面、小武	叙事性/比武	《粤剧大辞典》《粤剧传统排场集》《粤剧史》	出自粤剧《王彦章撑渡》（又称《石鬼仔出世》，为粤剧"大排场十八本"之一）；李存孝与王彦章船上比武；《王彦章撑渡》为二花面的首本戏，李文茂以擅演王彦章而著称
154	浣纱	√		花旦、小生	叙事性/婚恋	《粤剧大辞典》《粤剧传统排场集》《粤剧史》	出自粤剧《伍员出昭关》第四十场；粤剧《范蠡献西施》《苎萝访艳》，以及新编戏《西施》均保留此排场
155	戏凤	√		小生、花旦	叙事性/婚恋	《粤剧大辞典》	出自粤剧《酒楼戏凤》，粤剧"大排场十八本"之一；又称"梅龙戏凤"排场
156	荡舟	√		无规定	过场性/婚恋	《粤剧大辞典》	此排场使用【荡舟】牌子；粤剧《白蛇传》"游湖"、《陈姑追舟》"艄公撑渡"、《卖怪鱼龟山起祸》"渔翁捕鱼"等情节都使用此排场
157	追夫		√	武生、花旦（或打武旦）	叙事性/婚恋	《粤剧大辞典》《粤剧传统排场集》《粤剧史》/套碟	出自粤剧《苏武牧羊》，情节为猩猩女追夫，武生新华所创；使用【恋檀】板腔；粤剧《陈姑追舟》仿用此排场；《粤剧传统艺术套碟》中的"追夫"排场情节与此排场完全不同，考虑有重名的可能
158	逼嫁	√		花旦、老旦、小生、老旦	叙事性/婚恋	《粤剧大辞典》	出自粤剧《石狮流泪》，后被整理为《九宝莲》；此排场分为"劝媳""求母""误媳"三段

(续附录一)

	排场名称	文	武	行当	类型/场景	收录情况	备注
159	书房会	√		小生、花旦、第三花旦	叙事性/婚恋	《粤剧大辞典》《粤剧传统排场集》《粤剧史》	小姐与落难公子书房相会，赠银赶考
160	楼台会	√		小生、花旦	叙事性/婚恋	《粤剧大辞典》	出自《梁山伯与祝英台》，以唱为主
161	隔纱帐	√		小武、花旦、第二花旦、拉扯	过场性/婚恋	《粤剧大辞典》《粤剧史》	粤剧《王大儒供状》仿用此排场
162	长亭别	√		小生、花旦	叙事性/婚恋	《粤剧大辞典》《粤剧传统排场集》《粤剧史》	出自粤剧《西厢记》，才子佳人在郊外相别的场面
163	双映美		√	花旦、小旦、小生、小武	过场性/婚恋	《粤剧大辞典》《粤剧传统排场集》《粤剧史》	小姐出游，偶遇公子，两人眉目传情；内有踏七星、掩门、走俏步、扎架等程式
164	唱通传	√		小生、总生、武生、第三小生	过场性/生活	《粤剧大辞典》《粤剧传统排场集》《粤剧史》	又称为"访贤"排场
165	偷宫鞋	√		丑生	过场性/宫廷	《粤剧大辞典》《粤剧传统排场集》《粤剧史》	《粤剧传统排场集》中记作丑生排场；出自粤剧《再生缘》老太监偷孟丽君的宫鞋一段
166	打金枝	√		小武、花旦	叙事性/婚恋	《粤剧大辞典》	出自粤剧《郭子仪祝寿》；表现小夫妻闹矛盾多用此排场
167	风流战		√	小武、花旦（或打武旦）	过场性/婚恋	《粤剧大辞典》	表现男女主角阵前比武互生爱意；佘赛花与杨继业、樊梨花与薛丁山、穆桂英与杨宗保都用此排场
168	抢斗倌	√		丑生	叙事性/家庭	《粤剧大辞典》《粤剧传统排场集》	丑生排场；程婴舍亲子；粤剧《十万童尸》运用此排场

（续附录一）

	排场名称	文	武	行当	类型/场景	收录情况	备注
169	抢大仔	√		丑生、花旦、小生	叙事性/家庭	《粤剧大辞典》《粤剧传统排场集》	情节为主人公为报恩以亲子换监狱中恩人之子
170	上枷锁	√		小武、花旦	过场性/家庭	《粤剧大辞典》《粤剧传统排场集》《粤剧史》	丈夫骗妻子入宫为人质，故称"上枷锁"；内有大量高难度程式表演
171	杀忠妻		√	小武或武生、正旦	叙事性/家庭	《粤剧大辞典》《粤剧传统排场集》《粤剧史》	粤剧《双枪陆文龙》中使用此排场；由于时代发展，此排场改为妻子"自杀"
172	杀奸妻		√	小武、第三花旦	叙事性/家庭	《粤剧大辞典》《粤剧传统排场集》《粤剧史》	紧接"试奸妻"排场；夫妻俩互相试探，丈夫最终杀奸妻
173	杀岳丈		√	大花面、小武	叙事性/家庭	《粤剧大辞典》《粤剧传统排场集》	《粤剧史》中记有"试岳父"，在"杀岳父"排场前面；多表现大义灭亲的情节
174	打洞房		√	小生、花旦	叙事性/家庭	《粤剧大辞典》《粤剧传统排场集》《粤剧史》	粤剧《金玉奴》《棒打薄情郎》都有此排场
175	雪奸仇		√	第三小武、第二花旦	叙事性/复仇	《粤剧大辞典》《粤剧传统排场集》《粤剧史》	表现登门寻仇、开打、杀奸等情节
176	乱法场		√	小武、公脚、花旦	叙事性/法场	《粤剧大辞典》《粤剧传统排场集》《粤剧史》	出自粤剧《西蕃莲》第九场；表现劫法场、救犯人的情节
177	射大肚		√	小武、二花面	叙事性/比武	《粤剧大辞典》《粤剧传统排场集》《粤剧史》	运用"耍肚"特技，用南派武功开打，表现周猛虎的"刀枪不入"
178	挨（捱）雪登仙		√	小生、公脚、拉扯	叙事性/神话	《粤剧大辞典》《粤剧传统排场集》《粤剧史》	又称"救八仙"，《粤剧史》中记作"数八仙"；王允见到八仙时需要模仿八仙身段造型

（续附录一）

	排场名称	文	武	行当	类型/场景	收录情况	备注
179	割肱疗亲	√		花旦、总生	叙事性/神话	《粤剧大辞典》《粤剧传统排场集》《粤剧史》	由二十四孝故事改编而成，其他戏较难以仿用
180	和尚登坛	√		丑生、花旦、拉扯	叙事性/家庭	《粤剧大辞典》《粤剧传统排场集》《粤剧史》	《粤剧传统排场集》中记作丑生排场；《粤剧史》中记载有公角应工的版本；凡有和尚打斋做法事的情节，均仿用此排场；粤剧《红线盗盒》借用此排场
181	论才招亲	√		总生、丑生、小生、花旦	叙事性/婚恋	《粤剧大辞典》《粤剧传统排场集》《粤剧史》	传统粤剧中有面试选女婿的场景，会仿用此排场
182	摆酒定席	√		花旦、第二花旦	过场性/家庭	《粤剧大辞典》《粤剧传统排场集》《粤剧史》	出自粤剧《闱留学广》一段；表现摆酒布置酒席的场景
183	凉亭会妻	√		丑生、打武旦	叙事性/婚恋	《粤剧大辞典》《粤剧史》	出自粤剧《凉亭会妻》，此戏是20世纪初粤剧名丑生鬼昌的首本戏，后于70年代被文觉先重新整理
184	打洞结拜	√		小武、花旦	叙事性/结拜	《粤剧大辞典》《套碟》	粤剧"大排场十八本"之一，出自粤剧《千里送京娘》；情节为赵匡胤打碎"雷神洞"救出赵京娘后两人结拜为兄妹；专腔为【打洞腔】；传统表演中有气功表演，现已失传
185	大写婚书	√		丑生、小武、花旦、六分、夫旦	叙事性/婚恋/家庭	《粤剧大辞典》《粤剧传统排场集》《粤剧史》	表现退婚或者被逼退婚的情节
186	双璧网巾		√	二花面、小武	叙事性/绝交	《粤剧大辞典》《粤剧传统排场集》《粤剧史》	出自粤剧《双结缘》；表现两对夫妻绝交后因误会和好的情节

(续附录一)

	排场名称	文	武	行当	类型/场景	收录情况	备注
187	写卖身牌	√		丑生、花旦	过场性/家庭	《粤剧大辞典》《粤剧传统排场集》《粤剧史》	妹妹求兄长写卖身牌埋葬父母，专腔【卖仔腔】
188	执生死筹	√		小生、正旦、公角	过场性/公堂	《粤剧大辞典》《粤剧传统排场集》《粤剧史》《套碟》	出自粤剧《七贤眷》，后在粤剧《生死牌》（又名《三女抢牌》）中得到发展
189	逼仔上马	√		武生、正旦、小武	过场性/家庭	《粤剧大辞典》《粤剧传统排场集》《粤剧史》	因题材限制，此排场较少使用
190	洞房泄漏	√		小生、花旦	叙事性/婚恋	《粤剧大辞典》《粤剧传统排场集》	粤剧《巧结鸾凤俦》中运用此排场
191	洞房比武		√	二花面/打武旦	叙事性/婚恋/比武	《粤剧大辞典》《粤剧传统排场集》《粤剧史》	出自粤剧《薛刚反唐》；情节为薛刚、纪鸾英洞房比武
192	拷打新郎		√	花旦、小生	叙事性/婚恋	《粤剧大辞典》《粤剧传统排场集》《粤剧史》	其情节与"打洞房"排场相似
193	卖酒开弓		√	女丑、小武、花旦	叙事性/婚恋/比武	《粤剧大辞典》《粤剧传统排场集》《粤剧史》《套碟》	情节主要为男女手桥对打，凡有男女徒手比武、拉弓定输赢场面，多仿用此排场
194	拦路截婚		√	小武、小生、第三小武、花旦	叙事性/婚恋	《粤剧大辞典》《粤剧传统排场集》《粤剧史》	出自粤剧《唐龙光拦路抢婚》
195	截杀家眷		√	小武、小生、正旦	叙事性/刺杀	《粤剧大辞典》《粤剧传统排场集》《粤剧史》	粤剧《三官堂》仿用此排场；追杀、刺杀情节多仿用此排场

(续附录一)

	排场名称	文	武	行当	类型/场景	收录情况	备注
196	宫门挂带	√		第三花旦、第三小武、小生	叙事性/宫廷	《粤剧大辞典》《粤剧传统排场集》《粤剧史》	粤剧《玉带挂宫门》有此排场
197	勒死王妃		√	小生、花旦	叙事性/自杀	《粤剧大辞典》《粤剧传统排场集》《粤剧史》	《粤剧史》记作"勒死皇妃";粤剧《唐宫恨史》中运用此排场,情节为杨贵妃在马嵬坡被逼自尽
198	寄柬留刀		√	小武、大花面	过场性/刺杀	《粤剧大辞典》《粤剧传统排场集》	粤剧《怪侠一枝梅》有此排场表演
199	举狮观图	√		小武、武生	叙事性/复仇	《粤剧大辞典》	粤剧《双枪陆文龙》仿用此排场;情节为徐策见薛蛟"举狮",认为他已有为父报仇之力,于是给薛蛟"观图"
200	挑盔卸甲		√	小武、第二小武	叙事性/战争	《粤剧大辞典》《粤剧史》	出自粤剧《小霸王勇战太史慈》;孙策与太史慈对战;粤剧《伏姜维》套用此排场
201	盘肠大战		√	武生、二花面	叙事性/战争	《粤剧大辞典》《粤剧传统排场集》《粤剧史》	又称为"擒蝶石";内有"过桥""吸血""大战"等南派把子和技巧表演
202	跳花鼓入城	√		男丑、女丑、拉扯	叙事性/卖艺	《粤剧大辞典》《粤剧传统排场集》《粤剧史》	丑生排场;表现江湖卖艺的情节
203	访美追三山	√		丑生、花旦	叙事性/生活	《粤剧大辞典》《粤剧传统排场集》《粤剧史》	《粤剧传统排场集》中记作丑生排场;凡有喜剧性的相互追逐场面,多套用此排场
204	太子下渔舟	√		小生、丑生、花旦	叙事性/救命	《粤剧大辞典》《粤剧传统排场集》《粤剧史》	情节为一对父女打鱼救太子

(续附录一)

	排场名称	文	武	行当	类型/场景	收录情况	备注
205	投河收干女		√	花旦、武生	叙事性/救命	《粤剧大辞典》《粤剧传统排场集》《粤剧史》	此排场后多接"拷打新郎"或"打洞房"等排场
206	产子写血书	√		正旦或花旦	叙事性/生活	《粤剧大辞典》《粤剧传统排场集》《粤剧史》	出自粤剧《白兔记》中《磨房产子》一折；粤剧《宝莲灯》与《柳毅传书》等仿用此排场
207	夜打山神庙		√	小武、花旦、女丑、丑生、武生	叙事性/刺杀	《粤剧大辞典》《粤剧传统排场集》《粤剧史》	武士入住黑店，后在黑夜中与刺杀者混战
208	搜盒	√		小生、丑生	叙事性/宫廷	《粤剧大辞典》	出自粤剧《狸猫换太子》；粤剧《宝莲灯》第四场，灵芝利用花篮偷带三圣母所生的儿子沉香逃过二郎神的搜查，仿用此排场
209	望月楼	√		花旦、小生	叙事性/生活	陈非侬口述	表现小姐登楼远望的场景

附录二 叶兆柏[①]访谈记录

访谈时间：2016年12月8日、2016年12月14日、2016年12月31日
访谈地点：叶兆柏家中

① 叶兆柏，男，1937年出生，以粤剧龙虎武师入行，其父亲叶大富也是著名的龙虎武师，其岳父是粤剧名家张活游，其妻子是粤剧名旦张玉珍。他早年学习文武生，后转行丑生。叶兆柏对于粤剧旧时戏班的运行模式、人才培养模式、老戏、老艺人有着较多了解，先后师承薛觉先、白驹荣、靓少英与文觉非，对粤剧各行当的表演程式、规范有着较为深入的理解。近年来，他热衷于粤剧的传播与教学，先后帮助排演了《玉皇登殿》《芦花荡》《香花山大贺寿》等老戏和例戏。他还免费教授儿童、青少年，对后辈的培养有一定的心得体会。叶兆柏的代表作品有《山乡风云》《血溅乌纱》《芦花荡》等。

访谈人：杨迪、黄悦

受访人：叶兆柏

问：可不可以说一下靓少英师傅教了你什么拳脚？什么套路？哪些排场？

叶兆柏：教了不少，由于我资质不是那么好，虽然我好学、努力，但毕竟自己接收有限。比如铁线拳，他不仅仅教我，特别是1958年合并的时候，大练功，有几百人。京剧昆曲有刘老师，粤剧教传统有靓少英，很多大师都在教我们这些学生。当时有一段趣事，一、二年级规定不用练功，三年级就要练。三年级的吕玉郎都是要练功的，不好彩。二年级哪些人不用练呢？靓少佳、文觉非；一年级当中，马师曾、红线女、罗品超、白驹荣四个人不需要练。讲的是当时的收视率（戏称为"马红萝卜"）。这里我要打个岔，很多人说五大流派，就说我偏心白驹荣，我想他早年小生王，新中国成立后贡献也很多，比如他一喜一悲两出戏，喜的代表作是《选女婿》，悲的代表作是《二堂放子》，现在没人演，包括我师父文觉非也捡不回这两个戏了。现在说流派，我说"薛马桂廖白"，我说五派六人，"白"是白玉堂和白驹荣。其实这里面其他几个流派代表人物全部都是他们的晚辈，很多人对粤剧流派的认定是有自己的看法的，我只说我自己的看法，各人有各人的想法，仅此而已。

不知道你们有没有听过这个故事，1952年，全国戏曲会演，是新中国成立后，有三个人不准参赛。这三个人是梅兰芳、周信芳、盖叫天。他们参赛了就没有一级了，因为他们拿定了。所以后来白驹荣就拿了一级。梅派、麒派、盖派这三个派，肯定是没得说的，他们三个就坐在那里就可以。如果他们三个去参加，我师父怎么可以超过呢？就好像李少春也拿了一级一样，政治也好，艺术也好，如果那三个大师在，肯定没有我师父的份。所以我的意思是，公道在人心，当年政府的考虑也是对的。

问：《粤剧大辞典》里面对排场的记载很多，我们也整理了，有两百多个，您认为都准确吗？

叶兆柏：《粤剧大辞典》的编纂我也参加了，前后有三年，资料是否准确，我不能保证，因为很多老艺人都上年纪了，粤剧艺人的文化水平也很有限，所以不能保证资料的绝对真实。从我参与的情况来看，何车有些言行是不妥当的，比如他认为编纂者可以对材料的真实性起决定作用，我就觉得不妥。我与罗家英见面，罗家英的很多说法就来自《粤剧大辞典》，说到《香花山大贺寿》的时候，他说有41个招式，我当时觉得这个说法是有待商榷的。因为我前后做这个戏也有十几次，从

小伙子、龙虎武师开始,一直到1953年,我都有表演这个例戏的经验。当时我还是个龙虎武师,大家都知道龙虎武师的工作是没有人跟你争的,又危险又辛苦。要做这个戏,他必须找我们,所以我们参加演出《香花山大贺寿》比别人要多也是正常的。从我的经历来看,这部戏的招式是没有41个的。演员是人,不是机械,做的过程要用力,做完要休息,放电影可以,但是舞台剧不行,何来41个招式呢?

问:《粤剧大辞典》又是怎样整理出41个的?

叶兆柏:我觉得就算是算数,也没有41个那么准确,一晚的表演,演员来来回回就那十几二十个,有10个招式整理出来就不错了,真的要做41个招式,又不换人,那岂不是累死了?《粤剧大辞典》里面的资料应该说大部分是有依据的,八九不离十吧。为什么现在排场原本不是一个很深奥的东西,但是很多人却不以为然。排场的重要性在哪里?打个比方,火车开动,是需要轨道的,排场相当于粤剧表演的基调,做什么都需要基调、规律,排场就相当于粤剧的底片。白切鸡要蘸姜葱,这就是固定搭配。其实每个剧种都有"排场",对于粤剧来说是一个定型的表演套路。虽然不是每晚都演同一个戏,但是每个戏遇到相同情境,可以借用相似的排场,排场的特点就在于可以灵活套用。对于编剧来说,好的戏,如果你不懂排场去写戏,再好也好不到哪里去。离开了轨道,火车是没办法走动的。戏曲就应该有自己的基调,有自己的规律,排场也不是死的,是可以变化的。

问:您认为排场的定义是什么?

叶兆柏:在我看来,排场是一种模式,是大概的一个表演套路,是可以改变的。我出生那辈,是没有导演的,有提场,就是提人出场的,相当于今天的舞台监督,实际上工作内容一样。现在导演多了,没有流派出来了。为什么以前没有导演,演员也会做戏呢?我问过薛觉先、张活游,他们都说他们是有剧本看的,是不会"爆"的。那我推论,在薛觉先那代之前,应该是没有剧本的。那么是不是有剧本就好过没有剧本?诚然,有剧本就是有依据,但是没有了依据,很多演员就不知道怎么发挥了。剧本是文字的艺术,以前观众的欣赏水平不高,要求也不高,但是随着时代的发展,对文学性的要求会越来越高,所以有了编剧,专门写剧本。以前是不用排戏的,但是演员依然可以各司其职,原因和现代人去求职是一个道理。在其位,谋其事,你在哪个行当,就必须学哪个行当应工的戏份,你学了这些戏,会了,你去戏班求职才有人要你,就那么简单。反之,如果你在这个行当,该会的你都不会,那你就无法生存。以前演戏是不需要排练的。

问：这就等于每个行当都有基本功，基本需要掌握的戏？是不是不同行当对应不同的排场，那么不同的行当又对应哪些排场呢？

叶兆柏：据我所知，粤剧文化最大的问题是疏于总结，没有总结就很难存世。我的艺龄有72年，如果你问是不是能全面掌握粤剧所有的排场信息，那也是不可能的。我从艺以来，看粤剧的中班、大班各种名家演出也好，见闻也都是无序的，所以就算你问比我更资深的老艺人，他们也说不出个所以然。其实就是"见嘢做嘢"，师傅怎么教，我们就怎么做，没有什么规律。每个行当都有不同的基本戏，所以去求职才有人会要你，上了台也不需要排练。这就是我说的，排场是一种规律的东西。现在多了导演，从我1952年参加剧团，就已经有导演了。导演根据剧本可以有第二次创作，上了台就是第三次创作。但是现在不是，导演的存在使得演员有了一种惰性，好像什么都可以由导演去创作，自己不需要花什么精力去做唱腔设计，等等。表演是导演教的，唱腔是唱腔设计做的。

为什么现在没有流派？没有流派唱腔？就是因为演员没有了发挥主观能动性的空间。1952年我参加粤剧团，当时我记得陈酉名导演给我们排戏，他就比较客观，他先是把剧本讲解给我们听，因为那时候不是每个演员都像薛、马一样有文化，很多演员文化水平有限。陈导演本身是不会唱的，也不会身段，当时如果有动作需要设计，他就找技术指导去做，这种工作方法有好处，就是不至于所有事情都由导演说了算，有分工，就比较专业。我去年（2015年）在珠江宾馆说《玉皇登殿》的时候也说过，现在的导演已经不是指导的角色，而是太过于大包大揽。我记得我父亲那辈，在科班，没有导演，只有教戏师傅。演员出科去找工作，自己的位子的戏都是学好的，上台之前是不需要排戏的。现在有了导演制度，却多了很多弊端，就算是很出名的"大佬倌"，现在也不动脑子了，就等着唱腔设计为自己设计唱腔，这样何来流派呢？就算再好的唱腔设计，你自己不出想法，谁又能帮你设计呢？我现在想起来，好在罗家宝是1952年创虾腔，如果是1958年，虾腔都未必能创出，都被"统筹"了。这都是演员能不能发挥主观能动性的问题。

问：这样到底对表演好不好呢？学排场不同的师傅教的也不一样，如果是导演制，就会很受影响了。

叶兆柏：现在以梁建忠为主流的粤剧导演，实际上做了很多演员应该做的工作。为什么去年（2015年）《玉皇登殿》要找我们这些老艺人？就是因为这个戏有些东西导演真的做不到。

问：但是如果真的给剧本和台词给导演，导演还是可以排的。

叶兆柏：可以，但是例戏中间太多功架、程式套路，他根本没见过，没法导。但是换作其他戏，真的可以完全不需要我们这些老艺人去指导。现在很多戏是无法传世的，很多出名的"大佬倌"退休之后又怎样呢，他们的那套东西不是传统艺术，也是无法传世的。如果真的是传统艺术，那是可以传世的。有招式的固定排场，是可以借这个模式进行调整，灵活运用，得以传世。

我记得当时陈酉名导演给我们排《血溅乌纱》，这部戏说的是袁崇焕的故事，我跟罗家宝搭戏。罗家宝住的地方离我家只有十五分钟，我俩经常一起讨论，两个人摸着茶杯讲戏，已经十分默契。我们上了排练场，陈酉名大赞"好"，这是因为我跟罗家宝在排练场下对了很多次戏，我们把走位、表演都设计好了，听导演删改就可以了，结果是陈导十分认可。为了方便排练，我们当时都是先备课。但是如果像现在很多粤剧导演，真的可以把演员的表演都推翻，导演的专权让演员没有了发挥的余地。

问：连私伙的介口也没了。

叶兆柏：对的。如果是唱腔设计，那么唱腔设计师就可以包揽一切，这个唱腔不能算是演员的唱腔，只能说是某个唱腔设计师的唱腔。1954年之后，的确是出不了唱腔了。1954年之前，罗家宝和陈笑风这些艺人都是在民营剧团，需要表演、唱腔都有新意，不然不会受到观众的欢迎，这也是他们可以有自己的流派唱腔的原因。剧院化之后，导演、唱腔设计的出现，使得演员这方面的能力都退化了。

问：那么为什么这些导演、唱腔设计没有出流派呢？

叶兆柏：我想起《西河会妻》这出戏，这个戏是一个短打小武戏，是小武靓仙的拿手戏。我听老人说，靓仙在"会妻"一场中跳大架十分精彩，用大锣鼓，给观众一种很醒神的感觉。南派讲究的是功架，而不是花俏。锣鼓点配合抓手，就那么简单。就算现在让一个外行人去学一套南派动作，也许不用三个小时就可以学会，主要是好不好，有没有气势。靓仙、靓超仔、靓少英、靓少佳是四个"靓"，全都是专小武戏，但是他们各有特色。靓少佳在1958年拍了一套电影，当时是我们这边出人、出资，从香港请一些演员来拍小戏，比如《三娘教子》、《抢伞》（林小群）、《水淹七军》（新珠）等。为什么要拍戏呢？当时没人有车，也没人买得起车，拍电影主要是为了筹钱买两部车，一部车给马师曾，一部车给红线女。在那次集中拍摄中，靓少佳拍了一部《西河会妻》，但是却遗失了。其他人的片子都在，唯独就不见了这部《西河会妻》（靓少佳的儿子小少佳跟我说，这是天意，他愿意出15万买回来，但是再也找不回了）。他还有一部拿有戏叫《十奏严嵩》，但是没

有拍成电影，真是极大的憾事。

《西河会妻》本身里面有很多排场，"会妻"就是其中一个，说的是妻子被人打下海，赵英强去救她。这里面有跳大架的身段，有救妻子的整套动作，都是其他戏可以借鉴的。最后是郭崇安"乱府"排场，里面的打斗都是套路动作，都有固定的招式。这些情景中的打斗场景，换作其他戏也许人物不同，但是打法大同小异。如果连这个模式都没有，难道每次都要现场设计动作吗？

为什么现在没导演不成戏？因为以前的演员都是学了哪个位，就做哪个位的工作。比如《六国大封相》（简称《封相》），这个戏是不需要排练的，每个演员都各司其职，直接上台就可以演出。

有些戏不是说不能排，是可以排的，但是像《封相》一类的戏，就一定是不需要排练的。以前八和会馆演《封相》是为了筹款派米，大家都各司其职，演彩帅的演彩帅，自然就知道该怎么走位、怎样演，难道还要去排练吗？筹款派米是一种美德，《封相》更不需要排练，戏班的人都应该会。现在很多戏，都是"任意球"，无依无据，任意发挥，不符合传统的程式，即便演员学了传统的程式，也是没用的，导演才是最重要的。

当初马师曾演吕布，吕布会貂蝉，原定的程式表演是，吕布来至楼下，上楼去与貂蝉相见。至于步数，一般以七步为准，都是单数步数。马师曾演这场戏的时候，一两步上前，便"会貂蝉"了，有人问他为什么要这样，他会说："小伙子，你谈过恋爱吗？谈过恋爱的人都知道，见爱人的心情是很急切的，怎么可能忍那么久啊？"这也只有马师曾可以做这样的解释。他有他的道理，但是这只能发生在"大佬倌"身上。

我理解的排场表演，如果今天只是用文字记录下来，是没有什么意义的。现在的粤剧导演、演员，我不怕得罪人地说，没有几个人真正会这些排场。如此下去，没什么意义。我今年（2016 年）教了《芦花荡》，罗家英看了之后觉得很精彩，那么多招式看。当年靓少英师傅教我的时候，我 16 岁，现在我在教十五六岁的年轻人做这个戏。1983 年，少昆仑 70 多岁，我没到 50 岁，当时为了存资料，就让他演张飞，录一段《芦花荡》的表演。因为这个资料是有针对性的，整个戏就简易一些，主要是突出张飞这个角色和行当，周瑜的戏份就少了很多。这次我教学就不同了，这次是完整版，是我 16 岁学的时候的版本，所以罗家英没见过，觉得很精彩。20 多分钟的戏，唱、做、念、打、翻（在我看来，打是不代表翻的），翻是一种特技。当时靓少英师傅教我，这场戏，诸葛孔明吩咐张飞要守住芦花荡，周瑜这时想借路拿回荆州，于是孔明叫他教训周瑜一番，但只是教训，不取他性命。张飞的脾气是比较火暴的，当时戏词里说"军师言讲，叫俺把守芦花荡，见到周郎，挑他下

马，不能斩，不能杀……"这时张飞对孔明的吩咐有些疑惑，为何挑周瑜下马又不能伤他性命。突然之间他恍然大悟，原来只是要戏弄周瑜一番，就像猫玩老鼠一样。张飞是吃饱了上阵，周瑜呢？自困城之后人又乏，马也乏，已经没有力了。所以演张飞当时戏弄周瑜的时候，是一个"穿心大翻"的动作，把人拎起来在心口处空中做一个大翻，难度高，危险性也高。罗家英当时跟我说："好啊！"我说不是我指导得好，是传统的东西太好了，真是物尽其用。这个动作很考验两个演员的默契度和基本功。

《芦花荡》这个戏，京剧有自己的版本，粤剧也有自己的版本。在这段戏里面，"鬼担担"是张飞出场的专用排场，其曲牌是专戏专用的，也是粤剧的特色。"鬼担担"的曲牌也可以在其他戏里运用，这段曲牌是张飞这个二花面行当独有的。有次梁建忠邀请我去看戏，也是《芦花荡》，里面减了一些戏份，没有了"鬼担担"，事后有人问我为何删减了"鬼担担"，我觉得真的不该这样做。这场戏是张飞的戏，如果你连这段锣鼓点和身段都没有，那就是无病呻吟，这段戏都没意义了。《粤剧大辞典》里面有些地方也不是准确的，有些地方添加了，有些地方删减了。

问：我们参看了1962年的《粤剧传统排场集》，发现每个老艺人回忆的内容都不一样？

叶兆柏：是的，确实是不一样，大概的剧情是规定好的，但是介口那些都是不同的。戏词的话，"大佬倌"没办法全部都完全一样，有时候说多了，有时候说少了，都会有这些情况，主要还是视演出情况而定，但是大致的主要内容，如有哪些关键词，要交代哪些剧情，是一定不会改变的。

问：那么身段一样吗？

叶兆柏：戏曲表演身段都是有规律的，比如说左右一定要平衡，动作的次数也有讲究。但是不可能每次表演身段都完全一样，很多时候都是看演员的修行。但是，比如"鬼担担"这种固定的曲牌，那么肯定有固定的表演。还有就是演员一定要在这段情节中展现张飞的气势，如果没有展现出来，也是失败的。

问：会不会有种情况，就是有些"老倌"擅长某些动作，然后自己加一些身段进去？

叶兆柏：有，有这样的情况。但是加身段都是按照剧情的，而且不会加得很突兀，一定是合适的才会加。如果可以对人物形象有深化，又何乐而不为呢？表演一定不是一成不变的。一个戏，它的表演，一定是在不断发展之中的，是集众家之所

长的。

问：那么传统排场一定是有自己的程式的，这些程式应该是绝对不能变的，你认为一个排场被称为排场最关键的、不能变的地方在哪里？比如以《芦花荡》为例。

叶兆柏：比如在张飞和周瑜开打的地方，就是一些南派的套路的把子。这些肯定要南派的，但是南派的套路把子就是一成不变的吗？也不是的。李文茂就是以演《芦花荡》闻名的，但是谁又曾见过他演的《芦花荡》呢？但是假如是打南派，那么套路一定是万变不离其宗。到了我们这代，我们肯定是按照前辈的传统演法去传承的，但是到底有没有改动，我想是有改动的。就拿我的师傅靓少英来说，他教我《芦花荡》这个戏，他有没有改动呢？到了我，又有没有改动呢？《芦花荡》是靓少英教给我的，但是我讲句良心话，我也有自己的理解和调整的地方，这也是我第一次谈我自己对这个戏改动的部分。当时电视台拍《芦花荡》的舞台纪实，我饰演周瑜，这个周瑜是靓少英教给我的。这个戏虽然才二十分钟，但是非常精彩。录制之前，导演看了剧本后找到我说开场的时候有部分屏幕会是空白的，因为一开场周瑜在内场要先唱三句"首板"，但是这三句首板时间很长。我当时就觉得，录制这个片子，舞台是空白的，而且要空白那么久，对于观众来说太枯燥了。于是我对周瑜出场的部分做了一些改动。周瑜一出场，就是打了败仗的状态，拖着枪，很疲惫的样子上场。这个时候人也丧气，马也疲乏。这里我加入了"披星架"的表演，表现周瑜垂死挣扎的状态。这个"披星架"在古本表演中是没有的，是我当时在现场加入的。然后表演周瑜坐骑乏力，两个"抢笛"，然后开始首板锣鼓，整段表演不会空场，锣鼓全都没改变，但是身段多了。在这段改进版的表演中，我所有的创意和改动都来自传统南派表演，所以后来很多行内人看了我的这段录像，都赞不绝口。我想表达的是，传承不是一成不变的。这段戏中我的表演都是粤剧传统南派的东西，观众也觉得精彩。传统的东西加以适当的创新，会精彩万分，这就是传承的最重要之处。

问：您和少昆仑一起演《芦花荡》，他的《芦花荡》师承何人？你们在一起对戏的时候会不会觉得对方的版本有些不同呢？

叶兆柏：当时他是前辈，我也不敢问他师承何人。他当时演张飞，完全是古本的。少昆仑的张飞是按照二花面的路子，没有改变。我跟他之前没有合作过，1983年，他找我来合演《芦花荡》，当时他跟我说，他听说我学过《芦花荡》，所以邀请我去演周瑜，这个戏主要是用周瑜衬托张飞。后来少昆仑说找个干部执笔去他家

记台词，当时全是口述的，到今天我都没有这个戏的剧本，全靠记忆。巧就巧在，我学靓少英，少昆仑学某前辈，但是口述下来，我们俩记忆中的台词是一模一样的。开打是要两人去配合排练的，就在我家，我们俩把动作根据粤剧把子设计好，这样就去电视台录影了。当时排练的过程真的是一拍即合，很顺利就完成了录制。少昆仑很尊重传统，我们这版《芦花荡》的服饰也都是粤剧的服饰，京剧的周瑜肯定是梳水发，但是粤剧不是，所以我们都按照粤剧的传统服饰去穿戴。

问：当时靓少英教您《芦花荡》这个戏是不是也说了为什么要（身段）这样演，这样做呢？

叶兆柏：当时的老前辈真的不会跟你说理论的东西，那时候他们是"旧文艺"吧，不是"新文艺"了，其实"新"或者"旧"都无所谓。靓少英肯定是教旧的，也就是我们说的传统的。他教《芦花荡》的时候，有一个前辈，做二花面行当的，演张飞的，叫作大牛炳。靓少英教，他也教，但是靓少英教周瑜的戏份唯独多了一段【中板】。梧州有一位老艺人叫梁建宏，他来看我们这帮年轻人排演的《芦花荡》觉得很奇怪，问我为什么多了一段【中板】，他说他从来不知道有这段【中板】。我想，这段【中板】如果你说是靓少英自创的，那倒未必。但是靓少英作为唱家小武出生，在表演中和其他小武是不是会有些不同，那我想是肯定的。加了这段【中板】之后，周瑜的整个形象更加丰满了。虽然说周瑜是小武应工，但是也不应该满场只有打打杀杀，有一段好听的唱腔给观众听一下，也是很不错的。所以我认为靓少英这段【中板】是不错的，并没有破坏传统排场。在这段唱腔中，周瑜交代了自己之前的遭遇，也有推动剧情的作用。

退一万步说，周瑜虽说是小武去演，但是他是一位儒将，本身应该有些唱腔才正常。我想起上次我去帮忙排《香花山大贺寿》，里面有韦陀这个角色，是正印小武扮演的。这个韦陀在神仙中是一位护法神，责任重大，所以在粤剧行当中，要找正印小武去担纲。在香港，演韦陀比较出名的是陈铁英，但是他本身声音不好。新马师曾把他奉为偶像，所以当时也向他请教，请他去跳韦陀架。说到扮演韦陀，广州最出名的应该就是靓少佳，他全身都是南派功夫。我认为要演好韦陀，最重要的就是气势，要能压得住场。动作一定要稳健，不是看那些花哨的东西，这样才有韦陀的形象。

靓少佳也是靓少英的徒弟，有一次我送他回家，他跟我说了自己学戏的体会。因为靓少英师傅本身个子不高，但是靓少佳比较高大。靓少佳跟我说："我要跟英叔学戏，但不能光学他的'型'。说到学戏，我也向白玉堂学习，因为我跟他身材相似。"靓少佳是个聪明的演员。这让我想起另一个人——卢启光。卢启光身上多

是北派功夫，很花哨、很好看，演起戏来好像一直在动，都没怎么停过。相比之下，靓少佳就是静的时候很静，该动的时候才动。其实如果演员在台上不停做各种动作，观众也未必会很喜欢，是吃力不讨好的事情。卢启光曾经跟我排戏的时候说过："我合作过那么多演员，每次见到靓少佳都是最紧张的，因为他个子高大，在台上又不怎么'动'。"所以真的体现了靓少佳一个名句——"以静制动"。其实这就是南派小武的特色，以内在的气势、稳重为最佳。靓少佳一直都是一个武生演员，从不穿海青谈恋爱。但是你看他演《十奏严嵩》，演海瑞，真的就是用小武的行当去演绎了一个文人的铮铮铁骨。海瑞虽然是个文人，但是他不是一般的像柳毅那种文静书生，他是有铁骨的。

所以说到排场戏，我觉得更多的是一种借鉴的作用。可能你们没看过我跟罗家宝合作的《血溅乌纱》，在戏里他演我的表哥，有一场戏是"大审"，就是他审我，因为我是奸人。这场戏我有段十几分钟的表演，主要是我劝说表哥放弃对我的刑罚，因为他的老婆是我的表姐，一荣俱荣，一损俱损，所以我就想让他放我一马，剧情就是这样。那是80年代，罗家宝因为"文革"的事情刚刚被放出来不久，跟社会有点脱节，一时间也没什么主意。他叫我去他家"度戏"，就问我的意见，好在我看戏看得多，我就把《杜鹃山》里面雷刚和温其久正反两个人物的表演借鉴套用在《血溅乌纱》的人物身上。我认为实际上这就是一种排场的借用。我演这个角色的时候没有很死板地去演一个坏人，而是演了一个奸得很"抵死"的人，奸到利用亲情去为自己脱罪，虽然一脸谄媚，轻声细语，但是那种"奸"是深入骨髓的。其实这就是模仿了温其久的艺术形象，因为好的典型已经立出来了，后人再去借鉴，不就是跟排场表演是一个道理吗？罗家宝借鉴了谁呢？他借鉴了白玉堂的官生形象，白玉堂以演"大审"戏闻名，所以当时何贤（何厚铧的父亲）1983年看完这个戏后就说罗家宝是"入戏"了，赞赏他演得很好，并邀他去香港演出。

问：您认为丑行有排场吗？有的话具体有哪些？
叶兆柏：我出生的时候已经有四大丑生：廖侠怀、叶弗弱、半日安、李海泉（李小龙的父亲），我也看了不少外省剧目，我认为粤剧的丑生是没有固定程式的，这点跟其他剧种不一样。据我所知，丑行应该是没有排场的。

问：那你的师傅有没有跟你说过，比如你的行当，要学会哪些排场就可以出去"搵食"了，哪些排场是一定要掌握，整天都要用的呢？
叶兆柏：上一次我去中山大学，董上德老师、钟哲平都在，我说粤剧现在没有流派了，没有流派也就没有行当了。刚才你们这样问我也对，为什么以前有些戏不

用排呢？因为类似《六国大封相》这些，每个人都是学好自己的位子就可以了，如果要排的话，除非是有些特殊处理的地方，不然这种例戏哪用排呢？我小时候出去演出要搭汽船，20年代就已经没有红船了，只有汽船，有人说还有红船，我觉得不太可能。我爸爸就说过20年代中期已经没有红船了。说回排场的训练，以前是没有导演的概念的，有的就是教戏师傅。我父亲13岁就进戏班学戏了，那时候学戏，年龄比他还小的大有人在。师傅都是从头教到脚，学徒就学唱、做，哪有什么导演呢？教戏都是教程式而已。1954年薛觉先从香港回来内地，到了广州马上跟白驹荣到上海去演出，为期一个月。4月底他从香港回来，我们就在长寿路欢迎他。当时他是重点统战对象，就像梅兰芳在京剧界的地位一样，在广东来说，那一定是薛觉先最有分量。薛觉先去上海的时候，观众们都认识他，因为他在上海演出的时间比较长；加上上海的戏曲团体比北京多，很多戏剧界的名人都在月台上欢迎他。梅兰芳、周信芳、盖叫天、袁雪芬、范瑞娟等人，都在月台上迎接薛觉先，薛觉先在文艺界的地位可见一斑。后来我们准备拍一套公仔书，叫《闯王进京》，这个戏是专程为薛觉先写的，就从广州专门调陈卓莹去上海，写一场，排一场。那时候我们去剧场排戏都要步行，不像现在有那么多交通工具可用。早上还没睡醒就要从新亚酒店走到群众剧场排戏。有一次，薛觉先早上到了拍戏现场，别人帮他扎大靠，谁知道有点紧，白超鸿当时还很年轻，就过去帮他松一松，谁知道不小心手就弄到他的胳肢窝，薛觉先本来在闭目养神，被他这样一弄，一下子醒了，不高兴地说："边个契弟师父教你，敢整叔父。"白驹荣在一旁说："唔系契弟，系师父。"薛觉先这才知道白超鸿的师傅是白驹荣，满脸歉意。从这个故事可以看出，旧时戏班里师承关系的紧密非同一般，徒弟走出去，他的一言一行都会影响到师傅。

问：以前的前辈会很多程式表演，只要有故事情节，他们就可以演绎，那有哪些排场是必须学会的？

叶兆柏：我接触的前辈也没有具体跟我说这些东西，从我所见所闻来看，也没有一个固定的规矩。但是我认为有些固定的套路还是要会的。比如"排朝"排场，就是官员上朝堂见君王，一个出场轮到下一个，这种走位，演员是一定要会的。这些排场是拉扯，也要会的，是最基本的。不要说拉扯，比拉扯更低一级的"喔嚃"也是要会一些固定的排场。比如说在"起兵"排场里，主将升帐、宣誓，然后说："起兵，走！"这个时候全台的兵就要走动起来，这就是"走南蛇"排场，要从前台走到后台，再走回前台，也是最基本的，但是有固定的程式，走位也固定，演员不会就不行。这些就是我说的去求职的时候一定要掌握的排场。拿"排朝"排场来说吧，虽然谁先出场、谁后出场可以商量，但是最起码演员每个人的走位都要知

道，不然的话就会闹笑话。

再说排场表演基本功，比如我们是做龙虎武师翻跟斗出身的，那学开打的套路是最基本的了。再比如说"拉马"，就是一个程式套路，没人教你，这个也是最基本的，必须学会。你会翻跟斗也没用，"拉马"不是简单的翻跟斗，它有固定的动作。很多开打的动作套路都是定型了的，比如"打四星"，虽然很简单，但是也是要学的。再比如"乱府"排场、"大战"排场，都有丰富的开打程式，都是要学的。所以旧戏班的艺人都要学会这些排场，不会的话，连工都开不了。我记得80年代毕业的有一帮靓仔，其中有一个人，当时给罗家宝配戏，到了"大开门"锣鼓，他不知道怎么走位，罗家宝就说他"你怎么都不会配合锣鼓走位"，他顶嘴说"学校根本没教过这些东西！"他说的没错，学校不会教这些"下脚货"，但是不是每个人出了戏校上了台就可以做主角。就算你真的有主角的资质，你也要从最边脚的角色演起。这些都是最基本的舞台走位，就算是拉扯也要学会。

问：以前你父亲那一辈是师傅教的，还是自己看别人演学回来的？

叶兆柏：以前是没有什么理论的，就是教戏师傅教。比如张飞的"鬼担担"，有四个兵仔（角色），那这四个兵怎么走位、怎么做，都是要师傅教的。而且，演张飞的演员也要知道这四个兵的走位和表演是怎样的，才能跟他们好好配合。张飞也要会四个兵的动作。我现在教《芦花荡》，我也要会四个兵的动作。比如兵仔去抬张飞的兵器，脚步要沉重，显示出这个兵器之重、张飞之力大无穷。如果不是这样表演，显得兵器很轻的样子，那连张飞的气势也会少了一半。我这个戏，一个人要教11个人的戏，那你说如果我不会那些拉扯的戏份，我怎么教人呢？以前的人（艺人），无论从什么戏班出来，都能凭着自己的舞台功夫"揾食"，这是最基本的。

说说我自己的往事吧，当时我跟爸爸在香港生活很艰辛，爸爸是打武的，很辛苦。后来去了罗家英父亲的剧团，就是罗家权的剧团，叫作周丰年。后来因为我们长期没有吃饱，没有力气打跟斗，就被开除了。罗家宝当时觉得我很凄凉，但是我一点也不抵触，我觉得在商言商，我做得不好，就会被开除，这是很正常的。因为日军侵华，我们要逃难，逃难时被饿坏了，打跟斗打不了，人家老板看不上你，都是正常的。环境好了，我吃饱饭，练好功，怎么会被开除呢？当时戏行行话，开除是"烧炮"，我们就是被"烧炮"了。这不是一件光彩的事，但是我并不回避和抵触这件事，我以后吃饱饭，练好功再去求职就好。

问：小武四大排场戏有《西河会妻》《打洞结拜》《平贵别窑》和《凤仪亭》，

您认为这个说法有根据吗?

叶兆柏：不一定指这些戏，但是有基本的招式。比如跳大架，这是基本的功架招式。"喔嚊"都要会跳，比如他打探军情，出来"武"几下，都是在这个跳大架的表演程式里面的，之后才是"禀告大王"什么的。那你要做到小武呢，就要做到"靓""正""有力度"，比如《西河会妻》，粤剧的《西河会妻》，靓少英说，演得最好的是靓仙。在"会妻"中，靓仙一上场，那时候他（剧中人物）已经是习武归来，练好了身体，回来找父亲、弟弟、老婆和妹妹，说的是这个情节。靓仙戎装，短打，上场的跳大架其实很简单，没有京剧那么多招式，但是粤剧有自己的特色，锣鼓是专门配"大架"的，这个锣鼓点和这个人物招式是配套的，叫作"火炮头"，敲第一遍是不出来的，第二遍再出来。

以前剧场的环境你们有概念吗？以前的剧场是戏棚，不是露天的，能够容纳2000多人。前面几排是竹杠床，四个人能坐一座，这些就是"前座"。中座、后座都是坐板，没有前面的老板那么舒服，而且逢搭戏棚还有一个规矩，就是留一个"迫地"①（很挤的空间），就是在前几排的竹杠床和舞台之间的空位，叫作"迫地"，那么是给谁站的呢？是给那些没有钱买票的穷人们站的。为什么呢？因为逢搭棚演戏，如果你不安置好那些没钱看戏的人，他们就会在外面喧哗吵闹，使得这个戏演不下去，甚至会闹事。如果让他们进来站在舞台下看，至少不会生事，也不会影响前几排的观众，因为前几排的观众座位更高一点，不会被前面站着的人挡住视线。所以我觉得这是剧场很有意思的一个现象，映射了这个社会的很多东西。另外，这些"迫地佬"对演员们的表演有监督的作用，他们刚从田里面出来，近距离看很多"大老倌"的表演，如果你演得不好，随时拿泥巴扔你。比如说"上楼梯"这个程式动作，他们会数着你的步数，你上少一步，他们就骂："摔死你啊"，所以演员不能随便演，他们会在下面随时扔泥巴。

之前文觉非说过一句话："做粤剧演员，能过两个弯就可以了，一个是石湾，一个是沙湾。"石湾是做"公仔"的，做艺术造型的，沙湾最出名的是飘色艺术，也是一种有戏剧情节的造型艺术。文觉非讲过沙湾的一件事，之前有位大名鼎鼎的男花旦叫钟卓芳，薛觉先曾跟他拍档过，那时候他很红。因为那时候还没开始分男女班。他的优点是"苟且马虎"，就是"欺台"。《六国大封相》是肯定要演的，实际上就是检验整个戏班的"包装"和佬倌的实力。所以以前能演这个戏的一定是好班，不会是"衰班"，因为搭戏棚很贵，如果请"衰班"是收不回票房的。有一次

① 又称作"壁地"，详见吴凤平、梁之洁、周仕深《素心琴韵曲艺情》，香港大学教育学院中文教育研究中心出版，2017 年，第 57-58 页。

去沙湾演《六国大封相》，钟卓芳作为正印花旦肯定是最后一个推车出来，那些"迫地佬"就在台下拿好泥巴等他出来，只要他"欺台"就扔他。还有一张纸写着一些字铺在地上，钟卓芳一出来看到那几个字，马上就整个人坐在地上，那辆"车"也扔了，后来他站起来说："大家看下，叫主会来，你来看看我怎么做下去。"只见地上写着一行大字——"不准钟卓芳欺台"，主会马上就让人把那张纸给弄走了，并斥责了那些"迫地佬"。

这让我想起当年靓元亨的一段往事。靓元亨生活在新加坡，大家都知道他很厉害，薛觉先为了学他的艺术，高价请他回来一年。那当时薛觉先是丑生，想要转型小武，就打听了谁身上的东西比较规整，最后就找到了靓元亨。当时靓元亨的关目、比画寸度是很有分寸的，比如眼跟手，手从心口出来，很规范的。在那一年中，靓元亨没时间教薛觉先，薛觉先只能"偷师"。后来我就问薛五叔，人称"寸度亨"的靓元亨，他表演的"寸度"到底在哪里。薛觉先跟我说，比如我站在这里，指这里他的两只手做身段是配合的，很规范。所以薛觉先说，演员平时做戏一定要认真，不然被拍了照片你都不知道，千万不能苟且。

靓元亨擅长的主要剧目是《山东响马》，其中有些比较传奇的故事。这戏最早是50年代搞的，当时是"一戏罢三官"：当时的广州市文化局局长丁×、省文化厅副厅长李×、戏改委员会主任黄××。当时的"罪名"是说他们三个要搞"资本主义戏"，说这个戏的主题是要反映"人为财死，鸟为食亡"。《东山响马》的构造是：这个主角大侠好劫富济贫，广东先生就是一个商人，是大良人，年纪大了想要回乡（顺德）养老，就是这么简单的人物设置。当时说广东先生是资本家，说这个大侠是"贼"，结果因这个戏罢了三个官，只要谁说了话，谁就是"右派"。1954年这个戏排出来，1957年就是"反右派"，只要是为这部戏发言的，都成了"右派"，比如陈冠卿也成了"右派"。到了1995年，李×说要排回这个戏，所以当时就排回了这个传统剧目。这个戏里面有小武、丑生、花面戏，里面还有一个花和尚，专门欺负来庙里上香的女子，所以哪里有资本主义的东西呢？

《东山响马》这出戏也没有历史依据，是大家几个艺人一起"度"出来的。其实薛觉先也很喜欢这个戏，他从学戏开始就很喜欢这个戏。这出戏里面有很多传统，比如"打和尚"就是传统排场，是传统的南派表演。

问：您的师傅是怎样教您这出戏的？

叶兆柏：当时珠江剧团罗品超和文觉非排这出戏很成功，很有观众缘。我问师傅这个戏是哪朝哪代的，他说没有朝代，只是几个前辈"度"出来的。我问他哪个小武做这个戏最好，他说是靓元亨。当时演这个广东先生演得最好的是蛇仔利。为

什么说《东山响马》没有故事？因为他的服饰是明朝、清朝混用的，小武是明朝的，但是广东先生是清朝的装扮，所以没有历史根据。虽然没有一个戏是这样，但是这个戏充满了行当表演艺术的程式，很宝贵，观众很喜欢。到了1995年，市粤剧粤曲学会重排这个戏，真的很不错。

靓少佳的"跳韦陀"给我印象很深，是正宗南派应工。当时我做龙虎武师，1953年，那时候我还是个年轻人，做《香花山大贺寿》。后来我就请了小少佳来教这个戏。我对排场艺术的理解就是会不断发展，但是万变不离其宗。比如跳大架这些东西，其实是要有气势给人看的，不然就不是这个角色了。我演了那么多次《香花山大贺寿》，每一次的招式都不同，每个"佬倌"的招式也不同，但是大致是一样的。我小时候翻跟斗是做"顶"的，但是长大之后都会有变化和进步，所以传统没有一个固定的定义。

问：之前您说会教阮兆辉先生"披星架"，是怎样教的呢？

叶兆柏：是这样，当时讲好要学这个功架，阮兆辉比较喜欢南北共用，也非常好学。我跟他说，我师傅说有个艺人叫梁少初，绰号"披星初"，这个功架是有牌子的，有多少牌子，就搭配多少招式。我今年（2016年）3月底教《芦花荡》，我前面那三个"首板"就改成了有身段的（前面已经说过），加入了我学过的"披星架"，周瑜的形象更加丰满了。

我认为传统艺术有人学，这很重要。这里提一下我跟罗品超之间的往事。当时罗品超演《山神庙》这个戏，我看完就给他提意见，我说："鉴叔，你是七十万禁军教头，有人害得你家散人亡，你唱完这段主题曲你就马上睡觉，太冷清了，你是执银枪的，不是执笔的啊，应该加点身段。"果然他晚上在天河演出，睡前加了一段戏，很出彩，后来他说："这次全靠阿柏。"其实我教了他一段铁线拳，加在这段表演中间，表现林冲那种愤恨的心情，这就是出彩的点。我很开心，证明传统艺术是很好的，值得我们保留下去。只要传统用对了地方，就可以让人物形象更加丰满。

南派的武功最基本的就是"以静制动"。动作不会太大，关键在于派头、气势，跳起来离地能有多少高呢？最多一张纸的距离，就在动静之间。就比如我说《香花山大贺寿》，里面的韦陀，行当是正印小武，担纲主角。那这个演员必须是有"款"的，动静要适宜，不能太静，也不能乱动。南派的代表人物靓少佳，当时广州有三个民营剧团：珠江剧团、永光明剧团，还有一个就是靓少佳、梁荫棠这个剧团，这三个剧团都是专门做传统戏的，为什么票房那么高？就是有传统的粤剧观众，观众爱看。粤剧三百年的历史，剧目都是这样流传下来的。振兴粤剧首先要振

兴行当。粤剧学校就问我现在重排粤剧传统剧目，应该排哪个，我就说《斩二王》，因为一是这个戏会的叔父比较多，二是里面的行当相对来说比较齐全。不是包含全部，但是也比较齐全。还有就是很多排场表演可以在里面借鉴使用，比如《山东响马》的"配马下山"，男的可以"配马"，女的也可以"配马"，这不是很好吗？

问：《斩二王》这个戏又叫《斩郑恩》，《斩郑恩》里面陶三春是开面的？

叶兆柏：也没有，我小时候做《斩郑恩》，里面的陶三春也是花旦的装扮，郑恩就是"二王"，"三王"是李忠。我们出生的时候，这个戏多数是做"日头戏"的，为的是热闹，可以有"闹棚"的效果。这些大锣大鼓的戏才能吸引观众，年轻演员学这些戏，一方面可以增进他们的表演艺术，另一方面是熟悉传统的戏曲故事，这个戏最后陶三春是要替夫报仇的。

附录三　罗家英访谈记录

访谈时间：2016 年 8 月 13 日

访谈地点：香港高山剧场

访谈人：杨迪、黄悦

受访人：罗家英

问：您认为在粤剧表演中，"排场"到底是什么？

罗家英："排场"就是粤剧的基本，就是很多表演的动作、锣鼓、唱腔，都在排场里面可以搜集到。"排场"可以说等于京班的折子戏，粤剧演员识排场，就等于识很多折子戏。

问：因为我之前看过很多资料，很多研究者认为除了折子戏之外，一些程式套路如"洗马""配马"都算是排场，您认为这种说法可信吗？

罗家英：我认为这些算（是排场），因为有一百多年的嘢（东西），都算排场了。我出世的时候都已经有这些东西了，那都至少七十年了，加上我老窦（父亲）之前学过这些东西，这些超过一百年的东西，还不算排场吗？

问：那您初学戏的时候学过哪些排场？或者说您是从哪些排场戏开蒙的？

罗家英：我是学【二黄慢板】，古腔慢板，就是从《举狮观图》的【二黄慢板】开始学的，是我父亲教我的。

问：除了《举狮观图》之外呢？
罗家英：学戏一般从唱学起，然后才开始学基本功，比如说"跳大架""洗马""配马""大战""手桥"之类的东西。

问：那时学戏，师傅是一个元素（程式套路）一个元素去教，还是学会一个排场戏就学会了多个元素呢？
罗家英：是分元素去教的。比如说学"手桥"，就要拆分很多"捶""拳"法去学；再如学"大战"排场，就要先学"一炷香""大啲细啲"之类的程式，然后才开始学【白榄】，告诉你说这是"大战"排场。

问：不同行当是否有一些排场是必须学习的？
罗家英：是的，必须学排场作为表演基础。现在很多演员都是用"北派"的东西了，因为现在流行用北派的东西，粤剧何时又会打"大花枪""小花枪"呢？所谓南派的东西是怎样来的呢？其实主要就是从武功来区分，现在演员都打北派了，没有了南拳的基础。但是打北派又打不过京班，京班的人看到粤剧演员都打北派，也会很诧异，会觉得我们技不如人。如果我们打回南派，我们的"一炷香""十字背箭"，学会这些动作，我们就有自己的特色。比如说他们（北派）是揸左枪，我们（南派）是揸右枪，这些都是我们粤剧的特色，只有保留了我们粤剧的特色，才能保留住粤剧传统。

问：您学戏的时候系统学过南拳吗？
罗家英：学过一两套南拳，像咏春、太极之类的。

问：之前您在讲座中提到您做过《斩二王》这种古老排场戏，您认为现在粤剧中类似《斩二王》的排场戏还是会经常借鉴或者上演的剧目吗？
罗家英：《斩二王》是一整套排场戏，我在西秦戏中间看到过，他们这个戏的做法跟我们（粤剧）一模一样。西秦戏应该是我们广东戏（粤剧）的大师兄，他们的【滚花】【七字清】、"拉山""扎架"跟我们（粤剧）差不多。锣鼓点也差不多，接近程度在百分之七十以上。

问：现在在香港，全本的排场戏还有人做（表演）吗？

罗家英：有人做，像我们就会经常做。比如《打洞结拜》《金莲戏叔》、"打和尚"（排场名，出自粤剧传统戏《东山响马》），这些都会做。就算是整套的排场戏，也会做。再比如在一些剧目里运用排场，比如"困谷""狮子楼"，再加上我们经常唱一些古腔，也都算跟排场相关的演出。

问：香港现在的新编戏中间会直接套用古老排场吗？

罗家英：主要还是看剧情，看那个故事是怎样的。因为有些古老排场就不是那么适宜用，所以要把它加工一下，从"旧"变成"新"，然后再运用。

问：在这个过程中，老叔父对于这些排场的接受程度如何？在广州今年（指2016年）举办的"跟斗大赛"里，就有演员把"困谷"排场改编了上台演出，结果被台下的评委批评，您怎么看？

罗家英：因为你说明了这是古老排场，就要按照古老排场的套路去做，不能随便改动。这跟在新编戏里面运用排场是不同的，如果你把古老排场抽出来专门表演，就一定要按照南派的表演，不能穿插北派的东西，不然会给观众造成误解，以为这就是粤剧的"困谷"排场。

问：现在在香港还有哪些"老倌"在做"困谷"排场？

罗家英：我，还有李龙，都可以做。说到"困谷"的表演过程，里面的动作是可以加添的，这得看那个演员学了多少东西，你就放多少东西进去。不同的演员做同一个排场，是不同的。也可以说会有地域的差异，但是主要还是看老倌自己的功夫。老倌自己有多少功夫，就放多少东西进去（排场）。"困谷"排场有一个路数，只有你自己放了自己的东西进去，才会形成有自己特色的表演排场。

问：您的"困谷"排场是跟谁学的？

罗家英：是跟我父亲学的，他做过，我看多了就会做了。以前在新加坡也看过一些叔父做，我就会比较两者有什么不同，会去进一步学习。

问：您以前学戏是边演边看边学，所以掌握了许多古老排场，现在的香港年轻演员能不能学习、传承这部分排场呢？

罗家英：他们（年轻演员）也是我们教，但是他们不是很重视，他们现在太忙了，忙到有时间做戏、没时间学戏。因为演员都是从底层做起，我们粤剧行学习也

没有"毕业"一说，（演员）可以从底层演起，都是先拉山、再圆台。

问：但是您那一代的演员也是要在台上"企两边""做兵仔"，为什么你们可以学习到那么多排场呢？

罗家英：我认为这跟个人有关。像我，对古老排场戏就特别感兴趣，很愿意学这些戏，但是也有人是不喜欢、不想学的。现在的年轻演员跟我们不同了，他们追求京班的东西。

问：您学习北派的潮流是因为观众爱看，还是因为北派较南派容易掌握？

罗家英：他们（京班）有一套系统的训练方法，只要学习了他们的基本功，再去表演北派就特别容易上手，这跟粤剧用的南派不同，我认为这是一个主要的原因。

问：粤剧自己的南派武功没有系统的训练方法吗？

罗家英：越来越少了，不成体系。

问：前段时间在广西开了一个南派武功训练班，请的是广州粤剧团的欧凯明和香港的任剑辉去教学，按理说广西保存南派技艺应该是很多的，为什么还要请广州和香港的演员去教学呢？

罗家英：他们（广西）培养的演员有断层，主要是20世纪60至70年代这段时间，老一辈的艺人有些来了香港，我也都认识，现在他们可能年纪很大了。还有一些就是出来（出科）就是做样板戏，所以可能也不会做很多南派的东西。这里还是有断层，相比之下香港会好一点。

问：从广西来香港的演员在香港有收徒吗？

罗家英：有，但是他们教的不是南派武功，他们教的是怎样配合唱腔做手，表演的多，用武功的很少。因为在香港，喜欢粤剧的都是些太太，真正跟他们学武功的不多。

问：在吴川调查的时候，我曾看过吴川粤剧团演出"搜宫""打闭门"等排场，都是没有口白、只有身段，这种表演方式在香港会有市场吗？

罗家英：香港的观众其实很喜欢看这些（排场戏），前提是你说清楚是古老排场戏，很多人还是很爱看的。现在演员不学，主要是演出太多太忙。以前，我们一

年少的时候试过五十场、一百场演出，现在的演员，一年有二三百场演出，演出时间太多了，没时间学古老戏。

问：现在香港还有提纲戏的做法吗？

罗家英：没有了，提纲戏对演员要求比较高，要会"爆肚"，要求演员是很"通"的，现在的演员做不到了。

问：既然年轻演员的演出那么多，您估计一下现在香港的年轻演员每个人能演的戏有多少部？

罗家英：每个人应该都会做四十套大戏，但是只是说做过，能不能记住就不知道了，而且应该都是香港近五六十年的作品，古老戏就很少了。以前也曾经尝试去恢复一些古老戏，但是录了有没有人看呢？我知道八和（香港八和会馆）是存了些的。

问：视频有时候有记录的价值，但是对学戏来说，可能言传身教更加重要？

罗家英：现在的年轻演员，没机会做的戏，他们是不学的，不像我们以前对这些很感兴趣。比如排场戏《打洞结拜》，我爸爸教了我之后，我四十年都没做过，后来才做过一次。有些排场戏，在马来西亚做过，回来（香港）之后就没做过了。有些人就会想，我学来有什么意义呢？自然就不会去学了。

问：但是既然您说排场戏在香港有市场，为何没有人愿意去继承呢？

罗家英：因为做其他戏一样可以交差，做来做去都是"任白"那些戏，那些戏都是写给文武生的，不用做功架，也不用做武功，观众照样爱看，所以就做这些戏就行了。

问：但是在"任白"戏中间，没有了靓次伯、梁醒波也不好看啊。

罗家英：但是又有几个人能学到靓次伯和梁醒波呢？

问：这的确是一个问题，那您这次出了一套《白玉堂大审戏》的书，还有光碟，是不是为了传承这些排场呢？

罗家英：老实讲，不敢奢望。我不知道有多少年轻演员会去看这些戏，但是我做过这个工作，算是还了自己一个心愿吧。

问：在《白玉堂大审戏》里面，有些"开肠剖肚"的排场表演，您认为在现代是不是不太被观众所接受了？

罗家英：确实有这个问题，以前做排场戏，是可以在舞台上用火的，以前在水衣里面藏烧红的锅铲，然后一喷水，可以出演，或者有一些喷火表演，现在都不允许了。但是在新光戏院还是可以，因为新光戏院是私人剧院。

问：您现在有收徒弟吗？您认为现在的教学制度和以前"师徒"关系有何不同？

罗家英：我可能没什么徒弟命吧。的确有很大不同，现在师傅收徒弟，是徒弟给钱让师傅教，师傅是为了生计才出去教学。徒弟让师傅教什么，师傅就要教什么，一点都不敢大声。以前师傅教徒弟，是可以打骂的，这样看，两种关系就完全不同了。

问：打骂对学戏真的有用吗？

罗家英：当然有作用了，只有打才能加强记忆。我教一些年轻演员的时候，有时候他们动作做不到位，我就拿着一支剑，手举不到位就打手，确实是可以帮助他们增强记忆。我小时候学戏也是挨过打的。

问：但是您曾经说过，自己肚子里有四百多部戏，后继无人很可惜，您这么多年没有收徒，有这方面的打算吗？

罗家英：其实有合适的还是想收的，但是我觉得现在有些晚了，主要是我年纪也大了。

问：当年学了那么多部戏，是先学动作还是先理解人物呢？

罗家英：都是先记动作。师傅教什么你就学什么，只不过后来演多了，年纪大了，会去想为什么要这样演，才去理解人物，然后在锣鼓上有些变化。其实做戏很讲究这些，比如说"打引上场"，你出场的时候，走得靓，走得好，那你的气势就完全不同。有些人在这方面有天赋，天生就比较会把握舞台的节奏。就拿"亮相"来说，一般都要配合锣鼓，你上台是用头亮相，还是手亮相，还是用马鞭亮相呢？其实亮相是要用腰力的，不然你的身段就会显得无力。

问：说到锣鼓，我前段时间看了香港的《舍子记》，里面演员的身段都是配合着锣鼓的。

罗家英：是的，在粤剧音乐中间，其实锣鼓是最重要的。现在的粤剧演出很多都用音乐来代替锣鼓了，但是一个粤剧演员是一定要熟悉锣鼓的，尤其是"大锣鼓"，这是粤剧自己的特色。中国剧种那么多，使用高边锣和大钹是粤剧的特色。因为文锣和高边锣都有不同的锣鼓点，而且都很丰富。比如说"打引上场"或"锣边花"，这些锣鼓的节奏演员一定要熟悉。有时候舞台本色的东西是最好的，并不需要加那么多花哨的东西，花哨的东西看多了、听多了会很闷。表演应该表现感情，而不是纯粹的表演技巧。

问：感情与技巧的表现方式问题，可能与戏曲表演本身特点有关。

罗家英：对，这涉及中国戏曲本身的一个特点：它可以把很复杂的东西缩短到一瞬间，也可以把很简单的东西在舞台上复杂化，放大。排场表演里的很多武功就是这样。其实武打的很多功架是放大、加长了的，因为观众喜欢欣赏这个"打"的过程。

问：在排场戏中经常会使用到一些音乐"牌子"，"牌子"的使用有特定的情景吗？

罗家英：嗯，这主要是听这个"牌子"的旋律，比如说"救弟"就有专门的牌子，主要是一些武打的场面。再比如"银台上"牌子，就是唱的时间多，主要是看旋律。

问："牌子"只是运用在古老排场戏当中吗？

罗家英：也不是的，现代的剧作也可以使用。大部门"牌子"都是一段段的，比较短，只有像《思凡》《送子》一类的是成套的，比较长。现在香港的粤剧编剧一般不使用牌子，因为牌子填词比较复杂，所以现在很多都是使用小曲填词，灵活性比较大。

附录四　阮兆辉谈粤剧排场戏[①]

访谈时间：2016年9月2日；2017年5月18日；2017年11月2日
访谈地点：香港文化中心行政大楼四楼一号会议室；广州假日酒店（上下九步行街）
访谈人：杨迪、黄悦
受访人：阮兆辉

问：辉哥，您是刚学戏时就开始学《打洞结拜》，可以说说您学习排场戏的"初体验"吗？

阮兆辉：其实我们那时候学戏，是师傅教什么我们就学什么。我在我的那本《阮兆辉弃学学戏：弟子不为为子弟》里面有几篇文章是写读书的，其实就是因为当时我们学戏真的是练"憷功"，不知道为什么这样做，师傅教你怎么做就怎么做。当时学戏也不敢去问师傅为什么要这样唱，所以说练的是"憷功"。而且以前练基本功不知道有什么用，比如练"起虎尾"，也就是通常所说的倒立，也不知道有什么用。那时候的孩子比现在的孩子接触的东西少，眼界没那么宽，所以胆子很小，都不敢问。当时的师傅都很凶，就算最仁慈的师傅，一到练功的时候就很严厉，如果你敢问为什么，肯定挨打，所以没人会去问。但是我认为这是好的，正是因为不知道为什么这样练，所以才会"死练"，练到老师满意为止。如果你知道为什么，知道这些动作的作用，你就会想办法偷懒了。旧时练功和现在练功最大的区别，就是现在是理解了之后去练的，正是因为有了理解，所以有人会选择一些自己喜欢的东西去做，这是我的理解。我们以前学排场，老师教什么我们学什么，唯恐自己学不到，也没有字（剧本），就靠猜，也不懂曲，反正师傅唱什么我唱什么，他什么音我什么音。所以我也是近几年才搞清楚《金莲戏叔》武松上场第一句在说什么，

[①]《武松》剧，为阮兆辉、陈好逑、李龙等香港知名粤剧演员根据多个粤剧《金莲戏叔》古本，综合多名老艺人指导，复排的古腔粤剧。该剧于2017年5月19日晚在香港文化中心上演，是近年来粤港两地少见的、全部都恢复用古腔演出的粤剧排场戏剧目。2017年5月18日，阮兆辉先生携夫人邓拱璧（也是剧团的制作人）在香港文化中心做了一个小型的观前谈，对粤剧《金莲戏叔》的版本、演出历史做了介绍。另外，本书作者曾于2016年、2017年分别与阮兆辉先生小叙，其中谈及粤剧排场问题，特此综合记为附录。另请受访者见书后联系本书作者。

那句官话是"猛汉归来罢晓筲",我跟着师傅学官话的时候真的只学了一个音,是哪些字都不知道。那句话是何国耀后来问了昆剧的前辈,才搞清楚最后那三个字是"罢晓筲",因为昆剧也有这句话,所以当时真的是学了音而已。你问我有什么体会,我觉得当时就是师傅怎么教,我怎么模仿,学不会都不行,不允许学不会。

问:后来您开始有意识地去学一些排场,比如《斩二王》,您为什么要去学习这些排场戏呢?

阮兆辉:因为觉得自己不够料,觉得自己会的东西太少了。因为我们年轻的时候满肚子都是戏的人太多了,周围的人都很有料,相比较之下就觉得自己会的太少了,所以想去学习。我那时候跟一些叔父聊天,觉得自己很多东西都不会,他说什么我都不知道,但是当时我已经在游乐场做文武生了,既然是文武生,怎么能什么都不会呢?于是就想去学,一般你去问老叔父,很多人只会骂你,觉得你连问都不配问,你只能去找一两个对你不错的叔父,向他们请教。所以越难得到的东西你就越珍惜,越难学到的戏就越珍惜,跟现在有很大的不同。一段《打洞结拜》,几十年我就做了几次,但是每次都是说做就做,可以说,我们那代演员学戏是"入心入脑"了的。

问:家英哥说,你们这些老倌一般都会做两三百套戏,多的甚至有五六百套戏,您认同吗?

阮兆辉:主要是我们那个时代的演员接触的古老戏比较多,游乐场做、走埠又做,走埠一天要做两出戏,所以我们接触得太多了。我们会多少戏我也没有数过,但是这些戏是有公式的,这跟话剧不同,比如怎样出场,有很多类型都是有程式可以套的。什么出场用什么锣鼓,哪个点是自己的,这些基本模式都是固定的。所以你说会多少套戏,实际上主要是模板,不是具体的曲词。只要有了这个模式,你就可以去套了。

附录五 "洗马""配马"分解动作[①]

"洗马"

（1）双手握拳在胸前向左方推开作推开马栏门状。

（2）俯身右手执鞭，左手握拳作拉绳。

（3）双手拉马头。

（4）开左脚，横移一步。

（5）转左身开左脚向前行四步（到衣边）。

（6）左手在前，右手在后，外向前上方一抛，左手一拉，双手绕圈向左右一拉，作绑马绳状，转身拉山。

（7）走正面抬，取盆出，将牙筒、布放下。

（8）右脚从后面向左方，双手从右上方向下一兜，端盆，左手抱盆，右手在左手下方作泼水状，然后一拂右手，跟着再捧盆。

（9）印脚，横行右边四布。

（10）走后肖步，右手手掌拊水五下，眼看盆中，双手向右上方一样，（即泼水马头）跟着转身，出左脚，右手举起空盆，（马叫）双眼一闭，左手跟着抹眼，睁开眼睛看马，微微点头。

（11）上前三步取水，上前走弧形五步，一看。

（12）右手捋水，撮步三次，右手用反手将盆反转，转身出左脚，看马尾，后退两步，左手连样两下，右手将盆打马屁股，车右身坐地。

（13）将盆放回衣边，取筒上前两步，面向什边，动左脚，双手执筒，在正面刮三下，左刮三下，右刮三下。

（14）左手向上一兜，上下连续刮七下，然后右手一兜，左手一拉，向左一样。

（15）后肖步，双手举起，右手稍高，连续摆动。

（16）上前四步，动作如（15），上身微侧。

（17）动右脚屈膝，坐低，双手在前，向左右摆动两下，然后从上往下拉。

（18）动如（16）、（17）两个动作，背场。

[①] 内容来自曾三多、金山炳、新珠等《粤剧基本功教材》，广州粤剧学校，内部交流，1959 年，第 20－23 页。

（19）左手托马尾，右手连将三下转右身，左手一拉，向左边一撮，眼一看，将盆放回原处。

（20）左手取布覆盖在右手，左手绕右手一圈。

（21）斜上衣边三步，转身向什边动左脚，左手傍右手手颈，掌心向前，左、右、上、下各抹三下。

（22）左手向上一托，右手从上而下抹三下。

（23）向右转身，动右脚，屈腰，双手扭布，右手执布，左手搭在头上左方，看看马头，上前三步。

（24）右手举起在眼的前边，压单边，右手连续绕圆圈六个，（从衣边过什边）跟着右手放在胸前，压单边（从什边过衣边）。

（25）动左脚，右手上下各抹三下。

"配马"

（1）双手揸拳至胸前向左方推（开门）。

（2）俯身右手执鞭，左手拉绳。

（3）双手拉马头。

（4）左脚横移一步。

（5）左边转身，开左脚行前四步到衣边。

（6）右手向上一搭，作拉绳状，同时双手在胸前运一小圆圈，向左边拉开，作卷绳状。

（7）右脚退后一步成"丁"字脚拉山。

（8）转右方行入什边角，开门。

（9）双手作取毡状。

（10）双手托毡（右手过头，左手放在胸前）向前扬手一抛。

（11）双手（阴手）一拨。

（12）退后一步，拉右山。

（13）向右转入什边角。

（14）取马鞍，双手举起至眉间部位，作捧马鞍状。

（15）向台中心行四步。

（16）右脚上前一步成"丁"字步，双手向前伸出，放马鞍。

（17）双手一按，双掌反上作搭马裙状。

（18）身体坐低，右手向前伸出，拉马鞍带，同时头部随手微侧，双手到胸前运一小圈，跟着左右拉开，打马绳结。

（19）企左单脚，跟着跨前一步，身体向什边，成前弓后箭状，上身俯低，作穿过马肚状，头向上一仰，双手一样搭马裙，同时右手抛绳，双手运一小圈，打结。

（20）双手向上一伸，将马裙拉下。

（21）低头穿过马肚转身，右脚成弓形，左脚成箭状。

（22）收回左脚，转身，吊左脚，拉右山。

（23）到什边角。

（24）俯身双手作提马踏。

（25）向台中行四步。

（26）左手放下马踏。

（27）左手向上一兜，同时右手将马踏一扣。

（28）双手运一小圈，作打绳结状。

（29）右手在胸前伸出，作扶马鞍状，同时右脚提起，蹬马踏三下。

（30）退一步，左边转身拉右山。

（31）俯身用右手拿马踏，向衣边行四步，转向左方行四步，出右脚成"丁"字脚。

（32）右手揭起马毡。

（33）右手将马踏向上推上。

（34）双手在胸前运一小圈，打绳结。

（35）右手在胸前伸出，扶马鞍，同时左脚提起蹬马踏三下。

（36）右边转身，向什边运手拉左山。

（37）向右转身行回什边角。

（38）双手提起至额前，双手相对，食指向上，拇指在下，装成圆形（作取马龙头状）。

（39）印脚出门，行七步，至马头。

（40）左脚偏一步，向左上方一推。

（41）右脚偏右一步，向右一方一推。

（42）以膝头顶马喉，右脚踏前一步，成前弓后箭，双方向前一推。

（43）左搭结绳，右搭结绳。

（44）双手向上一抛马缰绳。

（45）左手在马头部分执绳，行前三步，左手向上一扬将绳搭上马背。

（46）向马尾方向转右边至马身位置，右手伸至马头部分执绳转右身向前行三步，至马尾位置，左手向上一兜马尾，搭上右手，右手作拉绳、打结状，向右转

身,运手拉山。

(47) 转身行向什边角。

(48) 右手取马铃,摇三摇。

(49) 转身行至马头位置。

(50) 左脚成"丁"字脚,左手托上,右手在下扣马铃。

(51) 转右身,运手拉左山。

(52) 行回什边角关马房门。

(53) 转身行至马身位置,右脚在前成"丁"字步,双手举起三推马鞍。

(54) 右脚偏右行三步,双手向右横扫马身。

(55) 右手向上兜马尾,同时右手以震手顺捋马尾。

(56) 转身运手拉左山。

(57) 行前三步至马头位置,右脚成"丁"字脚,右手向下拉,左手握拳不动,右手绕左手一圈,右手向上一抛,左手执绳。

(58) 俯身执马鞭。

(59) 转身带马。

(60) 上马。

(61) 圆台。

(62) 落马。

参考文献

一、工具书类

[1]《中国戏曲剧种大辞典》编辑委员会. 中国戏曲剧种大辞典[M]. 上海：上海辞书出版社，1995.

[2] 广东省艺术研究所. 1986—1995年广东省戏剧年鉴[M]. 广州：岭南美术出版社，1998.

[3] 李汉飞. 中国戏曲剧种手册[M]. 北京：中国戏剧出版社，1987.

[4] 李玉昆. 南宁戏曲志[M]. 南宁市文化局戏曲志编辑委员会内部印刷交流，1987.

[5] 倪路. 中国戏曲音乐集成·广东卷[M]. 北京：中国ISBN中心，1996.

[6] 齐森华. 中国曲学大辞典[M]. 杭州：浙江教育出版社，1997.

[7] 上海艺术研究所中国戏剧家协会上海分会. 中国戏曲曲艺辞典[M]. 上海：上海辞书出版社，1981.

[8] 吴新雷. 中国昆剧大辞典[M]. 南京：南京大学出版社，2002.

[9] 严云受. 中华艺术文化辞典[M]. 合肥：安徽文艺出版社，1995.

[10] 曾石龙，广州市地方志编纂委员会. 广州市志·文化志[M]. 广州：广州出版社，1999.

[11] 中国大百科全书总编辑委员会，中国大百科全书出版社编辑部. 中国大百科全书·戏曲·曲艺[M]. 北京：中国大百科全书出版社，1983.

[12] 中国戏曲志编辑委员会. 中国戏曲志：广东卷[M]. 北京：中国ISBN中心，1993.

[13] 中国戏曲志编辑委员会. 中国戏曲志：广西卷[M]. 北京：中国ISBN中心，1995.

[14] 朱立元. 美学大辞典（修订本）[M]. 上海：上海辞书出版社，2014.

二、史料类

[1] 范成大. 范石湖集 [M]. 上海：中华书局上海编辑所，1962.

[2] 郭勋. 雍熙乐府 [M]//王云五. 四部丛刊续编集部·雍熙乐府. 台北：台湾商务印书馆，1976.

[3] 李渔. 闲情偶寄 [M]//李渔全集：第十一卷. 杭州：浙江古籍出版社，2010.

[4] 留香阁小史辑录，小南云主人校订. 听春新咏 [M]//傅谨. 京剧历史文献汇编（一）. 南京：凤凰出版传媒集团，2011.

[5] 吕天成. 曲品 [M]//中国戏曲研究院. 中国古典戏曲论著集成：第4集. 北京：中国戏剧出版社，1959.

[6] 三益山房外. 消寒新咏 [M]//傅谨. 京剧历史文献汇编：一. 南京：凤凰出版传媒集团，2011.

[7] 沈自晋. 沈自晋集 [M]. 北京：中华书局，2004.

[8] 汪协如. 缀白裘 [M]. 北京：中华书局，1955.

[9] 王梦生. 梨园佳话 [M]//民国京昆史料丛书：第一辑. 北京：学苑出版社，2008.

[10] 王世贞. 曲藻 [M]//中国戏曲研究院. 中国古典戏曲论著集成：第4集. 北京：中国戏剧出版社，1959.

[11] 王树民. 戴名世遗文集 [M]. 北京：中华书局，2002.

[12] 吴敬梓. 儒林外史 [M]. 北京：中国画报出版社，2013.

[13] 吴梅. 帝女花跋 [M]//霜厓曲跋. 北京：中华书局，1940.

[14] 小铁笛道人. 日下看花记 [M]//傅谨. 京剧历史文献汇编：一. 南京：凤凰出版传媒集团，2011.

[15] 徐珂. 清稗类钞：第37册 [M]. 北京：商务出版社，1918.

[16] 许之衡. 戏曲源流·曲律易知 [M]. 北京：中国戏剧出版社，2015.

[17] 俞洵庆. 荷廊笔记 [M]//番禺县续志（民国二十年修印本）.

[18] 众香主人. 众香国 [M]//傅谨. 京剧历史文献汇编：一. 南京：凤凰出版传媒集团，2011.

三、专著类

[1] 阿甲. 戏曲表演论集 [M]. 上海：上海文艺出版社，1962.

[2] 边建. 茶余饭后话北京 [M]. 北京：中国档案出版社，2009.

［3］蔡孝本. 戏人戏语：粤剧掌故趣闻轶事［M］. 广州：广州出版社，2015.

［4］曹仲良. 粤剧讲义［M］. 香港：优界编译公司出版，1931.

［5］岑金倩. 戏台前后七十年：粤剧班政李奇峰［M］. 香港：三联书店（香港）有限公司，2017.

［6］陈粲. 粤京锣鼓谱汇编［M］. 广州：内部出版交流，1991.

［7］陈春淮. 正字戏大观·谈艺录［M］. 广州：花城出版社，2001.

［8］陈非侬，口述. 余慕云，笔录. 粤剧六十年［M］. 香港：吴兴记书报社，1982.

［9］陈明正. 表演教学与训练研究［M］. 桂林：漓江出版社，2015.

［10］陈仕元. 幕前幕后集［M］. 北京：中国戏剧出版社，1988.

［11］陈守仁. 神功戏在香港：粤剧、潮剧及福佬剧［M］. 香港：三联书店（香港）有限公司，1996.

［12］陈守仁. 神功粤剧在香港［M］. 香港：香港中文大学音乐系粤剧研究计划，1996.

［13］陈守仁. 香港粤剧导论［M］. 香港中文大学音乐系粤剧研究计划，1996.

［14］陈守仁. 香港粤剧剧目概说：1900—2002［M］. 香港：香港中文大学音乐系粤剧研究计划，2007.

［15］陈守仁. 香港粤剧研究［M］. 香港：广角镜出版社有限公司，1988.

［16］陈卓莹. 粤剧写唱常识［M］. 广州：南方通俗出版社，1952.

［17］程美宝. 平民老倌罗家宝［M］. 香港：三联书店（香港）有限公司，2011.

［18］崔颂明. 图说薛觉先艺术人生［M］. 广州：广东八和会馆印制，2013.

［19］大牛炳（谭炳）演述，李凤贤、蔡江瑶摄影，范细安、关作诚记录整理. 大牛炳的二花面功架［M］. 中国戏剧家协会广东分会，广东省文化局戏曲研究室，内部出版交流，1962.

［20］狄德罗. 狄德罗美学论文选［M］. 张冠尧，等，译. 北京：人民文学出版社，1984.

［21］傅杰. 梨园忆旧：中国著名表演艺术家自述［M］. 杭州：浙江大学出版社，2008.

［22］桂仲川. 金牌小武桂名扬［M］. 香港：懿津出版企划公司，2017.

［23］郭秉箴. 粤剧艺术论［M］. 北京：中国戏剧出版社，1988.

［24］何建青. 红船旧话［M］. 澳门：澳门出版社，1993.

［25］红线女. 红豆英彩：我与粤剧表演艺术及其他［M］. 广州：广东人民出版社，1998.

[26] 胡振（古冈）. 广东戏剧史 [M]. 香港：利源书报社有限公司，2004.

[27] 黄锦培. 粤剧锣鼓 [M]. 广州：广东人民出版社，1957.

[28] 黄宁婴. 怎样改进粤剧 [M]. 广州：人间书屋出版，1951.

[29] 黄滔. 梆黄专用腔 [M]. 内部资料，1958.

[30] 黄天骥，康保成. 中国古代戏剧形态研究 [M]. 郑州：河南人民出版社，2009.

[31] 蒋建国. 广州消费文化与社会变迁：1800—1911 [M]. 广州：广东人民出版社，2006.

[32] 赖伯疆，黄镜明. 粤剧史 [M]. 北京：中国戏剧出版社，1988.

[33] 赖伯疆. 薛觉先艺苑春秋 [M]. 上海：上海文艺出版社，1993.

[34] 赖伯疆. 粤剧"花旦王"千里驹 [M]. 广州：花城出版社，1986.

[35] 黎健. 香港粤剧口述史 [M]. 香港：三联书店（香港）有限公司，1993.

[36] 黎玉枢，卢玮銮，张敏慧. 武生王靓次伯：千斤力万缕情 [M]. 香港：三联书店（香港）有限公司，2006.

[37] 李计筹. 粤韵风华 [M]. 广州：暨南大学出版社，2011.

[38] 李门，等. 粤剧艺术大师白驹荣 [M]. 广州：中国戏剧家协会广东分会，内部出版交流，1990.

[39] 李门. 粉墨集 [M]. 广州：广东人民出版社，1981.

[40] 李门. 剧坛风雨 [M]. 广州：花城出版社，1991.

[41] 李寅，广西艺术研究所. 逢场集：李寅剧论剧作选 [M]. 南宁：广西人民出版社，1989.

[42] 梁家森，等. 粤剧南拳 [M]. 广州：花城出版社，1985.

[43] 梁沛锦. 粤剧剧目初探 [M]. 香港：香港学津书局，1979.

[44] 梁沛锦. 粤剧剧目通检 [M]. 香港：三联书店（香港）有限公司，1985.

[45] 梁沛锦. 粤剧研究通论 [M]. 香港：香港龙门书局，1981.

[46] 刘红娟. 西秦戏研究 [M]. 广州：中山大学出版社，2009.

[47] 刘怀堂. 正字戏研究 [M]. 广州：中山大学出版社，2009.

[48] 刘念慈. 南戏新证 [M]. 北京：文化艺术出版社，2014.

[49] 罗家英，龙贯天，陈咏仪. 白玉堂大审戏 [M]. 香港：长青剧团，2016.

[50] 罗品超，冯小龙. 罗品超舞台艺术七十三年 [M]. 北京：中国文联出版社，1998.

[51] 莫汝城. 粤剧声腔的源流和变革 [M]. 广州：广州市文艺创作研究所, 粤剧研究中心, 内部出版交流, 1987.

[52] 南海十三郎. 小兰斋杂记 [M]. 香港：商务印书馆（香港）有限公司, 2016.

[53] 欧文. 革命艺人李文茂 [M]. 广州：广东人民出版社, 1956.

[54] 欧阳予倩. 中国戏曲研究资料初辑 [M]. 北京：中国戏剧出版社, 1957.

[55] 容世诚. 戏园·红船·影画：源氏珍藏"太平戏院文物"研究 [C]. 香港：香港文化博物馆, 2015.

[56] 阮兆辉. 阮兆辉弃学学戏：弟子不为为子弟 [M]. 香港：天地图书有限公司, 2016.

[57] 阮兆辉. 生生不息薪火传：粤剧生行基础知识 [M]. 香港：天地图书有限公司, 2017.

[58] 莎士比亚. 哈姆雷特 [M]. 朱生豪, 译. 吴兴华, 校//莎士比亚全集（五）. 北京：人民文学出版社, 1994.

[59] 沈纪. 马师曾的艺术生涯 [M]. 广州：广东人民出版社, 1957.

[60] 孙惠柱, SCHECHNER R. 艺术表演与社会表演 [M]. 北京：文化艺术出版社, 2014.

[61] 王平. 中国古代小说叙事研究 [M]. 石家庄：河北人民出版社, 2001.

[62] 韦轩. 粤剧艺术欣赏 [M]. 南宁：广西人民出版社, 1981.

[63] 曾石龙. 黎奕强文集 [M]. 广州：广州出版社, 1998.

[64] 真善美. 薛觉先艺术人生 [M]. 香港大学美术博物馆, 2009.

[65] 郑劭荣. 中国传统戏曲口头剧本研究 [M]. 北京：光明日报出版社, 2015.

[66] 祝肇年. 古典戏曲编剧六论 [M]. 北京：中国戏剧出版社, 1986.

四、论文类

[1] 安葵. 戏曲创作的文化视角：新时期二十年代戏剧创作回顾 [J]. 戏剧文学, 1999 (4).

[2] 白驹荣. 四十年来粤剧表演艺术的变化 [M]//中国戏剧家协会广东分会. 粤剧演员谈表演艺术. 广州：广东人民出版社, 1962.

[3] 蔡子荣. 锣鼓在粤剧艺术中得运用 [J]. 神州民俗, 2014 (227).

[4] 查杰鹏. 浅析粤剧锣鼓与京剧锣鼓的共性与个性 [J]. 南国红豆, 2009 (2).

[5] 陈超平. 抢救粤剧艺术遗产是当务之急 [J]. 理论与研究, 2000 (1).

[6] 陈非侬. 粤剧的源流和历史 [M] //广东省戏剧研究室. 粤剧研究资料选, 广州: 内部出版交流, 1983.

[7] 陈鸿钧. 广州西关在粤剧发展史上的重要地位 [J]. 岭南文史, 2003 (4).

[8] 范敏, 陈仕元, 谢彬筹. 试谈粤剧的传统及其继承、发展问题 [M] //广东省戏剧研究室. 粤剧研究资料选. 广州: 内部出版交流, 1983.

[9] 傅谨. 民国前期粤剧的转型 [J]. 戏剧, 2014 (3).

[10] 郭秉箴. 粤剧的沿革和现状 [M] //广东省戏剧研究室. 粤剧研究资料选. 广州: 内部出版交流, 1983.

[11] 何建青. 粤剧唱词、剧本略说 [J]. 南国红豆, 1995 (6).

[12] 何平. 论粤剧曲牌音乐的结构及其在唱腔中的运用 [J]. 天津音乐学院学报: 天籁, 2002 (1).

[13] 何西来. 红线女艺术的家族文化渊源 [J]. 中国政法大学学报, 2009 (6).

[14] 和茹. 保护与传承: 粤剧发展之悖论 [J]. 南国红豆, 2010 (4).

[15] 红线女. 我对运用传统艺术技巧的看法 [M] //中国戏剧家协会广东分会. 粤剧演员谈表演艺术. 广州: 广东人民出版社, 1962.

[16] 洪珏, 洪琪. 浅析邕剧排场戏 [J]. 南宁职业技术学院学报, 2011 (16).

[17] 黄纯. 民国前期广州粤剧全女班演出新探 [J]. 中山大学研究生学刊 (社会科学版), 2012 (1).

[18] 黄镜明. 试谈粤剧唱腔音乐的形成和演变 [M] //广东省戏剧研究室. 粤剧研究资料选. 广州: 内部出版交流, 1983.

[19] 黄婉仪. 钱德苍编《缀白裘》与翻刻、改辑本系谱析论 [M] //戏曲研究 (第89辑). 北京: 文化艺术出版社, 2013.

[20] 黄伟. "志士班"与粤剧地方化 [J]. 戏剧文学, 2009 (3).

[21] 黄伟. 20世纪初海外粤剧演出习俗探微 [J]. 戏剧, 2014 (1).

[22] 黄伟. 红船时代粤伶艺名探微 [J]. 中国戏曲学院学报, 2009 (4).

[23] 黄伟. 省港班对粤剧的变革及影响 [J]. 南国红豆, 2012 (3).

[24] 黄伟. 粤剧红船班禁忌习俗 [J]. 中国戏曲学院学报, 2008.

[25] 黄伟. 粤剧红船班人才培养模式与习俗 [J]. 戏剧, 2009 (3).

[26] 黄兆汉. 二、三十年代的粤剧剧本 [J]. 南国红豆, 1994 (2).

[27] 雷小梨. 论粤剧风格与广东人性格 [J]. 南国红豆, 2007 (1).

[28] 李计筹. 粤剧的历史应从唱梆子算起 [J]. 江西社会科学, 2006 (1).

[29] 李雁. 粤剧梆黄唱腔问题探索 [M]//谢彬筹, 陈超平. 粤剧研究文选（二）. 香港：公元出版有限公司, 2008.

[30] 林榆. 新珠谈粤剧传统艺术 [M]//谢彬筹, 陈超平. 粤剧研究文选（二）. 香港：公元出版有限公司, 2008.

[31] 卢启光. 粗中有细的武松 [M]//中国戏剧家协会广东分会. 粤剧演员谈表演艺术. 广州：广东人民出版社, 1962.

[32] 罗丽. 浅谈粤剧神功戏 [J]. 南国红豆, 2006 (4).

[33] 罗丽. 粤剧传播媒介和载体的演变发展 [J]. 南国红豆, 2007 (3).

[34] 罗丽. 粤剧研究三十年 [M]//戏曲研究（第78辑）. 北京：文化艺术出版社, 2009.

[35] 麦啸霞. 广东戏剧史略 [M]//广东省戏剧研究室. 粤剧研究资料选. 广州：内部出版交流, 1983.

[36] 莫汝成. 不鸣则矣，一鸣惊人：谈谈唢呐在粤剧伴奏中的位置和作用 [J]. 南国红豆, 2008 (4).

[37] 莫汝成. 粤剧牌子曲文校勘笔记（上）[J]. 南国红豆, 1994 (5).

[38] 莫汝成. 粤剧牌子曲文校勘笔记（下）[J]. 南国红豆, 1994 (6).

[39] 南江. 粤剧与过山班 [M]//谢彬筹, 陈超平. 粤剧研究文选（二）. 香港：公元出版有限公司, 2008.

[40] 倪彩霞. 从南派艺术看粤剧的地方性传统 [J]. 文化遗产, 2015 (1).

[41] 欧阳予倩. 试谈粤剧 [M]//广东省戏剧研究室. 粤剧研究资料选. 广州：内部出版交流, 1983.

[42] 区文凤. 粤剧的地方化过程初探 [J]. 中华戏曲, 1996 (2).

[43] 苏琼. 异性书写的历史――《潘金莲》：从欧阳予倩到魏明伦 [J]. 江苏社会科学, 2000 (3).

[44] 田仲一成. 论乡村祭祀演进为城市文艺的机制 [J]. 文化遗产, 2010 (3).

[45] 王建勋. 对三十年代粤剧评价的浅见 [M]//广东省戏剧研究室. 粤剧研究资料选. 广州：内部出版交流, 1983.

[46] 王建勋. 二三十年代广州粤剧得失谈 [M]//谢彬筹, 陈超平. 粤剧研究文选（二）. 香港：公元出版有限公司, 2008.

[47] 王馗. 排场、提纲戏与粤剧表演艺术 [J]. 学术研究, 2013 (1).

[48] 王兆椿. 从观众审美需求看粤剧固有程式的局限性 [J]. 南国红豆, 2010 (6).

[49] 王兆椿. 从戏曲的地方性纵观粤剧的形成与发展 [M] //粤剧研讨会论文集. 香港：香港大学亚洲研究中心, 三联书店, 1995.

[50] 王兆椿. 论粤剧排场 [J]. 南国红豆, 1997 (6).

[51] 文觉先. 谈戏曲表演现代生活的一些问题 [M] //中国戏剧家协会广东分会. 粤剧演员谈表演艺术. 广州：广东人民出版社, 1962.

[52] 文汝清. 以戏曲程式塑造戏曲人物：论析演"子都惊魂"的体验 [J]. 神州民俗, 2011 (160).

[53] 谢彬筹. 近代中国戏曲的民主革命色彩和广东粤剧的改良活动 [M] //谢彬筹, 陈超平. 粤剧研究文选（二）. 香港：公元出版有限公司, 2008.

[54] 徐志光. 浅谈粤剧行当表演、角色理解与创造 [J]. 南国红豆, 2009 (4).

[55] 雪莹鸾, 谭勋. 粤剧一代小武靓元亨 [M] //王文全, 梁威. 粤剧春秋. 广州：广东人民出版社, 1990.

[56] 杨迪. 真情"演者"梁淑卿 [J]. 南国红豆, 2016 (5).

[57] 尹蓉. 晚清上海粤人粤剧 [J]. 南国红豆, 2008.

[58] 余楚杏. 漫议粤剧程式改革 [J]. 南国红豆, 2012 (6).

[59] 余勇. 粤剧的生存状况及传承与发展 [J]. 南国红豆, 2013 (2).

[60] 曾三多. 粤剧的表演艺术 [M] //中国戏剧家协会广东分会. 粤剧演员谈表演艺术, 广州：广东人民出版社, 1962.

[61] 招鸿. 粤剧导演艺术家陈酉名 [M] //王文全, 梁威. 粤剧春秋. 广州：广东人民出版社, 1990.

[62] 郑劭荣. 论中国传统戏曲口头剧本的定型书写：兼谈建国后传统戏整理的得失 [J]. 中南大学学报（社会科学版）, 2014 (5).

[63] 左小燕. 有这么一出戏：关于粤剧"六国封相" [J]. 戏曲艺术, 2002 (1).

五、剧本类

[1]《合镜记》之"夫妇重圆"折 [M] //王秋桂. 善本戏曲丛刊（第四辑）. 台湾：台湾学生书局, 1987.

[2] 八大曲本（一）百里奚会妻 [M]. 中国音乐家协会广东分会, 中国戏剧家协会广东分会, 广东省曲艺工作者协会, 内部出版交流, 1962.

［3］广东省粤剧传统艺术调查研究班. 粤剧传统剧目汇编（第八册）［M］. 内部出版交流，1961—1962.

［4］洪昇. 长生殿［M］. 徐朔方，校注. 北京：人民文学出版社，1958.

［5］柯丹丘. 荆钗记［M］. 中山大学中文系五五级明清传奇校勘小组. 北京：中华书局，1959.

［6］孔尚任. 桃花扇［M］. 迟崇起，校. 石家庄：花山文艺出版社，1996.

［7］毛晋. 六十种曲：第三册［M］. 北京：中华书局，1958.

［8］欧阳予倩. 潘金莲［M］//新月：第一册. 上海：上海书店，1985.

［9］徐征，张月中，张圣洁，等. 全元曲：第9卷［M］. 石家庄：河北教育出版社，1998.

［10］粤剧. 东坡访友二卷［M］."中央研究院"历史语言研究所俗文学丛刊编辑小组. 俗文学丛刊：第4辑. 台北："中央研究院"历史语言研究所，新丰出版股份有限公司，2004.

［11］粤剧. 酒楼戏凤四卷［M］."中央研究院"历史语言研究所俗文学丛刊编辑小组. 俗文学丛刊：第4辑. 台北："中央研究院"历史语言研究所，新丰出版股份有限公司，2004.

［12］粤剧. 鲁智深出家［M］."中央研究院"历史语言研究所俗文学丛刊编辑小组. 俗文学丛刊：第4辑. 台北："中央研究院"历史语言研究所，新丰出版股份有限公司，2004.

［13］粤剧. 三娘教子［M］."中央研究院"历史语言研究所俗文学丛刊编辑小组. 俗文学丛刊：第4辑. 台北："中央研究院"历史语言研究所，新丰出版股份有限公司，2004.

［14］粤剧. 辕门斩子二卷［M］."中央研究院"历史语言研究所俗文学丛刊编辑小组. 俗文学丛刊：第4辑. 台北："中央研究院"历史语言研究所，新丰出版股份有限公司，2004.

［15］臧晋叔. 元曲选［M］. 北京：中华书局，1958.

［16］正班辕门罪子［M］. 五桂堂机器版. 广州：广东省立中山图书馆藏本.

［17］朱永膺. 粤剧三百本（第五册）［M］. 内部出版交流，1990—1992.

六、资料集类

［1］崔瑞驹. 粤剧何时有：粤剧起源与形成学术研讨会论文集［M］. 香港：中国评论学术出版社，2008.

［2］傅谨. 京剧历史文献汇编［M］. 南京：凤凰出版传媒集团，2011.

[3] 广东省文化局戏曲研究室. 广东戏曲词目汇释 [M]. 广州：内部出版交流, 1963.

[4] 广东省文化局戏曲研究室. 广东戏曲史料汇编：第二辑 [M]. 广州：内部出版交流, 1964.

[5] 广东省戏剧研究室. 广东省戏剧年鉴 [M]. 广州：内部出版交流, 1980—1986.

[6] 广东省戏剧研究室. 粤剧研究资料选 [M]. 广州：内部出版交流, 1983.

[7] 广东省粤剧传统艺术调查研究班. 粤剧传统音乐唱腔选辑 [M]. 中国戏剧家协会广东分会, 广东省文化局戏曲研究室, 内部出版交流, 1961—1962.

[8] 广东粤剧院研究室. 粤剧研究资料选辑 [M]. 广州：内部出版交流, 1978.

[9] 黄兆汉. 香港大学亚洲研究中心所藏粤剧剧本目录 [M]. 香港：香港大学亚洲研究中心, 1970.

[10] 刘靖之. 民族音乐研究：第二辑 [M]. 香港：商务印书馆（香港）有限公司, 1989.

[11] 邱松鹤, 区文凤. 三栋屋博物馆粤剧藏品 [M]. 香港：香港区域市政局, 1992.

[12] 全国政协文史资料文员会. 新中国地方戏剧改革纪实 [M]. 北京：中国文史出版社, 2000.

[13] 苏关鑫. 欧阳予倩研究资料 [M]. 北京：中国戏剧出版社, 1989.

[14] 苏振荣, 执笔, 莫汝城. 粤剧牌子集 [M]. 广东粤剧院艺术室编印, 1982.

[15] 王文全, 梁威. 粤剧春秋 [M]. 广州：广东人民出版社, 1990.

[16] 香港电台十大中文金曲委员会. 香港粤语唱片收藏指南：粤剧粤曲歌坛二十至八十年代 [M]. 香港：三联书店（香港）有限公司, 1988.

[17] 谢伯梁. 民国京昆史料丛书：第一辑 [M]. 北京：学苑出版社, 2008.

[18] 杨海城. 粤曲古腔谱子集 [M]. 澳门：澳门出版社, 1997.

[19] 曾三多, 新珠, 金山炳, 等. 粤剧基本功教材 [M]. 广州：广州粤剧学校内部出版交流, 1959.

[20] 张庚, "当代中国丛书"编辑部. 当代中国戏曲 [M]. 北京：当代中国出版社, 1994.

[21] 郑振铎. 世界文库 [M]. 上海：生活书店, 1935.

[22] 中国人民政治协商会议广东省委员会, 文史资料研究文员会. 广东文史

资料：第12辑［M］．广州：内部出版交流，1964．

［23］中国人民政治协商会议广东省委员会，文史资料研究文员会．广东文史资料：第9辑［M］．广州：内部出版交流，1963．

［24］中国戏剧家协会广东分会，广东省文化局戏曲研究室．广东戏曲史料汇编：第一辑［M］．广州：内部出版交流，1963．

［25］中国戏剧家协会广东分会，广东省文化局戏曲研究室．广东戏曲艺术研究资料［M］．广州：内部出版交流，1962．

［26］中国戏剧家协会广东分会，广东省文化局戏曲研究室．粤剧现存剧本编目［M］．广州：内部出版交流，1962．

［27］中国戏剧家协会广东分会．粤剧剧目纲要（一、二）［M］．广州：内部出版交流，1961．

［28］中国戏剧家协会广州分会．广东戏剧工作资料选辑：第一辑（1949—1959）［M］．内部出版交流，1959．

［29］中国戏曲研究院．表演经验［M］．北京：中国戏剧出版社，1960．

致 谢

十年前，我对粤剧的了解还是懵懂的，似乎只带了一颗热爱戏曲的心，就开始我的研究了。自小喜爱戏曲的我，从戏迷到学习汉语言文学的大学生，再到懂得戏曲学术研究方法的研究生，沉淀了自己年轻狂热的心，开始真正理解戏曲研究的分量。十年粤剧研究之路，收获最大的六年都是在中大校园中度过的，也正是这六年，在恩师们的指导、鼓励下，我不断成长，不断克服自己的缺点，变得更加勇敢和坚强。我的每一点进步，都离不开师友们的鞭策与帮助。

感谢我的导师宋俊华教授，他包容了我许多缺点，用极大的耐心与信心帮助我在研究道路上前进。在学术研究上，宋老师给予了我很多指导。在治学态度上，他教导我要坚持严谨踏实的学风，要做到"治学先做人"，无论何时都要坚守本心，用最纯粹的认真与钻研态度去对待研究工作。记得我硕士毕业的时候，与老师谈及想要继续博士阶段的学习，老师说了一句话让我铭记终生："你选择继续读博士，做研究，不是选择去拿一个学位，而是选择了一种生活方式。"这句话我到今天才真正明白。老师认真的态度对我是一种示范，更是一种激励。因为我家在广州，我的父母很多次想对老师表达感谢，但是老师每次都婉拒。他不愿意我们破费，只要有机会就把同门的同学们聚在一起，听我们聊聊近况。对于我来说，宋老师是一位能带给人温暖的、十分细心的导师，与其说他是我们的导师，不如说他更像一位家长，关心着我们的学业与生活。能遇到这样一位导师，是我的幸运。

感谢广州大学的王凤霞教授和南京大学的高小康教授，是他们在我本科毕业的时候将我推荐到中山大学学习，谢谢他们的信任。王老师是我本科时的比较文学课老师，也是我的本科论文指导老师。在学业上，她对我严格要求，但在生活中，我们却是交心的朋友。从老师们的身上，我学到了很多东西。感谢中山大学古代戏曲教研室的黄天骥教授、康保成教授、黄仕忠教授、董上德教授、陈志勇教授、黎国韬教授等所有教过我的老师，他们的严格要求让我不断进步。

感谢广州粤剧院的余勇院长、潘晓平主任、占米团长、欧阳靖老师为我的博士

论文撰写提供了实践机会和一手材料。在广州粤剧院跟团学习的一年是我收获极大的一年。感谢广州文学艺术创作研究院的梁郁南老师和罗丽老师，他们从戏剧专业从业人员的角度为我的论文提供了许多思路。感谢广东舞蹈戏剧职业学院的黄燕老师，她细心地解答了关于当代粤剧排场教育的问题，使我的文章更加生动。感谢叶兆柏、我自强、小神鹰、何笃忠等老师，他们精彩的讲述还原了粤剧演出的许多真实场景。感谢香港的蔡启光老师、阮兆辉先生和罗家英先生，他们为我的论文提供了宝贵的资料。感谢广州市粤剧艺术发展中心、广东省艺术研究院、红线女艺术中心、粤剧艺术博物馆、吴川粤剧团等单位，在我的博士论文撰写过程中，它们都给予了我莫大的帮助。

感谢我的母校中山大学，是它给我提供了美丽宁静的学习环境，让我每天可以全心全意投入学习。在撰写博士论文的最后几个月，我每天奋战在中文堂的资料室，是资料室的书香陪伴着我。每天早上当我走在上学的路上，清晨的阳光透过树荫投射在地上，校园里充满了清新的植物气味，这是我最喜欢的中大的样子。

感谢我的亲人和朋友，谢谢他们无私的支持与理解。我的父母作为高校教师，从小教育我要有独立的人格，并且坚持自己热爱的事业。在读书期间，他们在物质上、精神上都给予了我极大的支持，没有他们的理解和鼓励，我是不可能完成我的博士学业的。感谢我的外婆，虽然她年事已高，却还常常牵挂写论文的我，给我打电话关心我的身体。感谢我的闺蜜们，是她们在我每一次情绪化的时候开导我，在我每一次灰心的时候鼓励我，在我每一次懈怠的时候督促我，我将永远珍惜与她们的友情。

感谢我的同学们，是他们与我共同奋进，让我在求学路上不再孤单。2017年广州的冬天特别冷，我每天与雅新和婉红师姐一起在资料室写论文，虽然很枯燥，但是有了她们的陪伴，好像冬天也没有那么难熬了。谢谢王明月、周丹杰、李继明、徐瑞、刘鹏昱、张文恒、孔庆夫等同窗，他们在学习上与我互相勉励，他们是我学习的榜样。

十年粤剧研究之路，想要感谢的人真的很多，没有他们的帮助，我根本不可能从对粤剧一无所知到充满了感情。地方戏研究是戏曲研究中非常有趣的存在，非遗学科视角下的地方戏研究方法更是我们需要不断地探索。本书还存在许多问题，希望在今后的日子里，我可以继续对其中的一些问题进行更为深入的研究。